音频音乐与计算机的交融
——音频音乐技术

主编 李伟
副主编 李子晋 邵曦

图书在版编目(CIP)数据

音频音乐与计算机的交融——音频音乐技术/李伟主编. —上海:复旦大学出版社,2019.12(2024.1重印)
ISBN 978-7-309-14769-8

Ⅰ.①音… Ⅱ.①李… Ⅲ.①数学音频技术-应用-音乐制作-高等学校-教材 ②计算机应用-音乐制作-高等学校-教材 Ⅳ.①J619-39

中国版本图书馆 CIP 数据核字(2019)第 292170 号

音频音乐与计算机的交融——音频音乐技术
李 伟 主编
责任编辑/谢同君

复旦大学出版社有限公司出版发行
上海市国权路 579 号 邮编:200433
网址:fupnet@fudanpress.com http://www.fudanpress.com
门市零售:86-21-65102580 团体订购:86-21-65104505
出版部电话:86-21-65642845
常熟市华顺印刷有限公司

开本 890 毫米×1240 毫米 1/16 印张 29.75 字数 895 千字
2024 年 1 月第 1 版第 2 次印刷

ISBN 978-7-309-14769-8/J·416
定价:88.00 元

如有印装质量问题,请向复旦大学出版社有限公司出版部调换。
版权所有 侵权必究

前　言

音乐与科技的融合具有悠久的历史。早在20世纪50年代,一些国家的作曲家、工程师和科学家已开始探索利用新的数字技术来处理音乐,并逐渐形成了音乐科技/计算机音乐(Music Technology/Computer Music)这一交叉学科。70年代之后,欧美各国相继建立了多个大型计算机音乐研究机构,如1975年建立的美国斯坦福大学音乐和声学计算机研究中心(CCRMA)、1977建立的法国巴黎音乐声学研究与协调研究所(IRCAM)、1994年成立的西班牙巴塞罗那庞培法布拉大学(UPF)的音乐科技研究组(MTG),以及2001年成立的英国伦敦女王大学数字音乐研究中心(C4DM)等。在欧美之外,音乐科技在世界各地如澳大利亚、日本、新加坡、中国的台湾等地都逐渐发展起来,欧洲由于其浓厚的人文和艺术气息成为该领域的世界中心。

音乐科技除了辅助艺术家的创作,还成为一个庞大的科学研究领域。早期的研究内容主要是音频信号处理(Audio Signal Processing),目前已相对成熟,有多个大型商业软件。从20世纪90年代中期开始,互联网在世界范围内迅速普及。同时,以MP3为代表的音频压缩技术开始大规模应用,硬盘等计算机存储介质的容量也开始成倍提高。这几大因素使得传统的黑胶唱片、磁带、激光唱盘(CD)等音乐介质几乎消失,取而代之的是在电脑硬盘上的存储,在互联网上传输、下载和聆听的数字音乐。海量的数字音乐使采用计算手段对音乐的内容进行分析理解变得十分重要。对应的研究领域称为基于内容的音乐信息检索(Music Information Retrieval, MIR)。2000年,国际音乐信息检索会议ISMIR的建立被视为该领域的正式创建。

一般音频(General Audio)是除了语音(Speech)和音乐(Music)之外的另一大类重要声音,也称为环境声(Environmental Sound)。与数字音乐类似,互联网上的环境声数量在近20年来急剧增加,而且种类繁多,信息丰富,对其内容进行自动分析和理解同样具有重要意义。以音频信号处理和人工智能为基础,面向数字音乐和一般音频的科研领域合称为计算机听觉(Computer Audition, CA)或机器听觉(Machine Listening, ML),是一个与计算机视觉相对应的学科。

本书全面介绍了文理科中涉及声音的科研和艺术创作的内容,将有助于促进文理交融,拓展思维,开阔眼界。在音乐相关部分阐述了MIR与音乐科技、声音与音乐计算、计算机听觉、语音信息处理、音乐声学等各个相关领域概念的区别与联系,将MIR技术的数十个研究领域按照与音乐要素的密切程度划分为核心层与应用层。分类总结了各领域的概念、原理、应用、基本技术框架及典型文献,同时介绍了研究中常用的音乐领域知识并明确了中英文术语。在一般音频部分介绍了声音的基本知识,从信号、听觉感受、声音特性等三个角度将声音分类,阐明了各个分类之间的关系,明确了基于一般音频/环境声的计算机听觉技术的研究对象和学科位置。介绍了计算机听觉技术的基本概念、原理、研究课题和技术框架。全面总结了基于一般音频的计算机听觉技术在各个领域中的典型应用,包括医疗卫生、安全保护、交通运输、仓储、制造业、农/林/牧/渔业、水利/环境/公共设施管理业、建筑业、采矿业、日常生活、身份识别、军事等。分类总结了各领域计算机听觉应用中现有典型文献的基本原理、技术路线。在偏艺术创作部分,介绍了声音设计、声景设计与分析、音乐制作、录音等相关领域的基本知识和原理。

受社会发展、科研环境和科技评价等各方面限制,MIR和基于一般音频的计算机听觉技术领域在国内起步较晚,发展较慢。虽然一些学者、大学和公司在20世纪90年代中后期即开始了零散的研究,但整体未形成独立学科。直到2013年12月,由复旦大学和清华大学相关教授创办了全国声音与音乐计算研讨会(China Sound and Music Computing Workshop, CSMCW),才为国内来自学术界和产业界从事音频音乐技术方面的同行搭建了一个交流的平台。CSMCW经过2013年的复旦大学会议、2014年的清华大学会议、2015年的上海音乐学院会议,逐渐产生了一定的社会知名度和影响力。在2016年的南京邮电大学会

议上,会议更名为音频音乐技术会议(Conference on Sound and Music Technology,CSMT)。2017年和2018年,在苏州大学和厦门理工学院分别召开了第五、第六届CSMT会议。五年间,会议规模迅速扩大,从最初的30余人扩大到将近200人,为音频音乐技术在国内的发展起到了很大的推动作用。2019年于哈尔滨工业大学召开第七届音频音乐技术会议。

 本书内容全面,文理兼容,覆盖了文理科中涉及声音的各个科研领域的主要内容。本书经过55位高校师生的辛苦努力,历时两年,终于由复旦大学出版社正式出版。该书适合作为与声音相关课程的教材,也是一本计算机听觉领域全面的科研资料,同时校正了绝大多数中英文术语。本书的出版将对国内音乐科技和一般音频计算机听觉的发展起到强有力的推进作用。最后,对复旦大学出版社的大力支持表示衷心感谢! 向为本书出版付出辛勤劳动的徐惠平副总编辑、方毅超编辑、谢同君编辑、张志军编辑致以最诚挚的谢意!

<div style="text-align: right;">

李伟

代表"音频音乐与计算机的交融——音频音乐技术"教材编著编委会

2019年10月于复旦大学

</div>

目录

第一章　音频音乐技术概述 ········· 1
第一节　理解数字音乐——音乐信息检索技术综述 ········· 2
第二节　理解数字声音——基于一般音频/环境声的计算机听觉综述 ········· 26

第二章　音频基础 ········· 53
第一节　声学基础 ········· 54
第二节　心理声学及感知音频压缩 ········· 57
第三节　虚拟现实音频 ········· 63
第四节　基础乐理 ········· 70

第三章　音频特征及音频信号处理 ········· 78
第一节　音频特征 ········· 79
第二节　音频信号处理 ········· 80

第四章　常用的机器学习技术 ········· 84
第一节　监督学习方法 ········· 85
第二节　聚类分析 ········· 93
第三节　增强学习 ········· 97
第四节　生成对抗网络 ········· 100
第五节　集成学习 ········· 101
第六节　迁移学习 ········· 102
第七节　人工神经网络 ········· 104
第八节　深度学习 ········· 107

第五章　音高估计、主旋律提取与自动音乐记谱 ········· 112
第一节　音高估计 ········· 113
第二节　主旋律提取 ········· 116
第三节　自动音乐记谱 ········· 123

第六章　音乐节奏分析 ········· 130
第一节　音符起始点检测 ········· 131
第二节　节拍跟踪 ········· 142

第七章　音乐和声分析 ········· 148
第一节　自动和弦检测 ········· 149
第二节　自动调性检测 ········· 155

第八章　歌声信息处理 ········· 160
第一节　歌声定位 ········· 161

　　第二节　歌声与伴奏分离 ··· 162
　　第三节　歌手识别 ··· 165
　　第四节　歌唱评价 ··· 167
　　第五节　乐谱跟随 ··· 174

第九章　音乐搜索 ··· 178
　　第一节　基于音频指纹的音乐识别 ································· 179
　　第二节　音乐翻唱版本识别 ······································· 190
　　第三节　哼唱/歌唱检索 ·· 208
　　第四节　敲击检索 ··· 216

第十章　音乐结构分析 ··· 220
　　第一节　自动音乐结构分析概述 ··································· 221
　　第二节　纯音乐/歌唱声分离 ······································ 222
　　第三节　主歌/副歌语义区域分离 ·································· 223
　　第四节　自动音乐摘要提取 ······································· 226

第十一章　音乐情感计算 ··· 227
　　第一节　音乐与情感 ··· 228
　　第二节　音乐情感识别的应用场景 ································· 228
　　第三节　音乐情感的标注体系 ····································· 229
　　第四节　音乐情感的标注方法和工具 ······························· 231
　　第五节　音乐情感识别的性能评价 ································· 232
　　第六节　音乐情感识别的特征抽取 ································· 232
　　第七节　音乐情感的分类模型 ····································· 234
　　第八节　音乐情感的预测模型 ····································· 234
　　第九节　音乐情感预测的国际评测 ································· 235
　　第十节　算法举例——基于音乐上下文及层次结构信息的音乐情感预测模型 ······ 236

第十二章　音乐推荐 ··· 239
　　第一节　什么是推荐系统 ··· 240
　　第二节　基于协同过滤的推荐系统 ································· 242
　　第三节　基于内容的推荐系统 ····································· 247
　　第四节　混合型推荐系统 ··· 250
　　第五节　推荐系统中的其他因素 ··································· 252
　　第六节　推荐系统的评测 ··· 255

第十三章　音乐分类 ··· 258
　　第一节　音乐流派分类 ··· 259
　　第二节　乐器分类 ··· 263
　　第三节　作曲家识别 ··· 269
　　第四节　钢琴乐谱难度等级分类 ··································· 274

第十四章　音乐演奏数据与建模 ······································· 279
　　第一节　音乐演奏数据与建模概论 ································· 280

第二节　基于音乐演奏数据的音乐信息提取 …………………………………… 282
　　第三节　基于音乐演奏数据的演奏知识发现 …………………………………… 290
　　第四节　基于音乐信息提取数据的音乐演奏数据研究 ………………………… 291

第十五章　自动作曲 ……………………………………………………………………… 297
　　第一节　自动作曲概述 …………………………………………………………… 298
　　第二节　创作歌曲旋律的计算模型 ……………………………………………… 299
　　第三节　自动作曲系统体系结构 ………………………………………………… 304
　　第四节　实验与质量评估 ………………………………………………………… 305
　　第五节　深度学习下的算法作曲问题 …………………………………………… 310
　　第六节　WaveNet 与 DeepBach：基于深度学习的自动作曲模型案例 ……… 310
　　第七节　基于显式表征的旋律生成模型 ………………………………………… 313
　　第八节　基于隐式表征的旋律生成模型 ………………………………………… 316

第十六章　一般音频的计算机听觉 ……………………………………………………… 320
　　第一节　计算机听觉场景分析 …………………………………………………… 321
　　第二节　数据库及 DCASE 竞赛 ………………………………………………… 322
　　第三节　ASC 的通用框架 ………………………………………………………… 323
　　第四节　特征提取 ………………………………………………………………… 324
　　第五节　统计模型 ………………………………………………………………… 325
　　第六节　决策标准 ………………………………………………………………… 326
　　第七节　元算法 …………………………………………………………………… 327
　　第八节　ASC 算法评估 …………………………………………………………… 327

第十七章　音频信息安全 ………………………………………………………………… 330
　　第一节　音频保密 ………………………………………………………………… 331
　　第二节　音频水印 ………………………………………………………………… 335
　　第三节　音频取证 ………………………………………………………………… 348

第十八章　音频与视频和文本的融合 …………………………………………………… 357
　　第一节　多模态的融合问题 ……………………………………………………… 358
　　第二节　音视频同步技术 ………………………………………………………… 360
　　第三节　音乐中的歌词 …………………………………………………………… 362

第十九章　歌声合成 ……………………………………………………………………… 368
　　第一节　歌声合成概述 …………………………………………………………… 369
　　第二节　人的嗓音参数以及歌声与语音的主要区别 …………………………… 371
　　第三节　基于物理模型的歌声合成 ……………………………………………… 375
　　第四节　基于时域拼接的歌声合成 ……………………………………………… 376
　　第五节　基于参数模型的歌声合成 ……………………………………………… 377
　　第六节　歌声合成中的表现力 …………………………………………………… 380

第二十章　数字乐器声合成 ……………………………………………………………… 382
　　第一节　数字乐器声合成概述 …………………………………………………… 383
　　第二节　FM 合成 ………………………………………………………………… 384

第三节	Modal 合成	387
第四节	一维振动模型	390

第二十一章　音乐制作、声景及声音设计　394
　　第一节　音乐制作　395
　　第二节　声景设计与评价　400
　　第三节　声音设计　412

第二十二章　音乐录音　415
　　第一节　录音概论　416
　　第二节　数字音频　417
　　第三节　传声器　418
　　第四节　拾音技术　422
　　第五节　信号的传输　423
　　第六节　声卡　424
　　第七节　监听和重放设备　425

第二十三章　计算机交互与声音艺术　427
　　第一节　计算机交互技术应用于声音艺术的发展概况　428
　　第二节　声音艺术的发展潜力　429
　　第三节　计算机交互音乐　429
　　第四节　计算机交互与声音艺术的思想理念　432

附录　音频音乐技术领域实用工具　435
　　附录一　音频与音乐科研数据库　436
　　附录二　MIREX 竞赛简介　443
　　附录三　音频音乐技术领域期刊及会议　445
　　附录四　音频音乐领域研发机构及公司　447
　　附录五　中英文音频音乐专业术语　450

习题　460

参考文献　464

后记　465

编委会简介　467

第一章
音频音乐技术概述

第一节 理解数字音乐
——音乐信息检索技术综述

一、音乐科技概述

音乐与科技的融合具有悠久的历史。早在20世纪50年代,一些不同国家的作曲家、工程师和科学家已经开始探索利用新的数字技术来处理音乐,并逐渐形成了音乐科技/计算机音乐(Music Technology/Computer Music)这一交叉学科。20世纪70年代之后,欧美各国相继建立了多个大型计算机音乐研究机构,如1975年建立的美国斯坦福大学 CCRMA(Center for Computer Research in Music and Acoustics)、1977年建立的法国巴黎 IRCAM(Institute for Research and Coordination Acoustic/Music)、1994年成立的西班牙巴塞罗那 UPF 大学 MTG(Music Technology Group),以及2001年成立的英国伦敦女王大学 C4DM(Center for Digital Music)等。在欧美之外,音乐科技在世界各地都逐渐发展起来,欧洲由于其浓厚的人文环境和艺术气息成为该领域的中心。该学科在中国大陆发展较晚,大约90年代起开始有零散的研究,由于各方面的限制,至今仍处于起步阶段。

音乐科技具有众多应用,例如,数字乐器、音乐制作与编辑、音乐信息检索、数字音乐图书馆、交互式多媒体、音频接口、辅助医学治疗等。这些应用背后的科学研究通常称为声音与音乐计算(Sound and Music Computing,SMC),在20世纪90年代中期被定义为美国计算机协会(Association for Computing Machinery,ACM)的标准术语。SMC是一个多学科交叉的研究领域。在科技方面涉及声学(Acoustics)、音频信号处理(Audio Signal Processing)、人工智能(Artificial Intelligence)、人机交互(Human-machine Interactions)等学科;在音乐方面涉及作曲(Composition)、音乐制作(Music Creation)、声音设计(Sound Design)等学科。国际上已有多个侧重点不同的国际会议和期刊,如1972年创刊的 JNMR(Journal of New Music Research)、1974年建立的 ICMC(International Conference on Computer Music)、1977年创刊的 CMJ(Computer Music Journal)、2000年建立的 ISMIR(International Society for Music Information Retrieval Conference)等。

SMC是一个庞大的科学研究领域,可细化为以下四个学科分支。

① 声音与音乐信号处理:用于声音和音乐的信号分析、变换及合成,例如,频谱分析(Spectral Analysis)、调幅(Magnitude Modulation)、调频(Frequency Modulation)、低通/高通/带通/带阻滤波(Low-pass/High-pass/Band-pass/Band-stop Filtering)、转码(Transcoding)、无损/有损压缩(Lossless/Lossy Compression)、重采样(Resampling)、混音(Remixing)、去噪(Denoising)、变调(Pitch Shifting,PS)、保持音高不变的时间伸缩(Time-scale Modification/Time Stretching,TS)、线性时间缩放(Linear Time Scaling)等。该分支相对比较成熟,已有多款商业软件如 Gold Wave、Adobe Audition/Cool Edit、Cubase、Sonar/Cakewalk、Ear Master 等。

② 声音与音乐的理解分析:使用计算方法对数字化声音与音乐的内容进行理解和分析,例如,音乐识谱、旋律提取、节奏分析、和弦识别、音频检索、流派分类、情感分析、歌手识别、歌唱评价、歌声分离等。该分支在20世纪90年代末随着互联网上数字音频和音乐的急剧增加而发展起来,但研究难度大,多项研究内容至今仍在持续进行中。与计算机视觉(Computer Vision,CV)对应,该分支也可称为计算机听觉(Computer Audition,CA)或机器听觉(Machine Listening,ML)。注意,计算机听觉是用来理解分析而不是处理音频和音乐,且不包括语音。语音信息处理的历史要更早数十年,发展相对成熟,已独立成为一门学科,包含语音识别、说话人识别、语种识别、语音分离、计算语言学等多个研究领域。CA若剔除一般声音而局限于音乐,则可称为音乐信息检索(Music Information Retrieval,MIR),这也是本书的主要介绍内容。

③ 音乐与计算机的接口设计:包括音响及多音轨声音系统的开发与设计、声音装置等。该分支偏向音频工程应用。

④ 计算机辅助音乐创作：包括算法/AI作曲、自动编曲、计算机音乐制作、音效及声音设计、声景分析及设计等。该分支偏向艺术创作。

与音乐有关但是与SMC不同的另一个历史更悠久的学科是音乐声学(Music Acoustics)。音乐声学是研究在音乐这种声音振动中存在的物理问题的科学，是音乐学与物理学的交叉学科。音乐声学主要研究乐音与噪声的区别、音高音强和音色的物理本质、基于电磁振荡的电声学、听觉器官的声波感受机制、乐器声学、人类发声机制、音律学、与音乐有关的室内声学等。从学科的角度来看，一部分音乐声学知识也是SMC的基础，但SMC研究更依赖于音频信号处理和机器学习/人工智能这两门学科。同时，研究内容面向音频与音乐的信号处理、内容分析和理解，与更偏重于解决振动相关物理问题的音乐声学相比也有较大区别。为更清楚地理解各学科之间的区别与联系，我们将音乐科技及听觉研究各领域关系分别示于图1-1和图1-2。

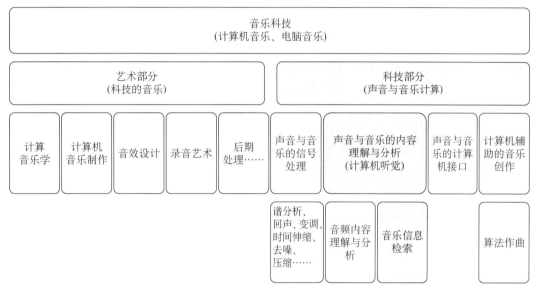

图1-1　音乐科技各领域关系图

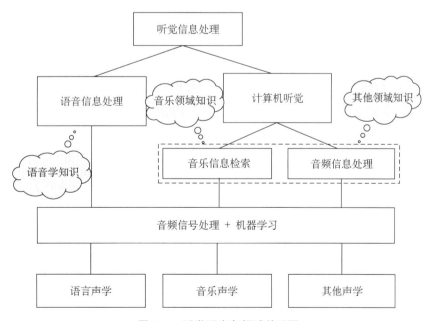

图1-2　听觉研究各领域关系图

二、基于内容的音乐信息检索

从20世纪90年代中期开始，互联网在世界范围内迅速普及。以MP3(MPEG Audio Layer 3)为代表

的音频压缩技术开始大规模应用。此外,半导体技术和工艺的迅猛发展使得硬盘等存储设备容量越来越大。这几大因素使得传统的黑胶唱片、磁带、CD光盘等音乐介质几乎消失,取而代之的是在电脑硬盘上的存储,在互联网上传输、下载和聆听的数字音乐。海量的数字音乐直接促使了音乐信息检索技术的产生,其内涵早已从最初的狭义音乐搜索扩展到使用计算手段对数字音乐进行内容分析理解的大型科研领域,包含数十个研究子领域。2000年,国际音乐信息检索学术会议(ISMIR)的建立可以视为这一领域的正式创建。

基于内容的音乐信息检索有很多应用。在娱乐相关领域,典型应用包括听歌识曲、哼唱/歌唱检索、翻唱检索、曲风分类、音乐情感计算、音乐推荐、彩铃制作、卡拉OK应用、伴奏生成、自动配乐、音乐内容标注、歌手识别、模仿秀评价、歌唱评价、歌声合成及转换、智能作曲、数字乐器、音频/音乐编辑制作等。在音乐教育及科研领域,典型应用包括计算音乐学、视唱练耳及乐理辅助教学、声乐及各种乐器辅助教学、数字音频/音乐图书馆等。在日常生活、心理及医疗、知识产权等其他领域,还包括乐器音质评价及辅助购买、音乐理疗及辅助医疗、音乐版权保护及盗版追踪等应用。此外,在电影和很多视频中,音频和音乐都可以与视觉内容相结合更全面地分析。以上应用均可以在电脑、智能手机、音乐机器人等各种平台上实现。

早期的MIR技术以符号音乐(Symbolic Music),如MIDI(Musical Instrument Digital Interface)为研究对象。由于其具有准确的音高、时间等信息,很快就比较成熟。后续研究很快转为以音频信号为研究对象,研究难度急剧上升。随着该领域研究的不断深入,如今MIR技术已经不仅仅指早期狭义的音乐搜索,而从更广泛的角度上包含了音乐信息处理的所有子领域。我们根据自己的理解,将MIR领域的几十个研究课题归纳为核心层和应用层共九个部分(图1-3)。核心层包含与各大音乐要素(如音高与旋律、音乐节奏、音乐和声等)及歌声信息处理相关的子领域;应用层则包含在核心层基础上更偏向应用的子领域(如音乐搜索、音乐情感计算、音乐推荐等)。下面依次对其概念、原理、基本技术框架以及典型算法进行介绍。

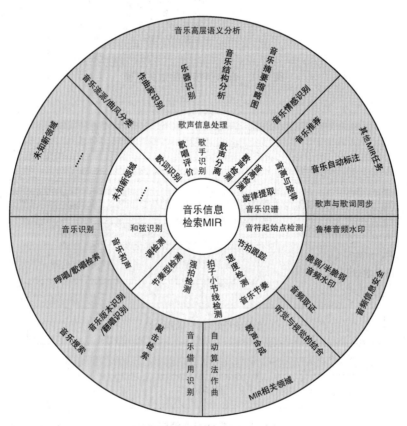

图1-3 音乐信息检索MIR研究领域

MIR领域的科研涉及一些基本的乐理知识,在图1-4中汇总显示,在下述文字中可参照理解。

(一)音高与旋律

音乐中每个音符都具有一定的音高属性。若干个音符经过艺术构思按照节奏及和声结构(Harmonic

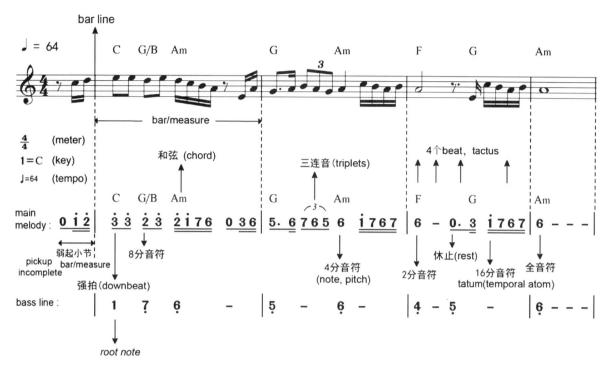

图 1-4 MIR 领域常用的基本乐理常识

Structure)形成多个序列,其中反映音乐主旨的序列称为主旋律,是最重要的音乐要素,其余序列分别为位于高、低音声部的伴奏。该子领域主要包括音高检测、旋律提取和音乐识谱等任务。

1. 音高检测

音高(Pitch)由周期性声音波形的最低频率即基频决定,是声音的重要特性。音高检测(Pitch Detection)也称为基频估计(Fundamental Frequency/f_0 Estimation),是语音及音频、音乐信息处理中的关键技术之一。音高检测技术最早面向语音信号,在时域包括经典的自相关算法及改进的 YIN 算法、最大似然算法、滤波器算法(Simplified Inverse Filter Tracking,SIFT)以及超分辨率算法等。在频域包括基于正弦波模型、倒谱变换、小波变换等的各种方法。一个好的算法应该对声音偏低偏高者都适用,而且对噪声鲁棒。

在 MIR 技术中,音高检测被扩展到多声部/多音音乐(Polyphonic Music)中的歌声信号。由于各种乐器伴奏的存在,检测歌声的音高更加具有挑战性。直观上首先进行歌声与伴奏分离有助于更准确地检测歌声音高。估计每个音频帧(Frame)上的歌声音高范围可以减少乐器或歌声泛音(Partial)引起的错误尤其是八度错误(Octave Errors),融合几个音高跟踪器的结果也有希望得到更高的准确率。此外,相邻音符并非孤立存在,而是按照旋律与和声有机地连接,可用隐马尔科夫模型(Hidden Markov Model,HMM)等时序建模工具纠错。除了歌声,Goto 等人使用期望最大化(Expectation Maximization,EM)方法并结合时域连续性来估计旋律和低音线的基频。

2. 旋律提取

旋律提取(Melody Extraction)是从多声部/多音音乐信号中提取单声部/单音(Monophonic)主旋律,是 MIR 领域的核心问题之一,在音乐搜索、抄袭检测、歌唱评价、作曲家风格分析等多个子领域中具有重要应用。从音乐信号中提取主旋律的方法主要分为三类:音高重要性法(Pitch-salience Based Melody Extraction)、歌声分离法(Singing Separation Based Melody Extraction)及数据驱动的音符分类法(Data-driven Note Classification)。第一类方法依赖于每个音频帧上的旋律音高提取,这本身就是一个极困难的问题。此外,还涉及旋律包络线的选择和聚集等后处理问题。第三类方法单纯依赖于统计分类器,难以处理各种各样的复杂多声部/多音音乐信号。相比之下,第二类方法具有更好的前景。这里并不需要完全彻底地音源分离,而只需要像有些文献那样,根据波动性和短时性特点进行旋律成分增强,或通过概率隐藏成分分析(Probabilistic Latent Component Analysis,PLCA)学习非歌声部分的统计模型,进行伴奏成分

消减,之后即可采用自相关等音高检测方法提取主旋律线(Predominant Melody Lines)。以上各种方法还面临一些共同的困难,如八度错误,如何提取纯器乐的主旋律等。

3. 音乐识谱

音乐可分为单声部/单音和多声部/多音。单声部/单音音乐在某一时刻只有一个乐器或歌唱的声音,使用上述的音高检测技术即可进行比较准确的单声部/单音音乐识谱(Monophonic Music Transcription)。目前急需解决的是多声部/多音音乐识谱(Polyphonic Music Transcription),即从一段音乐信号中识别每个时刻同时发声的各个音符,形成乐谱并记录下来,俗称扒带子。由于音乐信号包含多种按和声结构存在的乐器和歌声,频谱重叠现象普遍,音乐识谱(Music Transcription)极具挑战性,是MIR领域的核心问题之一。音乐识谱具有很多应用,如音乐信息检索、音乐教育、乐器及多说话人音源分离、颤音(Vibrato)和滑音(Glissando)标注等。

多声部/多音音乐识谱系统首先将音乐信号分割为时间单元序列,然后对每个时间单元进行多音高/多基频估计(Multiple Pitch/Fundamental Frequency Estimation)。再根据MIDI音符表将各基频转换为对应音符的音名,最后利用音乐领域知识或规则对音符、时值等结果进行后处理校正,结合速度和调高估计输出正确的乐谱。

多音高/多基频估计是音乐识谱的核心功能。经常使用对音乐信号的短时幅度谱或常数Q变换(Constant-Q Transform)进行矩阵分解的方法,如独立成分分析(Independent Component Analysis,ICA)、非负矩阵分解(Non-negative Matrix Factorization,NMF)、概率隐藏成分分析(PLCA)等。与此思路不同,有的文献基于迭代方法,首先估计最重要音源的基频,从混合物中将其减去,然后再重复处理残余信号。有的文献使用重要性函数(Salience Function)来选择音高候选者,并使用一个结合候选音高的频谱和时间特性的打分函数来选择每个时间帧的最佳音高组合。由于多声部/多音音乐信号中当前音频帧的谱内容在很大程度上依赖于以前的帧,最后还需使用谱平滑性(Spectral Smoothness)、HMM、条件随机场(Conditional Random Fields,CRFs)等纠错。

音乐识谱的研究虽然早在20世纪90年代就已开始,但目前仍是MIR领域一个难以解决的问题,只能在简单情况下获得一定的结果。随着并发音符数量的增加,检测难度急剧上升,而且性能严重低于人类专家。主要原因在于当前识谱方法使用通用的模型,无法适应各个场景下的复杂音乐信号。一个可能的改进方法是使用乐谱、乐器类型等辅助信息进行半自动识谱,或者进行多个算法的决策融合。

(二) 音乐节奏

音乐节奏是一个广义词,包含与时间有关的所有因素。把音符有规律的组织到一起,按照一定的长短和强弱有序进行,从而产生律动的感觉。MIR领域与节奏相关的子领域包括:音符起始点检测、速度检测、节拍跟踪、拍子/小节线检测及强拍估计、节奏型检测等。

1. 音符起始点检测

音符起始点(Note Onset)是音乐中某一音符开始的时间,如图1-5所示。钢琴、吉他、贝斯等具有脉冲信号特征的乐器的音符,其起音(Attack)阶段能量突然上升,称为硬音符起始点(Hard Note Onset);而小提琴、大提琴、萨克斯、小号等弦乐或吹奏类乐器演奏的音符,则通常没有明显的能量上升,称为软音符起始点(Soft Note Onset)。音符起始点检测(Note Onset Detection)通常是各种音乐节奏分析的预处理步骤,在音乐混音(Music Remixing)、音频修复(Audio Restoration)、歌词识别、TSM、音频编码及合成(Audio Coding and Synthesis)中也都有应用。

在单声部/单音音乐信号中检测音符起始点并不难,尤其是对弹拨或击奏类乐器,简单地定位信号幅度包络线的峰值即可得到很高的准确率。但是在多声部/多音音乐信号中,检测整体信号失去效果,通常需要进行基于短时傅里叶变换(Short-time Fourier Transform,STFT)、小波变换(Wavelet Transform,WT)、听觉滤波器组的子带(Subband)分解。如有的文献在高频子带使用基于能量的峰值挑选(Peak-picking)来检测强的瞬态事件,在低频子带使用一个基于频率的距离度量来提高软音符起始点的检测准确性。有的文献没有检测能量峰值,而是通过观察相位在各个音频帧的分布也可以准确检测。除了常规子带分解,还有其他的分解形式。有的文献对音乐信号的频谱进行NMF分解,在得到的线性时域基(Linear

Temporal Bases)上构造音符起始点检测函数。有的文献将音乐信号基于匹配追踪 MT(Matching Pursuit)方法进行稀疏分解(Sparse Decomposition),通过稀疏系数的模式判断信号是稳定还是非稳定,之后,自适应地通过峰值挑选得到 Onset 矢量。

除了基于信号处理的方法,近年又发展了多种基于机器学习的检测方法。机器学习主要用于分类,但具体应用方式并不相同。例如,有的文献使用人工神经网络(Artificial Neural Network,ANN)对候选峰值进行分类,确定哪些峰值对应于音符起始点,哪些由噪声或打击乐器引起。希望避免峰值挑选方法中的门限问题。有的文献则使用神经网络将信号每帧的频谱图(Spectrogram)分类为 Onsets 和 Non-Onsets,一般地,对前者使用简单的峰值挑选算法。

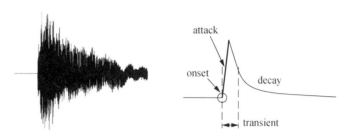

图 1-5 理想情况下一个音符的时间域信息描述:起始点(Onset)、起音(Attack)、过渡(Transient)和衰减(Decay)

2. 速度检测

速度检测/感应(Tempo Detection/Induction)获取音乐的快慢信息,是 MIR 节奏类的基本任务之一。通常用每分钟多少拍(Beats per Minute,BPM)来表示。速度检测是音乐情感分析(如欢快、悲伤等)中的一个重要因素。另一个有趣的应用是给帕金森病人播放与其走路速度一致的音乐,从而辅助其恢复行动机能。

进行音乐速度检测通常首先进行信号分解。核心思想是在节奏复杂的音乐中,某些成分会比整体混合物具有更规律的节奏,从而使速度检测更容易。如有的文献将混合信号分解为和声部分和噪声部分两个子空间(Subspace),有的文献将混合信号分解到多个子带。打击乐器控制速度进行,有的文献使用非负矩阵分解将混合信号分解为不同成分(Component),希望把不同的鼓声甚至频谱可能重叠的底鼓和贝斯声分解到不同的成分。与此思想类似,有的文献使用概率隐藏成分分析将混合音乐信号分解到不同的成分。

针对各个子空间或子带的不同信号特性,采用不同的软、硬音符起始点函数,使用自相关、动态规划等方法分别计算周期性,再对候选速度值进行选择。速度检测方法基本上都基于音频信号处理方法,一种基于机器学习的方法是使用听觉谱特征和谱距离,在一个已训练好的双向长短时记忆单元-递归神经网络(Bidirectional Long Short Term Memory-Recurrent Neural Network,BLSTM-RNN)上预测节拍,通过自相关进行速度计算。训练集包含不同音乐流派而且足够大。以上方法对于节奏稳定、打击乐或弹拨击奏类乐器较强的西方音乐,速度检测准确性已经很高。对于打击乐器不存在或偏弱的音乐准确性较差。

在处理弦乐等抒情音乐(Expressive Music),或速度发生渐快(Accelerando)、渐慢(Rallentando)时,仍然具有很大的研究难度。需为每个短时窗口估计主局部周期(Predominant Local Periodicity,PLP)进行局部化处理。有的文献使用概率模型来处理抒情音乐中的时间偏差,用连续的隐藏变量对应于速度(Tempo),形式化为最大后验概率(Maximum a Posteriori,MAP)状态估计问题,用蒙特卡洛方法(Monte Carlo)求解。有的文献基于谱能量通量(Spectral Energy Flux)建立一个 Onset 函数,采用自相关函数估计每个时间帧的主局部周期,然后使用维特比(Viterbi)算法来检测最可能的速度值序列。

以上方法都是分析原始格式音频,还有少量算法可以对 AAC(Advanced Audio Coding)等压缩格式音乐在完全解压、半解压、完全压缩等不同条件下进行速度估计。无论原始域还是压缩域速度检测算法,目前对于抒情音乐、速度变化、非西方音乐、速度的八度错误(减半或加倍/Halve or Double)等问题仍然没有很好的解决办法。

3. 节拍跟踪

节拍(Beat)是指某种具有固定时长(Duration)的音符,通常以四分音符或八分音符为一拍。节拍跟踪/感应(Beat Tracking/Induction)是计算机对人们在听音乐时会无意识地踏脚或拍手的现象的模拟,经

常用于对音乐信号按节拍进行分割,是理解音乐节奏的基础和很多MIR应用及多媒体系统如视频编辑、音乐可视化、舞台灯光控制等的重要步骤。早期的算法只能处理MIDI形式的符号音乐或者少数几种乐器的声音信号,而且不能实时工作。90年代中期以后,开始出现能处理包含各种乐器和歌声的流行音乐声音信号的算法,基本思想是通过检测控制节奏的鼓声来进行节拍跟踪。节拍跟踪可在线或离线进行,前者只能使用过去的音频数据,后者则可以使用完整的音频,难度有所降低。

节拍跟踪通常与速度检测同时进行,首先在速度图(Tempogram)中挑选稳定的局部区域。下一步就是检测候选的节拍点,方法各不相同。有的文献经过带通滤波等预处理后,对每个子带计算其幅度包络线和导数,与一组事先定义好的梳状滤波器(Comb Filter)进行卷积,对所有子带上的能量求和后得到一系列峰值。更多的方法依赖于音符起始点、打击乐器及其他时间域局域化事件的检测。如果音乐偏重抒情,没有打击乐器或不明显,可采用和弦改变点(无需识别和弦名字)作为候选点。

以候选节拍点为基础,即可进行节拍识别。有的文献用最高的峰值对应于速度并进一步提取节拍。有的文献基于感知设立门限并得到节拍输出;有的文献使用简单有效的动态规划(Dynamic Programming,DP)方法来找到最好的节拍时间;有的文献采用机器学习中的条件随机场CRF这种复杂的时域模型,将节拍位置估计模拟为时序标注问题。在一个短时窗口中通过CRF指定的候选者来捕捉局部速度变化并定位节拍。

对大多数流行音乐来讲,速度及节拍基本维持稳定,很多算法都可以得到不错的结果,但具体的定量性能比较依赖于具体评测方法的选择。对于少数复杂的流行音乐(如速度渐慢或渐快、每小节拍子发生变化等)和绝大多数古典音乐、交响乐、歌剧、东方民乐等,节拍跟踪仍然是一个研究难题。

4. 拍子检测、小节线检测及强拍估计

音乐中有很多强弱不同的音符,在由小节线划分的相同时间间隔内,按照一定的次序重复出现,形成有规律的强弱变化即拍子(Meter/Time Signature)。换句话说,拍子是音乐中表示固定单位时值和强弱规律的组织形式。在乐谱开头用节拍号(如4/4、3/4等)标记。拍子是组成小节(Bar/Measure)的基本单位,小节则是划分乐句、乐段、整首乐曲的基本单位。在乐谱中用小节线划分,小节内第一拍是强拍(Downbeat)。拍子和小节提供了高层(High-level)的节奏信息,拍子检测/估计/推理(Meter Detection/Estimation/Inference)、小节线检测(Bar Line/Measure Detection)及强拍检测/估计(Downbeat Detection/Estimation)在音乐识谱、和弦分析等很多MIR任务中都有重要应用。

一个典型的检测拍子的方法是首先计算节拍相似性矩阵(Beat Similarity Matrix),利用它来识别不同部分的重复相似节拍结构。利用类似的思路,即节拍相似性矩阵,可进行小节线检测。使用之前小节线的位置和估计的小节长度来预测下一个小节线的位置。该方法不依赖于打击乐器,而且可以在一定程度上容忍速度的变化。对于没有鼓声的音乐信号,通过检测和弦变化的时间位置,利用基于四分音符的启发式音乐知识进行小节线检测。音乐并不一定都是匀速进行,经常会出现渐快、渐慢等抒情表现形式,甚至出现4/4或3/4拍子穿插进行的复杂小节结构(如额尔古纳乐队演唱的莫尼山),这给小节推理(Meter Inference)算法带来巨大困难。有的文献提出一个基于稀疏NMF(Sparse NMF)的非监督方法来检测小节结构的改变,并进行基于小节的分割。

强拍估计可以确定小节的起始位置,并通过周期性分析进一步获得小节内强拍和弱拍的位置,从而得到拍子结构。对拍子和小节线检测都非常有益。有的文献将强拍检测和传统的节拍相似性矩阵结合,进行小节级别(Bar-level)的自动节奏分析。早期强拍序列预测方法采用Onset、Beat等经典节奏特征及回归模型,近年来,随着深度学习(Deep Learning)技术的成熟,出现了数个数据驱动的强拍检测算法。有的文献使用深度神经网络(Deep Neural Networks,DNN)在音色、和声、节奏型等传统音乐特征上进行自动特征学习(Feature Learning),得到更能反映节奏本质的高层抽象表示。使用Viterbi算法进行时域解码后得到强拍序列。类似地,有的文献从和声、节奏、主旋律(Main Melody)和贝斯(Bass)四个音乐特征出发进行表示高层语义的深度特征(Deep Feature)学习,使用条件随机场CRF模型进行时域解码得到强拍序列。有的文献使用两个递归神经网络(Recurrent Neural Networks,RNN)作为前端,一个在各子带对节奏建模,一个对和声建模。输出被结合送进作为节奏语言模型(Rhythmical Language Model)的动态贝叶斯网

络(Dynamic Bayesian Network，DBN)，从节拍对齐的音频特征流中提取强拍序列。

5. 节奏型检测

音乐节奏的主体由经常反复出现的具有一定特征的节奏型(Rhythmic Pattern)组成。节奏型也可以叫做节拍直方图(Beat Histogram)，在音乐表现中具有重要意义。使人易于感受便于记忆，有助于音乐结构的统一和音乐形象的确立。节奏型经常可以清楚地表明音乐的流派类型，如布鲁斯、华尔兹等。

在该子领域的研究不多，但早在1990年就提出了经典的基于模板匹配的节奏型检测方法。另一项工作也使用基于模板匹配的思路，对现场音乐信号进行节奏型的实时检测。注意，检测，需要比节奏型更长的音频流。该系统能区分某个节奏型的准确和不准确的演奏，能区分以不同乐器演奏的同样的节奏型，以及以不同速度演奏的节奏型。鼓是控制音乐节奏的重要乐器，有的文献通过分析音频信号中鼓声的节奏信息进行节奏型检测。打击乐器的节奏信息通常可由音乐信号不同子带的时域包络线进行自相关来获得，具有速度依赖性。有的文献对自相关包络线的时间延迟(Time-lag)轴取对数，抛弃速度相关的部分，得到速度不变的节奏特征。除了以上信号处理类的方法，基于机器学习的方法也被应用于节奏型检测。有的文献使用神经网络模型自动提取单声部/单音或多声部/多音符号音乐的节奏型。有的文献基于隐马尔科夫模型从一个大的标注节拍和小节信息的舞曲数据集中直接学习节奏型，并同时提取节拍、速度、强拍、节奏型、小节线。

(三) 音乐和声

音乐通常是多声部/多音，包括复调音乐(Polyphony)和主调音乐(Homophony)两种主要形式。复调音乐拥有漫长的历史，从公元9世纪到18世纪前半叶流行于欧洲。18世纪后半叶开始到现在，主调音乐逐渐取代了复调音乐的主要地位，成为最主要的音乐思维形式。复调音乐含有两条或以上的独立旋律，通过技术处理和谐地结合在一起。主调音乐以某一个声部作为主旋律，其他声部以和声或节奏等手法进行陪衬和伴奏。特点是音乐形象明显，感情表达明确，欣赏者比较容易融入。其中，和声是主调音乐最重要的要素之一。和声(Harmony)指两个或两个以上不同的音符按照一定的规则同时发声而构成的声音组合。与和声相关的MIR子领域有和弦识别及调高检测。

1. 和弦识别

和弦(Chord)是音乐和声的基本素材，由三个或三个以上不同的音按照三度重叠或其他音程(Pitch Interval)结合构成，这是和声的纵向结构。在流行音乐和爵士乐中，一串和弦标签经常是歌曲的唯一标记，称为主旋律谱(Lead Sheets)。此外，和弦的连接(Chord Progressions)表示和声的横向运动。和声具有明显的浓、淡、厚、薄的色彩作用，还能构成乐句、乐段，包含了大量的音乐属性信息。在音乐版本识别、音乐结构分析等多个领域具有重要作用。另一个有趣的应用是为用户的哼唱旋律自动配置和弦伴奏。

典型的和弦识别(Chord Detection)算法包括音频特征提取和识别模型两部分。音高类轮廓 PCP(Pitch Class Profile)是描述音乐色彩的半音类(Chroma)特征的一个经典实现，是一个12维的矢量。由于其在12个半音类(C、♯C/♭D、D、♯D/♭E、E、F、♯F/♭G、G、♯G/♭A、A、♯A/♭B、B)上与八度无关的谱能量聚集特性，成为描述和弦及和弦进行的首要特征(如图1-6所示，所有灰色的音符C或c，不管其在哪个组或八度，其频谱能量均相加得到C半音类的Chroma值。其余依此类推)。对传统PCP特征进行各种改进后，又提出HPCP(Harmonic PCP)、EPCP(Enhanced PCP)、MPCP(Mel PCP)等增强型特征。这些特征在一定程度上克服了传统PCP特征在低频段由于各半音频率相距太近而引起的特征混淆的缺陷，而且增强了抗噪能力。有的文献没有使用所有的频率来计算Chroma，它首先检测重要频率(Salient Frequencies)，转换为音符后按照心理物理学(Psychophysics)规则为泛音加权。近年来，随着深度学习的流行，有的文献采用其特征学习能力自动获取更抽象的高层和声特征。

常规的和弦检测算法以固定长度的Frame进行音频特征计算，不符合音乐常识。更多的算法基于Beat级别的分割进行和弦检测。这符合和弦基本都是在小节开始或各个节拍处发生改变的音乐常识，也通常具有更好的实验结果。例如，有的文献使用一个和声改变检测函数在各Beat位置分割时间轴，对每个片段的平均Chroma再进行和弦识别。流行音乐包含鼓、钹等各种打击乐器，给只依赖于和声成分的和弦检测带来干扰。有的文献使用HPSS(Harmonic/Percussive Sound Separation)技术预处理，压制鼓声，

强调基于和声成分的 Chroma 特征和 Delta-Chroma 特征。

在识别阶段，早期的方法采用基于余弦距离等的模式匹配(Pattern Matching)。随着研究的深入，隐马尔科夫模型 HMM、条件随机场 CRF、支持矢量机 SVM(Support Vector Machine)、递归神经网络 RNN 等机器学习分类方法陆续被引入来建立和弦识别模型。和弦序列与根音(Bass Notes)、小节线位置(Measure Positions)及调高(Key)等音乐要素互相关联，有的文献使用一个六层的动态贝叶斯网络 DBN 从音频波形中对它们同时估计。其中四个隐藏层联合模拟和弦、调高、根音、小节线位置，两个观察层模拟对应于低音(Bass)和高音(Treble)音色内容的低层(Low-level)特征。

音乐和弦并非独立存在，而是按照特定的音乐规则在时间轴上连接和行进。使用音乐上下文(Context)信息进行时间序列后处理通常可以提高性能。常用的方法有考虑和弦相对稳定性的平滑算法、时间序列解码 Viterbi 算法、递归神经网络等。目前的和弦检测算法通常只能识别 12 个大小调的 24 个常用和弦，对于更复杂的和弦如七和弦只有少数算法才能实现，而且随着分类数量的增加，性能有所下降。

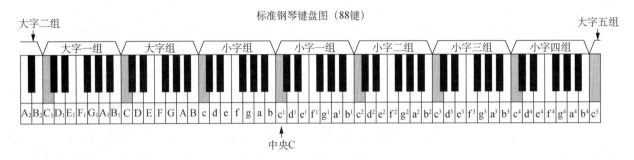

图 1-6　PCP(Chroma)特征计算原理图

注：所有灰色的音符 C 或 c，不管其在哪个组或八度，其频谱能量均相加得到 C 半音类的 Chroma 值。其余依此类推，共 12 个半音类(C、#C/bD、D、#D/bE、E、F、#F/bG、G、#G/bA、A、#A/bB、B)。

2. 调高检测

调性(Tonality)是西方音乐的一个重要方面。调性包括调高(Key)和大小调(Major/Minor)，是调性分析(Tonality Analysis)的一个重要任务。在乐理知识中，如图 1-7 所示，C、D、E、F、G、A、B 是音名(Pitch Names)，对应于钢琴上真实的键。Do、Re、Mi、Fa、So La、Si 是唱名(Syllable Names)，随着音乐的调高而变化。例如，C 大调中的 Do 就是 C，对应的音阶(Scale)是 C、D、E、F、G、A、B；D 大调的 Do 就是 D，对应的音阶是 D、E、#F、G、A、B、#C。检测一首曲子的调高及调高的变化对于音乐识谱、和弦检测、音乐情感计算、自动伴奏、音乐结构分析、音乐搜索等领域都有重要作用。

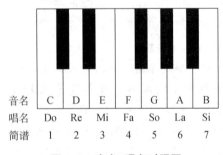

图 1-7　音名、唱名对照图

一个典型的调高检测(Key Detection)模型由两部分组成，即特征提取与调高分类(Classification)或聚类(Clustering)。目前用来描述对调高感知的音频特征基本都是 PCP(Chroma)，还有基于音乐理论和感知设计的特征。尽管缺乏音乐理论支持，心理学实验表明，这是一种有效的方法。比如，著名的 Krumhansl-Schmukler 模型就是通过提取 PCP(Chroma)特征来描述人们对调高的认知机制。使用的调高分类器包括人工神经网络 ANN、隐马尔科夫模型 HMM、支持矢量机 SVM、集成学习(Ensemble Learning-AdaBoost)，有的文献还使用平滑方法减少音高的波动。大多数流行歌曲只有一个固定的调高，少数流行歌曲会在副歌这样具有情感提升的部分变调。古典音乐则经常发生更多的变调。对于这些复杂情况，需要进行调高的局部化检测。

(四) 歌声信息处理

音乐包括声乐和器乐两种形式。在声乐中，歌声通常承载音乐的主旋律，与节奏及和声一起构成音乐的三大要素。在 MIR 中与歌声信息处理(Singing Information Processing)相关的子领域包括歌声检测、

歌声分离、歌手识别、歌唱评价、歌词识别等。其中,歌声检测是其他子领域的前处理步骤。

1. 歌声检测

歌声检测(Vocal/Singing Voice Detection)的任务是判定整首歌曲中哪些部分是歌声,哪些部分是纯乐器伴奏。歌声检测算法一般包含以下步骤:将歌曲分成几十毫秒长的音频帧(Frame),从各帧中提取能够有效区分歌声和伴奏的音频特征,利用基于规则的门限方法或者基于机器学习的统计分类方法对特征进行歌声/非歌声(Vocal/Non-vocal)分类,考虑到歌声的连续性最后还需对帧级别的分类结果进行平滑纠错处理。除了Frame,还可以节拍Beat为单位进行歌声检测。

歌声检测算法使用的音频特征包括谱特征(Spectral Features)、和声、频率颤音(Vibrato)、幅度颤音(Tremolo)、音色(Timbre)、歌声共振峰(Singing Formant)、主音高(Predominant Pitch)、梅尔频率倒谱系数MFCC(Mel-frequency Cepstral Coefficients)、线性预测倒谱系数LPCC(Linear Prediction Cepstral Coefficients)、线性预测系数LPC(Linear Prediction Coefficients)等。使用的分类器也从高斯混合模型GMM(Gaussian Mixture Model)、HMM、SVM扩展到RNN等深度学习手段。

基于监督学习(Supervised Learning)的歌声检测方法需要大量歌声/非歌声片段的手工标注,费时费力,价格昂贵。为解决这个问题,有的文献将主动学习(Active Learning)技术集成进传统的基于SVM的监督学习方法,极大地减少了标注数据量。另一个有趣的方法是利用MIDI文件中音符Onset/Offset(起始点/截止点)提供的准确的Vocal/Non-vocal边界,将MIDI合成的音频使用动态时间规整DTW(Dynamic Time Warping)与真实音频进行对齐,从而用极少的代价获得大量的真实音频的歌声/非歌声标注训练数据。有的文献使用Vibrato、Attack-decay、MFCC等特征对基于HMM的Vocal/Non-vocal分类器进行协同训练(Co-training)。首先使用Vibrato训练HMM,从自动标记的测试歌曲片段中挑选最可靠的部分加入到标注歌曲训练集,然后对Attack-decay重复同样的过程。最后,用MFCC得到最后的Vocal/Non-vocal片段。协同训练充分利用丰富的未标注歌曲,大大减少了手工标注的工作量和计算代价。

歌声检测还有少数非监督学习(Unsupervised Learning)算法。有的文献使用K-SVD算法进行短时特征稀疏表示的字典学习(Dictionary Learning),估计每个码字(Code Word)出现的概率,并用其计算每帧加权函数的值。使用一个二值门限将音乐分割为Vocal和Non-vocal片段。高阶泛音的时域波动是表征歌声的明显特征。有的文献用正弦波模型(Sinusoid Model)将泛音随时间变化的频率模拟为一个缓慢变化的频率加上一个正弦调制。对泛音相似性矩阵(Partial Similarity Matrix)进行聚类,将和声相关的泛音聚类到各个音源,其中一个音源很可能是歌声,有利于对歌声检测和分离。

上述Frame-level的歌声检测经常会出现碎片化的结果。考虑到音乐中的歌唱区域前后关联并非独立存在,还需进行时域平滑后处理(Post-processing)去掉短时突变点。一类方法是通过一阶、二阶差分或方差等表示特征级(Feature-level)时域上下文关系;另一类方法是使用中值滤波、自回归滑动平均ARMA(Auto Regressive Moving Average)、考虑过去时域信息的模型(如LSTM-RNN),或同时考虑过去和未来时域信息的模型,如BLSTM-RNN。

2. 歌声分离

歌声分离(Vocal/Singing Voice Separation)是指将歌声与背景伴奏分离的技术。在旋律提取、歌手识别、哼唱/歌唱检索、卡拉OK伴奏、歌词识别、歌唱语种识别等应用领域有十分重要的作用。由于歌声与由多种音调类乐器组成的伴奏都是和声的(不能被视为噪声),并按照和声结构耦合在一起(即基频或泛音重叠),而且还有多种打击类乐器的干扰,因此歌声分离具有相当大的难度和挑战性。简单的去噪(Denoise)方法并不适用。一个通用的方法是将之视为盲源分离BSS(Blind Source Separation)问题,如有的文献结合独立成分分析ICA和小波门限方法(Wavelet Thresholding)来分离歌声。但是,此类方法没有利用任何音乐信号本身的信息,通常效果较差。专门的歌声分离算法根据输入音乐信号音轨(Vocal Track)的数量,可分为立体声歌声分离(Stereo Vocal Separation)和单音轨歌声分离(Monaural Vocal Separation)。注意,不论音轨数量,输入都是多声部/多音音乐。

从立体声中分离歌声的传统方法假设歌声位于中央信道,利用声源的空间差异(Spatial Diversity)来

定位和分离歌声。空间方法的结果可以接受,但有很多由于中央信道估计不准带来的失真和虚假部分(Distortions and Artifacts)。有的文献将基频 f_0 信息集成进来。首先使用 MuLeTs 立体声分离算法预分离,得到它的 f_0 序列,然后使用 HMM 对音高包络线进行平滑后再分离歌声及非歌声区域。有的文献首先利用双耳信息即信道间强度差 ILD(Inter-channel Level Difference)和信道间相位差 IPD(Inter-channel Phase Difference)进行位于中央的歌声粗略分离,之后,使用 GMM 对混合信号频域的低层分布进行聚类。有的文献将歌声部分模拟为源/滤波器模型(Source/Filter Model),伴奏模拟为 NMF 的成分混合。立体声信号被假设为歌声与伴奏的瞬时混合。使用最大似然法(Maximum Likelihood)联合估计两个信道的所有参数。

近年来,更多的研究集中于从单音轨真实录音中提取歌声,与立体声歌声分离相比更加困难。单音轨音乐信号分离主要包括以下几种技术框架:

(1) 基于音高推理(Pitch-based Inference)获得歌声泛音结构的分离技术

具体地说,就是从混合音乐信号中首先估计歌声基频 f_0 包络线,然后通过 f_0 及其泛音成分来提取歌声;相反,如果歌声首先被从混合音乐信号中准确地提取出来,f_0 的估计也会更容易。这实际是一个鸡生蛋、蛋生鸡的问题。为克服该限制,有一种基于迭代的方法,首先用 RPCA(Robust Principal Component Analysis)算法初步分离歌声,从分离的歌声信号中初步估计歌声主旋律的 f_0 包络线,并在基频重要性频谱图(f_0 salience Spectrogram)中寻找最佳时域路径,之后将 RPCA 的时频掩蔽(Time-frequency Mask)和基于 f_0 和声结构的时频掩蔽相结合,与上一步骤迭代进行更准确的歌声分离。

(2) 基于矩阵分解技术,如非负矩阵分解 NMF、鲁棒主成分分析 RPCA 等的分离技术

基于 NMF 的算法分解音乐信号频谱,选择分别属于歌声和伴奏的成分并合成为时域信号。RPCA 算法将混合音乐信号分解为一个低秩成分(Low-rank Component)和一个稀疏成分(Sparse Component)。因为伴奏本身是重复的,所以被认为是低秩子空间。而歌声根据其特点则被认为是中等稀疏的。基于此思想,更适合音频的 RPCA 的非负变种即 RNMF(Robust Low-rank Non-negative Matrix Factorization)也被引入进行歌声分离。采用矩阵分解技术有不同的粒度,粗粒度方式如 RPCA 利用歌声的特定性质直接将音乐信号分解为歌声和伴奏,细粒度方式如 NMF 将音乐信号分解为一套细化(Fine-grained)的成分,并重新组合来产生目标声源估计。有的文献将两种方式以级联的方式结合,将音乐信号分解为一套中粒度成分(Mid-level Components)。该分解足够细来模拟歌声的不同性质,又足够粗以保持该成分的语义,使得能直接组装出歌声和伴奏。

(3) 基于计算听觉场景分析 CASA(Computational Auditory Scene Analysis)的分离技术

CASA 是一种新兴的声音分离计算方法,它的基本原理来自 Bregman 提出的听觉场景分析 ASA(Auditory Scene Analysis)。主要思路就是利用感知线索(Cue),把混合音频信号分别组织进对应于不同声源的感知数据流。听觉场景分析 ASA 认为,人类听觉器官的感知过程一般可以分成两个主要过程,即分割阶段(Segmentation)和聚集阶段(Grouping)。在分割阶段,声学输入信号经各种时频变换(Time-frequency Transforms)被分解为时频单元(T-F Units),各单元被组织进片段(Segments),每个片段可近似认为来自单一声源;在聚集阶段,来自同一音源的 Segments 根据一套规则被合并到一起。分割片段和聚集使用的 Cues 包括时频近似度(T-F Proximity)、和声、音高、Onset/Offset、幅度/频率调制、空间信息等。受 ASA 启发,CASA 利用从人类听觉系统中获得的知识来进行声音分离,希望获得接近人类水平的分离性能。与其他声音分离方法相比,CASA 利用声音的内在性质进行分离,对声源进行了最小的假设,展现出极大的潜力。

有两种基于 CASA 的单音轨歌声分离的创始性算法采用以下类似的技术路线:首先进行 Vocal/Non-vocal 部分检测,之后进行主音高检测得到歌声区域的歌声包络线,最后基于分割和聚集进行歌声分离。在分割阶段,基于时域连续性(Temporal Continuity)和交叉信道相关(Cross-channel Correlation)将时域连续的 T-F 单元合并成 Segments。在聚集阶段,直接应用检测到的音高包络线。简言之,如果一个 T-F 单元的局部周期性与该帧检测的音高相匹配,那么该单元被标记为歌声主导(Singing Dominant);如果一个 Frame 中大多数的 T-F 单元被标记为歌声主导,那么这个 Frame 就被标记为歌声主导;如果一个

Segment 有超过一半的 Frames 是歌声主导，那么这个 Segment 就是歌声主导。标记为歌声的 Segments 被聚集为代表歌声的音频流。

有的文献使用 CASA 框架设计一个串联(Tandem)算法，迭代地估计歌声音高(Singing Pitch)并分离歌声。首先估计粗略的音高，然后考虑和声与时域连续性线索(Harmonicity and Temporal Continuity Cues)，用它来分离目标歌声，分离的歌声再用来估计音高，如此迭代进行。为提高性能，有的文献提出一个趋势估计(Trend Estimation)算法来检测每个 Frame 的歌声音高范围，去除了大量错误的伴奏或歌声泛音产生的音高候选者。

掩蔽函数(Masking Functions)是 CASA 类分离算法的核心，最常用的一个叫做理想二值化掩蔽 IBM (Ideal Binary Mask)。标记为歌声的时频块具有紧密的时频域上下文关系，有的文献使用深度递归神经网络 RNN 对掩蔽块的时频域连接进行优化，把分离过程作为最后一层的非线性过程，并进行网络的联合优化。

3. 歌手识别

歌手识别(Singer/Artist Identification)是指判断一首歌曲是由集合中的哪个歌手演唱的。在歌手的分类管理、音乐索引和检索、版权管理、音乐推荐等领域都有重要应用。受乐器伴奏、录音质量、伴唱等的影响，歌手识别是一个十分困难的问题。此外，一个歌手每个专辑中的歌曲通常有很多类似之处。比如，风格(Style)、配器(Instrumentation)、后处理方式(Post-production)等，使得训练和测试数据分布在同一唱片中时会产生偏高的识别结果，称为唱片效应(Album Effect)。除了少量算法采用半解压状态的修正余弦变换 MDCT(Modified Discrete Cosine Transform)系数作为特征直接在 MP3 压缩域上进行歌手分类识别，绝大多数算法都是以原始格式音频作为输入。

歌手识别借鉴了说话人/声纹识别(Speaker/Voiceprint Recognition)的整体技术框架。人类听觉系统 HAS(Human Auditory System)到底通过什么感知特征来识别特定的歌声，目前仍不得而知。由于歌声和语音之间在时频结构上的巨大差别，除了用于声纹识别的典型的音频特征如感知线性预测 PLP (Perceptual Linear Prediction)、MFCC 等，还需引入更多表示歌声特性的特征，如音色、反应歌手个性化风格的频率颤音倒谱系数(Vibrato Cepstral Coefficients)等。音色是人耳区分不同音乐声音的基础。有的文献用声音的正弦泛音的瞬时幅度和频率估计谱包络线(Spectral Envelope)，作为特征输入分类器识别歌手。使用的分类器有 GMM、卷积神经网络 CNN(Convolutional Neural Network)、混合模型等。

由于伴奏的干扰，在歌手识别前通常需要进行歌声增强(Singing Enhancement)或伴奏消减(Accompany Reduction)等预处理。有的文献采用基于 NMF 分解的歌声分离技术作为预处理。有的文献首先提取主旋律(Predominant Melody)的和声结构，使用正弦波模型将这些成分重新合成为主旋律，并估计可靠的旋律帧从而实现伴奏消减。虽然增强或分离多声部/多音音乐中的歌声部分作为前处理被相信，是一个提高歌手识别任务性能的有效方式，但是，因为不可避免地存在失真，而且会传递到后续的特征提取和分类阶段，只能带来有限的提高。有的文献采用一种基于 CASA 的歌声增强预处理措施。在每个 Frame 上的二元时频掩蔽(Binary T-F Mask)包括可靠的歌声时频单元，和另外一些不可靠或丢失的歌声时频单元，频谱不完整。为减轻失真，使用两个缺失特征(Missing Feature)方法即重构(Reconstruction)和边缘化(Marginalization)处理不完整的歌声频谱(Vocal Spectrum)，再进行歌手识别。与上述主要基于音频分离的方法思路不同，一个有趣的方法是从一个很大的卡拉 OK 数据集中手工混合左右音轨的清歌唱声和伴奏，并研究清唱和带伴奏歌声之间在倒谱上的变换模型。当一个未知的带伴奏的歌声出现时，即可把带伴奏歌声的倒谱转换到接近清唱的水平，从而有助于后续的歌手分类识别。

当前已有的歌手识别算法在整体框架上与说话人/声纹识别相同，需要事先搜集大量的歌声清唱数据并建立歌声模型。但是与语音数据主要来自普通人群并相对容易获取不同，歌唱主要源自各种级别的艺术家，而且几乎都是带有乐器伴奏。大量搜集每个歌手的无伴奏清唱数据几乎是不可能的。许多歌手识别算法使用带伴奏的歌声进行训练，但效果并不如人意。有的文献研究了用语音数据代替歌唱数据来刻画歌唱者声音的可能性。结论是很难用说话完全代替歌唱的特性，原因在于大多数人的说话和歌唱具有很大的差异。两个可能的解决思路是：

① 将歌手的语音数据转换为歌唱数据增加训练数据量,然后使用歌声驱动的模型进行识别。
② 将歌手的歌唱数据转换为对应的语音,然后使用大量语音数据训练的模型进行识别。

4. 歌唱评价

歌唱评价(Singing Evaluation)是对演唱的歌声片段做出各方面的正面或负面描述,一直以来都是音乐学界所关注的课题之一。在歌唱表演、歌唱比赛、卡拉 OK 娱乐、声乐教育等场合都具有重要应用。目前,已有的自动歌唱评价系统基本集中于卡拉 OK 场景。

早期的算法(如 20 世纪 90 年代中前期)受计算机软硬件的限制,只采用音量(Volume/Loudness)作为评价标准,经常跟人类评价的结果大相径庭。随着 MIR 技术及计算资源的提升,后续算法有了很大发展。常规思路是计算两段歌声中的各种音频特征如音量、旋律线的音高、音高准确度(Intonation)、音程、音符时长、节奏、颤音、音频特征包络线、统计特征等之间的相似度,并给出用户表现的评价,如好/坏(Good/Poor)两个质量分类、高/中/低(High/Medium/Low)三个质量分类或总体评分。常用分类器有 SVM 等,测量相似性可使用动态时间规整 DTW 技术,由不同特征得到的相似性分数可使用权重结合到一起。

因为,绝大多数歌曲都包含伴奏,在很多情况下无法找到歌星的清唱录音和用户歌声比较。有的文献直接以歌手的 CD/MP3 带伴奏歌曲作为参考基准,以音高、强弱、节奏为特征,与用户的歌声比较。除了给出用户的总体歌唱评价,还指出哪里唱的好和不好。该技术比较接近于人类的评价方式。类似地,有的文献的评价包括是否跑调或走音(Off Key/Be in Tune)。这需要以很高的频率分辨率进行基频估计,通常小于几个音分(Cent)。以上算法虽有一定效果,但很少考虑各个评价要素之间的关系。以系统评价和人类评价之间的相关系数定量衡量,经常与人类评价结果相差甚远。

另一个难题是如何进行歌唱的高级评价,即在跟准节奏和音高的前提下,如何像人类专家那样对音色具有何种特点、是否有辨识度、音域(Pitch Range)是否合适、吐字是否清晰、演唱是否感情饱满等进行高级评价。这方面的研究工作很少。有的文献采用歌声相关的特征如频率颤音、和声噪声比(Harmonic-to-noise Ratio),针对中文流行歌曲的六种歌唱音色进行分类,这六种音色是浑厚(Deep)、沙哑(Gravelly)、有力(Powerful)、甜美(Sweet)、空灵(Ethereal)、高亢(High Pitched)。有的文献使用基频、共振峰、和声及残差谱(Residual Spectrum)作为特征,识别用户的发音区域并分析其声音质量。推荐更合适的音域,避免唱破音而出现嗓子疼痛等声带健康问题(Vocal Health)。对于歌曲来讲,歌词的正确发音也是非常重要的一个方面。好的歌手如邓丽君经常被评价为字正腔圆。有的文献使用谱包络线和音高作为特征,高斯混合模型 GMM 和线性回归(Linear Regression)作为分类器,自动对歌唱元音(Singing Vowel)的质量进行分类评价。除了以上基于声学的歌唱评价方法,有的文献通过测量嘴和下颌(Mandible)移动的肌电图 EMG(Electromyography)进行歌唱评价。

5. 歌词识别

歌词识别(Lyrics Recognition/Transcription)与语音识别(Speech Recognition)问题总体目标类似,都是把语言转换为文本。总体技术框架也类似,都包括声学模型和语言模型。但是,由于歌唱和说话在声学和语言特性上的巨大差别,具体技术实现上需针对歌唱的特点进行更有针对性的设计。从声学模型来看,歌唱是一种特殊的语音。日常语音基本可视为匀速进行,音高变化范围很小。歌唱则需要根据音乐的旋律和节奏,以及颤音、转音等艺术技巧控制声带的发声方式、时间和气息的稳定性。一个普遍的现象是同一个人歌唱和说话的音色具有很大不同。从语言模型来看,歌词具有一定的艺术性,还需要押韵,也与日常交流的语言具有很大区别。此外,与单纯的语音不同,歌声几乎都是与各种乐器伴奏混合在一起,涉及信号分离的难题。而且,搜集清歌唱声与歌词对应的训练数据十分困难。这些特点使得传统的语音识别模型无法直接使用。

虽然很多歌曲的歌词已经被人工上传到各个音乐网站,但是仍然有很多歌曲缺少歌词。此外,如果歌词识别具有一定的准确率,则可以将基于声学特征(Acoustic Features)的歌唱检索转换为更成熟的基于文本的搜索,或者帮助基于音频特征的歌唱检索。此外,在歌曲分类、歌词与音频或口型对齐上也有一定应用。

目前为止，仅提出极少数歌词识别的算法，而且识别准确率很低。类似于经典语音识别框架，有的文献使用音乐特征及 HMM 模型进行歌词识别，用合成的歌声解决缺乏训练数据的问题，在无乐器伴奏的歌声中（A Cappella）中识别音节（Syllable）。为了响应音素（Phoneme）长度的变化，构建一个依赖于长度（Duration Dependent）的 HMM；有的文献利用类似的语音识别模型，用有限状态自动机 FSA（Finite State Automaton）描述识别语法，将待识别的歌词约束为数据库中存储的歌词。有的文献对音乐中的音素进行识别（Phoneme Recognition）以帮助歌词识别；在有视觉信息的情况下，还可以发展基于视觉的歌词识别方法。有的文献利用光学字符识别 OCR（Optical Character Recognition）引擎自动识别 YouTube 网站上下载的视频中的歌词；有的文献通过口型信息帮助歌词识别，但效果有限。

（五）音乐搜索

音乐搜索（Music Retrieval）是指在给定某种形式的查询（Query）时，在数据库中检索与之匹配的结果集并按相关性从高到低返回的过程。按查询输入的形式，可进一步分为五个子领域：音乐识别、哼唱及歌唱检索、音乐版本识别或翻唱识别、节拍检索、音乐借用。

1. 音乐识别

音乐识别（Music Identification/Recognition）在产品上又称为听歌识曲。通常用手机或麦克风录制 10 s 左右的音乐作为查询片段，计算其音频指纹后与后台音频指纹库中的记录进行匹配，并将最相似记录的歌曲名字、词曲作者、歌唱者，甚至歌词等相关元数据返回。音频指纹是指可以代表一段音频重要声学特征的基于内容的紧致数字签名，音频指纹技术（Audio Fingerprinting）是音乐识别的核心，当扩展到一般音频时也可称为基于例子的音频检索 QBE（Query by Example）。音频指纹算法首先提取各种时频域音频特征，对其建模后得到指纹，之后，在指纹库中进行基于相似性的快速匹配和查找。

常用的音频特征有 Chroma、节奏直方图（Rhythm Histogram）、节拍、经 KD 树量化的旋律线字符集、音高与时长、树量化的 MFCC 峰值和谱峰值（Spectral Peaks）字符集、MPEG-7 描述子、频谱图局部峰值、从音乐的二维频谱图上学习到的图像特征、MP3 压缩域的听觉 Zernike 矩（Auditory Zernike Moment）等。各种特征经常融合在一起使用。

录制的输入片段有可能经受保持音高不变的时间伸缩 TSM 和变调 PS 这两种失真。与一般的噪声类失真影响音频质量不同，这两种失真主要会引起音频指纹在时频域上的移动，产生同步失真（Desynchronization），从而使查询片段指纹与数据库音频指纹集匹配失败。有的文献从二维频谱图上提取计算机视觉中的 SIFT（Scale Invariant Feature Transform）描述子作为音频指纹，利用其局部对齐（Local Alignment）能力抵抗 TSM 和 PS 失真。

为使提取的特征更鲁棒，还需去噪、回声消除（Echo Cancellation）等预处理。常用的指纹匹配方法包括经典的 TF-IDF（Term Frequency-Inverse Document Frequency）打分匹配、局部敏感哈希 LSH（Local Sensitive Hashing）、倒排表（Inverted Table）等。有的文献使用一个有趣的方法加速查询匹配，即首先自动识别 Query 和数据库歌曲的流派，在匹配阶段只计算 Query 与数据库中具有同样流派的歌曲的相似性。

2. 哼唱/歌唱检索

哼唱/歌唱检索 QBH/QBS（Query by Humming/Singing）通常用麦克风录制长短不一的哼唱或歌唱声音作为查询片段，计算音频特征后在数据库中进行相似性匹配，并按匹配度高低返回结果列表，最理想的目标是正确的歌曲排名第一返回。典型的应用场景是卡拉 OK 智能点歌。与上述音乐识别技术相比，哼唱/歌唱检索不仅同样面临由于在空气中录音而引起的信号质量下降，还面临跑调、节拍跟不上等新的困难。哼唱/歌唱检索的结果与用户的哼唱/歌唱查询片段质量高度相关，存在很大的不确定性。

除了常规时频域音频特征，能够在一定程度上反应音乐主旋律走向的中高层音频特征更适合于哼唱/歌唱检索。早期的哼唱检索系统根据音高序列的相对高低（Relative Pitch Changes）用三个字符即方向信息来表示旋律包络线，并区分不同的旋律。这三个字符表示当前音符的音高分别高于、低于、等于前一个音符的音高。三字符表示的主要问题是比较粗糙，有的文献把旋律包络线扩展为用 24 个半音（Semitone）字符来表示，即当前音的一个正负八度。类似地，有的文献也采用音程作为特征矢量，并增加了分辨率；与

以上均不相同,有的文献没有使用明确的音符信息,而是使用音符出现的概率来表示旋律信息。除了音高类的特征,有的文献利用音长和音长变化对旋律进行编码,以获得更加精确的表示旋律。有的文献采用符合 MPEG-7 的旋律序列,即一系列音符长度和长度比例作为 Query。与上述不同,有的文献从数据驱动出发,用音素级别(Phoneme-level)的 HMM 模拟哼唱/歌唱波形的音符片段,用 GMM 模拟能量、音高等特征,更加鲁棒地表示用户哼唱/歌唱的旋律。

由于用户音乐水平不一,哼唱及歌唱的查询片段经常出现音符走音、整体跑调、速度及节拍跟不上伴奏等现象。即使用户输入没有问题,音符及节拍的分割和音高识别算法也不会 100% 准确,可能产生插入或删除等错误。给定一个不完美的 Query,如何准确地从大规模数据库里检索是一个巨大挑战。为克服音符走音现象,有的文献对查询片段的音高序列进行平滑,去除音高检测或用户歌唱/哼唱产生的异常点(Outlier)。绝大多数算法采用相对音高序列,而不是绝对音高。只要保持相对音高序列的正确,那么对于个别音符走音现象,以上算法都是具有一定容错性的。为克服哼唱和原唱之间的速度差异,有的文献首先使用原始 Query 来检索候选歌曲,如果结果不可靠,Query 片段将线性缩放两倍重新检索。如果还不可靠,则缩放更多倍数。日本的卡拉 OK 歌曲选择系统 Sound Compass 也采用类似的时间伸缩方法。为克服整体跑调现象,绝大多数算法采用调高平移(Key Transposition)办法纠错。用户哼唱的各种错误经常在开头和结尾处出现。基于此假设,有的文献认为只有 Query 的中间部分是属于某个音乐的子序列。对两个流行的局部对齐方法即线性伸缩 LS(Linear Scaling)和 DTW 扩展后进行匹配识别。为抵抗 Query 可能存在的各种错误,有的文献采用音频指纹系统描述重要的旋律信息,更好地比较 Query 和数据库歌曲。

另一个影响匹配性能的因素是如何切割 Query 和数据库完整歌曲的时间单元。有文献表明,基于音符的切割比基于帧的分割处理更快。有的文献表明所有音乐信息基于节拍分割会比基于音符分割对于输入错误更加鲁棒。有的文献进一步提出一种基于乐句(Music Phrase)分割和匹配的新方法,使得匹配准确率大大提升。基于节拍和乐句的分割不仅性能更好,而且也更符合音乐语义。类似地,有的文献也采用乐句尺度的分段线性伸缩(Phrase-level Piecewise Linear Scaling),基于 DTW 或递归对齐(Recursive Alignment)进行旋律匹配,并将每个乐句的旋律片段约束在一个有限的范围内进行调整。

在旋律相似性匹配方面,最直接的技术是字符串近似匹配/对齐技术。随着研究的深入开始引入动态时间规整 DTW、后缀树索引、隐马尔科夫模型 HMM、K 近邻(K-Nearest Neighbor)、N-gram、基于距离的相似性(Distance-based Similarity)、基于量化的相似性(Quantization-based Similarity)、基于模糊量化的相似性(Fuzzy Quantization-based Similarity)等各种方法。大多数哼唱/歌唱检索方法在时间域测量音符序列之间的距离,有的文献在快速傅里叶变换 FFT(Fast Fourier Transform)频域计算音符序列之间的欧氏距离(Euclidean Distance),匹配速度有所加快。基于动态规划(Dynamic Programming)的局部对齐方法穷尽两个音乐片段之间所有可能的匹配,返回最佳局部对齐。缺点是计算代价太高,在指数增长的数据库规模下,准确的局部对齐已不可能。因此,对于大规模数据库需要更高效的搜索办法。有的文献实现基于音符音高的 LSH 索引算法,筛选候选片段,使用线性伸缩来定位候选者的准确边界。有的文献使用多谱聚类 MSH(Multiple Spectral Hashing)得到特征矢量,之后用改进的 DTW 进行相似性匹配。有的文献利用显卡 GPU(Graphic Processing Unit)硬件的强大计算能力,实现局部对齐的快速算法,速度提高超过 100 倍。基于不同匹配策略可得到不同的结果,有的文献在打分级别(Score-level)融合多个结果。

3. 音乐版本识别或翻唱识别

音乐版本识别 CSI(Cover Song Identification)或翻唱识别判断两首音乐是否具有同样的本源。众所周知,很多音乐经过重新编曲、演唱和演奏后会形成很多版本。这些不同的版本会保持主旋律基本相同,但是音乐结构、调高、节奏(速度)、配器(音色)、歌唱者性别、语言等都可能会发生巨大变化。人类大脑具有高度的抽象思维、逻辑推理能力,识别多版本音乐轻而易举。但是音频数据的改变,却使机器识别相当困难。

绝大多数音乐版本识别算法使用一个通用框架,包括特征提取和模式匹配两步。在特征提取阶段,对应于各个音乐要素的高层特征很难准确计算。因此,直接采用高层特征的算法难以得到希望的效果。低

层特征无法反应音乐语义，仅有少数 CSI 算法采用低层特征，如音色形状序列(Timbral Shape Sequences)，即一首歌曲的经过量化的平滑频谱的相对改变。为弥补高、低层音频表示之间的鸿沟，在 CSI 中经常使用既能在一定程度上反映高层特征又能比较准确计算的中层特征(Mid-level Feature)。有的文献提出一个集成旋律和节奏特性的中层特征。首先进行节拍跟踪，产生独立于速度变化的节拍对齐(Beat-synchronous)表示。之后，在连续音频节拍上进行多音高检测，在检测的音高上提取旋律线用于后续检索。有的文献也类似地采用主旋律作为特征。多版本音乐保持主旋律基本不变，会使在此基础上配置的和声在很多情况下也保持基本不变。所以，和声类的特征也可以用于 CSI。有的文献采用半音类/音高类轮廓(Chroma/PCP)及其变种。有的文献采用随时间变化的半音类图(Chromagram)。有的文献在 Chromagram 中去掉相位信息，并应用指数分布的频带得到一个对于乐器、速度、时移不敏感的特征矩阵。有的文献受心理物理学启发，根据人类听觉对相对音高比绝对音高敏感的事实，采用描述相对音高的动态 Chroma 特征(Chroma-based Dynamic Feature)。有的文献在 Chroma 基础上用深度学习中的自编码器(Auto Encoder)学习一个更能刻画音乐本质的中间表示。有的文献使用在 MIDI 训练的 HMM 识别的和弦序列。与以上基于原始格式音频输入的 CSI 算法不同，有的文献在压缩域直接从 AAC 文件中提出一个低复杂度的有效特征。即在半解码(Semi-decoding)的情况下，直接将 MDCT 系数映射到 12 维 Chroma 特征。

以上主旋律与和声类的中层特征对配器(音色)、歌唱者性别、语言等变化都具有较强的内在鲁棒性。对于节奏或速度变化，可采用基于节拍分割对齐的同步方法。对于调高变化，一般采用调高平移的措施。更严重的挑战来自多版本音乐中可能存在的音乐结构变化。一个典型的例子是苏芮演唱的"一样的月光"。该歌曲有两个版本，相差一段长 1 分多钟的副歌，前奏也完全改变。更多的例子体现在 CD 版歌曲和演唱会版本的歌曲，通常演唱会版本会在间奏处增加一大段乐手独奏的即兴表演。在音乐结构发生变化时进行 CSI 必须采用额外措施。首先按照前奏、主歌(一般 2 个)、副歌(通常大于 2 个)、桥段、间奏、结尾等部分分割，之后，再调用上边的办法，在各个局部进行音乐版本识别。有的文献基于音乐结构分析提出一个新的 CSI 算法，只匹配重要部分(如主歌、副歌)而忽略次要部分，使用加权平均来集成各部分的相似性。

相似性度量一般包括互相关、归一化的 Frobenius 范数、欧氏距离、点积、动态时间规整 DTW、Smith-Waterman 对齐算法、隐马尔科夫模型 HMM 的最可能隐含状态序列、近似最近邻检索(Approximate Nearest Neighbor Search)等。在大规模匹配时还可采用局部敏感哈希 LSH 索引。除了以上常规方法，有的文献基于信息论(Information Theory)方法研究 CSI 中的音频时间序列之间的相似性问题。在离散情况下计算归一化压缩距离 NCD(Normalized Compression Distance)，在连续情况下计算基于信息的相似性度量(Information-based Measures of Similarity)。有的文献基于矢量量化(Vector Quantization)或聚类的思想设计一种 CSI 相似性匹配方法。将滑动窗口的各音频特征映射到以时间排序(Time-ordered)的高维空间中的点云(Point Cloud)。同一歌曲不同版本对应的点云可近似认为由旋转(Rotation)、平移(Translation)或伸缩(Scaling)得到。通常融合不同的 CSI 检测算法能得到更好的结果，有的文献结合了 DTW 和 Qmax 的结果。

有文献研究了诸多要素对 CSI 的影响。实验表明：Chroma 特征比 MFCC 等音色类特征更适合此任务，而且增加分辨率可提高识别准确性。余弦距离比欧氏距离更合适计算 Chroma 序列相似性。最佳平移索引 OTI(Optimal Transposition Index)对调高循环移位，以获得两首歌曲之间的最大相似性，比首先估计调高再平移的方法更准确。采用节拍跟踪、调高估计、旋律提取、摘要提取等中间步骤进行 CSI，且由于它们本身并不完全可靠，反而可能会使性能降低。考虑到在各个版本音乐间可能出现较大的歌曲结构改变，进行局部相似性计算或局部对齐是唯一可行的 CSI 检测方法。

4. 敲击检索

敲击检索 QBT(Query by Tapping)是根据输入的节拍信息，从数据库中返回按节拍相似度高低排序的音乐列表。在整个检索过程中没有利用音高信息。随着个人手持设备的普及，QBT 提供了一个通过摇晃或敲击设备的新颖有趣的音乐搜索方式。该领域研究成果较少。

一个典型的方法是提取Query中音符时长矢量作为特征,归一化处理后采用动态规划方法在输入时间矢量和数据库时间矢量特征间进行比对并排序返回。类似地,有的文献采用与上同样的特征,只是把音符时长的名字改为音符起始点间距IOI(Inter-onset Interval),建立IOI比例矩阵(IOI Ratio Matrix),通过动态规划与数据库歌曲匹配。BeatBank系统的用户在MIDI键盘或电子鼓上敲击一首歌的节奏,输入被转化为符合MPEG-7的节拍描述子(Beat Description Scheme)作为特征。有的文献以音频中计算出的峰度(Kurtosis)的变化(Variations)作为节奏特征,并采用局部对齐算法匹配计算相似性分数。

5. 音乐借用

音乐借用(Music Borrowing)有着长期的历史。特别是在当今数字化时代,一个艺术家可以轻易地截取别人作品的某些部分,并将其集成到自己的歌曲中来。借用和被借用歌曲之间共享一个旋律相似的片段。通常音乐界认为适当的借用在艺术创作中是允许的,但是超过一定长度(如8小节)就涉嫌抄袭侵权行为。例如,台湾女子组合S.H.E的《波斯猫》借用了柯特尔比的《波斯市场》作为副歌部分的旋律,流行歌手卓亚君的《洛丽塔》的前奏来自钢琴曲《致爱丽丝》;李健的《贝加尔湖畔》则在桥段借用了一段俄罗斯民歌的旋律,这些属于正常引用的例子。而王力宏的《大城小爱》和周华健的《让我欢喜让我忧》全曲旋律非常相似;花儿乐队两张专辑中的13首歌曲也与其他歌曲旋律高度相似,这些都被指控涉嫌抄袭。从用户的角度来说,发现音乐引用会给用户带来不少乐趣,也可以进行作曲技巧分析。从法律的角度来看,检测歌曲之间的相似片段将有助于音乐作品的版权维护和盗版检测,具有重要的现实意义。

音乐借用最显著的特点是两个音乐作品中的相似片段往往都比较短,而且起止位置随机。且对计算机而言这是一个难题。音乐借用与翻唱检索和音乐识别之间有区别也有联系。如图1-8所示,它们的相似点都是检测不同歌曲之间的旋律相似的部分。区别在于翻唱检索基本以整首歌曲为单位,有较长的相似部分,如图1-8(a)所示;音乐识别则是固定一个短的片段,在另一首歌曲中检索与之相似的短片段。片段之间只是音频质量不同,如图1-8(b)所示;音乐借用也是检测相似短片段,但难点在于不知道相似片段在歌曲中的起始位置及长度。而且,类似于CSI,片段之间的音色、强弱、配器、速度、调高、语言等都可能不同,如图1-8(c)所示。该问题在国内外MIR领域研究极少。

图1-8 音乐借用识别与翻唱检索、歌曲片段识别的区别与联系

(六) 音乐高层语义分析

如果把音高、旋律、节奏、和弦、调式、歌声等核心层的MIR领域理解为低层音乐语义(Low-level Music Semantics),那么音乐流派/曲风、情感、结构、摘要/缩略图、作曲家及乐器识别等应用层的MIR领域则可以理解为高层音乐语义(High-level Music Semantics)。低层音乐语义的研究有助于高层音乐语义的分析理解和自动标注,进而基于此进行更有效的音乐搜索和推荐。

1. 音乐流派/曲风分类

音乐流派/曲风(Music Genre/Style)指的是音乐的不同风格。西方音乐通常划分为流行(Pop)、摇滚(Rock)、爵士(Jazz)、乡村(Country)、古典(Classical)、蓝调(Blues)、嘻哈(Hip-hop)和迪斯科(Disco)等类别。如果考虑世界各地的民族音乐,那么划分的类别将更多更复杂。这些分类方法主观性强而且有争议,目前还没有一种通用的绝对标准。音乐流派分类在音乐组织管理、浏览、检索、情感计算和推荐中都有重要应用。

音乐流派分类是一个典型的模式识别问题,通常包括特征提取和统计分类两步。常用特征包括谱特征、倒谱特征、MFCC、频谱图上计算出的纹理特征、音高直方图(Pitch Histograms)等。特征的时域特性对分类也很重要。常用的分类器有GMM、SVM、深度神经网络DNN、卷积神经网络CNN等。为解决流派类别定义的模糊性及有监督学习训练的困难,另一个思路是根据音乐内容分析,比如,节奏进行聚类,性能与有监督学习的方法相差不多。

2. 作曲家识别

作曲家识别（Music Composer Recognition）是指通过听一段音乐并分析音频数据，识别出相应的作曲家信息，基本应用于音乐理论分析等专业场景。该领域的典型方法仍然是音频特征加上统计分类器。用常规低层音频特征刻画作曲家风格和技巧存在较大缺陷，提取高层音乐特征会更有利于挖掘作曲的内在风格和技巧。近年来，随着深度学习方法的流行，其从大数据（Big Data）中自动学习特征的能力也被用来深入研究作曲家的风格和技巧。文献中使用的分类器还包括决策树（Decision Trees）、基于规则的分类（Rule-based Classification）、SVM 等。

3. 智能乐器识别

每个国家、民族都有自己独特的乐器，种类繁多。如西方的风笛（Bagpipes）、单簧管（Clarinet）、长笛（Flute）、羽管键琴（Harpsichord）、管风琴（Organ）、钢琴（Piano）、长号（Trombone）、小号（Trumpet）、小提琴（Violin）、吉他（Guitar）等管弦乐器（Orchestral Instruments），还有鼓（Drum）、铙钹（Cymbal）等各种打击乐器（Percussive Instruments）。到现代，还出现了各种模拟和扩展相应声学乐器音色的电声乐器（Electronic Instruments）。中国也有很多的民族乐器，如古筝（Guzheng）、古琴（Guqin）、扬琴（Yangqin）、琵琶（Pipa）、二胡（Erhu）、马头琴（Horse-head String Instrument）等。准确识别乐器种类是音乐制作、乐器制造及评估等领域人士必备的专业技能，对音乐搜索、音乐流派识别、音乐识谱等任务都十分有益。

随着音频信息处理技术（Audio Information Processing）及人工智能技术 AI（Artificial Intelligence）的发展，出现了一些智能乐器识别（Intelligent Instrument Recognition）方法。主要的框架仍然是特征＋分类器的通用模式识别框架。已用的特征包括 LPC、MFCC、基于常数 Q 变换的倒谱系数、基于频谱图时频分析的音色特征、基于稀疏特征学习（Sparse Feature Learning）得到的特征；已用的分类器包括 GMM、SVM、贝叶斯决策（Bayesian Decision）等。大多数方法识别单一乐器的声音输入。但是，在现实中音乐基本上都是多种乐器的混合。识别多声部/多音音乐中的各种乐器是一个重要而且更具挑战性的任务。有的文献基于卷积神经网络 CNN 进行真实多声部/多音音乐中的主乐器（Predominant Instrument）的识别。网络以具有单一标签的固定长度的主乐器音乐片段训练，从可变长度的音频信号中估计主乐器。在测试音频中采用滑动窗口，对信息输出进行融合。

4. 音乐结构分析

音乐通常由按照层次结构组织的多个重复片段组成。音乐结构分析（Music Structure Analysis）的目的就是把音乐信号分割为一系列时间区域，并把这些区域聚集到具有音乐意义的类别。这些类别一般包括前奏（Intro）、主歌（Verse）、副歌（Chorus/Refrain）、间奏（Interlude）、桥段（Bridge）和结尾（Outro）。注意，主歌、副歌和间奏通常有多个段落，前奏、桥段、结尾则只有一个，而且副歌比主歌具有更高的相似度。音乐结构分析既可用于加深对音乐本身的理解，也可以辅助多个其他研究内容如音乐版本识别、乐句划分、音乐摘要、内容自适应的音频水印等。

音乐内部具有高度的重复性，基于音频特征构造自相似矩阵（Self-similarity Matrix）成为结构分析的主要方法。可使用的音频特征包括音色、Chroma/PCP 等。对自相似矩阵进行基于阈值的 0/1 二值化（Binarization）即得到递归图（Recurrence Plot），这种量化处理可以使音乐中的重复模式（Repetition Patterns）对速度、乐器、调高的改变具有更强的鲁棒性。基于相似性思路提出另一个更复杂的方法。首先在节拍帧上检测和弦，用动态规划匹配和弦后得到和声相似的区域，从而划分音乐结构。与以上基于重复模式相似性的方法不同，另一种结构分析的典型思路是基于对音频特征（如音色）的子空间聚类（Subspace Clustering），并假设每个子空间对应于一个音乐段落。

5. 音乐摘要/缩略图

音频摘要/缩略图（Music Summary/Thumbnail）是指找到音乐中可听的最具代表性的音频片段。但是何谓最具代表性并没有很好定义，可以有多个选择。音乐摘要/缩略图有多个应用，比如制作彩铃、浏览、检索、购买数字音乐等。

获取音乐摘要/缩略图与音乐结构分析密切相关。一类方法只进行初步的结构分析，即基于音频特征计算各片段之间的相似性，再寻找最合适的片段集作为摘要/缩略图。使用的音频特征包括和声特征序列

及其直方图、调性分析等。另一类方法首先进行完整的音乐结构分析,之后从不同结构部分中提取摘要/缩略图。有的文献使用副歌和它之前或之后的乐句合并组成摘要/缩略图,以保证摘要/缩略图开始和结束点位于有意义的乐句边界。有的文献从流行音乐主歌和副歌中选择两个最具代表性的部分作为双摘要/缩略图。

6. 音乐情感识别

音乐很容易和人产生情感共鸣,在不同的时间和环境下可能会需要带有不同感情色彩(如雄壮、欢快、轻松、悲伤、恐怖等)的音乐。音乐情感识别 MER(Music Emotion Recognition)在音乐选择与推荐、影视配乐、音乐理疗等场景都有重要应用,是近年来 MIR 领域的研究热点。

音乐情感识别最初被模拟为单标签/多标签分类(Single/Multi-label Classification)问题。MER 需要建立符合人类认知特点的分类模型,经典的如 Hevner 情感模型和 Thayer 情感模型。为克服分类字典的模糊性,另一个思路是将音乐情感识别模拟为一个回归预测(Regression Prediction)问题。由 Arousal 和 Valence(AV)值构成二维 AV 情感空间,每个音乐信号成为情感平面上的一个点。心理学实验表明,Arousal 和 Valence 两个变量可以表达所有情绪的变化。Arousal 在心理学上可翻译为"活跃度",表示某种情绪含有能量的大小或活跃的程度,文献中表达类似含义的还有 Activation、Energy、Tension 等单词。Valence 在心理学上可翻译为"诱发力",表示感到舒适或愉悦的程度,文献中表达类似含义的还有 Pleasant、Good Mood、Positive Mood 等词汇。

目前,绝大多数 MER 算法都是基于音乐信号的低层声学特征如短时能量、谱特征等。虽然计算方便,但是与音乐情感没有直接关系,效果往往并不理想。如有些文章利用歌词作为辅助信息对音乐情感进行分析。因此,未来需要在音乐领域知识的指导下,研究音乐高层特征(如旋律走向、速度、强弱、调性、配器等)与音乐情感之间的关系,而且需要与音乐心理学(Music Psychology)进行更紧密地结合,引入更先进的情感模型。

(七) 其他 MIR 领域

MIR 还存在一些相关子领域,例如音乐推荐、音乐自动标注、歌声与歌词同步等。

1. 音乐推荐

音乐推荐(Music Recommendation)通过分析用户历史行为,挖掘用户潜在兴趣,发现适合其喜好的音乐并推送。音乐推荐已在国内外多个音乐网站实现产品,中文网站通常将此功能起名为"猜你喜欢"。据少量调查,目前的音乐推荐产品用户体验不佳。客户需求高度个性化,如何根据不同的时间、地点、年龄、性别、民族、学历、爱好、经历、心情等因素进行精准个性化推荐仍是未解决的研究难题。

主流的推荐技术主要有三种:

① 协同过滤推荐(Collaborative Filtering Recommendation),认为用户会倾向于欣赏同自己有相似偏好的用户群所聆听的音乐。换句话说,如果用户 A 和 B 有相似的音乐喜好,那么 B 喜欢但是还没有被 A 考虑的歌曲就将被推荐给 A。协同过滤推荐最主要的问题是不能给评分信息很少的新用户或新歌曲进行推荐,即冷启动(Cold-start)现象。

② 基于内容的推荐(Content-based Recommendation),根据音乐间的元数据或声学特征的相似性推荐音乐。如果用户 A 喜欢歌曲 S,那么具有与 S 相似音乐特征的歌曲都将被推荐给 A。基于内容的推荐方法在一定程度上缓解了冷启动问题,更适用于新系统。

③ 混合型推荐(Hybrid Recommendation),除了传统的用户评价信息,还使用多模态数据如几何位置、用户场景、微博等社交媒体信息,以及各种音乐标签如流派、情感、乐器和质量等。

除了从聆听历史中挖掘个人兴趣爱好以进行音乐推荐,现实生活中还需要其他种类的音乐推荐。例如,在缓解个人精神压力,为家庭录像选择最佳配乐,公共场合选择背景伴奏时,需要基于情感计算进行推荐;在日常生活的不同场合(如工作、睡觉、运动)下通常需要不同种类的音乐。

2. 音乐自动标注

近年来,互联网上出现了数以百万甚至千万计的数字音乐和音频,也激发用户产生各种各样复杂的音乐发现(Music Discovery)的需求。例如,在一个怀旧的夜晚检索"八十年代温柔男女对唱",在结婚纪念日

找"纪念结婚的乐曲",或者"萨克斯伴奏的悠扬浪漫的女生独唱"。这种查询本身是复杂甚至模糊的,与之前具有确定查询形式的音乐识别、哼唱/歌唱检索、翻唱检索等具有本质区别。

给音乐和音频赋予描述性的关键字(Descriptive Keywords)或标签(Tags)是建立符合这样需求的搜索引擎的一个可行办法。音乐标签属于社会标签(Social Tags)的一种,可由用户人工标注或通过学习音频内容与标签之间的关系进行自动标注。音乐标签除了检索特定要求的音乐,还有很多应用,如建立语义相似的歌唱播放列表(Playlist)、音效(Sound Effect)库管理、音乐推荐等。

用户人工标注通常采用有趣的游戏方式,如"Herd It"系统。机器自动标注通常使用机器学习方式。有的文献采用梅尔尺度频谱图(Mel-spectrogram)作为自动标注的一个有效的时频表示,使用全卷积网络FCNs(Fully Convolutional Neural Networks)进行基于内容的音乐自动标注。采用更多的层数和更多的训练数据会得到更好的结果。

鉴于待标注的标签内容本身无法确定(包括音乐情感、歌手、乐手、流派、乐器、语言、音色、声部、场景、风格、年代、唱片公司、歌词主题、流行度、民族、乐队、词曲作者等无法穷尽的描述),对于海量数据也很难采用人类专家之外的客观评价。目前,该类方法还不是很有效。

音乐标注(Music Annotation/Tagging/Labelling)的主要挑战是如何减少人类劳动并建立可靠的分类标签。一个经典的方法是利用主动学习进行自动标注,即选择少数最有信息量的样本进行人工标注并加入到训练集。对于二类分类问题,倾向于在每次迭代中选择单个的未标注样本。主动学习的问题是在每次标注样本后都要重新训练,很容易使用户失去耐心。有文献提出一个新的多类主动学习(Multi-class Active Learning)算法,在每个循环选择多个样本进行标注。需要注意减少冗余,避免选择异常点,以使每个样本为模型的改进提供独特的信息。

3. 歌声与歌词同步

在一个制作优良的电影电视、卡拉OK或音乐电视MTV(Music TV)节目中,歌手演唱的声音、歌手的口型(Mouth Shapes)、屏幕显示的歌词这三者之间必须保持同步,否则将严重影响观众的欣赏质量。三者同步涉及视频、音频、文本之间的跨媒体(Cross-media)研究,目前,在文献中尚未发现完整的工作,仅有少量研究集中于歌声与歌词之间的同步(Singing/Lyrics Synchronization)。

LyricAlly系统将歌唱的声音信号与对应的文本歌词自动进行时间配对对齐。音频处理部分结合低层音频特征和高层音乐知识来确定层次性的节奏结构和歌声部分。文本处理部分使用歌词来近似得到歌唱部分的长度。一个改进LyricAlly的系统,把行级别(Line-level)的对齐改进到音节级别(Syllabic-level)的对齐。同样使用动态规划,但是使用音乐知识来约束动态规划的路径搜索。

在语音信息处理技术中,使用Viterbi方法可以有效地对齐单声部/单音语音和相应的文本。但是,该方法却不能直接应用于CD录音进行音乐信号和相应歌词之间的自动对齐,因为歌声几乎都是和乐器伴奏混杂在一起。为解决该问题,有的文献首先检测歌声部分并分离,之后对分离的歌声采用语音识别中的音素模型(Phoneme Model)识别发声单元,再与文本对齐。有的文献采用了一系列措施对以上基于Phoneme的模型进行改进,包括将歌声元音(Singing Vowels)和歌词的音素网络(Phoneme Network)对齐;检测音频中摩擦辅音(Fricative Consonant)不存在的地方,阻止歌词中的摩擦音素(Fricative Phonemes)对齐到这些区域;忽略乐句之间(Inter-phrase)不属于歌词的元音发音;引入新的特征矢量进行歌声检测。有的文献提出一个基于信号处理而不是模型的有趣方法。首选使用文本到语音转换系统TTS(Text-to-Speech)将歌词合成为语音,将音乐与文本歌词的自动对齐问题转化为两个音频信号之间的对齐问题,在词(Word)级别上进行。

(八) 与MIR相关的其他音乐科技领域

传统的MIR并不包括算法作曲、歌声合成、音视频融合、音频信息安全等内容。但我们考虑到MIR本身也是处于不断进化的过程,将音频音乐技术领域里其他十分重要的算法作曲、歌声合成、音视频融合,甚至音频信息安全等内容纳入到扩展的MIR范畴将会是未来的发展趋势。

1. 自动/算法作曲

世界上的音乐,无论东方还是西方,均可以进行一定程度的形式化表示。这为引入计算机技术参与创

作提供了理论基础。自动作曲（Automated Composition）也称为算法作曲（Algorithmic Composition）或人工智能作曲（AI Composition），就是在音乐创作时部分或全部使用计算机技术，减轻人（或作曲家）的介入程度，用编程的方式来生成音乐。研究算法作曲一方面可以让我们了解和模拟作曲家在音乐创作中的思维方式；另一方面创作的音乐作品同样可以供人欣赏。

AI 和艺术领域差距巨大，尤其在中国被文理分割得更为厉害。两个领域的研究者说着不同甚至非常不同的语言，使用不同的方法，目标也各不相同，在合作和思想交换上产生巨大困难。自动作曲研究中存在的主要问题有：音乐的知识表达问题、创造性和人机交互性问题、音乐创作风格问题，以及系统生成作品的质量评估问题。

20 世纪 50 年代，人工智能 AI 领域的不同技术已经被用来进行算法作曲，包括语法表示（Grammatical Representations）、概率方法（Probability Method）、人工神经网络、基于符号规则的系统（Symbolic Rule-based Systems）、约束规划（Constraint Programming）和进化算法（Evolutionary Algorithms）、马尔科夫链（Markov Chains）、随机过程（Random Process）、基于音乐规则的知识库系统（Music Rule based Knowledge System）等。算法作曲系统将受益于多种方法融合的混合型系统（Hybrid System），而且应在音乐创作的各个层面提供灵活的人机交互，以提高系统的实用性和有效性。

下边举一些有趣的例子。一个交互式终端用户接口环境，可以实时对声音进行参数控制。使用进化计算（Evolutionary Computation）进行算法作曲，用遗传算法（Genetic Algorithms）来产生和评价 MIDI 演奏的一系列和弦。有的文献从一段文本或诗歌出发，给每个句子分配一个表示高兴或悲伤的情绪（Mood），使用基于马尔科夫链的算法作曲技术来产生具有感情的旋律线，然后采用某些歌声合成软件如 Vocaloid 输出。马尔科夫链的当前状态只与前一个状态有关，而旋律预测有较长的历史时间依赖性，因此该方法具有先天不足。如何设计一个既容易训练又能产生长期时域相关性的算法作曲模型成为一个大的挑战。有的文献利用最新的深度学习技术，即深度递归神经网络 RNN 的加门递归单元网络 GRU（Gated Recurrent Unit Networks）模型，在一个大的旋律数据集上训练，并自动产生新的符合训练旋律风格的旋律。GRU 尤其善于学习具有任意时间延迟的复杂时序关系的时间域序列，该模型能并行处理旋律和节奏，同时模拟它们之间的关系。该模型能产生有趣的完整的旋律，或预测一个符合当前旋律片段特性的可能的后续片段。

2. 歌声合成

歌声本质上也是语音，所以歌声合成技术 SVS（Singing Voice Synthesis）的研究基本沿着语音合成（Speech Synthesis）的路线进行。语音合成的主要形式为文本到语音的转换 TTS。歌声则更加复杂，需要将文本形式的歌词按照乐谱，有感情、有技巧地歌唱出来。因此，歌声合成的主要形式为歌词＋乐谱到歌声的转换 LSTS（Lyrics＋Score to Singing）。歌声和语音在发音机制、应用场景上有重大区别，歌声合成不仅需要语音合成的清晰性（Clarity）、自然性（Naturalness）、连续性等要求，而且要具备艺术性。

歌声合成涉及音乐声学、信号处理、语言学（Linguistics）、人工智能、音乐感知和认知（Music Perception and Cognition）、音乐信息检索、表演（Performance）等学科。在虚拟歌手、玩具、练唱软件、歌唱的模拟组合、音色转换、作词谱曲、唱片制作、个人娱乐、音乐机器人等领域都有很多的应用。

跟语音合成类似，歌声合成早期以共振峰参数合成法为主。共振峰（Formant）是音轨（Vocal Tract）的传输特性即频率响应（Frequency Response）上的极点（Pole），歌唱共振峰通常表现为在 3 kHz 左右的频谱包络线上的显著峰值。共振峰频率的分布决定语音/歌声的音色。以具有明确物理意义的共振峰频率及其带宽为参数，可以构成共振峰滤波器组，比较准确地模拟音轨的传输特性。精心调整参数，能合成出自然度较高的语音/歌声。共振峰模型的缺点：虽然能描述语音/歌声中最重要的元音，但不能表征其他影响自然度的细微成分。而且，共振峰模型的控制参数往往达到几十个，准确提取相当困难。整体合成的音质达到实用要求还有距离。由上可知，高质量的估计音轨过滤器 VTF（Vocal Tract Filter）即谱包络线的共振态/反共振态（Resonances/Anti-resonances）对歌声合成非常有益。已有文献经常使用基于单帧分析 SFA（Single-frame Analysis）的离散傅里叶变换 DFT（Discrete Fourier Transform）来计算谱包络线。有的文献将多帧分析 MFA（Multiple-frame Analysis）应用于音乐信号的 VTF 构型的估计。一个具有表现

力（Expressive）的歌手，在歌唱过程中利用各种技巧来修改其歌声频谱包络线。为得到更好的表现力和自然度，有的文献研究共振峰偏移（Formant Excursion）问题，用元音的语义依赖约束共振峰的偏移范围。

与上述基于对发声过程建模的方法不同，采样合成/波形拼接合成（Sampling Synthesis/Concatenated-based Singing Voice Synthesis）技术从歌声语料库（Singing Corpus）中按照歌词挑选合适的录音采样，根据乐谱及下文要求对歌声的音高、时长进行调整，并进行颤音、演唱风格、情感等艺术处理后加以拼接。该方法使得合成歌声的清晰度和自然度大大提高，但需要大量的时间和精力来准备歌声语料库，而且占用空间很大。这类方法也称为基频同步叠加技术 PSOLA（Pitch Synchronous Overlap Add），以下列举几个例子。

基于西班牙巴塞罗那 UPF 大学 MTG 与日本雅马哈（Yamaha）公司联合研制的 Vocaloid 歌声合成引擎，第三方公司出品了风靡世界的虚拟歌唱软件——初音未来。该系统事先将真人声优的歌声录制成包含各种元音、辅音片段的歌声语料库，包括目标语言音素所有可能的组合，数量大概是 2 000 个样本/每音高。用户编辑输入歌词和旋律音高后，合成引擎按照歌词从歌声语料库中挑选合适的采样片段，根据乐谱采用频谱伸缩方法（Spectrum Scaling）将样本音高转换到旋律音高，并在各拼接样本之间进行音色平滑。样本时间调整自动进行，以使一个歌词音节的元音 Onset 严格与音符 Onset 位置对齐。另一系统采用类似思路，在细节上稍有不同。采用重采样的方法进行样本到旋律的音高转换，基于基频周期的检测算法扩展音长。

与早期主要基于信号处理的方法不同，后期的歌声合成算法大量使用机器学习技术。基于上下文相关 HMM（Context-dependent HMM）的歌声合成技术一度成为主流，用其联合模拟歌声的频谱、颤音、时长等。近年来，随着深度学习的流行，更适合刻画复杂映射关系的 DNN 技术被引入到歌声合成中。有的文献用 DNN 逐帧模拟乐谱上下文特征（Contextual Features）和其对应声学特征之间的关系，得到比 HMM 更好的合成效果。有的文献采用了另一种方法，没有用 DNN 直接模拟歌声频谱等，而是以歌词、音高、时长等为输入端，HMM 合成歌声和自然歌声的声学特征的区别为输出端，在它们之间用 DNN 模拟复杂的映射关系。歌唱是一种艺术，除了保持最基本的音高和节奏准确，还有很多艺术技巧如 Vibrato、滑音等。这些技巧表现为歌声基频包络线（f_0 Contour）的波动，充分反映了歌手的歌唱风格。有的文献使用深度学习中的 LSTM-RNN 模型来模拟复杂的音乐时间序列，自动产生 f_0 序列。以乐谱中给定的音乐上下文和真实的歌声配对组成训练数据集，训练两个 RNN，根据音乐上下文分别学习 f_0 的音高和 Vibrato 部分，并捕捉人类歌手的表现力（Expressiveness）和自然性。一个乐谱可能有很多风格迥异的歌唱版本，目前的歌声合成算法只能集中于模拟特定的歌唱风格。有的文献首先从带标注的实际录音中提取 f_0 参数和音素长度，结合丰富的上下文信息构建一个参数化模板数据库。然后，根据目标上下文选择合适的参数化模板，进行具有某种歌唱风格的歌声合成。

除了以上歌词＋乐谱到歌声的转换，还有一类语音＋乐谱到歌声的转换，即语音到歌声转换 STSC（Speech-to-Singing Conversion）。这是在两个音频信号之间的转换，避免了以前音轨特性估计不准或需要预先录制大规模歌唱语料库的困难，开辟了一条新的思路。有文献提出了一个简单的语音到歌声转换算法。首先分割语音信号，得到一系列语音基本单元；之后确定每个基本单元和对应音符之间的同步映射，并根据音符的音高对该单元的基频进行调整。最后根据对应音符的时长调整当前语音基本单元的长度。有的文献采用类似思路，但是对用户输入进行了一定约束。输入的语音信号是用户依据歌曲的某段旋律（如一个乐句），按照节拍诵读或哼歌唱词产生的。因此，每段语音信号可以更准确地在时间上对应于该旋律片段。后续处理包括按旋律线调整语音信号的音高，按音符时长进行语音单元时间伸缩，平滑处理音高包络线，加入颤音、滑音、回声等各种艺术处理。一个新的歌声合成系统"Sing By Speaking"，输入信息为读歌词的语音信号和乐谱，并假设已经对齐。为构造听觉自然的歌声，该系统具有三个控制模块：基频控制模块，按照乐谱将语音信号的 f_0 序列调整为歌声的 f_0 包络线，同时调整颤音等影响歌声自然度的 f_0 波动；谱序列控制模块，修改歌声共振峰并调制共振峰的幅度，将语音的频谱形状（Spectral Shapes）转换为歌声的频谱形状；时长控制模块，根据音符长度将语音音素的长度伸缩到歌声的音素长度。频谱特征可以直接反映音色特性，f_0 包络线、音符时长以及强弱（Dynamics）等组成韵律特征（Prosodic Features），

反映时域特性。为得到高自然度的歌声合成,有的文献使用适于模拟高维特征的 DNN 对这些特征进行从语音到歌声的联合模拟转换。

3. 听觉与视觉的结合

人类接收信息的方式主要来源于视觉和听觉,现代电影和电视节目、多媒体作品几乎都是声音、音乐、语音和图像、视频的统一。绝大多数视频里都存在声音信息,很多的音乐节目如音乐电视里也存在视频信息。音视频密不可分,互相补充,进行基于信息融合的跨媒体研究对很多应用场景都是十分必要的。下边列举一些音视频结合研究的例子。

音乐可视化(Music Visualization)是指为音乐生成一个能反映其内容(如旋律、节奏、强弱、情感等)的图像或动画的技术,从而使听众得到更加生动有趣的艺术感受。早期的音乐播放器基于速度或强度变化进行简单的音乐可视化,在速度快或有打击乐器的地方,条形图或火焰等图形形状会跳得更快或更高。Nancy Herman 提出的音乐可视化理论假定音高和颜色之间具有一定的关系。有的文献基于此理论使用光栅图形学(Raster Graphics)来产生音符、和弦及和弦连接的图形显示。音符或和弦的时域相邻性被映射为颜色的空间临近性,经常显示为按中心分布的方块或圆圈。电影是人类历史上最重要的娱乐方式之一,是一种典型的具有艺术性的音视频相结合的媒体。相比于早期的无声电影,在现代电影中声音和音乐对于情节的铺垫、观众情绪的感染、整体艺术水平的升华起到了不可替代的作用。有的文献基于视频速度(Video Tempo)和音乐情感(Music Mood)进行电影情感事件检测,并对声音轨迹的进程进行了可视化研究。有的文献结合 MIR 中的节拍检测和计算机视觉技术,融合音视频输入信息对机器人音乐家和它的人类对应者的动作进行同步。有的文献分别计算图像和音乐表达的情感,对情感表达相近的图像和音乐进行匹配,从而自动生成基于情感的家庭音乐相册(如婚礼的图像搭配浪漫的背景伴奏)。有的文献将音视频信息结合进行运动视频的语义事件检测(Semantic Event Detection),以方便访问和浏览。定义了一系列与运动员(Players)、裁判员(Referees)、评论员(Commentators)和观众(Audience)高度相关的音频关键字(Audio Keywords)。这些音频关键字视为中层特征,可以从低层音频特征中用 SVM 学习出来。与视频镜头相结合,可有效地用 HMM 进行运动视频的语义事件检测。此外,还有电影配乐、MTV 中口型与歌声和歌词同步等有趣的应用。

4. 音频信息安全

音频信息安全(Audio Information Security)主要包括音频版权保护(Audio Copyright Protection)和音频认证(Audio Authentication)两个子领域。核心技术手段为数字音频水印(Digital Audio Watermarking)和数字音频指纹。音频水印是一种在不影响原始音频质量的条件下向其中嵌入具有特定意义且易于提取的信息的技术。

(1) 音频版权保护

数字音频作品(通常指音乐)的版权保护主要采用鲁棒数字音频水印(Robust Audio Watermarking)技术。除了版权保护,鲁棒音频水印还可用于广播监控(Broadcast Monitoring)、盗版追踪(Piracy Tracing)、拷贝控制(Copy Control)、内容标注(Content Labeling)等。它要求嵌入的水印能够经受各种时频域的音频信号失真。鲁棒数字音频水印技术按照作用域可分为时间域和频率域算法两类。时域算法鲁棒性一般较差。频域算法充分利用人类听觉特性,主流思路是在听觉重要的中低频带上嵌入水印,从而获得对常规信号失真的鲁棒性。

早期的鲁棒音频水印算法主要集中于获得嵌入水印的不可听性(Inaudibility)或称感知透明性(Perceptual Transparency),和对常规音频信号处理失真(如压缩、噪声、滤波、回声等)的鲁棒性。如有的文献把音频切成小片段,直接修改音频样本进行水印嵌入。水印按照音频内容被感知塑形(Perceptually-shaped),利用时域和频域感知掩蔽(Temporal and Frequency Perceptual Masking)来保证不可听性和鲁棒性。有的文献将通信系统中借鉴来的直接序列扩频 DSSS(Direct Sequence Spread Spectrum)思想成功应用于数字水印技术中。将一个数字水印序列与高速伪随机码相乘后叠加到原始音频信号上,并利用人类听觉系统 HAS(Human Auditory System)的掩蔽效应(Masking Effect)进一步整形水印信号以保证其不可听到。为在感知质量(Perceptual Quality)、鲁棒性(Robustness)、水印负载(Watermark Payload)等

相互冲突的因素中间达到平衡,有的文献根据音频信号的内容进行自适应的水印嵌入。将一些低层音频特征用 PCA(Principal Component Analysis)提取主成分后,使用数学模型来评价在感知透明性约束下的水印嵌入度。水印自适应地嵌入到小波域的第三层细节系数(Detailed Coefficients)。

常规的音频信号失真主要通过降低音频质量来消除水印,很快被解决。后来的挑战主要集中于抵抗时频域的同步失真(Synchronization Distortions)。这种失真通过对时频分量的剪切、插入等操作,使水印检测器(Watermark Detector)找不到水印的嵌入位置,从而使检测失败。抵抗同步失真主要有穷举搜索(Exhaustive Search)、同步码(Synchronization Code)、恒定水印(Invariant Watermark)和隐含同步(Implicit Synchronization)等四种方法。后两种因为明确地利用了音频内容分析,与之前将水印嵌入到时间域样本或频率域变换系数的算法不同,被称为第二代数字水印(Second-generation Digital Watermarking)技术。有的文献基于恒定水印的思想,提出一种第二代数字音频水印算法。通过调整音频信号每个帧的小波域系数平均值的符号来嵌入水印数据,从而使水印检测器对同步结构的变化不敏感。有的文献基于隐含同步的思想,提出基于音乐内容分析的局部化数字音频水印算法。通过三种不同方法提取出代表音乐边缘(Music Edges)的局部区域,利用其感知重要性和局部性获得对信号失真和同步失真的免疫力(Immunity),然后通过交换系数法在其中嵌入水印。类似地,有的文献基于音频内容分析和傅里叶变换,在时频域能量峰值点周围的 ROI(Region of Interest)区域进行水印嵌入,以抵抗音频编辑和恶意随机剪切(Malicious Random Cropping)引起的同步失真。

除了音频水印,音频指纹技术也可以用于版权保护。因其不需要往信号里加入额外信息,也称为被动水印(Passive Watermarking)技术。此外还有一些别名,如音频鲁棒感知哈希(Audio Robust Perceptual Hashing)、基于内容的数字签名(Content-based Digital Signatures)、基于内容的音频识别(Content-based Audio Identification)等。

(2) 音频认证

音频伪造(Audio Forgery)在当今的数字音频时代已经变得极其容易。对于重要录音信息(比如电话交谈的金融信息、领导人讲话、军事指令、时间地点等)进行恶意篡改(Malicious Tampering),或插入虚假信息,删除关键片段,制造虚假质量(Fake Quality)的音频等,都会给政治、经济、军事、法律、商业等各个领域带来极大的影响。

脆弱及半脆弱数字音频水印(Fragile/Semi-fragile Audio Watermarking)主要用于数字音频作品的真实性(Authenticity)和完整性(Integrity)保护。脆弱水印在宿主数据发生任何变化时都无法检测到,类似于密码学里的哈希值,典型的例子,如 LSB(Least Significant Bit)方法。半脆弱水印则融合了鲁棒水印与脆弱水印的特性,在能够抵抗有损压缩、噪声、滤波、重采样等可允许操作(Acceptable/Admissible Operations)的同时,对剪切、插入、替换等恶意操作(Malicious Operations)敏感。水印需要逐段嵌入,以便于在发生恶意操作时定位。基于水印的音频认证需要嵌入水印信息,也称为主动音频认证(Active Audio Authentication)。

但是,在现实应用场景中,给所有的音频内容都预先嵌入水印是不可能的。因此,被动音频认证(Passive Audio Authentication),也称为音频取证(Audio Forensics),具有更大的应用前景。音频取证的基本方式包含听觉测试(Listening Test)、频谱图分析(Spectrogram Analysis)和频谱分析(Spectrum Analysis)等。高级方式利用音调(Tones)、相位、ENF(Electric Network Frequency)、LPCs、MFCCs、MDCT 等各种音频特征及机器学习方法进行判断。有的文献基于音频特征及朴素贝叶斯(Naïve Bayes)分类器确定数字音频使用的麦克风和录音环境。有的文献在 MP3 格式的音频中发现,从低比特率(Low Bit-Rate)转码得到的虚假高比特率(High Bit-Rate)的 MP3,比正常 MP3 有更少的小数值 MDCT 系数。因此,小数值 MDCT 系数的个数可作为一个有效的特征来区分虚假质量 MP3 和正常质量 MP3。

由于音频信号可能很长,有时需要判断其中的某一段是否被恶意篡改过,称为片段认证(Fragment Authentication)问题。第一次提出的一个解决方法是在音频频谱图上计算来自计算机视觉的 SIFT 描述子,利用其强大的局部对齐能力将待认证片段对齐到原始音频的相应位置,通过音频指纹比对检测可允许操作和恶意操作,精确进行篡改定位及分类。该方法需要保留原始音频,具有较大局限性。

第二节　理解数字声音
——基于一般音频/环境声的计算机听觉综述

一、声音概述

声音在现实世界中无所不在,种类繁多。有的声音由人创造,有的存在于自然界和日常生活中。听觉和视觉对于感知系统一样重要,密不可分,缺一不可。声音蕴含着极大的信息量。例如,轰隆隆的雷声预示快要下雨、动物的叫声表征其种类、人类语言可用于分辨性别甚至具体的人、交响乐队的乐器声让人知道这是一场古典音乐会、鸟叫声通常暗示周围有很多树、枪炮声代表战争场面、有经验的技师听到汽车发动机的声音就能大体判断出存在的故障、声呐员通过水下声信号就可以判断水下目标的类型,诸如此类,无法尽数。因此,对声音的内容进行基于信息科技的自动分析与理解,在语言交互、数字音乐、工业、农业、生物、军事、安全等几乎所有的自然和社会领域都具有重要的现实意义。本节局限于人耳能听到的声音,人类感觉不到的超声波和次声波不在所述范围之内。

声音是一种物理波动现象,即声源振动或气动发声所产生的声波。声波通过空气、固体、液体等介质传播,并能被人或动物的听觉器官所感知。人类听到的声音基本都是在空气中传播。振动源周围空气分子的振动,形成疏密相间的纵波,传播机械能,一直延续到振动消失。声波具有一般波的各种特性,包括反射(Reflection)、折射(Refraction)和衍射(Diffraction)等。声音还是一种心理感受。不仅与人的生理构造和声音的物理性质有关,还受到环境和背景的影响。例如,同样的一段乐曲,轻松时听起来让人愉悦,紧张时听起来却让人烦躁。

图 1-9　正弦波模型
注:下面的波的频率比上面的高,水平方向为时间。

从信号的角度看,声音可分为纯音(Pure Tone)、复合音(Compound Tone)和噪声(Noise)。纯音和复合音都是周期性声音,波型具有一定的重复性,具有明显的音高(Pitch)。纯音是只具有单一频率的正弦波,通常只能由音叉、电子器件或合成器产生,在自然环境下一般不会发生。我们在日常生活和自然界中听到的声音大多是复合音(有少量不是,例如清辅音),由许多参数不同的正弦波分量叠加而成。复合音信号可用正弦波模型 SM (Sinusoidal Model)模拟,即任何复杂的周期振动都可以分解为多个具有不同频率、不同强度、不同相位的正弦波的叠加,如图 1-9 所示。该模型也称为傅里叶分析(Fourier Analysis)或频谱分析(Spectral Analysis),纯音和复合音之间可以互相合成与分解。

通常在复合音中,频率最低的正弦波(即整个波形振动的频率)称为基频(Fundamental Frequency),简称 f_0,f_0 决定声音的音高。其他频率较高的的正弦分量(如 $2f_0$,$2.5f_0$,$3f_0$ 等)称为泛音(Overtone),泛音决定声音的音色(Timbre)。泛音之中的频率是 f_0 整数倍的正弦分量(如 $2f_0$,$3f_0$ 等)连同 f_0 统称为谐音(Harmonics)。在特殊情况下,复合音中频率最低的正弦波不是基频。例如,当手机或计算机音箱播放不出低频(例如 100 Hz)以下的声音时,出现基频缺失现象。另一个相关的概念是物理上的谐波(Partial),包含 f_0 与所有泛音。在 f_0 的整数倍上谐波与谐音相同,但与泛音次数不同。如 1 次谐波/谐音定义为 f_0,2 次谐波/谐音定义为 1 次泛音,3 次谐波/谐音定义为 2 次泛音,依此类推。

声音是一种时间域(Time-domain)随机信号。声音的基本物理维度(或要素)是时间、频率(Frequency)、强度(Intensity)和相位(Phase)。频率即每秒钟振动的次数,单位是赫兹(Hz),振动越快音高越高;强度与振幅的大小成正比,单位是分贝(dB),体现为声音的强弱(Dynamics);相位指特定时刻声波所处的位置,是信号波形变化的度量,以角度表示。两个声波相位相反会相互抵消,相位相同则相互加强。

与纯音和复合音不同,噪声是非周期性声音,由许多频率、幅度和相位各不相同的声音成分无规律地组合而成。噪声一般具有不规则的声音波形,没有明显的音高,听起来感到不舒服甚至刺耳。噪声的测量

单位是分贝。按照频谱的分布规律,噪声可分为白噪声(White Noise)、粉红噪声(Pink Noise)和褐色噪声(Brown Noise)等。白噪声是指功率谱密度 PSD(Power Spectrum Density)在整个可听频域(20 Hz~20 000 Hz)内均匀分布的噪声,听感上是比较刺耳的沙沙声。粉红噪声的能量分布与频率成反比,主要集中于中低频带。频率每上升一个八度(Octave)能量就衰减 3 dB,所以又称做频率反比($1/f$)噪声。粉红噪声可以模拟出自然界常见的瀑布或者下雨的声音,在人耳听感上经常会比较悦耳。褐色噪声的功率谱主要集中在低频带,能量下降曲线为 $1/f^2$。听感上有点和工厂里面轰隆隆的背景声相似。

从听觉感受的角度来看,声音可分为乐音(Musical Tone)和噪声两种。乐音是让人感觉愉悦的声音,通常由有规则的振动产生,具有明显的音高。如图 1-10 所示,乐音包括语音、歌声、各种管弦和弹拨类乐器(如小提琴、萨克斯、钢琴、吉他等)等发出的复合音(Compound Tone-SM),部分环境声中的复合音(Compound Tone-GA)如鸟叫,以及少量称为噪乐音(Noise Tone)的打击类乐器(如锣、钹、鼓、沙锤、梆子、木鱼等)发出的噪声。噪声是让人听起来不悦耳的声音,通常由无规则的振动产生,没有明显的音高。去掉噪乐音之后其余的绝大部分噪声可称为一般噪声(Ordinary Noise),包括自然界及日常生活中的风雨声、雷电声、海浪声、流水声、敲打声、机器轰鸣声、物体撞击声、汽车声、施工嘈杂声等。

从声音特性的角度看,声音可划分为语音(Speech)、音乐(Music)和一般音频/环境声(General Audio/Environmental Sound)三大类。人类的语言具有特定的词汇及语法结构,用于在人类中传递信息。语音是语言的声音载体,语音信号属于复合音,其基本要素是音高、强度、音长、音色等。音乐是人类创造的复杂的艺术形式,组成成分是上述的各种乐音,包括歌声、各种管弦和弹拨类乐器发出的复合音、少量来自环境声的复合音,以及一些来自打击乐器的噪乐音。其基本要素包括节奏、旋律、和声、力度、速度、调式、曲式、织体、音色等。除了人类创造的语音和音乐,在自然界和日常生活中,还存在着其他数量巨大、种类繁多的声音,统称为一般音频或环境声。如图 1-10 所示,一般音频中的噪乐音主要对应于打击乐器等各种艺术化的噪声,其对应的主要学科领域是音乐声学(Music Acoustics)和音乐信息检索技术 MIR(Music Information Retrieval)(见图 1-11),因此,不在本节范围内。本节涉及的媒体是一般音频复合音与一般噪声,如图 1-10 显示,对应的学科领域则称为基于一般音频/环境声(General/Environmental Sound)的计算机听觉 CA(Computer Audition)。如图 1-11 所示,该学科与语音信息处理、音乐信息检索 MIR 技术高度相似,也主要使用音频信号处理及机器学习这两种技术,属于人工智能 AI(Artificial Intelligence)与音频领域的交叉学科,同时需要用到对应声音种类的声学知识。与相对成熟的语音信息处理和音乐信息检索技术相比,基于一般音频/环境声的 CA 技术由于各种原因发展更慢。

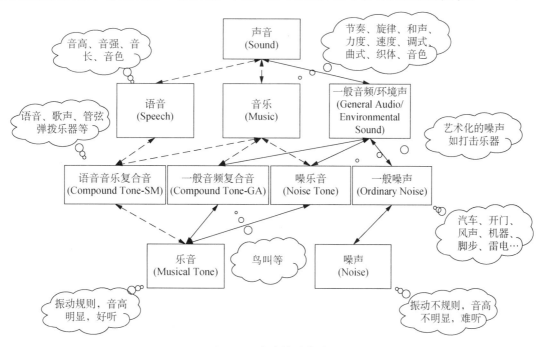

图 1-10 声音的种类关系

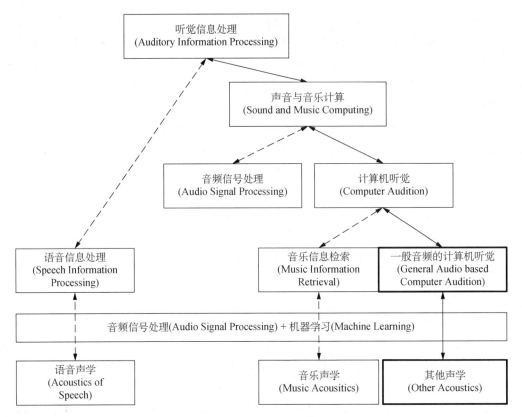

图 1-11 听觉信息处理各学科关系

二、计算机听觉简介

人类听觉系统 HAS(Human Auditory System)将外界的声音通过外耳和中耳组成的传音系统传递到内耳,在内耳将声波的机械能转变为听觉神经上的神经冲动,神经冲动传送到大脑皮层的听觉中枢,产生主观感觉。人类的听觉感知能力主要体现在通过声音特性产生主观感受(Subjective Perception)、音频事件检测(Audio Event Detection)、声音目标识别(Acoustic Target Detection)、声源定位(Sound Source Location)等几个方面。

近 20 年来,半导体技术、互联网、音频压缩技术、录音设备及技术的共同发展使得数字格式的各种声音数量急剧增加。在人类听觉机制的启发下,诞生了一个新的学科——计算机听觉,也可称为机器听觉(Machine Listening)。计算机听觉是一个面向数字音频和音乐(Audio and Music),研究用计算机软件(主要是信号处理及机器学习)来分析和理解海量数字音频音乐内容的算法和系统的学科。

CA 涉及乐理(Music Theory)、一般声音的语义(General Sound Semantics)等领域知识,与音频信号处理(Audio Signal Processing)、音乐信息检索 MIR、音频场景分析(Auditory Scene Analysis)、计算音乐学(Computational Musicology)、计算机音乐(Computer Music)、听觉建模(Auditory Modelling)、音乐感知和认知(Music Perception and Cognition)、模式识别(Pattern Recognition)、机器学习(Machine Learning)、心理学(Psychology)等学科有交叉。

从技术的角度来看,CA 的研究可以被粗略地分成以下六个问题。

(一) 音频时频表示(Time-frequency Representation)

包括音频本身的表示,如信号或符号(Signal or Symbolic)、单音轨或双音轨(Monaural or Stereo)、模拟或数字(Analog or Digital)、声波样本、压缩算法的参数等;音频信号的各种时频 T-F(Time-frequency)表示,如短时傅里叶变换 STFT(Short-time Fourier Transform)、小波变换 WT(Wavelet Transform)、小波包变换 WPT(Wavelet Packet Transform)、连续小波变换 CWT(Continuous Wavelet Transform)、常数 Q 变换 CQT(Constant-Q Transform)、S 变换 ST(S-Transform)、希尔伯特-黄变换 HHT(Hilbert-Huang Transform)、离散余弦变换 DCT(Discrete Cosine Transform)等;音频信号的建模表示,由于种类繁多,又

通常包含多个声源，无法像语音信号那样被有效地表示成某个特定的模型，如源-滤波器模型（Source-filter Model），通常使用滤波器组（Filter Banks）或正弦波模型来获取捕捉多个声音参数（Sound Parameters）。

（二）特征提取（Feature Extraction）

音频特征是对音频内容的紧致反映，刻画音频信号的特定方面。有时域特征、频域谱特征、T-F特征、统计特征、感知特征、中层特征、高层特征等数十种。典型的时域特征如过零率ZCR（Zero-crossing Rate）、能量（Energy），频域谱特征如谱质心SC（Spectral Centroid）、谱通量SF（Spectral Flux），T-F特征如基于频谱图的Zernike矩、基于频谱图的SIFT（Scale Invariant Feature Transform）描述子，统计特征如峰度（Kurtosis）、均值（Mean），感知特征如梅尔频率倒谱系数MFCC（Mel-frequency Cepstral Coefficients）、线性预测倒谱系数LPCC（Linear Predictive Cepstral Coefficient），中层特征如半音类（Chroma），高层特征如旋律（Melody）、节奏（Rhythm）、频率颤音（Vibrato）等。

（三）声音相似性（Sound Similarity）

两段音频之间或者一段音频内部各子序列（Subsequence）之间的相似性一般通过计算音频特征之间的各种距离（Distance）来度量。距离越小，相似度越高。在某些时域（Temporal）信息很重要的场合，通常使用动态时间规整DTW（Dynamic Time Warping）计算相似度。也可通过机器学习方法进行音频相似性计算。

（四）声源分离SSS（Sound Source Separation）

与通常只有一个声源的语音信号不同，现实声音场景中的环境声及音乐的一个基本特性就是包含多个同时发声的声源，因此，声源分离SSS问题成为一个极其重要的技术难点。音乐中的各种乐器及歌声按照旋律、和声及节奏耦合起来，对其进行分离比分离环境声中各种基本不相关的声源要更加困难，至今没有方法能很好地解决这个问题。

（五）听觉感知（Auditory Cognition）

人类对欣赏音乐引起的情感效应（Emotional Effect），以及人类和动物对于声音传递的信息的理解，都需要从心理和生理（Psycho-physiological）的角度加以研究理解，不能只依赖于特定的声音特性和机器学习办法。

（六）多模态分析（Multi-modal Analysis）

人类对世界的感知都是综合各个信息源得到的。因此，对数字音频和音乐进行内容分析理解时，理想情况下也需要结合文本、视频、图像等多种媒体进行多模态的跨媒体研究。

三、计算机听觉通用技术框架及典型算法

从实际应用的角度出发，一个完整的CA算法系统应该包括如下几个步骤，如图1-12所示。首先采用麦克风（Microphone）/声音传感器（Acoustic Sensor）采集声音数据。之后，进行预处理（例如将多音轨音频转换为单音轨、重采样、解压缩等），音频是长时间的流媒体，需要将有用的部分分割出来，即进行音频事件检测AED（Audio Event Detection）或端点检测ED（Endpoint Detection），采集的数据经常是多个声

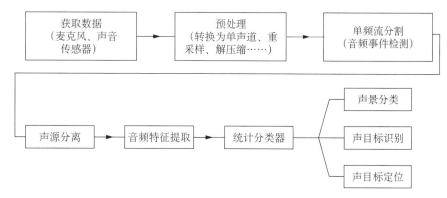

图1-12 计算机听觉技术算法系统框架

源混杂在一起,还需进行声源分离,将有用的信号分离提取出来,或至少消除部分噪声,进行有用信号增强。然后,根据具体声音的特性提取各种时域、频域、T-F 域音频特征,进行特征选择(Feature Selection)或特征抽取(Feature Extraction),或采用深度学习 DL(Deep Learning)进行自动特征学习(Feature Learning)。最后送入浅层统计分类器或深度学习模型进行声景(Soundscape)分类、声音目标识别,或声音目标定位。机器学习模型通常采用有监督学习(Supervised Learning),需要事先用标注好的已知数据进行训练。基于一般音频/环境声的 CA 算法设计与语音信息处理及音乐信息检索 MIR 技术高度类似,区别在于声音的本质不同,需要更有针对性地设计各个步骤的算法,另外,需要某种特定声音的领域知识。

(一) 音频事件检测

音频事件(Audio Event)指一段具有特定意义的连续声音,时间可长可短。例如笑声、鼓掌声、枪声、犬吠、警笛声等,也可称为音频镜头(Audio Shot)。音频事件检测 AED,也称声音事件检测 SED(Sound Event Detection)、环境声音识别 ESR(Environmental Sound Recognition),旨在识别音频流中事件的起止时间(Event Onsets and Offsets)和类型,有时还包括其重要性(Saliency)。面向实际系统的 AED 需要在各种背景声音的干扰下,在连续音频流中找到声音事件的边界再分类,比单纯的分类问题更困难。虽然声音识别的研究在传统上侧重于语音和音乐信号,但面向一般音频/环境声的声音识别问题早在 1999 年已开始,而且近年来得到了越来越多的关注;其应用范围广泛,典型的如多媒体分析、对人类甚至动物生活的监控、枪声识别(Gunshot Recognition)、声音监控(Acousticsurveillance)、智能家居(Smart Home Automation)、犯罪调查、行车环境的音频监控、推断人类活动和位置等。

环境声音是非结构化的(Unstructured),类似于噪声。麦克风是最常见的声音采集设备,从单麦克风到双麦克风甚至 4 个麦克风。声源往往来自不同声学环境下的未知距离,混有噪声,并且是混响(Reverberant)。例如,在家庭环境的噪声中,最难处理的是非平稳干扰,如电视、收音机或音乐 TV。物联网 IoT(Internet of Things)平台有大量的分布式麦克风可用,能够将来自多个传感器的信息融合成为多麦克风系统,可提高 AED 系统的识别精度。一个很具有挑战性的任务是从单音轨(Single Channel)音频中同时识别出重叠的音频事件(Overlapping Sound Events)。

传统的基于帧(Frame-based)的方法不太适合环境声音识别,因为每个时间帧都混合了来自多个声源的信息;基于声音场景或事件(Acousticscenes or Events)的分割更适合于识别。场景具有明确的语义,适用于预先知道目标类别的应用。事件适用于监督程度较低的情况,通常在基本音频流分割单元上聚类得到。有的文献使用基于经验模式分解 EMD(Empirical Mode Decomposition)产生的第 1 到第 6 个本征模态函数 IMFs(Intrinsic Mode Functions)的投票(Voting)方法,来检测音频事件的端点,进行盲分割。环境声音在日常生活中经常重复,音频分割的一个特例就是环境声音的重复识别(Repeat Recognition),对于这些声音的紧致表示(Compact Representation)和预测至关重要。有的文献根据能量包络的形状将输入的环境声信号分成几个单元,计算每对单元之间的听觉距离(Auditory Distance),然后利用近似匹配算法(Approximate Matching Algorithm)检测重复的部分。

在实际情况下,与感兴趣音频事件同时存在有各种干扰噪声和背景声音,滤波等传统降噪方法完全无效。有的文献采用概率隐藏成分分析 PLCA(Probabilistic Latent Component Analysis)进行噪声分离(Noise separation)。为了减轻声源分离引入的人工痕迹(Artifacts),应用一系列频谱加权(Spectral Weightings)技术来提高声谱(Audio Spectra)的可靠性。有的文献使用一种新型的基于回归的噪声消除 RNC(Regression-based Noise Cancellation)技术以减少干扰。对于残留噪声,采用频带功率分布的图像特征 SPD-IF(Subband Power Distribution Image Feature)增强框架,将噪声和信号定位到不同的区域。然后对可靠部分进行缺失特征分类,利用频带上的时间信息来估计频带功率分布。

在非平稳(Non-stationary)环境中,T-F 表示是一种强大的分析工具,可进行信号的分类或检测。常见的如 Gabor 变换、EMD 等。EMD 将信号表示为一组 IMFs,然后将这些 IMFs 的动态表示为线性动态系统(Linear Dynamical System),采用线性和非线性技术来学习系统动态,可以区分不同类别的声音纹理(Sound Textures)。非线性时序分析技术在处理环境声音方面具有较大潜力。

音频特征影响 AED 系统的性能。最近的研究集中在非平稳特性的新特征,力求与信号的时间和频谱

特征有关的信息(Temporal and Spectral Characteristics)内容最大化。使用过的音频特征有 MFCC 及其变种 Binaural MFCC、Log MFCC、小波(Wavelet)系数、使用 OpenSMILE 提取的两个不同的大规模时间池特征(Large-scale Temporal Pooling Features)Smile983(983 维)和 Smile6k(6573 维)、线性预测系数 LPC(Linear Prediction Coefficient)、匹配追踪 MP(Matching Pursuit)、伽玛通倒谱系数 GCC(Gammatone Cepstral Coefficients)、降维对数谱特征(Log-spectral Features)、STE、SE、ZCR、SC、SBW、f_0、为结合 CNN 使用的低级空间特征(Low-level Spatial Features)、频谱图(Spectrogram)等。有的文献认为背景声比前景声更具鲁棒性,在复杂的声音环境中可以从背景声中提取音频特征。有的文献提出一种基于类补偿 CBC(Class-based Compensation)的方法,基本思想是为分类器的每一个类学习一组过滤器,将较高的权重分配给最能区分类信息的频率成分,以增强特征的区分能力。

与以上声音特征不同,从频谱图中提取的声音子空间(Acoustic Subspaces)矩阵可以作为识别的基本元素,有效地描述了频谱图的时间-谱模式(Temporal-spectral Patterns)。有的文献从 Gabor 频谱图中提取子空间,进一步对低秩(Low-rank)的突出的(Prominent)的 T-F 模式进行编码。子空间特征需要通过两步得到:首先,在复杂向量空间中通过目标事件分析建立子空间库(Subspace Bank);其次将观测向量(Observation Vectors)投影到子空间库上,可以减少噪声效应(Noise Effect),生成源自不同事件子空间(Event Subspaces)的判别字符(Discriminant Characters)。

受图像处理技术启发,在二维 T-F 频谱图上计算 LBP,提取频谱相关的局部特征,可以更好地描述音频,而且通常认为局部特性比全局特性更重要。有的文献将本地的统计数据、均值、标准偏差结合在一起,建立了鲁棒的 LBP。有的文献提出一种基于局部频谱图特征 LSFs(Local Spectrogram Features)的方法,找出频谱图中稀疏的、有区分性的峰值作为关键点,在围绕关键点的二维区域内提取局部频谱信息。通过一组具有代表性的 LSF 簇(Clusters)和它们在频谱图中的出现时间(Occurrences)来模拟音频事件。

音频片段长度即粒度(Granularity)对分类识别结果有影响。有的文献在较长持续时间(6 s)可以比较短的持续时间(1 s)显著提高分类精度,而没有额外开销。较大的训练和标签集也有益于分类任务。有的文献也表明分类准确度受分类粒度的影响。有的文献研究了关于分类准确性与窗口大小和采样率(Sampling Rate)的关系,以找出每个因素的合适的值,还研究了这些因素的所有组合。

在很多的候选特征中需确定最佳特征(Optimal Feature)组合并进行特征融合。有的文献通过因子分析(Factor Analysis)研究特征的性能,并确定特征组合。有的文献利用进化算法(Evolutional Algorithm)中的粒子群 PSO(Particle Swarm Optimization)优化算法和遗传算法 GA(Genetic Algorithm)从大量音频特征中选择最重要的声音特征。

选取最佳特征集后,有时还需进行后处理(Post-processing),以增强区分能力和鲁棒性。有的文献采用 L2-Hellinger 归一化(Normalization)技术。有的文献在给定的时间窗口中,计算内部所有帧的心理声学(Psychoacoustic)特征,即梅尔和伽玛通频率倒谱系数(Mell and Gammatone-frequency Cepstral Coefficients)。按照学习好的码本(Codebook)将特征量化为音频词袋 BoAW(Bag of Audio Words)即直方图(Histogram)。特征袋方法计算成本低,对于在线处理特别有用。还有些算法也采用了类似的音频词袋方法。有的文献扩展了 CNN,分别学习多音轨特征。该网络不是将各个音轨的特征连接到一个单独的特征向量中,而是将多音轨音频中的音频事件作为单独的卷积层来更好地学习。

音频事件通常发生在非结构化的环境中,频率内容和时间结构都有很大的变化。早期的算法通常基于手工制作(Hand-crafted)特征。随着深度学习的流行,大量基于 DL 的算法被用于自动特征学习。CNN 能够提取反映本质内容的特征,并且对局部频谱和时间变化不敏感。有的文献提出一种使用 CNN 的新型端到端(End-to-end)的 ESC 系统,直接从原始波形(Raw Waveforms)中学习特征用于分类。因为缺乏明确的语义单元,对音频事件进行端到端的识别通常需要较长的时间片段,有的文献引入了具有更大输入域(Input Field)的 CNN。有的文献使用多流分层深度神经网络 MS-H-DNN(Multi-stream Hierarchical Deep Neural Network)提取音频深度特征(Deep Feature),融合了多个输入特性流的潜在互补信息,更具区分性。基于极端学习机的自动编码器 ELM-AE(Extreme Learning Machine-based Auto-Encoder)是一种新的 DL 算法,具有优异的表现性能和快速的训练过程。有的文献提出一种双线性多列 B-MC-ELM-

AE(Bilinear Multi-column ELM-AE)算法,以提高原始 ELM-AE 的鲁棒性、稳定性和特征表示能力,学习声信号的特征表示。

简单的音频事件种类识别可采用核 Fisher 判别 KFD(Kernel Fisher Discriminant)分析法、正则化核 Fisher 判别(Regularized KFD)分析法、DTW、矢量量化 VQ(Vector Quantization)。但更多的采用统计分类器:如 K 近邻 KNN(K-Nearest Neighbors)、GMM、随机森林 RF(Random Forest)、SVM、HMM、人工神经网络 ANN(Artificial Neural Network)、DNN、RNN、CNN、RDNN、RCNN、i-vector、EC 等。有的文献在相同数据集上对两种不同的神经网络 NN(Neural Network)进行分析,后向传播神经网络 BPNN(Back-propagation Neural Network)比径向基函数神经网络 RBFNN(Radial-basis Function Neural Network)识别结果具有显著性和有效性。有的文献研究了几个深度 NN 架构,包括全连接 DNN(Fully-connected DNN)、CNN-AlexNet、CNN-VGG、CNN-GoogLeNet Inception 和 CNN-ResNet,发现 CNN 类网络表现良好。有的文献全面研究各种统计分类器后,结论是深度学习模型与传统浅层模型相比具有一定的优越性,但没有一个模型能在所有数据集上优于所有其他模型,说明模型的性能随着特征的不同而有很大差异。有的文献研究也表明,在 AED 任务上基于 DNN 的系统比使用 GFB 特征与多类 GMM-HMM 相结合的系统识别精度要差。

序列学习(Sequential Learning)方法被用来捕捉环境声音的长期变化。RNN 擅长学习音频信号的长时上下文信息,而 CNN 在分类任务上表现良好,有的文献将这两种方法结合形成 CRNN(Convolutional Recurrent Neural Network)。在日常复音音频事件(Polyphonic Sound Event Detection)检测任务中性能有很大的改进。但在一些算法的实验中,表现最好的模型是非时态(Non-temporal)DNN,表明 DCASE(IEEE Challenge on Detection and Classification of Acoustic Scenes and Events)挑战中的声音不会表现出强烈的时间动态(Temporal Dynamics),这与以前文献的结论相反。关于时序信息对于音频事件检测的作用还有待进一步研究。

在决策阶段,有的文献对多个分类器的结果采用后期融合方法(Late-fusion Approach)。有的文献使用广义霍夫变换 GHT(Generalized Hough Transform)投票系统,对许多独立的关键点的信息进行汇总,产生起始假设(Onset Hypotheses),可以检测到频谱图中任何音频事件的任意组合。对每个假设进行评分,以识别频谱图中的重叠音频事件。

训练统计模型必须具备较大的数据量,完全监督的训练数据需要在一个音频片段中只清楚地包含某个特定的音频事件。所需时间及人力、经济代价巨大,经常还需要各类声音的领域知识。为使收集大量训练声音数据的过程更容易,有的系统设计了基于游戏的环境声音采集框架"Sonic Home"。为降低训练数据量的要求,通常使用主动学习(Active Learning)或半监督学习(Semi-supervised Learning)技术。一种新的主动学习方法是首先在未标记的声音片段上进行 K-medoids 聚类,并将簇的中心点(Medoids)呈现给标注者进行标记,中心点带标注的标签用于派生其他簇成员的预测标签。该方法优于对所有数据进行标注的传统主动学习法,如随机抽样(Random Sampling)、基于确定性的主动学习(Certainty-based Active Learning)和半监督学习。在保持相同识别准确率的同时,可节省 50%~60% 训练音频事件分类器的标注工作量。

有的文献使用一个基于全卷积神经网络 FCN(Fully Convolutional Networks)的模型,基于弱监督学习(Weakly-supervised Learning)识别音频事件,而且能够在只有片段级别(Clip-level)没有帧级别(Frame-level)标注的训练下进行音频事件定位。另一篇文献提出一个与上边类似的 FCN 结构,从 YouTube 上的弱标记数据识别音频事件。该网络有五个卷积层,后边没有采用最常见的全连接层(Fully Connected Dense Layers),而是采用了另外两个卷积层,最后是一个全局最大池化层(Global Max-Pooling Layer),形成了一个全卷积的 CNN 架构。与将时间域信息全部混合起来得到最后结果的全连接架构不同,使用全局最大池化层可以在时间轴上选择最有效的片段输出最后的预测结果。因此,在训练和测试中能有效处理可变长度的输入音频,不需要进行固定分割的前处理过程,可进行粗略的音频事件定位。有的文献结合带标记的音频训练数据集和互联网上的未标记音频进行自训练(Self-training)来改进声音模型。首先在带标记音频上训练,然后在 YouTube 下载的音频上测试。当检测器以较高的置信度识别出任何已知的声音事件时,就把这个未标记的音频加入到训练集进行重新训练。

弥补目标域(Target Domain)训练样本的不足还可以采用迁移学习(Transfer Learning),调用在其他具有类似特点的大型数据库已预先训练好的模型。该技术旨在将数据和知识从源域(Source Domain)转移到目标域,即使源和目标具有不同的特性分布和标签集。基于 DNN 的迁移学习已经被证明在视觉对象分类 VOC(Visual Object Classification)中是有效的,有的文献利用 VOC-DNN 在其训练环境之外的学习能力,迁移到 AED 领域。有的文献假设所有的音频事件都有相同的基本声音构件(Basic Acoustic Building Blocks)集合,只是在这些声音构件的时间顺序上存在差异。构造一个 DNN,它具有一个卷积层来提取声音构件,和一个递归层(Recurrent Layer)来捕获时间顺序(Temporal Order)。在上述假设下,将卷积层从源域(合成源数据库)转移到目标域(DCASE 2016 的目标数据库),实现从源域转换到具有不同声音构件及顺序的目标域的迁移学习。注意,递归层是直接从目标域学习的,无法通过转移来检测与源领域中声音构件不同的事件。

训练数据的多样性对于防止过拟合(Overfitting),获得鲁棒的模型具有关键作用。数据增强(Data Augmentation)方法可引入数据变化,以充分利用 CNN 网络的建模能力。有的文献在训练过程中使用模拟仿真,将目标声音(Target Sounds)与各种环境声音按照不同的角度配置(Angular Source Configuration)和信噪比 SNR(Signal-to-Noise Ratio)叠加在一起,增强其泛化性能,称为多条件训练(Multi-conditional Training)。

环境声的种类无法尽数,在研究中只能选择个别类型作为例子。两个基准数据集是 RWCP(Real World Computing Partnership)数据库和 Sound Dataset。DCASE 2016 是最大的数据集之一,将声音分类为十五种常见的室内和室外声音场景,如公共汽车(Bus)、咖啡馆(Cafe)、汽车(Car)、市中心(City Center)、森林道路(Forest Path)、图书馆(Library)、火车(Train)等,共 13 个小时的立体声录音。有的文献将环境声分为六类,即车鸣声、钟声、风声、冰块声、机床声、雨声。有的数据集包含男性演讲(Male Speech)、女性演讲(Female Speech)、音乐(Music)、动物声音(Animal Sounds)等,有的文献则专门识别燃放鞭炮(Firecracker)、9 mm 和 44 mm 口径发令枪(Starter Pistol)、爆炸(Explosion)、射击(Firing)等冲击型声音。有的数据集将声音分为六类:语音(Speech)、音乐(Music)、噪声(Noise)、掌声(Applause)、笑声(Laughing)、哭声(Crying)。有的文献录制五种声音组成了一个数据集,包括噼啪的火焰声(Crackling Fire)、打字声(Typewriter Action)、暴雨声(Rainstorms)、碳酸饮料声(Carbonated Beverages)和观众的掌声(Crowd Applause)。网络视频提供了一个几乎无限的音频来源,有的文献在 100 万部 YouTube 视频中提取 45k 小时的音频,构成一个多样化语料库。ESRD03 数据库从 21 张音效 CD 和 RWCP 数据库中收集数据,包括 16 000 多个音轨,大部分发生在家庭环境中。

AED 还可用于自动和快速标记音频记录(Audio Tagging)。这是一项具有挑战性的任务,音频事件变化无穷,对应的的标签数量众多,不同的标注者可能提供不完整或不明确的标签。为了处理这些问题,有的文献使用一个共同正则化(Co-regularization)方法来学习一对声音和文本上的分类器。第一个分类器将低级音频特性映射到真正的标签列表,第二个分类器将损坏的标签映射到真正的标签,减少了由第一个分类器中的低级声学变化引起的不正确映射,并用额外的相关标签进行扩充。音频信息还可以辅助进行视频事件检测 VED(Video Event Detection)。文献中提出的一种音频算法,基于 STE、ZCR、MFCC,基于统计特性的改进特征,HMM,对视频中的尖叫片段进行检测。

(二)音频场景识别

音频场景(Audio Scenes)是一个保持语义相关或一致性(Semantic Consistent)的声音片段,通常由多个音频事件组成。例如,一段包含枪声、炮声、呐喊声、爆炸声等声音事件的音频很可能对应一个战争场景。对于实际应用中的连续音频流,音频场景识别 ASR(Audio Scene Recognition)首先进行时间轴语义分割,得到音频场景的起止时间即边界(Audio Scene Cut),其次进行音频场景分类 ASC(Audio Scene Classification)。ASR 是提取音频结构和内容语义的重要手段,是基于内容的音频、视频检索和分析的基础。目前场景检测(Scene Detection)的研究,主要是基于图像和视频。音频同样具有丰富的场景信息,基于音频既可独立进行场景分析,也可以辅助视频场景分析,以获得更为准确的场景检测和分割。音频场景的类别并没有固定的定义,依赖于具体应用场景。在电影等视频中,可粗略分为语音、音乐、歌曲、环境声、

带音乐伴奏的语音等几类。环境声还可以进行更细粒度的划分。基于音频分析的方法用户容易接受,计算量也比较少。

音频场景由主要的几个声源所刻画;换句话说,音频场景可以定义为一个包含多个声源的集合。当大多数声源变化时,就会发生场景变化。有的文献基于一个模拟人类听觉的具有时间两个参数(Attention-span 和 Memory)的模型,逐块提取能量、过零率、谱特征、倒谱特征等多个音频特征,对每个特征拟合最佳包络线,通过计算包络线之间的相关度,基于阈值进行边界分割。参数 Attention-span 增加时性能提升。有的文献假设大多数广播包含语音、音乐、掌声、欢呼声等声音类别,将每秒音频包含的分类构成直方图形式的纹理(Texture)表示,基于纹理的变化进行场景变化检测。有的文献首先使用模糊 C 均值聚类(Fuzzy C-Means)算法检测 Audio Shot Cuts,之后计算音频镜头之间的语义相关性,语义相关的音频镜头被合并为音频场景。有的文献基于音频事件进行音频场景检测,符合人类的思维习惯。与文本信息检索中的罕见词和常见词类似,给更能反映音频内容主题(Topic)的音频事件赋予更大的权重,而给在多个主题中出现的常见音频事件赋予较小的权重,会有助于音频场景的检测。

声音特征的确定是音频场景自动识别中的一个重要问题,提取正确的特性集是获得系统高性能的关键。设计选择音频特征与对应的音频场景有很强的相关性。例如,在水声、风声、鸟叫声、城市声音等 4 种类型的声音中,一般来说,水和风的声音都有较低的音高值和音高强度;鸟叫声有很高的音高值和音高强度;城市的声音有很低的音高值和相对广泛的音高强度。

人们已经提出了各种各样的音频特征,但过去的绝大多数工作都利用结构化数据(如语音和音乐)的特性,并假定这种关联会自然地传递到非结构化的声音。ASR 使用的特征有 MFCC、短时能量 STE(Short-time Energy)、频带能量 SE(Subband Energy)、ZCR、f_0、SC、频谱带宽 SBW(Spectral Band Width)、MPEG-7 特征、基于幅度调制滤波器组(Amplitude Modulation Filterbank)与 Gabor 滤波器组 GFB(Gabor Filterbank)的特征。有的文献使用音高特征(Pitch Features)包括音高值、音高强度、可听音高随时间变化的百分比;有的文献通过线性正交变换的主成分分析 PCA(Principal Component Analysis)将多音轨观测的幅度的对数转换为特征向量;有的文献基于匹配追踪进行环境声音的特征提取,利用字典来选择特征,得到灵活、直观、物理可解释的表示形式,对噪声的敏感度较低,能够有效地代表来自不同声源和不同频率范围的声音。通常特征向量只描述单个帧(Frame)的信息,但与时间动态(Temporal Dynamics)相关的局部特征会有益于环境声信号的分析。有的文献将帧级的 MFCC 特征视为二维图像,采用局部二进制模式 LBP(Local Binary Pattern)来描述时间动态的隐藏(Latent)信息,并使用 LBP 对演化(Evolution)过程进行编码。由于音频场景有丰富的内容,多个特征的组合将是获得良好性能的关键。

与传统的手工特征相比,矩阵分解(Matrix Factorization)类的非监督学习方法,包括稀疏性(Sparsity)、基于内核(Kernel-based)、卷积(Convolutive)、主成分分析 PCA 的新方法,可以自动从 T-F 表示中学习场景的更好表示。有的文献通过有监督的非负矩阵分解 NMF(Supervised Non-negative Matrix Factorization)进行矩阵分解,研究了使用监督特征学习方法从声场记录中提取相关和区分性(Relevant and Discriminative)特征的方法。有的文献使用卷积神经网络 CNN(Convolutional Neural Networks)作为特征提取器,从标签树嵌入图像(Label-tree Embedding Image)中自动学习对分类任务有用的特征模板。有的文献通过 PCA 得到的线性正交变换将多音轨观测幅度的对数转换为特征向量。

ASR 使用的模型包括高斯混合模型 GMM(Gaussian Mixture Model)、隐马尔可夫模型 HMM(Hidden Markov Model)、支持向量机 SVM(Support Vector Machine)、i-vector、集成分类器 EC(Ensemble Classifier)、深度神经网络 DNN(Deep Neural Network)、递归神经网络 RNN(Recurrent Neural Network)、递归深度神经网络 RDNN(Recurrent Deep Neural Network)、CNN、递归卷积神经网络 RCNN(Recurrent Convolutional Neural Network)等。有的文献采用能够像 RNN 一样分析长期上下文信息(Long Contextual Information),且训练代价与传统 DNN 类似的时延神经网络 TDNN(Time-delay Neural Network)系统。

声音与视觉信息互为补充,是人类感知环境的重要方式。音频场景分析被大量用于辅助视频场景分析、检测和分割,提高对视频内容的识别准确率,解决诸如图像变化而实际场景并未变化的困难,且整体运

算复杂度更低。可应用于视频内容监控及特定视频片段的搜索与分割。即使在视频数据丢失的情况下，也能检测到目标声源的活动。有的文献使用声音识别广播新闻中说话人的变化位置，定位每一个主题的开始，实现快速自动浏览；有的文献结合音、视频特点，对足球视频进行基于进球语义事件的搜索，满足观众的个性化检索要求。为满足网络视频的监管需求，有的文献提取音频流的 MPEG-7 低层（SC、SBW）和高层音频特征（音频签名），采用独特的权重分配机制形成音频词袋特征，输入 SVM 对暴力和非暴力视频进行分类；有的文献结合视频静图特征、运动特征以及声音特征，建立一个多模态色情视频检测算法；有的文献首先用两层（粗/细）SVM 识别爆炸/类似爆炸的音频区间，得到爆炸的备选场景，对这些备选场景再判断其对应的视觉特征是否发生剧烈突变，得到最后的识别结果。

四、各领域基于一般音频/环境声的计算机听觉算法概述

如前所述，CA 是一个运用音频信号处理、机器学习等方法对数字音频和音乐进行内容分析理解的学科。本节面向一般音频/环境声，以国民经济行业分类国家标准中的各个领域为主线，总结已有的 CA 技术典型算法。

（一）医疗卫生

人的身体本身和许多疾病，都会产生各种各样的声音。借助 CA 进行辅助诊断与治疗，既可部分减轻医生的负担，又可普惠广大消费者，是智慧医疗的重要方面。

1. 呼吸系统疾病

常见的与病人呼吸系统相关的音频事件有咳嗽、打鼾、言语、喘息、呼吸等。监控病人状态，在发生特定音频事件时触发警报以提醒护士或家人具有重要意义。听诊器是诊断呼吸系统疾病的常规设备，有的文献研制光电型智能听诊器，能存储和回放声音，显示声音波形并比对，同时对声音进行智能分析，给医生诊断提供参考。

咳嗽（Cough）是人体的一种应激性的反射保护机制，可以清除位于呼吸系统内的异物。但是，频繁、剧烈和持久的咳嗽也会给人体造成伤害，是呼吸系统疾病（Respiratory Disease）的常见症状。不同呼吸疾病可能具有不同的咳嗽特征。目前，对咳嗽的判断主要依靠病人的主观描述，医生的人工评估过程烦琐、主观，不适合长期记录，还有传染危险。鉴于主观判断的不足，研究客观测量及定量评估咳嗽频率（Cough Frequency）、强度（Cough Intensity）等特性的咳嗽音自动识别与分析系统，为临床诊断提供信息就非常必要。有时还需要专门针对儿科人群（Pediatric Population）提供这方面的技术。

有的文献通过临床实验测试了人类根据听觉和视觉来识别和计算咳嗽的准确性，还评估了一个全自动咳嗽监视器（PulmoTrack）。被试依靠听觉可以很好地识别咳嗽，视觉数据对于咳嗽计数也有显著影响。虽然 PulmoTrack 自动测试的咳嗽频率和人类结果有较大差距，但一种基于音频的自动咳嗽检测（Audio-based Automatic Cough Detection）优于使用四个传感器的商用系统，说明了这种技术具有一定的可行性。

从含有背景噪声的音频流中识别咳嗽音频事件（Cough Events）的技术框架与上述 AED 相同，只是集中于识别分类为咳嗽声的音频片段。最简单的端点检测是分帧，并对疑似咳嗽的片段进行初步筛选。有些算法基于 STE 和 ZCR 的双门限检测算法对咳嗽信号进行端点检测。有的文献研究了基于 WT 的含噪咳嗽信号降噪方法，通过实验确定小波函数和分解层数、阈值等。

在已有工作中，几乎所有的咳嗽声音特征提取方法都来自语音或音乐领域，如 LPC、MFCC、香农熵（Shannon Entropy）、倒谱系数（Cepstral Coefficients）、线性预测倒谱系数 LPCC（Linear Predictive Cepstral Coefficient）、结合 WPT 和 MFCC 的 WPT-MFCC 特征等。从咳嗽的生理学特性和声学特点可知，咳嗽声属于典型的非平稳信号，具有突发性。在咳嗽频谱（Cough Spectrum）中能量是高度分散的，与语音和音乐信号明显不同。为提取更符合咳嗽的声音特性，有的文献基于 Gammatone 滤波器组在部分频带提取音频特征。在咳嗽声分类识别阶段，有的文献使用 DTW 将咳嗽疑似帧的 MFCC 特征和模板库进行基于距离的匹配。有的文献使用 SVM、KNN 和 RF 分别训练和测试，集成各种输出做出最终决策。有的文献使用 ANN、HMM、GMM 对咳嗽片段进行分类。在咳嗽声录音里经常出现的声音种类一般还有说话声、笑声、清喉音、音乐声等。

在 CA 的医学应用领域,目前各项研究都是用自行搜集的临床数据。有的数据库收集了 18 个呼吸系统疾病患者的真实数据,并由人类专家进行了标注;有的数据库搜集了 14 个受试者的数据,录音长度达 840 分钟。在识别咳嗽音频事件的基础上,如果集成更多咳嗽方面的专家知识,可以更精确地帮助提高疾病类型临床诊断的精确度。

肺的状况直接影响肺音(Lung Sound)。肺音包含丰富的肺生理(Physiological)和病理(Pathological)信息。在听诊(Auscultation)过程中对肺部噪声振动频率(Lung Noise Vibration Frequency)、声波振幅(Amplitude)和振幅波动梯度(Amplitude Fluctuation Gradient)等特征进行分析来判断病因。研究尘肺患者肺部声音的改变,可以探索听声辨病的可行性。有文献对 30 多份相同类型的肺音进行小波分解,每个频带小波系数加权优化后,通过 BPNN 对于大型、中型和小型湿罗音(Wet Rale)和喘息声(Wheezing Sound)进行分类识别。有的文献采集肺音信号,使用 WT 滤波抑制噪声获得更纯净的肺音。使用 WT 进行分析,将肺音信号分解为 7 层,并从频带中提取一组统计特征输入 BPNN,分类识别为正常和肺炎信号两种结果。

阻塞性睡眠呼吸暂停 OSA(Obstructive Sleep Apnea)是一种常见的睡眠障碍,伴随打鼾,在睡眠时上呼吸道(Upper Airway)有反复的阻塞,发生在夜间不易被发现,对人身健康造成极大的危害,对其进行预防与诊断十分重要。此疾病监测要对患者的身体安装许多附件来追踪呼吸和生理变化,让患者感到不适,并影响睡眠。目前,使用的诊断设备多导睡眠仪需要患者整夜待在睡眠实验室,连接大量的生理电极,无法普及到家庭。鼾声信号的声音分析方法具有非侵入式、廉价易用的特点,在诊断 OSA 上表现出极大的潜力。

鼾声信号采集通常使用放于枕头两端的声音传感器。整夜鼾声音频记录持续时间较长,而且伴有其他非鼾声信号。首先需进行端点检测,如有的文献采用集成经验模态分解 EEMD(Ensemble Empirical Mode Decomposition)算法;有的文献采用更加适合鼾声这种非线性、非平稳声信号的自适应纵向盒算法;有的文献采用基于 STE、ZCR 的时域自相关算法;有的文献通过整夜鼾声声压级(响度)、鼾声暂停间隔等特征,得到区分单纯鼾症 SS(Simple Snoring)与 OSA 患者的简便筛查方法;有的文献通过数字滤波器、快速傅里叶变换 FFT(Fast Fourier Transform)、线性预测分析等技术提取呼吸音相关特征,并用 DTW 算法进行匹配识别;有的文献采用由 f_0、SC、谱扩散(Spectral Spread)、谱平坦度(Spectral Flatness)组成的对噪声具有一定鲁棒性的特征集,以及 SVM 分类器,对笑声、尖叫声(Scream)、打喷嚏(Sneeze)和鼾声进行分类,并进一步对鼾声和 OSA 分类识别;有的文献采用类似方法,提取共振峰频率 FF(Formant Frequency)、MFCC 和新提出的基频能量比(f_0 Energy Ratio)特征,经 SVM 训练后可有效区分出 OSA 与单纯打鼾者,而且将呼吸、血氧信号与鼾声信号相结合,优势互补,提高了整个系统的筛查能力;有的文献使用相机记录患者的视频和音频,并提取与 OSA 相关联的特征,进行视频时间域降噪后,跟踪患者的胸部和腹部运动,从视频和音频中分别提取特征,用于分类器训练和呼吸事件检测;有的文献提取能够描述打鼾时音轨特性的特征(即共振峰)后进行 K-Means 聚类,将音频事件中的鼾声检测出来。

2. 心脏系统疾病

心音信号 HS(Heart Sounds)是人体内一种能够反映心脏及心血管系统运行状况的重要生理信号。对心音信号进行检测分析,能够实现多种心脏疾病的预警和早期诊断。针对心音的分析研究已从传统的人工听诊定性分析,发展到对 T-F 特征的定量分析。

真实心脏声信号的录制可使用电子听诊器,或布置于人体心脏外胸腔表面的声音传感器。胎儿的心音可通过超声多普勒仪终端检测后经音频接口转换为声信号。利用心音信号的周期性和生理特征可对心音信号进行自动分段。

心音信号非常复杂且不稳定。在采集过程中,不可避免地会受到噪声和其他器官活动声音(如肺音等)的干扰,在 T-F 域上存在非线性混叠。有的文献对原始心音信号通过 WT 进行降噪处理。有的文献使用针对非平稳信号的 EMD 方法初步分离心音。为解决模态混叠问题,又对 EMD 获得的 IMFs 分量进行奇异值分解 SVD(Singular Value Decomposition)。对各个特征分量进行筛选重构后,获得较为清晰的心音信号,优于传统的小波阈值消噪等方法。

心音信号检测使用的 T-F 表示包括 STFT、Wigner 分布 WD(Wigner Distribution)和 WT。使用的特

征主要是第一心音(S1)和第二心音(S2)的共振峰频率 FF、从功率谱分布中提取的特征、心电图 ECG (Electrocardiograph)等辅助数据特征。S1 和 S2 具有重要的区分特性。实验表明，只依靠 S1 和 S2 这两个声音特征，无须参考 ECG，也不需要结合 S1 和 S2 的单个持续时间或 S1-S2 和 S2-S1 的时间间隔，就可得到好的识别结果。

心音信号检测使用的统计分类器有 SVM、全贝叶斯神经网络模型 FBNNM(Full Bayesian Neural Network Model)、DNN、小波神经网络 WNN(Wavelet Neural Network)等。有的文献定义了 8 种不同类型的心音，由于临床采集困难，目前研究中心音数据量都不大；有的文献中有 64 个样本；有的文献有 48 例心音(异常 10 例)，每例提取 2 个时长 5 s 的样本，共 96 个样本。

3. 其他相关医疗

使用自相关法提取嗓音的 f_0 特征，用 SVM 进行分类识别，可区分病态嗓音和正常嗓音，完成对嗓音疾病的早期诊断。采集胎音和胎动信号，可获得胎音信号最强的位置，即胎儿心脏的位置，以此判断出胎儿头部位置和胎儿的体位姿态。检测片剂、丸剂或胶囊暴露于肠胃系统时所产生的声波，可确定该人已经吞服了所述片剂、丸剂或胶囊。使用 X 射线图像确定血液速度的空间分布，根据速度分布人工合成可视谱所定义的声音。该方法允许心脏病学家和神经科学者以增强的方式分析血管，对脉管病变进行估计，并对血流质量进行更好的控制。肌音信号 MMG(Mechanomyographic)是人体发生动作时由于肌肉收缩所产生的声信号，蕴含了丰富的、能够反映人体肢体运动状态的肌肉活动信息。有的文献通过肌音传感器采集人体前臂特定肌肉的声信号，基于模式分类开发相应的假肢手控制系统。

(二) 安全保护

安全保护经常采用智能监控方式，按照地点可分为公共场所监控和私密场所监控两种。公共场所包括公园、车站、广场、商场、街道、学校、电影院、剧场等地点，经常人员密集，应对其进行有效的安防智能监控，维护社会安全。目前公共场所的监控系统主要都基于视频，但是视线被遮挡时存在盲区，而且容易受到光线、恶劣天气等因素的影响。异常事件通常会伴随异常声音的发生，异常声音本身即能有效地反应重大事故和危急情况的发生，且具有复杂度低、易获取、不受空间限制等优势。一个完整的公共场所智能监控系统应当充分利用场景中视听觉信息的相关性，将其有机地融合到一起。例如，采集 ATM 机监控区域内的声信号，提取特征后可判断是否为异常声音，与视频监控相结合可以解决 ATM 机暴力犯罪的问题。私密场所主要包括家庭、宿舍、医院病房、浴室、KTV 包房、军事基地等地点，由于或多或少的隐私性及保密性，不方便采用可能暴露被监护人隐私的视频监控，采用基于 AED 的音频监控更为合适。典型的应用包括老年人、残疾人、婴儿和儿童的家庭日常生活监控，病人的医疗监控及辅助护理，浴室、学生寝室等私密性公共场所的安全监控等。与已有的基于穿戴式设备的个体监护技术相比，音频监控受到的限制较小，成本也降低很多。

对公共场所与私密场所进行音频监控的技术框架相同，区别在于可能发生的异常声音种类不同。异常声音是指正常声音比如开门声、关门声、电话铃声、脚步声、谈话声、音乐声、车辆行驶声等之外的在特殊情况下才发出的声音。文献中研究较多的公共场合异常声音种类通常有枪声、爆炸声、玻璃破碎声、乱扔垃圾声等，私密场合研究较多的异常声音种类通常有摔门声、吵架声、玻璃破碎声、人的尖叫声、婴儿或小孩的哭声、老人摔倒声、呼救声、漏水声等。注意这种划分并不是绝对的，只是按照发生的可能性进行的粗略分类，有时也会交叉。比如，人的尖叫声除了可能发生在家庭吵架场合，也会发生在广场恐怖事件这样比较少数的场合。音频监控系统主要基于软硬件的系统集成。在智能家居领域，有一个发明是一种具有声音监听功能的智能电视，智能电视和声音监听模块通过无线通信连接。当声音监听模块监听到特定的声音或者音量超限时，智能电视会自动调成静音。

在已有的音频监控文献中，采集声音数据通常使用麦克风或麦克风阵列(Microphone Array)。有的文献构建了一个大约 1 000 个声音片段的音频事件数据集和一个监视系统的真实情况数据集。有的文献模拟了一个包含 105 个设计场景、21 个音频事件的音频事件数据库。

有的文献使用 MFCC 的第一维系数改进声音活动检测算法，确定异常声音的端点；有的文献针对公共场所异常声音的特点，提出一种综合短时优化 ZCR 和短时对数能量的自适应异常声音端点检测方法；

有的文献通过WT分析信号的高频特性,采用基于能量变化的算法检测异常声音片段;有的文献基于STE时间阈值进行音频事件端点检测;有的文献则另辟蹊径,首先,用基于单类SVM的异常声音检测算法进行粗分类,根据MFCC、STE、SC、短时平均ZCR等特征判断每一帧声音是否异常。当窗长2 s的滑动窗内有连续多个帧出现异常时,则判定这一段声音为异常声音。其次,对各段声音进行中值滤波(Median Filtering)平滑后得到音频事件的分割,从而直接省去端点检测的步骤;有的文献使用了小波降噪方法进行信号提纯。

使用的音频特征包括STE、ZCR、短时平均ZCR、SC、滚降点(Roll-off Point)、MFCC、ΔMFCC、ΔΔMFCC、Teager能量算子、感知特征(Perceptual Features)、MPEG-7特征等。考虑到异常声信号具有非平稳、突发性等特点,将信号通过EEMD处理可获得不同层的IMFs,对每一层的IMF提取MFCC等特征,并使用特征组合成最终称为EEMD-MFCC的特征矢量,识别效果比MFCC有明显提升。有的文献在提取音频特征后不立即分类,而是先送入概率潜在语义分析模型PLSA(Probabilistic Latent Semantic Analysis),通过训练获取声音主题词袋模型,降低音频信号特征矩阵的维数。特征融合很重要。有的文献研究了不同的帧大小对音频特征提取的影响,结果表明不同的音频帧大小会引起分类精度变化。整合多帧特征生成一个新的特征集,可以实现更好的性能。

使用的音频事件匹配识别算法有模板匹配法、DTW、动态规划DP(Dynamic Programming)。使用过的统计分类器包括SVM、KNN、GMM、HMM,适合处理时间序列数据的脉冲神经网络PulsedNN(Pulsed Neural Networks)、层次结构神经网络HSNN(Hierarchical Structure Neural Network)、条件随机场CRF(Conditional Random Field)、基于模糊规则的单类分类器(Fuzzy Rule-based One-class Classifiers)等。通常系统会根据音频事件的种类数量训练相同数量的模型,如有的文献训练了与其音频事件数据库对应的21个HMMs。大多数异常声音监控系统采用直接识别法,只适用于少量异常声音种类的检测,当检测种类上升时效果变差。通过增加训练文件的数量和减少每个训练文件中样本的数量,可以获得更高的识别准确率。机器学习并不是识别音频事件的唯一办法,有的文献研究了一种基于气泡声学物理模型的识别系统,不需要训练。

(三) 交通运输、仓储

CA在交通运输、仓储业具有多个应用。例如,CA可自动进行车辆检测、车型识别、车速判断、收费、交通事故认定、刹车片材质好坏识别、飞行数据分析等,对于水、陆、空智能交通都具有重要意义。

1. 铁路运输业

有一种地铁故障检测装置,用麦克风检测列车发出的声信号并转换为电信号。若电信号的幅值变量与基准幅值变量相同,则继续检测;若不相同,则触发报警模块,记录当前时刻,并显示列车故障点的位置。

2. 道路运输业

(1) 车型及车距识别

车型自动识别广泛应用于收费系统、交通数据统计等相关工作中。传统方法是在公路上埋设电缆线及感应线圈,通过摄像头抓拍进入视线的车辆照片进行车型识别。此外,还有超声波检测法、微波检方法、红外线检测法等。但采用这些方法对路段有破坏性,设备后期维护要求高,受雨雾等天气状况影响大,不适合沿道路大量铺设。基于音频信号的识别技术具有非接触性、维护简单、价格低等特点,在很大程度上弥补了传统设备易损坏、破坏路面、受环境影响明显、价格昂贵等不足,具有非常重要的现实意义。

早在1998年,就有文献提出一种根据物体发出的声音来对军用车辆进行分类的统计方法。有的文献基于车辆声信号进行车型识别;有的文献提出一种基于声音特征的运动车辆类型(Vehicle Types)和距离的简单分类算法,帮助不能听到车辆从背后接近的听障(Hearing Impaired)人士降低户外行动的危险。记录车辆在不同环境条件以及不同车速下的声音,以及对应的车辆类型和距离作为训练数据。有的文献可以识别车辆类型。有的文献将车辆与人的距离分为接近(Approaching)、通过(Passing)和远离(Receding)三类,通过对道路行驶车辆在不同阶段感知到的噪声差异进行识别。为了防止碰撞,有的文献研发了一种根据车辆轮胎发出的声音来识别接近车辆(Approaching Vehicle)的方案。对行驶车辆的接近程度进行识别,可以帮助不能听到车辆从背后接近的听障人士,以降低他们在户外行动的危险。

车型识别的 CA 技术框架基本一致,只是对应的各种声音来源及种类有所不同。有的文献选用了驻极体麦克风和 AD7606 数据采集模块,采集了东风农用三轮车和大众速腾 1.4T 轿车的通过噪声;有的文献使用 DARPAsensIT 实验中的真实数据,其中包含了履带车和重型卡车的大量声信号;有的文献使用测量车上的一对麦克风,来检测接近的车辆;有的文献使用声音传感器,采集多条车道上行驶车辆的混叠声信号。

行驶车辆的声音可能会受到环境噪声(Ambient Noises)和人所在车辆发出声音的影响。有的文献利用多对麦克风的谱减技术(Spectral Subtraction)来降低发动机、冷却风扇,以及其他环境噪声的影响。盲信号分离或盲源分离 BSS(Blind Source Separation)在未知源信号与混合系统参数的情况下,仅由传感器搜集的观测信号估计出源信号。有的文献通过盲源分离模型估计信号分量个数及瞬时幅度,将单个车辆信号从混合信号中分离出来;有的文献采用 MP 稀疏分解方法,用 Gabor 原子进行信号的分解及重构,重构后的信号能较好地反映原信号的特征;有的文献认为发动机声信号相对平稳,信号分解后频域相对稳定,采用单帧进行识别可满足实时性要求。有的文献采用 200 ms 的较长时间帧来计算频谱。

使用的音频特征有自回归(Autoregressive)、STE、ZCR、基频周期、MFCC、基于听觉 Gammatone 滤波器的频谱特征、使用 WPT 提取的 16 维信号特征等。有的文献利用 HHT 抽取信号分量的时域包络线,并提取特征向量。有的文献使用零均值调整样本的协方差矩阵的均值向量和最重要主成分特征向量,来共同表征其声音特征。有的文献首先在多个时间帧上对 Gammatone 过滤的特征向量进行组合,建立一个高维的时间谱表示 STR(Spectro-temporal Representation)。此外,由于运动车辆的确切声音特征是未知的,因此,有的文献采用非线性 Hebbian 学习 NHL(Nonlinear Hebbian Learning)规则从 T-F 特征提取出具代表性的独立特征并减少特征空间的维度。STR 和 NHL 均能准确提取原始输入数据的关键特征。该模型在噪声环境下的性能优于同类模型。对于加性高斯白噪声和一般有色噪声,该模型具有良好的鲁棒性。在 SNR 为 0 dB 时,它可以减少 3% 的错误率,同时提高 21%~34% 的性能;在 SNR 为 -6 dB 时,其他模型已经不能正常工作,而它也才只有 7%~8% 的错误率。

使用的统计分类器有 BPNN、GMM、HMM、SVM,基于 STFT 的贝叶斯子空间方法等。在单节点识别结果上,提出基于能量的全局决策融合算法,对多个节点做出的决策进行融合。有的文献研究了在相似工作条件下产生的各种车辆声音的向量分布,使用一组典型的声音样本集合作为训练数据集。有的文献将各种声音数据按层次分类,结果比没有层次结构的传统水平分类方案要好。有的文献同时表明了当前 AI 系统的识别能力,通常低于人类专家,但高于未受训练的普通人。

(2)交通事故识别

在重大交通事故发生时,车辆运行状态与正常行驶状态相比发生了很大变化,伴随有剧烈碰撞的声音,而且与周围的噪声存在较大的差别。因此,可以通过声音传感器实时采集并分析车辆周围的声音,判别车辆运行情况,一旦有事故发生,可立即提取碰撞声并识别,并及时向后台救护系统发出报警信号。

声音采集装置成本低廉、体积小、安装方便、可靠性强、不易损坏、维护容易。声音检测系统计算方法相对简单,信号处理量小,既可实时处理又可远程传输,快速准确,不易受雨雪天气和交通条件的影响,可以全天候工作。在事故发生后,报警信号应该将包括事故地理位置在内的信息尽快地传递到指挥中心,可用无线网络来传输数据。要建立一个快速、高效的应急救援系统,以提高交通事故检测的实时性和准确度。

人耳对相同强度、不同频率的声音变化的敏感程度不同。有的文献利用此特点,用基于人耳等响度曲线的 A 计权滤波器对声信号进行加权,使声信号映射到真实的人耳听觉领域,再进行音频事件检测。有的文献采用单类 SVM 进行异常点检测。有的文献采用互信息(Mutual Information)分析噪声低频域与高频域的相关性,分别作为输入和输出向量,用 RBFNN 建模后估计高频域噪声,用谱减法降噪后获取较纯净的声信号。

在提取音频特征方面,有的文献使用 Haar-WT 提取声信号的频域特征。有的文献以小波分解后不同频带的重构信号能量作为特征向量。有的文献首先二值化目标音频事件的频谱图,定位要保留的频带,提取其中最主要的频率成分。与全频域的 MFCC 特征相比,能降低计算量,提高检测速度,适用于行车环

境下的实时音频事件检测。在类型识别方面,有的文献采用多个 SVM 构成的交通事件分类器,对正常行驶、刹车、碰撞事件的声信号进行识别。

(3) 交通流量检测

现有交通流量数据采集设备造价高,采集精度不够,后期分析困难。有的文献提取车辆噪声的时域特征 STE、ZCR,检测端点和特征跳变点,进行车型辨别和分类,统计出交通流量数据。为保证音频信息采集的有效性,数据采集设备安装在车辆加速行驶路段或凸形竖曲线顶部附近。有的文献依据道路拥堵时机动车怠速声音在环境中所占比例较高的原理,发明一种道路拥堵检测方法。将一定时间内采集到的道路声音进行 FFT,在低频区域(20～40 Hz)内,拥堵与畅通两种状态下的频域能量谱有明显区别。拥堵时怠速频率处将有明显尖峰,将尖峰陡峭程度转换成系数 k,基于 k 值进行道路状况评判。有的文献基于声信号判断是否有汽车到来,尤其适用于车流量稀少、基础设施比较差的区域,以及智能公路的前期建设阶段,同时对路灯进行智能控制,环保节能。

(4) 道路质量检测

汽车行驶产生的道路噪声与不同类型、不同磨损状况的路面直接相关。有的文献基于正常车辆行驶下获得的轮胎声音,使用 ANN 分类器,能够正确预测三种路面类型及其磨损情况。该技术可用于创建数字地图,自动识别因车辆行驶道路噪声带来强烈影响的路段,估计道路宏观纹理,对于土木工程部门、道路基础设施运营商以及高级驾驶员辅助系统都有很大好处。有的文献采集声信号,基于短时平均幅值对信号进行端点检测,以 MFCC 和基于 HHT 的希尔伯特边际谱作为特征,结合 BPNN 实现基于声振法的水泥混凝土路面脱空状况检测。

3. 水上运输业

CA 在江河海洋领域主要用于水声目标识别、船舶定位、安全监控等。利用被动声呐(Passive Sonar),如安装在海床上的单水听器来检测船舶和自主水下航行器(Autonomous Underwater Vehicles)的活动,是对海洋保护区和受限水域进行远程监测的一种有效方法。传统方法利用水声数据的倒谱分析来测量直接路径到达和第一次多径到达之间的时间延迟,从而估计声源的实时范围。水下音轨的环境不确定性常常是声场(Acoustic Field)预测误差的主要来源。

近年来,基于 AI 测量船舶距离的方法开始发展起来。有的文献基于数据增强进行模型训练。在不同 SNR 情况下,运用倒谱数据的 CNN 能够比传统的被动声呐测距方法更远距离地检测出船只,并估计出船只所在的范围。有的文献在圣巴巴拉海峡进行深水(600 m)船只距离估计实验。将观测船的采集数据作为前馈神经网络 FNN(Feed-forward Neural Network)和 SVM 分类器的训练和测试数据。分类器表现良好,可以检测达到 10 km 范围,远超传统匹配场处理的约 4 km 的检测范围。

CA 技术同样在水声目标识别领域得到应用。有的文献在浅水环境中记录了 25 个包括干扰的声源信号。每个声源使用单独的类,基于子空间学习法(Subspace Learning)和自组织特征映射 SOFM(Self-organizing Feature MAPs)进行分类。有的文献采用基于核函数的 SVM 模型,在二类(Binary-class)和多类(Multi-class)分类的情况下,准确率均超过线性分类器(Linear Classifiers)。有的文献使用水声传感器采集鱼群摄食时的声音,分析其与摄食量的关系,给出摄食时间、摄食量的估计,对于渔业养殖有重要意义。使用机器学习方法需要注意拟合问题。在一个文献中,测试时使用训练中出现的信号样本,可以达到 80%～90% 准确率;若使用来自相同声源的全新记录样本,准确率则下降为 40%～50%。

4. 航空运输业

(1) 航空飞行器识别

早在 1985 年,就有人提出一种用声信号识别飞机类型和飞行模式(Flight Patterns)的方法。特征参数选择在 A 加权声压峰值的峰值保持频谱(Peak-hold Spectra)即 1/3 倍频带(One-third Octave Band),使用判别分析。有的文献通过检测直升机声信号来识别机型。利用 WPT 的 T-F 局部聚焦分析能力提取特征向量,用 BPNN 的自适应能力首先证实是直升飞机声信号后,再区分不同型号的直升机。

有的文献使用嵌入式麦克风阵列采集一个四旋翼飞行器(Quadrotor)的声信号进行飞行事件识别。室外飞行环境很嘈杂,包括转子(Rotors)、风(Wind)和其他声源产生的噪声。对于单音轨音频降噪使用

鲁棒主成分分析 RPCA(Robust Principal Component Analysis)方法，对于多音轨音频降噪使用几何高阶去相关的源分离方法 GHDSS(Geometric High-order Decorrelation Based Source Separation)。声源盲分离提高了输入声音的 SNR，然后对改善后的声音基于堆叠降噪自动编码机 SDA(Stacked Denoising Auto Encoder)和 CNN 进行声源识别 SSI(Sound Source Identification)。GHDSS 和 CNN 的结合效果更好。有的文献同样通过声信号检测旋翼飞行器，基于 MFCC 特征和 DTW 匹配，实现对于直径范围为 40～60 cm 的旋翼飞行器的短距离检测和预警。

(2) 航空飞行数据分析

黑匣子于 1953 年由澳大利亚的载维·沃伦博士发明，是飞机上的记录仪器。其一种是飞行数据记录仪 FDR(Flight Data Recorder)，记录飞机的高度、速度、航向、爬升率、下降率、加速情况、耗油量、起落架放收、格林尼治时间、系统工作状况、发动机工作参数等飞行参数；另一种是座舱话音记录仪 CVR(Cockpit Voice Recorder)，实际上就是一个无线电通话记录器，分为四条音轨分别记录驾驶舱内所有的声音，包括飞行员与地面管制人员的通话，组员间的对话，机长、空中小姐对乘客的讲话，威胁、爆炸、发动机声音异常，以及驾驶舱内各种声音如开关手柄的声音、机组座位的移动声、风挡玻璃刮水器的马达声等。FDR 可以向人们提供飞机失事瞬间和失事前一段时间里飞机的飞行状况、机上设备的工作情况等，CVR 能帮助人们根据机上人员的各种对话分析事故原因，以便作出正确的结论。

我国在民航事故调查中仍然沿用传统的人耳辨听座舱声音，自动化程度很低。有些超出了人的生理功能极限，而且经常受到各种噪声掩盖，影响驾驶舱话音记录器作用的发挥。研发基于 CA 技术的驾驶舱话音记录器声音识别系统已迫在眉睫。有的文献对舱音中的微弱信号——开关手柄声音特性进行分析，验证其符合暂态噪声脉冲模型。对信号进行 STFT 得到频谱，进行 WPT 得到信号在不同频带的能量。以归一化的频谱幅值、频谱幅值熵、归一化的小波 SE、小波 SE 熵作为开关手柄声音的特征，分析其各自的适用范围，使用 SVM 进行识别。

5. 管道运输业

在各种管道传输中，可能会发生因人为损坏或自然因素造成的泄漏事故，如输水管道的漏水、油气输送管道的第三方破坏 TPD(Third Party Destroy)等。此外，在传输管道中频繁使用的阀门也会出现泄漏现象。管道和阀门的泄露现象不易检测。传统的方式是人工监听，需要有丰富的经验，容易造成误判。基于泄漏声音的自动检测是一类很有希望的方法。

早在 1991 年，就有报道日本电力中央研究所和东亚阀门公司根据声音检测阀门漏泄。有的文献研究基于 FFT 自相关算法并嵌入到 DSP 芯片的便携式智能听漏仪，能够在复杂背景噪声中检测出漏水点。有的文献采用小波降噪，快速有效地提取 TPD 信号，对其奇异点进行定位。以小波分解 SE 和相关统计量作为特征输入 SVM 进行分类，能正确区分切割、挖掘、敲击等典型的 TPD 信号，监控有效检测距离达到 1 400 m。有的文献基于 LPCC 特征，利用 HMM 识别损伤或泄漏信号。有的文献用声音传感器采集声信号，提取 MFCC 特征输入 HMM 识别异常声音，及时发现阀门泄漏并报警。有的文献研究软管隔膜活塞泵进出口阀门声音实时检测系统，以 MFCC 作为特征，使用 HMM 分类器识别故障。

管道内检测器用来检测管道腐蚀、局部形变以及焊缝裂纹等缺陷。进行检测工作时，容易在管壁的形变处、三通处和阀门处等位置发生卡堵事件，轻则影响管道正常运输，重则引发凝管事故，导致整条管道报废。因此，研究地面管道内检测器追踪定位技术具有重要意义。有的文献通过建立声音在土壤中的传播模型实现对卡堵位置的准确定位，后续可用机器学习模型加以研究。

6. 仓储业

制炼厂中产生的声音可以用来检测在容器内发生反应的进展，或检测生产线内的流体流动。声音通过安装在容器外部的传感器来接收。该技术是非侵入性(Non-invasive)的，不需要对过程流体进行采样，避免了污染等潜在风险。

在农业上，由于粮食储藏后期技术不过关，虫害导致的玉米损失总量非常庞大。基于声音的害虫检测技术逐渐成为研究热点，已开始实仓多点应用。有的文献研究玉米象、米象、杂拟谷盗等三种害虫在玉米中活动的声信号。首先，进行加汉宁窗、50 阶带通滤波、小波降噪等预处理；计算 STE、ZCR，在时域进行

声信号端点检测；提取能量峰值频率、MFCC、ΔMFCC 作为音频特征。当信号能量达到 11 dB 左右时判断可能有害虫存在。其次，采用两种识别办法，一是将声信号的第 1、4、5、6 能量峰值频率输入 ProbalisticNN 进行分类识别；二是将声信号的 MFCC、ΔMFCC，振动信号的 LPC、ΔLPC 输入 HMM 进行分类识别。前者比后者识别效果要好。有的文献在隔音环境下，采集谷蠹、米象和赤拟谷盗等三种储粮害虫的爬行声信号，进行频域分析获取其功率谱，提取特征向量，输入 BPNN 进行分类识别。

（四）制造业

近年来，CA 技术在制造业的数十个细分领域中开始逐步应用。例如，基于声信号的故障诊断技术被大量应用在机械工程的各个领域，逐渐成为故障诊断领域的一个研究热点。很多设备如发动机、螺旋桨、扬声器等，故障发生在内部，在视觉、触觉、嗅觉等方面经常没有明显变化。而产生的声音作为特例却通常具有明显变化，可用于机械损伤检测，成为独特的优势。此外，传统上采用的基于摄像机和传感器的方法，也不能进行早期的故障异常检测。

1. 铁路、船舶、航空航天和其他运输设备制造业

转辙机用于铁路道岔的转换和锁闭，其结构损伤会直接影响行车安全。在生产过程中，需要对高铁转辙机的重要零件全部进行无损检测。基于声信号进行结构损伤检测，具有非接触、高效等优点。有的文献基于核主分量分析提取声信号特征，用 SVM 进行结构损伤分类识别。

水泥厂输送带托辊运行工况恶劣，数量众多，又要求连续运转，并且在线检修不便。要保证输送机长期连续稳定的运行，对有故障托辊的快速发现和及时处理非常重要。为快速安全可靠地发现有故障隐患的托辊，需适时安排检修，避免托辊带病运转可能造成的更高的停机维修成本及产量损失，减少工人的工作强度。瑞典的 SKF 轴承公司发明了一种托辊声音检测仪，原理是对运行中的托辊发出的声音进行辨别，从而判断托辊是否正常，并对异常声音发出报警信号。该装置设有声音遮盖技术，可以区分托辊良好运行和带故障运行所发声音的区别，即使在高噪声环境下，也能过滤出周边部件的信号，准确捕捉故障托辊信号。

2. 通用设备制造业

（1）发动机

发动机是飞机、船舶、各种行走机械的核心部件，有柴油机（Diesel Engine）、汽油机（Gasoline Engine）、内燃机（Internal Combustion Engine）、燃气涡轮发动机（Gas Turbine Engines）等。发动机故障是发动机内部发生的严重事故，传统的发动机故障诊断高度依赖于工程师的技术能力，如有的文献根据发动机的高、中、低三个频带的频谱特性对其进行分析，通过分析汽车噪声的强度可大致判断出汽车发动机部件的故障。人工判断具有很大的局限性，一些经验丰富的技术人员也会有一些失败率，造成时间和金钱的严重浪费。因此，急需一种自动化的故障诊断（Fault Diagnosis）方法。系统既可直接用于自动诊断，提高系统可靠性，节约维护成本，也可作为经验不足的技术人员的训练模块，而且避免了拆分机器安装振动传感器的传统诊断方式的麻烦。

发动机在正常工作时，其振动的声音及其振动频谱是有规律的。在发生各种故障时，会发出各种异常响声，频谱会出现变异和失真。每一个发动机故障都有一个特定的可以区分的声音相对应，可用于进行基于声信号的故障诊断，此类研究早在 1989 年即已开始。常见的发动机故障有失速、正时链张紧器损坏、定时链条故障（Timing Chain Faults）、阀门调整（Valve-setting）、消声器泄漏（Muffler Leakage）、发动机启动问题（Engine Start Problem）、驱动带分析（Drive-belt Analysis）、发动机轴瓦故障、漏气、齿轮异常啮合、连杆大瓦异响、断缸故障、油底壳处异响、前部异响、气门挺柱异响、发动机喘振、滑动主轴承磨损故障、箱体异响、右盖异响、左盖异响等。

发动机声信号的采集通常使用麦克风/声音传感器，也有的系统使用智能手机。声音采集具有非接触式的特点，如有的文献利用发动机缸盖上方的声压信号对发动机进行故障诊断。有的文献采用基于频谱功率求和（Spectral Power Sum）与频谱功率跳跃（Spectral Power Hop）两种不同的聚类技术将音频流分割。使用的 T-F 表示有 CWT、STFT、WT、HHT、稀疏等。

使用的声信号降噪采用各种滤波，如 SVD 滤波、WT 滤波、EMD 滤波。理论描述表明，发动机噪声产

生机理与独立成分分析ICA(Independent Component Analysis)模型的原理相同。有的文献用ICA将发动机噪声信号分解成多个独立成分ICs(Independent Components)。有的文献研究表明,小波阈值降噪效果较好,但是具有突变、不连续特性的发动机声信号会产生伪Gibbs现象,进一步改进为基于平移不变小波的阈值降噪法。有的文献基于一种改进的HHT进行EMD分解,利用端点优化对称延拓和镜像延拓联合法抑制端点效应,同时采用相关性分析法去除EMD分解的虚假分量,用快速独立成分分析(Fast ICA)去除噪声。有的文献对低频区域的声信号使用dB8小波的7层分解进行降噪。有的文献利用Fast lCA盲源分离法对船舶柴油机的噪声信号进行分离。

提取对应于发动机各种故障状态的音频特征是研究的难点。由于声源的数量和环境的影响,这些特征非常复杂,可能被严重破坏,使得故障检测和诊断变得困难。使用的特征有基于WPT的能量、经验模态分解的能量、MFCC、ZCR、f_0、归一化均方误差(Normalized Mean Square Error)、FF、声信号伪谱(Pseudo Spectrum)的链式编码(Chain Code)、小波频带(Wavelet Subbands)导出的统计特征、自回归系数(Autoregressive Coefficients)、自回归倒谱系数(Autoregressive Cepstral Coefficients)、小波熵、码激励线性预测编码CELP(Code Excited Linear Prediction)、1/3倍频程值、基于混沌(Chaos)技术提取的时间序列动力学音轨非平稳运行特征、共振峰的位置、基于WT的自功率谱密度、基于频带局部能量的区间小波包特征、信号的波形指标/峰值指标/脉冲指标/裕度指标/峭度系数/偏度系数等。有的文献使用SVD方法确定观察矩阵中哪个特征能够最好地识别内燃机的技术状态。提取音频特征集后经常采用PCA法,在不损失有效信息的情况下,将原始特征向量中的冗余信息约简。

初级的故障检测可以只区分正常和异常,更高级的方法识别具体故障种类。故障识别可采用模板匹配的方法。有的文献收集和分析了不同类型汽车的声音样本,代表不同类型的故障,并建立了一个频谱图数据库。将测试中的故障与数据库中的故障进行比较,匹配度最高的数据库中的故障被认为是检测到的故障。使用的距离有灰色系统(Grey System)的关联度量(Relational Measure)、马氏距离(Mahalanobis Distance)、KullbacK-Leiber距离。有的文献采用线性预测方法模拟发动机声音时域特征与转速(表征发动机状态)之间的关系。更多的方法是基于机器学习统计分类器,如SVM、HMM、高斯混合模型-通用背景模型GMM-UBM(Gaussian Mixture Model-Universal Background Model)、模糊逻辑推理(Fuzzy Logic Inference)系统、BPNN、概率神经网络ProbabilisticNN(Probabilistic Neural Network)、小波包与BPNN相结合的WNN。有的文献采用DTW进行两级故障检测:第一阶段将样本粗分为健康和故障两类,第二阶段细分故障种类。若有其他相关证据,可利用信息融合理论对发动机故障进行综合诊断。

(2) 金属加工机械制造

刀具状态是保证切削加工过程顺利进行的关键,迫切需要研制准确、可靠、成本低廉的刀具磨损状态监控系统。切削声信号采集装置成本低廉,结构简单,安放位置可调整。基于它的检测技术,信号直接来源于切削区,灵敏度高,响应快,非常适用于刀具磨损监控。需要注意的是,切削声信号频率低,容易受到环境噪声、机床噪声等的干扰,获取高SNR的刀具状态声音是监控系统的关键。

早在1991年,有的文献已利用金属切削过程中的声音辐射检测工具的状态,即锋利、磨损、破损。以5 kHz为边界,低频和高频带的频谱成分作为特征,可以很容易地区分锋利和磨损工具。破损的情况需要更多的特征。

有的文献首先采集刀具在不同磨损状态下的切削声信号。通过时域统计分析和频域功率谱分析,发现时域统计特征均方值与刀具磨损状态具有明显的对应关系,与刀具磨损相关的特征频率段为2~3 kHz。还实验研究了不同主轴转速、进给速率对刀具磨损状态的影响。基于小波分析,将声信号分为8个不同的频带,以不同SE占信号总能量的百分比作为识别刀具磨损状态的特征向量,用BPNN进行状态识别。

加工的主要目标是产生高质量的表面光洁度,但是只能在加工周期结束时才能测量。有的文献在加工过程中对加工质量进行检测,形成一种实时、低成本、准确的检测方法,能够动态调整加工参数,保持目标表面的光洁度;调查了车削过程中发出的声信号与表面光洁度的关系。AISI 52100淬火钢的实验表明,这种相关性确实存在,从声音中提取MFCC可以检测出不同的表面粗糙度水平。

有的文献利用采煤机切割的声信号进行切割模式的识别。将工业麦克风安装在采煤机上，采集声信号。利用多分辨率 WPT 分解原始声音，提取每个节点的归一化能量（Normalized Energy）作为特征向量。结合果蝇和遗传优化算法 FGOA(Fruitfly and Genetic Optimization Algorithm)，利用模糊 C 均值 FCM(Fuzzy C-Means) 和混合优化算法对信号进行聚类。通过在基本果蝇优化算法 FOA (Fruitfly Optimization Algorithm)中引入遗传比例系数，克服传统 FCM 算法耗时且对初始质心敏感的缺点。

冲压工具磨损会显著降低产品质量，其状态检测是许多制造行业的迫切需求。有的文献研究了发出的声信号与钣金冲压件磨损状态的关系。原始信号和提取信号的频谱分析表明，磨损进程与发出的声音特征之间存在重要的定性关系。有的文献介绍了一种金刚石压机顶锤检测与防护装置。运用声纹识别技术，提取顶锤断裂声特征参数，建立顶锤断裂声模板库，再将金刚石压机工作现场声音特征参数与顶锤断裂声模板库进行比对，相符则切断金刚石压机工作电源，实现了对其余完好顶锤的保护。

有经验的焊接工人仅凭焊接电弧声音的响度和音调特征就可以判断焊缝质量。有的文献基于焊接自动化系统采集焊接声信号，可忽略噪声的影响。根据铝合金脉冲焊接声信号的特点，提取 3 164～4 335 Hz 内声信号的短时幅值平均值、幅值标准差、能量和、对数能量平均值作为特征，通过 SVM 识别铝合金脉冲熔透状态，用粒子群优化算法对 SVM 模型的参数进行优化。

（3）轴承、齿轮和传动部件制造

旋转机械（轴承、齿轮等）在整个机械领域中有着举足轻重的地位，发生故障的概率又远远高于其他机械结构，因此，对该类部件的状态检测与故障诊断就尤为重要。针对传统的振动传感器需要拆分机器、不易安装的缺点，可通过在整机状态下检测特定部位的噪声来判定轴承与齿轮等是否异常。

滚动轴承是列车中极易损坏的部件，导致列车故障甚至脱轨。非接触式的轨旁声学检测系统 TADS(Trackside Acoustic Detector System)采集并分析包含圆锥或球面轴承运动信息的振动、声音等信号。由美国 Seryo 公司设计的轴承检测探伤器除了用音轨旁的声音传感器收集滚动轴承发出的声音，还包括红外线探伤器。有的文献提出一种铁路车轮自动化探伤装置，研究所需探测的缺陷类型。通过传声器检测发射到空气中的声音可用于发现轮辋或辐板的裂纹，而擦伤或轮辋破损则最好由安装在钢轨上的加速度计来探测。

有的文献提出两种针对列车轴承信号的分离技术。第一种通过多普勒畸变信号的伪 T-F 分布，来获取不同声源的时间中心和原始频率等参数，利用多普勒滤波器实现对不同声源信号的逐一滤波分离；第二种基于 T-F 信号融合和多普勒匹配追踪获取相关参数，再通过 T-F 滤波器组的设计运用，得到各个声源的单一信号。

使用的音频特征有 MFCC、小波熵比值即峭熵比 KER(Kurtosis Entropy Ratio) 和 EEMD。分类器有 BPNN、SVM。有的文献采用类似单类识别的方法，识别从某一轴承中产生的任何所接收到的标准信号；一旦检测出非标准频率信号，将会报警；能在因表面发热导致红外线探测器触发前检测出损坏的轴承。

（4）包装专用设备制造

有一种基于声信号的瓶盖密封性检测方法。声信号的产生由电磁激振装置对瓶子封盖激振产生，由麦克风采集。有的系统基于声信号实现啤酒瓶密封性快速检测。瓶盖受激发后产生受迫振动，其振动幅度和振动频率与瓶盖的密封性存在一定的关系。瓶内压力增高时，若瓶盖密封性好，其振动频率就高，振幅就小；反之，若密封性差，振动频率就比较低，振幅也比较大。

3. 电气机械和器材制造业

电机是用于驱动各种机械和工业设备、家用电器的最通用装置。电机有很多种，如同步电机(Synchronous Motors)、直流电机(DC Machine)、感应电机(Induction Motor)。为保证其安全稳定运行，常常需要工作人员定期检修、维护。电机在发生故障时，维护人员听电机发出的声音，以人工方式判断故障的类型，耗费大量人力，而且无法保证及时检测到故障，急需自动化检测系统。基于声信号的声纹识别系统将提取的音频特征与某一类型的故障联系起来，可以识别出电机异响及各种类型的故障，如线圈破碎和定子线圈短路。

有的文献利用声音传感器在电机轴向位置采集电机的声信号。有的文献结合 EMD 与 ICA，通过

EMD 的自适应分解能力,解决 ICA 中信号源数目的限制问题;同时利用 ICA 方法的盲源分离能力,避免 EMD 分解的模态混叠现象。通常需要对音频信号进行预加重、分帧、加窗等预处理。该算法使用自适应门限的音频流端点检测进行分割。

使用的 T-F 表示有 FFT、WT 及 WPT。小波分析对信号的高频部分分辨率差,小波包分解能够对信号高频部分进行更加细化分解并能更有效地检测出发电机故障。因为人耳对相位不敏感,只需要对幅度谱分析。使用的音频特征有 LPC、LPCC、根据 SVD 得到的特征向量、MFCC、基于加权和差分的 MFCC 动态特征、故障信号与正常信号小波能量包的相对熵、各频带的综合小波包能量相对熵。PCA 被用来进行特征维度压缩。

使用的统计分类器有线性 SVM、KNN、HMM、BPNN。针对 BPNN 收敛速度慢的问题,有文献提出了两点改进,利用区域映射代替点映射,动态改变学习速率。考虑到电机的故障率很低,很难收集到足够多的各类故障样本,且电机异音形成过程复杂,有些算法基于 SVM 进行一类学习(Single Class Learning)实现异音电机检测。以足够数量的正常、无异音电机样本为基础建立一个判别电机声音是否异常的判别函数,不需要异音样本,凡是检测有不符合正常电机声音特征的样本一律判为有故障样本。有的文献根据小波包能量相对熵首先确定电机是否有故障,之后通过比较大小判断故障所处的频带位置,从而确定电机为何种故障。

电力系统中的许多设备在运行或操作时会产生声音,对应于各种状态。高压断路器是电力系统不间断供电的关键性保护装置,断路器合闸的声信号可用于识别其运行时的机械状态。变压器是变电站中的重要设备。变压器在正常运行时,有较轻微、均匀的嗡嗡声。如果突然出现异常的声音,则表明发生故障。不同的声音对应于不同的故障。电力电缆发生故障时,故障电弧会发出声音,可用于故障定位。电力开关柜的内部故障电弧在剧烈放电前的局部放电会产生电弧声音,可用于故障电弧检测与预警。航天继电器中多余物的存在会导致其可靠性下降,不同的声音对应于不同的材质。

各种电力设备主要依靠人工进行故障检测,耗时耗力。电力设备在运行时经常是高电压和强电磁场等复杂环境,不利于接触式设备故障检测方法。有经验的技术人员可以直接凭借电气设备工作时所发出的声音来判断设备是否发生异常,基于声信号的故障诊断近年来逐渐发展起来。采集声音数据的方法各不相同。有的文献在低压电气输电线路导线绝缘层上设置声音传感器,有的文献采用麦克风阵列,有效抑制周围噪声干扰并将波束对准目标信号。

声音采集过程中经常会混合干扰信号,如人的说话声,与电气设备发出的声音是统计独立的。有的文献采用 ICA 来分离有用的电气设备声信号。有的文献利用改进的势函数法进行声源数估计,通过 EEMD 得到多个 IMF 分量,重构形成符合聚类声源数的多维信号,利用拟牛顿法优化快速 ICA 算法提取断路器操作产生的声信号。有的文献总结了常见的线性模型盲信号分离算法,即基于负熵的固定点算法、信息极大化的自然梯度算法、联合近似对角化算法,将这三种算法分别对电力设备作业现场多种混合声源信号进行分离。有的文献提出一种基于 WPT 分解信号、自适应滤波估计噪声与遗传算法寻优重构相结合的声信号增强算法。

有的文献根据包络特征比对识别断路器的状态。有的文献使用 SVM 实现对断路器当前状态的识别。有的文献对航天继电器中多余物颗粒碰撞噪声的声音脉冲包络进行分析,使用 RBFNN 将颗粒自动分为金属、非金属两类。有的文献提取 0~1 000 Hz 内的 21 个谐波作为特征,建立样本库,利用 VQ 的 LBG 算法训练得到变压器和高抗设备的码本,与未知声音特征匹配后实现运行状态的识别。有的文献用 MFCC 作为声信号特征,与专家故障诊断库中各种各样的故障信号进行匹配识别,根据 DTW 判断是否发生电气设备故障。

4. 纺织业

细纱断头的低成本自动检测一直是纺纱企业急需解决的一个问题。有的文献利用定向麦克风采集五个周期的钢丝圈转动产生的声信号。正常纺纱时的声信号都具有分布均匀的五个较高波峰,而发生纺纱断头时采集到的声信号不具有该特点。按照此标准即可判断纱线是否发生断头。

5. 黑色及有色金属冶炼和压延加工业

有的文献对金属和非金属粘接结构施加微力,在频域提取与粘接有关的声信号的特征用于后续模式

识别。有的文献撞击非晶合金产品使其产生振动,并采集发出的声信号。以声信号衰减时间的长短作为特征,判断产品的合格性,可以准确地检测出非晶合金产品内部是否存在收孔或裂纹等缺陷。

有的文献采集氧化铝熟料与滚筒窑撞击所产生的声音,通过分析频谱、幅度等数据区别出熟料的三种状态:正常、过烧、欠烧,进行自动质量检测。有的文献采集成品熟料与滚筒窑撞击所产生的声音,经滤波、谱分析等处理后,对烧结工序中的异常状态进行判断并报警。

在铝电解生产过程中,电解槽内电解质和锚液循环流动、界面波动、槽内阳极气体的排出、阳极效应的出现都伴随着相应的特征声音。检测这些特征声信号并分析,能够判断出铝电解槽的运行状况。针对铝锭铸造是否脱模的故障检测难题,有的文献尝试利用铸模敲击声信号进行诊断分析。首先基于改进的小波包算法对敲击声音进行降噪。频域分析后发现,某次敲击后如果铝锭脱模,那么将与下一次敲击声音存在明显的峰值频率差。此现象可作为故障特征,进行基于阈值的检测。

角钢是铁塔加工的必备原料。若不同材质的钢材混用,将对铁塔的强度、韧性、硬度产生很大影响。在铁塔加工过程中,角钢冲孔时会发出一定的声音,不同材质的角钢加工时会发出不同的声音。Q235 和 Q345 是两种标准角钢材质。有的文献利用传感器采集并提取单个冲孔周期的声信号,基于 MFCC 和 DTW 计算待测模板与 Q235 和 Q345 两种标准模板之间的距离,距离小者判定为该种角钢材质。有的文献分析 Q235 和 Q345 两种材质角钢声信号的频谱特征,计算在特定高频频带与低频频带的能量比值,找到能区别两种材质的能量比取值范围作为特征。

6. 非金属矿物制品业

热障涂层 TBC(Thermal Barrier Coatings)是一层陶瓷涂层,沉积在耐高温金属或超合金的表面,对基底材料起到隔热作用,使得用其制成的器件(如发动机涡轮叶片)能在高温下运行。TBC 有四种典型的失效模式:表面裂纹、滑动界面裂纹、开口界面裂纹、底层变形。有的文献以 WPT 特征频带的小波系数为特征,以 BPNN 为分类器,基于声信号进行 TBC 失效检测。有的文献提取冲击声的 T-F 域特征及听觉感知特征,通过模式识别研究基于冲击声的声源材料自动识别。

7. 汽车制造业

汽车的 NVH(Noise/Vibration/Harshness)表示噪声、振动与舒适性。汽车噪声主要来自发动机,是影响汽车乘坐舒适性的重要因素。对发动机、车辆传动系等进行声品质分析及控制的研究具有重要意义。声品质的改善目标是获得容易被人接受的,不令人厌烦的声音。

有的文献针对 C 级车,在一汽技术中心的半消声室内采集四个车型、五个匀速工况下由发动机引起的车内噪声。用等级评分法对声音样本的烦躁度打分。计算出声音样本的七个客观心理声学参数,对主观评价值和客观参数进行相关分析。与主观评价值相关性较大的心理声学参数是响度、尖锐度、粗糙度。有的文献使用 EEMD 获得的 IMFs 的熵作为特征,比心理声学参量效果更佳。

以心理声学参数作为声品质预测模型的输入,主观评价值作为声品质预测模型的输出,建立声品质烦躁度的预测模型。有的文献训练确定 BPNN 的结构,包括输入、输出层神经元个数、隐含层数、隐含层神经元个数和传递函数。用遗传算法 GA 对 BPNN 的权值和阈值进行编码,采用选择、交叉和变异等操作寻求全局最优解,将遗传输出结果作为 BPNN 的初始权值和阈值,得到声品质烦躁度的 GA-BPNN 预测模型。有的文献以 Morlet 小波基函数作为隐含层节点的传递函数构建 WNN,同时运用 GA 遗传算法优化 WNN 的层间权值和层内阈值,构造 GA-WNN 模型用于传动系声品质预测。

有研究结果表明,响度是影响人们对车辆排气噪声主观感受的最主要因素,和满意度呈负相关。使用多元线性回归 MLR(Multiple Linear Regression)与 BPNN 理论分别建立了柴油发动机噪声声品质预测模型,实验表明 BPNN 模型预测值与实测值更接近,能够更好地反映客观参数和主观满意度间的非线性关系。有的文献表明,在网络训练误差目标相同的情况下,GA-BPNN 预测模型比 BPNN 预测模型的收敛速度提高了 5 倍。由于 BPNN 预测模型初始权值和阈值的随机性,导致相同样本每次的预测结果都存在较大差异。而 GA-BPNN 预测模型采用遗传算法对 BPNN 的初始权值和阈值进行优化,保证了网络的稳定性,对声音样本声品质预测结果有较高的一致性。有的文献研究表明 GA-WNN 网络较 GA-BPNN 能更准确、有效地对传动系声品质进行预测。

汽车内部安静并不是唯一目标,运转正常的汽车要有正确的声音。有的文献研究发动机声音和客户偏好之间的关系,对汽车声音进行主观评价。研究发现,加速度和恒定速度下的声音感知明显不同,不同的车主群体有不同的感知。

8. 农副食品加工业

在鸡蛋、鸭蛋等的加工过程中,从生产线上分选出破损蛋是一道重要工序。国内主要依靠工人在灯光下观察是否有裂纹,或转动互碰时听蛋壳发出的声音等方法来识别和剔除破损鸡蛋,但效率低下,精度差,劳动强度大,成本高。研究自动化的禽蛋破损检测方法意义重大。经验表明,好蛋的蛋壳发出的声音清脆,而破损蛋的蛋壳发出的声音沙哑、沉闷,这使得基于声音音色进行蛋类质量判别成为可能。

有的文献以鸡蛋赤道部位的四个点(1、2、3、4)作为敲击位置,采集鸡蛋的声信号。有的文献对鸭蛋自动连续敲击,采集鸭蛋的声信号。在实际环境中,还需要音频分离或降噪技术。有的文献根据海兰褐蛋鸡声音与风机噪声的 PSD 在 1 000~1 500 Hz 频率范围内存在的差异,从风机噪声环境中分离提取蛋鸡声音。有的文献用自制的橡胶棒分别敲击鸡蛋中间、中间偏大头一点、中间偏小头一点等三个位置,低通滤波消除噪声干扰,每次采样 128 点数据。

已用的音频特征各不相同,有的文献使用鸡蛋最大、最小 2 个特征频率(f_{max},f_{min})的差值 Δf($f_{max} - f_{min}$),有的文献使用敲击声信号的衰竭时间、最小 FF、四点最大频率差,有的文献使用共振峰对应的模拟量频率值、功率谱面积、高频带额外峰功率谱幅值和第 32 点前后频带功率谱面积的比值。除了常规的好、坏两种分类,还可以进一步将鸡蛋分类为正常蛋、破损蛋、钢壳蛋、尖嘴蛋等四种。已用的识别方法有的基于规则,如有的文献以 1 000 Hz 作为裂纹鸡蛋的识别阈值。有的基于机器学习模式识别,如 Bayes 判别、基于最大隶属度原则的模糊识别、ANN 等。

9. 机器人制造

机器人需要对周围环境的声音具有听觉感知能力。在技术角度也属于 CA 的 AED,但专用于机器人的各种应用场景。如有的文献面向消费者的服务消费机器人,在室内环境中识别日常音频事件;有的文献面向灾难响应的特殊作业机器人,识别噪声环境中的某些音频事件,并执行给定的操作;有的文献面向阀厅智能巡检的工业机器人,对设备进行智能检测和状态识别。

机器人听觉的整体技术框架可分为分割连续音频流,用稳定的听觉图像 SAI(Stabilized Auditory Image)对声音进行 T-F 表示、提取特征、分类识别等步骤。使用的音频特征有 PSD、MFCC、对数尺度频谱图的视觉显著性、小波分解的第五层细节信号的质心/方差/能量和熵、从 Gammatone 对数频谱图中提取的多频带 LBP 特征,提高对噪声的鲁棒性,更好地捕捉频谱图的纹理信息。使用的机器学习模型有 SVM、BPNN、深度学习中的受限玻尔兹曼机 RBMs(Restricted Boltzmann Machine)。有文献基于人与机器人的交互,建立了一个新的音频事件分类数据库,即 NTUSEC 数据库。

(五)农、林、牧、渔业

1. 农业

在现代绿色农业中,喷洒农药需首先判断农作物上的昆虫是否是害虫。害虫活动的声音经常具有明显特点,例如,有的文献使用麦克风在隔音箱内录制黄粉虫成虫的爬行和咬食活动的声音,发现咬食活动声音脉冲信号的时间带有明显规律性,时间间隔约为 0.68 s。咬食活动声音频率的主峰值在 70~93 Hz,低于爬行活动的 140~180 Hz。有的文献结合声信号分离和声音活动端点检测,基于频谱图模板进行害虫的匹配识别。在确定存在害虫后,为避免喷洒农药量过多或不足,需根据病虫害的实际情况和分布种类混药进行变量式喷雾。有的文献首先识别混杂在复杂背景音下的不同病虫害的声音,用 DNN 自动学习特征并分类,并根据识别的病虫害种类及分布情况进行自动在线混药。

有的文献将听诊器改装成一种装置,用以在检疫检验中探测在水果和谷粒中昆虫嚼食的声音。先是在实验室进行实验,从柚子、枇杷、木瓜中迅速而准确地将实蝇检测出来。仅一条刚刚孵化出一天的幼虫也能从柚子中检测出来。后来发现也能从玉米、水稻和小麦的谷粒中检测出谷蠹和麦蛾。

小麦是最重要的农作物之一,其硬度是评价小麦品质的重要指标,需建立自动、客观、准确的检测技术。有的文献采集单粒小麦籽粒下落碰撞产生的声信号,进行谱估计和 WT,提取时域和频域的 16 个特

征,采用回归分析(Regression Analysis)和ANN建立小麦声音特性与千粒重和硬度之间的数学模型,以达到预测小麦品质的目的。有的文献自制小麦自动进料器,使小麦逐粒、自然地下落击靶,采用声音传感器接收小麦击靶发出的声信号。经调理、放大、A/D转换及预处理后,在时域提取ZCR、波形指标、脉冲因子等特征,在频域提取基于FFT和DCT的特征,利用线性回归LR(Linear Regression)、BPNN建立特征参数和对应的小麦硬度指数之间的预测模型。有的文献进一步在不同采样频率、不同下落高度情况下,在时域和FFT、DCT、WT等频域分别提取特征。研究表明,无论是时域还是频域,在采样频率为200 kHz、下落高度为40 cm时,声音特征与小麦硬度指数相关性较好,最后运用LR分析和BPNN建立了小麦硬度基于声音的预测模型。

榴梿是东南亚的一种绿色尖刺水果。因为价格昂贵,又很难从外观上判断榴梿的成熟度,迫切需要开发一种在不进行切割或破坏条件下的自动识别榴梿成熟度的方法,这对果农、消费者和零售商都很重要。有的文献提取信号的频谱特征,用HMM模型识别榴梿是否已成熟,并确定成熟的程度。当敲击次数从1次增加到5次时(每次不超过80 ms),识别准确率会随之增加。有的文献提取声音特征后使用N-gram模型识别榴梿是否成熟,利用多数投票从N-best列表中找到成熟度。

同样的道理,为满足采收前后对西瓜成熟度的无损检测的需求,有的文献实现了在田间环境下通过声音自动检测西瓜成熟度的方法。使用STE和ZCR判断击打信号的起止点,完整提取每次敲击西瓜的声音片段,滤波消除干扰噪声。不同成熟度的西瓜敲击声音对应不同的功率谱峰值频率范围,作为西瓜成熟度检测的规则。

2. 林业

我国的森林盗伐现象猖獗。有的文献专门设计实现了一种基于声音识别的森林盗伐检测传感器。有的文献通过对声信号的频谱特征分析、相似度值及SNR计算,检测是否存在链锯伐木行为。

蛀干害虫是一类危害严重的森林害虫。因其生活隐蔽,林木受害表现滞后,使得检测和防治极其困难。基于声音识别的害虫检测技术具有无损、快速、准确等优势,潜力巨大。有的文献研究红棕象甲虫、亚洲长角草甲虫、天牛甲虫幼虫等三种木蛀虫的生物声学(Bioacoustics)规律,发现通过咬音和摩擦音可以有效地进行物种识别。

有的文献用高灵敏度录音机采集双条杉天牛害虫的活动声信号。采用ANN和滤波器消噪,提取较为纯净的双条杉天牛幼虫活动声音,发现其幼虫活动声音脉冲数量随害虫密度增加而增加,呈线性关系,且取食声信号能量大于爬行声信号能量。

有的文献在野外环境下,距离50 cm内,采集云杉大墨天牛、光肩星天牛和臭椿沟眶象三种蛀干害虫的幼虫在活动、取食时产生的声信号。虽受风声和汽车噪声影响较大,但是与鸟鸣和虫鸣噪声在T-F域有显著差别,可相对容易地分离。研究发现,不同种类幼虫产生的声信号在T-F域特征上均有明显差异,但与数量无明显关系。幼虫声音脉冲个数与幼虫数量正相关,可利用脉冲个数估计幼虫数量。

3. 畜牧业

在养殖业中,准确高效地检测畜禽信息,有助于提高养殖及加工效率,及时发现生病或异常个体,减少经济损失。人工观察方式主观性且强精度低,嵌入式检测手段又会造成动物应激反应,发展智能自动检测手段是目前的研究热点。禽畜的声音直接反映了它们的各种状况,可用于状态监测。例如,针对猪的大规模养殖中频发的呼吸道疾病问题,可通过检测咳嗽状况对猪的健康状况进行预警。

对于采集的猪的声音,首先进行加窗分帧等预处理。音频流分割需要端点检测。有的文献通过ZCR和STE进行端点检测,有的文献基于双门限进行端点检测。之后,进行降噪处理,如谱减法、小波阈值法。已用的音频特征有MFCC、ΔMFCC。有的文献分别定义了猪在8种行为状态下的声音。常用的识别匹配及分类算法有VQ、HMM、SVM、Adaboost等。

(六) 水利、环境和公共设施管理业

1. 水利管理业

钱塘江潮涌高且迅猛,伤人事故频发。为提高潮涌实时检测与预报水平,文献中提出一种基于音频能量幅值技术的潮涌识别方法。通过采集沿江各危险点潮涌来临前后的声音,经滤波后进行FFT幅频特性

分析,提取潮涌音频能量幅值特征值,自动识别,进行潮涌实时检测与预报。

为最大限度开发利用空中水资源,减轻干旱、冰雹等造成的损失,利用高炮、火箭实施人工影响天气作业是解决水资源紧缺的有效途径。有的文献实现一种基于炮弹声音采集、识别、处理的高炮作业用弹量统计系统。

2. 生态保护和环境治理业

动物发出的各种声音具有不同的声学特点,是交流的手段。例如,沙虾虎鱼发出的声音由一系列脉冲组成,以每秒 23~29 次的速度重复,单脉冲的频谱为 20~500 Hz,峰值在 100 Hz 左右,绝对声压水平在 1~3 cm 范围内为 118~138 dB;雄性石首鱼集体的声音甚至可以掩盖捕鱼船的引擎噪声;大熊猫"唔"的叫声是警告性行为,"唔"音的长短和强弱反映大熊猫的情绪及警告程度,若警告无效,"唔"音加强和变急,进一步转变成发怒的叫声"旺""呢"和"眸",下一步即可能发生打斗行为。

生态环境声音在自动物种识别(Species Recognition)与保护、野生动物及濒危鸟类监控、森林声学和健康检测,以及对相关环境、进化、生物多样性、气候变化、个体交流等的理解分析上都有重要应用。文献中根据声音研究分析过的动物已有很多种,如海豹、海豚、大象、鱼类、蛙类、鸟类、昆虫等。

有的文献在鸟类背上绑定麦克风采集声音。除了真实录制的数据,还可以采用合成声音数据。在真实场景中,存在风或其他动物的叫声等背景噪声干扰,需要来抑制噪声。有的文献采用 ICA 进行野外动物声音的声源分离。有的文献分别使用 Adobe Adition 和 Gold Wave 软件对录制的声音文件进行人工降噪。有的文献将早期的短时谱估计算法与一种基于双向路径搜索的噪声功率谱动态估计算法相结合,提出一种适用于高度非平稳噪声环境下的音频增强算法。有的文献使用改进的多频带谱减法降噪。有的文献研究了基于 DWT 的声音降噪方法。传统的噪声估计需要假设背景噪声是平稳的,不能适应实际的非平稳环境噪声。有的文献将一种基于双向路径搜索的动态噪声功率谱估计算法与经典的短时谱声音增强技术相结合,进行非平稳环境噪声下的声音增强。此外,传感器节点的能量消耗也是实际系统的一个问题。

进行动物识别需要将连续音频流分割为有意义的单元。有的文献采用基于 STE 的门限进行端点检测;有的文献通过聚类在声音记录中检测四种音频事件,即哨声(Whistles)、点击(Clicks)、含糊音(Slurs)和块(Blocks);有的文献对通过 WT 后的中、低频声信号进行端点检测,不但可以去除高斯噪声,而且可以去除高频脉冲噪声对系统的影响;有的文献通过比较每个二维 T-F 矩阵点的幅度谱来定位每个鸟叫音节(Syllable)在整个 T-F 图中的起始位置,实现连续鸟叫声音的音节分割;有的文献将遥感领域使用的图像分割技术引入频谱图进行鸟叫声分割。

频谱图是最常用的 T-F 表示,有时需要形态学滤波(Morphological Filtering)等预处理。有的文献为克服特征提取时间长、数量多等问题,采用稀疏表示。有的文献从神经机制研究了听觉的特征。使用的音频特征有 LPC、MFCC、频谱图特征(Spectrogram Feature)、音色特征、基于特征学习自动提取的特征、基于频带的倒谱 SBC(Sub-band based Cepstral)。此外,有的文献从频谱图提取特征。有的文献采用海豹叫声的持续时间。有的文献使用 MP 算法提取有效信号的 T-F 特征。动物叫声经常在 T-F 图上表现出不同的纹理特征。有的文献用和差统计法进行 T-F 纹理特征提取,在四种不同位置关系下计算五个二次统计特征,得到一个 20 维的 T-F 纹理特征向量。有的文献使用图像处理中的灰度共生矩阵纹理分析法,提取 T-F 图四个方向上的五种纹理特征。有的文献使用 A-DCTNet(Adaptive DCTNet)提取鸟叫的声音特征,作为分类器的输入。A-DCTNet 与 CQT 类似,其滤波器组的中心频率以几何间距排列,比 MFCC 等特征更好地捕获对人类听觉敏感的低频声音信息。有的文献在研究鸣禽的过程中,发现除了传统的绝对音高 AP(Absolute Pitch)信息,频谱形状等音色类特征也可以用于鸣禽的叫声。有的文献首先基于 Sigmoid 函数进行音调区域探测 TRD(Tonal Region Detection),然后采用基于分位数的倒谱归一化(Quantile-based Cepstral Normalization)方法提取 Gammatone-Teager 能量倒谱系数 GTECC(Gammatone-Teager Energy Cepstral Coefficients),形成最终的 TRD-GTECC 特征。有的文献对频谱图进行 Radon 变换和 WT 提取特征。有的文献针对不同频带的重要程度,提出了基于 WT 和 MFCC 的小波 Mel 倒谱系数 WT-MFCC。有的文献为克服 MFCC 对噪声的敏感性,提取更符合人耳听

觉特性的 Gammatone 滤波器倒谱系数(GFCC)及小波系数,组合后作为特征向量。有的文献基于稀疏表示利用正交匹配追踪法 OMP(Orthogonal Matching Pursuit)提取与水声信号最为匹配的少数原子作为特征。

对于待识别的声音种类,有的文献首先为这些目标构建模板,之后用 DTW 等进行匹配,这适用于数据有限的情况。有的文献基于鸟声在 T-F 平面高度结构化的特点,利用阈值方法对鸟类声音进行帧级的二元决策,并融合得到最终结果。有的文献基于频谱-时间激发模式 STEPs(Spectro-temporal Excitation Patterns)进行听觉距离匹配。更多的方法采用机器学习分类器,如 HMM、GMM、RF、KNN、RNN、ANN、DNN、SVM、ProbalisticNN、PLCA、迁移学习、CNN、基于内核的极限学习机 KELM(Kernel-based Extreme Learning Machine)等。分类模型的设计及调试需考虑实际应用场景。例如,有的文献对每种鸟类的鸣叫声和鸣唱声建立双重 GMM 模型,并讨论不同阶数对 GMM 模型的影响;使用多个模型时,可使用后期融合(Late-fusion)方法将模型融合起来。有的文献采用 ProbalisticNN 和 GMM 的分数级融合(Score-level Fusion),提出一种针对昆虫层次结构(如亚目、科、亚科、属和种)的高效的分层(Hierarchic)分类方案。

机器学习的方法需要较多的标注数据。例如,有的文献的数据集包括来自美国的 48 个无尾目类动物物种的 736 个叫声数据,有的文献使用数千个未处理的鸟类现场录音。数据量不足时可使用数据增强方法增加训练数据。为充分利用大量无标签的动物声音(如鸟叫),有的文献使用基于稀疏实例的主动学习方法 SI-AL(Sparse-Instance based Active Learning)和基于最小置信度的主动学习 LCS-AL(Least-Confidence-Score based Active Learning),有效地减少专家标注。

以色列科学家发现一种检测水污染的新方法,听水生植物发出的声音。用一束激光照射浮在水面的藻类植物,根据藻类反射的声波,分析出水中的污染物类型以及水受污染的程度。激光能刺激藻类吸收热量完成光合作用,在这一过程中,一部分热量会被反射到水中,形成声波。健康状况不同的藻类光合作用能力不同,反射出的热量形成的声波强度也不一样。

(七)建筑业

1. 土木工程建筑业

地下电缆经常遭到手持电镐、电锤、切割机、机械破碎锤、液压冲击锤、挖掘机等工程机械的破坏,影响供电系统稳定性。电缆防破坏成为电力部门所面临的一个重大技术难题,急需研发基于声音的地下电缆防外力破坏方法,识别挖掘设备的声音,进行预警判断,对事发地定位。

有的文献对声信号采集、预加重、分帧、加窗预处理后,使用 LPCC 及提出的单边自相关线性预测系数倒谱系数 OSA-LPCC(One-sided Autocorrelation LPCC)作为特征,用 SVM 进行分类,OSA-LPCC 的抗噪声性能优于 LPCC。有的文献采用 8 音轨的麦克风十字阵列,在夜晚环境下对四种挖掘设备在不同距离作业下采集声信号,建立声音特征库。使用 MFCC、ΔMFCC 特征、ΔΔMFCC、频谱动态特征,输入 BPNN、KNN 和极限学习机 ELM(Extreme Learning Machine)进行设备识别。有的文献使用 STE 比值 SFER(Short-term Frames Energy Ratio)、短时 T-F 谱幅值比 SSAR(Short-term Spectrum Amplitude Ratio)、短时 T-F 谱幅值比占比 SSARR(Short-term Spectrum Amplitude Ratio Rate)、冲击脉冲宽度 WoP(Width of Pulse)、冲击脉冲间隔 IoP(Interval of Pulse)等统计特征识别,受距离变化影响较小,性能稳定,比 LPCC、MFCC 等经典特征泛化能力更好。

2. 房屋建筑业

有的文献单点单次敲击抹灰墙采集声信号,通过 MFCC 特征和 DTW 对抹灰墙黏结缺陷进行识别。有的文献通过烧砖的敲击声音判断烧砖内部是否存在缺陷,并进一步区分缺陷类别。采用无限冲击响应 IIR(Infinite Impulse Response)滤波器进行降噪,采用近似熵方法判断敲击声音端点。以频谱峰值点之间的关系作为特征,用 PCA 方法进行故障检测。老房子的木质结构和家具中可能存有木蛀虫,是物体腐朽的主要原因。有的文献基于木蛀虫的活动声音检测其是否存在。因为幼虫发出的声音相对较低,背景噪声会大大降低检测的准确性。有的文献采集建筑物内部金属断裂的声音进行分析,识别可能出现在建筑物内部的裂缝,避免倒塌等灾难性后果的发生。

(八) 其他采矿业、日常生活、身份识别、军事等

1. 采矿业

为监测钻井过程中的井壁坍塌、井底岩爆等井下工况信息,有的文献采集返出岩屑在排砂管中运输所产生的声信号。根据 STE 确定声音段的起止点,利用 NN 算法去噪,用 DTW 识别岩屑的大小,计算岩屑流量,进而判断井下工况。

2. 日常生活

CA 技术在日常生活中也有许多应用。烹饪过程中会产生特定的声音,可用于进行烹饪过程的检测和控制。有的文献基于声信号识别水沸腾的状态。有的文献发明另一种基于声信号的装置,检测电磁炉水沸腾状态,而且还能自动关机。有的文献发明一种风扇异音检测系统。有的文献发明一种智能吸油烟机,对厨房的各种环境声音进行分析检测,判断该声音是否是烹饪过程发出的声音,进而判断该烹饪声音所对应的油烟量级别,设置对应的吸油烟机的启动、关闭或调节风机转速,实现对吸油烟机的智能控制。有的文献发明一种带有保健检测的手表,通过翻身声响检测人的睡眠质量。有的文献使用耳垫声音传感器采集咀嚼食物的声信号,基于模式识别技术实时获取咀嚼周期和食物类型,预测固体食物的食量,进行饮食指导。有的文献分别使用动圈式麦克风(Dynamic Microphone)和电容式麦克风(Condenser Microphone)采集有偿自动回收机 RVM(Reverse Vending Machines)中废物的声音,基于 SVM 和 HMM 对废物的种类和大小进行分类,如自由落体、气动撞击、液体冲击。有的文献基于 PCA 处理后的声音的帧能量,根据方差最小原则判断同型号待测打印纸的柔软度,分为五级。有的文献发明一种日用陶瓷裂纹检测装置。敲击碗坯发出声音,声音传感器捕获信号后判断是否有裂纹。有的文献中的地震声响测定仪基于 FFT 模型快速识别不同声音的地震脉冲,预测将要发生危险的地带。

3. 身份识别

脚步声是人最主要的行为特征之一。正常情况下每个人走路的脚步声是不一样的,蕴含着性格、年龄、性别等多方面信息,具有可靠性和唯一性。通过脚步声识别人的身份,在家庭监控、安全防盗、军事侦察等领域具有重要意义。常规算法采用 MFCC 特征,用 GMM 分类器识别。由于同一人穿不同的鞋,在不同的地板上走路时脚步声会有差异,这类对不同发声机制较为敏感的方法具有很大的约束性和限制性,鲁棒性不足。

提出一种新的特征,即脚步声的持续时间与脚步声的间隔时间,使用 KNN 分类识别。对于同一个人在不同发声机制下的脚步声识别具有良好的鲁棒性和适用性。有的文献用谱减法对频谱图降噪。在训练过程中,计算在安静环境下采集的每个训练样本的对数能量,形成二维频谱图。应用数字图像中的关键点检测与表征技术在二维频谱图中检测关键点,形成每个关键点的局部频谱特征。在识别过程中,利用基于最小错误率的贝叶斯决策(Bayesian Decision)理论对待识别样本进行分类。

手写声音(Hand Writing Sound)是真实环境中存在的一种噪声,其信息不仅可以用来识别文字如数字字符,还可以进行书写者身份识别(Writer Recognition)。有的文献记录受试者用圆珠笔在纸上写字时的声音。采用 MFCC、ΔMFCC、$\Delta\Delta$MFCC 作为特征,用 HMM 作为分类器模型,进行书写者身份识别。

4. 军事

CA 在军事上也有许多重要应用。

(1) 目标识别

现代化的智能侦察与作战方式需要准确感知到自身周围是否出现机动目标,并判别它们的类别和数量,以配合目标定位、跟踪和攻击等功能。有的文献设计实现一个车辆声音识别系统,提取 STE、ZCR、谐波集、SC、LPC、MFCC 和小波能量等音频特征,用遗传算法对备选特征库进行优化产生最终的特征子集,对两类目标车辆进行分类。有的文献基于声信号对战场上的车辆进行分类识别,集成谐波集、MFCC、小波能量等三种特征,并用 PCA 进行降维融合处理。

被动声音目标识别也称为被动式声雷达(Passive Acoustic Radar)。与传统雷达探测技术相比,有抗干扰、低功耗、不易被发现等优点,可以弥补雷达低空探测存在盲区的不足。声音传感器实时接收目标的声音信息,与典型的声信号(如坦克、轮式车辆、直升机等)通过模式匹配进行自动识别。有的文献基于

MFCC 和 DTW 对低空四旋翼飞行器的声信号进行声纹识别。有的文献提出在战场上对同时多低空目标进行分类的方法,采用 ICA 将混合信号分为若干个声源并去除噪声,提取 MFCC 作为特征,使用 K-Means 聚类后产生训练和识别的特征向量(Eigenvector),输入模拟声信号时域变化的 HMM 进行分类。

有的文献基于无线声音传感器网络 WSN(Wireless Sound Sensor Networks)搜集数据,结合 MFCC 和 DTW 实现一个海上无人值守侦察系统,对进入侦察区域的目标进行外形轮廓和声音的识别。由于海上船只、海面飞行物、海鸟以及海洋背景声音的复杂性,只能对进入侦察海域的声音进行初步感知。

在复杂的电磁环境中,对雷达辐射源音频信号进行人工识别耗时长、易于误判和错判。有的文献结合 MFCC 和 DTW 实现基于声纹技术的雷达辐射源音频自动识别。有的文献利用战术无人机上的声音传感器探测和定位地面间接火力源(如迫击炮和火炮),需先对发动机噪声和空气流动噪声进行降噪处理。

(2)其他应用

枪声分析在现实中有着很多应用。枪声信号的声音特征显示出强烈的空间依赖性,有的文献使用空间信息和一种基于它的决策融合规则来处理多音轨声音武器分类。有的文献在自行火炮实车测试中,利用瞬态过程中的声信号对齿轮箱进行故障诊断,避免了常规振动测试方法无法实现非接触、不解体、无损在线检测的弊端。采用倒谱分析克服 FFT 不能分析非稳态信号的不足。有的文献基于振动信号和声信号用于火炮发射现场对发射次数的计数,解决了火炮发射人工计数准确性差的问题。有的文献采用 ProbabilisticNN 在火炮音频特征和火炮零部件(凸轮轴)硬度之间进行非线性映射,实现零部件的硬度分类。

第二章 音频基础

第一节 声学基础

本节主要介绍声学的基础知识,包括振动与声波的关系、声波的主要特性、声波的基本参量与波动方程、平面波与球面波、声波的能量关系等。这些内容为进一步了解声波在各类声学环境中的传播特性、客观声音与主观听觉之间的关系、计算机音乐研究等打下基础。

一、振动与声波

声波与振动密切相关,声波是由物体的振动引起周围媒质质点由近及远的波动。发声的物体,即引起声波的物体称为声源;传播声波的物质称为媒质;声波传播时所涉及的空间称为声场;声波传播时所沿的方向称为声线;在某一时刻声波到达空间的各点所联成的面称为波阵面,即波前;而常说的声音,则指的是声源振动引起的声波作用在听觉器官(人耳)所产生的感觉。人们能否听到声音,取决于声波的频率和强度,可闻声的频率范围大约为 20 Hz~20 kHz,其强度范围大约为 0~120 dB。

(一) 振动

机械振动(简称振动,Vibration)是指力学系在观察时间内的一些物理量(例如位移、速度或加速度)往复经过极大值和极小值变化的现象。每经过相同的时间间隔,其物理量能够重复出现的振动称为周期振动。完成一个振动所需的时间称为周期,每秒振动次数称为频率。不是周期性出现的称为非周期振动,最简单的周期振动是按正弦波形规律变化的简谐振动。由频率不同的简谐振动合成的振动称为复合振动。

简谐振动的振动位移可以用以下函数描述:

$$x(t) = A\sin(\omega t - \theta) \tag{2.1}$$

式(2.1)中,A 为振幅,即振动位移的最大值;T 为时间;ω 为角频率;θ 为初始相位。

(二) 声波

声波(Sound Waves)是一种机械波,由物体(声源)振动产生。声波能在空气、液体及固体等媒质中传播,但不能在真空中传播,弹性媒质的存在是其传播的必要条件。声波在气体和液体中传播时是一种纵波,即声源质点的振动方向与声波的传播方向一致,但在固体中传播时可能混有横波。

声波可以理解为媒质偏离平衡态的小扰动的传播,这个传播过程传递的是能量,不发生质量的传递。例如,音叉的叉股向右侧运动时,会压缩邻近的空气,使这部分空气变密;叉股向左侧运动时,邻近空气又会变疏。这种疏密相间的状态由声源向外传播,形成声波。声波传入人耳后使鼓膜振动,引起人们对声音的感觉。最简单的周期性声波是纯音,它是由简谐振动产生的、频率固定并按正弦波形变化的声音。

(三) 声波的反射、折射、衍射、干涉和多普勒效应

声波具有一般波动现象所共有的特征,如反射(Reflection)、折射(Refraction)、衍射(Diffraction)、干涉(Interference)和多普勒效应(Doppler Effect)等。当波传播到两个介质的交界面时,会发生反射,其入射线与反射线在反射面法线的两侧,而且入射线、反射线和反射面的法线在同一个平面内,入射角等于反射角,这就是波的反射定律。当声波的入射角大到一定程度时,会发生全反射,即全部能量都反射出去而没有吸收。

当波从一种介质传播到另一种介质时,由于两种介质内的波传播的速度不同,会发生折射,其入射线与折射线在折射面法线的两侧,而且入射线、折射线与折射面的法线在同一平面内。只要是介质的密度、压强、温度或声阻不同,就应看作两种介质,在其中传播的声速要发生变化,声波就会产生弯曲。

波在传播过程中遇到障碍物时,传播方向要发生变化,发生绕过障碍物的衍射现象,也称为绕射现象。根据惠更斯原理:波所到达的每一点,都可以看作新的波源,从这些新的波源发出次波,新的波阵面就是这些次波的包迹。惠更斯原理告诉我们,根据某一时刻波阵面的位置,可以确定下一时刻的波阵面的位置,从而确定波的传播方向。

当频率相同或接近的两个或两个以上的声波叠加时,在叠加区的不同位置,会出现加强或减弱的现象,称为声波干涉;当声波相位相同(In Phase)时,可获得原声波两倍振幅的声波,称为相长干涉(Constructive Interference);当声波相位相反(Out of Phase)时,两列波抵消,输出为零,称为相消干涉(Destructive Interference)。如果两列波长有所不同,有时叠加,有时抵消,变化周期等于两个声波的频率差。

当声源和听者彼此相对运动时,会感到某一频率确定的声音的音调发生变化。例如,火车或警车开过来时,听到的鸣笛声是频率稍高的音调;反之,离开时就听到频率稍低的音调,这种现象称为多普勒效应。频率的变化量称为多普勒频移。

(四) 声速

声波在媒质中每秒内传播的距离称为声速,用 c 表示,单位为 m/s。空气中的声速等于:

$$c = \sqrt{\frac{\gamma P_0}{\rho}} \tag{2.2}$$

式(2.2)中,P_0 为大气静压强;ρ 为空气密度;γ 为比热比(对于空气,$\gamma = 1.4$)。

假设空气为理想气体,则声速只与空气的绝对温度有关,温度每升高 1 ℃,声速会增加 0.6 m/s。在室温时,空气中的声速大约为 340 m/s。声速与媒质的密度、弹性和温度有关,与声波的频率和强度无关,而空气湿度对声速的影响也是微不足道的。声速比光速慢得多,这对方位感的辨别起到了很重要的作用。

二、声波的基本参量与波动方程

(一) 三个基本参量

声波的传播一般涉及三维空间,为了定量描述声波,通常使用媒质密度 ρ、媒质质点振动速度 v 和声压 p 来表征,这三个参量在声场中都是位置与时间的函数。

在没有声波时,媒质密度称为静态密度 ρ_0,在常温常压下,$\rho_0 = 1.2 \text{ kg/m}^3$;当有声波时,媒质将发生有规律的疏密变化,声场中某处的媒质密度 ρ 指的是该处媒质密度的瞬时值。

媒质质点振动速度(简称质点速度或质点振速)是一个向量(矢量),反映的是微观质点振动,其单位是 m/s。

在静止的空气中,存在着均匀的大气压。当有声波传播时,空气的压强将发生变化。声场中某处的声压是指声波引起该处媒质压强的变化值,即有声波时该处压强值和没有声波时该处压强值的差值。声压的单位是 Pa。

(二) 声波方程式和波动方程

在理想状态下,当选择的坐标系与声波传播方向一致时,声压、媒质质点振速和媒质密度这三个描述声波的基本参量将遵从以下一维线性关系:

$$-\frac{\partial p}{\partial r} = \rho_0 \frac{\partial v}{\partial t} \tag{2.3}$$

$$\frac{\partial p}{\partial t} = C_0^2 \frac{\partial \rho}{\partial t} \tag{2.4}$$

$$S \frac{\partial \rho}{\partial t} = -\rho_0 \frac{\partial (S \cdot v)}{\partial r} \tag{2.5}$$

式(2.3)、式(2.4)和式(2.5)中,p、v、ρ 分别为声压、质点振速、媒质密度的瞬时值,它们都是位置(r)与时间(t)的函数;ρ_0 为媒质的静态密度(假定媒质是均匀的,即各处的 ρ_0 相同);C_0 为媒质中声波传播速度(声速);r 为声波传播方向上的距离;S 为声波波阵面面积,它是位置(r)的函数;t 为时间。

以上三个关系式分别为声波的运动方程式,它是牛顿第二定律在声波中的应用,表征的是 p 与 v 之间

的关系；状态方程式是气体绝热压缩定律在声波中的运用，表征的是 p 与 ρ 之间的关系；连续性方程式是弹性物质振动过程统一性在声波中的应用，表征的是 v 与 ρ 之间的关系。

由这三个基本方程可以推导出声波的传播方程，又称为波动方程：

$$\frac{\partial^2 p}{\partial t^2} = C_0^2 \left[\frac{\partial^2 p}{\partial r^2} + \frac{\partial p}{\partial r} \cdot \frac{\partial (\ln S)}{\partial r} \right] \tag{2.6}$$

三、平面波与球面波

（一）平面波

平面波（Plane Wave）定义为波阵面平行于传播方向垂直的平面的波，声波仅沿 x 方向传播，而在 yz 平面上所有质点的振幅和位相均相同，其波阵面为平面。在平面波中，波阵面面积 S 不再随传播距离 r 而变化，即 S 不再是 r 的函数，讨论这种声波归结为求解一维声波方程：

$$\frac{\partial^2 p}{\partial x^2} = \frac{1}{C_0^2} \cdot \frac{\partial^2 p}{\partial t^2} \tag{2.7}$$

平面波的声阻抗率为：

$$Z_S = \frac{P}{V} = \rho_0 C_0 \tag{2.8}$$

式(2.8)中，Z_S 为平面声波声阻抗率，它是声场中某点的声压与质点振速的复值商；P、V 分别为简谐平面声波声压的复值与质点振速复值。

可以看到，平面波任意一处的声阻抗率都等于 $\rho_0 C_0$，仅与媒质特性有关而与声源无关，因此，$\rho_0 C_0$ 可用来描写媒质的特性，称为媒质的特性阻抗。平面波的声阻抗率是一个实数，这反映了在平面声场中各个位置上都无能量的贮存，在前一个位置上的能量可以完全地传播到后一个位置上去。

（二）球面波

球面波（Spherical Wave）定义为波阵面为同心球面的波，一个点声源发出的声波为典型的球面波，其波阵面面积是距离的函数：

$$S = 4\pi r^2 \tag{2.9}$$

式(2.9)中，S 为球面波的波阵面面积；r 为波阵面到声源等效中心的距离。

球面波的声阻抗率为：

$$Z_S = \frac{P}{V} = \rho_0 C_0 \frac{\mathrm{j}kr}{1+\mathrm{j}kr} = \frac{\rho_0 C_0 (kr)^2}{1+(kr)^2} + \mathrm{j}\frac{\rho_0 C_0 kr}{1+(kr)^2} \tag{2.10}$$

式(2.10)中，Z_S 为球面声波的声阻抗率；P、V 分别为简谐球面声波声压的复值与质点振速复值；k 为波数，定义为 2π 除以周期性波的波长，$k = \frac{\omega}{C_0} = \frac{2\pi}{\lambda}$，$\lambda$ 为波长；r 为计量点到声源等效中心的距离。

四、声波的能量关系

（一）声压

当声波传播时，空气媒质各部分产生压缩与膨胀的周期性变化，压缩时压强增加，膨胀时压强减小，这变化部分的压强与静态压强的差值称为声压（Sound Pressure）。但一般使用时，声压是有效声压（即声压的方均根值）的简称。对于正弦波，峰值声压是声压的幅值，它等于有效声压的 1.414 倍，即

$$p_p = 1.414 p_{rms} \tag{2.11}$$

式(2.11)中，p_p 为峰值声压；p_{rms} 为有效声压。

(二) 声功率

单位时间内通过垂直于声传播方向的面积 S 的平均声能量就称为平均声能量流或称为平均声功率(Sound Power),其表达式为:

$$\overline{W} = \overline{\varepsilon} C_0 S \tag{2.12}$$

式(2.12)中,\overline{W} 为平均声功率;$\overline{\varepsilon}$ 为平均声能量;C_0 为声速;S 为波阵面面积。

声功率的单位为瓦(W),1 瓦=1 牛顿·米/秒(N·m/s)。

(三) 声强

通过垂直于声传播方向的单位面积上的平均声能量流就称为平均声能量流密度或称为声强(Sound Intensity),即

$$I = \frac{\overline{W}}{S} = \overline{\varepsilon} C_0 \tag{2.13}$$

式(2.13)中,I 为声强;$\overline{\varepsilon}$ 为平均声能量;C_0 为声速。声强的单位为 W/m^2。

在自由平面波或球面波的情况下,在传播方向上的声强为:

$$I = \frac{p_{rms}^2}{\rho_0 C_0} \tag{2.14}$$

式(2.14)中,I 为声强;p_{rms} 为有效声压;ρ_0 为媒质的静态密度;C_0 为声速。

在工程中也可以根据实际情况直接由定义求出声场中某点的声强,例如,一个点声源的声功率是已知的,它所发出的球面声波的声强为:

$$I = \frac{W}{S} = \frac{W}{4\pi r^2} \tag{2.15}$$

式(2.15)中,I 为声强;W 为点声源的声功率;r 为计量点到点声源等效中心的距离。

第二节 心理声学及感知音频压缩

实践证明,声音虽然是客观存在的,但是人的主观听觉和客观实际存在着差异。心理声学研究的就是声音的主观感觉和物理量之间的关系,因为人耳听觉对声音的主观响应是评价音质好坏的唯一标准。

对于任何复杂的声音,从主观可以用响度、音高和音色来描述。从客观上,响度和声波的幅度(振幅)有关,音高和频率有关,音色和频谱及波的时程特征(包络)有关,然而它们之间的关系又不是一一对应的。

一、声压级、声强级、声功率级

之前讲到,声波的幅度大小可以使用声压或是声强来表征,但是在实际应用中,往往使用级来表示,而分贝(dB)则是声学中最常用的级的单位。关于级在声学中使用的原因,普遍认同的是两方面的原因:一是由于声振动的能量范围极其广阔,可闻声的范围如果用声压来表示的话,大约为 $10^{-5} \sim 10^7$ Pa,最大值和最小值之间相差十几个数量级,表示起来比较麻烦,容易出错,而使用对数标度要比绝对标度方便些;二是人耳听觉增长规律的非线性,人耳接收到声振动后,在主观上产生的响度感觉并不正比于强度的绝对值,而是更近于与强度的对数成正比。也就是说,当声音信号的强度按指数规律增长时,人会大体上感到声音在均匀地增强。

(一) 声压级

声压级(Sound Pressure Level)用符号 SPL 表示,其定义为将待测有效声压 P_{rms} 与参考声压 P_{ref} 的

比值取常用对数,再乘以20,即

$$SPL = 20\lg \frac{p_{rms}}{p_{ref}} \quad (dB) \tag{2.16}$$

式(2.16)中,SPL 为声压级,单位为分贝(dB);P_{rms} 为计量点的有效声压值;P_{ref} 为作为零声级的参考声压值。

空气中的参考声压 P_{ref} 一般取为 $2×10^{-5}$ Pa,这个数值是正常人耳对 1 kHz 的简谐声音信号刚刚能觉察到的声压值,也就是 1 kHz 声音的可听阈声压。一般来说,低于这一声压值,人耳就再也不能觉察出声音的存在了。人耳可听阈声压的声压级为0,称为闻阈,当声压级大约到达 120 dB 时,人耳会有不舒适的感觉,而 140 dB 则是人耳所能承受的极限,称为痛阈。

人耳对 1 kHz 声音的可听阈为0,风吹动树叶约为 20 dB,图书馆的环境噪声约为 40 dB,正常交谈声约为 60 dB,载重汽车旁的噪声约为 90 dB,距离飞机发动机 5 m 处的噪声约为 140 dB。其中,90 dB 是劳动保护的极限,长期暴露在超过此极限的噪声环境,会导致听力损失。140 dB 是安全的极限,可能当即导致耳聋。

(二) 声强级

声强级(Sound Intensity Level)用符号 SIL 表示,其定义为将待测声强 I 与参考声强 I_{ref} 的比值取常用对数,再乘以10,即

$$SIL = 10\lg \frac{I}{I_{ref}} \quad (dB) \tag{2.17}$$

式(2.17)中,SIL 为声强级,单位为分贝(dB);I 为计量点的声强值;I_{ref} 为零声级的参考声强值。

空气中的参考声强 I_{ref} 一般取为 10^{-12} W/m²,这一数值是正常人耳对 1 kHz 的简谐声音信号刚刚能觉察到的声强值,即 1 kHz 声音的可听阈声强。

(三) 声功率级

声功率级(Sound Power Level)用符号 SWL 表示,其定义为将待测声功率 W 与参考声功率 W_{ref} 的比值取常用对数,再乘以10,即

$$SWL = 10\lg \frac{W}{W_{ref}} \quad (dB) \tag{2.18}$$

式(2.18)中,SWL 为声功率级,单位为分贝(dB);W 为计量点的声功率值;W_{ref} 为零声级的参考声功率值。

空气中的参考声功率 W_{ref} 一般取为 10^{-12} W,这个值是由参考声压和空气的特性阻抗计算出来的。

(四) 级的意义与应用

了解人对声音强弱感的规律,对电声技术具有重要的意义。为了使电声设备重放的声音强度符合听觉的规律,参照声信号强度表示方法,电信号强度也用对数形式表示,称为电平。其中,电压电平与声压级相对应,其表达式为:

$$L_u = 20\lg \frac{U}{U_{ref}} \quad (dB) \tag{2.19}$$

式(2.19)中,L_u 为电压电平;U 为计量点的电压值(常用准平均值和准峰值);U_{ref} 为零电平的参考电压值,一般取 1 V(1 kΩ 电路)或 0.775 V(660 Ω 电路)。

功率电平与声强级相对应,其表达式为:

$$L_w = 10\lg \frac{W}{W_{ref}} \quad (dB) \tag{2.20}$$

式(2.20)中,L_w 为功率电平;W 为计量点的功率值;W_{ref} 为零电平的参考功率,一般取 1 mW。

电平在电声设备中最直观的应用就是音量控制器,如果希望匀速调节音量控制器时,放出的声音强度在听感上也是均匀变化的,它必须做成对信号电平线性调整的结构,是呈指数规律的。

(五) 声级的相加

分贝是级的单位,不能按照一般自然数相加的方法求和。当以分贝为单位的声学量相加时,必须从能量的角度考虑,按照对数运算的法则计算。

对于声功率级,由于具有能量的性质,因此,两个声源的声功率级相加,其结果可以写成:

$$SWL = 10\lg \frac{W_1 + W_2}{W_{ref}} \quad (dB) \tag{2.21}$$

式(2.21)中,SWL 为声功率级,单位为分贝(dB);W_1、W_2 为两个声源的声功率值;W_{ref} 为零声级的参考声功率值。

而对于声压级而言,要考虑声源的相关性,两个不相关声源的声压级相加,其结果为:

$$SPL = 20\lg \frac{\sqrt{p_1^2 + p_2^2}}{p_{ref}} = 10\lg \frac{p_1^2 + p_2^2}{p_{ref}^2} \quad (dB) \tag{2.22}$$

式(2.22)中,SPL 为声压级,单位为分贝(dB);p_1、p_2 为两个声源的有效声压值;p_{ref} 为作为零声级的参考声压值。

二、听觉的频率响应、响度级、响度

级的概念表征了人耳对声音信号的强度呈非线性增长的特点,然而,对于两个声级相同的声音,人耳听起来的响度也并不一定相同,这是因为人耳的听觉频响是不平直的。

(一) 人耳听觉频响

图 2-1 描述了人耳听觉频响(Human Auditory Response)的基本特点:声压级越高,人的听觉频响越趋于平直,而随着声压级的降低,人的听觉频响越不平直,尤其是中低频下跌幅度较大;无论声压级有多高,对于高于 20 kHz 和低于 20 Hz 的简谐声音,人耳一般都听不到;不论声压级高低,人耳对 3~5 kHz 的频率分量最为敏感。

(二) 等响曲线

上述频响曲线反映的是人耳的主观听感强度如何随着频率的变化而有所不同,为了更全面地表示人耳的听觉频响特性,一般使用等响曲线(Equal Loudness Curve),也称为 Fletche-Munson 曲线,来表示人耳对各频率的灵敏度,如图 2-2 所示,图中每一条曲线上对应的各个频率的声音强

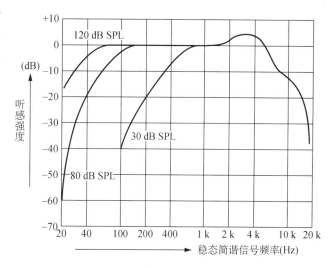

图 2-1 人耳听觉频率响应

度听起来都是等响的。习惯上以曲线在 1 kHz 时的声压级数定为响度级数,用方(Phon)作为响度级的单位。

由等响曲线可知,当重放音量发生变化时,声音在不同频率的平衡感也会发生变化,最典型的例子是,在欣赏录音作品时,当减小音量时,低频和高频成分听起来较少,声音变得单薄、暗淡。因此,较为理想的情况是,尽量使用原始录音的响度来重放作品,这样才不至于在听觉上漏掉那些低频和高频成分。

(三) 响度

响度级和等响曲线表征了人耳的听觉频响,但是,要表达人耳对声音大小强弱的主观判断,需要引入

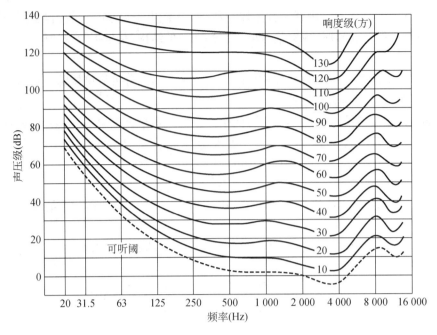

图 2-2 等响曲线

响度(Loudness)的概念。响度是无量纲单位,它正比于听者的主观量。取响度级为40方的声音的响度为1宋(Sone),用另一个声音和它做比较,如果听起来比它响两倍,则这个声音的响度为2宋,由此可建立响度的标度。实验证明,响度级每增加10方,响度增加一倍,二者之间的关系为:

$$N = 2^{\frac{L_N - 40}{10}} \quad \text{或} \quad \lg N = 0.0301L - 1.204 \tag{2.23}$$

式(2.23)中,N 为响度(宋);L 为响度级(方)。

(四)计权

如果要用仪器测量声音的响度级,必须模仿上述人耳听觉频响,即根据主观听觉对客观值进行修正,称为计权(Weight)。具体的修正值取决于所测量的绝对声压级的大小,针对不同的声压级需要采用不同的计权方式。为了简化测量设备,一般选取A、B、C三种计权特性来代表人的听觉频响,如图2-3所示。其中,A计权用以测量40方上下的低声级,通常用dBA表示,B计权用以测量70方上下的中等声级,通常用dBB表示,C计权用以测量100方上下的高声级,通常用dBC表示。此外,还有表征飞机噪声在听觉上反应的D计权和宽带计权。尽管A计权更适合于低声压级的测量,但是现在推荐使用其作为所有声压级测量的计权方法,目的是使测量结果更具有一致性和可比性。使用计权原理制成的用于测量声音响度的仪器称为声级计。

图 2-3 几种计权网络特性曲线

三、音高与音阶

人耳对声音高低的感觉主要与频率有关,但二者之间并非简单的线性关系。对于单频谱的简谐声,以及按倍频排列频谱的线状谱声音,将它们的基频取对数,才会与人耳的音高感觉大致呈线性关系。目前世界通用的十二平均律音阶就是在频率的对数刻度上取等分得到的。

(一)倍频程

倍频程(Octave)是频程的单位,符号为 oct,等于两个声音的频率比(或音调比)的以 2 为底数的对数,在音乐中常称八度。频程的表达式为:

$$n = \log_2\left(\frac{f_2}{f_1}\right) \quad (\text{oct}) \tag{2.24}$$

式(2.24)中,n 为频程;f_1、f_2 为两个声音的频率。

(二)十二平均律

所谓十二平均律(Equal Tempered Tuning),是在一个倍频程的频率范围内,按频率的对数刻度分成十二个等份划分音阶的。在这十二个音阶中,相邻的两个音称为半音关系,它们的频率比为 $\sqrt[12]{2} : 1$,即频率比为 1/12 倍频关系。半音可以进而细分为音分,一个音分等于半音的 1/100,一个八度有 1 200 音分,每 n 个八度频率相差 2^n 倍。

为了便于表达,在音乐中往往使用音名、分组等方式来表征某一个音阶的名称。图 2-4 显示了带分组的音名与钢琴键盘、五线谱、简谱和唱名之间的关系。其中,中央 C 为小字一组 c(c^1),国际标准音为小字一组 a(a^1),其所对应的音阶频率为 440 Hz。

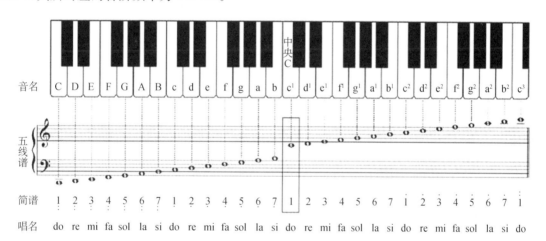

图 2-4　带分组的音名与钢琴键盘、五线谱、简谱和唱名之间的关系

(三)音调

由于人耳听觉的复杂性,其对声音高低的感觉除了和频率相关之外,还和强度等因素相关。在心理声学中使用音调(Tone)来表征听觉的主观感受,音调的单位为美(Mel)。取响度 40 方的 1 000 Hz 的纯音的音调作为标准,称为 1 000 美,另一个纯音听起来调子高一倍的称为 2 000 美,调子低一半的称为 500 美,依此类推。任何一个声音的音调,如果被听者判断为 1 美音调的 n 倍,则这个声音的音调就是 n 美。以美为单位的音高和频率在耳蜗基底膜上的相应距离是一致的,可见美有其在生理学上的意义。

四、音色

根据傅里叶的理论,任何复杂的声振动过程都可以分解为许多基本的成分,而这些基本成分加在一起时,又可以重新描述复杂振动的整体过程。任何声音的实际音色(Timbre)均取决于在基频之上出现的谐音(又叫谐频)。谐音的频率总是基频的整数倍,这种音在主观上是和谐的;噪声通常由许许多多频率与强度都不同的各种成分杂乱无章地组合而成。例如乐器,一般来说,谐音越丰富(从频率范围和较高频率分

量强度这两方面看)音色越明亮,也可能越尖锐;相反地,谐音贫乏的声音听起来更具有暗淡或柔和的音色。

除了谐频之外,音色还和波的时程包络(即时间结构)有关,包括从起始、稳定到衰减的特性。

五、双耳效应

(一) 双耳定向

双耳定向是双耳听觉中判断声源位置的特性。声场中的声源发出的声波到达两耳的路程不同,引起到达双耳的强度差、时间差和相位差。由于一侧耳朵出现的遮蔽效应,也会引起强度差和音色差等。由图2-5所示的双耳几何图形可以计算到达两耳的路程差为:

$$\Delta L = d \sin \theta \tag{2.25}$$

式(2.25)中,ΔL 为路程差;d 为双耳的距离。

图 2-5 双耳定向特性

(二) 哈斯效应

哈斯效应(Haas Effect)又称为延时效应或优先效应,表征的是人耳对延时声的分辨能力。两个同样的声音先后到达,若其中的一个声音比另一个先到达 5~35 ms,人耳几乎不能察觉迟到的声音,后一个起到丰满补充的作用;如果两个声音先后到达的时间差在 30~50 ms 之间,人耳会有一点儿察觉,但仍然取决于先到达的那个声音的方向;只有两个声音先后到达的时间差在 50 ms 以上,才有可能清楚地分辨两个声音分别来自各自的方向。

在室内声学和扩声工程中,在设计厅堂和扩声系统时都要考虑到哈斯效应的影响。

(三) 德·波埃效应

德·波埃效应(D. Poher Effect)是立体声系统定向的另一基础。德·波埃效应实验的基本模型是,将两个扬声器对称放置在听者的前方,当馈给两只扬声器相同信号时,即声音强度相同,也没有时间差,这时听者就不能分辨出两个声音,只感觉到有一个声音来自两个扬声器中间。如果增加两只扬声器辐射强度级差,则声音向响的一方移动。当 $\Delta L \geqslant 15$ dB 时,听者会感到声音完全来自较响的那个扬声器;当 $\Delta L = 0$ 时,二扬声器声音有时间差 Δt,听者感到声音向先到达的扬声器移动;当 $\Delta t \geqslant 3$ ms 时,声音好像完全来自先到的方向。根据德·波埃效应,人们可以利用一对扬声器制造出声像,从而模拟声音(对象)的方位和运动轨迹。

六、掩蔽效应

(一) 定义和规律

一个声音的存在会影响人们对另一个声音的听觉能力,这种现象称为掩蔽效应(Masking Effect),即一个声音在听觉上掩蔽了另一个声音。一个声音对另一个声音的掩蔽值规定为:由于掩蔽声的存在,被掩蔽声(通常指单频声)的闻阈必须提高的分贝数。掩蔽一般可以分为频域掩蔽和时域掩蔽。

掩蔽效应不仅仅与音量有关,它是一个较为复杂的生理与心理现象,它与两个声音的声强级、频率、相对方向、持续时间等因素有关。实验证明,对于纯音而言,通常低音容易掩蔽高音,高音比较难掩蔽低音,但是当两个信号的频率比较接近时,会产生拍音现象。

在实际应用中,掩蔽效应的发生有利有弊。不好的方面,比如,在管弦乐队演奏中,弦乐器容易被铜管或打击乐器掩蔽,在演唱时,人声容易被乐队声掩蔽等。但是,掩蔽效应在信噪比、感知编码和降噪系统等方面也有其有利的方面。

(二) 信噪比

根据掩蔽效应,人耳对无用声音信号的察觉程度取决于这个声音信号的相对强度,只要它与有用声音信号相比足够弱,就难以察觉,即有用声音信号掩蔽了不需要的声音。在电声技术标准中,信噪比 SNR (Signal-to-Noise Ratio)就是根据这个原理来定义的,即电声系统中不可避免的本底噪声究竟该多低,并非

一个绝对值,而是要根据有用声音信号的强度来规定允许的最大噪声强度。信噪比越高,系统性能越好,但这并不意味着系统的本底噪声是绝对低的。

(三)感知编码与音频压缩技术

感知编码(Perceptual Coding)利用了人耳听觉的掩蔽特性(包括频域掩蔽和时域掩蔽),即两个频率相近,但是音量相差较大的声音,很难被人耳感知为两个不同的声音。在运用感知编码原理进行压缩的文件里(如 MP3),只突出记录了人耳朵较为敏感的中频段声音,而对于较高和较低的频率的声音则简略记录,从而大大压缩了所需的存储空间。

用于感知编码的编码器称为感知音频编码器(Perceptual Audio Coder),这种编码器对失真的考虑是基于人耳对输出信号的有效感知,其核心技术是心理声学模型(Psychoacoustic Model),感知音频编码器的工作流程如图 2-6 所示。

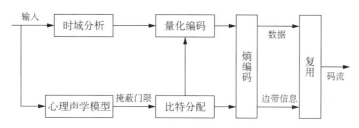

图 2-6 感知音频编码器的工作流程

七、鸡尾酒会效应

Colin Cherry 在 1953 首先提出了鸡尾酒会问题(Cocktail Party Problem),名称非常形象地描述了在嘈杂的鸡尾酒会中,人耳可以在掩蔽声中选择出有用声,专注于想听的内容。该效应表征了人在听觉上的选择关注能力。在双耳效应(Binaural Effect)下,人耳对声源的分辨过滤能力较好,而单耳容易受到其他噪声的干扰。此外,鸡尾酒会效应同心理等因素也有密不可分的关系。

第三节 虚拟现实音频

2014 年,Facebook 以 20 亿美元收购了 Oculus,并且在 2016 年初推出了第一代面向大众的商用虚拟现实头戴式眼镜 Oculus Rift,虚拟现实成为人们广泛关注的焦点,2016 年也被称为虚拟现实元年。虚拟现实 VR(Virtual Reality)是结合诸多相关学科,以计算机技术为核心,营造出的一定范围内的在视觉、听觉和触觉等方面与真实环境高度接近的数字化场景。完整的虚拟现实的体验,需要视觉、听觉、嗅觉、触觉信息的组合,其中视觉和听觉信息尤为重要,因而对音视频技术提出了新的需求。

沉浸感是 VR 的一个根本特征和必要条件,迫切需要适用于 VR 设备的沉浸式音视频技术,使得 VR 用户真正具有身临其境的体验。Jaunt 公司首席音频工程师 Adamsomers 表示,音频的沉浸感和真实感占据整个虚拟现实体验的 50% 以上。传统的媒体音频重放系统包括单音轨、立体声和 5.1 环绕音轨等方式,通过幅度平移(Amplitude Panning)调整各扬声器的增益,能够营造声像移动,产生一定的环绕感,但其声源定位准确度有限。5.1 重放系统中存在最佳听音位置"甜点"(Sweetspot)。当听音者偏离该位置或头部转动时声场并不会产生相应的变化,而且传统立体声和 5.1 音轨不包含高度信息,只能称为二维音频。在 9.1 和 22.2 音频重放系统中增加了顶端扬声器,使重构声场包含高度信息,称为三维音频重放系统,但同样存在用户实时交互的问题。VR 三维音频技术是在考虑用户姿态参数如位置坐标、头部转动角度等变化的情况下,基于当前重放环境场景,结合人的生理结构参数和心理声学效应,综合考虑声源定位、声场真实感和混响音效,营造 360°的全景沉浸式音频,带给用户接近于真实场景的听音感受。

VR 三维音频技术流程分为采集、编解码传输、渲染回放三个步骤,分别对应不同的研究子领域,三部分相互配合构建各类 VR 音频场景。VR 音频技术按照音频信号的处理方法分为基于音轨(Channel)、基

于对象(Object)和基于声场(Sound Field)三种方式,其中基于声场的方式也称为基于场景(Scene)。首先,根据不同的音频处理方式,采用相应的麦克风完成三维音频采集。其次,为了节省传输和存储资源,减少音频数据量,需要对采集的各类三维音频数据进行编码压缩。最后,在重放端对接收的压缩信号进行解码,并通过 VR 设备采集位置、角度等参数信息,完成三维音频的实时渲染重放,达到 360°全景音频效果,从而增加 VR 的沉浸感和真实感。

一、VR 三维音频采集技术

虚拟现实不同的应用场景,对应的声音处理格式也不相同。目前 VR 技术主要应用于电影、视频直播和游戏等方面。游戏中的声源大多是基于对象格式,需要存储声音对象的元数据,即位置信息等声源属性,对单个声源进行独立的三维空间效果渲染以达到空间化效果。对于电影和直播等应用场景,声源的采集方式就显得尤为重要,这直接关乎用户的 VR 使用体验。广播电影电视应用中声音采集方式大多使用多麦克风架设在不同方位的方法,确保音频的采集质量,并通过后期处理产生一定的环绕感。而基于对象的三维音频处理方式,使得声音对象的渲染效果更加突出。三维音频在录制时还要记录保存声场环境、音轨排布方式、麦克位置、声源对象运动轨迹等信息,以便后期渲染。不同的技术各有优缺点,单一的采集方式还难以达到 360°沉浸效果,有时需要几种技术的综合使用。这里主要介绍目前 VR 三维音频采集设备中应用较广泛的 Ambisonics 技术和双耳录音技术。

(一) Ambisonics 技术

Ambisonics 系统由 Gerzon M A.于 1973 年提出,采用球谐函数来记录声源信息并重放。在球坐标系下的均匀介质中的三维声场频域声压满足亥姆霍兹方程:

$$\Delta p(k, r, \theta, \varphi) = k^2 p(k, r, \theta, \varphi) \tag{2.26}$$

在式(2.26)中,$k = \dfrac{2\pi f}{c}$ 表示波数;f 为频率(Hz);c 为声音在介质中的传播速度。对 p 分离变量并求解可得:

$$p(k, r, \theta, \varphi) = \sum_{n=0}^{N} \sum_{m=-n}^{n} A_n^m(k) j_n(kr) Y_n^m(\theta, \varphi) \tag{2.27}$$

其中,$j_n(\cdot)$ 为第一类球贝塞尔函数;$Y_n^m(\theta, \varphi)$ 为球谐函数;N 为球谐函数展开的阶数。

$$Y_n^m(\theta, \varphi) = \sqrt{\dfrac{(2n+1)}{4\pi} \dfrac{n-|m|!}{n+|m|!}} P_n^{|m|}(\cos\theta) e^{im\varphi} \tag{2.28}$$

$P_n^{|m|}$ 为 n 阶连带勒让德多项式。由式(2.28)可知,对于 N 阶截断的 Ambisonics 系统,需要采集和重现 $(N+1)^2$ 个相互独立的声源信号。重放采用在一定半径上均匀布置的扬声器组,通过计算获得每个扬声器的增益系数,实现半径 r 内声场的重建。随着重建球谐函数的阶数 N 的增加,准确声场重建半径 r 会逐渐增大,并且重建声场的频率范围也会增加。在理想的编解码情况下,N 阶 Ambisonics 可以在上限频率 f_H 以下和半径为 r_H 的环形或球形区域内较准确地重放目标声场:

$$f < f_H = \dfrac{Nc}{2\pi r_H} \tag{2.29}$$

图 2-7 FOA A-format 麦克风

目前广泛应用在 VR 声场采集和重放的 Ambisonics 技术为 FOA(First Order Ambisonics)。FOA 采用一阶球谐函数截断,使用 4 个相互独立的麦克风(图 2-7)来采集声场信息,如 B-format 格式采用 W、X、Y、Z 四路音轨,分别为全向麦克风和 3 个相互垂直的 8 字形指向麦克风,分别采集空间直角坐标系下 X、Y、Z 三个方向上的信息。重建时利用 4 个音轨的线性组合来得到每个扬声器的输出信号。还有一种 FOA 的声场采集方法使用正四面体分布的 4 个麦克风采集

声场信息,所采集的 4 个音轨称为 A-format 格式。例如,Sound Field 公司的 SPS200 和 Core Sound TetraMic,以及国内时代拓灵公司的 Twirling720 全景 VR 声场录音机都采用这种格式,并提供软件可以实现 A-format 和 B-format 之间的相互转换。

2016 年 7 月,谷歌公布了其网页 VR 音频系统 Omni Tone 项目的技术细节。Omni Tone 是一个写入网页音频 API 中的支持双耳渲染的 FOA 解码器。它的解码过程主要包含 Ambisonics 增益矩阵的计算和基于 HRTF 的双耳渲染。Omni Tone 大致工作过程如图 2-8 所示,输入 FOA B-format 格式的 W、X、Y、Z 四音轨音源,通过 VR 头显设备,手机传感器或屏幕上的用户交互获取用户头部旋转信息,通过解码得到 8 个虚拟扬声器的驱动信号,再通过基于头相关传递函数的双耳渲染,将 8 个扬声器转换成双耳立体声信号在耳机上播放。

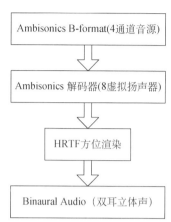

图 2-8 Omni Tone B-format VR 音频处理简化流程

由于球谐函数展开阶数受限,FOA 的还原声场半径以及频率范围都受到比较大的限制,低频信号重建效果较好,但是高频信号重建效果不佳。从 20 世纪 90 年代开始,国际上将研究逐渐延伸至高阶 Ambisonics 技术 HOA(Higher Order Ambisonics)。随着阶数的增高,重建声场的半径和最大频率明显增加,但是 HOA 精确恢复声场时需要大量的扬声器。在半径 1 m 区域内恢复最高频率为 20 kHz 的声场,需要对球谐函数进行不少于 36 阶的截断,则需要 $L=(n+1)^2=1\,369$ 个扬声器才能够实现。

(二) 双耳录音

双耳录音是模拟人耳的听音方式对声音进行采集的过程。人耳对声场的感知和对声源物体的定位受到耳廓形状、头部、躯干结构和心理声学等因素的影响。人耳主要依靠双耳时间差 ITD(Interaural Time Delay)和双耳声级差 ILD(Interaural Level Difference)来对声音方位进行感知并进行声源定位。除了方位角位于头部正前方和正后方的声源,其他位置的声源到达双耳的时间都不相同,若声源位于头部外双耳连线上,双耳时间差约为 62 ms。头部对声音的阻隔作用会使到达双耳的声级产生差异,当声源偏右方时,就会感觉右耳声级比左耳声级大,当声源位于双耳连线的延长线上时,ILD 可达到 25 dB 左右。

目前,主流的双耳录音技术采用人工头的方式,用来仿真人的耳廓、头部和躯干,对声波的衍射、散射作用和双耳听觉的形成机制。虚拟现实中双耳录音技术获得了非常广泛地应用。如 3Dio 公司的自由空间双耳麦克风(见图 2-9)和国内塞宾科技公司生产的 SMic 都采用了双耳录音。还有一种双耳录音技术称为 Quad Binaural,即四方位双耳录音技术,Omni Binaural Microphone 以及国内的森声公司就采用了这种录音方式。Omni 双耳麦克风采用 0°、90°、180°、270°四个方位,各采用一对人耳模型,分别捕捉 4 个不同方向上的立体声双音轨音频。森声公司的 Sound Pano VR 音频一体机采用 8 个方向上的人耳模型采集共 16 路音频信号。

图 2-9 双耳录音麦克风

双耳录音和 FOA 相比,具有更加自然的声场重放效果,FOA 具有临场感不足和声像模糊的问题。FOA 可以从高低维度上记录声场的变化,整体声场还原度较均匀,但是达不到影视制作的需求。双耳录音和 Quad Binaural,缺乏声场的高度信息,整体声场还原度分布不均匀,如 Quad Binaural 在两对耳朵夹角处的还原效果较差。FOA 需要后期解码后才能听到录制的声音,而双耳录音具有现场监听的能力。

二、VR 三维音频编解码技术

目前主流的基于多音轨的三维音频处理技术包括波场合成 WFS(Wave Fieldsynthesis)、Ambisonics 和基于矢量的幅度平移 VBAP(Vector Based Amplitude Panning)。基于多音轨重放的三维音频的特点

是具有庞大的音轨数目，例如，WFS 包含数十个甚至上百个音轨；基于 VBAP 的日本的 NHK 公司的 22.2 音轨三维音频技术采用 3 层排布的 24 个音轨；HOA 的音轨数一般也达到几十个。庞大的音轨数使得三维音频系统相较于传统的立体声和 5.1 音轨系统需要极大的传输码率。三维音轨数的增加要求进一步提高音频编解码效率，同时对相关元数据进行编码，并适用于各种三维音频技术。目前，国际上面向三维音频的 MPEG-H 标准和国内正在制定当中的 AVS2-P3 标准，以及杜比全景声（Dolby Atmos）和 Auro 3D 中的 3D 编解码技术，都有望成为未来三维音频的主流编解码方案。

（一）MEPG-H 三维音频编解码

MEPG-H 是 ISO/IEC 动态图像专家组开发的一组音视频标准，其中的第三部分为一种可以支持多扬声器的 3D 音频压缩标准，简称为 MPEG-H 3D Audio。MPEG-H 3D Audio 将音频以音轨、对象及 HOA 的方式编码，可支持 64 组扬声器音轨和 128 组编解码器核心音轨。音频对象可以单独使用或与多音轨或 HOA 分量联合使用。在 MPEG-H 的解码过程中，可以对音频对象的增益或位置进行调整，从而实现交互及个性化。MPEG-H 3D Audio 解码器渲染比特流支持多组标准扬声器以及混响扬声器的重放方式，同时支持双耳重放。

MEPG-H 3D Audio 针对不同信号的压缩编码方法由 MPEG USAC（Unified Speech Audio Coder）演进而来。图 2-10 展示了 MEPG-H 3D Audio 解码器框图，其主要部分为 USAC-3D 核心解码器，以及多组针对不同信号的渲染器和混合器。解码器解码过程分为三步：第一步，文件通过 USAC-3D 解码器时，会将压缩的数据解压，得到的信号会根据相应的类型传递到与其相关联的渲染器；第二步，传递到相应的渲染器的信号会由该渲染器渲染，信号类型为基于音轨、对象和 HOA，同时经过渲染的信号会映射到用于特定再现还原声场的扬声器中播放；第三步，若有多路信号存在，这些信号将在混合器中混合，混合完成后继续传递到相应的扬声器中。另外，当采用双耳重放时，会将混合完成的信号在双耳渲染器渲染，渲染通过双耳脉冲响应数据库进行，最终该信号转换为用于耳机再现的三维音频。格式转换器（Format Converter）用于完成音轨信号从采集扬声器模式到重放扬声器模式的转换；对象渲染器（Object Renderer）用于对静态或动态对象进行布局并渲染；SAOC-3D（Speech Audio Object Coder-3D）解码器用于参数解码和目标布局的渲染；HOA 渲染器用于从基于场景的 HOA 格式转换为实际重放时的格式；双耳渲染器（Binaural Renderer）用于将虚拟扬声器转换为双耳重放。如果扬声器相对于收听中心位置为非均匀分布，则会进行反馈，对距离进行补偿，从而校正扬声器信号的增益和延时。此外，还采用了静态元数据用来标记信号是否被用于用户交互界面，从而实现由用户界面控制播放和呈现不同种类的信号。

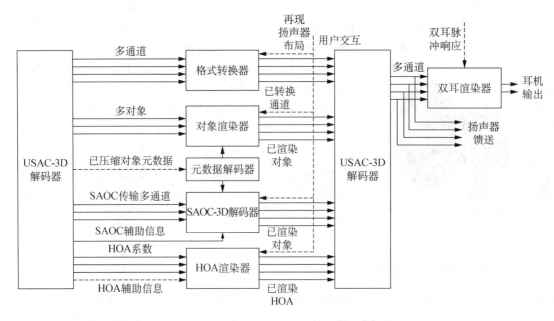

图 2-10　MEPG-H 3D Audio 解码器示意框图

（二）AVS2-P3 三维音频编解码

AVS2-P3 描述了高质量音频信号的通用音频、无损音频和三维音频对象的编解码方法。AVS2-P3 高效音频编解码适用于数字存储媒体、互联网宽带音视频业务、数字音视频广播、无线宽带多媒体通信、数字电影、虚拟现实和增强现实以及视频监控等领域。

通用音频编码支持最多 128 音轨、支持采样率 8～192 kHz，并支持 8 比特、16 比特和 24 比特采样精度。支持编码输出比特流为每音轨 16～192 kbps，格式包括单音轨、双音轨立体声、5.1 环绕立体声以及 7.1 和 10.1 等多音轨环绕立体声。无损音频编码支持最多 128 音轨、任意采样频率，并支持 8 比特、16 比特和 24 比特采样精度。三维声音对象编码支持最多 128 个声音对象。

AVS2 音频编码框架如图 2-11 所示。整个编码系统由基础音轨编码和 3D 音频对象编码两大模块组成。基础音轨编码包括单音轨、立体声、5.1 环绕声及多音轨和 3D 声床等音轨编码技术，其中整合了通用音频编码（General Audio Coding）和无损音频编码（Lossless Audio Coding）两种编码选项。通用音频编码又分为高比特率和低比特率两种编码模式。3D 音频对象编码包括对象音频数据和对象元数据编码，其中对象音频数据与 3D 声床共用基础音轨编码，而音频对象元数据编码实现对 3D 音频对象声源的类型、空间位置、运动轨迹等对象描述信息的编码。

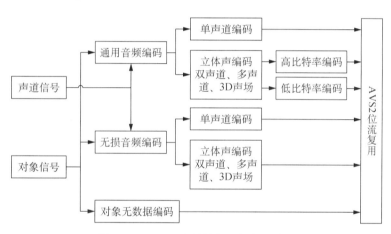

图 2-11 AVS2 音频编解码框架示意图

在对声音对象进行编码时，对其位置轨迹编码以帧为单位划分，每一帧又分为若干块。采用 1 024 个样本点作为一帧，每个块包含 256 个样本。声音对象的位置坐标用 4 个量（pID, Ax, Ay, Az）来描述。Ax, Ay, Az 的取值范围为 $[0, 1]$，占用 10 比特。pID 为象限标识符，取值为 0～7 对应正方体的 8 个象限。三维音频对象元数据解码分为基本音频流解码和音频对象解码，而音频对象的解码包括音频对象描述信息的解码和音频对象 PCM 数据压缩流的解码。基本音频流为通用音频编码码流或无损音频编码码流，采用对应的通用或者无损解码器。对象描述信息解码得到呈现音频对象所需要的对象位置，对象类型等信息。音频对象 PCM 数据压缩流的解码得到音频对象码流的编码方式和码流音轨数等信息，进一步解码得到 PCM 数据。

三、VR 三维音频渲染技术

VR 三维音频渲染技术解决的问题是如何将采集、解码得到的音轨、对象和声场信号在 VR 设备上进行重放，以达到真实感和沉浸感的听觉体验。在重放端要实时获取码流，配合 VR 设备采集的位置、角度等信息，完成对三维声源的位置、运动轨迹、房间混响效果等的仿真。其中关键技术包括头相关传递函数 HRTF 与双耳房间脉冲响应 BRIR。

（一）基于 HRTF 的三维音频渲染

双耳时间差 ITD 和双耳声级差 ILD 是人耳进行声源定位的主要参数。人的耳廓结构，头部和躯干形状对声音产生的衍射，散射作用都会影响人耳对声源位置的辨识。头相关传递函数 HRTF（Head Related Transfer Function）模拟了声源传递到人双耳的过程中受到的这些作用。VR 声源信息完成了采集和传输

后,必须完成对双耳的渲染重放才能达到一定的沉浸效果。把多音轨重放信号混合成双耳信号,以及实时跟踪头部位置,根据声源与头部的相对距离、角度等信息修正得到最终双耳重放信号都需要的 HRTF 渲染技术。

HRTF 可以看成一组滤波器,还原左右耳对于各个方向、距离声源的感知效果。在自由声场环境下,左右耳的 HRTF 定义为:

$$\begin{cases} H_L = H_L(r, \theta, \varphi, f) = P_L(r, \theta, \varphi, f)/P_0(r, f) \\ H_R = H_R(r, \theta, \varphi, f) = P_R(r, \theta, \varphi, f)/P_0(r, f) \end{cases} \quad (2.30)$$

其中,P_L 和 P_R 为固定单声源在受测者双耳产生的声压信号,P_0 为受测者离开后固定单声源信号在原受测者双耳处产生的声压信号。从式(2.30)可以看出,HRTF 与声源频率、声源相对于人耳的距离、方位角和高度角有关。HRTF 对应的时域信号称为头相关脉冲响应 HRIR(Head-related Impulse Response)。在角度、距离等已知的情况下,使用 HRTF 直接滤波获得双耳信号,如式(2.31)频域计算过程:

$$\begin{cases} X_L = H_L S \\ X_R = H_R S \end{cases} \quad (2.31)$$

式(2.31)中 S 为声源信号的频谱,H_L、H_R 为声源到左、右双耳的 HRTF,X_L、X_R 为双耳接收到信号的频谱。图 2-12 所示为 HRTF 双耳渲染过程,将声时域源信号 $s(n)$ 做傅里叶变换经过双耳 HRTF(H_L、H_R),再进行逆变换得到双耳时域信号 $x_L(n)$、$x_R(n)$。

图 2-12　HRTF 双耳渲染过程

图 2-13　北大 HRTF 测量环境

精确的 HRTF 测量需要在专业的消音室内进行,测量可以采用真人或者假人头。受测者固定在中心位置,不同距离、角度处的扬声器播放冲击信号,用放置在受测者耳道中的微型麦克风采集信号,与原始信号进行解卷积即可得到对应的 HRTF。国内外有关研究机构进行了大量的 HRTF 数据测量工作,包括麻省理工学院 MIT 基于 KEMAR 人工头获得的测量数据;加州大学戴维斯分校 CIPIC 实验室进行的真人测量;华南理工大学的谢菠荪等对中国人的 HRTF 进行的测量;北京大学的曲天书等以电火花作为点声源信号,对距离头部最近 20 厘米的近场 HRTF 进行的测量。测量环境、距离方位、声源信号、人头形状等参数均会对 HRTF 测量数据产生影响,从而影响到最终的 VR 音频渲染效果。图 2-13 所示为北京大学的 HRTF 测量环境。

(二) 基于 BRIR 的三维音频渲染

混响(Reverberation)是现实中常见的声学现象,混响音效在电视、音乐制作等多媒体应用中起到重要作用。虚拟现实中还原特定场景下的空间音频,对声音在不同环境下混响效果再现、对音频沉浸感体验非常重要。双耳房间脉冲响应 BRIR(Binaural Room Impulse Response)模拟声音在一定的反射环境下到达人耳的过程,营造声音在特定环境下的三维混响效果。

当声波在室内等各种环境中传播时,会被墙壁和各种障碍物反射、吸收,最后到达人耳,人耳听到的声音除了直达声还包括各反射声,产生的听觉效应称为混响。声波随着传输距离和反射次数的增加逐渐衰减,所以混响通常是逐渐衰减的,有一定的持续时间,这段时间称为混响时间。源信号首先到达人耳的声音称为直达声(Direct Sound),随后几个比较明显分开的声音称为早期反射声(Early Reflected Sounds),其声压较大,能够反映空间中声源、人耳以及反射物体之间的距离关系。其后还有一段连绵不断的、逐渐衰减的声音称为尾音。

从第一次反射声到整个混响消失进过的时间称为衰减时间(Decay Time)。一般空间中可反射声波的物体越少,空间越大,越空旷,混响的衰减时间就越长。比如,维也纳音乐厅的衰减时间为 2 s,波士顿音乐厅的衰减时间是 1.8 s。预延迟时间(Predelay)指直达声到达和早期反射声分别到达人耳的时间差,空间越大则预延迟时间越长。BRIR 的阶数一般要比 HRIR 高很多,一般都会有一条很长的逐渐衰减的"尾巴",正是如此,BRIR 才能模拟出真实的混响延迟时间。BRIR 不仅仿真了各种环境随声音传播的影响,同时也受到受测者耳廓头部等参数的影响,所以和 HRTF 一样具有个性化特征。对于每个受测者都进行 BRIR 测量是非常费时费力的,因此寻求既简便,又能获取与个性化双耳信号相近的 BRIR 数据的方法是非常有意义的,也是进一步研究的方向。

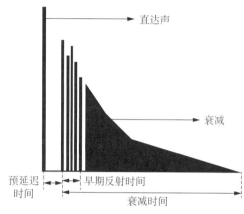

图 2-14 混响示意图

四、总结及展望

虚拟现实技术的逐渐发展成熟和相关设备的出现极大地丰富了人们的视听体验。现在 VR 技术已经应用在视频、电影、直播、游戏等各个方面。HTC Vive、Oculus Rift、索尼 PlayStation VR 等虚拟现实头戴式显示器和其他可穿戴设备成为又一大电子消费产品,VR 体验店遍地开花,无一不体现着 VR 技术带来的影响力。针对不同的应用领域三维音频技术采取了不同的解决方案,来满足人们对于沉浸感和真实感的追求。目前 VR 应用中三维音频设备使用的技术主要是基于物理声场的重建和基于感知的双耳声音重建,其中物理声场重建技术在 VR 中应用较成熟的为 FOA 技术。它采用 4 个麦克风采集 4 路独立的声音信号,基于一阶球谐函数截断重现一定半径范围内的声场。双耳录音是模拟人双耳感知的声音采集技术,考虑到人的耳廓、头部和躯干等结构对声音传播产生的作用模拟出人耳听到的声音。在传输方面如何保存各种采集格式的三维音频信号和对多音轨采集系统进行压缩编解码以降低比特率是主要研究方向。国际上的 MPEG-H 标准考虑了基于声场、对象、音轨下的三维音频编解码和传输,国内的 AVS2-P3 考虑了基于对象的三维音频高质量编码。在后期的三维音频渲染模块,HRTF 可以满足头部跟踪时对三维声源的实时定位渲染,BRIR 则另外考虑了场景环境的因素,营造各种混响环境下的不同音效,进一步提升沉浸感。近些年来,有关三维音频技术的研究已经取得了很大进展,许多技术已经在 VR 产品中广泛应用,但是仍然存在一些问题,VR 三维音频技术的发展趋势如下。

(一) 完整的三维音频实现系统搭建

目前三维音频采集和编码方案包括基于声场、音轨、声音对象和双耳录音等多种方法,重放系统有基于扬声器阵列和双耳重放的方式。三维音频虚拟现实技术关键在于营造尽可能接近真实的视听体验,每种实现方法都有各自的特点,如何将各种方案进行搭配以达到最佳的用户体验效果,并做到互相兼容转化是未来三维音频技术系统实现需要研究的方向。

(二) HRTF、BRIR 的个性化问题

目前,测量方法得到的 HRTF、BRIR 库具有通用性,能够在一定程度上还原声音的定位和环境声效等信息,但是每个人具有不同的生理参数和听觉特性,采用通用库必然会导致误差。构建一组具有个性化的 HRTF 函数库对于精确重建三维声场具有重要意义,但在实际应用中不可能为每个人进行 HRTF 的

(三) 基于人体感知机理的声场重现

目前,三维音频技术主要基于物理声场还原或双耳声学效应重建,但是人对于声音的感知是多模态的,各感官之间具有同步性。为进一步提升三维音频的真实感,有必要对人的三维空间感知机理进行深入透彻的研究。例如,对于声源定位,把角度、高度、距离和心理声学等诸多影响因素综合考虑,对人在不同方位上的辨别敏感度进行建模分析,对双耳和大脑的声音信息处理过程进行模拟仿真。

第四节 基础乐理

为便于计算机音乐技术工作者了解基本的音乐基础,将这一部分按照单音、多音、旋律及曲式结构四个部分对音乐的基本信息做简要介绍。单音部分主要介绍单个乐音的基本特征,包括一个乐音的四个要素:音高(频率)、音长(时值)、音强(强弱及其变化)、音色(时频特征)及其涉及的单音之间的组织关系和基本识别方法;多音(和音)按横纵两个方面来阐述,纵向以单音的叠加,即以音程、和弦为主介绍音乐在纵向上的结合方式以及色彩的变化,横向以和声进行的基本逻辑、一般原则等;旋律主要介绍音在不同体系下的表现,如旋律线走向与风格的关系、西洋大小调式与中国民族调式体系和一些相关的伴奏织体;曲式部分介绍一般音乐作品的基本结构(一、二、三部曲式)和相关的附属结构(引子、连接、尾声)等。

一、音及其基本性质

音是记录乐音音高和时值长短的符号。音具有音高、音强、音长及音色四种要素。音高(Pitch)是指音的高低,由物体的振动频率决定,是人们欣赏音乐最重要的一种感觉。以西洋大小调为例,它的基本音高类为唱名 do、re、mi、fa、sol、la、si,音名 C、D、E、F、G、A、B,图 2-15 所示为钢琴键盘与五线谱音高的对照,在五线谱上的位置如下。

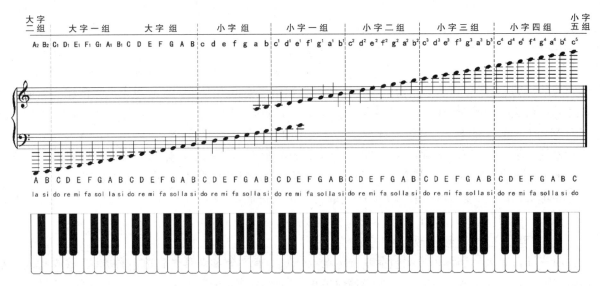

图 2-15 钢琴键盘与五线谱音高对照图

在大小调体系中,除了基本音高类外还存在变化音高类。变化音高类由基本音高类加变音记号表示,变音记号共有五种:♯升号,将基本音高类升高半音;♭降号,将级降低半音;x重升号,将基本音高类升高两个半音;♭♭重降号,将基本音高类降低两个半音;♮还原号,将该音还原为基本音高类。

在七个基本音高类中,除了 E 和 F(C 调唱名为 mi 和 fa)、B 和 C(C 调唱名为 si 和 do)之外,其他的两个相邻的音高类之间都隔着一个音。例如,在 C 音和 D 音之间还可以得到一个音高介于 C 和 D 之间的

音。我们可以认为这个音是升高 C 音或降低 D 音得来的。这种升高或降低基本音而得来的音,叫做变化音高类。C 音和 D 音之间的音,我们可以说它是升高 C 音而得来的,标记为♯C(读做"升 C"),同时,我们也可以认为它是降低了 D 音而得来的,也可以把它标记为♭D(读作"降 D"),当然将 B 音升高两个半音,同样可以得到该音,标记为 xB。由此可见,♯C、♭D 和 xB 实际上是一个相同的音,只不过标记方法不同罢了。这种标记方法不同,实际音高相同的音叫做等音。

音长(Duration)是指我们主观上对乐音长度的感觉。音长对应音乐要素中的时值,不同的时值用不同的符号来表示。图 2-16 所示为全音符、二分音符、四分音符、八分音符和十六分音符以及对应的休止符的关系。

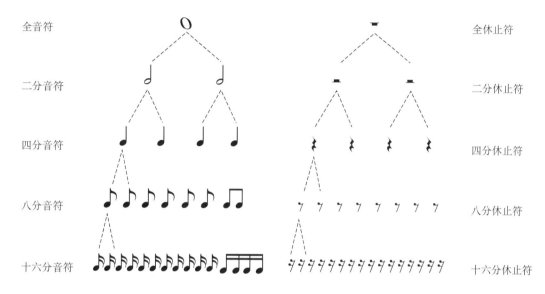

图 2-16 乐音长度示意图

这些不同时值的长音和短音在一定节拍的制约下,组合在一起,发出没有高低区别的音,称为节奏。用某种固定时值的音符表示节拍的单位,称为拍,较常见的是以四分音符或八分音符为一拍。各类音符的音值比例虽是固定的,但它的实际长短取决于音乐采用的速度,因此是不固定的。

音强(Loudness)是指人感知音的强弱变化的主观感受,与声压强度关系最为密切。音的强弱变化在音乐表现的节奏变化、音乐整体情绪的表达等方面具有重要作用。强音与弱音的有序交替构成节拍,表 2-1 为各拍子的音的强弱变化规律。在我国民间音乐中,板表示强拍,眼表示弱拍或次强拍。二拍子称为一板一眼,四拍子称为一板三眼。

表 2-1 拍子的音的强弱变化规律

拍子种类	拍号	强弱规律
一拍子	1/4	\|强 强\|
二拍子	2/4,2/2	\|强 弱\|
三拍子	3/4,3/8	\|强 弱 弱\|
四拍子	4/4	\|强 弱 次强 弱\|
六拍子	6/8	\|强 弱 弱 次强 弱 弱\|

音色(Timbre),指音的色彩,对于定义音的色彩存在许多说法,有的词典干脆使用排除法来定义,"能够将音高、音强都相同的两个音区别开来的一种声音属性",韩宝强教授在《音的历程——现代音乐声学导论》中提到:"乐音品质特征:能够将音高、音强和音长都相同的两个音区别开来的一种声音属性。"就音本身来说,影响音色感的客观因素之一就是谐音列的两个基本因素,一是谐音的数量,二是谐音的强度。

二、旋律

(一) 旋律和音调

旋律是单声部的乐思,是由音程进行的方向与距离决定的。不同的旋律线可以表示不同的音乐表现。如有规律的小音程上下起伏的旋律线通常表现微波荡漾的形象,水平线或单音调的旋律线通常用于宣叙调中表现庄严肃穆的情绪,音程距离起伏较大的旋律常表现活跃或激动的情绪,连续上行的旋律线引起逐渐紧张的感觉,下行则会引起松弛的感觉,旋律线不断向高峰上升是形成高潮的重要手段。

音调是具有性格特征的短小旋律。一般有模拟人语言的音调和模拟器物音响效果的音调两种。如《义勇军进行曲》中的"起来"的歌调,抑扬格的上行四度,表示号召性的语言音调,二度下行后再做三度或四度的上行会体现疑问音调,二度下行或连续下行会体现叹息音调等。不仅如此,节奏的变化也会体现不同的音乐风格。

(二) 调式与调性

以某个音为中心的音的组织,称为调式。调式是音关系的组织基础,是表现音乐风格的重要手段之一。调式所具有的特性,叫做调性。如大调式所具有的特性,就叫大调性。小调式所具有的特性,就叫小调性。将调试中的音,从主音到主音,按高低次序排列起来,就叫做音阶。音阶又分上行和下行。由低到高,叫上行;由高到低,叫下行。各音按照音高顺序分别用罗马数字Ⅰ、Ⅱ、Ⅲ、Ⅳ、Ⅴ、Ⅵ、Ⅶ标记为调式音高类的序数。另外,根据它们在调试中的作用,分别用主音、上主音、中音、下属音、属音、下中音、导音来标记调式音高类的名称。无论大调式还是小调式,都分为自然、和声及旋律三种。

自然大调是大调的一种,由七个基本音高类构成。

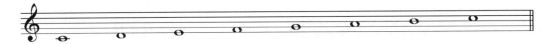

和声大调是将自然大调的Ⅵ级降低半音。

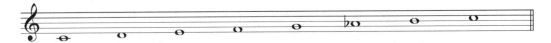

旋律大调上行时与自然大调相同,下行时将Ⅶ级音和Ⅵ级音降低半音。

大调式的根本特征,是主音上方的大三度,因为这一音程最能说明大调式的特征。而最能代表小调特征的音程即是从主音到中音所构成的小三度。

自然小调是小调最基本的形式。

和声小调将自然小调的Ⅶ级升高半音,使它同自然大调中的导音一样更具有倾向性。

旋律小调上行时升高Ⅵ级音和Ⅶ级音,下行时将其还原,成为自然小调。

在调性音乐领域,调式作为旋律的音高来源与基础,在构建旋律过程中发挥着重要的作用。首先,调式影响着旋律的整体色彩。一般而言,建立在大调式基础上的旋律往往具有明亮的色彩,而建立在小调式基础上的旋律多表现出柔和、暗淡的色彩;其次,某一特定调式的各音高类又是一条旋律的直接音高来源,即无论是直线、上行、下行,亦或是各种波浪起伏的旋律线条,绝大多数情况都需要建立在某一调式基础上,根据调式各音高类之间的相互关系与倾向性,配合不同时值的节奏组合等,以构建表达特定思想的旋律。

三、多音

对于乐音本身属性的研究,多用于对单音的深入解构,而在多音或合音的研究中对象则为两个及两个以上的音高类在音高上的相互关系,这就是音程或和弦。

(一) 音程

音程是两个音高类在音高上的相互关系,分为旋律音程和和声音程两种。旋律音程是指先后发声的音程,和声音程指同时发声音程。音程中较低的音称为根音,较高的音称为冠音。音程在五线谱上体现的距离单位叫做音程的度数。音程中所包含的半音和全音的数量叫做音程的音数。

性质	小	大	小	大	纯	增	减	纯	小	大	小	大	纯
度数	2度		3度		4度		5度		6度		7度		8度
半音数	1	2	3	4	5	6	7	7	8	9	10	11	12

纯音程、大音程、小音程、增四度和减五度成为自然音程。自然音程可以由任何音高类开始,向上或向下构成。除增四度和减五度外的增减音程和倍增、倍减音程都叫做变化音程。一般来说,大音程和纯音程增大变化半音时成为增音程,增音程增大变化半音成倍增音程。小音程和纯音程减少变化半音时成为减音程,减音程减少变化半音成倍减音程,如图 2-17 所示。

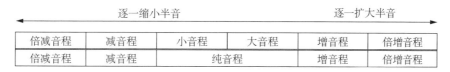

图 2-17 音程概念图

下例为大小音程及纯音程的扩大与缩小:

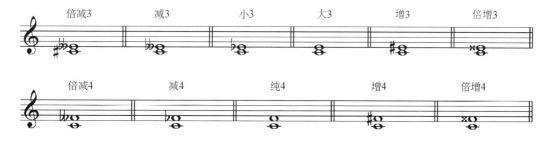

音程的上方音与下方音相互颠倒,叫做音程的转位。音程的转位可以在一个八度之内进行,可以超过八度。音程转位时,可以移动上方音或下方音,也可以上方音与下方音同时移动。

音程按照和谐程度分为极完全协和音程(纯1、纯8度),完全协和音程(纯4、纯5度),不完全协和音程(大小3、大小6度),极不协和音程(大小2、大小7度及增减音程、倍增倍减音程)。

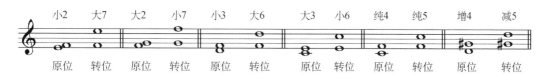

(二) 和弦

在多声部音乐中,可以按照三度关系排列起来的3个以上的音的结合叫做和弦。位于原位和弦最下面的音称为根音,根音上方三度音称为三音,五度音成为五音,七度音称为七音。由三个音按照三度关系叠置起来的和弦成为三和弦,分为大三和弦、小三和弦、增三和弦及减三和弦。由四个音按照三度关系叠置起来的和弦叫做七和弦,按照根音上方三和弦加根音与七音构成的音程性质将其分为大小七和弦(大三+小七度)、小小七和弦(小三+小七度)、减小七(减三+小七度)、减减七和弦(减三和弦+减七度)、增大七和弦、大大七和弦、小大七和弦,前四种较为常用。如图2-18以C音为例向上分别构建各种七和弦:

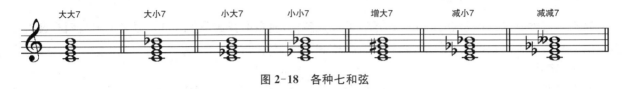

图 2-18　各种七和弦

1. 原位和弦和转位和弦

以和弦的根音为低音的和弦叫原位和弦,和弦的非根音处于低音位置,即构成了该和弦的转位。在无重复音,且密集排列的情况下,和弦中出现四度音即为转位和弦,七和弦中出现二度即为转位和弦。以三度音为低音的三和弦叫做三和弦的第一转位,也称六和弦,以五度音为低音的三和弦叫做三和弦的第二转位,也称四六和弦。

七和弦转位有3个,五六和弦(以三度为低音的七和弦)、三四和弦、二和弦。图2-19为七和弦的三种转位:

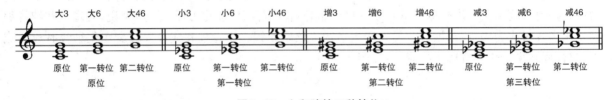

图 2-19　七和弦的三种转位

2. 和声进行逻辑

和弦的横向关系通常表现为和声进行,简单介绍下和声进行的一般逻辑。

(1) 正三和弦

无论是大调式还是小调式中,其音阶中的Ⅰ、Ⅳ、Ⅴ级为正音高类,相应地,以这3个音为根音构成的三和弦称为正三和弦。从功能(各音或和弦在调试中的作用)的角度,依次称其为主和弦、下属和弦以及属和弦。正三和弦能够反映鲜明的调式色彩。在自然大调中,3个正三和弦均为大三和弦,而在自然小调中,它们又都是小三和弦。同时,3个正三和弦的构成音包含了调试中的所有音高类。因此,在确立调式、调式的过程中发挥了重要作用。

很显然,在一个调式中,主和弦是稳定的,其他所有和弦都是相对不稳定,而建立在主音上、下方纯四度音(调式的Ⅴ与Ⅳ)基础上的两个和弦成为最重要的两个不稳定、在一定条件下能形成乐思的不完整性的和弦。同样是不稳定和弦,因其同主和弦的共同音有所不同,因此,其不稳定程度又略有不同,见谱例。

如谱例所示,Ⅳ与Ⅴ级和弦同主和弦均有一个共同音,不同的是,Ⅳ和弦含有主和弦的根音,即调式的主音,而Ⅴ级和弦含有主和弦的5音。在Ⅳ～Ⅰ的和声进行中,Ⅰ和弦的根音已经提前出现在Ⅳ和弦中,而这种情况并未发生在Ⅴ～Ⅰ中。相比之下,显然Ⅴ级和弦其音响更具紧张与不稳定感。其结果是,Ⅴ～Ⅰ的进行更能够凸显Ⅰ和弦的稳定感。因此,3个正三和弦在总体上应遵循从稳定(Ⅰ)—不稳定(Ⅳ)—更不稳定(Ⅴ)—稳定(Ⅰ)的逻辑过程,这样一来,中间不稳定的状态被延长了,这样冲突的状态再回到主和弦时才得以解决,进而延迟了主和弦的返回,最终使调式得到全面揭示,因为它所有功能都已涉及。

图 2-20 谱例

(2) 完全功能体系

功能是指音或和弦在调试中的作用,也指在同一调试中,不同的音或和弦之间的相互关系。这种关系不仅仅体现在音程关系上,还表现在音或和弦连接时显示出来的紧张与稳定的变化上。除 3 个正三和弦外,每个正三和弦的上、下方三度又分别形成两个副三和弦,这些副三和弦因总是同某一正三和弦之间含有两个共同音,因此,在功能上具有相似性,从而,使所有的自然音和弦形成了三个功能组,如图 2-21 所示。

图 2-21 完全功能体系

此外,尚有几个常用的七和弦,这些七和弦因包含了更多的调式音高类,因此,往往具有复功能性,然而,其同根音三和弦的功能仍占优势,如图 2-22 谱例。

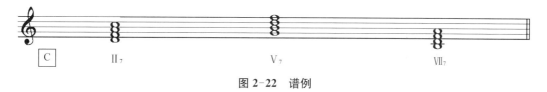

图 2-22 谱例

上述三和弦和七和弦构成了自然音体系的主要和弦材料。这些和弦在进行过程中,总体上仍然遵循从稳定和声到不稳定和声再解决到稳定和声的原则,即从稳定的主功能经过不稳定的下属功能以及更不稳定的属功能组和弦,最后解决至稳定的主和弦的逻辑过程,总体上表现为由三个正三和弦和声进行的扩展。当然,理论上讲,作为不稳定的下属功能组和弦,同样可以直接进行至主和弦,主和弦也可以不经过下属功能,直接进行属功能,但通常情况下,属功能很少进行至下属和弦,如图 2-23 所示。

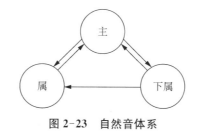

图 2-23 自然音体系

需要说明的是,作为同一功能组的和弦,其在使用时,仍应遵循不稳定感逐渐增长的趋势,以下属功能组为例,如图 2-24 所示。

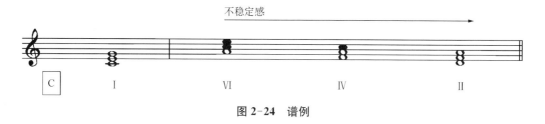

图 2-24 谱例

在下属功能组的三个三和弦中,可以根据每个和弦同主和弦共同音的多少(或者有无共同音)来判断其不稳定程度,共同音越少,或者没有共同音的和弦更不稳定。如谱例所示,Ⅵ和弦同主和弦有两个共同音,Ⅳ和弦同主和弦有1个共同音,而Ⅱ和弦共主和弦没有共同音。因此,根据不稳定逐渐增长的和声逻辑,下属功能组的三个和弦应遵循从Ⅵ~Ⅳ~Ⅱ的逻辑进行。

总之,无论是不同功能组之间,还是同一功能组的和弦,其进行都遵循着不稳定功能逐渐增长的趋势和原则。

(三)织体

织体是乐曲声部的组合方式。织体分为单声部织体、复调织体和主调音乐织体。单声部织体仅有一个单一曲调,包括单声部的独唱、独奏和不同声部的齐唱、齐奏;复调织体包括支声复调、对比复调和模仿复调;主调音乐的织体一般由旋律和和声组成,有持续低音式、和弦式、分解和弦式等类型。

四、曲式

曲式部分介绍一般音乐作品的基本结构(一、二、三部曲式)和相关的附属结构(引子、连接、尾声)等。

(一)一部曲式

一部曲式是一种特殊的小型曲式,常表现为采用某种类型的乐段或重复乐段来表达单一音乐形象,多用于短小歌曲及某些风格性小品(如前奏曲、音乐瞬间等)。其结构可用字母表示为a。

(二)二部曲式

二部曲式指由功能不同的两部分组合而成的曲式类型,分为单(简单)二部曲式和复(复合)二部曲式。

单二部曲式由两个乐段或类似乐段的结构组成,多见于歌曲或带有声乐体裁特点的小型独奏器乐曲,也常作为更大型复合结构的组成部分(即乐部)。单二部曲式的第一部分常为规范乐段,第二部分为乐段或与乐段规模相当的段落,各段常包含偶数个乐句(2或4个),可用字母表示为a+b。单二部曲式分为无再现和有再现两类,无再现的具有开放性特点,只用于独立作品(如声乐作品中的"主歌-副歌"结构);有再现则带有起承转合的性质,结构更为完善,更多出现在器乐曲中。

复二部曲式较单二部曲式规模更大,只用于完整作品。它由前后两大部分并列而成,各部分常为单二部或单三部曲式(即乐部结构);此外,复二部曲式还存在一个部分为乐部,另一个部分为乐段的情况(歌曲中较为多见)。

(三)三部曲式

三部曲式指由三个规模较为均等的部分组成的曲式类型,分为单(简单)三部曲式和复(复合)三部曲式。

单三部曲式起源于17、18世纪的世俗性乐曲,第一部分为呈示性的乐段a;第二部分一般为展开性的段落a′或与第一部分构成对比的另一个呈示性乐段b;第三部分常常为第一部分的再现a,用符号表示为a+a′+a或a+b+a。另有,一种特殊的无再现部的三部曲式,则由连续的三个主题并列而成,用符号表示为a+b+c。

复三部曲式起源于古组曲和大协奏曲中两首体裁相同的舞曲的交替。较单三部曲式规模更大,其中至少呈示部分为乐部结构(单二部曲式、单三部曲式甚至更大结构)。复三部曲式中最为典型的是在头尾两部分与中部形成对比,这种对比可能是主题的对比,也可能是力度、速度、音色、织体上的对比。

(四)附属结构

曲式结构中有一些附属性的部分是时有时无的,这些附属结构不参与曲式结构的形成,只起着铺垫、引导、串联或总结的作用。附属部分有引子/前奏、连接、尾声几种。

引子或前奏是曲式基本部分进入之前的准备或铺垫,往往在速度、节拍等方面与主要的乐思陈述部分有一定联系,引子的规模一般与整个作品的规模成正比。

连接是为了体现两个部分内容转变而在调性、力度、音区、织体或材料等多方面的过渡部分,具有承前启后的功能。

尾声出现在基本部分之后,是对乐曲主要乐思/主题的回顾总结。尾声通常持续处于主要调性上,起

到稳定调性、缓冲动力、平衡结构的作用。也有特殊的大型尾声可能首先离开主调,随后再回到主调。

五、小结

音乐作品的最小单位音,其音高、音长、音强、音色四种性质将构建成结构丰富的小单元,作为独立的单元与其他单音构成合音,在音乐作品的色彩表现上体现出重要的作用,音程及和弦的性质以及其进行的一般逻辑也是理解音乐作品的重要依据。由音列有规律的组成在一起形成了不同的旋律线条、调性特征、织体结构,最终按照一定的曲式结构关系组合在一起,形成音乐作品。这其中涉及的各部分都是音乐技术工作者研究的重要步骤。

第三章
音频特征及音频信号处理

第一节 音频特征

绝大部分的音频特征最初起源于语音识别的任务中,它们可以精简原始的波形采样信号,从而加速机器对音频中语义含义的理解。从20世纪90年代末开始,这些音频特征也被应用到乐器识别等音乐信息检索的任务中,更多针对音频音乐而设计的特征也应运而生。本节将从宏观角度介绍如何理解和区分音频特征,并推荐了常用的音频音乐特征提取工具。对音频特征的计算过程及应用将在其他章节针对具体问题进行详细讲解。

一、音频特征的类别

认识音频特征不同类别的重点并不在于如何对某一特征进行精准分类,而是加深理解不同特征的物理意义。针对音频音乐特征,我们可以从以下几个角度去区分。

① 特征是由提取模型从信号中直接输出的数值,还是基于提取模型的输出得到的描述性统计(如均值、标准差等)。

② 特征表示的是瞬态还是全局上的数值:瞬态特征通常以帧为单位,而全局特征则覆盖了更长的时间段(如一个单音信号的有效时长、响度等)。

③ 特征表示的抽象程度:底层特征的抽象程度最低,也最容易从原始的波形信号中被提取;它可以被进一步处理为中层特征,其代表的语义大致等同于乐谱中常见的音乐元素(如音高、音符的起始时间等);高层特征最为抽象,大多被识别音乐的体裁、情绪等任务所采用。

④ 根据特征在提取过程中的差异,可以再细分为:直接在音频波形信号中提取的特征(如过零率);将音频信号变换到频域后提取的特征(如频谱质心);需通过特定模型得到的特征(如将信号分离为乐音与噪声后,基于乐音得到的特征);受人耳听觉认知的启发,改变量化特征的尺度后得到的特征。

需要注意的是,上述角度下的各类音频特征并非完全分立,而是相互联系。尤其在特征提取流程上,各类之间更为相互依赖,如图3-1所示。

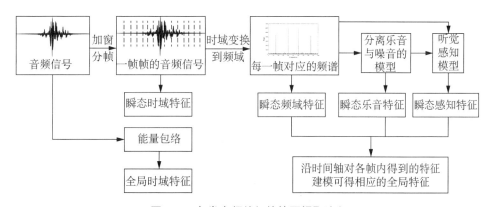

图3-1 各类音频特征的简要提取流程

我们以"特征提取过程的差异"为主要分类基准,分别罗列出各类别下比较典型的音频特征,如表3-1所示。

同样,列表中的特征并非完全属于一个特定的类别。比如,均方根能量既能从波形在每帧里的采样信号中直接计算,也能从每帧对应的频谱得到,因此还可以被归类为时域特征或频域特征。该情况也适用于一些列表之外的特征,比如,梅尔频率倒谱系数MFCC(Mel-frequency Cepstral Coefficients)在计算过程中需要将信号变换到频域,并加以模仿人类听觉系统响应的梅尔尺度滤波器组,因此,可以将MFCC视为频域特征或感知特征。其他更多音频特征可以参考Peeters的CUIDADO项目报告。

表 3-1　常见的音频特征，表格中的信号均指音频信号

类别	特征名称	物理或音乐意义
能量特征	均方根能量(Root-Mean-Square Energy)	信号在一段时间内的能量均值
时域特征	起音时间(Attack Time)	音符的能量包络在上升阶段的时长
	过零率(Zero-crossing Rate)	信号在一段时间内通过零点的次数
	自相关(Autocorrelation)	信号与其沿时间轴位移后的版本之间的相似度
频域特征	频谱质心(Spectral Centroid)	信号的频谱中能量的集中点，可描述信号音色的明亮度。越明亮的声音，能量越集中在高频部分，则频谱质心的值越大
	频谱平坦度(Spectral Flatness)	量化信号与噪声之间相似度的参数，信号的频谱平坦度越大，则信号越有可能为噪声
	频谱通量(Spectral Flux)	量化信号相邻帧的频谱之间的变化程度
乐音特征	基音频率(Fundamental Frequency，或 f_0)	通常情况下等同于信号的音高对应的频率
	失谐度(Inharmonicity)	信号的泛音频率与其基音的整数倍频率之间的偏离程度
感知特征	响度(Loudness)	信号强弱被人耳感受到的主观感觉量，又称为音量
	尖锐度(Sharpness)	信号的高频部分被人耳感受到的能量，高频部分能量越高则尖锐度越大

二、常用的特征提取工具

对音频特征的提取可以借助现有开源项目的帮助，表 3-2 列出了目前常用的特征提取工具。从表中可以注意到 Python 现为较通用的编程语言，基于此起步建立自己的音频音乐开源项目可以参照 https://bmcfee.github.io/ismir2018-oss-tutorial 的流程指南。

表 3-2　常用的音频特征提取工具(按名称首字母排序)

名称	网址	适用编程语言
aubio	https://aubio.org	C/Python
Essentia	https://essentia.upf.edu	C++/Python
LibROSA	http://librosa.github.io/librosa	Python
madmom	https://madmom.readthedocs.io	Python
pyAudioAnalysis	https://github.com/tyiannak/pyAudioAnalysis	Python
Vamp Plugins	https://vamp-plugins.org	C++/Python

第二节　音频信号处理

音频信号(Audio Signal)是声波的电子形式表示，音频信号处理是电子信号处理的一个子领域。音频信号能够用模拟信号和数字信号两种方式表示，模拟信号处理直接对电信号进行操纵，而数字信号处理则在数字表示的信号上进行数学变换。

一、模拟信号处理

模拟信号处理通过某些模拟装置对连续模拟信号进行信号处理。"模拟"在数学上表示一组连续值，这与使用一系列离散量来表示信号的"数字"不同。模拟值通常表示为电压、电流。影响电压电流的误差或噪声将导致由它们表示的信号中的相应误差。

模拟信号处理的示例包括扬声器中的交叉滤波器，立体声中的低音、高音和音量控制，以及 TV 上的色调控制。常见的模拟处理元件包括电容器、电阻器、电感器、晶体管或运算放大器等。

用于模拟信号处理的方法有卷积、傅里叶变换、拉普拉斯变换等。信号处理系统的行为可以在数学上建模并在时域上用 $h(t)$ 表示，在频域中表示为 $H(s)$，其中 s 是复数的形式，$s=A+iB$。输入信号通常称为 $x(t)$ 或 $X(s)$，输出信号通常称为 $y(t)$ 或 $Y(s)$。

（一）卷积

卷积（Convolution）是信号处理中的基本概念，是求连续和离散线性时不变系统输出响应的主要方法。设两个序列为 $x(n)$ 和 $h(n)$，则 $x(n)$ 和 $h(n)$ 的卷积定义为：

$$y(n)=\sum_{m=-\infty}^{\infty}x(m)h(n-m)=x(n)*h(n) \tag{3.1}$$

其中 * 代表卷积运算。如果 $x(n)*h(n)$ 是两个向量 u 和 v，那么这两个向量的卷积表示 v 滑过 u 时由这些点确定的重叠部分的面积。从代数上来讲，卷积是将其系数为 u 和 v 元素的多项式相乘的运算，卷积结果就是新的多项式系数组成的向量。对于线性时不变系统，如果知道该系统的单位响应，将单位响应和输入信号求卷积，就相当于把输入信号的各个时间点的单位响应加权叠加，得到输出信号。

（二）傅里叶变换

在满足下边约束（式 3.2）的情况下，傅里叶变换将信号从时域转换到频域（式 3.3），逆傅里叶变换将信号于从频域转换到时域（式 3.4），

$$\int_{-\infty}^{\infty}|x(t)|\mathrm{d}t<\infty \tag{3.2}$$

$$X(\mathrm{j}\omega)=\int_{-\infty}^{\infty}x(t)\mathrm{e}^{-\mathrm{j}\omega t}\mathrm{d}t \tag{3.3}$$

$$x(t)=\frac{1}{2\pi}\int_{-\infty}^{\infty}X(\mathrm{j}\omega)\mathrm{e}^{\mathrm{j}\omega t}\mathrm{d}\omega \tag{3.4}$$

（三）拉普拉斯变换

拉普拉斯变换（Laplace Transform）是一个广义傅里叶变换。拉氏变换（式 3.5）是一个线性变换，在复平面进行，可将一个有实数变量 $t(t\geqslant 0)$ 的函数 $x(t)$ 转换为一个变量为复数 s 的函数。傅里叶变换将一个函数或信号表示成许多正弦波的叠加，而拉氏变换则是将一个函数表示为许多矩的叠加。

$$X(s)=\int_{0}^{\infty}x(t)\mathrm{e}^{-st}\mathrm{d}t \tag{3.5}$$

拉普拉斯逆变换是

$$x(t)=\frac{1}{2\pi}\int_{-\infty}^{\infty}X(s)\mathrm{e}^{st}\mathrm{d}s \tag{3.6}$$

二、数字信号处理

数字信号处理 DSP（Digital Singnal Processing）通过使用专业的数字信号处理器，执行各种各样的信号处理操作。用这种方式处理的信号是一系列的数字，表示时域（一维信号）、空间域（多维信号）或者频域中连续变量的样本。在数字信号处理中，需要确定哪个域最能代表信号的基本特征，并且将相应的域应用在合适的信号处理上。

（一）信号采样与量化

要对模拟信号进行数字分析和操作，必须使用模数转换器 ADC（Analog Digital Converter）对其数字化。数字化通常分为两个阶段：采样（Sampling）和量化（Quantization）。采样是指连续时间的离散化过程，其中均匀采样是指每隔相等的时间采样一次。每秒钟需要采集的声音样本个数叫做采样频率。量化

将模拟声音的连续波形幅度转换为离散化的数字。先将整个幅度划分成有限个量化阶距的集合,幅度的划分可以是等间隔或不等间隔的,把落入某个阶距内的样本值赋予相同的量化值。

采样/奈奎斯特定理(Sampling/Nyquist Theorm)指出,如果采样频率(Sampling Frequency)大于等于信号中最高频率分量的两倍,一个信号可以从它的采样值精确地重构。实际上,采样频率通常明显高于奈奎斯特频率的两倍。

(二) 音效

音频效果(Audio Effects)是被设计用于改变音频信号声音的系统。未处理的音频被称为干的(Dry),处理后的音频被称为湿的(Wet)。

1. 延迟或回声(Delay or Echo)

为了模拟大厅或洞穴中混响的效果,将一个或多个延迟信号(Delayed Signals)添加到原始信号中。被感知为回声时,延迟必须是 35 ms 或更高。由于缺乏在所需环境中实际播放的声音,可以使用数字或模拟方法来实现回声的效果。当混合大量延迟信号时,会产生混响(Reverberation)效果,产生的声音具有在一个大房间呈现的效果。

2. 翻边(Flanger)

为了产生不寻常的声音,将一个具有连续可变延迟(通常小于 10 ms)的延迟信号加到原始信号上。

3. 相位器(Phaser)

相位器是另一种创造异常声音的方法。该信号被分离,一部分使用全通滤波器(All-pass Filter)过滤,以产生一个相移(Phase-shift),然后将未过滤的和过滤的信号混合。相位器效果最初是为了镶边效果的一个更简单的实现,因为用模拟设备难以实现延迟。相位器通常用于对自然声音(例如人类语音)产生合成的或电子的效果。C-3PO 的声音就是通过使用相位器处理演员的声音创造的。

4. 合唱(Chorus)

一个延迟信号以恒定的延迟加到原始信号上,为了不被感知为回声,延迟必须很短,但是又必须超过 5 ms 以便能被听到。如果延迟太短,它将破坏性地干扰未延迟的信号,产生翻边效果。通常,延迟信号将轻微地变调(Pitch Shifting),以更逼真地传递多个声音的效果。

5. 均衡化(Equalization)

为了衰减或增强不同频带以产生想要的频谱特性而使用均衡化。适度使用均衡化(通常缩写为 EQ)可用于微调录音的音质;均衡化的极端使用,比如严重削减某个频率,能产生更多不寻常的效果。

6. 滤波(Filtering)

滤波是一种过滤形式。在一般意义上,可以使用低通(Low-pass)、高通(High-pass)、带通(Band-pass)或带阻(Band-stop)滤波器来增强或衰减频率范围。语音的带通滤波可以模拟电话的效果,这是因为电话里也使用带通滤波器。

7. 过载(Overdrive)

使用模糊盒(Fuzz Box)之类的过载效果可以用于产生失真的声音,比如用于模仿机器人声音或者失真的无线电话通话。最基本的过载效果包括当一个信号的绝对值超过某一阈值时进行消波。

8. 变调(Pitch Shifting)

此效果在音高上将信号向上或向下移动。例如,信号可以被向上或向下移动一个八度。这通常应用于整个信号,而不是单独应用于每个音符。将原始信号与变调的副本相混合可以从一个声音产生和声(Harmonies)。变调的另一个应用是音高校正(Pitch Correction)。这里,使用数字信号处理技术将音乐信号调谐到正确的音高。这种效果在卡拉 OK 机上应用广泛,通常可以用来帮助那些歌唱跑调的流行歌手。

9. 保持音高不变的时间伸缩(Time Stretching)

保持音高不变的时间伸缩也称为 TSM(Time Scale Modification),是变调的补充,即在不影响音高的前提下改变音频信号的速度。

10. 谐振器(Resonators)

强调特定频率上的谐波频率内容。这可以从参数均衡器或基于延迟的梳状滤波器(Comb Filters)

创建。

11. 机器人语音效果(Robotic Voice Effects)

此效果使演员的声音听起来像是合成的人声。

12. 调制(Modulation)

调整一个预定义信号的载波信号的频率或幅度。环形调制(Ring Modulation),也称为幅度调制(Amplitude Modulation),这在神秘博士科幻电影中经常被使用。

13. 压缩(Compression)

减少声音的动态范围(Dynamic Range),以避免强弱(Dynamics)的无意波动。不要将电平压缩(Level Compression)同音频数据压缩相混淆,音频数据压缩会减少数据量而不会影响声音幅度。

14. 3D音频效果(3D Audio Effects)

将声音置于立体声基础之外。

15. 波场合成(Wave Field Synthesis)

用于创建虚拟声学环境的空间音频渲染技术。

第四章
常用的机器学习技术

第一节 监督学习方法

监督学习是指有求知欲的学生从老师那里获取知识、信息,老师提供对错指示,告知最终答案的学习献完血。在机器学习里,学生对应于计算机,老师则对应于周围的环境。根据在学习过程所获得的经验、技能,对没有学习过的问题也可以做出正确解答,使计算机获得这种泛化能力,是监督学习的最终目标。在音频音乐处理领域中,监督学习最被广泛使用的是贝叶斯分类方法和支持向量机分类方法。

一、朴素贝叶斯分类器

贝叶斯定理是由英国数学家托马斯·贝叶斯在 1763 年证明得到的,主是用来描述两个条件概率之间的关系,后来,经过多位统计学家的共同努力,以贝叶斯定理为核心,发展出一系列分类算法,统称为贝叶斯分类。这类算法被广泛应用于各个领域,就音频音乐方面来看,目前主要应用于音频分割、音乐节奏提取、音频水印检测等;在语音方面也得到不少应用,比如语音增强、话者识别等。有的文献则将非负矩阵分解理论应用于语音信号的统计中,提出基于贝叶斯的非负矩阵分解算法。

简单贝叶斯分类器(Naïve Bayesian Algorithm 或 Simple Bayesian Algorithm)也称为朴素贝叶斯分类器,它不仅理论简单,而且是贝叶斯学习方法中实用性很高的一种分类器。Michie 等在 1994 年将朴素贝叶斯与其他的机器学习算法相比较,比如,决策树和神经网络算法,表明在许多情况下,朴素贝叶斯都具有较强的竞争力。下面我们主要介绍简单贝叶斯分类器的思想。

在简单贝叶斯分类器学习中,每个样本 X 可由多个属性值描述,目标函数 $f(x)$ 从某有限集合 V 中取值。学习器首先需要有一系列关于目标函数(有指导)的样本进行训练,称为训练样本,然后可对新样本进行目标值的预测(即分类结果)。假定新的样本实例描述为属性值 (a_1, a_2, \cdots, a_n),那么得到最有可能的目标值 V_{MAP} 可定义为:

$$V_{MAP} = \underset{v_j}{\mathrm{argmax}}\, P(v_j \mid a_1, \cdots, a_n) \tag{4.1}$$

可使用贝叶斯公式描述为:

$$\begin{aligned} V_{MAP} &= \underset{v_j \in V}{\mathrm{argmax}}\, \frac{P(a_1, \cdots, a_n \mid v_j) P(v_j)}{P(a_1, \cdots, a_n)} \\ &= \underset{v_j \in V}{\mathrm{argmax}}\, P(a_1, \cdots, a_n \mid v_j) P(v_j) \end{aligned} \tag{4.2}$$

在式(4.2)中,计算每个 $P(v_j)$ 较容易,只要计算每个目标值 v_j 出现在训练数据中的频率就可以。

然而,计算 $P(a_1, \cdots, a_n \mid v_j)$ 的值则相对较难,除非有一个非常大的训练样本集,否则无法获得可靠的估计。简单贝叶斯分类则基于这样一种假设:在给定目标值时属性值之间是相互独立的。换句话说,该假定说明在给定样本目标值的情况下,观察到的属性值 a_1, a_2, \cdots, a_n 的联合概率等于每个单独属性的概率乘积:

$$P(a_1, \cdots, a_n \mid v_j) = \prod_i P(a_i \mid v_j) \tag{4.3}$$

将式(4.3)代入得:

$$V_{NB} = \underset{v_j \in V}{\mathrm{argmax}}\, P(v_j) \cdot \prod_i P(a_i \mid v_j) \tag{4.4}$$

式(4.4)中,V_{NB} 表示朴素贝叶斯分类输出的目标值。基于训练数据中各属性值、类别标识以及它们的组合所出现的频率,很容易估计 $P(a_i \mid v_j)$ 的值,这比估计 $P(a_1, \cdots, a_n \mid v_j)$ 的值要容易得多。可以看出,当所需的条件满足独立性时,简单贝叶斯分类 V_{NB} 就等于 V_{MAP} 分类。

本例是将古琴曲根据情感特征值的分布特点,将其按情感分别划分到八个不同的区域。

设每个数据样本用一个特征向量来描述6个属性值(调式、大跳音程、节奏、滑音、复合指法、音色)，即：$X=\{x_1, x_2, \cdots, x_6\}$，情感类别有8个类，分别用$C_1, C_2, \cdots, C_8$表示。给定一个未知的数据样本$X$(即没有类标号)，如果将$X$分配给类$C_i$，则一定是$P(C_i|X) > P(C_k|X)$，$1 \leq k \leq 8$且$i \neq k$。变量定义如下：$TotalNum$为总样本数；$ClassNum_i$第$i$类的样本个数；$AttricClassNum_{ij}$为第$j$个属性的取值在类别$i$中的样本个数；

基于古琴数据的训练模式集，由式(4.1)和式(4.2)求得先验概率值，然后，根据Bayes分类公式(4.3)，可得到第j个属性值属于第i类的后验概率，最终未知样本X的类别划分则可由$P(C_i|X) = \mathop{\text{argmax}}\limits_{i} \prod\limits_{j=1}^{6} P(C_i|x_j)$，$i=1, \cdots, 8$得到，实验结果分类正确率达85.36%。

$$P(C_i) = \frac{ClassNum_i}{TotalNum} \tag{4.5}$$

$$P(x_j|m_i) = \frac{AttriClassNum_{ij}}{ClassNum_i} \tag{4.6}$$

$$P(C_i|x_j) = \frac{P(C_i)P(x_j|C_j)}{\sum\limits_{i=1}^{8} P(C_i)P(x_j|C_j)} \tag{4.7}$$

二、支持向量机

支持向量机SVM(Support Vector Machine)由Corinna Cortes和Vapnik等于1995年提出，随后在机器学习领域受到了广泛关注。在很多应用领域，支持向量机的表现都优于其他机器学习算法。如图4-1，该算法在数据集中寻找一个超平面将两类样本分开，数据集中的样本到分割超平面的最短距离为间隔(Margin)。距离超平面最近的样本称为支持向量(Support Vector)。划分两类数据的相对间隔越大，其分割超平面对两个数据集的划分越稳定，越不容易受噪声等因素影响，因此，SVM也称为最大间隔分类器(Maximum Margin Classifier)。对于不能线性分类的问题，一个方法是允许部分训练样本被错误地分类，对软间隔进行优化求解。

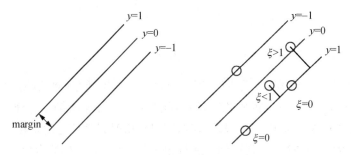

图4-1 间隔与软间隔

在使用支持向量机的学习中，主要分为两个步骤：一、构造核函数，使得原数据通过核函数映射到一个新的高维特征空间中，并且线性可分；二、构造线性分类器，将高维特征空间中的数据进行线性分类。线性分类器的能力有限，核函数方法使数据映射在高维可分的特征空间中，增强了线性分类器的计算能力。下面，我们主要从核函数和线性分类器两方面进行介绍。

(一) 核理论

关于核理论的研究历史悠久，早在1909年就出现了关于Mercer理论的研究萌芽，N. Aronszajn在20世纪50年代初开展了有关再生核空间的理论研究，后来1964年被M. Aizermann、E. Bravermann和L. Rozoener首次引入到机器学习领域，直到20世纪90年代中期，随着支持向量机(SVMs)算法的提出，该理论的实际价值才开始广泛被人们所认识。核函数方法的实质是通过核函数的映射将低维输入空间中

的非线性问题转换到高维特征空间中较易解决的线性问题,使数据在新空间中具有更好的分离性。输入空间到特征空间的映射效果可用图 4-2 进行描述。

定义 1 （核函数（正定核或核））设 $X \in R^s$,称函数 $K(x, \tilde{x}) : X \times X \mapsto R$ 是核函数,如果存在到 Hilbert 空间的映射 $\Phi : X \mapsto H$,使得对 $\forall x, \tilde{x} \in X$ 有 $K(x, \tilde{x}) = \langle \Phi(x), \Phi(\tilde{x}) \rangle_H$。这里 $\langle \cdot, \cdot \rangle_H$ 表示在空间 H 中的内积。

图 4-2 高斯核映射特征空间中超平面在原特征空间的投影

定义 2 （核函数的等价定义）令 X 表示一个非空集（不一定是 R^s 的子集）,一个定义在 $X \times X$ 上的函数 K 如果对任意的自然数 n 和所有 $x_1, \cdots, x_n \in X$ 都产生一个正定 Gram 矩阵,则称其为核函数（正定核）,或简称为核。

定理（Mercer 定理） 令 χ 是 R^n 上的一个紧集,K 是 $\chi \times \chi$ 的连续实值对称函数,则积分算子 T_k 半正定:

$$\int_{\chi \times \varphi} K(x,z) f(x) f(z) \mathrm{d}x \mathrm{d}z \geqslant 0, \forall f \in L_2 \tag{4.8}$$

等价于 $K(\cdot, \cdot)$,可表示为 $\chi \times \chi$ 上的一致收敛序列为:

$$K(x, z) = \sum_{i=1}^{\infty} \lambda_i \psi_i(x) \psi_i(z) \tag{4.9}$$

式(4.9)中,$\lambda_i > 0$ 是 T_k 的特征值;$\psi_i \in L_2(\chi)$ 是对应 λ_i 的特征函数($\|\psi_i\|_{L_2} = 1$)。

(二) 常用的核函数

常用的核函数有以下几种:

1. 多项式核函数

这种类型的核函数,一般形式如下:

$$K(x, z) = [a(x \cdot z) + b]^d \tag{4.10}$$

其中,$a > 0, b \geqslant 0, d$ 为正整数。

2. 高斯径向基函数

高斯径向基函数(Gaussian Radial Basis Function)常见形式如下:

$$K(x, z) = \exp\left(-\frac{\|x - z\|^2}{2\sigma^2}\right) \tag{4.11}$$

或

$$K(x, z) = \exp(-q\|x - z\|^2), q > 0 \tag{4.12}$$

式中,σ 代表方差。

3. 两层神经网络（或称 Sigmoid 函数）

一般形式如下:

$$K(x, y) = S(v(x, y) + c) \tag{4.13}$$

式(4.12)中,$S(u)$ 是 Sigmoid 函数。如双曲正切函数 Tanh 等。

4. 平移不变核

所有可以表示成 $K(x, y) = K(x - y)$ 核函数统称为平移不变核(Shift Invariant Kernel)。可以严格证明,所有的平移不变核其特征分解的基函数都是 Fourier 基,仅仅特征值 λ_n 有所不同。平移不变核的一种典型例子,也是目前最为常用的一种核函数即高斯径向基核函数。

$$K(x, y) = K(x - y) = \sum_{n \in N} \lambda_n \phi_n(x)^T \phi_n(y) \tag{4.14}$$

另外，根据 Mercer 定理还可以从已知的核函数构造出新的核函数。

5. 根据正定核的定义构造

(1) 乘积核

$$K(x, y) = \Phi(x)^T \Phi(y) \tag{4.15}$$

其中 $\Phi(\cdot) = (\phi_1(\cdot), \phi_2(\cdot), \wedge)^T$。

(2) 积分核

$$K(x, y) = \int_\lambda (n) g(x, z) \overline{g(y, z)} dz \tag{4.16}$$

其中 $\lambda(n) \geqslant 0$。

6. 构造平移不变核

平移不变核特征分解的基函数均为 Fourier 基函数，当且仅当平移不变核 $K(x, y) = K(x - y)$ 的 Fourier 变换满足下式：

$$\hat{K}(w) = F[K](w) = (2\pi)^{-\frac{n}{2}} \int_x e^{-iw \cdot x} K(x) dx \geqslant 0 \tag{4.17}$$

则该平移不变核为 Mercer 容许核。因为平移不变核可以分解为：

$$K(x, y) = K(x - y) = \int_u [(2\pi^{-\frac{n}{2}} K(w))] e^{iw \cdot x} e^{-iw \cdot y} dw \tag{4.18}$$

7. 构造点积核

凡可以表示成 $K(x, y) = K(<x, y>)$ 的核函数称为点积核。构造点积核的必要条件如下：

$$\begin{cases} K(\xi) \geqslant 0 \\ K'(\xi) \geqslant 0 \\ K'(\xi) + \xi K'(\xi) \geqslant 0 \end{cases} \quad \text{对任意的} \xi \geqslant 0 \text{成立} \tag{4.19}$$

目前关于核函数的选择依据尚没有统一的定论，由于高斯径向基函数对应的特征空间是无穷维的，然而有限的模式在该特征空间肯定是线性可分的，所以高斯径向基函数是目前最为普遍使用的核函数。

(三) SVM 基本原理

在 SVM 方法中，只要定义不同的内积函数，就可以实现多项式逼近、贝叶斯分类、径向基函数方法、多层感知器网络等许多现有学习算法。假定训练样本集 LS 中的样本数目为 n，$LS = \{(X_i, y_i), i = 1, 2, \cdots, n\}$，$X_i \in R^l$。该监督学习问题包括两个类别，如果 X_i 属于第 1 类，则其类别标识为 $y_i = 1$；如果属于第 2 类，则 $y_i = -1$。下面针对线性和非线性两种情况分别讨论。

1. 线性情况

如果存在分类超平面方程：

$$\langle W \cdot X \rangle + b = 0 \tag{4.20}$$

使得对于 $i = 1, 2, \cdots, n$，满足

$$\begin{cases} \langle W \cdot X_i \rangle + b \geqslant 1 & y_i = 1 \\ \langle W \cdot X_i \rangle + b \leqslant -1 & y_i = -1 \end{cases} \tag{4.21}$$

则称训练样本集是线性可分的。式 (4.20) 和式 (4.21) 中的 $\langle W \cdot X_i \rangle$ 为向量 W 和向量 X_i 的内积，$W \in R^l$，$b \in R$ 都进行了规范化，使每类样本集中与分类超平面距离最近的样本点满足式 (4.21) 的等式要求。式 (4.21) 也可写成如下形式：

$$y_i(\langle W \cdot X_i \rangle + b) \geqslant 1, i = 1, 2, \cdots, l \tag{4.22}$$

SVM 方法是从线性可分情况下的最优超平面提出的。所谓最优超平面就是要求分类面不但能将两

类样本无错误的分开,而且要使两类之间的距离最大。利用最优超平面,差别函数为:

$$f(X)=\text{sgn}(\langle W \cdot X \rangle + b) \tag{4.23}$$

该差别函数能够获得最优的泛化能力。式(4.23)中的 sgn(·)为符号函数。

线性判别函数的一般形式为 $g(X)=\langle W \cdot X \rangle + b$,线性分类器的定义中有一个内在的自由度,即使这个超平面做尺度变换 $(\lambda\bar{\omega},\lambda b)$(其中 $\lambda \in R^+$),超平面$(\bar{\omega},b)$关联的函数也不会变化。然而,相对于几何间隔而言,用函数输出的间隔会有变化,函数输出的间隔可以称为函数间隔。因此,需要优化几何间隔,并最小化权重向量的范数,即固定函数间隔等于1(函数间隔为1的超平面称为正则超平面)。如果 W 是权重向量,要在正点 X^+ 和负点 X^- 上实现函数间隔为1,可以计算几何间隔如下:

$$\begin{aligned}\langle W \cdot X^+ \rangle + b &= +1 \\ \langle W \cdot X^- \rangle + b &= -1 \end{aligned} \tag{4.24}$$

同时,为计算几何间隔必须归一化 W。几何间隔 γ 是所得分类器的函数间隔:

$$\begin{aligned}\gamma &= \frac{1}{2}\left(\langle \frac{W}{\|W\|_2} \cdot X^+ \rangle - \langle \frac{W}{\|W\|_2} \cdot X^- \rangle\right) \\ &= \frac{1}{2\|W\|_2}(\langle W \cdot X^+ \rangle - \langle W \cdot X^- \rangle) = \frac{1}{\|W\|_2}\end{aligned} \tag{4.25}$$

因此,几何间隔将成为 $1/\|W\|_2$。其中,$\|W\|_2$ 为 W 的几何范式,简记为 $\|W\|$。

经过上述过程,将判别函数进行归一化,使两种类别中的所有样本都满足 $|g(X)| \geq 1$,即,使离分类超平面最近的样本的 $|g(X)|=1$,这样分类间隔就等于 $2/\|W\|$,因此,间隔最大等价于使 $\|W\|$ 最小;而要求分类面对所有样本正确分类,就是要求其满足:

$$y_i \cdot (\langle W \cdot X_i \rangle + b) - 1 \geq 0 \ (i=1,2,\cdots,n) \tag{4.26}$$

因此,满足上述条件且使 $\|W\|^2$ 最小的分类面就是最优分类面。这两类样本中离分类超平面最近且平行于最优分类面的训练样本就是使式(4.26)中等号成立的样本,它们叫做支持向量 SV(Support Vector)。

根据上面的讨论,最优超平面的求解需要最大化 $2/\|W\|$,即最小化 $\frac{1}{2}\|W\|^2$。求最优超平面问题可以表示成如下的约束优化问题:

$$\begin{cases}\min\limits_{W,b} \frac{1}{2}\|W\|^2 \\ \text{subject to } y_i(\langle W \cdot X_i \rangle + b) \geq 1, i=1,2,\cdots,n\end{cases} \tag{4.27}$$

最大间隔分类器的主要问题是,它总是完美地产生一个没有训练误差的一致假设。当数据不能完全线性分开时,最大间隔这个量是一个负数。为了解决上述问题,需要引入松弛变量 ξ_i, $i=1,2,\cdots,n$,也就是允许在一定程度上违反间隔约束,这样,分类超平面的最优化问题为:

$$\begin{cases}\min\limits_{\alpha,\beta} \frac{1}{2}\|W\|^2 + C\sum_{i=1}^n \xi_i \\ \text{subject to } y_i(\langle W \cdot X_i \rangle + b) \geq 1-\xi_i, \xi_i \geq 0, i=1,2,\cdots,n\end{cases} \tag{4.28}$$

式(4.28)中,C 为惩罚参数,C 越大表示对错误分类的惩罚越大。采用拉格朗日乘子法求解这个具有线性约束的二次规划问题,即

$$\begin{cases}\max\limits_{\alpha,\beta}\min\limits_{W,b,\xi}\{L_p = \frac{1}{2}\|W\|^2 + C\sum_{i=1}^n \xi_i - \sum_{i=1}^n \alpha_i[y_i(\langle W \cdot X_i \rangle + b)-1+\xi_i] - \sum_{i=1}^n \beta_i \xi_i\} \\ \text{subject to } \alpha_i \geq 0, \beta_i \geq 0\end{cases} \tag{4.29}$$

式(4.29)中,α_i 和 β_i 为拉格朗日乘子,对偶形式可以通过对相应的 W,ξ,b 求偏导,并置 0,得到如下关系式:

$$\begin{cases} \dfrac{\partial L_p}{\partial W} = W - \sum_{i=1}^{n} y_i \alpha_i X_i = 0 \\ \dfrac{\partial L_p}{\partial \xi} = C - \alpha_i - \beta_i = 0 \\ \dfrac{\partial L_p}{\partial b} = \sum_{i=1}^{n} y_i \alpha_i = 0 \end{cases} \quad (4.30)$$

将得到的关系式(4.30)代入原拉格朗日函数(式4.29)中,可以得到对偶最优化问题:

$$\begin{cases} \max_{\alpha} \{ L_D = \sum_{i=1}^{n} \alpha_i - \dfrac{1}{2} \sum_{i,j=1}^{n} y_i y_j \alpha_i \alpha_j \langle X_i \cdot X_j \rangle \} \\ \text{subject to } 0 \leqslant \alpha_i \leqslant C, \ \sum_{i=1}^{n} \alpha_i y_i = 0 \end{cases} \quad (4.31)$$

最优化求解得到的 α_i 可能是:① $\alpha_i = 0$;② $0 < \alpha_i < C$;③ $\alpha_i = C$。后两者所对应的 X_i 为支持向量。由式(4.30)可知,只有支持向量对 W 有贡献,也就是对最优超平面和判别函数有贡献,相应的学习方法称为支持向量机。在支持向量中,③所对应的 X_i 称为边界支持向量 BSV(Boundary Support Vector),实际上是错分的训练样本点;②所对应的 X_i 称为标准支持向量 NSV(Normal Support Vector)。

根据 Karush-Kuhn-Tucker 条件(简称 KKT 条件)可知,在最优点,拉格朗日乘子与约束的积为0,即

$$\begin{cases} \alpha_i [y_i \langle W \cdot X_i \rangle + b] - 1 + \xi_i] = 0 \\ \beta_i \xi_i = 0 \end{cases} \quad i = 1, 2, \cdots, n \quad (4.32)$$

对于标准支持向量,因 $0 < \alpha_i < C$,由式(4.30)得到 $\beta_i > 0$,则由式(4.32)得到 $\xi_i = 0$,因此,对于任一标准支持向量 X_i,满足

$$y_i (\langle W \cdot X_i \rangle + b) = 1 \quad (4.33)$$

从而计算参数 b 为

$$b = y_i - \langle W \cdot X_i \rangle = y_i - \sum_{X_j \in SV} \alpha_j y_j \langle X_j \cdot X_i \rangle \quad X_i \in NSV$$

为了使计算可靠,对所有标准支持向量分别计算 b 的值,然后求平均,即

$$b = \dfrac{1}{N_{NSV}} \sum_{X_i \in NSV} (y_i - \sum_{X_j \in SV} \alpha_j y_j \langle X_j \cdot X_i \rangle) \quad (4.34)$$

式(4.34)中,N_{NSV} 为标准支持向量的数目。由式(4.33)可知,支持向量就是使式(4.22)等号成立的样本数据。

2. 非线性情况

训练集为非线性时,通过一非线性函数 $\varphi(\cdot)$ 将样本 X 映射到一个高维线性特征空间,在这个维数可能为无穷大的线性空间中构造最优分类超平面,并得到分类器的判别函数。因此,在非线性情况下,分类超平面为:

$$\langle W \cdot \varphi(\cdot) \rangle + b = 0 \quad (4.35)$$

差别函数为

$$y(X) = \text{sgn}(\langle W \cdot \varphi(\cdot) \rangle + b) \quad (4.36)$$

最优分类超平面问题描述为

$$\begin{cases} \min_{W, b, \xi} \dfrac{1}{2} \|W\|^2 + C \sum_{i=1}^{n} \xi_i \\ \text{subject to } y_i \langle W \cdot X_i \rangle + b \geqslant 1 + \xi_i \quad \xi_i \geqslant 0, \ i = 1, 2, \cdots, n \end{cases} \quad (4.37)$$

得到的对偶最优化问题为：

$$\max_{\alpha}\begin{cases} L_D = \sum_{i=1}^{n} \alpha_i - \frac{1}{2}\sum_{i,j=1}^{n} y_i y_j \alpha_i \alpha_j \langle \varphi(X_i) \cdot \varphi(X_j) \rangle \\ = \sum_{i=1}^{n} \alpha_i - \frac{1}{2}\sum_{i,j=1}^{n} y_i y_j \alpha_i \alpha_j K(X_i, X_j) \\ \text{subject to } 0 \leqslant \alpha_i \leqslant C, \sum_{i=1}^{n} \alpha_i y_i = 0 \end{cases} \quad (4.38)$$

式(4.38)中，$K(X_i, X_j)$ 为核函数，判别函数为

$$y(X) = \text{sgn}\Big[\sum_{X_i \in SV} \alpha_i y_i K(X_i, X) + b\Big] \quad (4.39)$$

式(4.39)中，阈值 b 为

$$b = \frac{1}{N_{NSV}} \sum_{X_i \in NSV} \Big(y_i - \sum_{X_j \in SV} \alpha_j y_j K(X_j, X_i)\Big) \quad (4.40)$$

由式(4.38)~式(4.40)可知，尽管通过非线性函数将样本数据映射到具有高维甚至为无穷维的特征空间，并在特征空间中构造最优分类超平面，但在求解最优化问题和计算判别函数时并不需要显式计算该非线性函数，而只需计算核函数，从而避免了特征空间维数灾难问题。当然，核函数的选择必须满足 Mercer 条件。

三、高斯混合模型

高斯模型可分为单高斯模型 SGM(Single Gaussian Model)和高斯混合模型 GMM(Gaussian Mixture Model)两类。高斯混合模型 GMM 能够平滑地近似模拟任意形状的概率密度分布，是单一高斯概率密度函数 PDF(Probability Density Function)的延伸。根据高斯概率密度函数参数不同，每一个高斯模型可以看作一种类别。输入一个样本 x，可通过 PDF 计算其值，然后通过一个阈值来判断该样本是否属于高斯模型。很明显，SGM 适合于仅有两类别问题的划分。而 GMM 由于具有多个模型，划分更为精细，适用于多类别的划分，可以应用于复杂对象建模。

（一）单高斯模型

多维高斯(正态)分布概率密度函数 PDF 定义如下：

$$N(x; u, \Sigma) = \frac{1}{\sqrt{(2\pi)|\Sigma|}} \exp\Big[-\frac{1}{2}(x-u)^T \Sigma^{-1}(x-u)\Big] \quad (4.41)$$

与一维高斯分布不同，其中 x 是维数为 d 的样本向量(列向量)；u 是模型期望；Σ 是模型方差。对于单高斯模型，由于可以明确训练样本是否属于该高斯模型，故 x 通常由训练样本均值代替，Σ 由样本方差代替。为了将高斯分布用于模式分类，假设训练样本属于类别 C，上式可以改为如下形式：

$$N\Big(\frac{x}{C}\Big) = \frac{1}{\sqrt{(2\pi)|\Sigma|}} \exp\Big[-\frac{1}{2}(x-u)^T \Sigma^{-1}(x-u)\Big] \quad (4.42)$$

式(4.42)表明样本属于类别 C 的概率大小。将任意测试样本 x_i 输入上式，均可以得到一个标量 $N(x; u, \Sigma)$，然后根据阈值 t 来确定该样本是否属于该类别。

① 阈值 t 的确定：可以为经验值，也可以通过实验确定。另外也有一些策略可以参考，如，首先令 $t = 0.7$，以 0.05 为步长一直减到 0.1 左右，选择使样本变化最小的那个阈值作为最终 t 值，也就是意味着所选的 t 值所构造的分类模型最稳定。

② 几何意义理解：单高斯分布模型在二维空间应该近似于椭圆，在三维空间上近似于椭球。遗憾的是在很多分类问题中，属于同一类别的样本点并不满足椭圆分布的特性。

(二) 高斯混合模型

高斯混合模型是单一高斯概率密度函数的延伸,由于 GMM 能够平滑地近似任意形状的密度分布,因此近年来常被用在语音、图像识别等方面,得到不错的效果。例如,有一批观察数据 $X=\{x_1, x_2, \cdots x_n\}$,数据个数为 n,在 d 维空间中的分布不是椭球状,就不适合以一个单一的高斯密度函数来描述这些数据点的概率密度函数。

从数学上讲,这些数据的概率密度函数可以通过加权函数表示,式(4.43)即称为 GMM,$\sum_{j=1}^{M} a_j N_j = 1$。

$$p(x_i) = \sum_{j=1}^{M} a_j N_j(x_i; u_j, \Sigma_j) \tag{4.43}$$

$$N_j(x_i; u_j, \Sigma_j) = \frac{1}{\sqrt{(2\pi)^m |\Sigma_j|}} \exp\left[-\frac{1}{2}(x-u_j)^T \Sigma_j^{-1}(x-u_j)\right] \tag{4.44}$$

式(4.44)表示第 j 个 SGM 的 PDF,其中 j 需要事先确定好,就像 K-means 中的 K 一样,a_j 是权值因子。其中的任意一个高斯分布 $N_j(x_i; u_j, \Sigma_j)$ 叫做这个模型的一个 Component。这里有个问题,为什么我们要假设数据是由若干个高斯分布组合而成的,而不假设是其他分布呢?实际上不管是什么分布,只要 j 取得足够大,这个混合模型就会变得足够复杂,就可以用来逼近任意连续的概率密度分布。只是因为高斯函数具有良好的计算能力,所以 GMM 被广泛使用。

GMM 是一种聚类算法,每个 Component 就是一个聚类中心,即在只有样本点,不知道样本分类(含有隐含变量)的情况下,计算出模型参数。这显然可以用期望最大化 EM(Expectation Maximization)算法来求解。再用训练好的模型去判别样本所属的分类:

Step1:随机选择 K 个 Component 中的一个;

Step2:把样本代入刚选好的 Component,判断是否属于这个类别,如果不属于则回到 Step1。

(三) 高斯混合模型参数估计

当每个样本所属分类已知时,GMM 的参数利用最大似然比(Maximum Likelihood)确定。设样本容量为 N,属于 K 个分类的样本数量分别是 N_1, N_2, \cdots, N_k,属于第 k 个分类的样本集合是 $L(k)$。

$$a_k = \frac{N_k}{N} \tag{4.45}$$

$$u_k = \frac{1}{N_k} \sum_{x \in L(k)} x \tag{4.46}$$

$$a_k = \frac{1}{N_k} \Sigma_{x \in L(k)} (x-u_k)(x-u_k)^T \tag{4.47}$$

样本分布未知的时候,有 N 个数据点,服从某种分布 $Pr(x_i; \theta)$。式(4.48)称为似然函数(Likelihood Function),我们想找到一组参数 θ,使得生成这些数据点的概率最大。通常单个点的概率很小,连乘之后数据会更小,容易造成浮点数下溢,所以一般取其对数,得到 Log-likelihood Function(式 4.49),GMM 的 Log-likelihood Function 即为式(4.50)

$$\prod_{i=1}^{N} Pr(x_i; \theta) \tag{4.48}$$

$$\sum_{i=1}^{N} \log Pr(x_i; \theta) \tag{4.49}$$

$$\sum_{i=1}^{N} \log\left\{\left(\sum_{k=1}^{K} \pi_k N(x_i; u_k, \Sigma_k)\right)\right\} \tag{4.50}$$

这里每个样本 x_i 所属的类别 Z_k 是不知道的,Z 是隐含变量。我们就是要找到最佳的模型参数,使得(4.50)式所示的期望最大,"期望最大化算法"名字由此而来。

(四) EM 算法求解

EM 算法是一种迭代算法,1977 年由 Dempster 等人总结提出,用于含有隐变量(Hidden Variable)的概率模型参数的最大似然估计。每次迭代包含两个步骤:

E-Step:求期望 $E(\gamma_{jk} \mid X, \theta)$ for all $j = 1, 2, \cdots, N$。

M-Step:求极大,计算新一轮迭代的模型参数。

至此,我们就找到了高斯混合模型的参数。需要注意的是,EM 算法具备收敛性,但并不保证找到全局最大值,有可能找到局部最大值。解决方法是初始化几次不同的参数进行迭代,取结果最好的那次。

第二节 聚类分析

从以上章节可以看出,监督学习是在教师指导下进行的,这种指导是以具有明确类别标签的训练样本组成的分类模型。然而,在实际分类问题中,对于样本的类别标签往往难以获得,特别是对于多媒体数据集,因此,无监督的学习技术显得尤为重要。绝大多数无监督学习技术是聚类分析的形式。在聚类分析中,根据某些相似性的量度或共有特征把数据划分成组。采用聚类的组织形式,同一类(或簇)中的对象非常相似,不同类中的对象则截然不同。

目前聚类算法多种多样,按照聚类过程中是否使用准则函数,可以将它们分为直接法和间接法两大类。直接法又称为启发式算法,它直接对样本进行划分,不采用任何准则函数;间接法则需要借助于准则函数对分类优化。此外,按样本所属类别个数又可划分为硬聚类和软聚类。硬聚类是其中每个数据点只属于一类;而软聚类则是其中的每个数据点可属于多类。本小节首先介绍聚类分析的基本概念,进而介绍几种经典的聚类算法。

一、聚类分析的基本概念和过程

假定我们从样本空间 S 中获得 n 个未知类别的样本 X_1, X_2, \cdots, X_n,那么聚类过程可以形式化地表述为:对于每一样本 $X_i (i = 1, 2, \cdots, n)$,如何使其落入 S 的 m 个区域中的一个,并且 X_i 只落入其中的一个区域。其中样本的划分满足:

$$\begin{cases} S_1 \cup S_2 \cup S_3 \cdots \cup S_m = S \\ S_i \cap S_j = \phi \quad \forall i \neq j \end{cases} \tag{4.51}$$

聚类分析得到的结果是把样本划分为若干区域,即我们只知道哪些样本属于一类,但并不知道每个区域对应的类别代表什么意思。如果能按其他的后验方法(如人工判读)去确定这些类别的实际意义,那么就实现了一种分类。显然,这种分类方法属于监督分类。

(一) 相似性测量

从聚类分析的概念可知,在聚类过程中采用归并相似样本或分开不相似的样本的方法,最终将样本划分成若干类别。因此,确定样本的相似性是聚类分析的关键技术。下面主要介绍最常用的几种相似性度量方法,假设每个样本 X_i 可以表示为 l 维向量 $(x_{i1}, x_{i2}, \cdots, x_{il})^T$ 的形式。

1. 欧氏距离

欧氏距离是最简单和最常用的测度,其在多维欧氏空间中的表达式为:

$$d(X_i, X_j) = \sqrt{(X_i - X_j)^T (X_i - X_j)} = \sqrt{|X_i - X_j|^2} \\ = \sqrt{(x_{i1} - x_{j1})^2 + (x_{i2} - x_{j2})^2 + \cdots + (x_{il} - x_{jl})^2} \tag{4.52}$$

如果多维空间在各方向上具有相同的尺度概念,那么上式可以直接用于相似性度量,否则,应当采用如下的加权欧氏距离:

$$d(X_i, X_j) = \sqrt{\sum_{k=1}^{l} \alpha_k (x_{ik} - x_{jk})^2} \tag{4.53}$$

式(4.53)中，α_k 为加权系数。

2. Mahalanobis 距离

样本 X_i 至 X_j 的 Mahalanobis 距离平方为

$$d_M(X_i, X_j) = \sqrt{(X_i - X_j)^T \Sigma^{-1}(X_i - X_j)} \qquad (4.54)$$

式(4.54)中，Σ^{-1} 为相应样本类别中各样本向量的协方差矩阵的逆。这个衡量考虑了变量之间的方差，即和其他变量高度相关的变量不如其他没有关系或有一般关系的变量贡献得多。

3. 角度

相似性测试不一定只限于距离，可以根据向量间的夹角进行相似性度量，度量函数为：

$$S(X_i, X_j) = \frac{X_i^T X_j}{\|X_i\| \cdot \|X_j\|} \qquad (4.55)$$

式(4.55)中，$S(X_i, X_j)$ 是向量 X_i 和 X_j 之间夹角的余弦，当 X_i 和 X_j 相对于原点为同一方向时，函数值最大。采用这种相似性测度的前提是，样本聚类区域相互之间以及它们对坐标原点来说都是线性可分的。

(二) 聚类评价准则

相似性测度提供了聚类过程中如何对样本做类别划分的数值标准。但是，对聚类好坏还必须做出客观的评判。例如，对同一个聚类问题，往往有多种算法可供选择，它们的优劣通常应当从聚类结果来判断。另外，某些聚类方法本身也需要通过某些聚类分析来决定下一步的策略。为解决上述问题，必须定义一个准则函数，从而将聚类问题变成对该准则函数求极值的问题。

1. 误差平方和准则

误差平方和准则就是求取每个聚类中各样本与其聚类中心的误差平方和，所有聚类的总误差平方和越小，则相应的聚类结果越合理。误差平方和是聚类分析中较简单和较常用的准则，其定义为：

$$J = \sum_{i=1}^{m} \sum_{X \in S_i} \|X - M_i\|^2 \qquad (4.56)$$

式(4.56)中，m 为聚类分析后得到的区域数(也称为聚类数)；S_i 表示第 i 个聚类中的样本集；M_i 为第 i 个聚类的样本中心点，定义为

$$M_i = \frac{1}{n_i} \cdot \sum_{X \in S_i} X \qquad (4.57)$$

这里 n_i 为样本集 S_i 中的样本数。

按照这一准则，使 J 基本小化的聚类就是合理的聚类。一般而言，当各聚类中的样本分布较密集，而各聚类之间又可彼此明确区分时，使用误差平方和准则效果较好。否则，当各聚类中的样本数目相差很大而聚类间距离较小时，误差平方和准则容易导致误判。

2. 相似性准则

相似性准则表示了一类准则函数，可以统一地表示成如下形式：

$$J = \sum_{i=1}^{m} n_i \cdot T_i \qquad (4.58)$$

式(4.58)中，T_i 是第 i 个聚类的相似性算子，可以定义很多种相似性算子，例如，我们可定义 T_i 为：

$$T_i = \frac{1}{n_i^2} \sum_{X \in S_i} \sum_{X' \in S_i} \|X - X'\|^2 \qquad (4.59)$$

这一相似性算子定义为某一聚类中两两样本间距离平方这和。

二、经典的聚类算法

聚类分析方法很多，根据不同的分类标准，可分为直接法和间接法，或聚集式算法和分裂式算法。这

里,我们仅给出在声音处理中常用到的几种算法。

(一) K-均值

K-均值(K-Means)聚类算法是使用最为广泛的划分聚类算法。划分聚类算法是将样本集直接划分为互斥的 K 类(簇),可表示为 $\mathscr{L}=\{C_1,\cdots,C_k\}$。这种方法主要通过对初始解进行反复迭代,进而找出目标函数的局部近似值。

K-均值算法的主要思想为:首先从 n 个样本中任意选择 c 个样本点作为初始聚类中心;对于剩下的样本则根据相似度(距离),将它们分配到与其最相似的聚类中;然后再更新每个聚类中心;不断重复上述过程直到评价准则函数收敛为止。具体的算法流程如下:

(1) 给各个族中心 μ_1,\cdots,μ_c 以适当的初值。

(2) 更新样本 x_1,\cdots,x_n 对应的簇标签 y_1,\cdots,y_n:

$$y_i \leftarrow \mathop{\mathrm{argmin}}_{y\in\{1,\cdots,c\}} \|x_i - u_y\|^2, i = 1,\cdots,n$$

(3) 更新各个族中心 μ_1,\cdots,μ_c,

$$\mu_y \leftarrow \frac{1}{n}\sum_{y_i=y} x_i, y = 1,\cdots,c$$

上式中,n_y 为属于簇 y 的样本总数。

(4) 直到族标签达到收敛精度为止,重复上述2、3步计算。

例如,随机生成600个数,并划分为3类,利用 K-均值聚类算法分别进行一次、二次、十次的迭代,得到效果图如图 4-3 所示。其初始样本集,一次迭代、二次迭代和十次迭代的结果如图 4-3 所示。

图 4-3 K-均值聚类算法下迭代效果

(二) 模糊聚类

在众多模糊聚类算法中,模糊C-均值FCM(Fuzzy C-Means)算法应用最为广泛。它通过优化目标函数得到每个样本点对所有类中心的隶属度,从而决定样本点的类属以达到自动对样本数据进行分类的目的。它允许一个样本用不同的隶属度或概率权重确定其对不同的类别的依属程度。若有 n 个样本被划分为 K 个模糊类,则隶属度通常用一个 $n \times k$ 的矩阵 V 表示,其中 $V_{ij} \in [0, 1]$ 表示样本 x_i 隶属于类别 C_j 的概率,并且满足条件 $\sum_j V_{ij} = 1$。那么,FCM的价值函数(或目标函数)可以写为:

$$F(\mathcal{L}, V) = \sum_{i=1}^{n} \sum_{j=1}^{k} V_{ij}^m \| x_i - \mu_j \|^2 \tag{4.60}$$

其中,$m \in [1, \infty)$ 是一个控制算法的柔性参数,用于控制目标样本隶属不同类别的模糊度。若 m 值过大,则聚类效果较差;如果 m 值过小,则算法接近K-均值聚类算法。在FCM中,聚类中心可以用下式计算:

$$\mu_j = \frac{\sum_{i=1}^{n} V_{ij}^m x_i}{\sum_{i=1}^{n} V_{ij}^m} \tag{4.61}$$

此外,另外一种常用的模糊聚类算法是最大期望EM(Expectation Maximization)算法。由于篇幅问题,此处不多做介绍,若想进一步了解可参考文献。

(三) 层次聚类

以上两类都是进行平面划分的聚类算法,而层次聚类则是基于层级的概念,以树的形式产生一系列嵌套簇,对给定的数据集进行层次的分解,直到满足给定条件为止。根据分类的原理不同,又可分为凝聚(Agglomerative)和分裂(Divisive)两种方法。

凝聚聚类算法是先将每个样本划分为一个单独的类别,采用自底向上的策略,每次都将最相似的一组类别合并,形成较大的分组,直到形成最终的一个分组为止。分裂聚类算法则正好相反,首先将所有样本看作一个大的类别,然后采用自顶向下的策略,第一次都选定一个大的类别,并将其划分为两个子类。此小节以凝聚聚类算法为例进行详细讲解。

凝聚聚类算法可以理解为采用自底向上的方法构造一颗聚类树的过程。目前,已形成多种多样的凝聚聚类算法,例如 BIRCH and CURE,但本小节对使用广泛的最基本的凝聚聚类算法进行介绍。

对于待分样本集 $S = \{X_1, X_2, \cdots, X_n\}$ 以及给定的聚类数 k,可按如下步骤完成聚类。

(1) 设 C 为当前聚类数目,并令 $C = n$。显然,此时每个样本自成一类,即每一聚类中的样本集为 $S_i = \{X_i\}(i = 1, 2, \cdots, n)$;

(2) 如果有 $C = k$,则完成聚类,程序结束;

(3) 求出全部类别中任意两点 S_i 和 S_j 之间的相似性度量 $\zeta(S_i, S_j)$,并找出具有最小值的 $\zeta(S_l, S_r) = \min_{i \neq j} \zeta(S_i, S_j)$;

(4) 合并 S_l 和 S_r 为新的类 S_l,并求出 S_l 的聚类中心;

(5) 删除 S_r 类,并令 $C = C - 1$;转向2。

由上可以看出,相似性度量的选择是整个算法的关键。通常由以下几种距离度量方法。

① 最小距离:$\zeta(S_i, S_j) = \min_{X \in S_i, Y \in S_j} d(X, Y)$

② 最大距离:$\zeta(S_i, S_j) = \max_{X \in S_i, Y \in S_j} d(X, Y)$

③ 均值距离:$\zeta(S_i, S_j) = d(M_i, M_j)$,其中 M_i 和 M_j 分别是 S_i 和 S_j 的均值向量,而相似性度量函数 d 可以是任何一种度量。

可以看出,选择不同的相似性度量函数会产生不同的聚类树结构。在实际情况中,可选用不同的方法产生若干个层次结构树,然后人工观测聚类结果,选取最合适的度量方式。

(四) 期望最大化算法

期望最大化(Expectation-Maximization,EM)算法是当存在隐含变量时广泛使用的一种学习方法。其可用于,当某些变量所遵循的概率分布的一般形式是已知的,但这些变量的值并没有被直接观察到的情形。一般来说,EM 算法假设数据样本是由具有 K 个不同正态分布的混合模型 $\theta = \{\theta_1, \theta_2, \cdots, \theta_k\}$ 生成,其中一组 X 是可观测的,而另一组 Z 是隐藏的,并令 $Y = X \cup Z$。未观察到的 Z 可被看作一个随机变量,它的概率分布依赖于未知参数 θ 和已知数据 X。与此类似,Y 也是一个随机变量,因为它是由随机变量 Z 来定义的。这里,使用 h 来代表参数向量 Φ 的假设值,而 h' 代表在 EM 算法的每次迭代中修改的假设。

EM 算法通过搜寻使 $E[\ln P(Y|h')]$ 最大的 h' 来寻找极大似然假设 h'。此期望是在 Y 所遵循的概率分布上计算的,此分布由未知参数 θ 确定。然而,EM 算法使用其当前的假设 h 代替实际参数 θ,以估计 Y 的分布。现定义一个函数 $Q(h'|h)$,它将 $E[\ln P(Y|h')]$ 作为 h' 的一个函数给出,在 $\theta = h$ 和全部数据 Y 的观察到的部分 X 的假定之下:

$$Q(h'|h) = E[\ln p(Y|h') | h, X] \tag{4.62}$$

将 Q 函数写成 $Q(h'|h)$ 是为了表示其定义是在当前假设 h 等于 θ 的假定下。在 EM 算法的一般形式里,它重复以下两个步骤直到收敛。

(1) 估计(E)步骤:使用当前假设 h 和观察到的数据 X 来估计 Y 上的概率分布以计算 $Q(h'|h)$。

(2) 最大化(M)步骤:将假设 h 替换为使 Q 函数最大化的假设 h':

$$h \leftarrow \mathop{\mathrm{argmax}}_{h'} Q(h'|h) \tag{4.63}$$

当函数 Q 连续时,EM 算法收敛到似然函数 $P(Y|h')$ 的一个不动点。若此似然函数有单个的最大值时,EM 算法可以收敛到这个对 h' 的全局的极大似然估计。否则,它只能保证收敛到一个局部最大值。因此,EM 与其他最优化方法有同样的局限性。

第三节 增强学习

增强学习(Reinforcement Learning)是一类特殊的机器学习算法,借鉴于行为主义心理学。与有监督学习和无监督学习的目标不同,算法要解决的问题是智能体(Agent,即运行增强学习算法的实体)在环境中怎样执行动作以获得最大的累计奖励。增强学习在诸多方面都不同于以前讨论的各种学习方法。它称为"与批评者一起学习",与之前的与老师一起学习的监督学习方法相反。批评者(Critic)不同于老师之处在于他并不告诉我们做些什么,而仅仅告诉我们之前所做的怎么样;批评者永远不会提前提供信息。批评者提供的反馈稀少,并且当他提供时,也是事后提供。这就导致了信度分配(Credit Assignment)问题。其中,较有影响的基于瞬时差分(Temporal Difference,TD)的方法就是用于解决时间信度分配问题而提出的。本小节除了介绍 TD 算法外,还将重点介绍一个称为 Q 学习的算法。

一、TD 学习

TD 学习是蒙特卡罗思想和动态规划思想的结合,是在执行一个动作之后进行动作价值函数更新。TD 算法无须依赖状态转移概率,直接通过生成随机的样本来计算,使用贝尔曼方程估计价值函数的值,然后构造更新项。TD 算法的典型实现有 SARSA 算法和 Q 学习算法。最简单的 TD 算法是一步 TD 算法,即 TD(0)算法,它是一种自适应的策略迭代算法。所谓一步 TD 算法是指 Agent 获得的瞬时奖赏值仅向后回退一步,也就是只迭代修改了相邻状态的估计值。TD(0)算法的迭代公式为:

$$\begin{aligned} V(s_t) &= V(s_t) + \beta(r_{t+1} + \gamma V(s_{t+1}) - V(s_t)) \\ &= (1-\beta)V(s_t) + \beta(r_{t+1} + \gamma V(s_{t+1})) \end{aligned} \tag{4.64}$$

式(4.64)中，β 为学习率，$V(s_t)$ 为 Agent 在 t 时刻访问环境状态 s_t 时估计的状态值函数，$V(s_{t+1})$ 指 Agent 在 $t+1$ 时刻访问环境 s_{t+1} 时估计的状态值函数，r_{t+1} 指 Agent 从状态 s_t 向状态 s_{t+1} 转移时获得的瞬时奖赏值。学习开始时，首先初始化 V 值；然后 Agent 在 s_t 状态，根据当前决策确定动作 a_t，得到经验知识和训练例 $\langle s_t, a_t, s_{t+1}, r_{t+1} \rangle$；其次，根据此经验知识，依据式(4.64)修改状态值函数。当 Agent 访问到目标状态时，算法终止一次迭代循环。算法继续从初始态开始新的迭代循环，直至学习结束。

在 TD(0)算法中，由于 Agent 获得的瞬时奖赏值只修改相邻状态的值函数估计值，故存在收敛速度慢的问题。更有效的方法是，Agent 获得的瞬时奖赏值可以向后回退任意步，称为 TD(λ)算法。TD(λ)算法的迭代公式可用式(4.65)表示：

$$V(s) = V(s) + \beta(\gamma_{t+1} + \gamma V(s_{t+1}) - V(s)) \cdot e(s) \tag{4.65}$$

式(4.65)中，$e(s)$ 定义为状态 s 的选举度。在实际应用中，$e(s)$ 可以通过以下方法计算：

$$e(s) = \sum_{k=1}^{t} (\lambda\gamma)^{t-k} \delta_{s,s_k}, \quad \delta_{s,s_k} = \begin{cases} 1 & \text{if } s = s_k \\ 0 & \text{其他} \end{cases} \tag{4.66}$$

式(4.66)也改进为：

$$e(s) = \begin{cases} \gamma\lambda e(s) + 1, & \text{if } s \text{ 是当前状态} \\ \gamma\lambda e(s), & \text{其他} \end{cases} \tag{4.67}$$

式(4.67)中，奖赏值向后传播 t 步。在当前状态历史的 t 步中，如果一个状态被多次访问，则其选举度 $e(s)$ 越大，表明其对当前奖赏值的贡献越大，然后其值函数通过式(4.66)迭代修改。

一般而言，与 TD(0)算法相比，TD(λ)算法的收敛速度有很大程度的提高。但是，由于 TD(λ)算法在递归过程中的每个时间步要对所有的状态进行更新，因此，当状态空间较大时，难以保证算法的实时性。TD 方法结合了蒙特卡罗方法和动态规划的优点，能够应用于无模型、持续进行的任务，并拥有优秀的性能，因而得到了很好的发展。Q 学习算法是 TD 算法的一种，是 TD 算法下离策略(Off-policy)的表现形式。它估计每个动作价值函数的最大值，通过迭代可以直接找到 Q 函数的极值，从而确定最优策略。

二、Q 学习

增强学习要解决的问题也可以这样表述：一个能够感知环境的自治 Agent，怎样通过学习选择能达到其目标的最优动作。Q 学习算法可从有延迟的回报中获取最优控制策略，即使 Agent 没有有关其动作会对环境产生怎样的效果的先验知识。这里待学习的目标函数是控制策略 $\pi: S \to A$。它在给定当前状态 S 集合中的 s 时，从集合 A 中输出一个合适的动作 a。如何精确指定此 Agent 要学习的策略 π 呢？一个明显的方法是要求此策略对 Agent 产生最大的累积回报。为精确地表述这个要求，我们定义：通过遵循一个任意策略 π 从任意初始状态 s_t 获得的累积值 $V^\pi(s_t)$ 为：

$$V^\pi(s_t) = r_t + \gamma r_{t+1} + \gamma^2 r_{t+2} + \cdots = \sum_{i=0}^{\infty} \gamma^i r_{t+i} \tag{4.68}$$

其中，回报序列 r_{t+i} 的生成是通过由状态 s_t 开始并重复使用策略 π 来选择上述的动作(如，$a_t = \pi(s_t)$，$a_{t+1} = \pi(s_{t+1})$ 等)。这里 $0 \leq \gamma \leq 1$ 为一常量，它确定了延迟回报与立即回报的相对比例。如果 $\gamma = 0$，那么只考虑立即回报。当 γ 接近 1 时，未来的回报相对于立即回报有更大的重要程度。

从上述可看到，我们要求 Agent 学习到一个策略 π，使得对于所有状态 s，$V^\pi(s_t)$ 为最大。此策略被称为最优策略(Optimal Policy)，并用 π^* 来表示。

$$\pi^* = \arg\max_{\pi} V^\pi(s), (\forall s) \tag{4.69}$$

为简化表示，我们将这些最优策略的值函数 $V^{\pi^*}(s_t)$ 记作 $V^*(s)$。$V^*(s)$ 给出了当 Agent 从状态 s 开始

时可获得的最大折算累积回报,即从状态 s 开始遵循最优策略时获得的折算累积回报。

一个 Agent 在任意的环境中如何能学到最优的策略 π^*？直接学习函数 $\pi^*:S \to A$ 很困难,因为训练数据中没有提供 $\langle s,\alpha \rangle$ 形式的训练样例。作为替代,唯一可用的训练信息是立即回报序列 $r(s_i,\alpha_i), i=0,1,2,\cdots$。如我们将看到的,给定了这种类型的训练信息,更容易的是学习一个定义在状态和动作上的数值评估函数,然后以此评估函数的形式实现最优策略。

Agent 应尝试学习什么样的评估函数？很明显的一个选择是 V^*。只要当 $V^*(s_1) > V^*(s_2)$ 时,Agent 认为状态 s_1 优于 s_2,因为从 s_1 中可得到较大的立即回报。当然 Agent 的策略要选择的是动作而非状态。然而在合适的设定中使用 V^* 也可选择动作。在状态 s 下的最优动作是使立即回报 $r(s,\alpha)$ 加上立即后继状态的 V^* 值(被 γ 折算)最大的动作 α。

$$\pi^*(s) = \mathop{\mathrm{argmax}}_{\alpha}[r(s,\alpha) + \gamma V^*(\delta(s,\alpha))] \tag{4.70}$$

Agent 可通过学习 V^* 获得最优策略的条件是:它具有立即回报函数 r 和状态转换函数 δ 的完美知识。当 Agent 得知了外界环境用来响应动作的函数 r 和 δ 的完美知识,它就可用式(4.70)来计算任意状态下的最优动作。

遗憾的是,只在 Agent 具有 r 和 δ 完美知识时,学习 V^* 才是学习最优策略的有效方法。这要求它能完美预测任意状态转换的立即结果(即立即回报和立即后续)。在许多实际问题中,比如机器人控制,Agent 以及它的程序设计者都不可能预先知道应用任意动作到任意状态的确切输出。因此,当 r 和 δ 都未知时,学习 V^* 是无助于选择最优动作的,因为 Agent 不能用式(4.71)进行评估。这时我们需要借助评估函数 Q 来进行评估。

评估函数 $Q(s,\alpha)$ 定义为:它的值是从状态 s 开始并使用 α 作为第一个动作时的最大折算累积回报。换言之,Q 的值为从状态 s 执行动作 α 的立即回报加上以后遵循最优策略的值(用 γ 折算)。

$$Q(s,\alpha) \equiv r(s,\alpha) + \gamma V^*(\delta(s,\alpha)) \tag{4.71}$$

注意,$Q(s,\alpha)$ 正是式(4.71)中为选择状态 s 上的最优动作 α 应最大化的量,因此可将式(4.71)重写为 $Q(s,\alpha)$ 的形式:

$$\pi^*(s) = \mathop{\mathrm{argmax}}_{\alpha} Q(s,\alpha) \tag{4.72}$$

从式(4.72)可看出当前的状态 s 下每个可用的动作 α,并选其中使 $Q(s,\alpha)$ 最大化的动作。可以看出,只需要对当前状态的 Q 的局部值重复做出反应,就可选择到全局最优化的动作序列,这意味着 Agent 不须进行前瞻性搜索,不须明确地考虑从此动作得到的状态,就可选择最优动作。Q 学习的美妙之处部分在于其评估函数的定义精确地拥有此属性:当前状态和动作的 Q 值在单个的数值中概括了所有需要的信息,以确定在状态 s 下选择动作 α 时在将来会获得的折算累积回报。

Q 学习的一般步骤如下。

步骤 1:初始化。以随机或某种策略方式初始化所有的 $Q(s,\alpha)$,选择一个状态作为环境的初始状态;

步骤 2:循环以下步骤,直到满足结束条件。

① 观察当前环境状态,设为 s；

② 利用 Q 表选择一个动作 α,使 α 对应的 $Q(s,\alpha)$ 最大；

③ 执行该动作 α；

④ 设 r 为在状态 s 执行完动作 α 后所获得的立即回报；

⑤ 根据式(4.72)更新 $Q(s,\alpha)$ 的值,同时进入下一新的状态 $s' = T(s,\alpha)$。

Q 学习的创新点在于,它不仅估计了当前状态下采取行动的短时价值,还能得到采取指定行动后可能带来的潜在未来价值。这与企业融资中的贴现现金流分析相似,它在确定一个行动的当前价值时也会考虑到所有潜在未来价值。由于未来奖励会少于当前奖励,因此,Q 学习算法还会使用折扣因子来模拟这个过程。Q 学习是一种非常强大的算法,但它的主要缺点是缺乏通用性。如果将 Q 学习理解为在二维数组

(动作空间×状态空间)中更新数字,那么它实际上类似于动态规划。这表明Q学习Agent不知道要对未见过的状态采取什么动作。换句话说,Q学习Agent没有能力对未见过的状态进行估值。

第四节 生成对抗网络

2014年,受博弈论中零和博弈的启发,GoodfelLow和Bengio提出了对抗式生成网络(Generative Adversarial Network,GAN)。GAN采用的是一种无监督的学习方式训练,近年来被广泛用在无监督学习和半监督学习领域中,如图像生成、语音合成、对话系统的实现等。

一、GAN的基本原理

GAN的主要思想是生成器G(Generator)网络和判别器D(Discriminator)网络相互博弈,完成目标数据生成任务。其中,G接收一个随机噪声z,生成尽可能逼真的目标数据;D判断生成器G生成的数据x是不是真实的。原始GAN的目标函数如下:

$$\min_G \max_D V(D, G) = E_{x \sim P_{data}}(x)[\log D(x)] + E_{z \sim P_z}(z)[\log(1 - D(G(z)))] \qquad (4.73)$$

其中$D(x)$是D判断x属于真实数据分布的概率,$1-D(G(z))$是D判断$G(z)$来自模型生成的概率。该目标函数希望D能尽可能地分辨真实数据和生成数据,同时也希望生成器能尽可能地欺骗过D。

在训练中,固定一方参数,更新另一方的网络权重,此过程交替进行。通过min-max博弈,双方都极力优化自己的网络,从而形成竞争对抗。最后收敛时,D判断不出数据的来源,也就等价于生成器G可以生成符合真实数据分布的样本。

二、GAN的模型改进

原始GAN存在着训练不稳定、梯度消失、模式崩溃、模式消失等问题。研究人员陆续提出了各种改进的GAN。

2015年,Radford、Metz和Chintala将GAN和卷积层结合,提出DCGAN。DCGAN是在原始GAN的网络结构上进行了改动,是GAN与卷积神经网络相结合的一种尝试,它的收敛速度以及生成数据的质量相比于原始GAN有了很大提高。在DCGAN中,G网络中使用转置卷积进行上采样,D网络中用步长大于1的卷积代替池化操作。此外,舍弃全连接层,直接用卷积层相连。通过一些经验性的网络结构设计使得对抗训练更加稳定。

在2017年,Arjovsky等人提出WGAN(Wasserstein GAN),从原理上更改了生成数据和真实数据的距离的数学表示。WGAN使用Wasserstein距离代替JS(Jensen-Shannon)散度,以克服原始GAN可能存在的梯度消失问题。Wasserstein又称EM(Earth-Mover)距离。表示为,

$$W(P_{data}, P_g) = \inf_{\gamma \sim \prod(P_{data}, P_g)} E_{(x,y) \sim \gamma}[||x - y||] \qquad (4.74)$$

其中$\prod(P_{data}, P_g)$是P_{data}与P_g组合起来所有可能的联合分布的集合。Wasserstein距离相比KL散度、JS散度的优越性在于,即便两个分布没有重叠,Wasserstein距离仍然能够反映它们的远近,具有优越的平滑特性。WGAN的关键部分是,它要求在整个样本空间χ上,判别器函数梯度的Lp-norm不大于一个有限的常数k。Lipschitz限制是通过梯度截断的方法实现,然而截断阈值是人为设置的,会存在误差。判别器的网络会将阈值的偏差在梯度上放大,造成很大的梯度误差。

同年,Gulrajani和Ahmed等人针对该问题,再次改进WGAN,提出了WGAN-GP。WGAN-GP引入了额外的惩罚项来解决上述问题,

$$L(D) = -E_{x \sim P_{data}}[D(x)] + E_{\tilde{x} \sim P_g}[D(x)] + \lambda E_{\hat{x} \sim P_{\hat{x}}}[(||\nabla_{\hat{x}} D(\hat{x})||_2 - 1)^2] \qquad (4.75)$$

WGAN-GP 的惩罚项只对真假样本集中区域,及其中间的过渡地带生效。因为把判别器的梯度 Lp-Norm 限制在 1 附近,所以梯度可控性非常强。容易调整到合适的尺度大小,能够显著提高训练速度,从而解决了原始 WGAN 收敛缓慢的问题。

同于 2017 年,Xudong Mao 等人提出了 LSGAN(Least Squares Generative Adversarial Networks),使用最小二乘损失函数代替 GAN 中的交叉熵损失函数。最小二乘损失函数可以克服传统 GAN 在最小化目标函数中可能出现的梯度弥散问题,它会对处于判别成真的那些远离决策边界的样本进行惩罚,而这些样本梯度正是梯度下降的决定方向。LSGAN 损失函数如下,

$$\min_D V_{LSGAN}(D) = \frac{1}{2} E_{x \sim P_{data}}(x)[(D(x)-b)^2] + \frac{1}{2} E_{z \sim P_z}(z)[(D(G(z))-a)^2] \qquad (4.76)$$

$$\min_G V_{LSGAN}(G) = \frac{1}{2} E_{z \sim P_z}(z)[(D(G(z))-c)^2] \qquad (4.77)$$

通过不同的距离度量,LSGAN 试图构建一个更加稳定、收敛更快、生成数据质量更高且具有更高多样性的的生成对抗网络。

原始 GAN 采用的是 JS 散度,LSGAN 是采用 Peason χ^2 散度来衡量两个分布之间的距离。相应地,f-GAN 是一种泛化模型,其思想是采用不同的散度(f-散度)来衡量真实分布与生成分布,如 Reverse KL 散度、Squared Hellinger 散度等,尝试解决原始 GAN 中模式崩溃、模式消失等问题。此外,还有常见的 EBGAN(Energy-based GAN)、BEGAN(Boundary Equilibrium GAN)等改进的 GAN。

三、GAN 的应用

GAN 在计算机视觉领域已经有比较广泛且成功的应用,如图像合成、图像转换、图像超分辨率、图像域转换以及图像修复等。原始 GAN 主要应用在连续型数据上,在处理离散型数据(如自然语言处理中的词数据)时,不易将判别器的梯度传回生成器,且生成序列的合理性难以判断。为解决该问题,SeqGAN 将判别器的输出作为奖励,使用强化学习中的策略梯度下降方法训练生成器,并借鉴蒙特卡罗搜索的思想评估生成序列。

在计算机听觉领域,GAN 的应用是生成数据样本,如语音合成、声音合成、音乐生成等。除了生成之外,GAN 也常用于语音增强、降噪等方面,如 SEGAN。近年来,成功应用于在图像风格迁移的 GAN 如 CycleGAN,也被用于音乐的风格迁移中。

第五节 集成学习

一、集成学习基本概念

集成学习的概念可以表示为"三个臭皮匠胜过一个诸葛亮"。通过组合多个模型,集成学习有助于提高机器学习效果。与单个模型相比,该方法可能产生更好的预测性能。这就是为什么在许多著名的机器学习竞赛中首先采用集成学习方法,例如,Netflix 竞赛和 Kaggle。

集成学习的第一个问题是如何得到若干个个体学习器。通常有两种选择,第一种选择是每个个体学习器都使用同一种学习器,比如说决策树个体学习器;第二种选择是所有个体学习器不都是同一种类,比如有的个体学习器使用支持向量机个体学习器,有的个体使用逻辑回归个体学习器,最后再通过某种结合策略组合起来。

二、个体学习器

集成学习需要产生多个个体学习器,现在介绍不同个体学习器的获得方法。

(一) Bagging

Bagging 是 Bootstrap Aggregating 的简写。通过随机抽样获得个体学习器的训练集。通过 T 次随机抽样,我们可以得到 T 个样本集。对于这 T 个样本集,我们可以独立训练 T 个学习器,然后使用结合策略来获得最终的学习器。

对于这里的随机抽样,通常使用 Bootstap 采样。对于 m 个样本的原始训练集,我们每次随机将一个样本收集到采样集中,然后放回样本,也就是说,样本仍然可以在下次采样时收集,这样获取 m 次,最后可以获得 m 个样本的样本集。由于它是随机采样的,因此,样本集与原始的训练集是不同的,并与其他样本集是不同的,从而获得多个不同的学习器。随机森林就是 Bagging 方法中的一种。

(二) Boosting

与 Bagging 方法类似,Boosting 也通过更新采样数据创建了一组个体分类器,然后通过结合策略进行组合。然而,在 Boosting 方法中,重新采样是战略性的,以便为每个连续的分类器提供最具信息量的训练数据。Boosting 算法的工作机制是首先在训练集中以初始权重训练个体学习器,并根据个体学习器的学习误差率表现更新训练样本的权重,使高错误率的样本点在后面的训练中得到重视。对象的权重变得更高,因此,具有高错误率的这些点在后一个体学习器中更有价值。然后,在调整权重之后基于训练集训练个体学习器,并且重复执行直到个体学习器的数量达到预定数量 T,最后通过设定结合策略整合 T 个学习器以获得最终的学习器。Boosting 算法中最著名的主要有 AdaBoost 和 Boosting Tree。

三、集成学习结合策略

通常得到个体学习器之后,需要设定策略将所有个体学习器组合起来,现在介绍常见的集成学习结合策略。假定得到的 T 个个体学习器为 $\{h_1, h_2, \cdots, h_T\}$。

(一) 平均法

对于回归问题通常使用的是平均法。最简单的平均法,最终结果为:

$$H(x) = \frac{1}{T} \sum_{i=1}^{T} h_i(x) \tag{4.78}$$

假设个体学习器有权重,最终结果为:

$$H(x) = \frac{1}{T} \sum_{i=1}^{T} \omega_i h_i(x), \quad \sum_{i=1}^{T} \omega_i = 1 \tag{4.79}$$

(二) 投票法

对于分类问题通常使用投票法。最简单的投票法就是少数服从多数,在所有个体学习器中选择数量最多的预测结果作为最终结果,这是相对投票法。此外,还有绝对投票法,就是在相对投票法的基础上,不仅要求票数最多,还要求票数超过半数。较为复杂的投票法还有加权投票法,每个个体学习器都有一个权重,在统计票数时将权重考虑进去。

(三) 学习法

上述的决策方法,都是简单的逻辑方法,学习误差较大。学习法中代表方法是 Stacking 方法。Stacking 方法就是将所有个体学习器的输出作为输入,将训练集的输出作为输出,再训练一个学习器,将这个学习器的输出作为最终输出。

第六节 迁移学习

迁移学习(Transfer Learning)是机器学习中最前沿的研究领域。通俗来讲,就是运用已学习到的知识来学习新知识。Stanford 教授 Andrew Ng 认为,迁移学习将成为继监督学习之后机器学习在商业领域成功应用的下一个推动力。迁移学习在目标领域标注数据较少时可以从相关领域寻找已标注数据进行训

练,其主要目标就是将已经学会的知识很快地迁移到一个新的领域中。相比传统的机器学习,它的优势在于允许源域和目标域的样本、任务或者分布可以有较大的差异,能够节省人工标注样本的时间。

一、研究目标

迁移学习主要解决的是以下两个问题:(1)解决小数据问题。传统机器学习存在一个严重弊端:假设训练数据与测试数据服从相同的数据分布(但许多情况并不满足这种假设,通常需要众包来重新标注大量数据以满足训练要求,有时还会造成数据的浪费),当训练数据过少时,经典监督学习会出现严重过拟合问题,而迁移学习可从源域的小数据中抽取并迁移知识,用来完成新的学习任务。(2)解决个性化问题。当需要专注于某个目标领域时,源领域范围太广却不够具体。例如,专注于农作物识别时,源领域 ImageNet 太广而不适用,利用迁移学习可以将 ImageNet 上的预训练模型特征迁移到目标域,实现个性化。

二、应用领域

(一)自然语言处理

迁移学习应用于自然语言处理的原因是自然语言领域标注和内容数据稀缺。可以利用源域(例如英语)中标注的样本集来对目标域(例如法语)中的样本进行处理。迁移学习能够从长文本中迁移标注和内容知识,帮助处理短文本语言的分析与处理。

(二)计算机视觉

由于图像中可能存在可变的光照、朝向等条件导致标注数据与未标注数据具有不同的数据属性和统计分布,用传统机器学习显然无法满足要求。迁移学习算法能够将领域适配,进而达到训练效果,提升准确率。

(三)医疗健康和生物信息学

在医学影像分析领域,医学图像训练数据的标注需要先验的医学知识,适合标注此类数据的人群稀少从而导致训练数据严重稀缺,深度学习将不再适用。可以将迁移学习应用到医学图像的语义映射中,利用图像识别的结果帮助医生对患者进行诊断,从而减轻医生的工作负担,促进医疗实现转型。例如,胸部 X 光片的图像通常有助于检测结核、肺炎、心脏衰竭、肺癌和结节病等。

(四)模拟中学习

模拟中学习是一个风险较小的方式,目前被用来实现很多机器学习系统源数据域和目标域的特征空间是一样的,但是模拟和现实世界的边缘概率分布是不一样的,即模拟和目标域中的物体看上去是不同的。模拟环境和现实世界的条件概率分布可能是不一样的。不会完全模仿现实世界中的物体交互。Udacity 已经开源了它用来无人驾驶汽车工程教学的模拟器。OpenAI 的 Universe 平台将可能允许用其他视频游戏来训练无人驾驶汽车。另一个必须从模拟中学习的领域是机器人,在实际的机器人上训练模型是非常缓慢和昂贵的,训练机械臂就是一个典型案例。从模拟中学习并且将知识迁移到现实世界的方式能缓解这个问题。

(五)用户评价

在评价用于对某服装品牌的情感分类任务中,我们无法收集到非常全面的用户评价的数据。当我们直接通过之前训练好的模型进行情感识别时,效果必然会受到影响。迁移学习可以将少量与测试数据相似的数据作为训练集进行训练,能达到较好的分类效果并且节省大量的时间和精力。

三、无监督迁移学习

Pan 等人提出了迁移成分分析 TCA(Transfer Component Analysis)。TCA 通过降维来减少数据维度,首先输入两个特征矩阵计算 L 和 H 矩阵,然后选择常用的核函数进行映射(比如线性核、高斯核)计算 K,接着求 KHK 的前 m 个特征值,再得到源域和目标域的降维后的数据,最后就可以使用传统机器学习方法。TCA 实现简单,没有太多的限制。但是尽管它绕开了半定规划问题的求解,却需要花费很多计算时间在大矩阵伪逆的求解以及特征值分解。

Gong 等人在 2012 年基于采样测地线流方法 SGF(Sample Geodesic Flow)提出了 GFK。SGF 把源域

和目标域分别看成高维空间中的两个点,在这两个点的测地线上取 n 个中间点,依次连接起来。然后,由源域和目标域就构成了一条测地线的路径。找到每一步的变换,就能从源域变换到目标域。GFK 是子空间变换方面最为经典的迁移学习方法,是为了解决迁移学习中的无监督领域适配问题。它通过一个特征映射,把源域和目标域变换到一个距离最小(相似度最高)的公共空间上。GFK 方法的实施步骤为:选择最优的子空间维度进行变换,构建测地线计算测地线流式核,构建分类器。

第七节　人工神经网络

一、感知器

人工神经网络源自最早期的感知器(Perceptron)模型。它用一种非线性的运算方式尝试模拟人大脑中的神经元的工作方式。它可以被单纯地用作一个二类的分类器,或者作为一个更大的多层感知器网络里面的一个节点。如图 4-4,它接收多个输入,将每个输入乘以相应的权重,通过一个非线性的变换,得到输出。

其中 w_k 是权重(Weight),b 是偏置(Bias),分别都是这个模型里面可以被训练的参数。这个模型可以写成一个公式:

$$f(x) = \begin{cases} 1, & \text{if } w \cdot x + b > 0 \\ 0, & \text{else} \end{cases} \tag{4.80}$$

图 4-4　感知器模型

假如输入向量和各个权重的内积加上偏置大于零,输出为 1,否则,输出为 0。

感知器可以通过一个很简单的方式进行训练。首先我们要知道训练的目标函数(Objective Function),或者代价函数(Cost Function)是什么。对于这个简单的感知器,很自然地,我们希望对于训练样本里面所有输入,通过感知器计算之后的输出都尽可能跟训练样本里面的标准输出(Ground Truth)一样。假设对于第 k 个训练样本,感知器输出(以下又叫做预测值)是 y_k,标准值是 g_k,那么规范地表达出来就是我们希望最小化:

$$\cos t = \sum_k |g_k - y_k| \tag{4.81}$$

为了达到目的,训练过程如下:

① 随机初始化参数;

② 对于训练集里每一个样本 k,算出输出值 y_k,从而算出误差值 $e_k = g_k - y_k$;将权重 w_i 更新为 $w_i + e_k \cdot x_i$。

当第二步是每次看一个样本时,这就是一个在线训练(Online Learning)的过程,因为这个过程可以一次只接收一个新的训练样本,不需要事先拿到所有训练样本。当然,这一步其实可以一次看多个样本,然后取一个平均的误差值 $\overline{e_k}$,用这个值去更新 w。这样的话这个过程就是离线训练(Offline Learning)的过程,因为它假设了所有训练样本都是事先知道的。

二、逻辑回归单元

逻辑回归(Logistic Regression)的机理非常像感知器,如图 4-5 所示,只是它的非线性部分(Nonlinearity)不是一个阶跃函数,而是一个 Sigmoid 函数。

Sigmoid 函数的表达式为:

$$y = f(z) = \frac{1}{1 + e^{-z}} \tag{4.82}$$

图 4-5　逻辑回归单元模型

$f(z)$ 随着 z 变化的曲线如图 4-6 所示：

随着 z 的变化 $f(z)$ 是一条平滑的曲线，当 x 趋近于负无穷，$f(z)$ 趋近于 0；反之，当 z 趋近于正无穷，$f(z)$ 趋近于 1。逻辑回归单元的其他部分可以看作和感知器的结构一致。参考感知器表达式，我们可以将 z 替代成 $w \cdot x + b$，其中 x 是输入，w 是权重向量，b 是偏置。这样逻辑回归可以表达成：

$$y = h_\theta(x) = \frac{1}{1 + e^{-(w \cdot x + b)}} \tag{4.83}$$

图 4-6 Sigmoid 函数曲线

我们用 θ 概括了逻辑回归里的所有参数 w 和 b。相比于只能输出非 0 即 1 的感知器，一个逻辑回归单元的输出并不是非 0 即 1 的。它的输出可以被理解成是一个后验概率（Posterior Probability），它描述了当输入为 x 时 $y=1$ 的条件概率，即 $P(y=1 \mid x)$。

逻辑回归的代价函数被定义成类标 0 和 1 的交叉熵：

$$J(\theta) = \sum_i g_i \log(h_\theta(x_i)) + (1 - g_i) \log(1 - h_\theta(x_i)) \tag{4.84}$$

其中 i 是训练样本的索引，g_i 是第 i 个训练样本的类标（Class），x_i 是第 i 个训练样本的特征（Feature）。通过最小化 $J(\theta)$ 的过程，我们可以找到局部最优或者全局最优的一组 θ 参数。我们一般用梯度下降（Gradient Descent）的方法来实现这个过程。这是一个不断迭代直到收敛的过程，假设在迭代之前我们随机初始化 $\theta = \theta_0$，我们可以迭代得到：

$$\theta_{j+1} = \theta_j - \alpha \frac{\partial}{\partial \theta_j} J(\theta) \tag{4.85}$$

其中 j 表示迭代的次数，α 是一个控制 θ 变化快慢的超参数（Hyper-Parameter），叫做学习率（Learning Rate）。将偏导项求出来就是：

$$\theta_{j+1} = \theta_j - \alpha \sum_i (h_\theta(x_i) - g_i) x_i \tag{4.86}$$

梯度下降的参数优化（Optimization）方法普遍适用于像逻辑回归这种可以求导的，或者说是对于输入的微小变化，可以预见到输出的变化的非线性系统。梯度下降迭代可以每次计算一个训练样本，全部训练样本，或者一批（Batch）训练样本。计算全部训练样本占用计算资源较多，但能够保证有效的梯度值；相比之下，计算一批样本占用计算资源相对较少，也能够尽可能保证有效的梯度值。在实际使用中，一般情况下采用后者能达到最优的效果，这个方法一般被称作批量随机梯度下降（Mini-batch Stochastic Gradient Descent），或者简称随机梯度下降 SGD（Stochastic Gradient Descent）。要注意的是，这个方法不适用于感知器，因为它的非线性部分并不能求导。

三、全连通神经网络

利用逻辑回归单元可以组建神经网络。全连通神经网络 FCNN（Fully-connected Neural Network）是一种最简单直接的神经网络，在某些文献中它被称为 Vanilla Neural Network，因为它是最单纯的一种神经网络。

如图 4-7 所示，这个 FCNN 具有一个输入层（Input Layer），一个输出层（Output Layer），和两个隐藏层（Hidden Layer）。每一层都有多个"神经元"（Neuron），每一个神经元都是一个逻辑回归单元。之所以叫做"全连通"是因为它的每一层的每一个神经元都与下一层的每一个神经元连接。为了公式化表达这个模型，我们定义它的输入为 x，输入层的激发

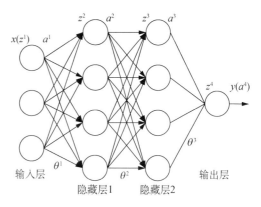

图 4-7 全连通神经网络 FCNN

(Activation)为 a^1，第一个隐藏层的输入为 z^2，它的激发为 a^2，第二个隐藏层的输入为 z^3，它的激发为 a^3，输出层的输入为 z^4，输出为 $y=a^4$。其中，输入层到第一个隐藏层的权重参数为 Θ^1，第一个隐藏层到第二个隐藏层的参数为 Θ^2，第二个隐藏层到输出层的参数为 Θ^3。将 Sigmoid 函数表示成 $g(\cdot)$，我们有如下的输入输出关系：

$$
\begin{aligned}
a^1 &= x \\
z^2 &= \Theta^{1^T} a^1 \\
a^2 &= g(z^2) \\
z^3 &= \Theta^{2^T} a^2 \\
a^3 &= g(z^3) \\
z^4 &= \Theta^{3^T} a^3 \\
a^4 &= g(z^4) \\
y &= a^4
\end{aligned}
\tag{4.87}
$$

可见输出就是等于一系列的权重数组和非线性变换作用于输入向量，这是 FCNN 的正向传播（feedforward）方式。这是一个非常简单的模型，但却具有非常复杂的变化和非常强大的建模能力。这种能力是来自神经网络里的非线性变换和大量的权重参数。

FCNN 通过训练之后可以完成一些非常复杂的监督学习（Supervised Learning）任务，比如数字分类、音乐流派分类等，而这种类型的任务通常是单一的感知器或者逻辑回归单元难以很好地完成的。FCNN 的训练同样可以通过梯度下降的方法实现。在下面的讨论中，我们把网络的所有参数的总和称作 θ，把网络训练时的代价函数称作 $J(\theta)$。

对于像 FCNN 这样的结构，实现梯度下降方法的难点是在于求偏导项。这个求偏导的过程本质上是解析网络权重参数的细微改变是如何影响整个代价函数 $J(\theta)$ 的。换句话说，我们最终需要知道的是网络里面每一个权重参数的微小改变是怎样通过整个网络的传递从而最终影响 $J(\theta)$ 的。这样在训练的过程中，我们在知道 $J(\theta)$ 的情况下，就可以将这个在训练样本中出现的误差逐层传递给神经网络里的每一个权重值，让每一个权重值根据自己对这个误差的"责任"大小进行调整。这个过程就叫做反向传播（Back-propagation）。

通过上一节描述的 FCNN 正向传播公式，我们可以推导出反向传播的公式。为了表达方便，我们假设这个神经网络的代价函数是通常用于线性回归的均方差 MSE（Mean Square Error）代价函数。对于其他的代价函数，同样可以用类似的过程进行推导。需要注意，我们下面只给出一个训练样本的表达式。每个训练样本对于权重更新的影响可以被认为是线性独立的，所以对于批量随机梯度下降的情况，只需要简单地将每一个训练样本的结果求和或者取均值。

首先，我们这个网络的代价函数为：

$$J(\theta) = \frac{1}{2}(g-y)^2 \tag{4.88}$$

其中 $y = h_\theta(x)$ 是输入 x 经过整个神经网络的正向传播过程所得到的输出，g 是 x 所对应的标准的正确的输出。接下来第一步是计算 Θ^3 对 $J(\theta)$ 的贡献，根据求导的链式法则，有：

$$\frac{\partial J(\theta)}{\partial \Theta^3} = \frac{\partial J(\theta)}{\partial a^4} \frac{\partial a^4}{\partial z^4} \frac{\partial z^4}{\partial \Theta^3} = a^3 [(g-y) \circ z^4 \circ (1-z^4)] = a^3 \delta^4 \tag{4.89}$$

其中 \circ 表示按元素求乘积。这里用到了 Sigmoid 函数的求导规则 $g'(z) = z \circ (1-z)$。接下来计算 Θ^2 对 $J(\theta)$ 的贡献：

$$\frac{\partial J(\theta)}{\partial \Theta^2} = \frac{\partial J(\theta)}{\partial a^4} \frac{\partial a^4}{\partial z^4} \frac{\partial z^4}{\partial a^3} \frac{\partial a^3}{\partial z^3} \frac{\partial z^3}{\partial \Theta^2} = a^2 [\delta^4 \Theta^{3^T} \circ z^3 \circ (1-z^3)] = a^2 \delta^3 \tag{4.90}$$

最后计算 Θ^1 对 $J(\theta)$ 的贡献：

$$\frac{\partial J(\theta)}{\partial \Theta^1} = \frac{\partial J(\theta)}{\partial a^4} \frac{\partial a^4}{\partial z^4} \frac{\partial z^4}{\partial a^3} \frac{\partial a^3}{\partial z^3} \frac{\partial z^3}{\partial a^2} \frac{\partial a^2}{\partial z^2} \frac{\partial z^2}{\partial \Theta^1} = a^1 [\delta^3 \Theta^{2T} \circ z^2 \circ (1-z^2)] = a^1 \delta^2 \quad (4.91)$$

这个就是反向传播的过程。理解的时候需要注意每个表达式里面各个数组和向量的维度信息。实质上这就是一个求梯度的过程，通过链式法则，在输出端的误差可以通过神经网络反向传播到每一个权重，从而对权重值进行更新。在实际的应用中我们通常不需要对如此复杂的梯度进行手工求解和代码实现，而只需要调用机器学习软件库里面的一个简单的语句。

反向传播是一种普遍适用于求解神经网络的梯度的方法。在下一节我们将会介绍一些其他类型的神经网络，这些网络里面有一些节点的非线性处理部分并非像逻辑回归单元的 Sigmoid 函数一样是可以全局求导的，但它们一般都可以分段求导。这种情况下，我们将分段求导的表达式代入反向传播的链式法则，同样可以计算该网络的梯度。

把梯度下降和反向传播结合的神经网络参数学习方法在学术上一般叫做 SGD with backpropagation。研究者们发现了很多种基于这种方法的变种，有的强调更精准的收敛，比如 Nestrov Momentum、Adagrad 等；有的强调自适应的学习率，比如 Adadelta、Adamax、Adam 等。在实际应用中，很多时候这些方法的会比单纯的 SGD 方法有更好的效果。有兴趣的读者可以前往这些文献进行了解。

第八节 深度学习

关于深度学习(Deep Learning)为什么叫做"深度学习"有多种说法。其中一种比较值得思考的说法是深度学习就是利用人工神经网络对输入输出进行建模（或者说对输入输出的关系进行学习）。在数十年前，计算机的运算效率，尤其是对数据级并行任务（比如大型数组相乘）的处理，尚未成熟，而神经网络的正向和反向传播严重依赖于这样的数据处理。这直接导致：①中型或大型的神经网络不能得到有效的训练；②利用神经网络进行的实验并不能得到快速有效的进行迭代。随着计算机运算效率的提高，尤其是图形处理器(GPU)的发展，在近十几、二十年里利用人工神经网络的整个学科得到前所未有的快速迭代，从而直接让这种技术得到了举世的关注和认同。而这种新的潮流需要被冠以一个新的名字，所以人们把它称为"深度学习"，而不是重复使用以前的名字"人工神经网络"。

当然"深度学习"之所以被称作"深度"是有原因的。这些原因其实在最早一批人工神经网络实验的时候已经被发现或者注意到。之所以叫做"深度"，是因为人们发现一些被训练得很好的神经网络里面每一层实际上学习到的是输入特征的不同层次的表象，越接近输出层的表象越抽象。比如，一个已经训练好的用于识别人脸的有 4 个隐藏层的神经网络，在第一、第二个隐藏层里的节点实际上可以提取一些轮廓的特征和指向的特征；第三个隐藏层可以编码五官的特征；而在最后一个隐藏层我们发现不同的脸型可以对它的不同节点产生最大激发。

一、卷积神经网络

一般提到深度学习人们会首先联想到卷积神经网络 CNN(Convolutional Neural Network)。人工神经网络的复兴有很重要的一部分原因是 CNN 在数字识别方面的压倒性优势，让人们相信深度学习其实蕴藏着巨大的潜力。

下面我们用一个一维的 CNN 来介绍 CNN 的基本原理。图 4-8 展示了一个一维的用于分类（3 类）的 CNN。

这个 CNN 具有一个典型的 CNN 所具备的所有元素。它的输入是一个 10 维的向量，它有一个卷积层(Convolutional Layer)，这个卷积操作包含两个过滤器(Filter)，这两个过滤器作用于同一个输入（图中省略了过滤器 2 的其中一些位于图像中间的链接，以腾出空间作图示）。每一个过滤器实际上只包含三个

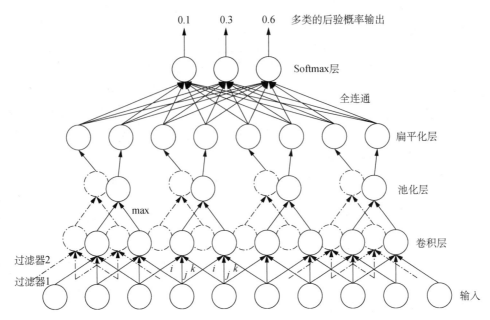

图 4-8 一维的用于分类(3类)的 CNN

权重值(或者说是 3 个参数)i,j 和 k。过滤器事实上是以一种卷积的方式作用于输入;换句话说,对于过滤器 1,在输入层和卷积层之间的权重是在 i,j,k 三个位置上共享的,过滤器 2 也有相同的机制。

通过过滤器 1 和 2 的操作,我们在卷积层得到了一个 2×10^{-2} 的特征。CNN 进一步把这个特征进行压缩和降维,这个过程叫做池化(Pooling)。池化的操作一般有 Max Pooling、Mean Pooling、或 Median Pooling,意思其实就是将输入元素取最大值、均值或中值作为输出。这个操作使得 CNN 可以适应输入的不同类型的仿射变换(Affine Transformation),比如平移、旋转、伸缩等。

在池化之后,会有一层扁平化(Flatten)的操作,使得前面的所有特征平铺展开成一个列向量,从而可以用全连通结构对它进行分类。注意这里的全连通的输出端是一个 Softmax 层,而不是一个逻辑回归,因为这个 CNN 要处理的是一个多于两类的分类问题。这里简单介绍一下 Softmax 的原理。Softmax 层的输出 j 的值等于:

$$P(y=j \mid x) = \frac{e^{\theta_i^T x}}{\sum_j e^{\theta_j^T x}} \tag{4.92}$$

它是当输入为 x 时,输出为类标 j 的后验概率,每一类的概率加起来必然等于 1。Softmax 的表达式并非凭空产生的,而是根据一些更底层的机器学习理论推导出来的,感兴趣的读者可以参考相关文献。在应用层面,当我们需要进行多余两类的分类问题,我们就可以用 Softmax 作为输出层,然后通过取极值的方法获得神经网络预测的类标。以 Softmax 作为输出的时候,这个网络的代价函数可以表达成:

$$J(\theta) = \sum_i g_i \log(h_\theta(x_i)) \tag{4.93}$$

其中 i 是 Softmax 层输出的索引,代表类;g_i 是一个单热(One-hot)的向量,表示 x_i 所对应的标准类标;$h_\theta(x_i)$ 是 Softmax 的输出。这个代价函数叫做分类交叉熵(Categorical Cross Entropy),是深度学习里面的常用代价函数。

虽然 CNN 和 FCNN 的正向传播表达式不同,用于训练 FCNN 的梯度下降反向传播方法,同样可以适用于训练 CNN。通常初学者会不理解的地方是反向传播如何能够通过池化层的节点,尤其是 Max Pooling 的节点。在实际的计算中的原则是,当反向传播遇到 Pooling 节点时,会只将信息传递向对 Pooling 的输出有贡献的连接。

这里展示的只是一个简单的例子用以说明 CNN 的基本结构。在现实中用来处理实际问题的 CNN 通常具有很深的结构,特别深的多达数十层。当我们训练特别深的神经网络,反向传播有可能会遇到梯度

消失(Gradient Vanishing)的问题。由于反向传播的每一步都要乘以这个非线性函数的导数,当我们用 Sigmoid 作为每个神经元节点的非线性函数的时候,这个问题尤其突出。注意到 Sigmoid 的导数值域是 [0,0.25],这导致反向传播最初阶段的接近输出端的梯度在往输入端传播的过程中衰减。解决的办法是引入一个导数值相对接近 1 而且相对稳定的非线性函数,常用的解决方案是线性修正单元 ReLU(Rectified Linear Unit),它的表达式是:

$$R(z)=\max(0,z) \tag{4.94}$$

它在小于 0 部分的值是 0,导数也是 0,在大于 0 的部分的值等于输入,导数是 1。在反向传播过程中,ReLU 的求导也是通过这样的方式进行分段求导的。

CNN 在音乐信息提取(MIR)领域有非常广泛的应用,它已经被用作流派分类、音乐推荐、旋律提取、调性检测、和弦检测等可以被建模成多类分类问题的任务。有兴趣的读者可以阅读以上提及的相关的文献。

二、循环神经网络和长短期记忆

另一种在 MIR 里面有重要用途的神经网络是循环神经网络 RNN(Recurrent Neural Network),因为关于音乐的很多问题涉及音乐的一个最重要的特性——时序性即音乐本质上是一个由乐音和噪声组成的时间序列。很多 MIR 的工作需要从这个原始的时间序列(比如原始音频波形)里面提取另一个更抽象的时间序列(比如旋律、和弦进行、调性进行、拍子点等)。深度学习为这一类任务提供的解决方案就是 RNN。

图 4-9 展示了一个简单而典型的从序列到序列的循环神经网络结构,它一共有三组参数,分别是输入矩阵 A,循环矩阵 R 和输出矩阵 B。我们假设输入的序列为 $X=(x^1,x^2,\cdots x^k,\cdots x^n)$,循环层的激发为 $H=(h^1,h^2,\cdots h^k,\cdots h^n)$,输出序列为 $Y=(y^1,y^2,\cdots y^k,\cdots y^n)$。注意,在这个例子里输入和输出的长度相等,但在 RNN 的普遍定义里它们的长度是可以不相等的,甚至也不需要在时间上对齐(比如在看图描述、机器翻译、或自动作曲的应用里就是这样)。

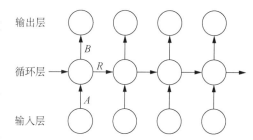

图 4-9 一个简单而典型地从序列到序列的循环神经网络结构

图 4-9 是 RNN 的一个"侧视图",假如我们看正视图,这个 RNN 的任意一个截片从输入层到输出层是一个有许多连接的神经网络,它可以是 FCNN,可以是 CNN,也可以是其他结构的网络。在这个例子中我们假设它是 FCNN,有如下正向传播表达式:

$$h^k=f(A^Tx^k+R^Th^{k-1}) \tag{4.95}$$

$$y^k=\text{softmax}(B^Th^k) \tag{4.96}$$

这个表达式建立了输入和输出联系,并且建立了循环层在相邻截片之间的循环关系。有了这个正向表达式,我们可以构造这个网络的代价函数,留意到 Softmax 输出的代价可以表达为:

$$J(\theta)=\sum_i g_i\log(y_i) \tag{4.97}$$

其中 i 是 Softmax 层输出的索引,代表类;g_i 是一个单热的向量,表示 x_i 所对应的标准类标;y_i 是 Softmax 的输出。所以对于整个 RNN,我们基于每个输出对于输入条件独立的假设,有:

$$J(\theta)=\prod_{k}^{n}\sum_i g_i^k\log(y_i^k) \tag{4.98}$$

当然我们可以看到因为循环层的关系,这个条件独立的假设在事实上是不成立的,时序上靠前的节点的代价实际上关系到往后节点的代价,但是在实际使用中我们往往使用这种简化的代价函数。

同样我们可以用反向传播的方法求 RNN 里面每一个权重对于 $J(\theta)$ 的梯度。我们可以很容易注意到这里不同的地方在于 RNN 是可以随着 k 的增大无限延伸下去的,但是同时我们知道每一个训练样本的长度必须是有限的。所以我们可以假设在每一次求梯度的时候 RNN 的长度是有限的,这时我们就把 RNN 展开(UnRoll)到训练样本的长度,然后用通过时间的反向传播 BPTT(Back-propagation Through Time)来求网络的梯度。BPTT 本质上同样是利用求导的链式法则的反向传播方法,不同的是它的反向传播同时从不同的时间片的输出端发起,在传播的过程中这些从不同路径发起的权重更新信号可以交汇,直到它们传播到 $k=0$ 的截片为止。

在 BPTT 的过程中,由于传播的路径太长,会发生梯度消失或者梯度爆炸的问题。其中梯度爆炸的问题可以通过简单的梯度阈值的方法得到解决,而梯度消失的问题曾经在很长一段时间一直阻碍着 RNN 的大规模应用,直到长短期记忆 LSTM(Long Short-term Memory)的提出,这个问题才得到一定程度的解决。

LSTM 在字面上的意思是一长串的短时记忆单元,可以理解成每一个这样的单元能够将最近收集到的信息进行一个短暂的存储然后释放。但其实在效果上我们只需要理解 LSTM 是一种在 RNN 中代替传统非线性神经元的新的神经单元,它能够有效地控制梯度消失,让 BPTT 更加稳定,从而让 RNN 能更有效地进行学习。使用 LSTM 单元的 RNN 一般称为 LSTM-RNN,有时可以直接称为 LSTM,因为 LSTM 通常只搭配 RNN 使用。

图 4-10 LSTM 的结构图

LSTM 的结构如图 4-10 所示。图的下方表示一个输入向量连通到一个简单的传统非线性神经元(可以理解成是一个逻辑回归单元),图的上方将这个传统单元替换成 LSTM,并将同样的输入向量全连通到这个 LSTM。可见,一个 LSTM 有 4 个输入接口,分别是输出门 O(Output Gate)、输入门 I(Input Gate)、忘记门 F(Forget Gate)和输入端(Input Port,在图中接口处留空白),另外还有一个记忆体 Cell,它的数据可以被写入或者读出。其中输入端等同于传统非线性单元的接口。输入的向量通过相同的权重分别连接到这 4 个接口,每个接口根据这个输入都会产生一个 0 和 1 之间的激发。输入门的激发和输入端的激发相乘的结果作为 Cell 的一个输入;忘记门的激发和旧的 Cell 值相乘作为 Cell 的另一个输入,新的 Cell 值是这两个输入的和;输出门的激发和新的 Cell 值相乘得到整个 LSTM 单元对外的输出。

假设我们用 LSTM 代替了上述 RNN 中的每一个循环层中的单元,这样 A 和 R 都会变成 4 个不同的矩阵分别连接 LSTM 的 4 个接口。假设输入门、输出门、忘记门、输入端分别是 i, o, f, c,我们可以列出 LSTM 的典型表达式,其中

输入门的激发为:

$$i_k = \sigma(A_i^T x^k + R_i^T h^{k-1}) \tag{4.99}$$

忘记门的激发为:

$$f_k = \sigma(A_f^T x^k + R_f^T h^{k-1}) \tag{4.100}$$

Cell 的输入值为:

$$C_k^0 = \tanh(A_c^T x^k + R_c^T h^{k-1}) \tag{4.101}$$

新的 Cell 值为:

$$C_k = i_k \circ C_k^0 + f_k \circ C_{k-1} \tag{4.102}$$

输出门的激发为:

$$o_k = \sigma(A_o^T x_k + R_o^T h^{k-1}) \tag{4.103}$$

循环层的最后输出为:

$$h^k = o_k \circ \tanh(C_k) \tag{4.104}$$

其中，σ 代表 Sigmoid 函数，$Tanh$ 是双曲正切函数。这些表达式再加上从循环层到输出层的表达式就完整的表达了一个典型的 LSTM-RNN 的正向传播规则。根据同样的 BPTT 原理我们也可以得到反向传播的规则，在此从略。

上述的 RNN 都是单向的，意思是在时序上靠后的输出会受到时序靠前的输入的影响；反之则不然。可以简单理解成在它的正向传播中信息是单向地从时序靠前的节点流向时序靠后的节点。我们也可以实现双向的 BRNN(Bi-directional RNN)，这种 RNN 除了有一个从左(时序靠前)指向右(时序靠后)的循环层，也有一条从右指向左的循环层，如图 4-11 所示。

图 4-11　BRNN 的结构图

BRNN 的好处是它对每一个输出节点的预测都不只是基于比它时序较早的输入，而是完整的输入。当然这样做的前提是整个输入序列在 BRNN 进行预测时是已知的。使用 LSTM 同样可以改善 BRNN 训练时的梯度消失问题，我们把运用 LSTM 的 BRNN 成为 BLSTM-RNN，或简单地称为 BLSTM。

除了上面提到的全连通神经网络、卷积神经网络和循环神经网络，在 MIR 领域常用的深度学习方法还有自编码器(Auto-Encoder)、受限玻尔兹曼机 RBM(Restricted Boltzmann Machine)和深度信念网络 DBN(Deep Belief Network)等。

自编码器的原理是让神经网络的输入本身成为监督学习的预测目标(即输出等于输入)，在神经网络的多个隐藏层里面设置瓶颈层(Bottleneck Layer)，此层一般节点数较少。当这个神经网络通过训练，我们期望瓶颈层的节点可以在某种程度上"编码"神经网络的输入。这一方面可以理解成是一种"编码"的过程；另一方面可以被认为是一个"降维"的过程，即用低维度的信息去代表高维度的信息，尽量去除信息里面的冗余。

跟自编码器一样，受限玻尔兹曼机也是一个无监督学习的模型。但跟所有在上面介绍过的神经网络不同的是，它是一个生成模型(Generative Model)，而上述的神经网络都是判别模型(Discriminative Model)。这两种模型不同的地方是，生成模型建模的是输入 X 的概率 $P(X)$，而判别模型建模的是输出对于输入的条件概率 $P(Y|X)$。RBM 是一个二分图(bipartite graph)，一边是可见单元(Visible Units)，另一边是隐藏单元(Hidden Units)，他们通过无向的权重连接在一起。这两种单元的激发和所有权重的值一起构成一个能量函数(Energy Function)，这个能量函数决定了在这个 RBM 之下一个给定输入(即可见单元)的概率。寻求最优权重值的途径就是通过不断迭代降低这个能量函数的值。同样地，这个迭代的过程是一个梯度下降的方法，而因为网络结构的不同，反向传播的方法在这里并不适用，取而代之的是一种基于吉布斯采样(Gibbs Sampling)的方法，叫做对比散度(Contrastive Divergence)。

深度信念网络是一个监督学习的模型。它的原理是将一系列的 RBM 叠加在一起，逐个进行训练，然后在最后加一层 Softmax 输出层，将这个网络看作全连通神经网络(即抛弃 RBM 的自隐藏层到可见层的连接)，利用梯度下降反向传播进行微调。它既利用了 RBM 对无标签训练样本建模的生成能力，也利用了 FCNN 对带标签训练样本的判别能力。从理论上说，它比 FCNN 能更大限度地利用了样本里包含的所有信息。在实际使用中，当我们有足够多的带标签的数据时，DBN 相比 FCNN 并没有明显的优势。

第五章
音高估计、主旋律提取与自动音乐记谱

第一节 音高估计

音高由周期性声音信号波形的最低频率决定,是声音的重要属性。音高估计,也称为基频估计或音高检测,是语音、音频及音乐信息处理中的关键技术之一。尽管音高和基频是两个完全不同的概念(音高是主观人耳感知量,而基频是一个客观物理量),但在音乐信号处理领域(如旋律提取和多音高估计)中,认为两者具有相同意义。

音高估计技术最早面向语音信号,按照信号的表示域可分为时域法和频域法。时域法包括经典的自相关算法、YIN 音高估计法、最大似然算法、SIFT(Simplified Inverse Filter Tracking)滤波器算法、超分辨率算法等。频域法包括傅里叶变换正弦波模型法、倒谱变换法、小波变换法等。按照估计方法中是否具有待估计参数,可分为非参数法和参数法。非参数法计算复杂度低,但估计准确率也相对较低,且在有噪声情况下鲁棒差;而参数法利用构建的信号模型,并根据某些统计准则求解参数,具有较高的准确率,但计算复杂度也相对较高。一个好的音高估计算法应该对低音、高音频率都适用,且对噪声鲁棒。

本节以下内容将详细阐述典型的音高估计算法,包括自相关法、YIN 算法和参数估计法。

一、自相关函数法

时域音高估计方法,通过对输入信号进行时域处理,得到信号波形重复的周期,而重复周期的倒数即基频。自相关函数是信号与其延迟的相似性量度,在重复周期处,自相关函数取得最大值。由此衍生出根据自相关函数值求取周期(基频)的方法。对于无限长离散时间信号 $x(n)$,其定义为:

$$r_x(m) = \sum_{n=-\infty}^{\infty} x(n)x(n+m) \tag{5.1}$$

若信号 $x(n)$ 是周期重复的,则在每个重复周期处互相关函数都取得最大值。图 5-1(a)所示周期信

(a)

(b)

(c)

图 5-1 时域信号及自相关函数

号的自相关函数如图 5-1(b)所示。由该图可知，自相关函数与周期信号具有相同的周期，且在周期整数倍时间处均取得最大值。

若待处理的信号不是无限长周期信号，则须对公式(5.1)进行改进。对于长度为 N 的有限长离散时间信号 $x(n)$，其自相关函数定义为：

$$r_x(m) = \sum_{n=0}^{N-1-m} x(n)x(n+m) \tag{5.2}$$

对于图 5-1(a)所示信号，采用公式(5.2)计算得到的自相关函数如图 5-1(c)所示。可见，该自相关函数包络幅度逐渐递减并最终趋于 0，且 $r_x(0)$ 为最大值。自相关函数在信号整数倍周期处的极值，随着样点序号的增加而逐渐减小。显然通过式(5.2)所述自相关函数更容易确定信号的周期，进而求得基频。

二、YIN 音高估计法

自相关函数法的缺点是在所有周期整数倍处，自相关函数均取峰值。对于复杂信号来说，很难确定哪个峰对应基频。为了解决这一问题，YIN 方法对自相关函数法进行一系列改进。首先，构建幅度差平方和替代自相关函数中的乘积求和，即

$$d_x(m) = \sum_{n=1}^{N} [x(n) - x(n+m)]^2 \tag{5.3}$$

对于图 5-1(a)所示信号，由公式(5.3)计算得到的信号幅度差平方和函数如图 5-2(a)所示。可见，在信号周期整数倍数处，幅度差平方和函数均取值为 0。相比公式(5.2)所表达的相关函数而言，寻找 0 值所对应的位置比寻找某个未知最大值所对应的位置要容易得多。

(a) 幅度差平方和函数　　　　　　　　(b) 累积平均归一化差分函数

图 5-2　YIN 音高估计法对自相关函数的改进

由于语音和音乐这些音频信号是非平稳信号，且信号周期未必正好是采样周期整数倍，故幅度差平方和函数的最小值常接近 0 而非 0。在 $d_x(0) = 0$ 处附近的值对信号周期的确定造成一定影响，因此，YIN 对 $d_x(m)$ 做进一步处理，得到累积平均归一化差分函数，其定义如下：

$$d'_x(m) = \begin{cases} 1, & m=0 \\ d_x(m) / \left[1/m \sum_{j=1}^{m} d_x(m)\right], & \text{其他} \end{cases} \tag{5.4}$$

对图 5-1(a)所示信号，根据公式(5.4)计算其累积平均归一化差分函数，结果如图 5-2(b)所示。可见，累积平均归一化差分函数的取值从 1 开始，其第一个取值为 0 的点所对应的横坐标即为信号周期。

理想情况下，在整数倍周期处的累积平均归一化差分值都为 0。实际上，由于语音和音乐信号的准周期性，最小值常常接近 0 而非 0。此外，高阶整数倍周期处的累积平均归一化差分值，可能比单倍周期处的累积平均归一化差分值还要小，这会对周期的确定造成干扰，若选择错误会产生八度错误。为了解决这一问题，YIN 算法取宽度为 W 的时间窗并在该段时间窗内，计算：

$$1/2W \sum_{n=t+1}^{t+W} [x(n)+x(n+T)]^2 = \qquad (5.5)$$
$$1/4W \sum_{n=t+1}^{t+W} [x(n)+x(n+T)]^2 + 1/4W \sum_{n=t+1}^{t+W} [x(n)-x(n+T)]^2$$

上式等号左边近似为信号的功率,等号右侧两项均取非负值。当信号周期为 T 时,第 2 项为 0,第 2 项与 0 的接近程度也可以用来辅助选择信号周期。只有当公式(5.5)右侧第二项在等号左侧整体里面的比例小于某阈值时,所对应的 T 才被确定为信号的周期。

处理的模拟音频信号,经过抽样离散化为离散时间信号,而信号的周期一般都不恰巧是抽样周期的整数倍。故除了上述几个步骤外,YIN 算法还借助抛物线插值和最佳局部估计,以得到更准确的周期估值。该算法具有很少的参数,且无须调整。另一方面,不必设定音高搜索范围上限。除了上述优点之外,该方法还易于实现,被广泛应用于主旋律提取、多音高估计及测试集构建等。

三、参数法基频估计

如前所述,非参数法估计基频时,计算复杂度低,但估计精度不高,且有噪声时算法鲁棒性差。参数法估计基频时,首先建立信号模型,然后采用最大似然估计等统计学方法估计出基频值,计算复杂度高,但估计精度也较高。为了降低最大似然估计的计算复杂度,Nielsen 等提出一种新的参数法,提高参数法的基频估计速度,本节将详细阐述该方法。

均匀采样,加性高斯白噪声 $e(n)$ 背景下的周期信号模型为:

$$x(n) = \sum_{i=1}^{l} [a_i \cos(i\omega_0 n) - b_i \sin(i\omega_0 n)] + e(n) \qquad (5.6)$$

其中,a_i 和 b_i 是第 i 次谐波分量的幅度,ω_0 为基频(单位是弧度每样点)。如果 N 维数据集 $\{x(n)\}_{n=n_0}^{n_0+N-1}$ 是观测序列,信号模型可以重写为如下向量形式:

$$x = Z_l(\omega_0)\alpha_l + e \qquad (5.7)$$

其中,

$$x = [x(n_0) \cdots x(n_0+N-1)]^T \qquad (5.8)$$
$$e = [e(n_0) \cdots e(n_0+N-1)]^T \qquad (5.9)$$
$$Z_l(\omega) = [C_l(\omega) \quad S_l(\omega)] \qquad (5.10)$$
$$C_l(\omega) = [c(\omega) \quad c(2\omega) \quad \cdots \quad c(l\omega)] \qquad (5.11)$$
$$S_l(\omega) = [s(\omega) \quad s(2\omega) \quad \cdots \quad s(l\omega)] \qquad (5.12)$$
$$c(\omega) = [\cos(\omega n_0) \quad \cdots \quad \cos(\omega(n_0+N-1))]^T \qquad (5.13)$$
$$s(\omega) = [\sin(\omega n_0) \quad \cdots \quad \sin(\omega(n_0+N-1))]^T \qquad (5.14)$$
$$\alpha_l = [a_l^T \quad -b_l^T]^T \qquad (5.15)$$
$$a_l = [a_1 \quad \cdots \quad a_l]^T \qquad (5.16)$$
$$b_l = [b_1 \quad \cdots \quad b_l]^T \qquad (5.17)$$

其中,n_0 为帧起始点序号,l 为模型阶数。公式(5.6)所示模型的最大似然估计为:

$$\hat{\omega}_0 = \underset{\omega_0 \in \Omega_l}{\arg\max}\, J_{NLS}(\omega_0, l) \qquad (5.18)$$

其中,Ω_l 为 $(0, \pi/l)$ 上的子集,且

$$J_{NLS}(\omega_0, l) = x^T Z_l(\omega_0)[Z_l^T(\omega_0) Z_l(\omega_0)]^{-1} Z_l^T(\omega_0) x \qquad (5.19)$$

是 l 阶模型的非线性最小二乘代价函数。公式(5.6)所示模型的非线性最小二乘估计和最大似然估计的结果相同。不幸的是,非线性最小二乘代价函数具有大量的尖峰,所以基于梯度的方法并不适用于寻找最大值,因此常采用线性搜索的方法完成估计。在模型阶数未知的情况下,在使用模型检测准则(如 AIC、MDL 和 BIC 等)确定最大可能基频估计之前,需要计算所有候选模型阶数下的基频估计,导致巨大的运算量。该方法重新描述公式(5.6)所述问题,用高效递归 Toeplitz+Hankel 解求解该问题,降低了计算复杂度,使其与常规谐波求和法的复杂度在同一数量级。

公式(5.19)中 $Z_l^T(\omega_0) Z_l(\omega_0)$ 具有 Toeplitz+Hankel 结构,通过选择恰当的帧起始序号 $n_0 = -(N-1)/2$,会使参数 $a_l(\omega_0)$ 和 $b_l(\omega_0)$ 求解变成两个具有 Toeplitz+Hankel 结构的线性方程的求解问题,大大降低了运算量。仿真结果表明,该方法在基频频率较低和有噪声情况下,其估计准确率均优于 YIN 算法,且计算复杂度大大降低。

第二节 主旋律提取

主旋律提取是从多音/多声部音乐(Polyphonic Music)信号中提取主旋律,是 MIR 领域的核心问题之一,在文献中也称为主 f_0 估计(Predominant f_0 Estimation),旋律提取等,在音乐搜索、抄袭检测、歌唱评价、作曲家风格分析等多个领域中具有重要应用。

主旋律提取是基于内容的音乐信号处理领域的一项重要研究课题,它根据给定的一段音乐,由计算机自动分析音乐音频内容,提取出该段音乐的主旋律。通常情况下,未经专业训练的普通人也具有理解、处理复杂音乐信息的能力,如在聆听一段具有多个声源(可能包括管弦乐器、打击乐器、歌声等)的音乐后,多数人能顺利辨识歌声或某个主要乐器演奏的声音,而忽略其他声源的影响,也能重复哼唱出该段乐曲的旋律,但由计算机进行主旋律提取却非常困难。

从音乐信号中提取主旋律的方法主要分为三类:基于显著度的方法、基于源分离的方法和基于机器学习的方法。三类方法从不同角度出发,解决旋律提取问题。基于显著度的方法,首先估计音乐片段中的多个音高,然后根据主旋律较伴奏音能量更显著的特点,选择兼具能量显著性和时序平滑性的音高序列,作为旋律输出。即先进行多音高估计,然后进行主旋律跟踪。该类方法在器乐主旋律和声乐主旋律提取中均有应用。该类方法依赖于每个音频帧上的多个音高估计,这本身就是一个极困难的问题。此外,还涉及旋律轮廓线的选择和聚集等后处理问题。基于源分离的方法,其主要思想在于,从混合信号中分离出具有主旋律特征的音源分量,抑制伴奏音分量的干扰,然后根据单音音高估计与跟踪算法输出主旋律音高序列。即先源分离,后音高估计与跟踪。该类方法本质上是利用主旋律分量与伴奏音分量在表示域特征的差异来进行源分离,主要应用于声乐主旋律提取。有时并不需要完全彻底的音源分离,而只需要根据波动性和短时性特点进行旋律成分增强或通过概率隐藏成分分析(Probabilistic Latent Component Analysis, PLCA)学习非歌声部分的统计模型,用于衰减伴奏成分,再采用自相关等音高估计方法提取主旋律线。基于机器学习的方法,主要思想是在训练集基础上,提取能够区别主旋律和伴奏音的特征(这些特征可以是人为指定的,也可以是算法自动学习产生的),然后借助模式分类算法将两者区分开。即先训练后测试,先提取特征后分类。该类方法需要先验知识较少,但当测试集较小时易出现过拟合现象。该类方法单纯依赖于统计分类器,难以处理各种各样的复杂音乐信号。以上各种方法还面临一些共同的困难,如八度错误等。

三类方法彼此间还存在一定的有机联系:(1)这三类方法都以能量显著性和时序平滑性为依据;(2)基于源分离的方法常利用某些特征(如抖音、各向异性等)辅助分离出主旋律分量,也有部分方法融合了聚类分析、统计建模等思想;(3)机器学习类方法所采用的能量、时间周期性、频谱谐波性等特征,在基于显著性的方法和基于源分离的方法中都有所应用。本节选择几种典型旋律提取方法进行阐述。

一、PreFEst 方法

随着基频估计领域研究的不断进步，科研人员逐渐开始探索现实生活中具有多个乐音分量的多音音乐基频估计问题。2004年，Goto率先提出从具有多种乐器合奏的音乐信号中提取旋律和低音线的问题，并给出 PreFEst(Predominant-f_0 Estimation)方法解决这一问题。该方法不依赖于基频分量，而借助限定频率范围内的谐波分量得到基频估计值，用最大后验概率法估计每个可能 f_0 的相对重要性，且借助多智能体(Multiple-Agent)架构建模 f_0 的时间连续性。

从声音混合信号中估计 f_0 是一项很困难的任务，因为同时发声的各声音的多个频率成分常彼此重叠。对于音乐信号来说，这种现象则更加普遍。例如，流行乐中，歌声的谐波分量常和键盘乐器、吉他的谐波分量或小军鼓频率成分混叠，这样局部跟踪某些频率成分既不可靠也不稳定。更进一步，某些复杂的 f_0 估计方法依赖于 f_0 频率分量的存在，故既不能解决基频分量丢失，也不能处理基频分量被其他声音污染的问题。

该文献将旋律和低音线基频估计问题总结为三个子问题：①如何确定基频 f_0 属于旋律或是低音线；②当声源数量未知时如何从复杂音频混合信号中估计 f_0；③当存在几种可能基频 f_0 候选时如何选择恰当的 f_0。为了解决上述三个子问题，作者提出三个假设：①旋律和低音线声音具有谐波结构，但基波分量可能不存在；②旋律线在中高频率区域具有较强的谐波结构，而低音线在低频区域具有较强的谐波结构；③旋律和低音线具有时序连续轨迹，即在某音符持续时间范围内连续两帧的 f_0 取值接近。针对上述三个问题，在上述三个假设的前提下，该文献给出三个问题的具体解决方法：①在中高频率范围内求主旋律线基频，而在低频区域内求低音线基频；②该方法把观测频率分量看成所有可能谐波结构音模型的加权混合，而不考虑音源数量。通过期望最大化方法估计权重，根据不完整数据迭代计算最大似然估计和最大后验概率。该方法认为最大权重对应的模型具有最显著的谐波结构，然后求得其 f_0。由于该处理过程不受基波是否存在的限制，故能解决基波丢失问题；③在有多个音高候选的情况下，该方法利用时序连续性假设，选择最显著且稳定的 f_0 轨迹作为输出，提出多智能体架构跟踪不同的 f_0 时序估计。

PreFEst 算法包括三个步骤：PreFEst 预处理、PreFEst 核心部分、PreFEst 后处理，如图 5-3 所示。首先利用多采样率信号处理技术计算瞬时频率，并在瞬时频率法对频率成分进行纠正的基础上，提取信号中的频率成分。通过采用两个带通滤波器限定分析信号的频率范围，中高频率段用于主旋律提取，而低频段用于低音线基频提取。PreFEst 核心部分生成概率密度函数用于 f_0 估计，该概率密度函数表示每个可能 f_0 谐波结构的相对重要性。为了生成概率密度函数，它把每个滤波后的频率成分看成所有可能谐波结构音模型的加权混合，然后估计各音模型的权重，即 f_0 的概率密度函数；最大权重模型即为最显著谐波结构。用最大后验概率

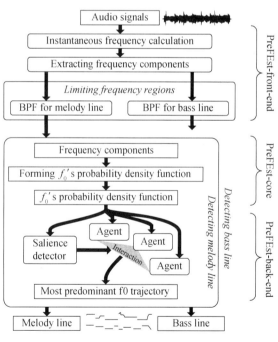

图 5-3 PreFEst 算法框图

(MAP)和期望最大化(EM)方法完成估计。最后，PreFEst 后端部分采用多智能体跟踪 f_0 概率密度函数的显著峰时序轨迹，输出 f_0 由最显著和稳定的轨迹得到。

(一) PreFEst 预处理：生成观测概率密度函数

1. 瞬时频率计算

采用一种基于短时傅里叶变换的高效算法进行瞬时频率计算，信号 $x(t)$ 用窗函数 $h(t)$ 限制后所得信号的短时傅里叶变换为：

$$X(\omega, t) = \int_{-\infty}^{\infty} x(\tau) h(\tau - t) e^{-j\omega\tau} d\tau = a + jb \tag{5.20}$$

则瞬时频率 $\lambda(\omega, t)$ 通过下式计算：

$$\lambda(\omega, t) = \frac{a \frac{\partial b}{\partial t} - b \frac{\partial a}{\partial t}}{a^2 + b^2} \tag{5.21}$$

为了在实时约束下获得适当的时频分辨率，设计多采样率滤波器组实现时频多分辨率分析。

2. 提取频率成分

从短时傅里叶变换滤波器的中心频率 ω 到瞬时频率输出 $\lambda(\omega, t)$ 的映射提取频率成分，即当在频率 ψ 处有一频率成分，则 ψ 处及附近的瞬时频率几乎为常数。因此，瞬时频率集合 $\psi_f^{(t)}$ 可通过下式求得：

$$\psi_f^{(t)} = \left\{ \varphi \mid \lambda(\varphi, t) - \varphi = 0, \frac{\partial}{\partial \varphi}(\lambda(\varphi, t) - \varphi) < 0 \right\} \tag{5.22}$$

短时傅里叶变换在 $\psi_f^{(t)}$ 频率处的功率分布函数定义为

$$\psi_p^t(\omega) = \begin{cases} |X(\omega, t)| & \omega \in \psi_f^{(t)} \\ 0 & \text{其他} \end{cases} \tag{5.23}$$

3. 限制频率范围

先将线性域频率转换为对数标度频率，然后通过两个带通滤波器滤波以限制待分析的频率范围，滤波后中高频率范围正弦分量用于主旋律提取，而低频范围正弦成分用于低音线基频提取。

（二）PreFEst 核心：估计 f_0 概率密度函数

该方法将带通滤波器滤波后的频谱进行归一化，并将其看成观测概率密度函数 $p_\psi^{(t)}(x)$，PreFEst 核心是生成 f_0 的概率密度函数 $p_{F_0}^{(t)}(F)$，其中 F 是对数标度频率，单位为音分（Cent）。把每个观测概率密度函数看成所有可能 f_0 的音模型加权混合而成，每个音模型是一种典型谐波结构的概率密度函数，指示 f_0 的谐波分量位置，在每个谐波位置放置加权高斯分布函数。由于音模型的权重表征相应谐波结构的显著度，故可以将这些权重看作 f_0 的概率密度。音模型在各次谐波处放置加权高斯分布模拟观测谱。作者认为正是将混合信号分解为不同音模型加权和的思想使该算法能够解决几个音具有重叠分量的情况。

该方法采用期望最大化算法估计 f_0 的最大后验概率，即最大化下式：

$$\int_{-\infty}^{\infty} p_\psi^{(t)} (\log p(x \mid \theta^{(t)}) + \log p_{0i}(\theta^{(t)})) dx \tag{5.24}$$

其中，$\theta^{(t)}$ 参数包括各音模型及相应权重。

期望最大化算法常用于求解不完整观测数据的最大似然估计问题，包括两个步骤：期望步（E 步）和最大化步（M 步）。E 步计算平均对数似然的条件期望，而 M 步求使期望最大化的参数。

最简单的确定主旋律音高序列 $F_i(t)$ 的方法是找到 f_0 的概率密度函数 $P_{F_0}^{(t)}(F)$ 的最大值，即

$$F_i(t) = \underset{F}{\arg\max}\, p_{F_0}^{(t)}(F) \tag{5.25}$$

然而，该结果并不准确，因为 f_0 概率密度函数中，主旋律音高的概率密度偶尔会小于某些并发音符。因此，需要考虑 f_0 谱峰的全局时间连续性，这正是 PreFEst 后处理要解决的。

（三）PreFEst 后处理：时序 f_0 跟踪

PreFEst 后处理，旨在跟踪 f_0 概率密度函数的峰轨迹，以从全局估计角度选择最显著和最稳定的 f_0 轨迹。为了解决这一问题，该方法引入一个多智能体架构使跟踪过程的动态灵活控制成为可能。该架构包括显著性检测器和多智能体两个组成元素。显著性检测器拾取 f_0 概率密度函数中的显著峰，而峰值驱动的智能体跟踪它们的轨迹。

实验结果表明，PreFEst 方法能够实时估计实际音乐的主旋律和低音线的音高轨迹，该方法不需要分

离出各音源分量,且不需要事先知道音源数量,还能处理基波丢失问题。报道中还提到由于没有进行音源识别,故实验中发现了一些八度错误。

二、音高轮廓特征法

尽管研究人员已经提出了很多方法用于主旋律提取问题,但该任务仍然具有一定的挑战性,多数方法在各个数据库上的整体准确率都徘徊在 70% 左右,Salamon 等认为主要原因有二:其一,多音音乐表示中包括各种同时发声乐器声音,将特定频率范围和能量级归类给特定乐器音符是不切实际的,回声或动态范围压缩等技术使得该问题变得更加复杂;其二,即使获得基于音高的音乐表示方法,准确确定哪个音高构成主旋律也是难以解决的。故主旋律提取包括三个方面的挑战:确定主旋律的存在与否(旋律激活检测);保证估计音高在正确的八度(避免八度错误);当有多个音符同时发声时,选择正确的旋律音高。

基于上述分析,Salamon 等将工作集中在音高轮廓生成和特征化方面,利用谐波性、音高连续性和互斥分配等听觉流线索,采用启发式方法将音高候选聚类生成音高候选序列。定义可通过每个轮廓线求得的一系列音乐特征,通过学习旋律和非旋律轮廓的特征分布区分旋律和非旋律音高轮廓。结合这些规则和歌声主导原则,提出了新的主旋律提取方法以解决前述的挑战:旋律激活检测,避免八度错误和选择属于主旋律的音高轮廓。

基于音高轮廓特征的主旋律提取方法主要包括四个模块:正弦提取、显著度计算、音高轮廓生成和旋律选择,如图 5-4 所示,下面详细阐述这四个模块。

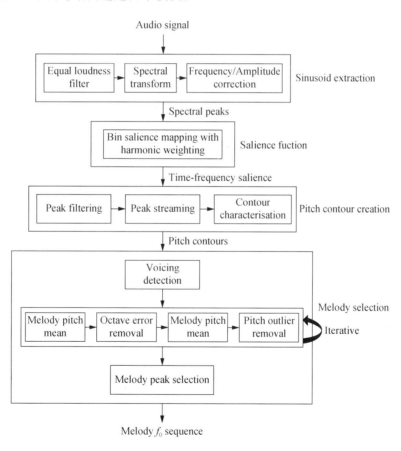

图 5-4 基于音高轮廓特征的主旋律提取方法结构图

(一) 正弦提取

正弦提取包括滤波、谱变换和频率/幅度校正三个步骤。滤波采用等响度滤波器,增强人类听觉系统敏感的频率范围内正弦成分,衰减人类听觉系统不敏感的频率范围成分,用 10 阶 IIR 滤波器级联 2 阶巴特沃斯高通滤波器实现;谱变换采用短时傅里叶变换实现,当采样率为 44.1 kHz 时,每帧信号包含 2 048 个采样点,补 0 后作 8 192 点 FFT,步进长度为 128 点(2.9 ms),以取得较高的时间和频率分辨率;根据相

位谱计算得到更加准确的正弦分量频率和幅度校正值。

(二) 显著度计算

提取的谱峰被用于构建显著度函数,而显著度函数的谱峰构成主旋律 f_0 候选。该方法的显著度函数构建类似于谐波求和法(给定频率的显著度是该频率对应各次谐波的加权和),不同的是仅用谱峰参与运算。

每帧的显著度函数 $S(b)$ 用正弦提取得到的谱峰 p_i(包括频率 \hat{f}_i 和线性幅度 \hat{a}_i 两个参数)构建,其中 $i=1,2,\cdots,I$,I 为谱峰数量。显著度函数定义为

$$S(b) = \sum_{h=1}^{N_h} \sum_{i=1}^{I} e(\hat{a}_i) g(b, h, \hat{f}_i) (\hat{a}_i)^\beta \qquad (5.26)$$

其中,β 为幅度压缩参数,$e(\hat{a}_i)$ 为幅度阈值函数,$g(b,h,\hat{f}_i)$ 定义加权策略,N_h 为谐波数量。幅度阈值函数定义为:

$$e(\hat{a}_i) = \begin{cases} 1 & 20\log_{10}(\hat{a}_M/\hat{a}_i) < \gamma \\ 0 & 其他 \end{cases} \qquad (5.27)$$

其中 \hat{a}_M 是帧内最大谱峰幅度,γ 为 \hat{a}_M 和 \hat{a}_i 的最大允许幅度差(dB),加权函数 $g(b,h,\hat{f}_i)$ 决定当将频点 b 看做第 h 次谐波分量时,给谱峰 p_i 加的权重,其定义为:

$$g(b, h, \hat{f}_i) = \begin{cases} \cos^2\left(\delta \cdot \dfrac{\pi}{2}\right) \alpha^{h-1} & |\delta| \leq 1 \\ 0 & |\delta| > 1 \end{cases} \qquad (5.28)$$

其中,$\delta = |B(\hat{f}_i/h) - b|/10$ 是谐波频率 \hat{f}_i/h 和频点 b 中心频率的距离,非零阈值 δ 表明每个谱峰的贡献不仅限于显著函数的某个单独的频点,还包括附近的频点,这样可以避免由于量化误差导致的潜在问题,且使本显著函数还适用于偏差音情形。

(三) 生成音高轮廓

显著度函数谱峰被作为潜在旋律 f_0 候选。首先滤除不显著峰以减少噪声轮廓(非旋律轮廓),滤波过程通过两个步骤实现:首先,和帧内最高峰值比较,滤除显著值较小的峰值;其次,计算余下峰的显著值均值和标准差,小于由整个音频片段显著值均值和标准差确定的阈值的峰值被进一步移除。移除的谱峰被放置到补充集合中,采用基于听觉流线索的启发式搜索方法,将谱峰分组得到音高轮廓。

(四) 音高轮廓选择

生成音高轮廓后,余下的任务是确定哪些轮廓是主旋律。该方法定义一系列轮廓特征引导系统选择旋律轮廓,这些特征包括:音高均值、音高标准差、轮廓平均显著值、轮廓整体显著值、轮廓显著值标准差、轮廓长度及是否存在颤音。

基于音高轮廓特征的主旋律提取方法,把旋律音高轮廓选择问题通过移除不可能轮廓的方式解决,这一过程主要包括三个步骤:旋律检测、八度错误最小化和最终旋律选择。利用轮廓平均显著值分布滤除大量非旋律轮廓,但当轮廓被检测存在颤音时,即使轮廓显著值较小,也不将其移除。为了最小化八度错误,反复计算旋律音高平均函数滤除不可能轮廓,具体总结为以下八个子步骤:①计算每帧中存在的轮廓的音高加权平均作为平均音高,得到旋律音高平均函数;②使用 5s 滑动平均滤波器,平滑旋律音高平均函数;③找到所有具有八度关系的轮廓对,移除最远离平滑旋律音高平均函数的轮廓;④根据步骤①和②重新计算余下轮廓的音高平均函数;⑤移除与音高平均函数距离一个八度范围之外的异常音高轮廓;⑥根据步骤①和②重新计算余下轮廓的音高平均函数;⑦重复步骤③至⑥两次;⑧对余下的轮廓进行最终的旋律选择。经过八度错误最小化阶段处理,通常每帧仅有一个音高,当有一个以上音高轮廓时,选择具有最大整体显著值的音高;若某帧无音高轮廓,认为该帧无旋律。

基于音高轮廓特征的主旋律提取方法在 MIREX 2011 年主旋律提取竞赛中,取得了最好的效果,量化误差分析表明,不同器乐的特征有所差异,故需要调整参数以达到针对某些器乐的最佳效果。

三、源/滤波器模型法

未经训练的人也能很自然地识别出音乐的主旋律,也能仅关注某些特定乐器发出的声音。在某种程度上说,这和源分离的思想有些关联,一些研究提出基于源分离的主旋律提取方法,本节详细阐述 Durrieu 等提出的基于源/滤波器模型的非监督式主旋律提取方法。该方法系统结构如图 5-5 所示,其中 X 为混合信号的短时傅里叶变换,$p(\Xi|X)$ 是旋律序列 Ξ 的后验概率,$\hat{\Xi}$ 为期望平滑旋律序列。

图 5-5 源/滤波器模型系统结构图

首先,该方法考虑到歌声和伴奏音的不同特性与生成过程,采用不同的模型建模歌声和伴奏音。具体来说,一方面,用源/滤波器模型捕获歌声音高范围和音色的变化性;另一方面,由于伴奏音呈现出更明显的音高稳定性和重复性,受非负矩阵分解思想启发,构建伴奏音模型。其次,和多数主旋律提取系统一样,假设大部分时间主旋律能量都超过伴奏音。采用源/滤波器 GSMM 模型时,每个激励源 u 被滤波器 k 滤波,得到第 n 帧的所有 (k, u) 组合幅度输出。最后,通过状态选择器设置第 n 帧的活动状态。GSMM 具有较大的计算复杂度,故采用 IMM 模型在降低计算复杂度的同时,得到接近通用 GSMM 模型的结果。第 n 帧旋律对应的随机变量 v_n 通过子谱 ν_{kun} 的加权和求得,其中每个 ν_{kun} 是源 u 和滤波器 k 的组合,即:$v_n = \sum_{k,u} \nu_{kun}$。GSMM 和 IMM 的区别在于,GSMM 中歌声信号的似然是子谱似然的加权和,而 IMM 中歌声的方差是各个子谱方差的加权和。

考虑到从一个音符到下一音符旋律线的能量和间隔变化有限,采用自适应 Viterbi 算法跟踪旋律轨迹,以兼顾旋律线的路径能量和规则性。为了建模旋律的规则性,定义转移函数以惩罚旋律线在距离较远的不同音符间的切换。这符合歌声实际情况,因为歌唱者常借助滑音切换音符,进而得到几乎连续的音高变化。

该基于源/滤波器模型的主旋律提取方法取得了较好的效果,但在具有强伴奏音的情况下鲁棒性还有待提高。实验结果表明,该方法不能准确分离出主要音源,但该方法除了估计歌声的主旋律外,还可以估计其他器乐旋律。

Bosch 和 Gómez 利用 Durrieu 提出的源/滤波器模型分离旋律和伴奏,并用 Salamon 的音高轮廓特征法,从各候选音高序列中筛选出最终的旋律。该方法在近两年的评测中总体效果并不突出,但在交响乐数据集上取得了最好的效果,可见该方法适合复杂度较高的音乐。

四、深度神经网络和自适应音高跟踪法

随着近年来深度学习在图像识别及音频识别中取得巨大进步,深度神经网络(DNN)也被应用到主旋律提取任务中。Fan 等提出了一种新的且有效的两阶段主旋律提取方法。该方法首先采用监督式学习分离出歌声分量,然后借助动态规划方法进行鲁棒音高跟踪,系统框图如图 5-6 所示。

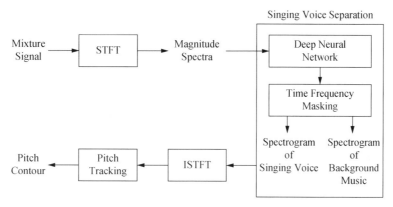

图 5-6 基于深度神经网络和自适应音高跟踪的主旋律提取方法框图

(一) DNN 网络架构

深度神经网络架构的特点是包含一个或多个由若干隐含节点组成的隐层。假设深度神经网络具有 L 个中间层,第 l 个层的函数定义为:

$$h^l = f(W^l h^{k-1} + b^l) \qquad (5.29)$$

DNN 整体输出 y 定义为:

$$y = f\{W^L \cdots f[W^2 f(W^1 h^0 + b^1) + b^2] \cdots + b^L\} \qquad (5.30)$$

其中,h^l 是第 l 层隐含状态;W^l 和 b^l 是第 l 层的权重矩阵和偏移向量,$1 \leqslant l \leqslant L$。第 1 层 $h^0 = x$,其中 x 是 DNN 网络输入,即音乐信号的幅度谱。函数 $f(\cdot)$ 是非线性 Sigmoid 函数。权重矩阵和偏移向量,通过后向传播和随机梯度下降法求得。

DNN 网络结构如图 5-7 所示,给定输入混合信号频谱 x,通过 DNN 网络获得预测谱 \tilde{y}_1(歌声谱)和 \tilde{y}_2(伴奏谱)。给定原始音源 y_1 和 y_2,目标函数 J 定义为:

$$J = \|\tilde{y}_1 - y_1\|_2^2 + \|\tilde{y}_2 - y_2\|_2^2 \qquad (5.31)$$

由于输出被限制在 0 和 1 之间,定义软时-频掩蔽函数为:

$$m(f) = |\tilde{y}_1(f)| / (|\tilde{y}_1(f)| + |\tilde{y}_2(f)|) \qquad (5.32)$$

其中,$f = 1, 2, \cdots, F$,代表不同的频点。

估计谱 $\tilde{s}_1(f)$ 和 $\tilde{s}_2(f)$ 代表对应的歌声和伴奏音谱,即

$$\tilde{s}_1(f) = m(f) z(f) \qquad (5.33)$$

$$\tilde{s}_2(f) = (1 - m(f)) z(f) \qquad (5.34)$$

其中,$z(f)$ 是输入帧的幅度谱。

由估计幅度谱作短时傅里叶逆变换得到对应的时间域信号,其中相位谱由原输入信号得到。

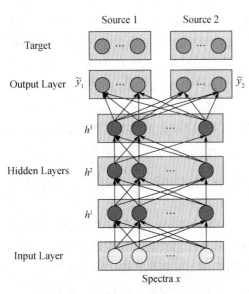

图 5-7 DNN 网络结构

(二) 音高跟踪

给定一帧音频流,根据平均幅度差函数(Average Magnitude Difference Function,AMDF)计算每帧的周期检测函数,步进长度为 10 ms(160 个采样点),帧长为 40 ms(640 个采样点),则平均幅度差函数定义为:

$$amdf(j) = \sum_{u=1}^{320} |frame[u] - frame[u+j]|, j = 1, \cdots, 320 \qquad (5.35)$$

其中,$frame[u]$ 是给定帧第 u 个样值点;$amdf(j)$ 是 AMDF 向量第 j 个值。

假设歌声音高在 50～1 000 Hz 范围之内,则 AMDF 最小值对应的 j 值在 [16,320] 之间。把给定音频片段的所有 AMDF 向量组合成一个 $320 \times n$ 的矩阵,其中 n 为帧数,音高跟踪兼顾 AMDF 值和音高轮廓平滑性,选择最佳路径作为主旋律音高轨迹 $P = [p_1, \cdots, p_n], 16 \leqslant p_i \leqslant 320$。定义代价函数为:

$$\cos t(P, \theta, m) = \sum_{i=1}^{n} amdf_i(p_i) + \theta \times \sum_{i=1}^{n-1} |p_i - p_{i+1}|^m \qquad (5.36)$$

其中,$amdf_i$ 是第 i 帧的 AMDF 向量,θ 是转移惩罚项,m 是两个相邻帧路径差值。θ 值控制音高曲线的平滑性,如果 θ 取较大值,音高曲线更平滑。然而,如果 θ 太大,音高曲线会过于平滑且偏离音高真值,很难找到最优 θ 值获得最佳性能。因此,提出一种自适应方法确定 θ 值,定义给定音高曲线 $s = [s_1, \cdots, s_i, \cdots, s_n]$($s_i$ 单位为半音)的连续性要求,即

$$d(\theta) = \max_{i=1 \sim n-1} |s_i - s_{i+1}| < \tau \qquad (5.37)$$

$d(\theta)$ 代表相邻帧音高的最大差值,即要求相邻帧的最大差值小于阈值 τ。根据经验,当步进长度为 10 ms 时,τ 设为 7 个半音。满足式(5.37)条件的最小 θ 值即为自适应选择的 θ 值。实验结果表明,自适应选择的 θ 值能有效降低八度错误。

第三节 自动音乐记谱

音乐可分为单音音乐和多音音乐。单音音乐在某一时刻只有一个乐器或歌唱的声音,使用第一节中的音高估计方法,即可进行比较准确的自动单音音乐记谱(Monophonic Music Transcription)。目前亟待解决的是多音音乐自动记谱(Polyphonic Music Transcription),即从一段音乐信号中识别每个时刻同时发声的各个音符,形成乐谱并记录下来。由于音乐信号包含多种按和声结构组合的乐器音和歌声,频谱重叠现象普遍,音乐记谱极具挑战性,是 MIR 领域的核心问题之一。同时,自动音乐记谱具有很多应用,如音乐搜索、音乐教育、乐器及音源分离、颤音和滑音标注等。

自动音乐记谱的研究虽然早在 30 年前就已开始,但目前仍是 MIR 领域一个难以解决的问题。主要原因在于,并发音符会有大量的重叠谐波分量,它们会互相干扰,阻碍各音符的估计。此外,音乐种类繁多,风格各异,乐器类型丰富,演奏技巧多样,很难找到合适的通用方法作自动音乐记谱。目前看来,只能在音源数量较少情况下获得较好的结果。随着并发音符数量的增加,检测难度急剧增加,而且性能严重低于人类专家。一个可能的改进方法是使用乐谱、乐器类型等辅助信息,进行半自动记谱,或者进行多个算法的决策融合。

自动音乐记谱包括多音高估计、音符起始/结束检测、响度估计和量化、乐器识别、节奏估计和时间量化等,多数自动音乐记谱系统的研究范围仅限于多音高估计和音符跟踪。多音高/多基频估计是进行自动音乐记谱的核心功能,按照音频中多个音高的估计顺序分,可以分为联合估计法和迭代估计法。常使用基于音乐信号短时幅度谱或常 Q 变换(Constant-Q Transform)的矩阵分解方法,如独立成分分析(Independent Component Analysis,ICA)、非负矩阵分解(Nonnegative Matrix Factorization,NMF)、概率隐藏成分分析(PLCA)等联合估计多个音高组合。与此思路不同,有的文献基于迭代方法实现。即首先估计最重要声音的基频,从混合音频中将其减去,然后,再重复处理残余信号。有的文献使用显著度函数来选择音高候选,并使用一个结合候选音高的频谱和时间特性的打分函数来选择每个时间帧的最佳音高组合。

根据核心技术和采用的模型,多音高估计方法分为特征法、统计模型法和谱分解法。特征法源于信号处理技术,通过输入信号的时-频表示,提取音频特征,借助显著度函数,联合或迭代估计出多个音高。统计模型法用统计学框架描述多音高估计问题。给定观测帧和所有基频组合集合,多音高估计问题可以看作给定观测帧信息的最大后验概率估计问题,典型系统包括 PreFEst 系统及谐波时序结构聚类。若无先验信息,该问题可以被建模为最大似然估计问题,典型方法如谱峰和非峰区域建模法、泛音谱包络建模法、非参数贝叶斯法等。谱分解方法把音乐信号的频谱分解为多个并发音符,包括非负矩阵分解及其各种改进方法、概率隐藏成分分析法及其各种改进方法、稀疏编码法等。与前述基于频域稀疏编码不同的是,Cogliati 等提出一种基于时间域信号的钢琴记谱方法。该方法首先预训练钢琴音符音频波形字典,然后采用卷积稀疏编码算法估计音符激励。该方法对时域信号进行处理,解决了时-频分辨率相互抑制的矛盾,音高和音符起点检测在同一框架下同时估计,对非平稳噪声具有一定的鲁棒性,只是音符字典需要根据特定的钢琴进行预训练。为了避免在多音高估计中出现同一音高组多个激励同时发生,该课题组引入侧抑制正则化项,实现了音高的组内稀疏性。多数方法在时域或频域对信号进行分析,得到音符对应的基频周期或音高,Su 和 Yang 提出一种结合时域和频域信号表示的音高估计方法,并将其应用到多音高估计中,该方法无需先验知识,具有较好的泛化性,且在处理高复杂度和退化音乐方面具有较好的鲁棒性。

典型的音乐记谱方法在得到时间-音高表示后,通过音符跟踪检测音符事件(包括音高值、起始时间和结束时间)。多数基于谱分解的方法,对音高激励矩阵进行简单的阈值法得到二值化的琴键音符表示。一种简单的音符跟踪方法是检测音符长度是否大于音符最小可能长度。若短于音符最小长度则去除该音

符;否则,保留。此外,隐马尔科夫模型(HMM)也被广泛应用到音符跟踪任务。本节余下内容将详细阐述几种典型的记谱方法:谐波自适应隐藏成分分析法、移不变隐藏变量模型法、卷积稀疏编码法和常Q双谱法。

一、谐波自适应隐藏成分分析法

谱分解法是一类重要的音乐记谱方法,利用时-频分解技术,把音乐信号的时-频表示分解为基本信号模板(或核)的加权和形式,可分为三个子类:无监督式分解、有监督式分解及半监督式分解。无监督式分解无学习阶段,也不利用音乐时-频表示的冗余信息,估计信号模板及其激活分布函数,理论上可以建模任意的音源,但缺点是没有任何约束,不能保证该类谱分解方法能足够准确地实现记谱任务。有监督式分解方法,使用学习阶段得到或者人为设定的固定分解核,时-频表示的每一列把这些核作为字典,完成谱分解,这类方法运算速度快且相比无监督类方法,对局部极小值不敏感,但缺点是性能与固定核和谱的相似度关系密切;半监督式分解方法,既估计核和激活分布,也约束核落在预先定义的子空间中,这类方法既能保证分解具有一定意义,也能适应数据变化。

为了能够适应音符的音高和谱包络变化,文献中提出了一种谐波自适应隐藏成分分析(Harmonic Adaptive Latent Component Analysis,HALCA)模型,每帧谱分别分解,不需要音乐信号中含有冗余信息的假设,适用于各种谐和乐器,且允许音高和谱包络随时间变化。

该模型借助隐藏变量 c,把音乐信号分解为谐波信号($c=h$)和噪声信号($c=n$)的和,即

$$P(f,t) = P(c=h)P_h(f,t) + P(c=n)P_n(f,t) \tag{5.38}$$

其中,$P_h(f,t)$ 和 $P_n(f,t)$ 分别表示谐波信号和噪声的常Q变换。

首先,介绍谐波信号分量,谐波信号部分可分解为 S 个源的和,每个源可表示一种乐器,即

$$P_h(f,t) = \sum_s P_h(f,t,s) \tag{5.39}$$

其中,$P_h(f,t,s)$ 表示各种乐器演奏的一个或多个音符的谱。时间 t,源 s 的谱 $P_h(f,t,s)$ 可进一步分解为 Z 个固定窄带谐波谱核 $P_h(\mu|z)$ 和时间-频率冲激分布 $P_h(i,t,s)$ 的频率域卷积,即

$$P_h(f,t,s) = \sum_{z,i} P_h(i,t,s) P_h(f-i|z) P_h(z|t,s) \tag{5.40}$$

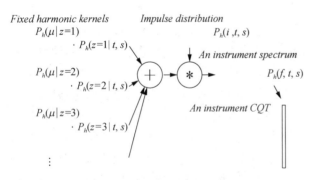

图 5-8 源 s 在时间 t 的谱模型

假定每个音符的谱形状可随时间变化,但给定 t 和 s,同一音源的所有音符具有相同的谱形状。实际上,一个音源不一定表示一种特定乐器,可以用几个源建模一种实际乐器。源 s 在时间 t 的谱模型如图 5-8 所示。

为了表示常Q变换中的平滑结构,噪声信号被建模为固定平滑窄带窗 $P_n(\mu)$ 和噪声冲激分布 $P_n(i,t)$ 的卷积,即

$$P_n(f,t) = \sum_i P_n(i,t) P_n(f-i) \tag{5.41}$$

噪声谱模型如图 5-9 所示。

HALCA 模型能够拟合任意音高和谱包络随时间变化的和声乐器,但它也有局限性。首先,解不唯一,即给定观测可用不同的参数组合描述。其次,模型没有考虑到音乐信号的时间连续性,不仅丢失了有用信息,而且算法可能收敛到不相关解。为了解决前述问题,该方法引入单峰、稀疏和谱包络时间连续性先验知识。

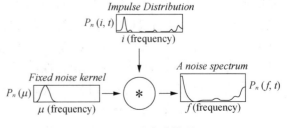

图 5-9 噪声谱模型

HALCA 模型中考虑到了噪声分量,提高了系统对实际音频的鲁棒性,三个先验知识的引入帮助算法收敛到有意义的解。该系统未使用冗余信息假设,由此可见,对于谱分解类方法不一定要借助音乐信号中包括大量冗余信息的假设。

二、移不变隐藏变量模型法

基于概率隐藏成分分析的各种改进方法,被应用到旋律提取和自动音乐记谱中,除了前一节的谐波自适应隐藏成分分析法外,还有另外一种重要的方法,称为移不变隐藏变量模型法,本节详细阐述该方法。

如前所述,移不变隐藏变量模型法(Shift-invariant PLCA)也是基于概率隐藏成分分析法,只是分解策略有所不同,即

$$P(\omega, t) = P(t) \sum_z P(\omega \mid z) P(z \mid t) \tag{5.42}$$

其中,$P(\omega \mid z)$ 是和分量 z 相关的谱模板;$P(z \mid t)$ 是时变分量激活分布;$P(t)$ 是谱能量分布,可通过输入数据获得。

在对数频率域,所有周期信号的各次谐波分量的间距都是固定的,因此移不变概率隐藏成分分析模型可用于估计音高,其定义为:

$$P(\omega, t) = \sum_z P(z) P(\omega \mid z) * P(f, t \mid z) \tag{5.43}$$

其中,f 为音高平移因子;* 代表卷积运算。谱模板 $P(\omega \mid z)$ 沿 ω 方向平移,得到时变音高激活分布 $P(f, t \mid z)$,$P(z)$ 代表分量先验分布。

将卷积运算展开,公式(5.43)被化简为:

$$P(\omega, t) = \sum_z P(z) \sum_f P(\omega - f \mid z) P(f, t \mid z) \tag{5.44}$$

基于移不变概率隐藏成分分析法,将对数谱 $V_{\omega, t}$ 作为输入,近似为联合时-频分布 $P(\omega, t)$,引入隐藏变量 p 作为音高,则模型可以表示为:

$$V_{\omega, t} \approx P(\omega, t) = P(t) \sum_p P_t(\omega \mid p) P_t(p) \tag{5.45}$$

通过引入乐器源和音高对数频率平移隐藏变量,提出的模型进一步化简为:

$$P(\omega, t) = P(t) \sum_{p, f, s} P_t(\omega - f \mid s, p) P_t(f \mid p) P_t(s \mid p) P_t(p) \tag{5.46}$$

与 HALCA 模型相同,该方法采用期望最大化(EM)算法估计模型中的参数。为了使模型的解接近音乐记谱真实解,加入稀疏性约束。通常谱分解输出不是二进制音高分布矩阵,故音高激活矩阵 $P(p, t)$ 进行音符平滑处理,音高 p 的活动性通过双态 HMM 模型建模,并用 Viterbi 算法获得最可能状态序列。

本节提出的移不变概率隐藏成分分析方法支持多个乐器多个音高模板,允许音高随时间变化,适合特定乐器的自动音乐记谱,但运算速度慢是该算法的一个缺点。为了提高运算速度,Benetos 等采用预平移的音符模板,将模型转化为线性模型,提高了运算速度,且仍支持音高变化和音高调制,还可以通过 GPU 进行并行计算。

三、卷积稀疏编码法

到目前为止,多数音乐记谱方法中的多音高估计算法都基于混合音频信号的时-频表示,在频域探索音高的显著性和谐波性,完成多个音高的估计。这类方法存在两个问题:首先,时频分辨率受不确定性原理的束缚,只能折中考虑时间和频率的分辨率;其次,一般都丢弃相位信息,进而导致信息的损失。

本节介绍的是一种时域音乐记谱方法,它重点研究钢琴演奏乐曲的音高估计和音符起点检测问题。具体而言,把钢琴弹奏的时域波形建模为音符波形和激励权重(音符起点标识)的卷积。该方法需要预训

练钢琴每个音符的音频波形作为字典,然后采用一种高效的卷积稀疏编码算法估计音符起点,本小节将详细阐述该方法。

(一) 卷积稀疏编码

稀疏编码作为特定信号的稀疏表示逆问题,常采用基追踪去噪法(Basic Persuit Denoising),将其建模为如下的最优化问题:

$$\underset{x}{\mathrm{argmin}} \frac{1}{2} \| Dx - s \|_2^2 + \lambda \| x \|_1 \tag{5.47}$$

其中,s 为信号;D 为字典矩阵;x 是字典元素的激励向量;λ 是正则化参数来控制 x 的稀疏性。

卷积稀疏编码(Convolutional Sparse Coding)也称为移不变稀疏编码(Shift-invariant Sparse Coding),把稀疏编码中的乘法运算扩展为卷积运算,所对应的问题被建模为如下优化问题,并用卷积基追踪去噪法(Convolutional Basis Pursuit Denoising)求解:

$$\underset{\{x_m\}}{\mathrm{argmin}} \frac{1}{2} \left\| \sum_m d_m * x_m - s \right\|_2^2 + \lambda \sum_m \| x_m \|_1 \tag{5.48}$$

其中,$\{d_m\}$ 是字典集合;$\{x_m\}$ 是系数集合;λ 是 x_m 稀疏度惩罚因子。λ 取较大值时,x_m 更加稀疏,反之,取较小值时,则与原信号的逼近度更高。

卷积稀疏编码的主要问题是相比非负矩阵分解(NMF)和概率隐藏成分分析法来说,计算复杂度高。近年来,交替方向乘子算法(Alternating Direction Method of Multipliers,ADMM)被提出以降低运算复杂度,提高运算效率。

(二) 基于卷积稀疏编码的钢琴记谱法

下面详细介绍基于卷积稀疏编码的钢琴记谱法。将单音轨钢琴录音信号 $s(t)$ 作为输入。它可近似为字典元素 $d_m(t)$ 和相对应的激励向量 $x_m(t)$ 的卷积形式,即

$$s(t) \simeq \sum_m d_m(t) * x_m(t) \tag{5.49}$$

其中,$d_m(t)$ 是钢琴每个音符的幅度归一化波形,通过对每个音符预先采样得到,且在记谱过程中保持不变。激励向量 $x_m(t)$ 通过 ADMM 计算得到。

对于公式(5.49)所示的模型,假设同一音高的波形随力度变化很小,尽管该假设非常简单,但其实验结果表明该假设很有效。

图 5-10 显示某段音频的钢琴卷帘表示、时域波形、ADMM 输出激励向量以及经过后处理得到的最终

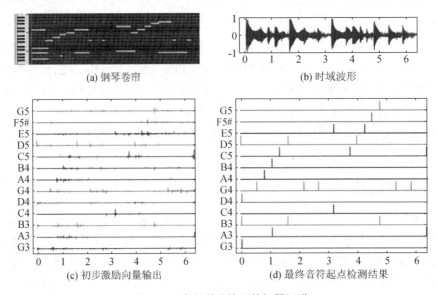

图 5-10 卷积稀疏编码的钢琴记谱

音符起点检测结果。由图5-10(c)可见，ADMM输出结果有正有负，且含有很多噪声，需要进一步提炼才能得到最终的音符起点输出。

该文献通过搜索ADMM激励向量输出的极大值来确定音符起点位置。由于钢琴演奏中弹奏同一音符的最小时间间隔通常在50 ms以上，故保留每个50 ms时间窗内的第一个峰值，去除其他峰值。然后去除幅度小于整个激励矩阵最大幅度10%的所有峰值，最后作二值化处理，得到最终的音符起点检测结果。

该系统具有以下优点：①在时间域完成记谱任务，避免了时-频分辨率限制，且不损失信息；②建模钢琴音符的时间演化过程，采用同一框架估计音高和音符起始时间；③与最新方法相比，取得了较高的记谱准确率和时间精度；④适用于混响环境，且对平稳噪声具有一定鲁棒性。但该方法也有一定的局限性，如字典需要针对特定钢琴预先学习得到，不适用于未经训练的钢琴演奏记谱问题，不能确定音符结束点和音符力度等。

为了促使该方法能够确定音符结束时刻，Cogliati等提出了改进算法，扩展了字典中的原子(模板)数量，每个音高对应多个不同长度的原子，构成音高组，为了避免同一音高组内的多个原子被同时或近似同时激活，引入侧抑制正则化项。该方法用每个音高对应不同音长的多个模板达到音长估计的目的。侧抑制正则化项保证抑制窗时间范围内对应每个音高组最多有一个模板被激活，实现了音高组内的稀疏性。实验结果表明，该方法能同时估计出音符的起始和结束点，取得了较好的性能。

四、常Q双谱法

尽管在音高估计中，自相关函数法及其改进等时域方法得到了一定应用，但在多音高估计中，多数方法从频域提取谐波特征完成多个音高的估计任务。大量的频域多音高估计方法都依赖于分帧后信号的短时傅里叶变换，而Argenti等探索基于双谱的多音高估计方法，本节将详细描述该方法。

给定实局部平稳离散时间信号$x(k)$，$k=0,1,\cdots,K-1$，其双谱定义为：

$$B_x(f_1,f_2)=\sum_{\tau_1=-\infty}^{+\infty}\sum_{\tau_2=-\infty}^{+\infty}c_3^x(\tau_1,\tau_2)e^{-j2\pi f_1\tau_1}e^{-j2\pi f_2\tau_2} \quad (5.50)$$

其中，$c_3^x(\tau_1,\tau_2)$为信号$x(k)$的三阶累积量，即

$$c_3^x(\tau_1,\tau_2)=E\{x(k)x(k+\tau_1)x(k+\tau_2)\} \quad (5.51)$$

由公式(5.50)可见，双谱是二维函数，代表某种信号能量相关信息。除用公式(5.50)所示的表达式外，双谱还可以通过下式计算：

$$B_x(f_1,f_2)=X(f_1)X(f_2)X^*(f_1+f_2) \quad (5.52)$$

其中，$X(f)$是信号$x(k)$的傅里叶变换；$X^*(f)$是$X(f)$的复数共轭。

常Q变换是一种谱表示方法，频点按照指数关系分布。令

$$Q_i=f_i/B_i \quad (5.53)$$

其中，f_i为第i个频带的中心频率；B_i为第i个频带的带宽；常Q变换的Q_i为常数。

基于常Q双谱的多音高估计方法结构如图5-11所示，预处理模块用八度滤波器组实现常Q变换，然后将信号输入到音高估计和时间事件估计模块。音高估计模块计算输入双谱信号和二维谐波模板的二维互相关函数，估计候选音高值。时间事件估计模块估计音符起始时间和音长。后处理模块去除短于最小可能长度的音符，并生成多音高估计输出结果。

具有T次谐波分量的单音信号的双谱为：

$$B_x(\eta_1,\eta_2)=\sum_{p=1}^{\lfloor T/2\rfloor}\delta(\eta_1-f_p)\sum_{q=p}^{T-p}\delta(\eta_2-f_q)\delta(\eta_1+\eta_2-f_{p+q}) \quad (5.54)$$

其中，$f_p=p\cdot f_0$，$f_q=q\cdot f_0$。

由公式(5.54)可见，单音信号的双谱呈现一种典型的二维模式，如图5-12所示。图5-12(a)和5.12(b)中分别对应$T=7$和$T=8$。

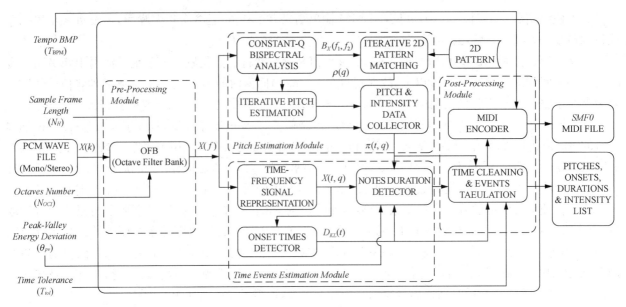

图 5-11 常 Q 双谱法框图

图 5-12 单音信号的双谱

音乐中最常见的是谐波信号,尽管双谱不满足线性叠加性,不同音符混合信号的双谱,尤其是和弦情况下,有重叠的谐波分量,但各音符在双谱平面上仍然可区分。图 5-13 所示为含有 A3(220 Hz)和 D4(293 Hz)的双音信号的双谱和一维谱,可见两个音在 880 Hz 附近的谐波互相叠加,采用一维谱无法将两者区分开,而在双谱平面上,这些谱峰分别位于两个音的二维模板上,且可区分。

考虑到谐波信号在双谱平面上的二维模式,常 Q 双谱法构建如图 5-14 所示的二维模板,其横纵坐标单位都是半音。

计算双谱和二维模板的互相关函数作为音高估计依据,即

$$\rho(k_1, k_2) = \sum_{m_1=0}^{C_p-1} \sum_{m_2=0}^{R_p-1} P(m_1, m_2) | B_x(k_1+m_1, k_2+m_2) | \qquad (5.55)$$

其中,P 代表图 5-14 所示的 $C_P \times R_P$ 稀疏模板矩阵。当模板矩阵 P 和音符峰值分布匹配时,系数 ρ 取极大值。

该方法迭代输出多个音高估计,每迭代一次得到一个音高估计值,将其对应的双谱分量移除,循环迭代过程直至残余双谱能量小于某阈值。音高估计模块输出 $\pi(t, q)$ 包含每帧的音高值及检测到音符的能量,$\pi(t, q)$ 被用于后续的时间事件估计模块,输出音符及各自起止时刻。

图 5-13 双音(A3 和 D4)信号的双谱和一维谱　　　　图 5-14 二维双谱模板

常 Q 双谱法探索在二维频率域估计音高,采用常 Q 变换构建双谱,用二维模板和双谱幅度的互相关函数进行音高估计,音符起始时间通过时-频信号表示的连续帧能量变化确定。该方法在处理音乐中广泛存在的和声时,能区分不同音符的重叠谐波分量,实验结果表明取得了较高的召回率,但虚警率还有待降低。另外,当音符具有较少谐波分量时,该方法与二维模板匹配时,会出现失配的情况。

第六章
音乐节奏分析

第一节 音符起始点检测

音符起始点检测是 MIR 研究领域的基础性课题,是很多其他课题的研究前提。有些课题必须得到音符起始点的正确检测结果才能进行下一步的研究,比如,音符的切分和音高识别;有些课题的研究结果可以通过音符起始点的信息得到增强,比如,节奏分析和节拍跟踪,因为节拍点一般都伴随着音符的起始点。再比如音乐的结构分析,通过音符起始点信息可使得主歌、副歌等部分具有准确的边界;还有乐纹系统和旋律搜索,知道音符起始点信息可以减少分帧重叠率,提高检索速度;正确提取音符起始点信息是研究数字音乐的终极目标之一。分析数字音乐,从物理级样本中分析原始音乐的信息,还原真实的乐谱,是 MIR 的终极目标之一。而在这个过程中,准确还原音符起始点信息是最重要的一步。音乐信号是由演奏实体触发的事件生成的,要还原这些发出的声音是何种演奏实体发出的何种音符,首先就是要确定这些音符发生的时间和时长(音符的时值)。MIREX 从 2005 年开始举办就一直有音符起始点检测这个项目,这也充分说明了研究的重要意义。

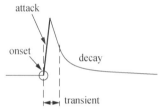

一、音符起始点检测定义

从音乐的角度讲,音符起始点是乐器(或歌唱者)演奏(或演唱)乐谱中某一音符的时间点。从信号的角度看,音乐信号是一连串的震荡波,如图 6-1 所示,音符起始点(Note Onset)是音符产生后的波形包络开始发生变化的那一刻。它与瞬态信号(Transient)的含义是有区别的,但是瞬态信号和音符起始点检测算法有很大相关性。瞬态信号和粹发音(Attack)以及衰减(Decay)的含义可从图中看出来。瞬态信号是包含粹发音产生并且开始衰减的时间段。

音符起始点检测的工作就是通过对音乐信号基于物理样本级的波形图进行智能分析,得到各音符产生的时刻点。图 6-2 是一段音乐信号的波形图(上)和频谱图(中)以及对应的音符起始点(下)示意图。

图 6-1 独立音符的波形图和音符起始点示意图

图 6-2 音乐信号、频谱、音符起始点对应图

二、音符起始点检测算法框架

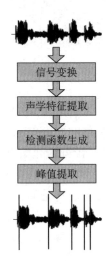

图 6-3 音符起始点检测算法的总体框架

可以将音符起始点检测算法的过程分成四个部分:信号变换、声学特征提取、检测函数和峰值提取(如图 6-3)。信号变换主要功能是对音乐信号进行实施变换,变换后的信号维数下降,便于提取声学特征。声学特征提取用于生成检测函数的特征信息。检测函数部分选取合适的函数来度量相邻两帧信号的声学特征之间的距离。峰值提取部分是对检测函数形成的距离进行分析,设定阈值,最后提取音符起始点(图 6-3 中红线的时刻点)。有的文献将音符起始点检测的流程分为预处理、信号约简和峰值提取三部分。这里相当于把信号约简分成信号变换、声学特征提取和检测函数生成三部分,可以更清晰地描述音符起始点检测算法各部分的内在联系。

三、常用的信号变换方法

音符起始点检测算法中,常用的信号变换方法,主要有短时傅里叶变换 STFT(Short Time Fourier Transform)、小波变换 WT(Wavelet Transform)。早期有的文献不实施变换,直接从时域信号中提取能量特征,这种方法含噪成分高,很难获得高检测准确率。

(一) 短时傅里叶变换(STFT)

目前,绝大多数文献都使用 STFT 作为音符起始点检测的信号变换方法。为了阐述 STFT,简要回顾一下傅里叶变换 FT(Fourier Transform)。

设函数 f 平方可积 $f \in L^2(R)$,引入内积:

$$\langle f, g \rangle = \int_{-\infty}^{+\infty} f(x) \overline{g(x)} \mathrm{d}x \qquad (6.1)$$

f 的傅里叶变换定义为:

$$Ff(\omega) = \int_{-\infty}^{+\infty} f(x) \mathrm{e}^{-\mathrm{i}\omega x} \mathrm{d}x = \langle f, \mathrm{e}^{\mathrm{i}\omega x} \rangle \qquad (6.2)$$

f 的傅里叶逆变换为:

$$(F^{-1}f)(x) = \frac{1}{2\pi} \int_{-\infty}^{+\infty} f(x) \mathrm{e}^{\mathrm{i}\omega x} \mathrm{d}\omega = \frac{1}{2\pi} \langle f, \mathrm{e}^{-\mathrm{i}\omega x} \rangle \qquad (6.3)$$

离散傅里叶变换 DFT(Discrete Flourier Transform):

设 $\{x_k\}_{k=0}^{N-1}$ 为 N 点序列,DFT 和 DFT 反变换为

$$\begin{cases} X(k) = DFT\{x_k\} = \sum_{n=0}^{N-1} x_n \mathrm{e}^{-j\frac{2\pi}{N}kn} \\ x_k = \sum_{n=0}^{N-1} X(n) \mathrm{e}^{j\frac{2\pi}{N}kn} \end{cases} \qquad (6.4)$$

N 点序列 DFT 的计算复杂度为 $O(N^2)$,Cooley 和 TuKey 提出了快速傅里叶变换 FFT 法,使 DFT 的计算复杂度变为 $\frac{N}{2}\log_2 N$,这一算法是数字信号处理史上的一个里程碑。

傅里叶变换有着明显的缺陷:①不适用于非平稳信号的处理;②没有时域性;③时域和频域的分割。而音乐作为一种语音信号,是一种非平稳的信号,使用傅里叶变换来处理显然不合适。

鉴于傅里叶变换的以上缺陷,STFT 被提出来了。STFT 的主要思想是对信号加窗,将加窗后的信号再进行傅里叶变换,在窗口内体现信号的频域信息,而窗口可以在信号的整个时间轴滑动,这样可以得到信号在任意时间段的频域信息,也就是将频域信息时间局部化。

定义函数 $g(x) \in L^2(R)$ 称为窗口函数，如果 $xg(x) \in L^2(R)$。归一化 $\|g\|=1$，连续 STFT 定义为：

$$Gf(\omega, \tau) = \int_{-\infty}^{+\infty} f(x) \overline{g(x-\tau)} e^{-i\omega x} dx \tag{6.5}$$

令 $g_{\omega,\tau}(x) = g(x-\tau) e^{i\omega x}$，$\|g_{\omega,\tau}\| = 1$，则：

$$Gf(\omega, \tau) = \langle f, g_{\omega,\tau} \rangle = \frac{1}{2\pi} \langle \hat{f}, \hat{g}_{\omega,\tau} \rangle \tag{6.6}$$

当窗口函数 $g(x) = g_\alpha(x) = \dfrac{1}{2\sqrt{\pi\alpha}} \cdot e^{-\frac{x^2}{4\alpha}}$，即 Gaussian 函数时，加窗傅里叶变换为 Gabor 变换。

设给定的信号为 $x(n)$，$n = 0, 1, \cdots, L-1$，离散 STFT 可表示为：

$$STFT_x(k, m) = \sum_n x(n) g(n - mN) e^{-j\frac{\pi}{M}nk} \tag{6.7}$$

其中，N 是在时间轴上窗函数移动的步长，M 是将频域的一个周期 2π 分成的点数。

STFT 的一个缺陷是时频窗不具备自动调节功能，窗函数一旦确定后，时频分辨率就确定了。而通常情况下对信号做时频分析时，希望有较高的时间分辨率来观察它的快变部分（如尖脉冲等），此时，根据测不准原理，频率分辨率将降低；而对于慢变信号，即低频信号，希望有较高的频率分辨率，此时，时间分辨率将下降。显然，STFT 的特性不能适应这种需求。STFT 的另一个缺陷是加窗后，信号的频谱将产生失真，因此，选择一个适合应用的窗函数也是很重要的。

（二）小波变换（WT）

为了克服 STFT 的时频窗不能自动调节的缺陷，小波变换被引入到信号处理，小波变换的自适应能力增强，它能在快变部分增大时间分辨率，在慢变部分增强频率分辨能力，这是小波变换的自适应特点。有文献在音符起始点检测算法中采用了离散小波变换 DWT（Discrete Wavelet Transform）来对音乐信号进行分解。DWT 的尺度以 2 的幂指数变化，时频平面划分相对稀疏，不能分析十二平均律上的乐音频点特性。因此，有文献尝试使用连续小波变换 CWT（Continuous Wavelet Transform）把音乐信号按照十二平均律的频率分布规律进行分解，在得到具有乐音规律的小波系数值后，根据这些系数值的变化量计算音符起始点。

（三）常数 Q 变换

常数 Q 变换（Constant-Q Transform）在变换中存在常量 Q 因子，可用来控制变换的频点分布。音乐信号按十二平均律的频率分布恰好是等比常量的，因此，从适应十二平均律的频点分布来说，CQT 进行音乐信号分解更自然。CQT 类似小波变换，频率分辨率随频率增大而增大，这也符合人耳的听觉系统的特点。

有限长序列 $x(n)$ 的 CQT 变换为：

$$X^{cq}(k) = \frac{1}{N_k} \sum_{n=0}^{N_k-1} x(n) w_{N_k}(n) e^{-j\frac{2\pi Q}{N_k} n} \tag{6.8}$$

其中，$w_{N_k}(n)$ 是长度为 N_k 的窗函数（如 hamming 窗），Q 是 CQT 变换中的常数因子，k 是 CQT 谱的频率序号，N_k 值和 k 值有关。

$$Q = 1/(2^{\frac{1}{b}} - 1) \tag{6.9}$$

$$K = \lceil b \cdot \log 2 \frac{f_{\max}}{f_0} \rceil \tag{6.10}$$

$$f_k = f_0 \cdot 2^{\frac{k}{b}} \quad k = 0, 1, 2, \cdots, K-1 \tag{6.11}$$

$$N_k = \left\lceil Q \frac{f_s}{f_k} \right\rceil \quad k=0,1,2,\cdots,K-1 \tag{6.12}$$

在式(6.9)、式(6.10)、式(6.11)和式(6.12)中,取 $b=12p$,$K=84p$,$f_0=27.5$,$f_{\max}=3\,520$(p 为每个半音间隔内的频点划分数量,相邻两频点的频率之比为 $\sqrt[12]{2}$),可求得音乐信号的各频点的 CQT 谱。

(四)稀疏分解

信号变换的本质就是透过不同角度、不同方式去"观察和认识"一个信号。信号的稀疏表示则是在变换域上用尽量少的原子来表示原始信号。信号常常携带大量数据,在其中寻找相关信息犹如大海捞针。用很少的系数表达信号的稀疏分解可以揭示想要的信息,使得对信号的处理变得又快又简单。传统的信号表示方法均是使用完备基来表示信号的。但这类表示方法存在一个缺陷:一旦基函数确定后,对于一个信号只能有唯一的一种分解方法,因此,对于很多信号并不总能得到信号的最佳稀疏表示。更好的信号分解方式应该是根据信号的结构特征,在更加冗余的函数库(过完备字典)中自适应地选择合适的基函数来表征信号。

设 D 为字典,$g_{\gamma \in T}$ 为 D 中的原子,T 为原子的参数集合,L 为集合 T 的元素个数。信号 x_n 可分解为:

$$x = \sum_{\gamma \in T} \alpha_\gamma g_\gamma \tag{6.13}$$

或者逼近分解为:

$$x = \sum_{n=1}^{m} \alpha_n g_{\gamma_n} + r^m \tag{6.14}$$

其中,$\alpha_\gamma \in \gamma \in T$ 为信号在字典 D 下的分解系数,r^m 为信号在 m 项逼近后的残差。当 $L>N$ 时,字典中的原子必是线性相关的,字典 D 是冗余的。如果同时保证能够张成 N 维欧氏空间 R^N,则称字典 D 是过完备的(Over-complete)或者冗余的。这时,信号在冗余字典 D 下的分解(表示)系数 α_γ 并不唯一。在分解系数不唯一的情况下,从众多的分解系数中选取最为稀疏的系数对信号进行表示,这种表示方式就称为稀疏表示(Sparse Representation),分解的过程就是稀疏分解(Sparse Decomposition)。

为了在冗余字典下,得到信号的稀疏表示,学者们研究了多种稀疏分解的算法。这些算法有最佳正交基 BOB(Best Orthogonal Basis)算法;有贪婪算法,如匹配追踪 MP(Matching Pursuit)算法、正交匹配追踪 OMP(Orthogonal Matching Pursuit)算法、分段 OMP(StOMP)算法等;还有基于全局的凸松弛算法,如基追踪 BP(Basis Pursuit)算法、FOCUSS(Focal Underdetermined System Solver)算法等。

有的文献首先基于 MP 算法稀疏分解音乐信号,然后采用基于 MP 解释程度和基于分音变化分析的两种方法分析 MP 码本,生成音符起始点。

(五)深度学习方法

前面几种信号变换方法都是确定性的方法,往往是把信号转换成低维度的声学特征表示,再根据前后帧的特征表示的距离确定音符起始点。如有的文献把深度学习引入到音符起始点检测算法,通过学习确立音乐信号和音符起始点的直接关系,取得了很大的成功。近年来,在 MIREX 音符起始点检测评比中多次蝉联桂冠;有的文献并行地把不同窗口宽度的 3 个信号帧经 STFT 变换后送入一个循环神经网络,通过学习得到音符起始点激活值,然后通过峰值提取得到音乐起始点;有的文献把音符起始点检测看成类似图像的边缘检测的问题,把音乐信号按三个不同窗口大小分帧,分别经 STFT 变换成幅度谱图后,作为 7 层卷积神经网络(CNN)的 3 音轨图像输入,最后一个 Sigmoid 输出单元得到音符起始点的激活值。

四、常用的声学特征

在音符起始点检测过程中,音乐信号经过变换之后,下一步就是从变换的每帧信号中提取特征。音符起始点是音乐的低级特征,它的检测依赖信号的声学特征,常用的声学特征包括幅度包络、短时能量谱、幅度谱、谱波动、相位谱等,其中常用的是谱波动和时频分析。下面逐一对这些声学特征作简单介绍。在以下特征的描述中,均假定待分析音乐信号为 $x(n)$,$n=0,1,\cdots$,m 为 $x(n)$ 分帧后的帧序号或者窗口移动

时的跳数，N 为帧长度，或者窗口长度，h 为每跳的长度。

（一）幅度包络（Amplitude Envelope）

幅度包络特征属于信号时域特征的范畴，一般应用此特征前，不必对待分析音乐信号进行变换。当观察一个简单音符产生，信号在时域上的变化时，可以非常容易地发现在起始点产生的位置上往往伴随着信号幅值的激增。可以使用信号帧的这个特征来检测音符起始点。幅度包络特征提取函数为：

$$AE(m) = \sum_{p=0}^{N-1} |x(mh+p)| \tag{6.15}$$

幅度包络是早期算法的特征之一，使用该特征的检测算法准确率不高，现在很少用。

（二）短时能量特征

在音符起始点产生后，音乐信号的能量一般都伴随着急剧的增长，所以短时能量特征可用来检测音符起始点。有的文献应用该特征在信号的高频段检测音符起始点。它的表达式如下：

$$STE(m) = \sum_{p=0}^{N-1} |x(mh+p)|^2 \tag{6.16}$$

短时能量特征计算简单，而且是时域的特征，不需要进行信号变换即可计算，所以计算速度一般较快。需要指出的是这个特征没有经过变换，受时域噪声影响大，一般在打击乐中能量特征表现明显的音乐中才使用。有的文献使用了短时能量特征来检测音符起始点。

短时能量特征的一个变异特征是利用心理声学的特点，对 STE 取对数即 $\log STE(m)$，这种形式简单地模拟了人耳对音乐响度的响应。

（三）幅度谱和能量谱

基于时域的幅度或能量特征易受噪声的影响，检测结果不理想。因此，人们试图通过频域寻找有利于音符起始点检测的特征。

幅度谱是频域的特征，音乐信号经 STFT 后，每帧信号（信号时移一个步长）可得到其幅度谱：

$$SA(m) = \sum_{k=1}^{N/2} |X(k,m)| = \sum_{k=1}^{N/2} |STFT_x(k,m)| \tag{6.17}$$

式中，k 为频率序号。

与幅度谱类似的还有能量谱特征，因为信号的能量一般集中在低频区域，所以有时为了体现这个能量分布差异特性，将能量谱加权：

$$AE(m) = \sum_{k=1}^{N/2} W(k) |X(k,m)|^2 \tag{6.18}$$

式(6.18)中，$W(k)$ 为权数，如果 $W(k)=1, \forall k$，根据频域总能量和时域总能量和相同的原则，能量谱和时域短时能量特征等价。如有的文献使用 $W(k)=|k|$ 放大高频段的能量影响。有的文献使用幅度谱或能量谱特征来进行音符起始点检测。

（四）谱波动（Spectral Flux）

幅度或者能量谱反应的是频域的能量信息，然而，它们无法准确反应单个音符信号的能量或者幅度信息，因为单个音符的信息有可能被"淹没"在总能量或幅度中，特别是在多音音乐中，有可能多个音符此消彼长，这样就根本没办法通过幅度或能量谱来检测音符起始点。

音符总是以一定频率出现在信号中，所以，频率成分的变化反映了音符的起始点信息，在音符起始点部分，频率成分变化大，在非起始点部分，频率成分变化小而平稳。变化的大小可以通过他们的能量或者幅度反映。谱波动是利用这个信息来反应音符起始点特征的，它可用以下表达式表示：

$$SF(m) = \sum_{k=1}^{N/2} (|X(k,m)| - |X(k,(m-1))|) \tag{6.19}$$

式中，谱波动定义为前后两帧信号的所有频点的幅度变化之和，当然也可以定义为前后两帧信号的所有频

点对应的能量变化之和,还可以是通过 l^2 范数定义:

$$SF(m) = \sum_{k=1}^{N/2} (|X(k,m)| - |X(k,(m-1))|)^2 \tag{6.20}$$

还有一些变形的谱波动定义,如有的文献定义的对数谱波动形式:

$$SF(m) = \sum_{k=1}^{N/2} \log_2 \left(\frac{|X(k,m)|}{|X(k,(m-1))|} \right) \tag{6.21}$$

谱波动特征在音符起始点检测中非常普遍,有些文献均使用了谱波动这个特征。谱波动特征的优点直接反映了音符的频率变化,缺点是仍然或多或少地依赖音符的能量变化。

(五) 相位谱

基于时域或基于频域的幅度或能量的特征,都或多或少地依赖音符的能量变化。然而,在非打击乐中,如小提琴等乐器,它们的音符起始点就不存在显著的能量变化,因此,基于频域的幅度或能量特征在检测这类音符起始点时,就遇到了困难。有没有不依赖于能量的特征呢?相位谱就是这样一种特征。

令第 m 帧音乐信号,频率序号为 k 的复数域点表示为:

$$X(k,m) = |X(k,m)| e^{j\phi(k,m)} \tag{6.22}$$

此处,$\phi(k,m)$ 是没有解缠绕(Unwrapped)的相位,在 $(-\pi,\pi]$ 之间。在计算相位谱时,要首先把相位解缠绕,设解缠绕后的相位为 $\varphi = unwrap(\phi)$。信号在稳定状态下,幅度和频率是不变或者缓慢变化的,相邻帧的相位变化量几乎相等,即

$$\varphi'(k,m) = \varphi(k,m) - \varphi(k,m-1) = \varphi(k,m-1) - \varphi(k,m-2) \tag{6.23}$$

也就是相位的一阶差分恒定,但在音符起始点部分,相位的一阶差分将发生急剧变化,取相位的二阶差分为:

$$\varphi''(k,m) = \varphi(k,m) - 2\varphi(k,m-1) + \varphi(k,m-2) \tag{6.24}$$

相位谱特征定义为:

$$SP(m) = \sum_{k=1}^{N} |mapangle(\varphi''(k,m))| \tag{6.25}$$

式中,$mapangle$ 函数把相位二阶差分映射到 $(-\pi,\pi]$。当某帧信号中的相位谱值较大时,该帧信号就有很大概率是音符起始点。有的文献应用了该特征进行音符起始点检测。相位谱特征的优点是能检测非打击乐器类的软起始点,缺点是易受相位畸变或者噪声成分产生的相位的影响。

(六) 复数域特征

能量谱和相位谱在音符起始点检测中,各有优势,如何综合利用他们的优势呢?复数域特征就是试图通过组合他们来达到提升检测性能的目的。

通过计算可以得到第 m 帧音乐信号,频率序号为 k 的复数域点表示为式子,而根据在平稳状态下的相位变化规律,由式子通过前两帧信号的相位信息可预测频率序号为 k 的复数域相位为:

$$\varphi(k,m) = 2\varphi(k,m-1) - \varphi(k,m-2) \tag{6.26}$$

在平稳状态下,可预测频率序号为 k 的复数域点的幅度为:

$$|\widehat{X(k,m)}| = |X(k,m-1)| \tag{6.27}$$

故可得预测频率序号为 k 的复数域点表示为:

$$\widehat{X(k,m)} = |X(k,m-1)| e^{jmaparg(\varphi(k,m))} \tag{6.28}$$

则预测点和实际计算复数域点的欧氏距离:

$$d(k,m) = |\widetilde{X(k,m)} - X(k,m)| \tag{6.29}$$

取复数域特征：

$$CF(m) = \sum_{k=1}^{N/2} d(k,m) \tag{6.30}$$

若该值越大，说明信号越不平稳，音符起始点的可能性越大。通过检测该特征，可以求得音符起始点。有的文献算法中使用了这个复数域的特征。由于音符起始点一般伴随着幅值的增大，所以有的文献提出了纠正的复数域距离：

$$d(k,m) = \begin{cases} |\widetilde{X(k,m)} - X(k,m)| & \text{if } |X(k,m)| > |X(k,m-1)| \\ 0 \end{cases} \tag{6.31}$$

复数域特征综合了能量谱和相位谱的信息，有的文献得到了比单独使用能量谱和相位谱更稳定的检测结果。从相位预测的公式可以看出，复数域特征仍然不能摆脱受相位畸变的影响，受噪声影响也显著。

（七）时频（时间-尺度）特征

STFT 的时频窗口不变性的弱点，迫使研究者们寻求更能适合应用需求的信号变换方法，当小波分析等基于时频表示的信号变换方法应用于音符起始点检测时，就产生了时频（时间-尺度）特征。

有的文献使用 Cohen 类时频分布得到时频特征，并运用支持向量机来提取音符起始点，有的文献利用连续小波变换产生了时频特征来检测音符起始点。值得注意的是，这两类方法使用的特征，和谱波动是类似的，都是通过判断频率分量的变化来表示音符起始点。有的文献使用的时频特征也是同样的情况。

五、检测函数

检测函数生成部分一般是根据前后两帧的特征信息，计算距离。距离是一种相似性度量，机器学习中的距离度量都可以使用，从以往音符起始点检测的算法中看，基于 l^2 范数的欧式距离用得最多。

（一）欧氏距离（Euclidean Distance）

欧氏距离是最易于理解的一种距离计算方法，源自欧氏空间中两点间的距离公式，是 l^2 范数。二维平面上两点 $a(x_1, y_1)$ 与 $b(x_2, y_2)$ 间的欧氏距离为：

$$d(a,b) = \sqrt{(x_1 - x_2)^2 + (y_1 - y_2)^2} \tag{6.32}$$

两个 n 维向量 $a(x_{11}, x_{12}, \cdots x_{1n})$ 与 $b(x_{21}, x_{22}, \cdots x_{2n})$ 间的欧氏距离为：

$$d(a,b) = \sqrt{\sum_{k=1}^{n} (x_{1k} - x_{2k})^2} \tag{6.33}$$

也可以用表示成向量运算的形式：

$$d(a,b) = \sqrt{(a-b)(a-b)^T} \tag{6.34}$$

（二）标准化欧氏距离（Standardized Euclidean Distance）

标准化欧氏距离是针对简单欧氏距离的缺点而作的一种改进方案。标准欧氏距离的思路：既然数据各维分量的分布不一样，那就先将各个分量都标准化。

两个 n 维向量 $a(x_{11}, x_{12}, \cdots, x_{1n})$ 与 $b(x_{21}, x_{22}, \cdots, x_{2n})$ 间的标准化欧氏距离的公式：

$$d(a,b) = \sqrt{\sum_{k=1}^{n} \left(\frac{x_{1k} - x_{2k}}{s_k}\right)^2} \tag{6.35}$$

式（6.35）中，s_k 为第 k 维分量的标准差。如果将方差的倒数看成是一个权重，这个公式也可以看成是一种加权欧氏距离（Weighted Euclidean distance）。

（三）马氏距离（Mahalanobis Distance）

马氏距离消除了量纲的影响，排除变量之间的相关性的干扰。设有 M 个 N 维行向量 $x_1 \sim x_m$，协方差矩阵记为 s，均值记为向量 u，则其中样本向量 x 到 u 的马氏距离表示为：

$$d(x, u) = \sqrt{(x-u)s^{-1}(x-u)^T} \qquad (6.36)$$

而其中向量 x_i 与 x_j 之间的马氏距离定义为：

$$d(x_i, x_j) = \sqrt{(x_i - x_j)s^{-1}(x_i - x_j)^T} \qquad (6.37)$$

若协方差矩阵是单位矩阵（各个样本向量之间独立同分布），则公式就是欧氏距离了。若协方差矩阵是对角矩阵，公式则变成了标准化欧氏距离。

（四）夹角余弦（Cosine）

几何中夹角余弦可用来衡量两个向量方向的差异，机器学习中借用这一概念来衡量样本向量之间的差异。两个 n 维样本点 $a(x_{11}, x_{12}, \cdots, x_{1n})$ 与 $b(x_{21}, x_{22}, \cdots, x_{2n})$ 的夹角余弦，可以使用类似于夹角余弦的概念来衡量它们间的相似程度。

$$d(a, b) = \cos\theta = \frac{a \cdot b}{|a||b|} \qquad (6.38)$$

即

$$d(a, b) = \cos\theta = \frac{\sum_{k=1}^{n} x_{1k} x_{2k}}{\sqrt{\sum_{k=1}^{n} x_{1k}^2} \sqrt{\sum_{k=1}^{n} x_{2k}^2}} \qquad (6.39)$$

夹角余弦取值范围为 $[-1, 1]$。夹角余弦越大表示两个向量的相似性越小，夹角余弦越小表示两向量的相似性越大。当两个向量的方向重合时夹角余弦取最大值 1，当两个向量的方向完全相反夹角余弦取最小值 -1。

（五）相关系数（Correlation Coefficient）与相关距离（Correlation distance）

相关系数的定义：

$$\rho_{XY} = \frac{\text{Cov}(X, Y)}{\sqrt{D(X)D(Y)}} = \frac{E((X - E(X))(Y - E(Y)))}{\sqrt{D(X)D(Y)}} \qquad (6.40)$$

相关系数是衡量随机变量 X 与 Y 相关程度的一种方法，相关系数的取值范围是 $[-1, 1]$。相关系数的绝对值越大，则表明 X 与 Y 相关度越高。当 X 与 Y 线性相关时，相关系数取值为 1（正线性相关）或 -1（负线性相关）。

相关距离的定义：

$$d_{XY} = 1 - \rho_{XY} \qquad (6.41)$$

除了以上几种距离，还有曼哈顿距离（Manhattan Distance）、切比雪夫距离（Chebyshev Distance）、闵可夫斯基距离（Minkowski Distance）等，可在检测函数计算时根据声学特征的性质酌情使用。

六、峰值提取技术

峰值提取部分在检测算法中和其他步骤有着同等的重要性，好的峰值提取算法能大幅提高检测的准确率。本节介绍几种峰值提取算法，包括双边指数光滑算法、基于高斯核的光滑算法和移动归一化自适应阈值方法。

峰值提取一般是对检测函数曲线 $onset(n)$ 设定阈值，取超出阈值部分的点为音符起始点。阈值设定

有两种方法,第一种是固定阈值δ,如下式:

$$\widetilde{onset}(i) = \begin{cases} 1 & onset(i) \geqslant \delta \\ -1 & onset(i) < \delta \end{cases} \tag{6.42}$$

任何音乐随着乐曲的进行,都存在波动起伏的部分,往往在高潮部分不仅音高增长,而且音强也增加。这样在高潮部分,音符的音强要大于平缓部分。此时,音符起始点的阈值如果还是固定阈值,那么在平缓部分的音符起始点将被忽略。所以,阈值设定要使用自适应阈值。局部中值法是普遍使用的阈值设定算法,其设定如下式:

$$\delta(n) = \delta + \lambda median(onset(n-M), \cdots, onset(n+M)) \tag{6.43}$$

这里δ为一固定值,λ为预先设定的正常数,M为窗宽。

在阈值设定之前,对检测函数进行光滑处理也是至关重要的。检测函数一般是含有噪声的,检测函数曲线是粗糙、不够光滑的,直接从该函数设定阈值提取峰值,容易导致音符起始点的重复检测和漏检。

音符起始点检测的光滑处理应该有三个目标:第一,使曲线足够光滑,不光滑部分很容易造成多重峰值;第二,尽可能使峰值突出,如果峰值不突出,那么设定阈值的误差容易造成重复检测和漏检;第三,保证峰值不移位或移位尽可能小,峰值移位意味着检出的音符起始点时间点的移动。光滑的效果直接影响着音符起始点检测的准确率。在音符起始点的检测算法中,对检测函数进行光滑处理进行讨论的文献不多。

光滑算法中最简单的是算术平均光滑方法,即取相邻点的算数平均值。虽然算术平均光滑方法可以具有良好的光滑效果,但这种方法易使峰值平坦化,从而造成重复检测。Chris Dubury在生成检测函数时实际上采用了指数加权的光滑技术,但这种指数加权是单边的,容易造成峰值移位,从而造成起始点的时间点不准确,降低检测的准确率。

本小节把峰值提取过程分为光滑处理和自适应阈值两个步骤,分别介绍双边指数光滑算法、基于高斯核的光滑算法和基于移动窗口归一化的自适应阈值方法。

(一) 双边指数光滑算法

指数光滑方法广泛应用于生产管理预测,一次指数光滑表达式为:

$$SF_{t+1} = \alpha \sum_{j=0}^{t-1} (1-\alpha)^j A_{t-j} + (1-\alpha)^t SF_1 \tag{6.44}$$

其中,SF_{t+1}为$t+1$期一次指数光滑值,A_t为t期实际值,$\alpha(0<\alpha<1)$为光滑系数,它表示赋予实际数据的权重$(0 \leqslant \alpha \leqslant 1)$。从一次指数光滑的表达式可看出,它是单边的,若应用于音符起始点则会造成峰值移位。不同于预测是通过过去的值来预测未来的值,检测函数的值是预先存在的,数据点左右两边的值都有,因此,可在一次指数光滑的右侧也加入指数光滑处理,形成双边指数光滑,算法表达式如下:

$$\widetilde{onset(n)} = \alpha \times onset(n) + 0.5 \times \sum_{j=n-m}^{n-1} (1-\alpha)^{n-j} \times onset(j) \\ + 0.5 \times \sum_{j=n+1}^{n+m} (1-\alpha)^{j-n} \times onset(j) \tag{6.45}$$

式中,$\alpha(0<\alpha<1)$为光滑系数,m为左右两边的光滑宽度,总的光滑宽度为$2m+1$,$\widetilde{onset(n)}$为$onset(n)$经光滑后的检测函数曲线。

(二) 基于高斯核的光滑算法

根据Nadaraya-Watson核估计的原理,峰值提取技术可以采取基于高斯核的光滑算法。该方法能很好地满足光滑处理的三个目标,从有的文献的实验结果看,这种光滑算法表现了比双边指数光滑更好的性能。

选定原点对称的概率密度函数$K(\cdot)(\int K(u)du = 1)$为核函数,将检测函数输出$onset(n)$做如下变换:

$$\widehat{onset(k)} = \sum_{j=1}^{n} w_{nj}(k) onset(j) \quad k = 1, \cdots, n \tag{6.46}$$

$$w_{nj}(k) = K_h(k-j) \Big/ \sum_{i=1}^{n} K_h(k-i) \tag{6.47}$$

这里，$K_h(u) = h^{-1} K(h^{-1} u)$ 是概率密度函数，h 为窗宽。其中核函数 $K(\cdot)$ 有均匀核、高斯核、Epanechnikov 核、三角形核、四次方核、六次方核等多种核可选。根据光滑的三个目标，选取了高斯函数为核函数，并取窗宽 $h = 1$。

（三）移动窗口归一化处理

经光滑处理过的检测函数曲线足够光滑，而且峰值突出。但还不能直接生成起始点。每首音乐都含有高低起伏的成分，而且不同音乐的起伏程度也不一样，因此，起始点的阈值设定也应随音乐的起伏而变化，否则，易造成漏检现象，这就是阈值的自适应问题。

与普通的局部中值自适应阈值法不同，移动窗口归一化技术是设定一定大小的窗口并移动该窗口，对窗口内的数据进行归一化，这可以降低音乐高低起伏不定对检测结果的影响。为使数据具有连续性，窗口内可含重叠区域。

$$x_j(i) = \frac{x_j(i)}{\|x\|_2} \quad x_j = (x_1, x_2, \cdots, x_N)^T \quad i \in [1, \cdots, N] \quad j \in [1, \cdots, M] \tag{6.48}$$

式中，j 为移动窗口序号，$x_j(i)$ 为移动窗口 j 中的数据。窗口的大小取值为检测函数曲线在每 s 钟内的点数，并取重叠率为 0.5。

七、算法举例

关于算法的实现，以上各小节实际上分别把音符起始点检测的各个步骤都做了阐述，下面以基于 CQT 变换的算法和基于深度学习的算法示例来说明音符起始点检测的完整过程。

（一）基于 CQT 变换的算法

基于 CQT 变换的算法整个处理过程如图 6-4 所示。首先，对读入的音乐信号做离散小波去噪，采用 db4 小波进行 1 层分解后利用近似系数重建，这样使原信号在采样率不变的情况下去除了部分噪声，有利于下一步 CQT 的处理。其次是信号分帧，这一步对小波处理后的信号进行分帧，每帧大小为 1 024，重叠

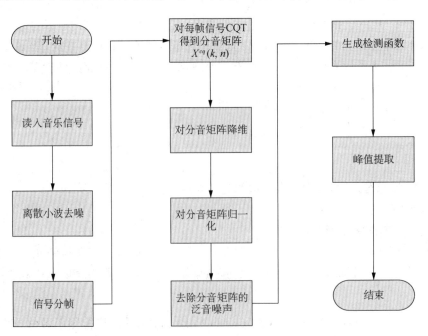

图 6-4 基于 CQT 变换的音符起始点检测算法流程

率为 0.875。因为采用的音乐信号的采样频率为 22 050 Hz,所以每帧时长为 46.44 ms,这不超过音符起始点检测的允许误差 50 ms。较高的重叠率保证信号分解后的特征信息有足够的连续性,有利于对检测函数曲线光滑等的处理。

CQT 变换后,CQT 谱信息保存在一个分音矩阵 $X^{cq}(k,n)$ 中,其中 $k=1,\cdots,84p$ 为频点序号,$n=1,\cdots,N$ 为帧序号。

CQT 变换直接生成的 $X^{cq}(k,n)$ 是含有噪声成分,噪声成分不仅包括信号本身的噪声、CQT 处理产生的噪声,而且包括幅值绝对值较小的泛音成分。可先执行去噪过程,再计算检测函数,这样可提升检测算法的性能。

去噪过程分两步进行。第一步,归一化处理,即对 $X^{cq}(k,n)$ 进行归一化处理,设 $X^{cq}(k,n)$ 的最大值为 $MaxCQ$,利用下式归一化:

$$X_1^{cq}(k,j) = X_1^{cq}(k,j)/MaxCQ \quad j=1,\cdots,\left\lceil\frac{N}{m}\right\rceil \tag{6.49}$$

第二步根据谱值的大小去除泛音噪声成分。设定阈值 δ,使低于这一阈值的谱值为零。

$$X_2^{cq}(k,j) = \begin{cases} X_1^{cq}(k,j) & \text{if } X_1^{cq}(k,j) \geqslant \delta \\ 0 & \text{if } X_1^{cq}(k,j) < \delta \end{cases} \tag{6.50}$$

去噪后,$X_2^{cq}(k,n)$ 的稀疏性也比 $X^{cq}(k,n)$ 强,这使得总体算法复杂度也得到降低。

接下来就是要利用去噪后的 CQT 谱生成检测函数,检测函数一般是距离的测度,描述的是前后两帧信号的 CQT 谱的关系,可表示为:

$$onset(n) = dist(X^{cq}(n+1), X^{cq}(n)) \quad n=1,\cdots,N-1 \tag{6.51}$$

$X^{cq}(n+1)$ 和 $X^{cq}(n)$ 分别表示第 $n+1$ 和第 n 帧的 CQT 谱值向量。一般来说,两点之间的距离有多种表示方法,例如欧式距离、马氏距离、绝对值距离等,它们是 $L-1$、$L-2$ 范数或者变形。示例中使用如下欧氏距离的变形为距离函数:

$$dist(X^{cq}(n+1), X^{cq}(n)) = \sum_{k=1}^{K} d_{k,n}^2 \quad K=84p \tag{6.52}$$

$$d_{k,n} = \begin{cases} X^{cq}(k,n+1) - X^{cq}(k,n) & \text{if } X^{cq}(k,n+1) > X^{cq}(k,n) \\ 0 & \text{if } X^{cq}(k,n+1) \leqslant X^{cq}(k,n) \end{cases} \tag{6.53}$$

也就是说,相邻两帧之间的距离值为相邻两帧所有对应频点的幅值差的平方和。因为音符起始点的特征一般伴随着相邻帧幅值增大的现象,故可去除相邻帧幅值减小的幅值差的平方和。检测函数的值是一个距离向量,这个向量在坐标轴上作图称为检测函数曲线。

在峰值提取阶段,使用双边指数光滑算法对检测函数曲线进行光滑,然后使用移动窗口归一化技术消除音乐起伏的影响,最后,进行局部峰值提取和阈值设定后,即可形成音符起始点向量。

(二) 基于深度学习的算法

有的文献把深度学习引入到音符起始点检测算法,通过学习确立音乐信号和音符起始点的直接关系,取得了很大的成功,近年来,在 MIREX 音符起始点检测评比中多次蝉联桂冠。有的文献并行地把不同窗口宽度的三个信号帧经 STFT 变换后送入一个循环神经网络(RNN),通过学习得到音符起始点激活值,然后通过峰值提取得到音乐起始点。

本小节主要介绍另一篇文献的基于卷积神经网络(CNN)的算法示例。从音乐信号的幅度谱来看,音符起始点检测类似图像的边缘检测,而近来卷积神经网络在图像边缘检测显示了强大的威力。因此,该方法尝试采用基于卷积神经网络(CNN)的七层框架进行音符起始点检测,如图 6-5 所示。从 MIREX2016 音符起始点结果看,基于 CNN 的算法获得了最高的 F-measure 值,并超过了基于 RNN 的算法。

基于 CNN 的音符起始点检测框架是一个七层的网络,除了输入层和输出层外,还包括两个卷积层和

两个池化层,以及一个全连接层。卷积层为特征提取层,每个神经元的输入与前一层的局部感受野相连,并提取该局部的特征,一旦该局部特征被提取后,它与其他特征间的位置关系也随之确定下来,卷积核的个数是提取特征的个数;层池化采用的是最大池化。基于CNN的七层网络框架各层的功能如下:

1. 输入层

输入的音乐一般是 MP3、WAV 等音频文件,在输入层从音频信号计算幅度谱(Magnitude Spectrogram),三个音轨分别使用不同的分帧方式计算,代表不同的音频速率,分帧窗口大小分别为 23 ms, 46 ms 和 93 ms,每跳大小相同均为 10 ms。为了模仿人耳的特性,幅度谱取对数。网络输入时,每次输入长度为 15 帧。

(1) 卷积层 C1

输入层的图像经过 C1 卷积层得到 10 个 9×78 的特征映射图,卷积核大小为 7×3。这里的卷积核和图像处理的方形卷积核不一同,为矩形,长代表时间,宽代表频率。

(2) 池化层 S2

S2 池化层取池化窗口中的最大值,池化窗口大小为 1×3,也是矩形,和图像处理中的方形窗口不一样。实际上,就是取相邻三个频率的幅度谱值的最大值。经 S2 后得到 9×26 的 10 个特征映射图。

(3) 卷积层 C3

卷积层 C3 的卷积核大小为 3×3,经 C3 后得到 20 个 7×24 的特征映射图。

(4) 池化层 S4

S4 池化层的池化窗口大小和 S2 相同,为 1×3,经 S4 后得到 20 个 7×8 的特征映射图。

(5) 全连接层 F6

F6 全连接层有 256 个单元与 S4 层全相连。F6 层计算输入向量和权重向量之间的点积,再加上一个偏置,然后将其传递给 Sigmoid 函数。

2. 输出层

输出层也是一个全连接层,计算输入向量和权重向量之间的点积,再加上一个偏置,然后将其传递给 Sigmoid 函数,最后得到一个输出。CNN 的输出是一个音符起始点的概率值,一般还需要经过光滑处理和设定阈值两个步骤才能得到最终的结果。

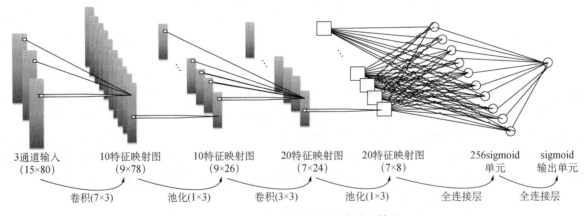

图 6-5 基于 CNN 的音符起始点检测算法

第二节 节 拍 跟 踪

节奏是音乐的四大要素(节奏、旋律、和声和音色)之一,被誉为音乐的骨架,在音乐的表现中具有重大意义。因此,节奏理所应当是 MIR 最重要、最基本的研究对象,而节拍跟踪是其中最重要研究方向之一。节奏是较宽泛的语义概念,可以理解为音乐在时域特性的总称,它包含了音乐行进速度(Tempo)、节拍结

构(Metrical Structure)和节拍具体时间点位等。节拍跟踪算法目标是从 MP3、WAV 等波形音频文件中提取节拍结构和节拍点位等信息。

节拍跟踪在现实生活中有着广泛的应用,例如,准确的节拍识别可以增强舞台灯光效果;音乐喷泉需要提取节拍信息产生美妙韵律的喷泉;跳舞游戏机需要识别节拍来判断游戏者的正误。节拍跟踪还是 MIR 中许多其他研究方向的基础性工作。例如,在音乐分段研究中,段和小节的分界点往往是强拍的开始点,确定乐曲的节拍点显然有利于乐曲分段;在音乐结构分析中,节拍为前奏、主歌、副歌等部分的识别提供有用信息,准确的节拍点位也可帮助确定语义边界;在音乐相似性和音乐分类研究中,节奏相似是最重要的要素之一。

一、节拍跟踪定义

人们在听音乐时会本能地识别音乐的节拍,经常边听音乐边踏脚、拍手或点头,跟着音乐的节拍舞动。节拍跟踪算法就是用计算机来模拟人的这种听觉行为。图 6-6 是节拍跟踪的一般过程示意图。其中图 6-6(a)是一段音乐信号的波形图。图 6-6(b)便是节拍跟踪算法提取的节拍信息。这首示例音乐是 $\frac{3}{4}$ 拍子(强-弱-弱),每拍的时间点都在时间轴上用箭头进行了标注。

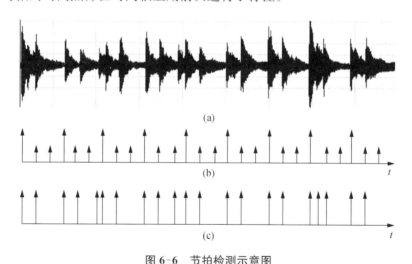

图 6-6 节拍检测示意图

二、节拍跟踪算法框架

音乐节拍跟踪算法的一般框架可以用图 6-7 来描述,框架可分为四个部分,第一个部分是信号变换,目的是用信号变换的方法把音乐信号从一维的高频数据转换为更接近节拍空间的低频表示。信号变换方法包括短时傅里叶变 STFT、小波变换 WT、常数 Q 变换 CQT、稀疏分解等。第二个部分是特征提取,提取的特征包含时域特征和频域特征,以及时频表示。时域特征典型的是幅度包络特征,频域特征有谱波动特征(Spectral Flux)和频域能量特征等,时频表示特征主要是基于小波变换或 Cohen 类时频分布的特征表示。第三个部分是节拍中层表示。中层表示根据提取的特征进一步抽象速度和节拍的特点,形成节拍

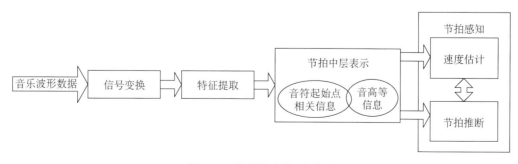

图 6-7 现有算法的一般框架

检测的中间层次的信息表示。这个层次的表示一般是基于音符起始点信息的,有的直接是音符起始点,有的是音符起始点的中间信息(一般是音符起始点检测函数输出向量),有关音符起始点检测请读者参考本章前一小节。第四个部分是节拍感知,包括音乐行进速度估计和节拍推断,节拍推断最终确定节拍的结构和每个节拍的时间点位。关于速度估计有专门小节介绍,本小节主要讨论节拍推断算法。

三、节拍检测算法模型

节拍跟踪算法可分为三类,一类是基于确定性模型的,确定性模型包括 Goto 等人的多代理模型、Scheirer 等的共振器模型、陈哲的自相关相位一熵序列模型,以及 Laroche 的动态规划模型等。节拍的时间间隔规律在一定程度上决定了可以用确定性模型去描述,然而节拍的时间点又是难以捉摸的,这一方面表现在音乐速度在音乐行进过程中是变化的;另一方面,即使在速度固定也就是时间间隔固定的情况下,节拍时间点也是变化的,因此,用确定性模型难以准确描述音乐的节拍跟踪模型。这就出现了另一类基于概率的节拍跟踪模型,包括 Klapuri 等人基于隐马尔科夫模型(Hidden Markov Model,HMM)的算法、Whiteley 等人基于贝叶斯网络模型的算法,以及 Böck 的基于神经网络的算法。其中,贝叶斯网络模型和 HMM 模型在一定条件下可以互相转换。除了上述两种模型,还有一种是近期 Zapata 提出的融合模型,这种模型试图融合多种节拍跟踪的结果,选择多种结果中互同度 MA(Mutual Agreement)高的节拍点作为最终结果。

(一)确定性模型

Goto 等陆续在文献中提出了多代理模式的节拍跟踪模型,模型首先从音乐信号的频谱图的 7 个频带中提取音符起始点,然后把音符起始点信息传递给多个代理,由多个代理采用自相关的方法分别推测出可能的节拍,然后再由音乐知识确定出节最终的节拍。在提取音符起始点过程中,他分有鼓音乐的和无鼓音乐两种情况分别处理,然后又通过算法检测有鼓或无鼓,并将两种模型合并成了一个模型。Dixon 也基于多代理的思想,提出了多路径音乐节拍跟踪模型。该模型使用多个代理竞争的方法从音符起始点间隔 IOI 中推测和跟踪节拍。

Scheirer 在节拍识别过程中没有直接提取音符起始点信息,而是提出了一个心理声学驱动的幅度包络检测模型。先把音乐信号分为 6 个八度间隔的频带,分别计算各频带幅值包络的差分,进行校正后再用梳状滤波器将各频带包络线的能量相加,输出的最大值就能确定最终的节拍值。由于采用梳状滤波器做振动器,节拍周期频率倍频的能量也会被共振放大,因此这个共振器的输出结果同时也能反映出音乐的层次结构的信息。该模型的一个问题是当节拍发生变化时,系统必须反复的修改滤波器,非常烦琐。岑璞采用共振器的方法分析出音乐中最可能存在的两个备选的节拍速度和出现的时刻,然后使用音乐知识确定出最可能的节拍,并分辨出其中的强拍与弱拍;陈哲提出了一种利用自相关相位一熵序列分析音乐节拍结构及音乐速度的方法。

Laroche 提出了基于动态规划的节拍识别模型。该模型首先从原始音乐信号中计算能量波动信号(Energy Fluxsignal),然后通过最小二乘估计推测和动态规划算法计算和推断最佳的音乐速度和强拍时间点,从而获得节拍信息。Ellis 同样采用动态规划算法的思路,与前者不同的是,该模型假定音乐的速度是已知的,是事先估算出来。这种模型牺牲了算法的适用性,但在效率上获得提升而且实现简单。

(二)概率模型

Davies 在节拍周期和节拍对齐两个步骤中引入两状态模型:一般状态(General State)和内容依赖状态(Context-Dependent State)。当状态发生变化时,节拍周期和节拍对齐的算法分别发生变化。这种模型是一种简单的概率模型。

Klapuri 提出的节拍分析模型是完全意义上的概率模型。该模型是基于 HMM 的,其中一个 HMM 用来估计 Tatum、Tactus 和 Measure,节拍点的相位(每一节拍发生的时刻)则用另外一个 HMM 模型独立进行估计。Peeters 建立的节拍跟踪模型也是基于 HMM 的。与 Klapuri 不同的是,该模型是利用倒转维特比算法(Inverse Viterbi Algorithm)在节拍号(Beat-numbers)上解码节拍时间(Beat Times),而不是沿时间轴来解码节拍序列。该模型还使用线性鉴别分析来学习最佳节拍模版(Beat Template)。Degara

提出了具有可靠性通知的节拍检测模型,节拍检测部分是基于 Peeters 模型类似的 HMM 模型,该模型的特色是对节拍检测的可靠性通过 K-NN 回归算法进行评估,这样模型同时输出了节拍的可靠性程度。

Whiteley 提出了基于贝叶斯网络的动态 Bar-pointer 模型,试图分析出音乐的小节位置,但他的模型只适用于音乐速度相对恒定的 MIDI 音乐。林小兰基于贝叶斯理论的序列蒙特卡罗方法,推断了单音音乐片段的小节和节拍的位置;Krebs 等人扩展了 Whiteley 的模型,加入了节奏型来推断节拍,他们在一个文献中用监督方法来识别节奏型,在另一个文献中使用非监督方法,后者不需要事先对音乐的节奏型进行标签。

Böck 利用神经网络在音符起始点检测(Note Onset Detection)领域取得了极好的效果,从 MIREX 2011 到 MIREX 2014 连续排名第一。他把神经网络算法应用于节拍跟踪,在 MIREX 中也取得了不俗的成绩。该算法先把三个不同窗口长度的 STFT 幅度谱差分平行输入到一个双向长短时记忆 BLSTM (Bidirectional Long Short-term Memory)反馈型神经网络,该神经网络的输出是节拍激活函数,然后利用自相关从该函数的输出中检测音乐行进速度,最后计算节拍点。Korzeniowski 等人在神经网络基础上,提出了一个把神经网络节拍激活函数作为贝叶斯网络输入的新概率模型。Krebs 认为音乐节奏类型的不同对节拍跟踪有着显著影响,进行了阐述和验证。Böck 提升了这个思路,用神经网络融合音乐类型的不同模型,再使用与 Whiteley 类似贝叶斯网络模型来推断节拍和速度等信息。

(三)融合模型

多种节拍跟踪算法在节拍点选择上产生了多种结果,选择具有最高互同度 MMA(Maximum Mutual Agreement)的结果为最终结果,是 Holzapfel 提出的融合模型的思路。根据这个思路,Zapata 提出了多特征融合节拍跟踪模型,从谱波动、幅度谱、相位斜率等多种特征出发分别计算节拍点,然后计算这些特征的 MA,选择其中具有最大 MMA 者为节拍点最终结果。

另一文献不是融合节拍点的最终结果,而是融合了分别采用和声、旋律、节奏和低音特征为输入的卷积神经网络产生的强拍似然值。得到强拍似然值后,利用一个 HMM 模型推断强拍的准确时间。

四、算法举例

本小节举例说明节拍推断算法,分别选取了确定型模型中的基于动态规划的算法和概率模型中的基于 HMM 的算法。重点介绍节拍推断的算法细节。

(一)基于动态规划的算法

在本算法中,一个前提是音乐速度是恒定的、已知的。此外,假定音符起始点检测函数已经计算出来了,计算的方法可以是本章音符起始点检测算法中的任意有效方法,当然,计算的结果越逼近事实起始点检测函数值,后续的节拍跟踪算法的效果越好。此处,重点阐述动态规划算法计算节拍的方法。

首先,节拍点估算的目标函数应该和音符起始点检测函数、节拍周期性相关。因此,可设定目标函数:

$$C(\{t_i\}) = \sum_{i=1}^{N} O(t_i) + \alpha \sum_{i=2}^{N} F(t_i - t_{i-1}, \tau_p) \tag{6.54}$$

式中,$\{t_i\}$ 为当前时刻得到的 N 个节拍点,$O(t_i)$ 为音符起始点检测函数值,α 是权重参数,可以表示前后两个表达式的重要程度,$F(t_i - t_{i-1}, \tau_p)$ 是节拍点间隔 $t_i - t_{i-1}$ 和节拍周期 τ_p 的关系函数。按照前提和假定,$O(t_i)$ 和 τ_p 均已知。函数 F 衡量已检出的相邻节拍点的间隔和节拍周期的一致性,理想状态下,这个间隔值和节拍周期是相等的。函数 F 可以定义如下:

$$F(\Delta t, \tau) = -\left(\log \frac{\Delta t}{\tau}\right)^2 \tag{6.55}$$

其中,Δt 为相邻节拍点的时间间隔。式(6.63)中当 $\Delta t = \tau$ 有最大值 0,Δt 和 τ 差别越大,函数值越小。目标函数可以采用动态规划的方法进行计算,它的递归表达式如下:

$$C^*(t) = O(t) + \max_{\tau=0\cdots t}\{\alpha F(t-\tau, \tau_p), C^*(\tau)\} \tag{6.56}$$

max 函数取前一节拍点时刻 τ 的目标函数值和时刻 t 相对时刻 τ 的 F 函数的最大值,时刻 t 的目标函数值为音符起始点检测函数值和 max 函数的和。其中,max 值求出后,记录下此时的时刻:

$$P^*(t)=\underset{\tau=0\cdots t}{\operatorname{argmax}}\{\alpha F(t-\tau,\tau_p),C^*(\tau)\} \tag{6.57}$$

为节拍点。动态规划算法的初始值为 $t=0$,求出最大值 C 后,同时可得到最后的节拍点 t_N,然后通过 $t_{N-1}=P^*(t_N)$ 倒推计算出所有的节拍点。

(二) 基于 HMM 的算法

音乐信号是全局非平稳的,确定性的方法难以应付音乐信号的这种特性,因此,采用擅长处理非平稳信号的隐马尔可夫模型(HMM)来处理不失为良策。HMM 可以用 $\lambda=(A,B,\Pi)$ 三元组来简洁表示,其中,A 为隐含状态转移矩阵,B 为观测状态转移矩阵,Π 为隐含状态在初始时刻的状态矩阵。本节介绍一种基于 HMM 的节拍推断算法。

1. 观测状态

观测状态是音符起始点检测函数 $O(t)$,关于 $O(t)$ 的计算可参考音符起始点检测一节,该文献采用的是复数谱差异(Complex Spectral Difference)的方法。之所以采用 $O(t)$ 为观测状态,最重要的原因是大部分节拍点往往和音符起始点是重合的。

2. 隐含状态

隐含状态 $\phi\in[0,N_{\tau_t}-1]$,其中,τ_t 为 t 时刻节拍周期(Beat Period)的估计,N_{τ_t} 表示在整个节拍周期内音符起始点检测函数的点数量,即生成音符起始点检测函数时音乐信号的帧数。隐含状态值 $\phi=n$ 表示自上一次节拍点后的信号帧数,$\phi=0$ 即表示节拍状态,即节拍点时刻。t 时刻的隐含状态用 ϕ_t 表示。隐含状态序列 $(\phi_1,\phi_2,\cdots,\phi_T)$ 可表示为 $\phi_{1:T}$。

对于 τ_t,可采用自相关函数的方法进行估计。

3. 节拍推断的概率模型

节拍推断的观测状态和隐含状态图如 6-8(a),观测概率为 $P(O_t|\phi_t)$。隐含状态转移图如 6-8(b),状态转移概率 $a_{ij}=P(\phi_t=j|\phi_{t-1}=i)$,$\phi_{t-1}$ 状态表示自上一次节拍点即 0 状态后经历的时间为 $t-1$,$\phi_{t-1}=n$ 后 ϕ_t 的转移只有两个方向,一个是 $\phi_t=n+1$,另一个是 $\phi_t=0$。

(a) 观测状态和隐含状态

(b) 隐含状态转移图

图 6-8 节拍推断的概率模型图

节拍推断的目标是从概率模型中在已知观测序列 $O_{1:T}$ 的情况下,求出概率最大的隐含状态序列 $\phi_{1:T}$,即

$$\phi_{1:T}^*=\underset{\phi_{1:T}}{\operatorname{argmax}}P(\phi_{1:T}|O_{1:T}) \tag{6.58}$$

概率最大的隐含状态序列求出后,节拍点时刻即是隐含状态 $\phi_t=0$ 的时刻 t。根据概率模型和隐含状态转移图有:

$$P(\phi_{1:T}|O_{1:T})\propto P(\phi_1)\prod_{t=2}^T P(O_t|\phi_t)P(\phi_t|\phi_{t-1}) \tag{6.59}$$

其中,$P(\phi_1)$ 为初始状态概率。因此,只需估计 $P(\phi_1)$,$P(O_t|\phi_t)$ 和 $P(\phi_t|\phi_{t-1})$ 便可求出概率最大的隐含状态序列。对于 $P(\phi_1)$,可认为隐含状态服从均匀分布。

(1) $P(\phi_t|\phi_{t-1})$ 的估计

先来看一下两次节拍点的帧数间隔 Δ 的概率分布。因为 τ_t 为 t 时刻节拍周期,所以 Δ 即近似看作服从均值为 τ_t 的高斯分布:

$$P(\Delta=n)=\frac{1}{\sqrt{2\pi\sigma^2}}\exp\left(-\frac{(n-\tau_t)^2}{2\sigma^2}\right) \tag{6.60}$$

对于 σ 的值,根据文献估计为 0.02 s,对应的帧数为 1.72。有了 $P(\Delta=n)$ 后,可以根据隐含状态转移概率

矩阵图,得到递推关系:

$$a_{n-1,0} = \frac{P(\Delta=n)}{\prod_{k=0}^{n-2} a_{k,k+1}}, \quad a_{n-1,n} = 1 - a_{n-1,0} \tag{6.61}$$

其中,$n \in [1, N_{\tau_t} - 1]$,利用此递推关系即可求得 $P(\phi_t | \phi_{t-1})$。

(2) $P(O_t | \phi_t)$ 的估计

对于观测状态转移概率 $P(O_t | \phi_t)$,传统的方法可通过 GMM 模型和 Baum-Welch 算法进行学习得到。因为一般来说隐含状态为节拍点的概率和音符起始点检测函数值 O_t 是成正比例的,所以有:

$$P(O_t | \phi_t = 0) \propto O_t \tag{6.62}$$

类似地,对于非节拍点的观测状态转移概率有:

$$P(O_t | \phi_t = n) \propto 1 - O_t \tag{6.63}$$

其中,$n \neq 0$。对于这样简单的估计,处理速度显然要优于学习算法,其合理性在文献中也有详细的说明和实验。

第七章 音乐和声分析

第一节 自动和弦检测

自动和弦检测(Automatic Chord Estimation,ACE),在本节的讨论之中,是这样一个任务:任意给定一个音频,假设这个音频里面含有和弦的部分是符合十二平均律的,并且规定非和弦的部分为N.C.(Not a Chord),设计一个算法,标记出这个音频里面所有的和弦(包括N.C.),并给每个和弦标记上起始点和结束点。通俗一点(但稍欠准确)理解,就是自动"扒和弦谱"。

根据日常的经验,一般没有经过刻意训练的人通常没有关于和弦的听觉认知,但他们通常能够辨别出一种和弦的听觉印象和另一种和弦不同。经过音乐训练的人通常能够在一个音乐上下文中辨别出里面的整个和弦序列,并且知道它们在什么时候开始和结束。有的人甚至能够在没有音乐上下文的情况下辨别出每一个和弦。不同人对和弦的认知程度不尽相同,这主要取决于他们的和弦词汇量和对于每个和弦在不同的音乐上下文里的表现方式的熟知程度。比如,一个初学流行音乐伴奏的人很可能在他的和弦字典里就没有C7B9这个和弦;一个精通流行音乐编曲和伴奏的人会很清楚一个C7B9在流行音乐里面的各种呈现方式和连接方式,但当同样这个和弦出现在爵士乐或古典乐的上下文里面,他就不一定很有把握那就是C7B9和弦。

一、为什么要研究自动和弦检测

关于研究ACE的动机最直接能想到的一个答案就是,因为这种算法有实际应用的需求。想象一个初学弹吉他的人,他可以对着一份吉他和弦谱来给一首曲子弹伴奏,但他自己还不会从一首歌的音频里面听出和弦。假设他这时需要弹一首歌,恰好又找不到这首歌的和弦谱,就需要这个程序来帮助他"听"出和弦谱。

国内和国外都有很多这些"吉他谱"的网站,国内最有名的像 $jitapu.com$,国外最有名的像 ultimateguitar.com,它们都有成千上万的吉他谱可供用户参考和下载。这些谱很多是来自非专业的音乐爱好者,也有一些是来自专业的音乐人。总地来说,谱的质量参差不齐,里面有很多标记错的和弦,另外数量也有限,通常热门的歌曲会比较容易找到优质的和弦谱,冷门的歌曲就很难找到或者找不到质量好的。这里延伸出第二个研究ACE的动机:假如我们能发明一个算法能够在"扒和弦谱"这件事上跟专业音乐人一样准,或者至少跟业余爱好者的水平差不多,我们就可以轻易得到所有歌曲的和弦谱,而不只是热门歌曲的和弦谱,并且这些和弦谱的质量至少和现时在网上能搜寻到的没有显著差别。

从MIR这个学科本身出发,ACE事实上是MIR里面一个相当重要的课题,因为它可以直接或间接地辅助到其他MIR领域的发展,就像在音乐里面和声分析是很多更高层次的音乐分析的基础。这些跟ACE有关联或者相辅相成的领域包括调性检测、翻歌唱曲检测、音乐结构分割、流派分类、重拍检测等。感兴趣的读者可以查阅这些相关的文献,看看它们是怎样关联在一起的。

事实上,研究ACE本身就具有相当重要的意义。首先,作为人工智能革命的其中一环,MIR整个学科在为人是如何认知音乐这个问题上建立算法模型;其次,人对音乐的认知包含了受过音乐训练的人对乐的认知,音乐的训练又包含了和弦听觉的训练。所以ACE本身是在为人类的所有认知里面的其中一部分(关于和弦的认知)建立算法的模型。

二、自动和弦检测的几种思路

读者可能很自然地想到,自动和弦检测的其中一种比较直接的思路,就是先用某种方法将音频里面的每个音符以及它的开始结束时间识谱出来,然后通过和弦和音高的包含关系从这些音符里推断出和弦。这种方法的难点在于第一步的识谱过程,这个自动音乐识谱的过程在难度上其实高于ACE,因为它要求得到的是更微观的信息。至于第二步从音符序列到和弦序列的推断,它是目前ACE研究的前身。因为很难从音频识谱成音符序列,所以以往研究ACE的人轻易不会触碰从音频到和弦这个过程,而是用已经人工识

谱好的 MIDI 库作为原始输入，因为有绝对准确的音符信息，这个过程一般可以做到比较令人满意的结果。

另一种思路当然就是直接从音频里面提取和弦序列。这种思路又分成好几种不同类型的方法。对于非深度学习的方法，通常都要做的一步是特征提取（Feature Extraction）。首先将音频从时域表象，比如以 44 100 Hz 采样的波形，转变成频域表象，比如频谱图（Spectrogram），然后从这个表象里面提取出有利于和弦检测的信息，去除其他不利于和弦检测的信息。这个步骤输出的结果在这里暂时统称为音频特征。

ACE 研究最早期的第一种方法是利用一些预先设计好的和弦模板（Chord Template）和音频进行逐帧比较，得到一个不同和弦模板的匹配度序列，然后对这个序列进行某种后处理，比如均值滤波或者中值滤波。

这种方法很快被另一种在理论上更稳固并且操作上更统一的方法所取代，这种方法利用一个跟时间序列有关的概率模型，比如隐马尔可夫模型（Hidden Markov Model，HMM），来给"和弦-音频"这个生成关系进行建模。这个模型的隐状态（Hidden State）是和弦，可见状态（Observable State）是音频特征。和弦模板被建模成了 HMM 的和弦到音频特征的发射概率（Emission Probabilities）。此外，HMM 可以建模每一帧音频所对应的和弦间的转移概率（Transition Probabilities），和音频里第一个和弦的先验概率（Prior Probabilities）。这三组参数既可以通过音乐的知识进行设定，也可以通过训练来设定。设置好三组参数之后，给定一个可见状态的序列（音频特征序列），利用 Viterbi 解码的方法可以从模型里面解出一个最大似然的隐状态序列（和弦序列）。相比起第一种方法，这种方法的好处是通过一个统一的模型可以建立和弦和音频的概率关系，并且可以用一个全局动态规划（Viterbi 解码）的方法进行求解。

由于深度学习方法在近年的兴起，自然也影响了 ACE 的研究方法。上面第一种传统方法里的和弦模板匹配度实际上可以理解成是一种判别模型作用于音频特征之后输出的后验概率，这个步骤可以通过深度神经网络作用于音频特征实现并得到更好的效果。音频特征本身也可以通过深度神经网络进行学习得到。从音频特征序列到和弦序列这一过程可以通过训练一个循环神经网络来实现。当然，到目前为止并没有出现所谓的端到端（End-to-End）的深度学习方法可以解决 ACE 问题，换句话说，所有这些基于深度学习的 ACE 研究都在某种程度上掺杂了传统的特征提取方法或者概率模型解码方法。

三、算法详解

下面我们将分析一些在 ACE 里面有代表性的方法。这一部分主要作为一种引导，为了便于理解，这个介绍不一定覆盖原始文献里面所有的技术细节。对原始技术细节感兴趣的读者可以自行参考相关的文献。

（一）Fujishima 方法

第一篇从音频提取和弦序列的论文是 Takuya Fujishima 于 1999 年在 ICMC（International Computer Music Conference）发表的。本文提出了一种适用于 ACE 的音频特征，并提出了和弦模板匹配的方法。这个方法的流程如图 7-1 所示。

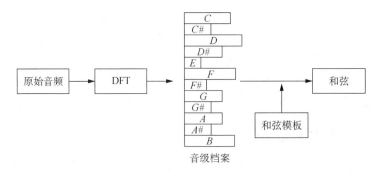

图 7-1　Fujishima ACE 方法流程图

首先原始音频被分成很多个块（原文中为 Fragment），整个过程以块为单位进行。首先对每一个块作离散傅里叶变换 DFT（Discrete Fourier Transform），得到频域的表象。对于不熟悉 DFT 的读者，其表达式为：

$$X(k) = \sum_{n=0}^{N-1} e^{-\frac{2\pi i k n}{N}} \cdot x(n) \tag{7.1}$$

其中，x 是音频的时域序列，X 是 x 对应的频谱，N 是 x 的长度。因为 $x(n)$ 是实数，所以 $X(k)$ 是关于 $N/2$ 对称的，一般可以只去单边谱 $X(0)\cdots X(N/2-1)$ 作为 $x(n)$ 的频谱特征。

第二步是将 DFT 频谱变换成音高类轮廓 PCP（Pitch Class Profile），注意 PCP 这个概念并非 Fujishima 首先提出，但是他首先将这个特征用在 ACE。音高类（Pitch Class）将每个音在不同八度里面的音高归为同一类（Class）。十二平均律的音乐里一共有 12 个半音类。将每个半音类对应的所有音高在频谱里的幅值都加起来，形成一个 12 维的向量，就得到了这里的 PCP：

$$PCP(p) = \sum_{s.t.M(l)=p} \|X(l)\|^2 \tag{7.2}$$

$$M(l) = \begin{cases} -1, & l=0 \\ round\left(12\log_2\left(\left(f_s \cdot \dfrac{l}{N}\right)/f_{ref}\right)\right) mod\ 12, & for\ l=1,2,\cdots,\dfrac{N}{2}-1 \end{cases} \tag{7.3}$$

其中，f_s 是音频的采样频率，f_{ref} 是一个 $PCP(0)$ 的参考频率，比如当 PCP 里面第一个值对应 C，那么 f_{ref} 可以是 261.625 565 300 6 Hz。

第三步将和弦模板和 PCP 匹配。和弦模板在 Fujishima 这篇文章里是简单的 12 维的二值序列，每一维里的值代表和弦里是否含有这个音高类。比如[1, 0, 0, 0, 1, 0, 0, 1, 0, 0, 0, 1]代表的是含有音高类 C、E、G、B 的 $Cmaj7$ 和弦。用每一个模板去和 PCP 进行点积然后求和，得到每一个和弦的匹配度。最后通过简单的取最大值的方法得到这个 PCP 所对应的和弦。

仔细的读者会发现上面这三步的过程其实有不少问题，其中最明显的一个问题就是，和弦通常持续一段时间，而这些时间因歌曲的节奏和风格而异，怎么能保证一开始的"分块"是正确的呢？另一个问题是，假设"分块"时并非刚好分成每块是一个和弦，而是好几块才组成一个和弦，那么每一块的 PCP 并不能反映整个和弦的真实情况，怎样能保证算出来的和弦匹配度是准确的呢？

对于第一个问题，文中并没有给出答案，而对于第二个问题，文章提出了几个启发式方法，表示算出来的和弦序列可以通过某种后处理的方式，比如均值滤波，来让得到的和弦更稳定，而尽量不受到不完整的 PCP 的影响。

总的来说，这是 ACE 最早的一个方法，也是最初级的一个方法。文中提到的这个 ACE 流程被很多后来的 ACE 系统所借鉴、发挥和改进。这个系统最大的问题是，从 PCP 到和弦序列的过程并没有通过全局优化，而只是作出局部的考虑。另一个严重问题是，它的和弦模板方法事实上假定了 PCP 的内容包含的是真实音高类所对应基频的激发强度，但事实上，频谱里面除了基频的信息还包含有大量基频所产生的泛音列的信息、打击乐的信息和其他背景噪声的信息，所以通过直接从频谱映射到 PCP 的结果必然是欠优的。

以 Fujishima 这种方法为代表的叫做基于模板（Template-based）的方法，后来有一些研究者在这条路上做出了改进和努力，包括对模板的改进和对噪声的处理等。

（二）Sheh 方法

第一个基于 HMM 的 ACE 尝试是 Sheh 和 Ellis 提出的。他们借鉴了 HMM 在自动语音识别（Automatic Speech Recognition）方面的成功应用，把它移植到 ACE 中。在这个系统中他们同样用到了 Fujishima 的 PCP，但不同的是，他们把和弦序列和 PCP 序列统一在一个 HMM 里面，从而可以用一个全局的方法来求解和弦序列。

如图 7-2 所示，这个系统首先将音频转为 PCP。这一步跟 Fujishima 用的方法有所不同。他们先将所有音频变成单声道，然后为了运算效率上的考虑将其重采样至 11 025 Hz。他们并没有引入所谓"块"的概念，而是用短时傅里叶变换

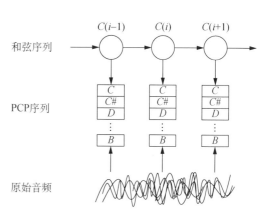

图 7-2　sheh ACE 方法

STFT(Short-time Fourier Transform)将这个"块"的概念直接统一在了 DFT 里面。在 STFT 里他们用了 4 096 个点的窗口大小(Window Size)和 100 ms 的步长(Hopsize),即每隔 100 ms 做一次 4 096 点的 DFT。STFT 的结果是一个 Spectrogram。然后他们利用跟 Fujishima 相同的非线性映射方法将 Spectrogram 里面每一帧的 Spectrum 映射到 PCP 上。不同的是,他们用了更细粒度的 24 维 PCP,即每个音高类对应 2 个相邻的 PCP 维度(计算方法只需要在 Fujishima 的公式里面的 $mod\,12$ 改成 $mod\,24$)。

接下来是将 PCP 和和弦统一在一起,这一步利用到 HMM。他们将一个 PCP 作为 HMM 的可见状态,将和弦作为 HMM 的隐藏状态。可见状态取连续的实数值,它们对应 PCP 的每一维度的强度,隐藏状态可以取 24 个离散值,对应 12 个大和弦和 12 个小和弦,一共 24 个和弦的词汇表(Vocabulary)。隐藏状态到可见状态的生成模型被建模成是一个多变量的高斯分布模型,即每一个和弦都生成的 PCP 服从一个 24 维的高斯分布,每一个和弦 k 都对应一个 24×1 维期望值向量 μ_k,和 24×24 维协方差矩阵 Σ_k。此外,从一个和弦到另一个和弦的转换概率服从一个 24×24 的转移概率矩阵(Transition Matrix)。这个 HMM 的所有参数通过期望最大化的方法(Expectation Maximization)进行训练(即训练样本为无标签的样本),训练好后隐藏序列同样通过 Viterbi 算法进行解码。必须注意的是,通过这个方法解码出来的和弦序列既包含和弦的标签,也通过和弦标签发生变化的位置指出了和弦的边界。

以这个方法为代表的 ACE 方法叫做高斯- HMM。这个方法一度统治了 ACE 的研究范式,往后的很多研究虽然在细节上对 Sheh 这个方法进行补充和修改,包括 PCP 提取过程的优化,HMM 参数设置的变化,但都没有从根本上脱离这个高斯- HMM 的框架。

(三) Mauch 方法

Sheh 和 Ellis 的方法虽然将和弦和 PCP 统一在高斯- HMM 的框架之下,但这个模型没有考虑到在音乐上的一些更高层次的信息,比如音乐的调性和重拍位置这些信息实际上影响了和弦进行。先后有人提出了将调性检测和和弦检测相结合,或者将重拍检测和和弦检测相结合的方法,并在高斯- HMM 的基础上修改了相应的概率模型参数以满足这样的结合。Matthias Mauch 在这些尝试的基础上提出一个统一的基于高斯-动态贝叶斯网络(Dynamic Bayesian Network,DYBN,通常也叫做 DBN。但本章中称作 DYBN,以区分深度信念网络 DBN)的 ACE 模型,这个模型能够同时分析出一段音频里面的和弦、调性和拍子位置。在提出这一新的结构的同时,它也优化了 PCP 提取的方法。

这里需要补充说明一点,因为 PCP 在数学上和之前已被其他研究者提出的半音类(Chroma)概念一致,所以 PCP 跟 Chroma 其实指的是同样的事物,PCP 的序列也可以称为 Chromagram。在 Mauch 的工作里面,Chroma 指的就是 PCP。

这个方法中,Chroma 的提取过程考虑到了很多会影响 Chroma 纯度的问题。首先,原始音频同样是通过 STFT 的方法变成 Spectrogram,然后这个 Spectrogram 通过两个非线性变换的核(Kernel)变成 Log-Spectrogram,这个 Log-Spectrogram 覆盖了 8 个八度(从 MIDI 音符 21 到 MIDI 音符 104),每个半音(Semitone)对应 3 个刻度(Bin),总共有 $84\times3=252$ 个刻度。实际上,这个从原始音频到 Log-Spectrogram 的过程可以通过常数 Q 变换 CQT(Constant-Q Transform)得到更干净的实现:

$$Y(k)=\frac{1}{N(k)}\sum_{n=0}^{N(k)-1}W(k,n)x(n)\mathrm{e}^{-\frac{2\pi Qn}{N(k)}} \tag{7.4}$$

其中,Q 是常数,$Y(k)$ 是 Log-Spectrogram,$x(n)$ 是原始音频,$W(k,n)$ 是为了让为了让 $Y(k)$ 在 k 刻度上的 Q 值为 Q 所需要的窗口。通过 CQT 得到的 Log-Spectrogram 一般也叫做 Constant-Q Spectrogram。

得到 Log-Spectrogram 之后,Mauch 做了几件事进一步优化这个音频特征。首先,尝试将调音偏离标准调音(A4=440 Hz)的调整为尽量接近标准调音。他首先将调音偏离量看成是一个 $[-\pi,\pi)$ 的实数(0 代表没有偏离)。假设 Log-Spectrogram 是 Y,它在时间维度的均值是 \bar{Y},在此基础上,偏离量可以被估计成:

$$\delta=wrap\left(-\phi-\frac{2\pi}{3}\right)/2\pi \tag{7.5}$$

$wrap$ 是一个将超出$[-\pi,\pi)$范围的实数回卷成$[-\pi,\pi)$之间,ϕ是$DFT(Y)$在$2\pi/3$相位角。于是原始音频的调音频率是:

$$\tau=440\cdot 2^{\frac{\delta}{12}} \quad (7.6)$$

要将X变成标准调音,需要对每个Y_i取Y_{i+p}的值,其中:

$$p=\left(\log_2\frac{\tau}{440}\right)\times N \quad (7.7)$$

在调整调音偏差之后很重要的一步就是计算X每一帧的真实音符激发模式(Note Activation Pattern),简单来说,就是计算每一帧的频谱都是通过哪些"琴键"的组合产生的。这个过程用到了非负最小二乘法 NNLS(Non-negative Least Square)的方法:

$$y=Ex \quad (7.8)$$

其中,y是原始的频谱,E是一个"音符档案"集合,x是需要通过NNLS找到的"琴键"组合。E可以是在理论上定义的每个音符对应的频谱,或者是真实采样得到的音符频谱,在不同的应用中可以有不同设置。这一步输出的序列叫做NNLS-Spectrogram。

最后,为了让这个ACE系统既能检测原位和弦也能检测转位和弦,Mauch用两个权重曲线将NNLS-Spectrogram分成了高音区(Treble)和低音区(Bass)两个部分,它们分别通过音高类相加的方式得到12维的Treble-Chroma和12维的Bass-Chroma。整个序列叫做Bass-Treble Chromagram,它作为最后提取到的音频特征输入到DYBN进行解码。

图7-3展示了DYBN的两个相邻的时间片。其中,bc和tc是可见节点,其他是隐藏节点。bc代表Bass Chroma,tc代表Treble Chroma,M代表Metric position(拍子位置),K代表Key(调性),C代表Chord(和弦),B代表Bass(低音)。这个DYBN假设了拍子位置和调性同时对当前的和弦产生影响,当前的和弦又影响了当前的根音,当前的和弦生成Treble Chroma,当前的根音生成Bass Chroma。另外,上一个时间片的拍子位置和调性会分别影响下一个时间片的拍子位置和调性;上一个时间片的和弦会同时影响下一个时间片的和弦和根音。

图 7-3 DYBN 结构图

这是一个统一的音乐概率模型(Music Probabilistic Model),它将音乐的几种基本元素通过同一个框架全部结合在一起。通过设置它们之间的相互作用方式(即设置这个DYBN的各个参数),给定一个可见序列(即Bass-Treble Chromagram),通过Viterbi解码可以得到所有隐藏节点的值。换句话说,这个模型可以同时解出和弦序列,调性序列,和拍子序列。

需要注意的是,Mauch运用关于音乐的知识(亦即通常说的关于这一"领域"的知识,Domain Knowledge)来设置DYBN的参数。在上一节关于Sheh方法的讨论中,我们看到他们用机器学习的方式来设置HMM的参数。HMM实际上是DYBN的一个特例,DYBN对隐藏层的层数没有限制,而HMM只有一个隐藏层。它们可以通过类似的方法设置参数和解码。所以,Mauch用的DYBN也可以通过机器学习的方式设置参数,Sheh用的HMM同样也可以利用Domain Knowledge设置参数。

ACE目前最流行的一个开源代码Chordino也是由Mauch所贡献。它实际上是本节所介绍的DYBN方法的HMM简化版本,删去了调性和拍子位置的部分。Chordino里面的HMM参数用的就是Domain Knowledge设置的。

(四)基于深度学习的ACE方法

自从深度学习在自然语言处理(ASR)方面取得了突破性的进展,MIR的研究者们便开始将它运用于MIR的各个领域。其中,ACE自然是能够直接借鉴ASR的成功经验的一个领域,因为这两个任务都是在解决将一个序列(音频特征)转变成另一个序列(对于ASR是文字,对于ACE是和弦)的问题,只是ASR

并不强调分割(Segmentation),即标出每个字的起始点和结束点,但 ACE 十分强调分割(即每个和弦的起始点和结束点)。下面我们将简单介绍直到目前为止的基于深度学习的 ACE 方法。

第一个把深度学习方法运用于 ACE 的是 Eric Humphrey。在这个工作中他首先用将音频转为 CQT-Spectrogram 特征,然后构造了一个卷积神经网络(CNN)来对每一个固定长度的窗口里面的 CQT 帧进行和弦分类。CNN 的 Softmax 层实际上输出一个向量表示每个和弦的后验概率。然后对 CNN 的输出进行一定的后处理得到和弦序列。(原文并没有明确后处理的过程是什么,有可能是中值滤波,也可能是没有任何后处理,直接用 CNN 的输出结果作为和弦序列)。

Boulanger-Lewandowski 和他的同事率先将循环神经网络(RNN)运用于 ACE。在特征提取中,他们采用了 STFT-PCA-DBN 的方法,即首先用 STFT 将音频转变成 Spectrogram,然后对于每一帧,用主成分分析 PCA(Principle Component Analysis,PCA)将其降维,降维之后用深度信念网络(DBN)对这个帧进行和弦分类。分类之后取 DBN 的最后一个隐藏层作为这个帧的音频特征。上面的这个步骤,利用深度神经网络对原始特征进行分类,最后取网络里面的隐藏层作为新特征的方法,叫做特征学习(Feature Learning)。这里基于的假设是深度神经网路的每一个隐藏层能对原始的输入特征进行有效的抽象,从而每个隐藏层都提取了其输入层的有效信息。学习到每一帧的音频特征之后,他们将这个音频特征序列连同它们的标签输入一个 RNN 进行训练。在预测和弦序列时,RNN 的 Softmax 层会随着循环输出一个后验概率向量序列。这个序列会进入一个 HMM 进行后处理,利用 Viterbi 解码的动态规划功能在这个概率向量序列里面取一个最大似然的路径,这个路径就是最终的和弦序列。Sigtia 后来改进了这个工作,他主要利用了 LSTM-RNN 代替了原来的 RNN。

Filip 提出了利用和弦模板来学习适合于 ACE 的音频特征的方法。他利用的和弦模板和 Fujishima 提出的相同,这个模板作为 FCNN 的训练目标,而 FCNN 的输入为一个窗口的 Spectrogram 特征。FCNN 训练好之后,它的 Softmax 层的输出作为 Chroma 特征输入和弦序列解码器。在这篇文章中的序列解码器不是 HMM,而是 CRF(Conditional Random Field),一个在应用场景上接近于 HMM 的序列判别模型。Filip 的方法在小词汇量的 ACE 里面表现较好。

Deng 提出了一个"先分割,后分类"的方法,这个方法在 ASR 肯定是行不通的,因为语音的类别多,分割短促且不规则。但在 ACE 里面却相当奏效,因为 ACE 的每个和弦持续的时间长且分割规律。这个方法首先利用 Mauch 在 Chordino 里面实现的方法做一遍 ACE,这遍 ACE 的目的不是输出最后结果,而是给和弦进行分割,即标记所有和弦变换的时间点。然后,利用人工标注的和弦数据集训练一个深度神经网络(在文中为 FCNN、DBN、BLSTM-RNN 三种),用这个网络来给已分割好的和弦进行分类。这个方法得到的结果对于大词汇量的 ACE 的综合效果相当有优势。

除了上述的方法之外,近几年基于深度学习的 ACE 方法又取得了很多发展,感兴趣的读者可以在网上搜寻 ISMIR 近几年在 ACE 方面的相关文章进行扩展阅读。

四、和弦检测的评价体系

最后我们花一点点篇幅讨论一下 ACE 的评价体系。ACE 的评价关注的有两点,通俗地讲就是:①和弦标得准不准(和弦分类相关);②和弦的开始和结束时间划分得对不对(和弦分割相关)。两方面都同样重要,其中分割的质量直接决定了整个 ACE 表现的上限。目前,用的 ACE 评分标准是由 Harte 提出的和弦符号召回率 CSR(Chord Symbol Recall):

$$CSR = \frac{|S \cap S^*|}{|S^*|} \tag{7.9}$$

其中,S 代表算法得出的分割,S^* 是标准的分割,$|S \cap S^*|$ 表示它们相交且和弦标记相等的片段长度,$|S^*|$ 代表总的片段长度。CSR 可以描述 ACE 系统对于单个音频的表现指标,对于多个音频,我们一般会取他们的 CSR 的加权平均值作为指标,这个指标叫做加权和弦符号召回率 WCSR(Weighted Chord Symbol Recall):

$$WCSR = \frac{\sum_i Length(Track_i) \times CSR_i}{\sum_i Length(Track_i)} \times 100\% \qquad (7.10)$$

其中，i 是音频的索引。上面的指标是考量 ACE 的整体表现的(Overall Performance)，同样地，我们也可以用 WCSR 考量 ACE 对某个特定和弦 C 的表现：

$$WCSR_C = \frac{\sum_i Length(C_i) \times CSR_{C_i}}{\sum_i Length(C_i)} \times 100\% \qquad (7.11)$$

其中，C_i 代表和弦 C 在测试样本里的第 i 个实例。

需要注意的是，WCSR 指标考量的是 ACE 的整体表现，但是对和弦了解的人都知道，在一般的流行歌曲里，某些和弦(比如大三和弦、小三和弦、小七和弦)的出现次数远远比其他和弦(比如大小七和弦、减七和弦等)出现得多，假如一个 ACE 系统只能很好的支持一些常用的和弦，那么它的 WCSR 虽然高，但根本反映不出这个系统实际上根本不能识别其他不常用的和弦这个事实。为了既能反映系统的综合表现，也能反映这个系统的真实词汇量大小，Cho 提出了一个叫平均和弦类型精确度 ACQA(Average Chord Quality Accuracy)的指标：

$$ACQA = \frac{\sum WCSR_C}{\# of\ chords} \qquad (7.12)$$

它等于所有和弦的 WCSR 之和除以和弦词汇的总数，注意这个和弦词汇的总数并非系统支持的词汇总数，而是评估方法里面考量的词汇总数。那些只支持大三和弦和小三和弦的系统在大词汇量的评估中通常只能得到很低的 ACQA。所以，这个指标适合于大词汇量 ACE 系统的评价。

除了一系列基于 CSR 发展出来的指标之外，我们还需要一个评价和弦分割质量的指标。Harte 将这个指标定义成是有向汉明距离 DHD(Directional Hamming Distance)：

$$h(S^* \| S) = \sum_{i=1}^{N_{s^*}} (|S_i| - \max_j |S_i^* \cap S_j|) \qquad (7.13)$$

其中，i 代表第 i 个分割，S 代表算法得出的分割，S^* 是标准的分割，$|S \cap S^*|$ 表示它们相交且和弦标记相等的片段长度。注意，DHD 是不满足交换律的，所以，$h(S^* \| S)$ 不等于 $h(S \| S^*)$，但不管怎样，这个数值越小代表分割得越好。在实际 ACE 评估中，我们会将这个数字转换成[0, 1]之间的数，使得它的值域跟 WCSR 一致：

$$h(S^*, S) = 1 - \frac{1}{T} \max\{h(S^* \| S), h(S \| S^*)\} \qquad (7.14)$$

其中，T 是音频的总长度。

关于 ACE 的评价标准制定还有很多其他的复杂性，比如关于系统支持的词汇量大小的问题、评价方法的词汇量大小问题、基准数据集的主观性问题等。事实上到目前为止，还没有一个公认的关于 ACE 系统评价的最公平的标准。有兴趣的读者可以参考相关的文献去深入了解一下关于这个方面的最新进展，同时也可以进入 MIREX 的官方网页看看 MIREX ACE 现在的官方评价标准，虽然这个标准还是值得争议的。

第二节 自动调性检测

自动调性检测的 AKD(Automatic Key Detection)跟自动和弦检测是有强相关的两个问题。从音乐和声学的角度来说，一段音频的和弦进行在某种程度上决定了它的调性。建立在自然音阶(Diatonic

Scale)上的和弦,比如 C 大调:

$$Cmaj, Dmin, Emin, Fmaj, Gmaj, Amin, Bdim$$

当它们的其中几个,尤其是在主音(C)、属音(G)和下属音(F)的和弦被强调的时候,便有很强的调性指向性。反过来,当我们知道一首歌的调性的时候,我们可以推测这首歌里面大概都有什么和弦。

根据日常的观察,一般没有经过音乐训练的人并不能感知一首歌的调性(Key),但他们能够感知大小调式(Mode)。一般人对大调式的经验是"明亮的,开心的",对小调式的经验是"忧郁的,悲伤的"。即使受过音乐训练的人也不一定能够光凭听力直接指出一首歌的调性,因为这某种程度上需要一个人的绝对音高准确度(Absolute Pitch)能力,即听一个音就能不借助任何乐器直接对应上其音高的能力。这种能力有时被认为是一种天赋,而并不是通过后天学习能得到的。但是一般受过音乐训练的人会具有相对音高准确度(Relative Pitch)的能力,即能够不借助任何乐器判断两组音程是否相等的能力。可惜的是,这种能力对调性的判断并没有任何帮助。

一个人判断一段音乐(假设只能是大调或者小调)的调性的过程是这样的,首先他会根据经验去判断这是大调式还是小调式,然后听这个片段里面都有什么音,通过大调或小调的自然音阶模式,找到主音Do。后借助一个乐器去比对这个 Do 的音高类。比如,找到的调式是大调,Do 的音高类是 A,那么调性就是 A 大调。

一、为什么要研究自动调性检测

音乐的调性是其他众多和声因素的重要约束,这些因素主要包括了和弦进行、音阶、旋律和音符本身。自动调性检测对其他这几个和声因素的检测都有相当重要的影响。简单来说,在一个确定调性的上下文中,每个和弦和每个音符出现的先验概率都不是相同的,因此,调性的检测会有助于其他这些元素的检测,从而最终有助于自动的和声分析。

另外,调性的检测对于某些音乐的类型有尤其重要的意义。比如,在很多古典音乐作品之中,音乐发展和进行的动力在某种程度上是来自调性的转移和变化,调性的检测对于作品结构的分析或者作品情感的分析都显得尤其重要。又比如,在很多爵士乐的作品中调性的变化是比较恒常的,而且这些变化在不同子流派的爵士音乐中会有不同呈现规律。调性的检测在这时候就能在某种程度上协助进行子流派的分析和预测。

当然研究自动调性检测的最大原因是为了研究调性检测的算法机制本身。这个研究本身可以促进人们对我们为什么能识别一首歌的调性本身的理解,从而在某种程度上解答一些通过普通心理声学研究所不能解答的问题。

二、自动调性检测的几种常用模型

AKD 的整个发展过程跟 ACE 非常相似,他们所用到的方法实际上也有非常多重合的地方,在后期有不少方法通常能够在一个模型内同时完成 AKD 和 ACE 两个任务。读者对上一节关于 ACE 的讨论有了相当的理解之后,应该不难理解 AKD 的所有方法。

最早期的 AKD 是基于"调性模板"的。在不同的方法里面用的模板不尽相同,但是这些模板的功能是一样的:用于描述不同调性的音高类强度分布。所以这些模板一般都是 12 维的,每一维代表一个音高类的强度。这些模板有的是来自经验统计,有的来自数据训练。这些模板与音频的每一帧的音高类特征做内积,或者与整个音频的平均音高类特征做内积,得到了不同模板的"匹配度",从而得到了每一个调性的概率,通过取最大值的方法得到音频的所属调性。上面描述的这种方法叫做"基于模板的"(Template-based)方法。

值得注意的,是有一种特殊的调性模板,它不通过 12 维向量描述调性中每个音高类的重要性,而是通过在三位空间中建模整个音高类-和弦-调性的关系,将它们各自都描述成一个点,然后通过点的距离来表示他们的关系。这个模型后来也经常被当作"调性模板"使用。

在调性模板这种相对静态的模型之后,很自然地会发展出基于概率的模型。得到广泛应用的同样是

基于 HMM 的音乐概率模型。这些 HMM 的声学模型可以被设置成是调性模板,因为跟和弦模板不同,这些调性模板本身通常并非是单热的向量,而是具有不同音高类出现的概率这种意义的向量。除了用音高类强度本身作为可见节点之外,也可以用和弦作为可见节点,因为在实际中既可以通过音本身推测调性,也可以通过和弦来推测调性。因此,很自然地就发展出把调性与和弦结合在一起的统一模型,有的方法利用多个 HMM 达到这个目的,有的方法通过一个 HMM 里面多个节点达到这个统一,另一些方法通过比 HMM 的建模能力更深的动态贝叶斯网络达到调性与和弦的统一。

当然,AKD 最近也受到了深度学习的影响。因为调性在很多音乐类型中是一个较为稳定的元素,用一些相对静态的深度神经网络直接根据原始音频特征来预测调性也能得到很不错的效果。

简介完这些 AKD 的常见模型和手段之后,下面我们来看几个具体的 AKD 例子。在这里我们将不会对一些技术细节进行详细展开,而是集中讨论不同解决办法的模型和思路,这样更有助于读者在一个更高层次上对不同方法的异同有更深刻的理解。

三、自动调性检测算法举例

Krumhansl 算法被认为是最早的 AKD 算法之一。整个算法的基础是一个被称为"Probe TOne Rating Profile"的调性模板,这个模板是 Krumhansl 和 Kessler 在 1982 年对一批实验被试做 Element-Probe 实验所的到的。每一个被试会先听到一个调里面的三个不同的终止式(Cadence),然后评价 12 个音高类分别对这个音乐上下文的适应程度(如图 7-4)。

C_{maj}:(6.35, 2.23, 3.48, 2.33, 4.38, 4.09, 2.52, 5.19, 2.39, 3.66, 2.29, 2.88)
C_{min}:(6.33, 2.68, 3.52, 5.38, 2.60, 3.53, 2.54, 4.75, 3.98, 2.69, 3.34, 3.17)

图 7-4 Krumhans 的调性模版

模版对应的音高类都是 C、C♯/Db、D、D♯/Eb、E、F、F♯/Gb、G、G♯/Ab、A、A♯/Bb、B。Krumhansl 将这个基于主音 C 的模版作循环移调(Transposition)处理(即类似于计算机里面的循环移位操作),便得到了所有 24 个大小调的模版。

Krumhansl 在调性模版的基础上发明了一个可以检测一个音频的调性的算法。这个算法提出的时候是用于符号领域(Symbolic)的曲谱。算法首先扫描曲谱里面每一个音高类出现的次数,将这些次数统计出一个 12 维的直方图,这个直方图作为这个曲谱的"特征"。然后将这个特征与 24 个调性模版(12 个大调模版,12 个小调模版)分别作内积,这样就得到了每个调性跟这个曲谱的匹配程度。假设段音乐的调性是静态的,通过简单取一个最大值的方法可以得到这段音乐的全局调性。假如调性是有变化的,可以将调性模版在曲谱里面滑动,得到一个调性的序列。

Temperley 通过大量的实验发现了 Krumhansl 模版在某些情况下会表现很差,于是在原模版的基础上作出重要改进,提出了新的模版。新的模版同样强调了自然音阶的重要性(自然音高类的值大于其相邻变化音高类的值)。特别地,在小调模版中,Temperley 偏重了和声小调而非自然小调。此外,所有的变化音高类

的值都为 2，自然音高类的值在这个基础之上通过大量实验而设定。Temperley 的调性模版如图 7-5 所示。

C_{maj}：(5.0, 2.0, 3.5, 2.0, 4.5, 4.0, 2.0, 4.5, 2.0, 3.5, 1.5, 4.0)
C_{min}：(5.0, 2.0, 3.5, 4.5, 2.0, 4.0, 2.0, 4.5, 3.5, 2.0, 1.5, 4.0)

图 7-5　Temperley 的调性模版

调性模版不仅可以作用于符号的曲谱，也同样可以作用于音频，只要先通过特征提取的方法找到音频里面各个音高类的强度。音频里的音高类特征强度同样可以是用 PCP 或者 Chroma 来表示。对于 AKD、PCP 可以是全局的，也可以像 ACE 一样是分片的，这取决于我们希望检测的是全局的调性（Global Key Signature），还是局部的调性（Local Key Signature）。

Gomez 提出可以先将音频信号转为 Harmonic Pitch Class Profile（HPCP），然后利用调性模版对音频调性进行匹配。HPCP 实际上是对 Fujishima 提出的 PCP 的一种简单的优化。它的计算中只包含 100～5 000 Hz 的频段，且对每一个 FFT 频谱只取其局部最大值（Local Maxima）作为计算 HPCP 的输入。在整个计算过程中，HPCP 实际上是考虑了将每个音符产生的泛音列计算在 PCP 之内。相比 Gomez，Izmirli 采用了一种更为真实的方法。他利用真实乐器的采样作为音符的模版（而非理论上的泛音列模版），进而利用这些音符模版对 PCP 进行优化。同样地，在进行调性匹配的时候 Izmirli 使用了 Krumhansl 和 Temperly 的模版。

读者可以看到不同研究者对 PCP 的提取各自有不同的见解，总地来说，他们的目的是找到每一帧原始音频所对应的音高类激发强度（"琴键"触发力度值），因为乐器产生的每个音符都必然带来泛音列，所以单纯通过音高类强度求和的方法无法得到最正确的 PCP。因此他们会采取他们认为是合理的方法去优化 PCP，从而尽量让求出来的 PCP 免去泛音和各种其他噪声的干扰，让 PCP 能尽量还原乐器的"琴键"触发力度值。

上面讨论的所有方法都没用利用到概率模型辅助调性的检测。Peeters 提出可以结合 HMM 模型和调性模版进行调性检测。这是一个基于机器学习的方法，所以第一步是提取每一个训练样本的 PCP 序列，有了这些 PCP 序列和训练样本对应的调性标签。第二步是训练两个 HMM 模型，一个是 C 大调模型，一个是 C 小调模型。这两个 HMM 模型通过参数循环置换的方式可以得到所有 24 个调的 HMM 模型。在调性预测的时候，首先，用同样的方法提取测试音频的 PCP 序列，然后，用这个 PCP 序列分别连接到 24 个 HMM 的可见节点。每个 HMM 会输出一个似然值，似然值最大的那一个被选择为这段测试音频的调性。

Chai 用了一个相对更直接的单个 HMM 的方法。首先，第一步仍然是提取一个 PCP 序列，或者称作 Chromagram（具体原因可参见上一节关于 ACE 的讨论）。其次，建立一个 HMM，HMM 的隐藏节点对应 24 个调性，可见节点对应一个 Chroma（PCP）。HMM 的参数通过作者对音乐的经验和认识手动设置。对 HMM 隐藏序列的求解通过 Viterbi 解码实现。最后，得到这个隐藏序列就是原始音频里面的调性序列，

这个序列既包含了音频中每个部分的静态调性的信息,也包含了调性转变的信息。

在本节刚开始的时候提到过调性检测与和弦检测两个问题实际上是耦合在一起的,调性为和弦提供了和声的约束,和弦又强烈的暗示着调性。Pauwels 是最早在 MIR 领域把调性与和弦的模型结合在一起的人之一。与 Chai 一样,Pauwels 的模型里面用了一个 HMM,不同的是,这个 HMM 同时建模了调性与和弦。它的每个隐藏节点是一个调性-和弦的组合,比如 (C_{maj}—G_{maj}) 代表了 C 大调的 G 大和弦。这个模型义工可以输出 48 种和弦,所以这个 HMM 的隐藏节点一共可以取 24×48 个不同的状态。对于 HMM 的声学模型(Acoustic Model),和弦部分采用了基于 Fujishima 的和弦模版的高斯模型,调性部分采用了基于 Temperly 的调性模版的高斯模型。注意高斯模型的引入是为了计算隐藏节点的生成向量和模版之间的距离(这个距离可以理解成是一种生成概率),这个模型可以被替换成其他可以用于计算距离的方法,比如余弦相似。其他的 HMM 参数(先验概率模型,状态转换模型)通过关于音乐领域的知识(Domain Knowledge)进行设置,这些参数统称"音乐模型"。将 Chromagram 连接到这个 HMM 作为可见节点,通过 Viterbi 解码就可以同时得到一个和弦序列和一个调性序列。

在上一节关于 ACE 讨论中 Mauch 的 DYBN 模型同样是一个把调性与和弦相结合的很好的模型。与 Pauwels 的 HMM 不同,DYBN 把 Chroma 作为和弦的可见节点,进而把和弦作为调性的可见节点,它假设了音乐的和声是一种层级式关系,调性统领这和弦,和弦又统领着每一个音的生成。将 Chromagram 连接到这个 DYBN,通过 Viterbi 解码,同样可以同时得到一个和弦序列和一个调性序列。

最后,深度学习方法同样也可以用于调性预测。FiLip 提出了可以用一个包含五个卷积层和两个全连通层的 CNN,对 Log-Spectrogram 进行特征提取,从而预测原始音频的全局调性。这是一个相当简单直接的方法,整个过程只需要很少量的特征工程(Feature Engineering)介入(从原始音频到 Log-Spectrogram 实际上是特征工程),此外,所有工作都由 CNN 来完成。当然 CNN 的设计也是有一定讲究,并非所有的 CNN 构造和参数都能达到同样的效果。这里面的设置有相当一部分是经验、直觉、尝试和失败的结果。

四、自动调性检测的评价方法

AKD 虽然是一个分类问题,但评价的时候并非按照严格的对错标准,而是根据调性之间的相似性,对每种错误类型作不同的区分,在评分的时候对一些比较"合理"的错误给予一定程度的容忍。AKD 中常见的几种判断类型如下:

① 完全正确(c):即预测的调性和基准调性完全一致;
② 纯五度关系(f):即预测的调性和基准调性成纯五度关系(即调式一样,主音之间音程为纯五度);
③ 关系大小调(r):即预测的调性和基准调性成关系大小调(即调式不同,且大调一方的主音是小调一方的主音加上一个小三度);
④ 平行大小调(p):即预测的调性和基准调性成平行大小调关系(即调式不同,但主音相同);
⑤ 其他情况(o):即不属于上面任何一种情况。

根据这五种不同的情况,MIREX 的标准如下:上面五种情况的第一种是完全正确,计 1 分;第二种情况计 0.5 分;第三种情况计 0.3 分;第四种情况计 0.2 分;第五种情况计 0 分。所以最后一个 AKD 系统得到一个加权分,这个分数等于:

$$w = r_c + 0.5 r_f + 0.3 r_r + 0.2 r_p + 0 r_o \tag{7.15}$$

其中的下标分别对应五种情况。

第八章
歌声信息处理

第一节 歌声定位

音乐作品中大多包含了来自不同声源的各种声音(如人声、鼓声、钢琴声),不同声音在时间和频率上都可能存在重叠。然而,在聆听一首音乐作品时,人类通常能够准确地检测出音乐中某种声音出现的时间并将注意力集中于这种声音(将目标声音从音乐中分离出来)。即使是在目标声音能量较弱的情况下,检测和分离也很少出错。这一现象证明了人类听觉系统强大的感知能力。

然而,到目前为止,使用计算机对音乐信号中的声源进行自动检测和分离仍然是一个具有挑战性的问题,也是音乐信息检索 MIR(Music Information Retrieval)领域中一个非常重要和热门的研究方向。在本文中,我们将讨论对音乐,尤其是流行音乐作品中常出现的一种声音,即歌声进行检测与分离(Singing Voice Detection and Separation)。歌声通常是音乐中最显著和最富有表现力的声音,它由歌手按照特定的旋律(通常是主旋律)演唱歌词所得,因而携带了包括歌手、主旋律和歌词等在内的丰富信息。在提取这些信息时,伴奏相当于噪声。因此,使用一个有效的系统对音乐中存在歌声的区域进行定位,并将歌声从伴奏中分离出来,可以优化歌手、主旋律和歌词等信息的提取,从而提高相关的 MIR 任务,如歌手识别、主旋律提取以及歌词识别和对齐的准确率。在目前市场上的计算机音乐应用中,歌声检测和分离技术已经开始发挥重要作用,例如,①哼唱识别通常需要将用户哼唱的旋律和数据库中存储的音乐主旋律进行匹配,而 QQ 音乐将歌声检测和分离技术用于优化主旋律提取,并将提取出的主旋律用于构建哼唱识别数据库;②在全民 K 歌中,歌声分离所得的伴奏音频被用于扩大 K 歌伴奏曲库,供用户点唱。

考虑到歌声检测和分离丰富的研究和应用价值,研究人员对此进行了大量深入的研究。在下文中,我们将对相关研究进行综述。

歌声检测的目标是将音频音乐中有歌声出现的区域定位出来,这些区域中可以仅有人声而无伴奏,也可以是歌声和伴奏同时存在。在文献中,歌声检测通常被处理为一个分类问题:首先将音频信号在时间上划分为一系列的时间帧,然后将每个时间帧分类为有歌声或者无歌声。

分类算法通常依赖有区分性的特征,歌声检测所使用的特征需要能够有效分辨歌声和伴奏乐器。然而,在音乐的大部分区域中,歌声和乐器之间相互重叠,互相干扰,歌声的某些特性可能被同时发声的乐器声音所掩盖,反之亦然。因此,歌声和伴奏之间的区分并不容易。另外,音乐的种类丰富,彼此之间可能包含不同的语言、情绪、风格、流派等,歌手(即使是同一歌手)的演唱、配器的选择和使用在不同音乐间可能存在明显的差别。歌声检测所使用的特征还必须对这种差别具有鲁棒性。

不同的声音通常具有不同的音色,而一个声音的音色在很大程度上是由该声音的频谱能量分布决定的。因此,在歌声检测任务中,可描述声音频谱能量分布情况的频谱特征通常是首选。常见的频谱特征包括梅尔频率倒谱系数 MFCCs(Mel-frequency Cepstral Coefficients)、线性预测系数 LPCs(Linear Prediction Coefficients)、频谱质心 SC(Spectral Centroid)、频谱通量 SF(Spectral Flux)和频谱滚降(Spectral Roll-off)等。除此之外,能量特征也常作为特征之一用于划分有/无歌声区域。在大多数音乐作品中,人声通常是所有声音中最显著的,它的出现通常伴随着音乐信号能量的突然增加,而这种变化可以通过能量特征进行捕捉。另外,因为歌声通常表现出比音乐更高程度的谐波性质,并且歌声的谐波通常会包含一定程度(4 Hz 左右)的频率调制,谐波系数 HC(Harmonic Coefficient)和颤音(Vibrato)特征也是常用的歌声检测特征。

需要指出的是,实际的歌声检测系统可能使用以上的某种特征或者多种特征的组合。并且,为捕捉音乐信号的时间信息,特征或者特征组合的一阶甚至二阶导数也常被计算用于后续分类。歌声检测所使用的分类方式多种多样,从最简单的基于阈值的分类,到高斯混合模型 GMMs(Gaussian Mixture Models)、隐马尔科夫模型 HMMs(Hidden Markov Models)、支持向量机 SVMs(Support Vector Machines),直至近年来比较火热的深度学习分类模型,如卷积神经网络 CNNs(Convolutional Neural Networks)和循环神经网络 RNNs(Recurrent Neural Networks)等均已得到应用。

为满足短时平稳假设,特征提取和分类所用时间帧的长度通常选择为几十毫秒,相邻帧之间包含一定比例的重叠。然而,这样的短时分类常常出现错误。事实上,歌声通常是片段出现的(几秒到几十秒),具有时间上的连续性。为了利用歌声的长时属性对短时分类结果进行修正,部分歌声检测算法会对以上分类器的输出进行平滑(如中值滤波、均值滤波等),或者按照一些经验规则对分类结果进行修正(如将两段歌声中的极小段伴奏类改分类为歌声),或者对音乐进行分段,将每一片段分类为有歌声或是无歌声。对音乐进行分段有许多方法,典型的可以依据音乐的速度、和弦变化或者频谱变化等。

在本节中,我们通过介绍一个经典算法来使读者对歌声检测的流程有更为直观的了解。该算法的分类单元为时间帧,帧长为 40 ms,相邻帧之间有 50% 的重叠。分类所使用的特征是从每一个时间帧中提取出的 39 维 MFCC 系数,其中包含 12 维倒谱系数加一维对数能量,以及它们的一阶和二阶导数,提取过程中使用倒谱系数零均值化 CMN(Cepstral Mean Normalization)来减轻频带效应。算法使用 HMM 作为分类器,HMM 包含两个状态,即有歌声和无歌声。他们的输出分布由两个 32 分量的对角线协方差 GMM 分别建模,这两个 GMM 分别由训练集中有歌声和无歌声帧的 MFCC 特征训练而来。HMM 的转移概率来自对训练集中的帧进行计数。在测试中,维特比算法被用来将给定的声音混合信号解码为有歌声和无歌声区域。

歌声检测常用的评测指标是歌声在时间帧级的查准率(Precision)、查全率(Recall)和总体准确率(Accuracy)。具体来说,查准率是指分类正确的有歌声帧占所有被分类为有歌声的帧的比率,查全率是指分类正确的有歌声帧占所有有歌声帧的比率,而总体准确率是指被正确分类的帧(包括有歌声帧和无歌声帧)的比率。以我们上面介绍的算法为例,在一个包含 1 000 段歌曲音频片段(每段 4~13 s)上进行两重交叉检验,歌声检测的查准率为 93% 左右,查全率为 82% 左右,总体准确率为 81% 左右。当然,使用不同的数据进行训练和测试,算法的表现会有所不同,此处数字仅供参考。

第二节 歌声与伴奏分离

歌声分离的任务是给定音乐信号 x,将 x 分解为 $x=v+m$,其中 v 和 m 分别是音乐中的歌声和伴奏成分。考虑到歌声和伴奏在时间和频率上都可能存在重叠,在时间或频率的单一维度对音乐信号进行分析提供的信息极其有限。因此,在实际操作中,歌声分离任务通常会被转换为一个矩阵分解问题,即求解 $X=V+M$,这里 X,V 和 M 分别是 x,v 和 m 的某种时频表示,最常见的短时傅里叶变换 STFT(Short-time Fourier Transform)频谱图。值得注意的是,因为人耳对于相位信息的敏感度较低,因此在对 x 进行时频变换得到 X 后通常会舍弃掉频谱中的相位成分(记相位信息为 P)而仅保留幅值。相应的,V 和 M 中也仅包含了歌声和伴奏的幅值成分。在得到 V 和 M 后,歌声信号 v 和伴奏信号 m 可通过相应的逆变换技术,如逆短时傅里叶变换 ISTFT(Inverses TFT)得到,而逆变换时通常会直接使用 P 中的相位信息。

从上面的描述中可以看到,歌声分离的定义非常简单,然而,其求解却非常困难。在过去的十年里,研究人员为解决歌声分离问题进行了大量的研究,下面我们将对这些研究进行一个概述性的介绍。

歌曲的主旋律通常由人声唱出,为此歌手需要更多地使用浊音(Voiced Sound,浊音一般占整个时长的 90% 左右)而压缩清音(Unvoiced Sound)。浊音由声带振动产生,具有可感知的音高。因此,在频谱图中,歌声通常呈现出一系列时间轴上的平行线,这些平行线展示了歌声的谐波结构。如图 8-1 所示,歌声的谐波结构由一个基础频率(简称基频,记为 f_0)以及一系列的谐波分量组成,这些谐波分量的频率均为基频的整数倍,各个谐波分量能量的不同在很大程度上决定了声音的音色。

图 8-1 谐波结构示意

考虑到歌声的谐波结构,进行歌声分离的一种自然选择是,首先计算歌声的基频,然后利用基频提取各个谐波分量从而最终分离出歌声。然而,和歌声相似,许多乐器(如吉他、钢琴)也是有音高的,也会在频谱图中呈现出谐波结构。在混合信号频谱图中,歌声和伴奏乐器的谐波分量互相交叠,使得歌声的基频提取本身成为一项非常具有挑战性的问题。解决这一问题需要依赖一些假设。常见

的一种假设认为人声是歌曲中最显著的声音,因而歌声谐波结构的能量应高于任一乐器的谐波结构。这一类方法将歌声基频的提取转化为了显著音高的提取(Predominant Pitch Detection)。尽管如此,歌声基频提取仍然欠准确,这也是限制基于基频的歌声分离方法的主要瓶颈。

基于基频的歌声分离算法主要考虑对歌声建模,而另一类算法则考虑了对于伴奏的建模,比如重复模式提取技术REPET(Repeating Pattern Extraction Technique)。REPET方法认为音乐中通常包含大量的重复模式(有研究人员认为"重复",即Repetition,是音乐作为一种艺术的基础),而人声的频谱通常是稀疏并且不断变化的,因此,歌曲可以被理解成不断重复的音乐伴奏上叠加不断变化的人声。基于这种假设,REPET方法首先估计出歌曲的重复周期,然后,利用该周期对歌曲频谱图进行分段并通过中值计算重复片段,最终通过拼接重复片段获得重复频谱图,最终得到伴奏估计(如图8-2所示)。当然,图8-2所示的原始REPET方法只能处理重复模式单一的短音乐片段,对于完整歌曲的处理需要利用REPET方法的一些扩展,包括REPET对于局部重复结构的扩展,以及基于相似矩阵的REPET方法等。

图8-2 REPET的基本流程

除了对歌声和伴奏分别建模,还有一些歌声分离算法对歌声和伴奏进行了联合建模,比较经典的一种是基于频谱图分解(Spectrogram Factorization)的方法。这类方法首先使用矩阵分解技术,如非负矩阵分解NMF(Non-negative Matrix Factorization),将混合音乐信号频谱图分解为两个矩阵的乘积,其中左边矩阵的每一列称为一个频谱基(Spectral Basis),右边矩阵的对应行则是该频谱基的时间系数向量(如图8-3所示)。每一个频谱基和它所对应的时间系数向量构成了矩阵分解的一个分量(第i个频谱基和第i个时间系数构成第i个分解分量),而歌声分离算法随后的任务即是对所有的分解分量进行分类,将每一个分量映射到歌声或是伴奏。分类使用的特征可以是MFCC系数或是频谱基和时间系数向量的连续性、

图8-3 矩阵分解示意图

图 8-4　使用 DNN/DRNN 进行歌声分离的一种框架

稀疏性等。但是，受限于这些特征的区分性，目前基于频谱图分解的方法仅能处理一些比较简单的歌曲。

当然，现有的歌声和伴奏分离技术远不止以上三种，其他比较常见的还有多层 NMF、多层中值滤波、低秩和稀疏矩阵分解、声源滤波器模型（Source-Filtering Model）＋NMF 等，这些方法都可以被归类为歌声建模、伴奏建模或是歌声伴奏联合建模三类方法中的一种。另外，随着近年来深度学习技术的兴起，深度学习模型如深度神经网络 DNNs（Deep Neural Networks）和深度回归神经网络 DRNNs（Deep Recurrent Neural Networks）等技术也开始被用于歌声和伴奏分离。图 8-4 展示了使用 DNN/DRNN 进行歌声分离的一种框架：输入为混合信号频谱（歌曲频谱图中的一列）；隐藏层共三层，其中第二隐藏层中加入了前一时刻（频谱图前一列）的信息；输出有两层，第一输出层（图 8-4 中 A 层）输出初始的歌声和伴奏频谱，使用初始歌声和伴奏频谱计算掩膜后，对混合信号频谱施加掩膜得到第二输出层（图 8-4 中 B 层）输出，即最终的歌声和伴奏频谱。目前来说，深度学习技术在歌声和伴奏分离问题上展现了一定的潜力，但离实际使用尚有一定距离。另外，深度学习模型通常需要大量的纯净人声和乐器声作为训练数据，但这些数据通常来说非常稀缺。

容易注意到，我们在上面介绍的歌声分离算法的输入均为单音轨音乐信号，这些算法在现实场景中的效果大多无法令人满意，因而未能广泛使用。目前商业的歌声分离系统大多使用双音轨立体声音频作为输入。立体声信号拥有单音轨信号不具有的位置信息，因而更易于分离，分离效果也更好。

立体声音频中的歌声分离通常利用立体声歌曲混音时的一个惯例，即人声是歌曲中最重要的成分，为保证其听觉效果，在混音时应保证人声在左右音轨中的强度比较相似。如图 8-5 所示，如果以一个半圆来表示立体声声场，歌声通常位于半圆的中间角度，表示歌声在左右音轨中的强度相似；伴奏则通常位于半圆的两边，表示乐器在两个音轨中的强度有明显不同；位于半圆的左边，则表示该乐器在左音轨中的强度高于右音轨，反之亦然。立体声歌声分离算法（如 ADRess）通常会利用立体声录音的这种性质，通过提取半圆中间角度的声音（图 8-5 中灰色阴影部分）来分离歌声。事实上，大部分立体声歌声分离系统的原理均与此相似，差别仅在于实现方法不同。

图 8-5　立体声歌声分离原理示意图

歌声分离的评测通常需要获得混合之前的纯净歌声和伴奏，并通过将分离所得的歌声/伴奏与纯净的歌声/伴奏进行比较计算一系列的评测指标。常用的评测指标包括信源失真比 SDR（Source-to-Distortion Ratio），用于评测总体分离性能；SIR 信源干扰比（Source-to-Interferences Ratio），用于度量分离所得的歌声（伴奏）中残留伴奏（歌声）的程度；信源伪差比 SAR（Source-to-Artifacts Ratio），用于度量歌声（伴奏）中来自分离算法产生的伪差。越高的 SDR、SIR 和 SAR 表示越好的分离效果。自 2014 年以来，国际知名的音乐信息检索算法评测平台 MIREX 已经连续举办多次歌声分离评测，读者可前往 MIREX 官网查看当前最新的歌声分离算法的性能指标。

第三节 歌手识别

一、背景及应用

随着数字音乐越来越受欢迎,商业和个人的音乐数据库正在快速增长。我们需要高效地分类和检索这些音乐数据,以便使用户更好地浏览和搜索音乐内容。到目前为止,在检索系统中搜索歌曲基本还是采用基于歌手姓名和歌曲标题的文本搜索方式。如果不知道歌手或者歌曲的名字,就很难找到想要的结果。因此,研究基于声音本身进行搜索的技术是相当必要的。

歌手识别(Singer Identification)是一种通过分析音乐中歌唱声音特征来识别歌唱者的技术。当音乐系统具备歌手识别能力时,用户可以轻松地了解任意歌曲的歌手信息,在分布式音乐数据库中检索特定歌手演唱或与歌手类似声音的歌曲。

歌声可以被视为最古老的一种乐器。从声学的角度来看,歌声是一种十分复杂的声音信号。在歌唱过程中,为了适应歌曲的旋律、节奏,保持充沛的气息并表达相应的感情,歌唱者经常需要改变舌头、嗓子、音轨、胸腔、腹腔等柔性发音器官的形状。这使得歌声成为一种比说话声和其他乐器更复杂的一种声音信号。

人类的听觉感知系统高度发达,十分敏感。尽管歌声如此复杂,歌声识别对人类来说却几乎毫不费力。人耳一旦熟悉了一个特定歌手的声音,就可以在其他歌曲中迅速识别演唱者是不是这个歌手的声音。即使在有乐器或背景噪声等的干扰下,甚至是第一次听到,人耳仍然可以轻松识别以前熟悉的歌声。

歌声与日常语音既有关联又有区别。歌声可以粗略地被视作按照旋律、节奏、感情控制的特殊的语音。同一个人说话和歌唱,其音色会有很大变化,但又能分辨出是同一个人。目前,歌手识别主要借鉴语音信息处理中说话人识别的技术框架。借鉴了许多在说话人识别系统中使用的音频特征、统计分类器。但是由于歌声和日常语音间的巨大差别,直接套用说话人识别的算法进行歌手识别通常效果较差,还需要做更有针对性的设计优化。

二、歌手识别系统的实现

本节介绍歌手识别系统的整体框架及各个步骤。

(一)自动歌手识别系统流程

自动歌手识别系统可分为预处理、特征提取、训练和测试四个阶段,如图 8-6 所示。在预处理阶段,首先进行歌唱声音各个时间片段的定位,此外可选择性进行歌声与伴奏的分离(目前技术水平限制,无法彻

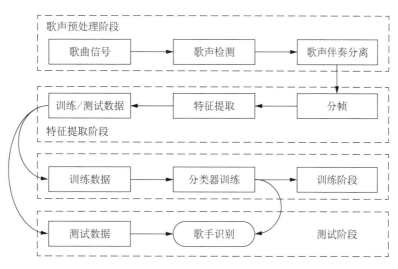

图 8-6　歌手识别系统流程图

底分干净)。在特征提取阶段,将先前步骤获得的歌声片段首先按帧或者节拍(Beat)进行分割,然后提取各种各样的音频特征组成特征向量。此步骤不同算法提取的特征组合不同,而且可能会加入特征选择或者特征抽取的步骤。在训练阶段,根据训练样本的特征数据,构建基于各种机器学习统计分类器(如 SVM 或 GMM)的歌手分类器。最后,在测试阶段,将未知歌手的音频数据的特征输入到已训练好的歌手分类器中,完成歌手的自动分类识别。

(二) 歌声预处理

歌曲信号在时间轴上按帧或节拍分割后,各时间单元可分为两种类型:歌声主导(Vocal)部分和纯乐器伴奏(Non-vocal)部分。第一种片段不仅有歌唱的声音,还有背景伴奏,但歌声一般占主要地位,比伴奏更强;第二种片段是纯乐器的伴奏声音,对歌手识别系统的性能没有帮助,应该删除。此外,在第一种的歌声主导类型部分中,如果能将背景伴奏音乐通过音频分离技术去掉一部分,会更有助于歌手识别。

(三) 特征提取

在上述预处理之后,歌手识别进入典型的模式识别过程。首先是提取跟歌手发声特性高度相关的音频特征。文献中使用的典型特征包括梅尔频率倒谱系数(MFCC)、线性预测倒谱系数(LPCC)、八度频谱倒谱系数(OFCC)、对数频率功率系数(LFPC)、音色倒谱系数、LPMCC、delta-f_0、音高(Pitch)、颤音等。

歌手识别中最广泛使用的特征是 MFCC,1974 年由 Bridle 和 Brown 首次提出,1976 年由 Mermelste 进一步改进。MFCC 计算的步骤如下所示,如图 8-7 所示,分为预加重、分帧、加汉明窗、傅里叶变换、Mel 滤波、离散余弦变换等步骤。

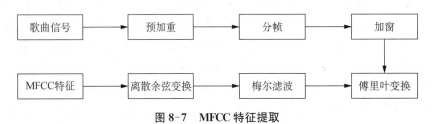

图 8-7 MFCC 特征提取

(四) 歌手分类

下面介绍两种常用于歌手识别的分类器。第一个分类器是由通过使用一对一方法训练的多类支持向量机(SVM)构建的。第二个分类器是基于高斯混合模型(GMM)建立的,其参数通过 K 均值聚类初始化,并通过期望最大化(EM)算法进行迭代调整。

需要注意的是,在 SVM 分类器中,仅构建一个支持向量机。而在 GMM 分类器中,需要为每个歌手构建一个高斯混合模型,这使得该分类器比较耗时。然而,GMM 分类器比 SVM 分类器更灵活,因为每个歌手都有自己的高斯混合模型,而且这些 GMM 是彼此独立的。当有新的歌手被添加到训练集时,对于 GMM 分类器,我们只需要使用这个歌手的数据构建单个高斯混合模型。而对于 SVM 分类器,则必须重新训练整个支持向量机。另外,由于高斯混合模型是相互独立的,所以可以用来解决一些特殊问题,如两位歌手之间的版权纠纷。

在数学上,SVM 分类器可以由以下公式给出,

$$singer = \mathrm{argmax}_{S=1,2,\cdots,P} \sum_{t=1}^{T} I(S = f_{svm}(x_t)) \tag{8.1}$$

而 GMM 分类器可以写成,

$$singer = \mathrm{argmax}_{S=1,2,\cdots,P} \sum_{t=1}^{T} I(S = \mathrm{argmax}_{S=1,2,\cdots,P} \log p(x_t \mid \lambda_i)) \tag{8.2}$$

这里,I 是指标函数,S 表示我们希望识别的歌手,T 是测试特征矩阵中的行数。这些分类器使用投票策略。具体来说,首先从源数据中选择测试特征数据,然后将该测试数据的每帧音频特征输入到 SVM 或 GMM 中进行一次投票,并且获得最多投票的歌手将被视为该测试歌唱信号的预测歌手。如果一些歌手具有相同的投票意味着投票策略失败,则需要对待测片段中所有音频帧的特征数据进行按列加和求取均

值,最终待测片段由一个特征向量表示进行歌手识别的预测,得到唯一的歌手标签。

三、实验数据集简介

(一)用于歌声检测的 Jamendo 数据集

该数据集是由 Ramona 在 2008 年建立并发布在 ICASSP 中的实验数据集。由 Jamendo 免费音乐共享网站上收集的 93 首歌曲(约 6 小时的音频)构成,具备 Creative Commons 许可证,是专门为了评估音乐中的歌声检测而设计的。这些歌曲通过自动化的脚本进行随机选择,来自不同的艺术家,代表主流商业音乐的各种流派。大多数音频文件的原始格式是 Vorbis OGG 格式,44.1 kHz 立体声,112 kbps 比特率。另有 18 个原始文件使用 MP3 格式(MPEG-1 Layer III),44.1 kHz 立体声,128 kbps 比特率。每个文件由同一个人手工注释,精度很高(误差 0.1 s 左右)。这些文件分为两种类型:sing,包含歌唱声音或语音的片段(通常包含伴奏);nosing,没有声音的纯器乐(或静音)段。

(二)用于歌声分离的 iKala

虽然 MIR-1K 数据集是专门为歌声分离创建的第一个公共数据集,但 iKala 是一个质量更高的新的公开数据集。聘请了 6 位歌手演唱。数据库内容包含:

① Wavfile:每个 30 s,共 252 个音频片段(44.1 kHz,16 位量化,WAV 格式,分别在左右音轨录制音乐和声音);

② PitchLabel:音高轮廓注释(32 ms 每帧,0 表示非声音中断);

③ 歌词:带有时间戳的歌词(开始及结束时间以 ms 为单位)。

(三)用于歌手分类的 Artist20

由 20 位艺术家的 6 张专辑组成的数据库,共计 1 413 首曲目。Artist20 扩展了 uspop2002 数据集。uspop2002 数据集有 18 位艺术家,每人拥有 5 张或更多专辑,训练和测试数据没有重叠。uspop2002 数据中存在一些问题,包括重复的歌曲,现场录音等。Artist20 修正了这些问题,该集合的最大部分来自同一个 uspop2002 集,但是扩展了几个艺术家和专辑。尽可能地避免了风格的重大变化。所有音乐都来自 CD 收藏。

第四节 歌 唱 评 价

一、引言

歌唱评价,就是对歌手演唱的歌声从各个方面进行正面或负面的描述,一直以来都是音乐界所关注的重要问题之一。自动歌唱评价技术(Automatic Singing Evaluation)基于音频信号处理和人工智能技术构建计算机软件系统,模拟人类音乐专家的思维进行歌唱评价,在许多领域都有重要的应用。例如,在专业的歌唱比赛或考试中,可以帮助评委进行选拔,使歌手提升演唱水平,得到合理的评价,大大提高观赏性和权威性。在日常娱乐如卡拉 OK 中,可以使活动的趣味性大大增强,还可以为用户提供歌唱水平的分析,帮助用户选择更适合自己的歌曲。此外,在面向各类人群的音乐教学中,比如,在音乐学院的视唱练耳专业课、社会上的声乐培训机构里,自动歌唱评价技术都可以用于辅助声乐教师对学生进行歌唱天赋测试、歌唱水平评测等教学活动。

国内关于歌唱评价的研究主要源自于音乐学院和各大高校的音乐相关专业,其主要手段是通过专业的声学仪器(如丹麦 Pulse 多分析仪等)进行声音录制,并通过专业的分析软件(如 PRAAT 平台、Dr. Speech 软件、SpectraPLUS 平台等)进行频谱提取与基频、共振峰、强度等的分析,之后,人工进行优秀嗓音与普通嗓音的比对。这类研究通过仪器来对日常的声乐教学进行辅助,以人工评价方式为主,并没有实现自动分析。这种专业水平的歌唱评价需要专业仪器以及多名音乐领域专家的参与,在大多数场合通常无法实现。此外,在歌唱评价的过程中,任何评价者都是基于自己的主观感受对歌声做出评价,会因为各种原因具有偏差。因此,基于歌声信号的音频特征以及人工智能技术研发能够在计算机上运行,并符合人

类主观听觉感受的自动歌唱评价系统,得到越来越多的关注。

二、自动歌唱评价

在 20 世纪 90 年代,早期的卡拉 OK 自动打分系统将用户的整首歌曲录入,通过一些简单的信号特征计算,给出一个用户表现的总体评分。然而,由于此类评分体系所依据的歌声信号特征多为一些音量、响度这样的简单特征,给人一个直观的印象就是谁的嗓门大谁的得分就高,所以这种低级的歌唱评分仅仅是作为一种娱乐,并没有被大众所认可。

随着科技的发展,在最近 10 几年,基于音高准确度和节拍准确度原理的自动歌唱评价系统被人们广泛接受。首先将用户歌声进行时间域切分,可按照音符(Note)、节拍(Beat)、乐句(Phrase)等各种粒度分割。在音高准确度方面,系统计算演唱者在每一个音符上面与目标音符的频率相似度,并通过一首歌中各个音符相似度的结合,给出用户歌手在音高准确度上的总体表现。在节拍准确度方面,可比较用户演唱的每个音符的起止时间与目标音符起止时间的偏差,或者在比较粗的粒度上,比较用户演唱的每个乐句与目标乐句的起止时间偏差。根据作者的直观体验,在某些 K 歌软件中,节拍准确度会比音高准确度具有更大的影响。最后综合音高准确度与节拍准确度给出综合评分。

在进行歌声的音高识别时,实际的歌唱信号中往往存在大量由于艺术修饰而引起的快速音高变化,即用户所唱音符的基频会围绕原歌曲乐谱音符产生波动。人类专家能够准确地分辨出这些现象,但已有的音高检算法一般都要经过修正,才能模拟专业评委的感知能力。这种算法一方面需要对音高的变化足够敏感,另一方面又要能准确感知哪些音高变化是歌手刻意进行的艺术处理。

音高准确度与节拍准确度是歌唱的基础,以上测量用户在所唱音符的音高以及各个音符的时长和起音时间上与目标歌声相似度的方法,称为歌唱的基础评价。然而评价歌手的歌唱水平,也需要从声乐的艺术性的角度进行考虑。例如,具有相同音高和节拍准确度水平的两位歌手,如果一个人的声音共鸣更好(气息更充沛),或者感情更饱满(比如强弱控制合理),或者音色更适合歌曲内容,或者音域更适合歌曲的音高范围,或者在某些特殊的音符点艺术处理的更合适,那么这个人的演唱水平是比另一个人要高的。这些歌唱的要素仅仅通过音高准确度和节拍准确度已无法进行评价,需要尽可能地模仿人类听众的主观听觉感知机制,也称为歌唱的高级评价。

音乐界关于艺术嗓音的评价标准,国外最早的研究可以追溯到 19 世纪中期,由德国海德堡大学教授亥姆霍兹(Hvon Helmholtz)发表的《作为音乐理论生理基础的音的感觉》奠定了近代音乐声学研究的基础。此后,众多国内外学者对歌唱的各种特性进行了更加深入的研究。例如,有的文献提到了歌唱家用于评价歌声的一些标准,如 Intensity(音量)、Dynamic Range(动态范围)、Efficient Breath Management(有效的呼吸控制)、Evenness of Registration(音阶的平稳性)、Flexibility(灵活性)、Freedom throughout Vocal Range(音域内的自由度)、Intonation Accuracy(音高准确度)、Legato Line(长音的质量)、Diction(发声)、共鸣、声音的暖度(Warmth/Color)、声音的集中度(Clarity/Focus)、颤音的质量等。这些高级评价内容更加模糊和主观,与人的主观听觉评价结果相联系,具有很大的挑战性。

关于自动歌唱评价的研究并不多,且主要集中于歌唱的基础评价。有的文献首先提取音符的时间序列与音高序列,然后通过比较原唱与歌唱者相应序列的相似度进行打分。有的文献在提取音高、音强、气息等特征后,使用动态时间规整 DTW(Dynamic Time Wrapping)算法进行相应的特征向量相似性比对,从而给出最终得分。这些都属于歌唱基础评价。有个别文献尝试进行高级评价,如用"测试声音波形的标准差"来衡量气息平稳度,但这并没有任何音乐声学理论支撑。

三、基于双门限分割的歌声音高识谱的歌唱自动评价

(一) 歌声音高识谱

本节介绍一种基于双门限分割的全新歌声音高识谱算法。实验证明,这一算法识谱的结果基本符合专业评委的感知,能很好地处理专业歌声与非专业歌声的情况,是一种适用于歌唱评价的识谱算法。

(1) 首先使用 pYIN 算法来提取音高曲线,并检测有声/无声区域。

（2）使用高门限（大于100音分）将音高-时间曲线分割为一些较长的音符，然后使用我们提出的全新的音高算法为每个音符赋予音高。高门限分割的基本思路是容忍可能出现的一些音高波动，获得尽可能长的音符。这一步可以视为后边低门限分割的预处理，便于在这一步得到的长音符内部寻找可能的音高稳定区域。

（3）把可能误分的音符进行合并，并使用一种新的音高计算算法给每个音符赋予音高。

（4）进行颤音检测，以避免在之后的分割过程中将不能分割的颤音误分。

如果一个音符被确定为颤音区域，将这一区域的音高重新计算为音符内所有帧的音高的平均值。避免由于错误的起点或终点位置导致音高计算错误。

（5）使用一个低门限（低于100音分）对已有的长音符分割为短音符，再调整相应音符的起点和终点的位置，寻找长音符内可能存在的音高稳定区域。

（6）最后进行修饰音检测。在专业歌手中，修饰音是非常普遍的现象。由于修饰音是高度个人化的艺术处理，因此在歌唱评价相关的应用中，修饰音一般不会被视为评价的一部分。这里，我们将修饰音定义为一个短音符，或一个长音符内部开头的某一段区域，其音高小于被修饰音的音高。在第一种情况下，我们用以下两种规则判断一个短音符是不是修饰音：1）音符的长度小于15帧，且音高与被修饰音的音高的差在70～150音分之间；或2）音符的长度小于min{25，后一个音符的长度的一半}，且其音高与被修饰音的音高的差值在70～220音分之间。

许多研究者在进行歌声音高识谱的研究时，都采用了这样一个假设：受过训练的歌手比未受训练的歌手更能控制他们的音高，因此他们歌声中的音高曲线要更平缓。然而在歌唱评价相关的应用中，这一假设并不一定成立。图8-8给出了中文流行歌曲"燃烧"的两个片段，分别由一个受过3年专业训练的歌手与一个完全未经训练的歌手演唱。我们可以看出，由于存在大量的颤音或滑音，受过训练的歌手的音高曲线比未受训练的歌手有更多的波动，但是在评委感知下音高准确度也更准确。因此，音高曲线的波动程度与感知到的音高的准确性并不一定呈反相关。

(a) 业余歌手演唱

(b) 专业歌手演唱

图8-8 歌曲"燃烧"的片段

另一方面，由于人耳能分辨小于20音分的音高变化，隐马尔科夫模型或动态平均等传统方法在某些乐句中可能会失效。图8-9给出了日语流行歌曲"直到世界尽头"的一个片段，演唱者具有3年的专业训练。图8-9(a)为Tony软件给出的音符分割结果，图8-9(b)为演唱者本身手工标注的音符分割结果。我们可以看出，Tony软件无法分辨变化在一个半音左右连续出现的音符。因此，有必要针对这些情况设计新的识谱算法。

（二）基于音频特征的自动歌唱评价

在获得了音频信号的音符表示后，我们可以使用基础和高级评价标准对歌声进行评价。针对未知旋律的用户歌声（也就是没有原唱），由于无法进行标准音高与旋律的对比，我们通过分析其音符内的音高稳定性给出评价；针对有原唱的用户歌声，我们遵循通用的歌唱评价框架，通过比较音高、节奏与音强来对用户与原唱的区别与不足进行评价。

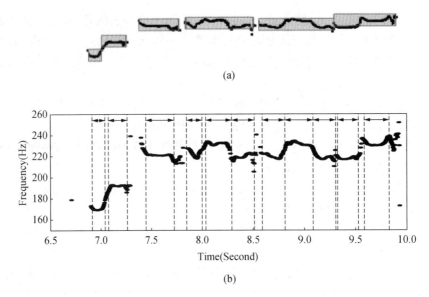

图 8-9 日语流行歌曲"直到世界尽头"的片段

1. 没有原唱的情况

在没有原唱的情况下,由于缺少对比,无法对音符的音高与节奏进行评价,因此只能评价音符内的音高稳定性与歌手声音的质量。然而,由于在比较专业的演唱中,即便某一个音符内有较大的音高波动(如一个"尖峰"),其音高仍然可能是正确的。因此,简单的判断音符内部的音高-时间曲线波动情况无法正确判别音高准确度,我们采用以下算法:

① 找出所有位于音高直方图中主导频率所在的组的帧,记录第一个帧与最后一个帧的位置 I_{first} 与 I_{last};

② 在这两个帧之间,检查所有不属于音高直方图中主导频率所在的组的帧,观察是否有若干这样的帧组成长度不小于 15 的连续区域;

③ 所有以上区域的总长度与 $I_{last} - I_{first}$ 的比值即为该音符的音高准确度率。

在进行艺术嗓音分析时,在没有原唱的情况下,我们只能通过用户本身的声音质量进行分析。这里我们使用声音的响度(Loudness)、明亮度(Brightness)与共鸣(Resonance)作为评价标准。由于不同人对音色的欣赏程度不一,因此音色无法作为一种客观评价标准,但声音的响度、明亮度与共鸣能够反映歌手对发声的控制力与其嗓音的条件。响度可以通过歌声的能量进行刻画,明亮度与共鸣可以用第三至第五共振峰的分布情况与歌手共振峰(Singer's Formant)进行刻画。

具体来说,对于每一个音符,计算其相应音频信号的能量作为其响度信息,通过整段乐句的响度曲线进行评价,一个训练良好的歌手能够将响度始终控制在一个较为平稳的水平。在主歌和副歌部分一般有所区别,通常主歌部分响度较弱,副歌部分较强,可在音乐结构分析的基础上计算主歌和副歌部分的响度平均值,进行总体评价。更精细的响度评价需要注意,在一些特殊的音符点需要增强能量以烘托气氛,而且经常和镲等打击乐器相对应,在某些长拍的音符需要渐弱降低能量以表示悲伤或温柔。这些点对于表达音乐情感非常重要。

一般而言,高频共振峰(F3~F5)在频谱中越密集,歌手共振峰越明显,歌手声音的明亮度与共鸣越好。因此,我们对歌声信号进行离散傅里叶变换(8 192 点帧长,2 048 点重叠)求得幅度谱后,对每一帧从其第三至第五共振峰区域内的幅度信息中提取[F3,F4,F5,F3~F5 的区域面积]构成四元组。对每一音符计算 F3~F5 区域的平均面积作为明亮度;在衡量歌手共振峰时,我们寻找 F3~F5 区域内异于 F3、F4 与 F5 的最显著峰(一般在 2~3 kHz 左右)作为衡量共鸣的信息。需要注意的是,在此只提供当前歌手声音明亮度与共鸣相对于数据库中歌手平均明亮度与共鸣的评价,而不提供绝对分数的评价。这是因为不同歌曲可能适合不同的音色,清澈或饱含共鸣的歌声并不一定是针对某一首歌而言最合适的歌声。

2. 有原唱的情况

在有原唱的情况下，除了上述两点之外，我们还需要对节奏信息和音符音高信息进行对比。这里我们使用动态时间规整 DTW(Dynamic Time Wrapping)算法进行原唱与歌手声音的对比(若没有音频数据，可采用 MIDI 等字符形式的节奏与音高序列 DTW 对比)。DTW 算法能够寻找两个时间序列的最佳匹配，图 8-10 给出了一个 DTW 矩阵的例子。在 DTW 矩阵中，斜率 45°的直线表示完美匹配(音高与节奏均完全符合)，用户曲线中异于完美匹配直线的点即为音高偏差处，而用户歌声首尾连线的斜率与 1 的差值可用来衡量节奏的偏差，用户曲线与完美匹配直线之间的面积可用来衡量用户整体(音高准确度与节奏)的综合水平。

我们从音符层面和帧层面两方面进行 DTW，分别计算其斜率差值与面积，最后分别求差值与面积的平均值以获得最终的评价。这是为了避免由于我们提出的识谱算法本身性能限制而引起的原唱识谱不准确影响评价结果。

图 8-10　原唱与歌手声音的对比

另外，考虑到模仿秀等应用中可能会对歌手与原唱的音色相似性进行比较，加入可选的音色比较算法。采用 39 维 MFCC 特征中的前 12 维作为音色的参数，计算每一帧的相应 MFCC 特征值与原唱 MFCC 特征值之间的欧氏距离，距离越小相似度越高。最终给出整个歌曲片段的音色相似曲线。由于 MFCC 还包含了音高信息，因此 MFCC 特征的比较同样有助于进行音高准确度的对比。

(三) 歌声音高识谱算法测试

由于以上的歌唱评价步骤不会给出具体的分数且不具有一个绝对正确的客观事实，因此将算法测试的重心放在歌声音高识谱算法测试上。需要自行搜集相应的数据并建立数据库。测试方法与测试指标包括：正确的起点、音高和终点 COnPOff(Correct Onset, Pitch and Offset)，正确的起点和音高 COnP(Correct Onset and Pitch)，正确的起点 COn(Correct Onset)，只有起点错误 OBOn(Only Bad Onset)，只有音高错误 OBP(Only Bad Pitch)，只有终点错误 OBOff(Only Bad Offset)，Split(过度分割)，Merged(错误合并)，PU(客观事实中未出现)与 ND(未成功检测)。RateGT 和 RateTR 分别是客观事实中和识谱结果中的音符数。一个正确识谱的起点应在客观事实±50 ms 的范围内，一个正确识谱的终点应在客观事实±50 ms 的范围内或音符长 20% 的范围内。

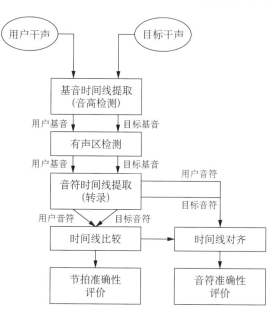

图 8-11　自动歌唱基础评价系统流程

四、一种自动歌唱评价系统

本节介绍一个自动歌唱评价系统。系统的总体目标是：① 实现一套基于音频特征的自动歌唱基础评价系统，具有基频提取、歌声音高识谱、时间序列比较等三个步骤，可以给出用户在音高准确度和节拍准确度上与目标歌声的相似性曲线，从而产生两个相应的评分；② 提取歌声中的部分高级信号特征，构建一个自动歌唱高级评价系统框架。

(一) 歌唱基础评价系统

自动歌唱基础评价的系统流程如图 8-11 所示。分为以下步骤：

(1) 用户输入自己所演唱的歌声片段，系统对两段歌声音频信号进行加窗、分帧，以便进行后续运算。使用矩形窗，窗长 25 ms，一半重叠。

(2) 系统对两段歌声逐帧进行基于YIN算法的基频提取计算,结合各帧所对应的具体时间,可形成一条基频-时间曲线,即基频-时间线。

(3) 对基频-时间线进行有声区检测,得到一条仅在有歌声区域具有数值的新的基频-时间线。

(4) 系统通过识谱步骤,从歌声信号中不断发生波动的基频序列中提取出对应的音符向量,形成音符-时间曲线。克服基频-时间线上呈现的歌手演唱时引起的基频尖峰(Spike)和修饰音(Ornamentation)等现象,由基频序列计算出歌手唱出的实际音符序列。

具体识谱算法如下:

① 两个重要假设:首先,在将基频序列分割为不同的音符时,两个不同的音符其差值必大于一定幅度(如2/3个半音);其次,在任何情况下,连续两个音符的基频值之差不可能大于一定幅度(如13个半音)。

② 首先,在进行音符计算之前,以1/5个半音为分辨率,对基频值序列进行量化;

③ 对所得的量化基频序列按照MIDI音符表四舍五入进行识谱,并在所得音符序列中进行三次动态平均滤波处理,以筛除突变值;

④ 另外,将修饰音定义为一个音符内部开头的某一段区域,其音高小于被修饰音的音高的现象。修饰音是高度个人化的艺术处理,虽然修饰音的出现会造成歌手在基频方面与目标段落的偏移,但仍然不会被视为音高准确度方面的负面评价,也就是将该段修饰音直接视为被其修饰的音符的一部分。

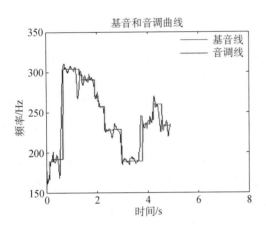

图8-12 歌曲《一次就好》片段中基频-时间线和音符-时间线的最终计算结果

⑤ 从一段基频序列开始,到最终的音符序列输出,总体的效果如下图8-12所示,其中波动曲线为基频-时间线,平直曲线为音符-时间线。

(5) 匹配步骤:

① 基于上一步骤所得到的音符-时间线,使用动态时间规整算法DTW找到用户与目标这两段歌声之间在时间上的最相似路径,并通过该路径得到二者产生时间差别的时间点和偏移量,从而给出用户在所唱的歌声段落中是否出现了抢拍或者慢拍的提示,以及最终的节拍准确度评价。② 在两条节拍时间线同步对齐之后,对两条基频-时间线进行相互对齐,并由此给出客观的音高准确度评价。

设定一个"节拍错误指示值",初始值设为0,遍历整条路径。在路径出现横片段时,该指示值被+1,当路径出现纵片段时,该值被-1,最终,在各个时刻的非零值将指示慢拍或抢拍。在用户歌声没有发生节拍错误的时间点,"最佳路径"将反映为一段斜的直线;否则,"最佳路径"将反映为一段横或者纵的直线。

图8-13即为该步骤的一个例子。图8-13(a)为歌曲"一次就好"片段中,没有发生明显节拍错误的歌手与目标歌声之间比较时的"最佳路径";图8-13(b)为相同片段内,发生了明显节拍错误的歌手与目标歌声之间比较时的"最佳路径"。在所得到的"最佳路径"中,如果我们根据该"最佳路径"所反映出的索引出

(a)

(b)

图8-13 歌曲《一次就好》片段中,节拍正确(a)和错误(b)两种情况下的累积惩罚矩阵,DTW

现顺序,对用户歌声和目标歌声这两个序列的索引进行调整,就能够得到两组被对齐后的音符序列。该序列的意义在于,我们能够不受用户的节拍错误影响,更加合理可观的给出其在"音高准确度"这一方面的基础评价。图 8-14 即为针对图 8-13(b)中,节拍发生错误时的音符序列对齐效果。

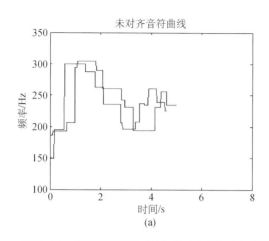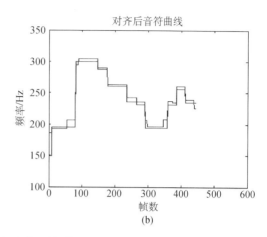

图 8-14 音符序列对齐效果,其中(a)为对齐前的两条音符-时间线,(b)为相互对齐后的两条音符序列

(二) 用户和目标的干声

本系统的任务是通过比较用户和被其模仿的同一歌声片段的目标歌声之间的相似性,给出对用户的音高准确度和节拍准确度的评价。在进行评价之前,需要采集歌手和目标歌声二者的干声(Acapella)即无伴奏的歌声,其中目标歌声可以为原歌曲的原唱。

(三) 歌唱高级评价系统

在歌唱基础评价的前提下,进一步计算歌声中的频谱包络(Spectral Envelope)、谐音(Harmonic)、颤音(Vibrato)等特征,并结合歌声信号本身的能量(或响度)(Energy 或 Loudness),利用机器学习分类或统计分析等手段,寻找情感饱满度、破音现象和气息强弱等多种高级歌唱效果与这些特征之间的关系,实现自动歌唱高级评价。

首先在上一部分所提取出的音符-时间线上,找到时值较长(至少 1 拍以上)的音符。在该类片段中,歌手将更容易在声音中体现个人的特点和问题,之后进行的运算都将仅在此类区域进行。逐帧对用户歌声信号进行短时傅里叶变换和均方根(RMS)计算,得到频谱图和声强-时间线。从频谱图中,可以利用已有的基频和若干倍谐音(Harmonics)的频率位置,计算歌声信号的频谱形状特征和谐音能量特征;同时,从相同时间位置的基频-时间线和音符-时间线之间的关系可以得出歌声的颤音特征。最终,将这些音频特征与一些歌声的高级评价相联系。

由于气息充足、共鸣强烈等特征的评价对于大多数业余歌手来说太过苛刻,而音色描述分类这一任务在不同的听众中很难产生共识,所以我们选择感情饱满度和音域合适度这两个高级评价作为系统的实现目标。这两种评价能在歌手群体中产生较为明显的好坏之分,并且能够在大多数的听众中产生评价上的共识。

具体来说,感情饱满度是指歌手在演歌唱曲时内心意愿的强烈程度。在大多数的歌唱娱乐场合中,感情饱满的歌声会更加被人们欢迎;音域合适度是指在歌曲片段中,歌手能否较为舒适的完成当前音高位置的演唱,而不发生声音质量方面的恶化。显然,更高的音域合适度是多数听众在欣赏歌声时所共同肯定的一项主观感知特征。对每个音符要判别其是否落入演唱者合适的音域,是否存在高音唱破或者低音下不去的现象。

在大量的数据集中,通过数据相关性等统计分析手段和有监督的机器学习分类手段,找到音频信号特征和高级听觉感知评价之间的内在联系。在情感饱满度方面,选取相关性较大的频率波动、声强波动、颤音比重、响度能量比重、颤音速率和颤音幅度特征作为参考特征,选取支持向量机 SVM(Support Vector Machine)作为机器学习分类器。基于皮尔森相关系数的数据分析只能够揭示单个歌声信号特征与主观评

价之间的关系，不能表现出歌声信号特征之间的作用与主观评价结果的联系。

歌唱是语言的一种特殊表达方式，除了以上节奏、旋律、强弱、感情、技巧等音乐方面的评价要素之外，还有一些涉及唱词方面的评价要素。例如，尝试通过语音识别技术将歌声转变为文字，比较是否与歌词中的各个字对应。但是考虑到歌声与日常语音的巨大差别，目前的语音识别技术无法直接用于准确的歌词识别，此问题留待以后解决。此外，考虑到歌曲的内容、音域、情绪等要素，对于大多数歌曲来讲，演唱者应该与原唱为同样性别。需要判断演唱者性别。此外，演是是否字正腔圆也很重要，需测量演歌唱词的是否清晰可懂。最后，绝大多数中文歌曲都为普通话（国语），还需考虑演唱者是使用比较标准的普通话而不是各地方言进行演唱。

第五节 乐谱跟随

一、音频乐谱比对简介

音频乐谱比对技术（Audioscore Alignment），即乐谱跟随（Score FolLowing），是一种将音频音乐与相应的乐谱符号进行对齐的技术。该技术是基于乐谱的交互式音乐系统的重要组成部分，可以用于诸如自动翻页、演奏分析、哼唱检索、智能音乐编辑器等领域。实时乐谱跟踪技术起初来源于自动伴奏和计算机音乐家两个主要需求。这两个任务都需要实时估计不断奏出的音频音乐在乐谱中的位置，同时利用速度模型控制伴奏播放的速度，并根据音乐家的演奏情况对机器的反应进行同步。可见，其中音频乐谱比对是交互式音乐系统的核心技术之一，具有重要的研究价值和广泛的应用前景。最近几十年间，不论是在艺术领域，还是在教育和游戏产业中，乐谱跟随方面的应用蓬勃发展。

离线比对技术的一个应用是媒体播放器插件，实现这样的功能：给定一个音频文件中的位置，能自动找到同一首音乐在其他音频文件中的相应位置。这个功能受到音乐演奏研究人员和古典音乐爱好者的欢迎。另一个应用是自动伴奏系统，这种情况下没有乐谱，独奏和伴奏音乐为独立的音轨，在以独奏音乐为准进行对齐，同时可以相应调节独奏者的动态变化和时间变化播放伴奏音轨，也可用于虚拟卡拉OK系统。

二、音频乐谱比对发展现状

1984年，Dannenberg和Vercoe分别独立地迈出了乐谱跟踪研究的第一步。他们利用字符串匹配技术，将输入的符号（MIDI）音乐数据与存储的乐谱字符串对齐。随后Dannenberg还将该技术扩展至多声部多乐器的情况。基于字符串匹配技术的研究范式持续了整个20世纪90年代，其中主要的改进为支持对输入音频的实时分析。

在世纪之交，乐谱跟随领域引入了统计方法，主要通过隐马尔可夫模型HMM（Hidden Markov Models）建立乐谱状态的概率模型。21世纪前十年，乐谱跟随方法的数量和种类迅速增加，该领域日趋成熟。2006年，乐谱跟随列入MIREX研究任务列表，通过衡量乐谱中的标记和实时输入音频之间的对齐误差来评估方法性能。两个脱胎于HMM方法的主要系统是Christopher Raphael的Music Plus One和Arshia Cont的Antescofo，这两个系统都以鲁棒的乐谱状态和Tempo模型著称。粗略地讲，这些系统首先将实时音频和乐谱编码为一系列符号状态，然后利用统计和机器学习方法进行对齐。

Simon Dixon通过引入在线动态时间规整DTW（Dynamic Time Warping）算法，提出了一个截然不同的乐谱跟随方法。这种方法先将乐谱合成为音频音乐，甚至完全忽略符号乐谱，直接利用一个参照音频，然后将待比对输入音频流与参照音频对齐。此外，研究人员还研究音频与音频之间进行比对的其他方法，例如粒子滤波，同时也提出了一些融合了概率范式和音频对齐范式的解决方案。构建Tempo模型是与声音标记对齐截然不同的任务。虽然每个音符的起点被视为瞬时事件，Tempo作为描述音乐速度随时间变化的指标，呈现了更明显的动态性。一个好的乐谱跟踪方法既要能描述音符起点，也要能描述Tempo。Tempo模型可以与对齐算法互补，进一步提升对齐的效果。

三、音频乐谱比对的经典方法

目前,动态时间规整和隐马尔可夫模型是两种主流的乐谱跟随方法,其用于乐谱跟随时的主要思路分别如下所述。

(一)基于动态时间规整的离线乐谱跟随方法

动态时间规整(DTW)是一种用于对齐两个时间序列的方法。用于乐谱跟随时,两个原始时间序列分别为从乐谱综合出的参考音频和待对齐的音频。为了进一步降低计算的复杂性,通常首先分别计算出参考音频和待对齐音频在某种时间粒度上的音频特征,然后利用DTW比较由音频特征构成的数据序列。

假设参考音频特征序列为 $U=u_1,\cdots,u_m$,待对齐音频特征序列为 $V=v_1,\cdots,v_n$,利用来自两个序列的特征数据计算出局部代价函数 $d_{U,V}(i,j)$,其中 $i=1,\cdots,m$,$j=1,\cdots,n$,所有 $d_{U,V}(i,j)$ 构成 $m\times n$ 的代价函数矩阵。$d_{U,V}(i,j)$ 给出了数据对 (u_i,v_j) 匹配的代价。DTW方法的目的就是寻找最小代价路径 $W=W_1,\cdots,W_l$,其中 $k=1,\cdots,l$,W_k 表示 (i_k,j_k),$(i,j)\in W$。完美的匹配代价为0,否则为正数。路径匹配代价函数 $D(W)$ 为整条路径的局部匹配代价之和:

$$D(W)=\sum_{k=1}^{l}d_{U,V}(i_k,j_k) \tag{8.3}$$

W 要满足一些约束条件:路径受限于两个序列的末端,W 是单调和连续的,即:

边界条件:$W_1=(1,1)$

$$W_l=(m,n) \tag{8.4}$$

单调性条件:$i_{k+1}\geqslant i_k$ 对于所有 $k\in[1,m-1]$

$$j_{k+1}\geqslant j_k \text{ 对于所有 } k\in[1,n-1] \tag{8.5}$$

连续性条件:$i_{k+1}\leqslant i_k+1$ 对于所有 $k\in[1,m-1]$

$$j_{k+1}\leqslant j_k+1 \text{ 对于所有 } k\in[1,n-1] \tag{8.6}$$

其他局部路径约束条件也很常见,其中可能改变单调性和连续性约束条件,比如允许在行、列方向上增加两个或三个步长和/或在行、列方向上至少增加一个步长。此外,还经常使用全局路径约束,例如Sakoe-Chiba界,将路线限制在对角线的固定距离内(通常是时间序列总长度的10%)或者Itakura平行四边形界,以平行四边形限制路径,其长对角线与代价函数矩阵的对角线重合。通过限制全局或局部路径的斜率,这些约束条件可以预防病态解并减小搜索空间。

最小代价路径可以利用动态规划求得,通过递归表达式:

$$D(i,j)=d(i,j)+\min\left\{\begin{array}{l}D(i,j-1)\\D(i-1,j)\\D(i-1,j-1)\end{array}\right\} \tag{8.7}$$

其中 $D(i,j)$ 是从 $(1,1)$ 到 (i,j) 的最小路径代价,$D(1,1)=d(1,1)$ 的最小成本路径的成本。路径本身是通过从 $D(m,n)$ 反向追溯递归过程得到的。通过将 $d(i,j)$ 乘以取决于移动方向的权重,除了斜率约束之外,还可以引入其他形式的偏移量偏差。事实上,上述公式偏于对角化的步长,对角化的步数越多,总路径长度越短。

DTW算法具有与序列长度呈平方关系的时间和空间复杂度,这限制了其用于匹配长序列的情况。虽然通过改进全局路径约束条件可以得到线性时间和空间复杂度的算法,但是不能保证所得到的解对给定的代价函数来说是最优的。在实践中,这些解通常接近于所求的解,因为它们避免了不完善的代价函数造成的病态解。当然,使用全局路径约束通常假设已知两个序列的完整信息。对于有关DTW的效率和实时问题的进一步研究可以参考文献。

利用DTW实现乐谱跟随时,通常以参考音频和待对齐音频特征之间的相似性测度作为代价函数,其

中音频特征一般采用音频音乐的低层物理特征,而非音乐符号特征,主要是为了避免更困难的音高识别问题,尤其是多音音乐中音高的识别结果更不可靠。在计算音频特征时,先将原始音频信号截断成多个小的音频片段,然后加窗降低截断引入的高频噪声,对得到的音频数据进行快速傅里叶变换计算出频谱特征,并将370 Hz(F#4)以下低频段做线性映射,370 Hz~12.5 kHz的各频段映射到具有半音间隔的对数尺度,12.5 kHz(G9)以上的频段被归为新尺度的最后一个特征。这能进一步压缩数据,同时不损失有用的信息,而且也符合人类听觉系统的线性-对数频率敏感性。

对齐最关键的部分在于音符的起始时刻,随后的时间段内几乎没有关于时间的信息,并且由于在同一音符内能量特征随时间变化相对较慢,很难使用能量特征进行对准。因此,最终音频帧的特征表示对一阶差分进行了半波整流,从而仅考虑每个频段内能量出现增长的部分。最终,利用欧几里得距离来比较这些正的频谱差分向量计算代价函数:

$$d(i,j) = \sqrt{\sum_{b=1}^{n}(E'_u(b,i) - E'_v(b,j))^2} \quad (8.8)$$

其中,$E'_x(f,t)$表示在时间帧t处频段f中信号$x(t)$能量$E_x(f,t)$的增加:

$$E'_x(f,t) = \max(E_x(f,t) - E_x(f,t-1), 0) \quad (8.9)$$

在音乐领域的应用中,DTW一直被用于乐谱-演奏音频的对齐和哼唱类应用程序的搜索。最早的乐谱跟随系统就采用了动态规划,其中的特征是通过单音轨符号音频提取的顶层特征。还可以采用隐马尔可夫模型等基于数据进行训练的方法。

(二) 基于隐马尔可夫模型的乐谱跟随方法

当进行音频和乐谱匹配时,音频中的基频频率、音符持续时间等特征本质上是不确定的。这种不确定性来自乐器演奏者或歌手不可能完美地依据乐谱演奏或歌唱,而且基频频率识别算法也不是绝对可靠的。诸如HMM等随机模型是应对这些难题的一种灵活方法,采用特定的概率模型为信息的不确定性或不完备性建模。音乐演奏音频因其统计参数随时间变化,是一个非平稳过程,因此适合采用HMM模型。

隐马尔可夫模型是描述状态转移的马尔可夫链的一个扩展。由马尔可夫链得到状态序列$X = s_1, s_2, s_3, \cdots, s_n$,为了便于计算,马尔可夫链假设各个状态$s_t$的概率分布只与它前一个状态$s_{t-1}$有关。虽然这个状态序列不可见,但每个状态$s_t$会产生一个输出$o_t$,这个输出仅取决于状态$s_t$,由此得到的输出序列$Y = o_1, o_2, o_3, \cdots, o_n$是可见的。

用于乐谱跟随时,隐马尔可夫模型涉及两个基本问题:①给定足够量的观测数据,如何估计隐马尔可夫模型的参数;②隐马尔可夫模型的参数确定后,给定某个特定的输出序列,如何找到最可能产生这个输出的状态序列。第一个基本问题涉及隐马尔可夫模型的训练,目的是计算或估计状态转移概率$P(s_t|s_{t-1})$和生成概率$P(o_t|s_t)$。第二个基本问题就是在已知输出序列$o_1, o_2, o_3, \cdots, o_n$的情况下,求使得条件概率$P(s_1, s_2, s_3, \cdots, s_n | o_1, o_2, o_3, \cdots, o_n)$最大的状态序列$s_1, s_2, s_3, \cdots, s_n$。即

$$s_1, s_2, s_3, \cdots, s_n = \arg\max P(s_1, s_2, s_3, \cdots, s_n | o_1, o_2, o_3, \cdots, o_n) \quad (8.10)$$

公式中的条件概率不容易直接求出,但可以间接计算。利用贝叶斯公式,上述公式右端的条件概率等价为:

$$\frac{P(o_1, o_2, o_3, \cdots, o_n | s_1, s_2, s_3, \cdots, s_n) \cdot P(s_1, s_2, s_3, \cdots, s_n)}{P(o_1, o_2, o_3, \cdots, o_n)} \quad (8.11)$$

其中,$P(o_1, o_2, o_3, \cdots, o_n | s_1, s_2, s_3, \cdots, s_n)$表示由状态序列$s_1, s_2, s_3, \cdots, s_n$生成输出序列的可能性,$o_1, o_2, o_3, \cdots, o_n$表示$s_1, s_2, s_3, \cdots, s_n$为一个合理的状态序列的可能性,$P(o_1, o_2, o_3, \cdots, o_n)$表示生成输出序列的可能性。一旦输出序列产生,$P(o_1, o_2, o_3, \cdots, o_n)$就是一个可忽略的常数。公式中的分子

$$P(o_1, o_2, o_3, \cdots, o_n | s_1, s_2, s_3, \cdots, s_n) \cdot P(s_1, s_2, s_3, \cdots, s_n) \quad (8.12)$$

利用隐马尔可夫假设

$$P(o_1, o_2, o_3, \cdots, o_n \mid s_1, s_2, s_3, \cdots, s_n) = \prod_t P(o_t \mid s_t) \tag{8.13}$$

和独立输出假设

$$P(s_1, s_2, s_3, \cdots, s_n) = \prod_t P(s_t \mid s_{t-1}) \tag{8.14}$$

则优化问题容易求解,具体寻找最优状态序列时,可以利用著名的维特比(Viterbi)算法。

在乐谱跟随中,HMM模型(图8-15)中的输出序列Y是从音频信号提取的特征序列,X是由音符、非音符、静音等单元构成的状态序列。对于有标注的音频音乐数据,将音频信号分帧,计算每帧的多个特征,构成特征向量,所有帧的特征向量序列构成输出序列Y。根据音频的标注数据构造对应的状态序列。利用所有数据的状态序列和输出序列,可以估计出状态转移概率和输出概率。这样就得到了可以用于乐谱跟随的HMM模型。在已知乐谱跟随HMM模型的条件下,对任一音频信号的特征序列,可以估计出状态序列,从而得到在乐谱中的位置信息。

图 8-15 HMM 模型

乐谱跟随的HMM模型中包含三个状态模型:一个音符模型,一个非音符模型和一个静音模型。其中音符模型采用三个状态来模拟音符的Attack、稳态、和Release阶段。因为没有时间结构,静音模型仅包含一个状态。非音符模型包括三个状态,用来解释演奏中出现的所有无音高的声音。这可能包括噪声类的虚假声音(Noisy Spurious Sounds),或者歌声中的换气(Aspirations)、摩擦音(Fricatives)、爆破音(Plosives)等。

输出概率函数的选择至关重要,因为它必须模拟乐谱演奏时的内在变化。一些HMM系统采用结合矢量量化器的离散输出概率函数。在预先计算好的码本中,每个输入特征向量用最接近的向量索引代替,输出概率函数是一个包含了每个可能VQ索引概率的查找表。这种方法在计算上非常高效,但是容易引入量化噪声,从而限制这种方法的精度。因此,使用参数化连续密度输出分布似乎是一个更好的选择,它直接对特征向量进行建模,例如使用多变量高斯混合模型。

模型训练需要标注训练集中的音乐乐句,每个乐句既有音频音乐,也有对应的音符信息。根据音符信息,连接基本音乐单元的HMM构建扩展的有限状态网络FSN(Finite-State Network)。除了静音和非音符之外,大多数单元都是音符单元。因为音符单元中包含了基频频率及其持续时间等信息,每个音符单元彼此各不同。

一旦为训练集中的每个乐句都构建了一个复合句子FSN,接下来估计单元模型的参数。对于所有训练数据来说,使得模型似然度最大的参数即为所求,具体可以采用前向后向算法(Forward-Backward Procedure)或分段k均值训练算法(Segmental K-Means)。

对齐时,先提取待对齐的音频数据的特征序列作为模型的输出序列,根据训练得到的HMM模型,利用维特比解码方法找到最可能的状态序列的路径,其中给出了从一个音乐单元转化到下一个单元的时间点的信息。

四、小结

本节介绍了乐谱跟随的两种经典方法:DTW和HMM。在最小粒度层面,如果从状态转换角度看待帧到帧的规划过程,则DTW可以看作HMM的特例。对于乐谱跟随来说,存在在线(Online)和离线(Offline)两种情况。在线乐谱跟随一般来说需要实时进行,此时可以考虑在线DTW方法,解决输入序列不完整带来的问题。当出现演奏错误、即兴演奏、或存在跳跃或反复等结构变化时,在线对准算法可能产生临时性奇怪的局部输出。利用速度(Tempo)模型可以平滑小的误差,但系统误差的检测和校正仍是一个较大的问题。在线DTW比对方法最大的错误发生在音频片段的开始处和乐句的交界处,因为音频开始处还没有足够的数据用于对齐,而乐句交界处的Tempo一般存在较大变化,即,时间上不连续。通过结合音频的前后信息可以改进HMM算法。例如,可以根据每个音符之前和之后的音符来训练不同的音符模型。

第九章 音乐搜索

第一节 基于音频指纹的音乐识别

一、概述

所谓音乐鉴别(或音乐识别),是指:给定一段身份未知的音频音乐数据,机器自动判断它是否是音乐库中的某个音乐(或其中的一段)。音乐库中的音乐都是已知的音乐,而且都是以音乐表演的原始音频数据来代表的。音乐库中的音乐也叫参考音乐,以区别于待鉴别的未知音乐。音乐鉴别又叫音乐识别。

音乐鉴别有两个典型的应用。第一,从各种传播渠道(广播、电视和互联网)采集音频音乐数据并进行自动鉴别和统计,能有效地帮助权利人维护音乐著作权。第二,采集音乐片段(如通过手机录音)并进行鉴别,可以帮助用户获知该音乐的表演者、唱片公司及其他相关信息。音乐鉴别的典型应用,包括手机录音音乐鉴别和广播音频音乐鉴别,都要求鉴别算法能对很短的(一般为 3~10 s)音频段进行鉴别(默认该音频段整体源自一个原始音频)。算法不仅要鉴别出未知音频段对应的原始音频,还要指出它在原始音频中的位置。

一般来说,从各种传播渠道采集的一段音频音乐,即使认为它来源于某个音乐的原始音频,它的音频数据和原始音频数据都有差别。在某些情况下,这种差别还相当大。这正是音乐鉴别的挑战所在。从各种传播渠道采集的待鉴别的音频音乐与参考音乐的原始音频之间的差别,是由以下原因导致的:①原始音频信号经下采样(Down-Sampling)或有损压缩(例如,将 CD 音乐压缩成 MP3 格式),声音质量下降。②在原始音频播放时通过录音设备录音,播放设备的质量、环境(噪声)和录音设备的质量,都会影响最终的录音质量。③原始音频作为背景,与其他音频混合,例如音乐声音和电台节目主持人的话音混合而产生的混合音频。④对原始音频做均衡处理(Equalization)(对某些频率的振幅做调整)、时长改变、速度改变(时长和音高同时改变)和音高移动(Pitch-Shifting)等,为了得到期望的(或改善的)听觉效果。

上述各种情况对音乐鉴别提出的挑战,归结为以下两类:①尽管待鉴别的音频与原始音频有所不同,但它们在时长和音高内容上是一样的。下采样、有损压缩、播放和录音、混合、均衡处理等,都属于此类。②待鉴别的音频是原始音频经时长改变、播放速度改变或音高移动的结果。速度改变时,音频时长和音高都会改变。相对来说,下采样、有损压缩、环境噪声,或低质量放录、混合、均衡处理等引起的音频变形,比较容易应对,但时长改变和音高移动等音频变形就比较难以对付。

音乐鉴别技术研究大约是从 2000 年开始的。相对于其他的基于内容的音乐搜索技术,音乐鉴别技术已经相当成熟了。尤其对于一般的音频变形的情况(如重采样、有损压缩、环境噪声或低质量放录、混合、均衡处理等),鉴别准确率和鉴别速度都满足大规模应用的要求——百万参考音乐库 10 s 未知音频段鉴别平均耗时不到 10 ms。事实上,已经有多家公司提供相应的技术和服务。

系统性能评价主要用以下指标,这些指标之间往往都是有联系的:

1. 错误率

分两种情况。第一种情况:待鉴别的音频在音乐库中有对应的音乐,系统却没鉴别出来或将其鉴别成其他音乐;第二种情况:待鉴别的音频在参考音乐库中没有对应的音乐,但系统却将其鉴别成库中某个音乐。第一种错误无疑要尽量少。在类似音乐著作权维护的应用中,第二种错误也是要极力减少的。

2. 鲁棒性

当待鉴别的音频是原始音频的较严重的变形结果时,还能保持较低的鉴别错误率。在某些应用场景,如手机录音的音乐鉴别,鲁棒性直接影响系统的可用性。

3. 速度

对实际应用系统来说,鉴别速度是一个关键指标。例如,面对百万甚至千万首音乐的音乐库,而且来自几千家电台(电视台)的源源不断的音频需要做鉴别,这时鉴别速度的重要性可想而知。

4. 存储消耗

为了提高鉴别速度,一般系统都是将音乐库全部装入内存。由于内存有限,就需要精简音乐表示以支持更大规模的音乐鉴别。

5. 可鉴别粒度

系统支持的最小可鉴别音频长度（一般以音频时长计）。一般来说，可鉴别粒度设置得越小，音乐段之间越不易区分，故要达到同样的可靠性，就需要提取更精细（往往意味着数据量更大）的音乐特征。可鉴别粒度的设定也取决于应用需求。例如，在根据音乐播放时长计费的方式下，可鉴别粒度就不应大于法定的最小计费时长。

6. 其他

在某些应用中，不仅要从未知音频流中鉴别出是哪个音乐，还要准确分辨音频流中音乐段的长度（如出于版权计费需要）。

二、系统基本框架

音乐鉴别系统的基本框架如图9-1所示。系统一般由三个主要部分构成。音乐特征提取：从音频音乐数据（包括未知音频和音乐表演的原始音频）中提取特征，将音乐表示成紧凑的，且能反映音乐感知特性的形式。音乐库构建：按一定结构将参考音乐组织起来并建立索引，以实现高效的音乐搜索。音乐搜索：基于索引确定候选参考音乐，计算未知音频音乐与候选音频音乐之间的相似性。音乐鉴别最终归结为计算未知音频和参考音乐的音频之间的相似性问题。

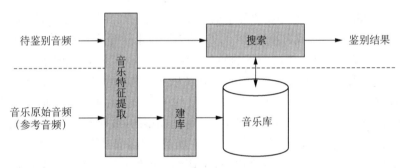

图9-1 音乐鉴别系统基本框架

三、音乐特征提取

音乐鉴别考虑的是未知音频和音乐表演的原始音频在人感知上的相似性。人听起来一样或相似的音频，在波形数据上也往往有很大的差别。例如，一首CD音乐和它压缩成的MP3格式，在人听来就是一个，但它们的波形数据则完全不同。因此，音乐鉴别不能直接比较音频数据，而应该从音频数据中提取与感知相关的特征，并基于这种特征来计算音频之间的感知相似性。

对音乐特征的基本要求是区分能力强：能区分不同音乐；鲁棒性强：音频变形较严重时，音频特征还能重现（或基本不变）；表示粒度小：在未知音频段和参考音频之间能比较精确地对位（同步），同时能适应很短的未知音频段鉴别的需要；体积小：则内存消耗少，而且相似性计算的复杂性也低。

音乐特征提取过程一般分为预处理和特征计算两个阶段。

（一）预处理

与人的感知相关的音频特征（如音高和颜色等）主要出自频域，所以面向音乐鉴别的音乐特征一般也是在频域提取的。将信号从时域变换到频域，一般都是基于短时傅里叶变换。对信号的预处理包含以下三个步骤：

1. 音频分帧

以一定的帧长和帧移，将音频划分为一系列音频帧。与其他的音乐分析任务相比，音乐鉴别一般采用较长（如370 ms）的帧和较小的帧移（如11.6 ms）。帧较长且帧移较小，说明帧间重叠较多。较长（例如乐音长短）的音频帧包含更多的音乐语义，因而利于音乐鉴别。帧间重叠较多，对音频时长改变有一定的抵抗作用。未知音频段可能来自参考音频的任何位置，离最近的帧起始位置有最多半个帧移的距离（参见图9-2）。所以，较小的帧移就意味着未知音频和参考音频的对应帧之间的误差较小。

(1) 短时傅里叶变换

对每帧信号做傅里叶变换。由于人对信号相位不敏感,故一般只留下幅值(或能量)而舍弃相位。也可以做 Constant Q Transformation(CQT),1~3 个频点每半音(Semi-tone),各个频点的频率参见下式:

$$f_k = f^* \cdot 2^{k/M}, \ k = 1, 2, 3, \cdots \qquad (9.1)$$

式(9.1)中,f^* 为最低参考频率,M 取 12、24 或 36(分别对应 1、2 或 3 个频点每半音)。与普通傅里叶变换相比,CQT 被认为能更好地表示音乐信号的音调内容。

(2) 频带划分

划分频带,并计算各个频带的幅值(或能量)。频带划分一般基于某种与人的感觉相关的音调标度,常见的有 Mel 标度和半音标度,相应的标度和频率之间的关系分别如式(9.2)和式(9.3)所示。一般来说,如果要从频谱图中提取关键点(关键位置)作为表示分量,就要求各个频带更窄一些(即频带分辨率更高一些)。

$$T_{Mel} = 2\,595 \cdot \log(1 + f_{Hz}/700), \qquad (9.2)$$

$$T_{Semitone} = 12 \cdot \log_2(f_{Hz}/f_{Hz}^*), \qquad (9.3)$$

式(9.2)和式(9.3)中,f_{Hz} 代表频率,f_{Hz}^* 代表参考半音频率。

通过上述预处理,一首(或一段)音乐就表示成一个幅值(或能量)声谱 $\mathbb{R}_+^{M \times N}$,$M$ 是频带个数,N 是帧数。

图 9-2 对应帧之间误差示意图

注:(a)代表未知音频,(b)代表参考音频,并假定(a)来自(b),竖实线代表帧起始位置,h 代表帧移,d 代表对应帧之间的偏移量。

图 9-3 分量之间按时间顺序对应

注:(a)为未知音频段的分量序列;(b)为参考音频的分量序列,双箭头虚线指示分量之间的对应关系。

(二) 特征计算

从音乐鉴别的角度来看,未知音频和参考音频之间的相似性取决于按时间顺序对应的对应时间点音频的相似性。所以,音乐特征应该是一种时间有序结构(即时间序列),或时频二维有序结构。这个结构中的各个分量(或称单元)都应该只反映音乐的局部情况。音乐相似性计算应该以符合时频顺序的局部对应(局部对局部)和局部相似性计算为基础(参见图 9-3)。基于局部分量来表示音乐,也是鉴别较短的音频段的需要。短的音频段可能来自参考音频的任何位置,要精确地分辨匹配位置和匹配长度,就要求音乐表示基于间隔足够小的局部分量特征。

音乐特征计算所基于的原始数据,就是音频音乐经预处理后所得的幅值(或能量)频谱图 $\mathbb{R}_+^{M \times N}$。音乐特征一般分为两种:基于固定位置分量的特征和基于不定位置分量的特征。

1. 固定位置分量

固定位置分量(或称固定位置单元),是指音乐特征中的各个分量的时频位置是预定的,而且各个分量所覆盖的时频区域都是一样大的。也就是说,各个分量的时频位置和覆盖的时频区域与实际音频内容无关。分量的多少和分布也与实际音频内容无关。

Jaap Haitsma 等人在 2002 年提出的音频指纹,就是一种典型的固定位置分量的分量特征序列。这种分量特征(具体称为子指纹)考虑的是能量频谱图中频带内相邻帧间能量差和帧内相邻频带间能量差。有实验表明这是一种比较鲁棒的特征。这种分量特征 $F(n)$ 定义为(参见图 9-4):

$$F(n)=(F(n,0),F(n,1),\cdots,F(n,31))$$
$$F(n,m)=\begin{cases}1,E(n,m)-E(n,m+1)-(E(n-1,m)-E(n-1,m+1))>0\\0,E(n,m)-E(n,m+1)-(E(n-1,m)-E(n-1,m+1))\leqslant 0\end{cases} \quad (9.4)$$

式(9.4)中，n 为音频帧序号；$m\in[0,31]$ 为频带序号；$E(n,m)$ 代表第 n 音频帧的第 m 频带的能量值。每个分量覆盖相邻的 2 帧音频(381.6 ms)，相邻分量间距 1 帧(11.6 ms)。每个分量表示为一个 32 位二进制数。一首音乐就表示成一个二进制数序列 $F(1),F(2),F(3),\cdots,F(N)$。

他们采用的音频帧长为 370 ms，帧移为 11.6 ms，可见相邻帧间重叠率很高，达 31/32，对数等差频带个数为 33(覆盖的频率范围在 300~2 000 Hz)。

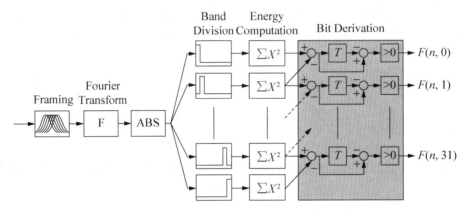

图 9-4　音频指纹特征提取方案示意图

Yu Liu 等人在 2009 年提出一种基于离散余弦变换(DCT)的音频指纹，据说比 Jaap Haitsma 等人提出的音频指纹更能抵抗音频压缩、质量下降和加入性噪声。这种音频指纹也是基于固定位置子指纹的。在能量声谱上，以 L 帧为窗长并以 1 帧为窗移，分别对每个频带的能量值序列做离散余弦变换(DCT)，且只保留 DCT 结果中前 K 个低阶系数。子指纹(即分量特征)$F_k(n)$ 的定义为

$$F_k(n)=(F_k(n,0),F_k(n,1),\cdots,F_k(n,31))$$
$$F_k(n,m)=\begin{cases}1,ED_k(n,m)>0\\0,ED_k(n,m)\leqslant 0\end{cases} \quad (9.5)$$
$$ED_k(n,m)=C_k(n,m)-C_k(n,m+1)-(C_k(n-L,m)-C_k(n-L,m+1))$$

式(9.5)中，n 是音频帧序号；$m=0,1,\cdots,31$ 是频带序号；$k=1,\cdots,K$ 是 DCT 低阶系数序号；$C_k(n,m)$ 是第 m 个频带的从第 n 帧开始的窗口的 DCT 结果的第 k 个系数。一个 DCT 窗口覆盖 L 帧；计算 $ED_k(n,m)$ 时涉及的两个(第 n 和 $n-L$ 帧开始的)DCT 窗口之间的间隔也是 L 帧。所以，子指纹 $F_k(n)$ 实际上是从连续的 $2\times L$ 帧音频信号中计算出的特征。相邻子指纹之间的间距为 1 帧。每个子指纹表示为一个 32 位二进制数。一首音乐表示成如下所示的 K 个同步的子指纹序列：

$$F_0(L),F_0(L+1),F_0(L+2),\cdots,F_0(N)$$
$$F_1(L),F_1(L+1),F_1(L+2),\cdots,F_1(N)$$
$$\cdots$$
$$F_{K-1}(L),F_{K-1}(L+1),F_{K-1}(L+2),\cdots,F_{K-1}(N)$$

Jaap Haitsma 等人和 Liu 等人的特征提取方案，对音高移动的抵抗能力较差。原因在于，他们都只是独立地计算每两个相邻频带之间的差值，而音高移动可能导致频带间能量分布的变化，因而导致分量特征变化。Seo 等人在 Jaap Haitsma 等人工作的基础上，提出一种对线性速度改变(主要是对音高移动)鲁棒的特征，推导如下。

设 $a(t)$ 是原始信号，$a'(t)=a(t/\rho+t_0)$ 是速度变化后的信号。$\rho(>0)$ 和 t_0 分别是速度变化量和时间平移量。则，$a'(t)$ 的功率谱为：

$$A'(\omega) = \rho^2 A(\rho\omega) \tag{9.6}$$

通过对数映射 $\omega = e^\mu$, $A'(\omega)$ 可以写成

$$A'(\omega) = \rho^2 A(\rho\omega) = \rho^2 A(\exp[\mu + \log\rho]) \tag{9.7}$$

则对数映射功率谱如下:

$$\widetilde{A}'(\mu) = \rho^2 \widetilde{A}(\mu + \log\rho) \tag{9.8}$$

对对数映射功率谱做傅里叶变换:

$$\begin{aligned}C'(\zeta) &= \int_{-\infty}^{\infty} \widetilde{A}'(\mu)\exp[-\mathrm{j}\mu\zeta]\mathrm{d}\mu \\ &= \rho^2 \int_{-\infty}^{\infty} \widetilde{A}(\mu + \log\rho)\exp[-\mathrm{j}\mu\zeta]\mathrm{d}\mu\end{aligned} \tag{9.9}$$

式(9.9)中以 $\mu - \log\rho$ 替换 μ,则有

$$\begin{aligned}C'(\zeta) &= \rho^2 \int_{-\infty}^{\infty} \widetilde{A}(\mu)\exp[-\mathrm{j}(\mu - \log\rho)\zeta]\mathrm{d}\mu \\ &= \rho^2 \exp[\mathrm{j}\zeta\log\rho] \int_{-\infty}^{\infty} \widetilde{A}(\mu)\exp[-\mathrm{j}\mu\zeta]\mathrm{d}\mu \\ &= \rho^2 \exp[\mathrm{j}\zeta\log\rho] C(\zeta)\end{aligned} \tag{9.10}$$

复信号 $C'(\zeta)$ 的幅值和相位如下:

$$|C'(\zeta)| = \rho^2 |C(\zeta)|; \quad \theta'(\zeta) = \zeta\log\rho + \theta(\zeta) \tag{9.11}$$

就有

$$\begin{aligned}\theta'_{n+1}(\zeta) - \theta'_n(\zeta) &= \zeta\log\rho + \theta_{n+1}(\zeta) - (\zeta\log\rho + \theta_n(\zeta)) \\ &= \theta_{n+1}(\zeta) - \theta_n(\zeta)\end{aligned} \tag{9.12}$$

从式(9.12)可见,相邻两帧之间对应频率分量的相位差与音频播放速度变化量无关。对数映射将速度改变对频谱的影响转变成频谱沿频率轴平移(参见式 9.8),而之后的傅里叶变换将这个平移转变成相位变化(参见式 9.11)。

特征提取流程参见图 9-5。先对能量频谱图做对数映射,然后对频谱图做局部(较小的时频范围)归一化,然后对每帧频谱再做傅里叶变换,最后用相邻两帧的对应频率分量的相位差(二值化为 0 或 1)作为分量特征)。从上述介绍可见,Seo 等人提出的对速度变化鲁棒的特征,其前提是假定速度改变量是个常量。但实际情况可能并非如此,所以他们的方法有一定的局限性。

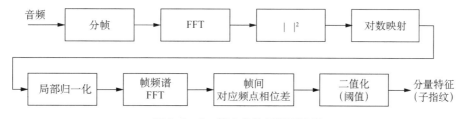

图 9-5 Seo 等人的特征提取流程

Yan Ke 等人在 2005 年提出一种基于固定位置和固定尺度的分量的音乐表示方案。他们采用 Jaap Haitsma 等人的音频预处理方法,得到音频的频带频谱图。以连续 82 帧(951 ms)作为一个声谱单元(即分量),相邻声谱单元之间间隔 1 帧(11.6 ms)。方案的特点是,通过机器学习方法,从约 25 000 个不同位置(指单元中的位置)和不同尺寸(局限在单元内)的候选检测器中选择最有效的 32 个检测器,作为二值特征检测器,对每个声谱单元(即连续 82 帧频谱)进行检测,最终得到一个 32 位二进制数作为单元特征。特征检测器基本形状参见图 9-6。

图 9-6 滤波器基本形状

机器学习的训练样本集合为 $\{(x_i, x'_i; y_i)\}$，$y_i \in \{-1, +1\}$。x_i 和 x'_i 是两个声谱单元。$y_i = +1$ 说明 x_i 和 x'_i 来自同一个原始声谱单元；$y_i = -1$ 说明 x_i 和 x'_i 来自不同的原始声谱单元。

Baluja 和 Covell 在 2008 年提出一种基于固定位置分量的 Haar 小波变换的音乐特征提取方法。也是采用 Jaap Haitsma 等人的音频预处理方法，得到音频的频带频谱图，然后将频谱图划分为固定大小的声谱单元（相邻单元间隔为 0.2 s），并对每个单元做 Haar 小波变换。为了抵抗音频变形（如噪声加入、低质录音和手机播放等），只保留幅值最大的若干（如 200 个）小波。之后，幅值为正的小波，用 10 表示，幅值为负的，用 01 表示，未被保留的小波，用 00 表示，这样，每个单元就表示成一个稀疏的二值向量（维数＝小波个数×2）。最后，通过 Min-Hash 技术将这个稀疏的高维二值向量降维到若干（如 20 个）字节，作为单元特征。

2. 不定位置分量

不定位置分量（或称不定位置单元），是指特征中的各个分量的时频位置是不定的，是由实际音频内容决定的。基本想法是，通过分析声谱内容，发现声谱中的局部关键点（关键位置），并将其作为分量。这样，即使对原始音频进行各种变形，变形之后的音频中局部关键点应该还在（但绝对位置可能有变化）。由于是基于声谱内容分析来提取关键点，所以提取出的关键点的个数和关键点的位置都取决于音频内容。这显然不同于固定位置的分量划分方法。

Avery Li-Chun Wang 在 2003 年提出一种基于不定位置分量的特征。首先在频谱图中找出各个局部峰值点（在一定大小的区域内的最大能量点）$\{(f_i, t_i)\}$（f_i 和 t_i 分别代表局部峰值点 i 的频点序号和帧序号）。然后，每个峰值点（作为"锚点"）与其右方一定区域（称为"目标区域"）内的每个峰值点配对（参见图 9-7）。如此形成的每个峰值点对 $((f_i, t_i), (f_j, t_j))$（$t_j > t_i$）就作为一个分量，一段音频就表示成由若干峰值点对构成的二维有序结构——这些点对之间有明确的位置关系。峰值点对 $((f_i, t_i), (f_j, t_j))$ 用 $(f_i, f_j, t_j - t_i)$ 和 t_i 来表示。f_i、f_j 和 $t_j - t_i$ 都可以用 10 位二进制数来表示，所以 $(f_i, f_j, t_j - t_i)$ 可以用一个 32 位二进制数来表示。

在 Wang 的方案下，如果对原始音频做时长改变和音高移动等处理，频谱图上的局部峰值点的位置（频点序号和序号帧）都会发生变化，这将导致经处理后的音频的峰值点对与原始音频的峰值点对匹配不上。Sébastien Fenet 等人在 2011 年提出的方案在应对音高移动上有所改进。他们采用 CQT（3 个频点/半音）频谱图，也是先在频谱图上找局部峰值点 $\{(b_i, t_i)\}$（b_i 和 t_i 分别代表峰值点 i 的频点序号和帧序号），然后也是形成峰值点对。不同的是，他们将峰值点对 $((b_i, t_i), (b_j, t_j))$ 表示为 $(\hat{b}_i, b_j - b_i, t_j - t_i)$，其中 $\hat{b}_i = \lfloor b_i/6 \rfloor$。他们认为对音频做音高移动处理后，虽然 b_i 和 b_j 都变了，但 $b_j - b_i$ 不变。抵抗音高移动影响的关键措施是，通过 \hat{b}_i 来对峰值点对的位置做更粗粒度的模糊化表示。这样，即使 b_i 小幅变化，\hat{b}_i 可保持不变。

Ramona 和 Peeters 在 2013 年对以前提出的基于双嵌入傅里叶变换（Double-nested Fourier Transform）的特征提取方法做了改进。特征提取分为两个阶段。在第一个阶段，将音频划分为一系列帧（帧长 100 ms，帧移 25 ms），对每帧加 Blackman 窗后做傅里叶变换。基于 Bark 标度定义了 6 个频带（参见图 9-7），计算每帧各个频带的能量并以宋（Sone）标度表示。为了抵抗音高移动的影响，在频带能量计算时，使用一组重叠的余弦滤波器，而非无重叠的矩形滤波器（参见图 9-8）。第二阶段，以连续 80 帧（2 s）作为一个窗口，分别对每个频带的能量值序列做傅里叶变换，将变换结果归结为 6 个线性分布的频带的能量值。所以，一个 82 帧的声谱单元最后表示为一个 6×6=36 维的特征向量，外加一个位置（单元的首帧序号）。在第二阶段，声谱单元的起始位置并不是预定的（不是采用固定窗移的方式），而是通过算法来找帧能量局部峰值点，以这些点作为窗口起始位置（即单元起始位置）。这样选出的点，对音

频变形(如时长改变)有较强的抵抗能力,即:从变形音频中提取的点,仍能与原始音频中提取的点对应上。一个单元覆盖80帧音频,反映了较长时间音频变化情况。加之单元间距较大,所以,鉴别效率比较高。

图 9-7　局部峰值点对构成示意图。×代表局部峰值点;圆圈指示锚点;矩形指示目标区域

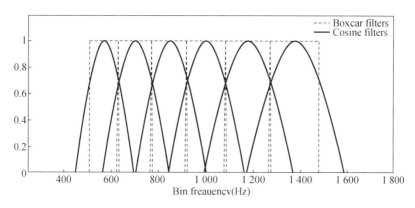

图 9-8　余弦滤波器组

Bardeli 和 Kurth 在 2014 年提出一种基于音频内容自动划分分量的方法。先计算每帧频谱的总能量,然后找能量局部峰值点,以局部峰值点为中心,将音频分成若干小段,每一小段即作为一个分量。显然,小段的位置和长度不定,都取决于音频内容。基于内容的分段可以抵抗音频时长改变的影响,意思是:时长改变后的音频,分出的小段依然可以和原始音频分出的小段相对应。分量特征(小段特征)的计算方法是:先计算每相邻两帧频谱向量的点积,基于点积值序列再计算其一阶差分序列,最后将每个差分值按正负分别量化为 1 和 0。这样,每一小段就表示成一个二值序列。点积运算考虑的是相邻两帧频谱中对应分量乘积的累加效果,所以对音高移动有一定的抵抗作用,也就是说:与原始音频相比,音高移动的音频,相邻两帧的频谱向量的点积值变化不大。

他们定义了一种领域相关的度量两个二值序列之间距离的方法,并通过聚类方法基于若干"原始音频-变形音频"对样本学习得到一组序列类。基于这组序列类,就可以将实际音频中出现的每个二值序列都归结为与其距离最近的那个序列类。最终,每一小段用开始位置(帧序号)、结束位置(帧序号)和序列类编号(即特征码)等 3 项来表示(参见图 9-9)。

Xiu Zhang 等人在 2015 年提出从频带频谱图中提取 Scale Invariant Feature Transform(SIFT)特征,用于音乐鉴别。SIFT 本是作为图像局部特征而被提出的,对图像旋转有不变性,对缩放、光照和其他变形

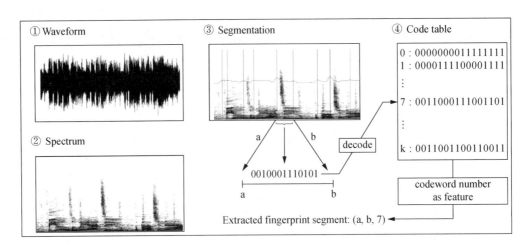

图 9-9 小段特征(分量特征)提取过程

等有鲁棒性。频谱图也是一种图像。对音频做时间伸缩和音高移动等处理,体现在频谱图上差不多就是时间方向的伸缩和频率方向的平移。所以,以频谱图 SIFT 关键点为分量,对时间伸缩和音高移动等音频变形应该有较强的鲁棒性(意味着 SIFT 关键点可重现)。

SIFT 特征属于不定位置的分量。该算法所提取的 SIFT 关键点的个数和关键点在频谱图中的位置都是随音频内容而定的(参见图 9-10)。每个 SIFT 关键点由一个(时频)位置和一个 128 维的描述子来表示。一段音频最终就表示成由若干 SIFT 关键点构成的二维有序结构——SIFT 关键点之间存在确定的位置关系。他们采用的短时傅里叶变换帧宽为 185.76 ms,相邻帧间重叠率为 3/4,对数等差频带个数为 64(频率范围 318~12 101 Hz)。

图 9-10 从一个 10 秒钟的音乐片段的频谱图中提取 SIFT 局部特征

注:每个红色圆圈代表一个 SIFT 关键点(用一个 128 维的描述子来表示)

四、相似性计算

音乐鉴别,最终归结为计算未知音频段和参考音频之间的相似性,而且是根据从音频中提取的特征来计算相似性。不同特征的具体语义不同,因而都有其特有的相似性计算方法。如前所述,音乐特征结构是由局部分量特征构成的有序结构,音乐之间的相似性计算应该基于局部分量之间的对应和分量相似性计算。所以,音频相似性计算的第一个问题是分量相似性计算。

在 Haitsma 等人的方案里,一个子指纹表示为一个 32 位二进制数。子指纹的每一位对应一个频带,语义很明确且各位之间无高低之分,所以,两个子指纹之间的距离就用汉明距离(值不同的位的个数)来度量。这个距离的可能值在 0~32 之间。

在 Yu Liu 等人的方案中,一个子指纹表示为一个 $32 \times K$ 位二进制数。子指纹的各位分别对应各个频带,位之间也无高低之分,所以,两个子指纹之间的差异程度也是用汉明距离来度量的。

在 Baluja 和 Covell 的方案中,每个分量特征用 K 个字节表示。两个分量之间的相似度定义为相同字节比例。设 $b_1^{(1)} b_2^{(1)} \cdots b_K^{(1)}$ 和 $b_1^{(2)} b_2^{(2)} \cdots b_K^{(2)}$ 是两个分量特征,则他们之间的相似度 S 定义为

$$S \triangleq \frac{1}{K}\sum_{k=1}^{K} S(b_k^{(1)}, b_k^{(2)})$$

$$S(b_k^{(1)}, b_k^{(2)}) = \begin{cases} 1, & b_k^{(1)} = b_k^{(2)} \\ 0, & b_k^{(1)} \neq b_k^{(2)} \end{cases} \tag{9.13}$$

在 Avery Li-Chun Wang 的方案中,一个分量就是一个峰值点对 $[(f_i, t_i), (f_j, t_j)] (t_j > t_i)$,表示为 $(f_i, f_j, t_j - t_i)$。它与另一个峰值点对 $[(f_x, t_x), (f_y, t_y)](t_y > t_x)$ 之间的相似度定义为

$$S_{(i,j),(x,y)} = \begin{cases} 1 & f_i = f_x \wedge f_j = f_y \wedge t_j - t_i = t_y - t_x \\ 0 & f_i \neq f_x \vee f_j \neq f_y \vee t_j - t_i \neq t_y - t_x \end{cases} \tag{9.14}$$

这样的二值化的相似度值定义,说明只是关注分量的出现与否,而并不考虑不同分量之间的近似程度。

在 Bardeli 和 Kurth 的方案中,每个分量特征是一个特征码,所以分量之间的相似度要么是 1(当特征码相同时),要么就是 0(当特征码不同时)。

在 Ramona 和 Peeters 的方案中,每个分量特征是一个 36 维的向量,两个分量之间的距离用相应的两个向量之间的欧氏距离来度量。

在 Xiu Zhang 等人的方案中,一个分量就是一个 SIFT 关键点,分量特征是一个 128 维的描述子(向量)。这样,两个 SIFT 关键点之间的距离就用相应的两个向量之间的欧氏距离来度量。

计算未知音频段和参考音频之间的相似性,一般要考虑双方特征结构中各个分量的顺序约束,要按顺序约束在两个音频的分量之间配对并计算配对的分量之间的相似性。

1. 固定位置分量的情况下

当采用固定位置分量的特征时,只要两段音频的起始位置对齐,它们的分量之间就可以简单地按顺序一对一配对(参见图 9-3)。计算每个分量对中的两个分量之间的相似度,然后取这些相似度的平均值,就可以作为两个音频段之间的相似度。

在 Jaap Haitsma 等人和 Yu Liu 等人的方案中,都是先在参考音频中找到未知音频段的可能的对应位置,然后在两段音频的分量之间按顺序一对一配对,计算对应位置的参考音频段与未知音频段之间的相似性。

当采用固定位置分量时,如果对参考音频做时长改变或音高变动处理(从而改变乐音发生时间和音高),则变形后的音频段的分量就不能与原参考音频中对应位置的分量很好地匹配。所以,上述的分量按顺序一对一配对然后在每对分量之间计算相似度的方法就有问题。

Baluja 和 Covell 的方案也是采用固定位置分量,但计算两个音频段之间的相似性时,并不是简单地在两个音频段的分量之间按顺序一对一配对。具体做法是:对未知音频段中的每个分量,都在所有参考音频中找其最近邻分量(包括分量所在的参考音频及该参考音频中的位置)。然后,通过 Dynamic Time Warping(DTW)方法,计算每个含有最近邻分量的参考音频的分量序列与未知音频段的分量序列之间的相似性。DTW 方法不仅可以实现分量顺序约束,而且还可以做速度约束(分量之间一对多或多对一配对)。

2. 不定位置分量的情况下

当采用不定位置分量的特征时,即使是同样大小的频谱图区域,提取出的特征分量的个数及特征分量的位置也可能不一样。所以,两个音频的特征分量之间不能简单地配对,因而音频段之间的相似性计算就比较麻烦。

在 Avery Li-Chun Wang 的方案中,计算未知音频段和参考音频之间相似度的方法是:对未知音频段中的每个特征分量 $(f_i, f_j, t_j - t_i)$,在参考音频中找与之完全一样的分量 $(f_x', f_y', t_y' - t_x')$,所谓"完全一样",是指满足条件 $f_x' = f_i, f_y' = f_j, (t_y' - t_x') = (t_j - t_i)$。可见,是在未知音频段和参考音频之间找共有分量。$\{(t_i, t_x')\}$ (t_i 和 t_x' 分别代表共有特征分量在未知音频段和参考音频中出现的时间)形成一个散点图。看 45° 线上点的分布——不仅看共有分量的个数,也考虑分量之间的时间顺序约束(参见图 9-11)。

具体的相似度计算方法是:对每个共有特征分量,都求时间差 $d \triangleq t_x' - t_i$。根据所有共有分量的时间差,绘

制时间差直方图(分布图)。在该直方图中找共有分量个数最大点,该点对应的个数占共有分量总数的比例即作为相似度。最大个数对应的时间差表明未知音频在参考音频中对应的位置。在图 9-11 中,横向是参考音频的时间轴,纵向是未知音频段的时间轴,每个圆圈代表一个共有特征分量。图中所示的未知音频段与参考音频中的(约从时间点 40 开始的)一段音频相似度较高。

图 9-11 分量匹配散点图实例

在 Bardeli 和 Kurth 的方案中,未知音频段和参考音频之间匹配时,要求符合分量之间的顺序约束,以及各个分量在长度伸缩比例上的一致性(即整个未知音频段按同一个比例伸缩)。具体算法如下:对未知音频中的每个特征分量 $[a,b,x]$(a 是特征分量的位置,b 是特征分量的长度,x 是特征分量的特征码),在参考音频库中找特征码为 x 的特征分量。对找到的每个分量,记为 (τ,σ,i)(τ 是特征分量的位置,σ 是特征分量的长度,i 标识其所在的参考音频),计算 $(\tau-a\cdot\sigma/b,\sigma/b):i$。其中,$\tau-a\cdot\sigma/b$ 是未知音频段对应到参考音频中的位置,σ/b 是时长改变比例。最后,对参考音频 i 来说,出现次数最多的 $(\tau-a\cdot\sigma/b,\sigma/b):i$ 的出现次数,即作为参考音频 i 与未知音频段之间的相似度。可见,上述相似度计算方法严格遵循了分量之间的时间顺序约束,而且要求计算出的各个分量的时长改变比例要相同。

在 Ramona 和 Peeters 的方案中,对未知音频段中的每个分量,从参考音频中找与之最相似的几个(如 5 个)分量。凡包含一定个数以上的相似分量的参考音频,即作为候选参考音频。在候选参考音频中,找出与未知音频段的分量顺序和相对位置都符合的参考音频,作为鉴别结果。设 c_1, c_2, \cdots, c_M 是未知音频段的分量序列,$c_1^{(r)}, c_2^{(r)}, \cdots, c_M^{(r)}$ 是参考音频中与之匹配的分量序列,并且 $c_m \leftrightarrow c_m^{(r)}$,$m=1,\cdots,M$。未知音频段和参考音频的分量顺序和相对位置都符合是指:$\tau(c_{m+1})-\tau(c_m)=\tau(c_{m+1}^{(r)})-\tau(c_m^{(r)})$,$m=1,\cdots,M-1$($\tau(\cdot)$ 函数是取分量在各自音频中出现的位置)。

在 Xiu Zhang 等人的方案中,计算未知音频段和参考音频之间距离的方法是:对未知音频段中的每个 SIFT 关键点,都在参考音频中找到与之最近(欧氏距离最小)的 SIFT 关键点,并记下这个最小距离。未知音频段和参考音频之间的距离,就用这些最小距离的平均值来度量。可以看出,这个方法在做 SIFT 关键点配对时并没有考虑关键点之间的顺序约束,所以可能存在这样的情况:音频甲中的两个关键点 i 和 j 分别与音频乙中的关键点 i' 和 j' 最相似,但 i' 和 j' 之间的先后顺序却不同于 i 和 j 之间的先后顺序。这种情况可能对音乐鉴别的正确率带来负面影响。

五、音乐搜索

在对未知音频段做鉴别时,要将它与参考音乐库中的每个原始音频都做一次一对一的相似性计算,才能给出结论(找到或未找到)。所以,鉴别一个未知音频段的计算量随参考音乐数量增加而线性增长。当参考音乐数量很大(达百万甚至千万)时,鉴别操作就很耗时,导致系统无法使用。

从相似性计算一节可以看到,未知音频段和参考音频之间的相似性计算,主要是它们的分量之间的相似性计算。所以,鉴别过程提速的关键在于:对未知音频段中的一个分量,如何快速地找到参考音频中与之最相似(或相同)的分量。显然,可以通过分量倒排索引技术,或分量近似最近邻技术,来对参考音频进行组织,以加快分量检索速度。

(一) 寻找相同的分量

寻找相同的分量,是指在参考音频中寻找分量特征完全一样的分量。当分量表示为整数时,可以直接

将所有参考音频中出现的所有整数值都收集到一个表中。表中的每一项都包含一个分量整数值,后面跟着出现它的参考音乐的标识和在该音乐中出现的位置。这是一种倒排索引,从分量到参考音频的倒排索引。如果实际出现的不同整数值较少,则可以对表项按分量特征整数值大小进行排序。给定一个分量特征(整数值),就可以通过折半查找快速地找到出现这个分量特征所在的音乐和音乐中的位置,而不必与所有参考音乐中的所有分量特征一一作比较。

在这种索引方式下,当待鉴别的音频有变形而导致其分量特征与对应的参考音频的分量特征有微小差别时,就会找不到对应的参考音频的分量特征。所以,在这种索引方法下,要求分量特征有很强的鲁棒性,即:在音频有变形时,分量特征有较高的重现率。另外,按一定方法计算出待检索的分量特征的若干最近邻的变形特征,也以这些变形特征作为检索条件,可以提高分量检索的召回率。

在 Jaap Haitsma 等人的方案里,每个子指纹(分量特征)都表示为一个 32 位二进制数。按上述索引方法对所有参考音频按子指纹出现情况建立索引。给定一个待鉴别音频段(约定含 256 个子指纹),分别用其每个子指纹去参考音频库里寻找出现该子指纹的所有参考音频和音频中的位置(参见图 9-12)。以找到的位置为对齐点,将待鉴别音频段与参考音频对齐并计算相应段之间的相似度。最后取相似度最大的参考音频(段)作为鉴别结果。

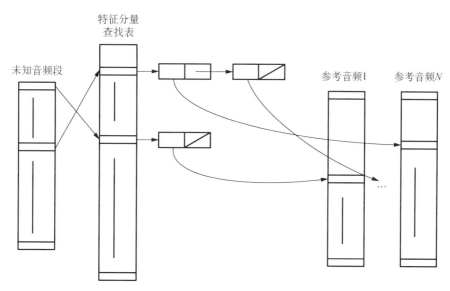

图 9-12 Jaap Haitsma 等人的索引方案示意

在 Yu Liu 等人的方案中,所谓的多个哈希表,实际上也是指多个上述的倒排索引结构。

在 Bardeli 和 Kurth 的方案中,基于参考音频中出现的那些特征码,建立从特征码到包括分量开始位置、分量长度和参考音频标识的倒排索引。所以,根据未知音频段中出现的特征码,通过倒排索引可以直接找到出现该特征码的参考音频、分量位置和分量长度。然后即可计算未知音频和各个有关的参考音频之间的相似度。

在 Avery Li-Chun Wang 的方案中,每个特征分量 $(f_i, f_j, t_j - t_i)$ 最终也是表示为一个 32 位二进制数。也可以按上述方法建立特征分量到参考音频的倒排索引。对待鉴别音频段的每个特征分量,通过索引都可以找到出现该特征分量的参考音频和音频中的位置。之后,对每个与未知音频有共性特征分量的参考音频,都计算一下与未知音频的相似度。

无论是 Jaap Haitsma 等人的方案,还是 Avery Li-Chun Wang 的方案,都要求特征分量有一定的重现率。否则,鉴别错误率就会比较高。

(二) 找最相似的分量

当分量特征表示为维数较高的实数向量时,用 K-d 树等方法组织参考音频特征分量就不可行。这时,可以采用近似最近邻搜索技术,将音乐库中的参考音频的特征分量按近邻关系组织起来,即:将所有参考音频中很相似的(包括相同的)分量特征归集在一起。这样,对待鉴别的音频段中的一个分量特征,通过索

引就可以很快地找到与之最相似的那些分量特征以及它们所在的参考音频和音频中的位置。然后再一一计算与每个最相似分量的相似度，最后取相似度最大的那个分量特征（所在的参考音频和音频中的位置）作为匹配结果。

局部敏感哈希 Localitysensitive Hashing(LSH)就是一种较好的应用广泛的近似最近邻搜索技术。LSH 函数族 \mathscr{F} 是在度量空间 $\mathscr{M}=(M,d)$，阈值 $R>0$ 和逼近因子 $c>1$ 上定义的函数族。\mathscr{F} 中的函数 h：$\mathscr{M} \rightarrow S$ 将度量空间中的一个元素映射到一个哈希桶 $s \in S$ 中。对度量空间中任意两个点 $p,q \in \mathscr{M}$，LSH 函数族（用一个随机选择的函数 $h \in \mathscr{F}$）满足下列条件：

① 如果 $d(p,q) \leqslant R$，那么 $h(p)=h(q)$ 的概率不小于 P_1；
② 如果 $d(p,q) \geqslant cR$，那么 $h(p)=h(q)$ 的概率不大于 P_2。

当 $P_1 > P_2$ 时，这个函数族就有意义。这样的函数族 \mathscr{F} 被称为 (R, cR, P_1, P_2) 敏感的。

Baluja 和 Covell 等人通过局部敏感哈希 LSH 技术来实现最近邻分量检索。他们将参考音频的分量特征都插入到多个哈希表中。分量特征用 K 个字节表示，分量之间的相似性定义为相同字节的比例。各个哈希函数分别根据分量特征的不同部位（字节）来计算哈希值。对未知音频段的每个分量 q，将所有哈希表中与 q 的哈希值相同（与 q 在同一个哈希桶中）的那些分量都收集起来，再从中去掉那些只在少数哈希表中出现的分量，最后剩下的分量逐一与 q 计算距离并取距离最近者（包括所在参考音频及在该音频中的位置）作为检索结果。

Xiu Zhang 等人也是通过局部敏感哈希 LSH 技术来实现最近邻分量（SIFT 关键点）检索。他们将音乐库中所有参考音频的每个分量 p 都插入到多个（L 个）哈希表中。分量特征为 128 维向量，分量特征之间的距离用向量欧氏距离来度量，相应地，每个哈希表对应的哈希函数为

$$g(p)=(h_1(p), h_2(p), \cdots, h_K(p))$$
$$h_k(p)=\left\lfloor \frac{a^T \cdot p + b}{r} \right\rfloor, k=1, \cdots, K \tag{9.15}$$

式(9.15)中，$\lfloor \cdot \rfloor$ 是取整操作；$a \in \mathbb{R}^{128}$ 是随机向量，其各维独立地取自一个高斯分布；K 是所谓的宽度参数；r 是常量，取 2.828 4；b 是个实数值随机变量，均匀地取自 $[0, r]$。对未知音频段的每个特征分量 q，将所有哈希表中与 q 的哈希值相同（与 q 在同一个哈希桶中）的那些分量都取出来，然后逐一与 q 计算欧氏距离并取距离最近者（所在参考音频及在该音频中的位置）作为检索结果。

第二节 音乐翻唱版本识别

一、概念及研究背景

（一）翻唱版本、翻歌唱曲及音乐版本

在音乐信息检索语境中，所谓翻唱版本(Cover Version)或翻歌唱曲(Cover Song)是相对于原唱版本或原歌唱曲而言的。例如，电影《上甘岭》主题曲"我的祖国"是郭兰英在 1956 年首先演唱的，2009 年宋祖英在鸟巢也演唱了"我的祖国"。在这里，郭兰英的版本是原唱版本，宋祖英的版本是翻唱版本。该概念不限于声乐作品，亦包括器乐作品在内所有音乐作品形式。如由俞丽拿担任小提琴独奏的 1959 年版小提琴协奏曲《梁祝》是"原唱"版本，而 1997 年录制的、由吕思清担任独奏的第四版《梁祝》小提琴协奏曲是"翻唱"版本。

翻唱版本与原唱版本之间具有如下特性：差异性，相对于原唱版本，翻唱版本在音色、节奏、音调、结构、语言等音乐元素上，都可能发生改变；不变性，尽管翻唱版本与原唱版本之间存在差异，但翻唱版本保留了原唱版本的主旋律或和弦进行；可辨识性，对于熟悉原唱版本的听众，辨识他（她）所听到的音乐是否是该原唱的翻唱版本是很容易的。

从广义上来讲，翻唱和原唱的概念是相对的。若不考虑版本发布的时间顺序，也即忽略首发版本的特

殊性,原唱版本也可以被视为是其他版本的翻唱版本。因此音乐翻唱版本识别研究并不刻意强调原唱版本的特殊性。因此,有学者推荐使用"音乐版本"这一术语,替代"翻唱版本"或"翻唱歌曲"。

音乐版本之间的差异性来自对原创作品不同的演绎和制作。表9-1归纳了部分常见的翻唱类型。翻唱类型作为一种先验知识,有助于识别两首歌曲之间是否存在翻唱关系,比如重新录制版可能要比混音版更接近原唱版。

表 9-1 常见翻唱版本类型

翻唱类型	描述
重新录制	再现原歌手的演唱。将音频增强技术应用到已有的作品
乐器演奏	取消人声成分的歌曲器乐改编
无伴奏副歌	只用人声演歌唱曲
多音轨合成	由两个或多个预先录制的歌曲组合而成的歌曲或音乐作品。通常是一个人声音轨叠加在另一个乐器音轨上
现场表演	现场录制原歌手或其他歌手的表演
原声乐器	无电子乐器的演奏
作品小样	以发表歌手作品为目的,常送给唱片公司、制作人或其他艺术家用于推介的歌曲原创版本
二重奏	用比原唱更多的主唱,来重新录制或表演已有的歌曲
混成曲	多发生在现场表演。连续演唱几首歌曲,没有中断和特定的顺序
混音版	添加或移除构成歌曲的元素,或简单地修饰均衡、音调、节奏或其他音乐元素。有时,最终产品只是与原作品相类似
引用	以类似于编辑语音或文学作品的方式,将已有歌曲的短片段嵌入另一首作品

翻唱版本的差异性最终体现在音乐元素的改变,表9-2给出了可能发生改变的音乐元素。

表 9-2 翻唱版本中可能发生改变的音乐元素

翻唱类型	描述
音色	音色的变化可能是诸如不同的配器、歌手或录制设备引入的
音高	音高可高可低,它仅与音符的相对频率有关
速度	不同的演奏速度可以谨慎推敲(不同的演员可能喜欢不同拍率的版本)或不刻意遵守(例如在现场演出,很难完全遵守原有的节奏)
节奏感	一个作品的节奏结构可能会根据表演者的意图或感受而改变
结构	原作品的结构可能被修改,删减某些如前奏这样的片断,或新增一些如重复演唱的副歌片断
调子	可以通过对整首歌曲或一个选定的小节进行变调,来适应不同的歌手或乐器的音高范围
歌词和语言	翻译到另一种语言或直接使用不同的歌词录制
和声配置	同时使用多个音符和和弦构建的关系。它与基调无关,可能意味着和弦的变化或主旋律的变化
节奏	编排乐音的方式,即所谓音乐的"脉搏"
旋律线或低音线	由现有节奏和和声组成的连续音符(或静默)
噪声	现场演出时,诸如欢呼声、尖叫声、耳语声,这样的干扰音响

与原唱版本相比,不同类型的翻唱版本发生变化的音乐元素也有所不同(表9-3)。极端情况下,如混音版,几乎所有音乐元素都可能发生了变化。

表 9-3　根据翻唱类型，可能发生变化的音乐元素

翻唱类型	音色/音高	速度/节奏感	结构	调	歌词/语言	和声	噪声
重新录制	*						*
乐器演奏	*				*		*
无伴奏副歌	*			*		*	*
多音轨合成	*		*			*	
现场表演	*	*					*
原声乐器	*	*		*		*	
作品小样	*	*	*	*			
二重奏	*	*					
混成曲	*		*				
混音版	*	*		*		*	
引用	*		*				*

（二）翻唱版本识别与检索

音乐翻唱版本识别是音乐信息检索领域的主要任务之一。所谓音乐翻唱版本识别是指基于音频信号自动判别两首音乐是否具有翻唱关系的技术；运用该技术实现的，在特定音乐库中检索某音乐作品翻唱版本的计算机系统，被称为音乐翻唱版本识别系统。

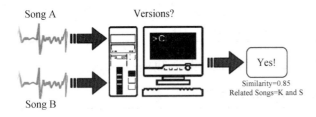

图 9-13　依据音频信号自动识别音乐翻唱版本

音乐翻唱版本识别技术的应用包括：抄袭检测、实况音乐识别、浏览音乐收藏、基于样例的查询、通过翻唱版本发现音乐等，这些应用是音乐著作权、音乐互联网传播、音乐数字图书馆等音乐信息管理系统的核心功能。所有这些应用可以归纳为三种类型的任务：识别任务，自动判别两首歌曲是否具有翻唱关系；检索任务，在特定音乐库中，检索音乐样本的翻唱版本；标注任务，在特定音乐库中，对所有具有翻唱关系的作品进行标注。其中，识别任务是其他任务的基础。在仅有音频数据的前提下，识别任务要求能够抵抗两首被检测音乐在音色、速度、调式和结构等方面存在差异的干扰，判断旋律和和弦进行的相同或相似性，给出最后的判别结果。该任务的输入如果是两段音频，输出是"是与否"的判别结论（见图 9-13）。

检索任务面对的是一个有一定规模的音乐库和一首查询音乐的音频样本数据，希望检索任务能够返回音乐库中存在的、该查询音乐样本的翻唱版本及相关版本信息（见图 9-14）。检索任务一般并不要求召回率是百分之百。标注任务的目标是完成音乐库中所有音乐实例之间的版本关系标注。该任务对召回率的要求是百分之百。

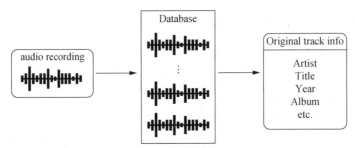

图 9-14　从音乐库中检索音乐翻唱版本信息

为了解决音乐翻唱版本识别所面临的三个任务,有三种类型的信息可以利用,即音乐元数据、高层音乐内容描述和底层音频特征。音乐元数据:即描述音乐作品的文字数据。常见的音乐元数据包括歌手名、歌曲名、出版年份、专辑名称和时长等与版本相关的信息。这些信息往往通过人工标注获得,因而创建效率低,还会引入错误;高层音乐内容描述:为了描述音乐作品内容而涉及的,诸如旋律或和声,这样的音乐概念。这些概念是听众可以直接从音乐作品中获得或感知的特征。

由于音乐元数据不是音乐作品内容的组成部分,在仅有音频数据的音乐翻唱版本识别应用场景下,音乐元数据无法发挥作用。高层音乐内容描述,属于音乐作品音频数据的高层语义信息,尽管旋律是音乐版本识别的核心依据,但由于音乐音源的复杂性,从音乐作品的音频数据提取旋律面临许多挑战。在上述背景下,音乐翻唱版本识别技术主要使用的音乐数据是各种底层音频特征。

二、基本识别技术及方法

音乐翻唱版本的可辨识性直观地告诉我们,音乐翻唱版本之间存在客观的、本质上的相似性,这种相似性是容易被人的大脑所感知的。然而,从音频信号数据来看,不同版本之间几乎是完全不同的。音乐翻唱版本识别的基本策略是在合理保留不同音乐作品旋律特点的前提下抑制差异性,在看似不同的音频信号数据之间发现翻唱版本之间的相似性。

(一)实现原理及框架

音乐翻唱版本识别的实现原理是,先将两首待识别音频音乐数据转换成特征表示形式,然后通过比较特征表示之间的相似程度,来最后判断两首音乐是否具有翻唱关系。这里的相似程度比较,不仅仅要求满足在底层音频特征上的相似,还要满足在高层音乐概念描述层面的相似,特别是旋律及和声意义上的相似。

实现音乐作品相似性度量主要涉及两个方面,即参与度量的数据形态和所使用的相似性度量方法,二者往往是高度关联的。音频音乐数据相似性度量一般采用所谓时间序列相似性度量方法实现。时间序列相似性度量方法主要有三类即:明科夫斯基(Minkowski)距离、动态时间规整(DTW)距离和最长公共子串(LCS)距离。其中,明科夫斯基距离方法要求被度量的两个对象用相同维数的向量来表示;最长公共子串距离方法要求被度量数据应以类字符串形式表示。DTW距离和LCS距离对被度量的两个时间序列没有等长要求,更适合音乐翻唱版本识别任务所应用。

两段音乐作品相似度量的理想时间序列是旋律。在不能有效获取旋律的情况下,从音频音乐数据中提取一种能反映旋律及和弦进行的中间形式,即音乐的底层音频特征表示,作为音乐的时间序列参与相似性度量是目前主流的做法。音乐特征表示有定长和不定长两种,其中定长特征表示的特征向量维数是固定的,与音乐实例长短无关;不定长特征表示,即自然时间特征序列,序列长度与音乐实例时长有关。

由于一首音乐作品不同版本音频数据的复杂性,经常发生调、音色、节奏、时长、代表性片断的结构等音乐元素的变化,而音乐翻唱版本识别要求相似性度量对这些变化是不敏感的。虽然音乐特征表示提取及相似性度量方法可以支持一些这种不敏感要求,但有些变化还是需要在相似性度量之前进行预处理,如对转调、节奏变化及结构变化的特殊处理。

一般情况下,一个音乐翻唱版本识别系统由音乐特征表示提取、调不变性处理、速度不变性处理、结构不变性处理、相似性度量等基本模块组成。图9-15给出了这些功能块的框架关系图。

(二)音乐特征提取

从音乐翻唱版本识别的角度来看,所谓特征提取,是指将音乐表示成某种既能反映音乐旋律且能用来简便地计算音乐之间相似性的形式。理论上说,同一音乐的不同版本保留了相同(或部分相同)的旋律或和弦进行。如果能从音频信号准确地提取旋律或和弦进行,则音乐翻唱版本识别就会容易得多。但是,从音频音乐信号中提取旋律或和弦进行往往是很困难的,所以,音乐翻唱版本识别相关研究中一般不是直接提取旋律或和弦进行,而是提取某种音乐中间特征表示来替代。

音乐翻唱版本识别系统中常用的音乐表示有两种:时间序列表示和单一向量表示。在时间序列表示下,序列长度不定,即:序列长度取决于实际音乐长度。序列元素可以是向量(无穷种状态),也可以是符号

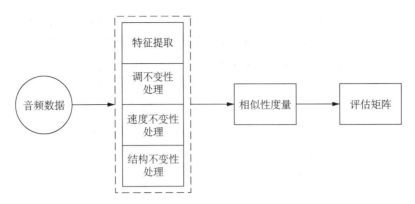

图 9-15　音乐翻唱版本识别系统框架关系图

(有限种状态)。相邻元素之间可以是等时间间隔的,也可以不是。每个元素覆盖的信号时长可以是相等的,也可以不等。

Chroma 向量时间序列是一种典型的音乐时间序列表示(见图 9-16)。其中,12 维的 Chroma 向量作为时间序列的元素。所谓音乐的符号时间序列表示,其基本思想是把音乐的时间序列值离散化为单个符号(或称字符),整首音乐作品即可表示为符号的序列,也即音乐的字符串表示。

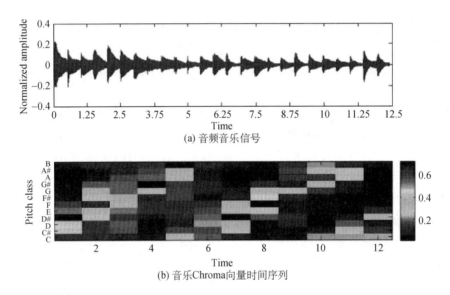

(a) 音频音乐信号

(b) 音乐Chroma向量时间序列

图 9-16　Chroma 向量时间序列

基于这种表示可以采用最长公共子串(LCS)、编辑距离等方法对音乐进行相似性度量。更为重要的是,在这种音乐表示基础上,可利用索引技术提升大规模音乐翻唱版本识别的速度。

在单一向量表示下,不论一首(一段)音乐的实际时间长度如何,都被表示成固定维数的向量。这时,度量音乐之间相似性就可以使用代价较小的欧氏距离或余弦距离进行计算,这有助于实现大规模的音乐翻唱版本识别。

1. 基于 Chroma 特征的时间序列特征表示

Chroma 特征是一种以向量形式表示一个音乐片段所包含的音高内容的描述子。Chroma 特征向量的维数通常为 12,第 1 至 12 维分别与十二平均律音阶体系的半音音名集合{C、C♯、D、D♯、E、F、F♯、G、G♯、A、A♯、B}的元素(也即音高类 Pitch Class)一一对应。对一个音乐片段中出现的所有音高,都按其所属音高类累计音高能量(如图 9-17),就得到该音乐片段的 Chroma 特征向量。Chroma 特征可用直方图形式可视化(如图 9-18),因此,Chroma 特征也被称为音高类轮廓(Pitch Class Profile)特征。

不同八度的同名音之间非常和谐,可以不加区分。所以,将属于同一音高类的音高能量累加起来,是合理的。另外,从原音频的 Chroma 向量很容易得到转调音频的 Chroma 向量。同时,与完整的(如 128 维的)半音音高能量向量相比,Chroma 向量更紧凑,因而后续处理代价更低。总地来说,Chroma 特征比较

好地反映了音乐的音调内容(Tonal Content),包含了音高和和弦信息,因此被广泛用于音乐翻唱版本识别。

图 9-17 各半音在所有八度上频谱能量的叠加

图 9-18 可视化的 Chroma 特征

在音乐翻唱版本识别场景下,理想的 Chroma 特征应该具有如下特性:①代表了单音和复音两种信号的音高类分布;②考虑了和声频率的存在;③对噪声和非调性声音具有鲁棒性;④与音色和演奏乐器无关;⑤与响度和力度变化无关;⑥独立于调音,以使参考频率可以不同于标准的 440 Hz。

从音频信号中提取 Chroma 特征,并不是很简单的事。从理论上说,只有准确提取了音高,才能准确提取 Chroma 特征。但是,从实际的音频音乐数据中提取音高是很困难的,所以一般在提取 Chroma 特征时,并不直接提取音高,而是采取变通的方法。针对音乐版本识别任务的特点,及上述对 Chroma 特征的特性要求,有多种从音频音乐信号中提取 Chroma 特征的方法被提出。除经典 Chroma 特征提取方法以外,还包括 Beat-Chroma(拍子对齐的 Chroma)、CENS、HPCP 等。

PCP、Beat-Chroma 和 CENS 都是 Chroma 特征的一中具体实现。这三种特征都从一定程度上反映出音乐的音调内容(Tonal Content),包括音高和和弦信息,因此它们都被广泛应用于音乐翻唱版本识别。虽然在形式上特别相似,但仍然存在各自不同的特点。HPCP、CRP 特征是由 Chroma 特征衍生出来的,对音色变化具有鲁棒性的特征。

(1) PCP 特征。

PCP 特征提取算法是 Chroma 特征的一个经典实现。该算法首先对音频分帧并对每帧信号做傅里叶变换,基于变换结果再计算出各个音高类的能量(参见图 9-19)。

离散傅里叶变换公式见式(9.1)。

$$y_{i,k} = \sum_{n=0}^{2W-1} z_{(i-1)w/2+n} w_n e^{-j2\pi kn/2W}, k=0,1,\cdots,2W-1 \tag{9.16}$$

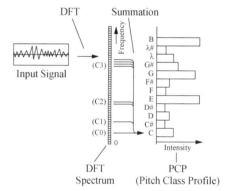

图 9-19 PCP 特征提取算法

式中,$i=1,2,\cdots$ 为音频帧序号,帧长为 $2W$,帧移为 $W/2$。下一步将频谱分量 $y_{i,k}$ 折叠到其对应的音高类。具体的计算公式为:

$$p_{i,j} \triangleq \sum_{k \text{ s.t. } M(k)=j} |y_{i,k}|^2, j=0,1,\cdots,11$$

$$M(k) \triangleq \begin{cases} -1, & k=0 \\ \text{round}\left(12 \times \log_2 \frac{kf_s}{2Wf_{ref}}\right) \bmod 12, & k=1,2,\cdots,W \end{cases} \tag{9.17}$$

式中,f_s 是信号采样率;f_{ref} 是参考频率;$round(x)$ 表示取离 x 最近的整数(可正可负)。

PCP 特征提取时,直接把每个频谱分量 $y_{i,k}$ 都当作一个音,将其累加到其频率对应的音高类。但是,实际上一个频谱分量可能只是某个基频(音高)的泛音。简单地将泛音按其频率当作一个音高而对应的音高类,与基频对应的音高类不一定相同。所以,PCP 特征并不是完美的 Chroma 特征。

(2) Beat-Chroma 特征。

2007年,Ellis 提出了拍子对齐的(Beat-Aligned)Chroma 向量时间序列表示。与其他 Chroma 序列表示相比,Chroma 向量提取本身并无二致,只是各个 Chroma 对应的时间位置是拍子的位置,即:一个拍子对应一个 Chroma。拍子是音乐中的重要事件位置,而且实际音频中各个拍子的位置不是预定的,而是取决于音频内容的。拍子对齐的 Chroma 序列能抵抗音乐速度变化(无论是全局还是局部速度变化),这使得在对两首音乐进行相似性度量时,就能做到是基于拍子对齐的度量。很显然,在一般的固定位置的 Chroma 特征序列上就做不到这一点。

拍子对齐的 Chroma 序列提取步骤是:先采用动态规划方法来做拍子跟踪,确定每个拍子的位置,然后根据拍子附近的音频信号计算拍子对应的 Chroma 特征向量。在实际的音乐翻唱版本识别系统中,拍子对齐的 Chroma 序列往往表现出比经典的固定位置 Chroma 序列更优的效果。

(3) CENS(Chroma Energy Normalized Statistics)特征。

CENS(Chroma Energy Normalized Statistics)也是一种基于短时 Chroma 的特征,是对经典的短时 Chroma 的一种扩展。经典的短时 Chroma 对局部变化过于敏感,这会对音乐翻唱版本识别产生不利影响。而计算 CENS 时,通过对短时 Chroma 序列做长时窗平滑处理,使得最终的 Chroma 向量能抵抗局部变化(见图 9-20)。

图 9-20 对经典的短时 Chroma 向量各维量化示意图

CENS 特征计算步骤如下:

① 用一组滤波器将音频信号分解为 88 个频带(对应音高 A0~C8,MIDI 音高编号 21~108);

② 以 200 ms 短时窗,100 ms 窗移,分别计算每一个频带信号的短时平均能量;

③ 对每个短时窗的 88 个频带能量,按频带所属音高类分别累加起来,得到一个 12 维的 Chroma 向量;

④ 对向量做归一化处理:向量的每一维都除以向量各维总和;

⑤ 对向量各维分别做量化:如图 9-20 所示,对 Chroma 向量 $v = (v_1, v_2, \cdots, v_{12})$ 各维 v_i 做量化处

理的规则是,如果 $v_i \geqslant 0.4$,那么就给 v_i 赋值 4;如果 $0.2 \leqslant v_i < 0.4$,那么给 v_i 赋值 3;如果 $0.1 \leqslant v_i < 0.2$,那么给 v_i 赋值 2;如果 $0.05 \leqslant v_i < 0.1$,那么就给 v_i 赋值 1;否则,就给 v_i 赋值 0。例如,Chroma 向量 $v = (0.02, 0.5, 0.3, 0.07, 0.11, 0, \cdots, 0)$ 的各维量化后,就变成了 $v^q = (0, 4, 3, 1, 2, 0, \cdots, 0)$。

⑥ 平滑处理:以连续 41 个 Chroma 向量为一个长时窗,用 Hann 窗函数(窗长为 41),分别对 Chroma 向量的每一维的 41 个值做卷积。如此得到新的 Chroma 向量序列,此即 CENS 向量序列。

(4) HPCP 特征。

HPCP 也是一种 Chroma 特征。与 PCP 相比,HPCP 的特点是考虑了基频和泛音的关系,通过将泛音折叠到相应的基频,更好地分辨音高,也即消除音色的影响。

如图 9-21 所示,HPCP 具体计算过程如下:

① 对一帧信号做傅里叶变换,只保留幅值,舍弃相位。

② 从傅里叶变换结果中选 30 个最大的局部峰值,$(e_i, f_i), i = 1, 2, \cdots, 30$,每个峰值包括能量和频率两项数据,将这些局部峰值称为原始分量。

③ 估计参考频率。参考频率决定标准音高体系中各个音高的频率。估计出的参考频率,要以最小的总误差,使上述各个峰值分量对应到离各自最近的标准音高上。计算总误差时,要考虑分量频率与最近的标准音高频率的差值及分量的能量大小(频率差值越大且能量越大,则误差越大)。

④ 对每个峰值 (e_i, f_i),认为它还是其他基频的泛音,故要考虑其各种(虚拟)基频 $f_i/2, f_i/3, \cdots, f_i/8$ 分量,并以 e_i 为参考,给虚拟基频 f_i/n 赋以能量 $e_i \times (2/3)^{n-1}$,即得到虚拟分量 $(e_i \times (2/3)^{n-1}, f_i/n), n = 2, \cdots, 8$;

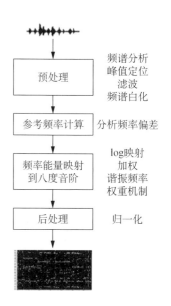

图 9-21 HPCP 特征计算框架

⑤ 对上述所得的每个分量(包括原始峰值和虚拟基频),根据其频率确定其对应的标准半音音高(要用到前面估计出的参考频率),并将其能量(按偏离最近的标准音高的程度加权后)累加到对应的音高类。

(5) CRP(Chroma DCT-reduced Log Pitch)特征。

CRP 特征是 Meinard 等人提出的一种提取 Chroma 向量的方法。该方法称为 Chroma DCT-reduced Log Pitch(CRP),所提取的特征对音色变化有较强的鲁棒性。通常认为,对频带对数能量谱做 DCT,所得低阶系数与音色关系密切,所以将若干低阶系数置为 0,再做反 DCT,得到的结果应与音色无关。CRP 特征提取算法框架如图 9-22。

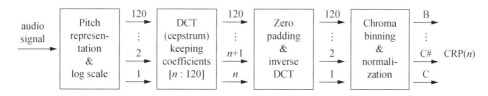

图 9-22 CRP 特征的计算框架

CRP 特征的提取方法是,先用一组滤波器将音频信号分解成与 MIDI 标准音高(1~120)对应的 120 个信号。然后用 200 ms 的矩形窗,以 100 ms 窗移,分别计算每个子信号的幅值平方的平均值。所得的能量信号的采样率是 10 Hz(即 10 个采样/s),每个窗口对应 120 个能量值,称为音高表示。然后对每个窗口的音高对数能量谱做 DCT,并将 DCT 结果的低阶系数置零而高阶系数不变。随后对修改了的结果做 DCT 逆变换,最后将复得的 120 个音高的能量分别投影到相应的 12 个音高类上,得到 12 维 Chroma 向量,再把 Chroma 向量归一化为单位长度。

2. 符号时间序列表示

符号时间序列表示也称为音乐指纹表示,是一种简洁的音乐表示。相邻符号或子指纹之间不仅有时间顺序关系,还有频率(频带)高低关系。采用这种表示方法实现音乐翻唱版本识别,准确性不太高,所以

一般作为大规模版本识别系统中的第一级检索的特征来使用,以追求一定的 TOP-N 召回率(N 为定数)。

(1) 跳码(JumpCodes)表示。

跳码是 Bertin-Mahieux 等人提出的。跳码表示法的基本思想是将音乐实例的 Chroma 谱(即 Chroma 向量时间序列)转化成一种符号时间序列(尽可能地保留音乐的旋律及和弦进行信息),然后通过最长公共子串(LCS)来度量音乐相似性。跳码表示一般是基于节拍对齐的 Chroma 向量时间序列来提取的。

先按一定规则在 Chroma 向量时间序列中选出一些所谓的"地标"——能量局部显著点。一个地标表示为 (t, p),其中 t 是地标所在的帧的序号,p 是地标所在的半音类的序号($0 \sim 11$)。这样,音乐的 Chroma 向量时间序列就转化为地标时间序列。

所谓跳码,表示的是一定大小的时间窗内多个地标之间的关系,具体就是相邻地标之间的帧序号差和音高类序号差)。设是 (t_i, p_i)、(t_{i+1}, p_{i+1}) 和 (t_{i+2}, p_{i+2}) 三个相邻的地标,则它们对应的跳码定义为:

$$\{(t_{i+1}-t_i, D(p_{i+1}, p_i));(t_{i+2}-t_{i+1}, D(p_{i+2}, p_{i+1})); p_i\}$$
$$D(p_{i+1}, p_i) \triangleq (p_{i+1}-p_i+12) \bmod 12 \tag{9.18}$$

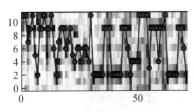

图 9-23 跳码示例

例如,(200,2)、(201,7)和(203,3)为三个相邻的地标(共覆盖 4 帧,即大小为 4 帧的时间窗),它们对应的跳码是{(1,5);(2,8));2}。为了避免负数,音高类序号差采用 $(p_{i+1}-p_i+12) \bmod 12$ 式计算。

从上述定义可见,有了原跳码,很容易得到转调后的跳码(只要变 p_i 即可,不用动其他部分)。

如果将上述跳码表示成一个整数,就会非常便于跳码的比较和检索。有许多方案可以实现这种表示,其中一种实现是:设在大小为 W 的时间窗内,地标序列和对应的跳码为:

$$(t_1, p_1),(t_2, p_2),\cdots,(t_K, p_K) \tag{9.19}$$

$$\{(t_2-t_1, D(p_2, p_1)); \cdots;(t_K-t_{K-1}, D(p_K, p_{K-1})); p_1\} \tag{9.20}$$

该跳码的整数表示可以按下式计算:

$$(p_1-p_0)+(t_1-t_0+1) \times 12+[(p_2-p_1)+(t_2-t_1+1) \times 12+1] \times 12 \times (W+1)+\cdots \tag{9.21}$$

(2) 基于 SIFT 特征的表示。

Lusardi 将音乐实例的 HPCP 谱(即 HPCP 向量时间序列)看作图像,从中提取经典的图像特征——SIFT 关键点,然后用 SIFT 关键点作为子指纹。根据两个音乐实例的 SIFT 关键点之间匹配的情况来判断它们之间是否是版本关系。

实际上,这种音乐表示是一种由若干 SIFT 关键点构成的二维结构。关键点的个数和关键点的位置取决于实际音频内容,而且各个关键点之间是有位置(包括时间和音高类)关系的。两个音乐实例之间匹配时,应该符合位置关系约束。

3. 单一特征向量表示

用一个固定维数的特征向量表示一个音乐实例,则音乐实例之间的相似性度量,就可以使用诸如欧氏距离这样的计算代价很低的方法,这使得大规模音乐翻唱版本识别有可能实现。单一特征向量表示与音乐实例的时长无关,是一种非时间序列的音乐表示方法。单一特征向量表示主要用于大规模音乐版本鉴别系统的第一层过滤,目的是快速过滤掉大量无关音乐实例。

(1) 基于 Chroma 向量量化的表示方法。

J. Osmalskyj 等人提出了一种基于 Chroma 向量量化的音乐表示方法,将一个音乐实例表示成一个固定维数的向量。具体实现方法是:

① 首先随机地从 MSD 数据集提取 2×10^6 个 Chroma 向量,采用 K-Means 算法对这组 Chroma 向量进行聚类,得到 50 个 Chroma 类中心,即所谓码本。

② 基于该码本,可以将音乐实例的 Chroma 向量时间序列转换成 Chroma 类序列。统计该序列中各个 Chroma 类出现的次数,从而构成一个 50 维的 Chroma 类频向量。

基于这样的 50 维的 Chroma 类频向量,就可以方便地计算两首音乐的相似性。重要的是,对音乐版本识别来说,这种表示有明显的区分性(见图 9-24)。

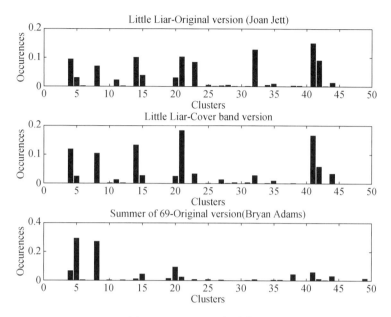

图 9-24 Chroma 类型表示

注:上面两个图是歌曲"小骗子"的两个不同版本的 Chroma 类频表示,而最下面的图是另一首歌曲的 Chroma 类频表示。可以看出,同一歌曲的不同版本之间有明显的相似之处,不同歌曲之间明显不同。

(2) 2DFM 特征表示。

与其他的单一特征向量表示相比,Bertin-Mahieux 等人提出的基于二维傅里叶变换的单一特征向量表示取得了较好的识别效果。该方法从 Chroma(或类 Chroma)向量时间序列中提取特征,使音乐版本识别的计算代价降低,且相比于以往的方法有了显著的识别效果提升。该方法将音乐的拍子对齐的 Chroma 向量序列分为等长段,并对每段(即子序列)做二维离散傅里叶变换。转了调的 Chroma,其傅里叶变换结果与原 Chroma 的傅里叶变换结果相比,只是相位不同,幅值不变。所以,只要幅值不要相位时,结果对转调就是鲁棒的。另外,拍子对齐的 Chroma 向量时间序列表示本身对音乐速度变化又是鲁棒的。特征提取方法的主要步骤是:

① 将整个 Chroma 序列切分成多个大小相同的块(Patch),如 75×12(Chroma 向量个数×Chroma 向量维数)的块。然后,对每块做二维傅里叶变换,只取幅值,舍弃相位,得到一个 75×12=900 维的向量。

② 在各个块的结果向量中,取每一维的中位数,构成一个新的 900 维向量,以这个向量作为音乐实例的表示。

③ 向量维数 900 有点儿高,所以通过 PCA 对其做降维处理,使最终的特征向量的维数在 200~300 之间。

(三) 不变性搜索与匹配

翻唱版本的不变性主要体现在与原唱版本旋律的相同和相似上。所谓音乐的旋律是指按一定的逻辑关系互相连续的单乐音进行(用调式关系和节奏关系组织起来的连续单乐音音高进行)。旋律有三个基本构成要素,即音高、节奏和调式。不同的音高序列形成不同的旋律线,不同的音高时值和强弱形成不同的旋律节奏。

1. 调不变性

通过对整首歌曲或若干小节进行变调,来适应不同的歌手或乐器的音高范围是很常见的现象。在音乐版本识别时,如果音乐的特征表示是与调相关的,例如 Chroma 序列表示就是与调相关的。若对不同调

的两个音乐版本的序列直接进行比较,会得出错误的结果。只有将其中一个版本的调转换到另一版本的调上,两个版本之间的比较才是有效的。所谓调不变性处理是指在不同调的音乐版本之间寻找可能的匹配。

如果采用与调相关的音乐表示,如 Chroma 特征,就必须考虑转调问题。要从原 Chroma 特征(c_0,c_1,…,c_{11})得到转调的 Chroma 特征(\tilde{c}_0,\tilde{c}_1,…,\tilde{c}_{11}),只要对 12 个音高类的能量做一个循环移位(见图 9-25)即可,表示为(n 是移位的位数,即转调的半音个数)$\tilde{c}_{(i+n) \bmod 12} = c_i (i=0,1,…,11)$。

图 9-25　PCP 12 个音高类的向右一个循环移位

有三种常见的变调处理策略。最常见的一种策略是枚举所有可能的转调,即对参考版本的 Chroma 序列做转调,得到它的 11 种变调的 Chroma 序列,然后将待识别版本的 Chroma 序列与这 12 个参考序列一一进行匹配,只要其中某一个序列匹配上,即可认为待识别版本与参考版本之间存在翻唱关系。这种策略虽然可以保证得到最好的结果,但计算代价很高。

另一类变调处理策略是最优对调估计。对调估计需要同时考虑参考版本和待识别版本的数据,找到它们之间的最优的几个对调位置。例如,分别计算两个 Chroma 序列的均值 Chroma,然后在两个均值 Chroma 的分量之间做循环卷积,卷积值最大的卷积位置即为最优对调位置。

最后一种策略是调估计。调估计是分别估计参考版本和待识别版本的调,然后将一个调对到另一个调上。这种策略的好处是可事先对所有参考版本做调估计,以节省鉴别时间。

后两种策略由于可找到最有可能的对调位置,故只做一次(或少量几次)变调和匹配即可,计算代价降低很多。但是,因对调估计和调估计的准确性问题,要损失一些召回率,且准确率比枚举法要低。所以变调处理方法的选择,也就是对时间效率和准确率的权衡。

2. 速度不变性

同一首音乐作品的不同版本,一般都是以不同(全局不同或局部不同)的速度来表演的,而速度不同会直接反映在基于固定位置元素的时间序列上,即,音乐中的乐音事件对应到序列中哪个元素,是由音频内容(音乐速度)决定的。也就是说,如果采用基于固定位置元素的时间序列,对两个速度不同的音乐版本,就不能简单地在它们的元素之间配对和计算相似性。

如果采用基于固定位置元素的时间序列表示,可以对待鉴别的音乐实例的序列进行重采样(对应提速或降速),得到几种速度不同的序列,然后将这几种变体序列一一与参考音乐实例的序列进行比较。这种方法不仅计算代价高,而且不能覆盖所有可能的速度变化幅度。

通过拍子跟踪技术,可以确定音频音乐中各个拍子(或乐音)的位置。显然,拍子位置是音乐中重要事件的位置,对音乐版本鉴别具有重要意义。在每个拍子位置提取特征(如 Chroma),最终得到一个拍子对齐的特征序列。两个版本只是速度不同,则它们的特征序列基本相同。所以,拍子对齐的特征序列表示对版本速度不同有抵抗能力。

在以上两种策略下,在两个序列之间只要找到一个对齐点,就可以简单地在两个序列的元素间按顺序配对并计算相似性,所以相似性计算代价比较低。当然,如果采用基于固定位置元素的时间序列表示,也可以采用动态时间规整 DTW 方法直接计算两个序列之间的相似度,但计算代价较高。

3. 结构不变性

流行歌曲的结构包括主歌(Verse)、副歌(Chorus)、桥段(Bridge)等几部分。由于翻唱版本之间结构的不同,音乐版本识别时不应以整首曲子作为比较单位,而应将音乐实例分割成若干段落,通过两个音乐实例之间段落的比对,来实现合理的版本识别。所谓结构不变性指的就是这种面向结构的处理。通常实现结构不变性的方法有三种,即:显著片段表征法、序列窗口法、动态规划匹配。

显著片段表征法是，用一个音乐实例中重复得最多或者最具代表性的片段来代表该音乐实例。通常仅使用双方的重复得最多的片段参与相似性计算，其他部分都被舍弃了。对有些音乐实例，其最具识别性，或者说是最显著的音乐片段并不是重复得最多的片段。这种情况下，即使片段扑捉准确，仍可能达不到预期的鉴别效果。显著片段表征法的一个主要问题在于过分倚重音乐结构分析算法。

序列窗口法的基本做法是，将音乐划分成固定长度的片段，片段之间存在重叠，也就是说相邻片段之间的跳步小于片段长度，然后两首歌曲的相似度计算是在两首歌中这些片段之间进行。这种方法的问题在于很依赖于片段跳步长度的选择，不同的跳步长度对准确率影响很大。另外，两个音乐实例的片段之间按顺序配对并计算相似性，还是打乱顺序随意配对并找最佳（最相似）配对？在归结两个音乐实例之间相似度时，怎么整合各个片段的相似度？

动态规划匹配方法，包括动态时间规整（DTW）、交叉重现图 CRP（Cross Recurrence Plot）法等，这些方法都能在一定程度上解决结构变化问题，通常被称为局部对齐法，也是目前小规模数据集上准确率最高的系统使用的方法，但是它的时间开销很大。另外，结构不同的两个版本之间的匹配，实际上是个共有子序列发现问题——即在两个版本之间发现相同的子序列，不完全是时间伸缩的问题。所以，需要使用扩展的动态时间规整方法。交叉重现图法能发现最长匹配子序列，所以对结构不同的版本来说相对较好一些。

（四）音乐特征表示相似性度量

翻唱版本识别技术的最终目标，对于识别任务而言，往往是通过计算两首被鉴别音乐作品的相似度来实现的；对于检索任务而言，则是对于给定的音乐查询实例，实现从一个音乐集中检索出一个按相似度排序的音乐作品列表。因此，相似性度量是实现翻唱版本自动识别的核心步骤，且这种相似性度量是在特征提取、调不变性、速度不变性和结构不变性等主要组成部分基础上，对音乐特征表示所进行的操作。

相似性度量所采用的方法取决于音乐特征表示。对于采用等长的单一特征向量表示的音乐实例，常采用曼哈顿距离（L1距离）、欧氏距离（L2距离）、余弦距离等向量距离度量方法；对于采用基于 Chroma 的非等长时间序列特征表示的音乐实例，则采用动态时间规整（DTW）、最小编辑距离、交叉相关图（CRP）等非等长特征序列匹配方法。向量距离度量方法的优点在于简单直观，易于计算。非等长特征序列匹配方法，虽然计算效率较低，但检索精度一般优于向量距离度量方法。

1. 基于动态规划的相似性度量

（1）动态时间规整/伸缩。

动态时间规整/伸缩（DTW）是一种计算两个给定序列（如时间序列）之间具有一定约束的最佳匹配的方法。与欧氏距离不同，动态时间规整（DTW）不要求两条时间序列为等长序列，可通过序列点的自我复制实现对齐匹配，如图 9-26(a) 和图 9-26(b) 所示。DTW 的基本原理是基于动态规划的思想，运用局部最佳化处理来自动寻找一条路径，沿着这条路径，两个特征向量之间的累积失真量最小，从而避免由于时长不同而可能引入的误差。该方法常被用来度量音乐版本之间的相似度。

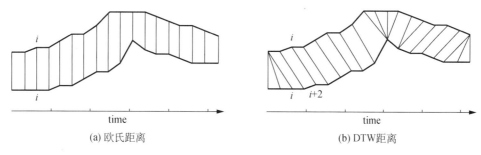

图 9-26 欧氏距离与 DTW 距离

下面给出 DTW 距离的定义及递归计算公式。假设给定两个时间序列 Q 和 C，他们的长度分别是 n 和 m：

$$Q = q_1, q_2, \cdots, q_i, \cdots, q_n$$
$$C = c_1, c_2, \cdots, c_j, \cdots, c_m$$

为了对齐这两个序列,我们需要构造一个 $n \times m$ 的矩阵,矩阵的元素 (i,j) 表示 q_i 和 c_j 两点之间的距离 $d(q_i, c_j)$(一般采用欧式距离,$d(q_i, c_j) = (q_i - c_j)^2$)。每一个矩阵元素 (i,j) 对应点 (q_i, c_j) 的对齐,如图 9-27 所示。

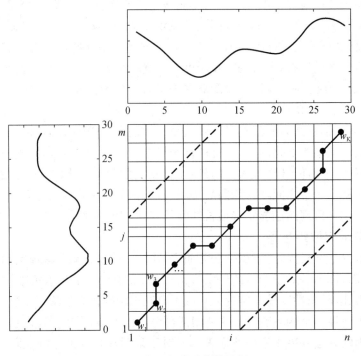

图 9-27 规整路径的图例

规整路径 W,是一个连续矩阵元素的集合,这些元素定义了 Q 和 C 之间的映射,W 的第 k 个元素定义为 $w_k = (i, j)_k$,这样我们有:

$$W = w_1, w_2, \cdots, w_k, \cdots, w_K, \max(m, n) \leqslant K < m + n - 1 \tag{9.22}$$

这条路径通常需要满足以下几个约束:

① 边界条件:$w_1 = (1, 1)$ 和 $w_K = (m, n)$。任何一种语音的发音快慢都有可能变化,但是其各部分的先后次序不可改变,因此所选的路径必定是从左下角出发,在右上角结束。

② 连续性:如果 $w_{K-1} = (a', b')$,那么对于路径的下一个点 $w_k = (a, b)$ 需要满足 $(a - a') \leqslant 1$ 和 $(b - b') \leqslant 1$。也就是不可能跨过某个点去匹配,只能和自己相邻的点对齐。这样可以保证 Q 和 C 中的每个坐标都在 W 中出现。

③ 单调性:如果 $w_{K-1} = (a', b')$,那么对于路径的下一个点 $w_k = (a, b)$ 需要满足 $0 \leqslant (a - a')$ 和 $0 \leqslant (b - b')$。这限制 W 上面的点必须是随着时间单调进行的。以保证图 B 中的虚线不会相交。

满足上面这些约束条件的路径可以有指数个,然而我们感兴趣的是使得下面的规整代价最小的路径:

$$DTW(Q, C) = \min \sqrt{\sum_{k=1}^{K} w_k} / K \tag{9.23}$$

式(9.23)中的分母 K,用于抵消不同长度规整路径的情况。

这条路径可以非常有效地利用计算下列递归公式的动态规划来获得,该公式定义了一个累积距离 $\gamma(i, j)$,等于当前网格点距离 $d(i, j)$,与 3 个相邻元素的累积距离的最小值之和:

$$\gamma(i, j) = d(q_i, c_j) + \min\{\gamma(i-1, j-1), \gamma(i-1, j), \gamma(i, j-1)\} \tag{9.24}$$

(2) 最长公共子串距离 LCS(Longest Common Subsequence)。

最长公共子串距离的基本思想是用最长公共子串的长度来衡量两个字符串的相似性程度。在把音乐特征序列看作时间序列的情况下,为了使用 LCS 距离度量两个序列的相似度,需要把时间序列的序列值

离散化为单个字符,从而时间序列就转化成为字符串。将两个符号化后的时间序列的最长公共子串的长度除以时间序列字符串的总长度,就是最基本的 LCS 距离计算方法。设时间序列 $X=\langle x_1, x_2, \cdots, x_n\rangle$ 和 $Y=\langle y_1, y_2, \cdots, y_n\rangle$,它们满足以下条件的最长公共子序列分别为:

$$X'=\langle x_{i1}, x_{i2}, \cdots, x_{in}\rangle \text{ 和 } Y'=\langle y_{j1}, y_{j2}, \cdots, y_{jn}\rangle \tag{9.25}$$

(1) 对任意 $1\leqslant k\leqslant l$,都满足 $i_k < i_{k+1}$,$j_k < j_{k+1}$;

(2) 对任意 $1\leqslant k\leqslant l$,都有 $x_{ik}=y_{jk}$。

那么时间序列 $X=\langle x_1, x_2, \cdots, x_n\rangle$ 和 $Y=\langle y_1, y_2, \cdots, y_n\rangle$ 之间的相似度定义为:

$$\text{sim}(X, Y)=l/n \tag{9.26}$$

(3) 最小编辑距离(Minimum Edit Distance)。

编辑距离的基本思想与 DTW 一样是基于动态规划的。与 LCS 距离类似,也要求将时间序列符号化。两条字符串之间的最小编辑距离定义为,通过增加、删除和修改一个字符的方式,使得两个字符序列完全一样,所需的最小操作代价。一般来说,编辑距离越小,两个串的相似度就越大。

用动态规划的方法,两字符串之间的编辑距离表示为一个有向图上的路径,路径的节点 $d(i, j)$ 用代表编辑操作惩罚或代价的边来连接,且这些边只有水平、垂直和对角线三个方向。对于使用单位惩罚的插入、删除、替换和相邻交换编辑操作,字符串 $S_1=c_1, c_2, \cdots, c_i$ 和 $S_2=c'_1, c'_2, \cdots, c'_j$ 之间的编辑距离可以递归地定义如下:

$$\begin{aligned}&d(0, 0)=0\\&d(i, j)=\min[d(i, j-1)+1,\\&\qquad d(i-1, j)+1,\\&\qquad d(i-1, j-1)+v(c_i, c'_j),\\&\qquad d(i-2, j-2)+v(c_i, 1, c'_j)+v(c_i, c'_j 1)+1]\end{aligned} \tag{9.27}$$

其中,

$$v(c_i, c'_j)=0\leftrightarrow c_i=c'_j \text{ and } v(c_i, c'_j)=1\leftrightarrow c_i\neq c'_j \tag{9.28}$$

图 9-28 给出了,由字符串"AVERY and "GARVEY."之间编辑距离确定的节点 $d(i, j)$ 序列。

图 9-28 字符串"AVERY"和"GARVEY."之间编辑距离的最小路径

2. 基于向量距离的相似性度量

在大规模音乐版本识别技术中,非时间序列音乐特征表示,如 2DFM 这类单一特征向量被广泛采用。定长特征表示更便于采用向量距离来进行相似性度量,常用的有欧氏距离、余弦距离等。

(1) 明科夫斯基(Minkowski)距离。

设两长度相等的序列 $X=\langle x_1, x_2, \cdots, x_n\rangle$ 和 $Y=\langle y_1, y_2, \cdots, y_n\rangle$,把它们看成 n 维空间中的两个

坐标点,则两者之间的明可夫斯基距离 $d(X,Y)$ 定义为：

$$d(X,Y) = \left(\sum_{i=1}^{n} |x_i - y_i|^q\right)^{\frac{1}{q}} \quad (9.29)$$

当 $q=1$ 时,为曼哈顿(Manhattan)距离；当 $q=2$ 时,为欧氏(Euclidean)距离。

(2) 欧氏(Euclidean)距离。

欧几里得(Euclidean)距离 $d(X,Y)$ 定义为：

$$d(X,Y) = \left(\sum_{i=1}^{n} |x_i - y_i|^2\right)^{\frac{1}{2}} \quad (9.30)$$

(3) 曼哈顿(Manhattan)距离。

曼哈顿(Manhattan)距离 $d(X,Y)$ 定义为：

$$d(X,Y) = \sum_{i=1}^{n} |x_i - y_i| \quad (9.31)$$

(4) 余弦距离。

余弦距离,也称为余弦相似度,使用向量空间中两个向量夹角的余弦值来度量两个实例间差异的大小。对于 n 维空间的两个向量 A 和 B,这两个向量之间余弦距离 $c(A,B)$ 的计算公式如下：

$$c(A,B) = \cos(\theta_{A,B}) = \frac{A \cdot B}{\|A\| \cdot \|B\|} \quad (9.32)$$

其中,分母表示两个向量 A 和 B 长度的乘积,分子表示两个向量的内积。与欧氏距离相比,余弦距离更加注重两个向量在方向上的差异,而非距离的远近。

3. 基于索引的相似性度量

在小规模音乐翻唱版本识别任务场合下,利用 DTW 的方法对音乐样本进行一对一的相似性度量,在获得较高准确率的同时,时间复杂度可控制在可接受的水平。当面对大规模音乐翻唱版本检索、标注任务时,基于 DTW 的相似性度量方法,较高的计算复杂度,以天为单位的计算成本,往往使人难以接受。

鉴于上述背景,基于索引的相似性度量策略被引入音乐翻唱版本识别。由于任务的特殊性,要求音乐特征表示要能够适合索引的计算,另一方面索引构建方法并不要求精确的匹配。符号化、单一特征表示可以满足计算索引的要求,KD(KD-Tree)树、局部敏感哈希等索引方法,可以满足后一个要求。

(1) KD-Tree。

KD-Tree(K-Dimensional Tree)本质上是一棵建立在 K 维空间上的二叉平衡树。它会根据数据的分布,选择一个数据分布方差最大的维度,把当前所在的空间分成两部分,左子树存储所有小于等于当前分割值的数据,右子树存储所有大于当前分割值的数据。通过这种方式,递归地对当前的子树划分,直到当前的空间无法被继续分割,或者满足分割停止条件为止。如果采用中位数分割的话,整个建树的时间复杂度是 $O(n_\log(n))$。

在查找 K 个近邻点时,也是从 KD-Tree 的根节点出发,并不断递归寻找近邻点,并更新当前的最优值。如果搜索过程中,到达了叶子节点,那么,当前保留的 K 个近邻点就是需要寻找的 K 个近邻点；如果搜索过程中,发现当前所有的子树中并不存在比当前近邻点更优的点时,那么,直接跳出该子树的搜索。整个查找的时间复杂度是接近 $O(\log(n))$。

(2) 局部敏感哈希 LSH(Locality-Sensitive Hashing)。

局部敏感哈希 LSH(Locality-Sensitive Hashing)是一种特殊的哈希方法,常用于解决海量高维数据下的搜索问题。它的基本思想是,将原始空间中任意两个相邻的点,经过相同的映射或者投影变换后,这两个点在新的空间中相邻的概率仍然很大,而不相邻的点被映射到同一个桶类的概率则很小。当近邻算法应用于大数据范围下的近邻搜索问题时,首先根据哈希函数找到查询数据对应桶的编号,并找出相应桶中的所有数据,然后,再用查询数据与桶内的数据线性比较,从而找到最相近的 K 个点。但由于 LSH 只

保证了相邻点在大概率上会分到同一桶内,并不保证所有的相邻点都会落到同一个桶内,因此,LSH 应用于近邻查找时,只能够算得上是一种近似近邻查找的算法。同时,为了保证绝对大部分的相邻点都被分到同一个桶内,可以采用多个哈希表相结合的方式,或者把多个哈希表组织成树或者森林。

LSH 用于近似近邻算法,本质上是把一个原本很大的集合,根据桶的编号划分到不同的更小的子集合当中。原来的大数据集上的搜索问题,就被快速地变成了子集合上检索问题,时间复杂度由原来的 $O(N)$ 快速降到 $O(M)$,其中 N 代表原始数据集的大小,M 代表了子集合中的数据大小。M 的大小取决于哈希函数的设计,在一般情况下,可保证子集合的大小近似相等于 $O(\log(N))$。正因为如此,时间复杂度能够被大大降低。

在 LSH 类问题中,最重要的便是哈希函数的设计。这类哈希函数能够保证原本相邻的点经过哈希变换后大概率地进入同一个桶内,而不相邻的点则进入同一桶内的概率很小,这类函数也被称为敏感性哈希函数,它应当具备两个基本条件:

① 当 $dis(x;y) < d_1$ 时,则 $h(x)=h(y)$ 的概率至少是 p_1;

② 当 $dis(x;y) > d_2$ 时,则 $h(x)=h(y)$ 的概率至多是 p_2。

其中 $dis(x;y)$ 表示 x 和 y 之间的距离,$h(x)$ 和 $h(y)$ 分别表示对 x 和 y 的哈希变换。

三、音乐翻唱版本识别系统

(一) 基本识别系统

依据所采用的音乐特征表示类型,翻唱版本识别系统大致可以分为三种类型,即基于时间序列特征的系统、基于符号化特征的系统和单一特征向量的系统。第一种类系统,由于音乐实例的时长不同,特征表示的长度也就不同,因而往往采用动态规划一类的相似性度量方法,如 DTW,来进行相似比较;第二类系统,依然是与音乐实例时长相关的特征表示,可以采用编辑距离等方法进行相似比较;第三类系统,由于音乐实例特征表示的长度是相同的,因此可以采用欧氏距离、余弦距离等方法进行相似比较,实际应用中会有更多的方法组合被引入。下面列举一些有代表性的实际系统。

1. 基于时间序列特征的系统

Serra J 等人基于 HPCP 特征,提出一种从非线性时间序列分析技术的角度来识别音乐翻唱版本的方法。他们选择交叉递归图 CRP(Cross Recurrence Plots)来分析音乐的 HPCP 时间序列,采用 Qmax 来量化两个动态序列相似度,Qmax 是一个从 CRP 中提取的周期量化分析 RQA(Recurrence Quantification Analysis)量度。实验表明在包含 500 首不同歌曲的共 1953 个版本的数据集上 MAP 为 81.3%。

Emilia G 等人基于 HPCP 特征,提出了四种音调描述子即 HPCP、THPCP(Transposed HPCP)、Average HPCP、Average THPCP(前两种是局部描述子,后两种是全局描述子)并比较了它们进行音乐翻唱版本识别的能力。系统使用相关系数作为全局描述子的相似性度量,使用 DTW 计算局部描述子序列的相似度。实验选择平均查准率(Precision)和查全率(Recall)作为衡量版本识别能力的指标,在来自 30 首不同流行歌曲共 90 个版本的数据集上查准率为 55%,查全率为 30%。

Emilia G 又在上文的基础上进行改进,增加了对音乐结构的分析。首先通过音乐结构分析,把一首音乐分割成不同的语义段落,并从中选取两个出现次数最多的片段作为摘要以期获得结构不变性。对摘要中的每个片段,与上文相同,分别提取四种音调描述子并比较它们进行多版本音乐识别的能力。算法使用皮尔森(Pearson)相关系数和 DTW 分别作为全局描述子和局部描述子的相似性度量。在来自 30 首不同流行歌曲的共 90 个版本的数据集上平均查准率和查全率分别为 55.06% 和 32.77%,比上文结果稍有提高。

2. 基于符号化特征的系统

Samuel Kim 等人提出使用基于 Beat-Chroma 特征导出一个 12×12 的协方差矩阵作为音频指纹,进行古典音乐的翻唱版本检索的方法。为消除不同音乐版本的变调问题,系统把音乐指纹同时沿行方向及列方向轮转 12 次,计算每次轮转后所得指纹与另一音乐版本指纹的相似度,取最大值作为两首音乐的相似度。由于指纹的紧致表示特性,系统所需的存储空间以及查询速度都有很大改善。实验使用准确率

(Accuracy)即返回列表的第一项是相关歌曲的比率与搜索所用 s 数作为衡量版本识别能力的指标,准确率达到 85.3%。

Samuel Kim 等人又对上述算法进行了改进,提出一种基于 Chroma 的动态特征向量来描述相对音高变化区间,构造出一个 24 维的向量并把大小为 24×24 的协方差矩阵作为音乐的指纹。两首音乐的相似度表示为指纹对应元素乘积之和。同样采用把指纹沿行方向及列方向轮转的方法实现调不变性,计算每次转调处理后所得指纹与另一音乐版本的指纹的相似度,取最大值作为两首音乐的相似度。

Juan Pablo Bello 提出一种通过将数据库中的音乐聚集成组来识别同一音乐不同版本的方法。首先在节拍对齐的基础上计算 Chroma 特征的自相似矩阵,然后将其归一化并量化编码为一个字符序列。两个字符串之间的相似度用基于 BZIP2 压缩算法的归一化压缩距离 NCD(Normalized Compression Distance)来衡量,最后使用完全连锁法(Complete-linkage Method)对音乐进行聚类分组。该算法采用的 Chroma 特征消除了音色、力度等的差异,节拍对齐消除了速度差异,自相似性矩阵消除了变调差异。不足之处在于无法在音乐结构发生变化时进行翻唱版本匹配。作者使用 Hubert-Arabie AR(Adjusted Rand) index 对分组效果进行评估,在包含 11 首古典音乐的共计 67 个版本的数据集上 AR index 接近 0.55。

3. 基于单一特征向量的系统

Matthew R 等人使用特征向量量化后所得的直方图来识别音乐的不同演奏版本。首先按非重叠固定分帧方式从音频信号中提取 Chroma 特征,之后使用 K-Means 方法对大量 Chroma 向量进行聚类(实验中取 500 个类)并把每个 Chroma 向量映射到最近的类中心,得出基于类中心编号的统计直方图。这个过程取得结构及速度不变性。在比较查询条件与数据库音乐的相似度时,论文对比了采用上述统计直方图(向量)的余弦相似度、Chi-Squared 相似度和欧氏距离的搜索效果。实验使用 Top-1 Accuracy(返回的第一首歌是相关歌曲的次数比例)作为衡量版本识别能力的指标,在一个包含 4 060 首多种风格歌曲的数据集上,三种相似度对应的结果分别是 50.8%、67.8%、50.8%。

Teppo E A 提出使用固定分帧的方法从音频信号提取 Chroma 向量序列后,提取出三个离散符号序列。第一个是通过隐马尔可夫模型(HMM)方法把 Chroma 向量序列转换成一个离散的和弦序列表示;第二个是计算相邻 Chroma 向量的曼哈顿距离得到一个时间序列,再用 SAX(Symbolic Aggregate Approximation)方法根据一条高斯曲线来离散化连续的数值;第三个是记录每个 Chroma 向量中最强的音高类型的索引,把一首歌表示成最强音高类型元素的序列。作者采用 OTI 方法消除两首歌由于变调带来的差异,使用基于 PPMZ 压缩算法的 NCD 来计算两个符号序列的距离,两首歌的距离就用三种特征距离的平均值表示。数据集共计 750 首歌曲,包含 25 首不同歌曲,每首歌曲 6 个版本及 600 首唯一版本的歌曲。在这个数据集上 TOP-5(返回列表的前 5 项中包含相关歌曲总数)为 263,MAP 为 41.0%,Mean Rank 为 4.795。

(二) 大规模识别系统

大规模音乐版本识别是指已知参考音乐集合的规模巨大(含百万首以上音乐),而且待识别的音频音乐(如电台、电视台、互联网所传播的音频)规模也非常大的情况。对于大规模音乐版本识别,提高准确率和速度都是极大的挑战。

在小规模音乐版本识别中,为了获得尽可能高的准确率,所采用的方法通常会尽量保持歌曲的细节信息,过多的细节信息使得相似性度量需要采用计算复杂度较高、时间开销较大的算法。这类根本无法直接应用于大规模音乐版本识别。因此,针对大规模音乐版本识别任务,需要采取与小规模识别方法不同的策略,这种策略可以归结为两个方面,即更简单的音乐特征表示和更高效识别检索方法。代表性的实现方案是基于 2DFM 定长向量特征表示的识别方案,以及基于音乐字索引的识别方案。

1. 基于定长特征表示的系统

此类方法的难点就在于寻找能够高度抽象音乐旋律的定长特征向量,然后,采用欧氏距离这样的低计算复杂度的方法来度量歌曲的相似度,以应对大规模的音乐翻唱版本识别。

Ellis 等人提出一种新方法,从节拍对齐的 Chroma 特征中提取具有代表意义的 Chroma Patches 的集合,并对 Chroma Patches 做二维傅里叶变换(2DFM),对所有的 2DFTM 取平均并经过 PCA 降维后,得到

最终的音乐特征表示。后来,Humphery 等人改进了 Ellis 的方法,对 PCA 降维后的结果用无监督方法稀疏编码,并用有监督方法再次降维,提升了实验结果。

Balen 等人受音乐认知计算的启发,提出 Pitch Bi-histogram、Chroma Correlation Coefficients、Harmonization Features 三种不同的特征表示,前两种特征分别表示旋律与和弦,最后一种特征则是同时结合了旋律与和弦的信息,由于特征的维数较低,因此能够应用在大规模版本识别上。

Osmalskyj 等人则是将不同的特征融合在一起,方法中包括三类固定维度的特征;第一类特征是音色、节奏等全局特征;第二类是 Chroma 的直方图,用来统计和弦信息;第三类是 Chroma 特征的交叉相关表示,体现了歌曲的时序特性,从而将各种特征的优势有效地结合起来。

2. 基于音乐字索引的系统

基于音乐字或声纹索引的思路是把音乐转化成离散的符号化文档,通过建立索引的办法加快检索速度,从而能够适应大规模版本识别。

Thierry 等人提出的在跳码(Jump Code)上建立索引的方法,加快了检索过程。但跳码在音乐表示上有局限性,因而识别准确率并不理想。

Maksim Khadkevich 等人提出了一种 Chord Profiles 的音乐描述方法,被认为是一种高级的表示方法。它采用局部敏感哈希(LSH)方法快速找到最相似的翻唱唱曲列表,并采用和弦进行(Chord Progressions)对齐的方法优化检索出的版本的排名。

(三)识别系统性能评估

在评估音乐翻唱版本性能指标的问题上,曾采纳或借鉴过多种信息检索系统的性能评估指标,其中对平均准确率均值 MAP(Mean Average Precision)指标的认可度最高。MAP 是一种信息检索系统的性能评估指标,主要是针对查询结果为返回一个列表的搜索系统,目标是通过计算多次查询得到的平均准确率(AP)的均值,来评估检索系统的性能。

1. 平均准确率(AP)

由于 MAP 是多个查询 AP 的均值,因此,在定义 MAP 之前,首先要定义查询的 AP 值。

给定一个有 U 首歌曲的音乐库,对于所有 $U \times U$ 可能的成对组合,我们使用选定的相似性度量方法,计算这些歌曲对之间的相似度,从而构造一个 $U \times U$ 的相异度矩阵 D。基于这个矩阵 D,既可以用来计算所选定相似性度量方法,在给定音乐库上翻唱版本识别查询的平均准确率 AP,在这里我们记为 ψ_u。

为了计算 ψ_u(即 AP),把矩阵 D 的每一行都看作是一个查询,从而有 U 个查询。并且对角线上元素对应在列上的歌曲视为检索条件 u,其他 $U-1$ 个元素对应在列上的歌曲被视为检索结果,并将它们按相异度升序排序作为查询结果列表 Λ_u。假设音乐库中查询歌曲 u 的翻唱版本集合歌曲总数为 C_u+1。至此,可得到查询歌曲 u 的搜索平均准确率 ψ_u 为:

$$\psi_u = \frac{1}{C_u} \sum_{k=1}^{U-1} \psi_u(k) \Gamma_u(k) \tag{9.33}$$

其中,$\psi_u(k)$ 是排序后查询结果列表 Λ_u,在 k 位置之前的准确率。定义为:

$$\psi_u(k) = \frac{1}{k} \sum_{i=1}^{k} \Gamma_u(o) \tag{9.34}$$

$\Gamma_u(j)$ 是所谓的关联函数:如果排序查询结果列表中的序号为 j 的歌曲是歌曲 u 的翻唱版本,$\Gamma_u(j)=1$,否则 $\Gamma_u(j)=0$。因此,ψ_u 的取值范围在 0 和 1 之间。如果查询歌曲 u 的 C_u 个版本排在结果列表 Λ_u 前 C_u 列,$\psi_u=1$。如果所有的翻唱版本都被排在列表 Λ_u 的最后,$\psi_u \approx 0$。从上述定义可见,平均准确率 AP 的基本思想是,在查询结果列表中,翻唱版本实例越多、排序越靠前,AP 的值就越高。

2. 平均准确率均值(MAP)

平均准确率均值 MAP 为计算矩阵 D 中所有查询 $u=1,\cdots,U$ 的平均准确率 AP(即 ψ_u)的均值,即:

$$MAP = \frac{\sum_{i=1}^{U} AP(i)}{U} \tag{9.35}$$

3. 平均排序倒数(MRR)

平均排序倒数 MRR(Mean Reciprocal Rank)也常被用于音乐翻唱版本识别系统的性能评估。MRR 是一个信息检索领域通用的搜索算法评价指标,其基本思想是,用查询返回的结果列表中第一个正确结果序号的倒数,作为评价的依据。定义 MRR 的公式如下:

$$MRR = \frac{1}{N} \sum_{i=1}^{N} \frac{1}{Rank_i} \tag{9.36}$$

其中,$Rank_i$ 是查询 i 的第一个正确结果在所返回检索列表中的排序;N 为总的查询次数。

第三节 哼唱/歌唱检索

一、哼唱/歌唱检索概述

哼唱/歌唱检索 QBH/QBS(Query by Humming/Singing)通常用麦克风录制长短不一的哼唱或歌唱声音作为查询片段,计算音频特征后在数据库中进行相似性匹配,并按匹配度高低返回结果列表,最理想的目标是正确的歌曲排名第一返回。典型的应用场景是卡拉 OK 智能点歌。与上述音乐识别技术相比,哼唱/歌唱检索不仅同样面临由于在空气中录音而引起的信号质量下降,还面临跑调、节拍跟不上等新的困难。哼唱/歌唱检索的结果与用户的哼唱/歌唱查询片段质量高度相关,存在很大的不确定性。

除了常规时频域音频特征,能够在一定程度上反应音乐主旋律走向的中高层音频特征更适合于哼唱/歌唱检索。早期的哼唱检索系统根据音高序列的相对高低(Relative Pitch Changes),用三个字符即方向信息来表示旋律包络线,并区分不同的旋律。这三个字符表示当前音符的音高分别高于、低于、等于前一个音符的音高。三字符表示的主要问题是比较粗糙,一个文献把旋律包络线扩展为用 24 个半音(Semitone)字符来表示,即当前音的一个正负八度。类似地,另一个文献也采用音程作为特征矢量,并增加了分辨率。与以上均不相同,有的文献没有使用明确的音符信息,而是使用音符出现的概率来表示旋律信息。除了音高类的特征,有的文献利用音长和音长变化对旋律进行编码,以获得更加精确的旋律表示。有的文献采用符合 MPEG-7 的旋律序列,即一系列音符长度和长度比例作为 Query。与上述不同,有的文献从数据驱动出发,用音素级别(Phoneme-level)的 HMM 模拟哼唱/歌唱波形的音符片段,用 GMM 模拟能量、音高等特征,更加鲁棒地表示用户哼唱/歌唱的旋律。

由于用户音乐水平不一,哼唱及歌唱的查询片段经常出现音符走音、整体跑调、速度及节拍跟不上伴奏等现象。即使用户输入没有问题,音符及节拍的分割和音高识别算法也不会 100% 准确,可能产生插入或删除等错误。给定一个不完美的 Query,如何准确地从大规模数据库里检索是一个巨大挑战。为克服音符走音现象,有的文献对查询片段的音高序列进行平滑,去除音高检测或用户歌唱/哼唱产生的异常点(Outlier)。绝大多数算法采用相对音高序列,而不是绝对音高。只要保持相对音高序列的正确,那么对于个别音符走音现象以上算法都是具有一定容错性的。为克服哼唱和原唱之间的速度差异,有的文献首先使用原始 Query 来检索候选歌曲,如果结果不可靠,Query 片段被线性缩放两倍重新检索。如果还不可靠,则缩放更多倍数。日本的卡拉 OK 歌曲选择系统 Sound Compass 也采用类似的时间伸缩方法。为克服整体跑调现象,绝大多数算法采用调高平移(Key Transposition)办法进行纠错。用户哼唱的各种错误经常在开头和结尾处出现。基于此假设,有的文献认为只有 Query 的中间部分是属于某个音乐的子序列。对两个流行的局部对齐方法即线性伸缩 LS(Linear Scaling)和 DTW 扩展后进行匹配识别。为抵抗 Query 可能存在的各种错误,有的文献采用音频指纹系统描述重要的旋律信息,更好地比较 Query 和数据库歌曲。

另一个影响匹配性能的因素是如何切割 Query 和数据库完整歌曲的时间单元。有的文献表明基于音符的切割比基于帧的分割处理更快。有的文献表明所有音乐信息基于节拍分割会比基于音符分割对于输入错误更加鲁棒。有的文献进一步提出一种基于乐句(Music Phrase)分割和匹配的新方法,使得匹配准

确率大大提升。基于节拍和乐句的分割不仅性能更好,而且也更符合音乐语义。类似地,有的文献也采用乐句尺度的分段线性伸缩(Phrase-level Piecewise Linear Scaling),基于 DTW 或递归对齐(Recursive Alignment)进行旋律匹配,并将每个乐句的旋律片段约束在一个有限范围内调整。

在旋律相似性匹配方面,最直接的技术是字符串近似匹配/对齐技术。随着研究的深入开始引入动态时间规整 DTW、后缀树索引、隐马尔科夫模型 HMM、K 近邻(K-Nearest Neighbor)、N-gram、基于距离的相似性(Distance-based Similarity)、基于量化的相似性(Quantization-based Similarity)、基于模糊量化的相似性(Fuzzy Quantization-based Similarity)等各种方法。大多数哼唱/歌唱检索方法在时间域测量音符序列之间的距离,有的文献在快速傅里叶变换 FFT 频域计算音符序列之间的欧氏距离,匹配速度有所加快。基于动态规划(Dynamic Programming)的局部对齐方法穷尽两个音乐片段之间所有可能的匹配,返回最佳局部对齐。缺点是计算代价太高,在指数增长的数据库规模下,准确的局部对齐已不可能。因此,对于大规模数据库需要更高效的搜索办法。有的文献实现基于音符音高的 LSH 索引算法,筛选候选片段,使用线性伸缩来定位候选者的准确边界。有的文献使用多谱聚类 MSH(Multiple Spectral Hashing)得到特征矢量,之后用改进的 DTW 进行相似性匹配。有的文献利用显卡 GPU(Graphic Processing Unit)硬件的强大计算能力,实现局部对齐的快速算法,速度提高超过 100 倍。基于不同匹配策略可得到不同的结果,有的文献在打分级别(Score-level)融合多个结果。

二、基于旋律轮廓匹配的哼唱检索

新一代数据库不仅有传统的文本和数字,还包括图像、音频、视频等多媒体数据。除了传统的基于文本的查询,多媒体数据需要更合适和自然的查询方法。例如,查询图像数据库的自然方法是输入提供的图像或草图。类似地,查询音频数据库(歌曲)的自然方式是哼唱或歌唱一段歌曲。这样的系统在商业音乐、音乐广播和电视台、音乐商店、甚至个人场合都有重要应用。

将旋律轮廓定义为连续音符之间的相对差异的序列,可以用于区分旋律。旋律轮廓是用来确定旋律之间相似性的最重要方法之一。本节所述方法使用(U、D 和 S)这三个字母表示某个音符高于、低于或相同于前一音符的音高。

(一) 系统架构

系统有三个主要模块:音高跟踪模块,旋律数据库和查询引擎,如图 9-29 所示。哼唱查询的音频信号被数字化后,送到音高跟踪模块,提取哼唱旋律的轮廓表示后输入查询引擎,产生匹配旋律的排名列表。旋律数据库是从 MIDI 歌曲中获得,查询引擎使用近似模式匹配算法以容忍哼唱错误。

(二) 哼唱查询的间距追踪

1. 目标与分类

间距追踪的目标是将系统的输入(即哼唱音频)转换为相对音高序列。相对音高具有以下三种方式:音符与前一音符相同(S),高于先前音符(U)或

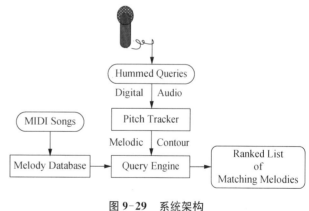

图 9-29 系统架构

低于前一音符(D)。因此,音频输入被转换成具有字符串形式的三元组(U, D, S)。例如,贝多芬第五交响曲的介绍主题将被转换为:S S D U S S D(第一个音符被忽略,因为它没有以前的音符)。

2. 音高追踪

为了完成以上声音到字符的转换,必须隔离和跟踪旋律中的音高序列。音高在物理上可由频率表示。人耳实际上听到是基频,而不是谐波,即使基频不存在也是这样。Schouten 在 1938 年至 1940 年进行的一些实验中首次发现了这种现象。Schouten 研究了完全取消 200 Hz 基频的光学警笛产生的周期性声波。然而,听到的音高与基频消除之前仍然相同。本文采用自相关、最大似然、倒谱分析等三种音高提取方法,并最后采取倒谱分析法。

(三) 搜索数据库

1. 搜索要求

本文搜索数据库的方法很简单：对数据库中的歌曲（一般长约 3~6 min）进行预处理，将每首歌曲的旋律转换为一个由 U、D、S 组成字符串。用户输入的歌声（一般长约 10 s）以同样方式被转换为字符串，并与数据库中所有歌曲对应的字符串进行比较。模式匹配使用模糊搜索（Fuzzy Search）来允许匹配中的错误，这些错误反映了人们哼唱方式的不准确以及歌曲本身的错误。图 9-30 总结了典型模式匹配方案中预期的各种形式的错误。

图 9-30 三种形式的预期错误

2. 近似字符串匹配

近似字符串匹配的含义是：在文本字符串（$T=t_1, t_2, t_3, \cdots, t_n$）中找到模式字符串（$P=p_1, p_2, p_3, \cdots, p_m$）的所有实例，以便在 T 中的每个 P 的实例中存在至多 k 个不匹配（字符不相同）。当 $k=0$ 时，就是一个简单的字符串精确匹配问题，可以在 $O(n)$ 时间内解决。图 9-30 中的每个错误对应于 $k=1$，即至多 1 个字符不匹配。对于给定的查询，数据库返回一个按照与查询匹配的顺序排列的歌曲列表，而不仅仅是一个最佳匹配。

三、一种面向卡拉 OK 音乐的哼唱检索系统

(一) 背景介绍

卡拉 OK 是一种来源于日本的娱乐类型，在东亚及东南亚地区广受欢迎。它为流行歌曲提供预先录制的伴奏，让任何用户都可以像专业歌手一样歌唱。目前，卡拉 OK 的点歌系统仍然以文字或拼音输入歌曲标题、歌手名字等为主，在用户无法准确记忆这些信息时则无能为力。所以，研发基于哼唱/歌唱的音乐搜索系统具有很大的实用价值。

常规的 CD 立体声音乐包含两个通常听起来相同的音轨。与此不同，卡拉 OK 或 VCD（Video Compact Disc）中的音频流均包括两个不同的音轨：一个是歌声和背景伴奏的混合；另一个则是单纯的伴奏。这两个伴奏听起来类似，该特性可用于推断歌声的背景伴奏并在一定程度上进行消减，从而可以更可靠地提取歌声的主旋律。歌声旋律提取是哼唱/歌唱检索系统的核心步骤。在流行歌曲中，音域变化通常不超过两个八度。该特性可用于主旋律提取的纠错。

除了主旋律提取之外，哼唱/歌唱检索系统的另一个关键问题是如何有效地比较用户查询与数据库中实际音乐的旋律相似度。由于大多数用户不是专业歌手，所以哼声/歌唱声音中可能包含速度、音符丢失、音符插入等各种错误。为了处理这些错误，需要各种近似匹配方法，如动态时间规整（DTW）、隐马尔可夫模型（HMM）和 N-gram 模型。DTW 使用最为广泛，但是需要相当大的计算时间，需要加速才能更有效地搜索大型音乐数据库。

本节所述方法将卡拉 OK 音乐的特性融入到系统设计中。我们都知道，演唱歌曲时以乐句（Phrase）为单位，起始点对应于一句歌词的开始。使用贝叶斯信息准则 BIC（Bayesian Information Criterion）检查两个音轨中信号之间的差异，可以定位乐句的起始。以乐句为单位搜索，可以大大减少 DTW 的总搜索空间。

(二) 流行歌曲的特性

一般来说，流行歌曲的结构可以分为五个部分：前奏（Intro），通常是歌曲的前 10~20 s，作为后续部分的铺垫陈述；主歌（Verse），通常包含歌词表述的故事的主要内容，也称为 A 段；副歌（Chorus），经常是歌曲的核心和高潮部分，具有重复性，也称为 B 段；桥段（Bridge），大约位于整首歌曲 2/3 的位置，通常引入调高（Key）、节奏、或歌词等新的变化；结尾（Outro），经常是一个淡出（Fade Out）的副歌版本，或者是一些

早期部分的重要时段,使歌曲结束。例如,The Beatles 的歌曲"Day Tripper"的结构可以划分为"Intro-Verse(A)-Chorus(B)-Verse(A)-Chorus(B)-Bridge-Verse(A)-Chorus(B)-Outro"。由于包含旋律,Verse 和 Chorus 通常是听到一首好的歌曲后人们想歌唱或哼唱的部分,因此,它们之中的某些乐句最有可能被用户哼唱或歌唱作为查询输入。

人类歌唱的音符可以从 F2(87.3 Hz)到 B5(987.8 Hz),每隔一个八度,频率上升为 2 倍。一个八度范围有 12 个半音(Semitone)。从 F2 到 B5 有 43 个半音,相当于 3 个半八度。然而,流行歌曲中的音高变化一般远小于该范围。图 9-31 示出了用 MIDI 格式显示的歌曲片段。很明显,主歌中的音符与副歌中的音符都分布在较窄的范围内。对 50 首流行歌曲的非正式调查显示,整首歌曲的 Verse 或 Chorus 部分的音符音高范围分别约为 25 和 22 个半音,约 2 个八度,这符合大多数人的音域范围。

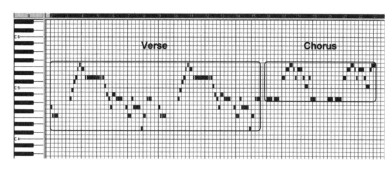

图 9-31　歌曲转换成 MIDI 文件的 The Beatles 的流行歌曲"Yesterday"的片段

此外,背景伴奏通常包含高于或低于歌声一个或两个八度的音符,这种和声结构使得歌声主旋律更加难以提取。图 9-32 是一个用 MIDI 表示的歌曲的示例。从箭头指出的音符可以观察到,大部分的歌声音符伴随着比它高一个或两个八度的音符。

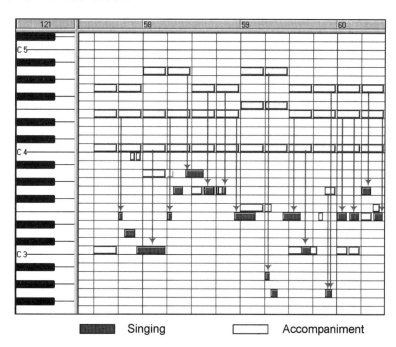

图 9-32　流行歌曲"Let It Be"的片段(其中乐曲被手动转换为 MIDI 文件)

(三) 系统总览

本节描述的卡拉 OK 音乐搜索系统以用户哼唱/歌唱作为输入,搜索数据库中与用户查询具有相似旋律的歌曲并排序输出。系统有两个阶段:索引和搜索。

1. 索引

索引的目的是为数据库中的每首歌曲生成可搜索的条目。分为两个过程:乐句检测和以乐句为单位

的歌声主旋律提取。利用伴奏音轨的信号近似歌声主旋律的背景伴奏,并进行背景伴奏消减,有助于提取歌声主旋律。后处理步骤对所得到的音符序列进一步平滑,校正异常音符。

2. 搜索

假设用户的查询片段是完整的乐句或该乐句的初始部分。因此,任务是找到与查询最匹配的音乐文档并呈现给用户。系统采用DTW测量查询的音符序列和每个音乐文档的音符序列之间的相似度,试图解决用户查询中可能发生的速度错误和插入、删除错误。

(四) 背景伴奏消减

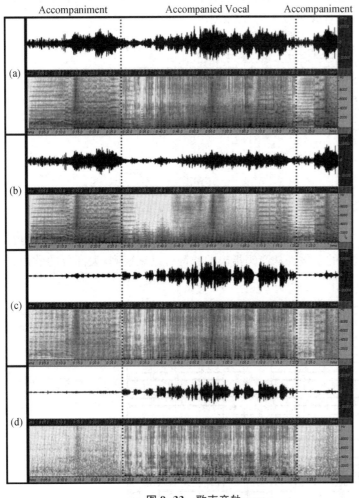

图 9-33 歌声音轨

注:(a)带伴奏的歌声音轨(b)纯伴奏音轨(c)经过时域背景伴奏消减后的歌声音轨(d)经过频域背景伴奏消减后的歌声音轨。

卡拉OK的音频数据由两个音轨组成:纯伴奏信号m和带伴奏的歌声信号$c=s+m'$,其中s表示歌声信号,m'表示背景伴奏。图9-33(a)和图9-33(b)分别表示卡拉OK音乐的两个音轨的波形。通常,m听起来很像m'。因此,歌声信号可以通过用m近似m'来加载。然而,由于m和m'不相同,因此从c直接减去m对于提取s几乎没有用处。

有希望的解决方案是使用自适应滤波器,例如,最小均方(LMS)或递归最小二乘法(RLS)来估计m'。假设m和m'之间的主要区别在于幅度和相位(或帧滞后),其中,相位差反映了它们之间的异步。自适应滤波可以在时域和频域上分别实现。

1. 时域方法

通过长度为W的非重叠滑动窗口,首先将两个音轨中的信号分帧。让$c_t = \{c_{t,1}, c_{t,2}, \cdots, c_{t,W}\}$和$m_t = \{m_{t,1}, m_{t,2}, \cdots, m_{t,W}\}$分别表示歌声音轨和纯伴奏音轨中的第$t$帧样本。假设$c_t = s_t + m'_t$,其中,$s_t = \{s_{t,1}, s_{t,2}, \cdots, s_{t,W}\}$是原始声乐信号,$m'_t = \{m'_{t,1}, m'_{t,2}, \cdots m'_{t,W}\}$是$s_t$的背景伴奏。如果仅考虑$m$和$m'$之间的幅度差和相位差,则$m'_t$可以近似为$a_t m_{t+bt}$,其中$m_{t+bt}$是对应于$m'_t$的$m_t$旁边的第$b_t$帧;$a_t$是反映$m_{t+bt}$和$m'_t$之间的幅度差的缩放因子。

假设s_t,m_t和m'_t是随机向量,则可以通过最小化均方差$E\{|m'_t-a_t m_{t+bt}|^2\}$来估计$a_t$和$b_t$的最优值,其中$E\{\cdot\}$表示期望值。然而,由于$m'_t$不可观察,直接使$E\{|m'_t-a_t m_{t+bt}|^2\}$最小化是不可行的。一个解决方案是将等效数量最小化为$E\{|s_t+m'_t-a_t m_{t+bt}|^2\}$。假设$s_t$和$(m'_t-a_t m_{t+bt})$为零均值和不相关,由于$E\{|s_t|^2\}$对于$a_t$和$b_t$是不变的,我们有:

$$\min_{\{a_t,b_t\}} E\{|m'_t-a_t m_{t+bt}|^2\} = \min_{\{a_t,b_t\}} E\{|s_t+m'_t-a_t m_{t+bt}|^2\} = \min_{\{a_t,b_t\}} E\{|c_t-a_t m_{t+bt}|^2\} \quad (9.37)$$

通过将解决方案从最小均方解码转换为最小二乘法,可以通过选择预设范围($\pm B$)内的值来找到最优的b_t,最小二乘估计误差,即:

$$\hat{b}_t = \underset{-B \leqslant b_t \leqslant B}{\operatorname{argmin}} |c_t - \hat{a}_t m_{t+bt}|^2 \tag{9.38}$$

其中，\hat{a}_t 是给定 m_{t+bt} 的最优幅度缩放因子。然后，通过 $\partial|c_t - a_t m_{t+bt}|^2/\partial a_t = 0$，得 a_t 的最小二乘误差解：$\hat{a}_t = \dfrac{c_t \cdot m_{t+bt}}{||m_{t+bt}||^2}$。因此，帧中的歌声信号可以由 $s_t = c_t - \hat{a}_t m_{t+\hat{b}_t}$ 得到。

2. 频域方法

与时域方法一样，两个音轨中的信号首先分帧，然后通过快速傅里叶变换转换为幅度谱。让 $C_t = \{C_{t,1}, C_{t,2}, \cdots, C_{t,J}\}$ 和 $M_t = \{M_{t,1}, M_{t,2}, \cdots, M_{t,J}\}$ 分别表示歌声音轨和背景伴奏音轨中的第 t 帧的幅度谱，其中，J 是频率分量的数量。可以假设 $C_t = S_t + M'_t$，其中 $S_t = \{S_{t,1}, S_{t,2}, \cdots, S_{t,J}\}$ 是歌声幅度谱，$M'_t = \{M'_{t,1}, M'_{t,2}, \cdots, M'_{t,J}\}$ 是背景伴奏的幅度谱。为了找到 s_t，通过 $a_t M_{t+bt}$ 近似 M'_t，其中在 M_t 旁边的可能对应于 M'_t 的第 b_t 帧，a_t 是反映 M_t 和 M'_t 之间的幅度差的比例因子。然后可以通过选择产生最小二乘估计误差的预设范围（$\pm B$）内的值来找到最佳 b_t，即

$$\hat{b}_t = \underset{-B \leqslant b_t \leqslant B}{\operatorname{argmin}} |C_t - \hat{a}_t M_{t+bt}|^2 \tag{9.39}$$

其中，\hat{a}_t 是给定 M_{t+bt} 的最佳幅度缩放因子。然后，让 $\partial|C_t - a_t M_{t+bt}|^2/\partial a_t = 0$，获得 a_t 的以下最小二乘误差解：$\hat{a}_t = \dfrac{C_t \cdot M_{t+bt}}{||M_{t+bt}||^2}$。因此，帧 t 的歌声幅度谱可以由 $S_t = C_t - \hat{a}_t M_{t+\hat{b}_t}$ 估计。

从 VCD 中提取测试音频信号，图 9-33(c) 和图 9-33(d) 分别表示在时域和频域中执行背景伴奏消减之后的歌声音轨的波形。频域方法从 44.1～22.05 kHz 的向下采样。帧长 W 设置为 2 048 个样本，FFT 大小也被设置为 2 048。可以看到，这两种方法都显著减少了歌声音轨中的伴奏部分。

（五）歌声主旋律提取

消减背景伴奏获得相对纯净的歌声信号后，下边就是提取主旋律，即确定在每个时刻 t 最有可能播放 N 个可能的音符 e_1, e_2, \cdots, e_N 中的哪一个，比较在各个音符基频 f_0 的频域中的信号幅度，最大者即为该帧中播放的某个音符。

使用 MIDI 音符编号来表示 e_1, e_2, \cdots, e_N，并将每帧的 FFT 索引映射成 MIDI 音符编号。根据每个音符的 f_0，帧 t 中的音符 e_n 中的信号幅度可以由 $Y_{t,n} = \underset{\forall j, U(j) = e_n}{\max} X_{t,j}$ 估计，而 $U(j) = \left\lfloor 12 \cdot \log_2\left(\dfrac{F(j)}{440}\right) + 69.5 \right\rfloor$，其中，$\lfloor \rfloor$ 是向下取整运算符，$F(j)$ 是 FFT 索引 j 的相应频率，$U(\cdot)$ 表示 FFT 索引和 MIDI 音符号之间的转换。

理想情况下，如果音符 e_n 在帧 t 中被演唱，$Y_{t,n}$ 应该是幅度值 $Y_{t,1}, Y_{t,2}, \cdots, Y_{t,N}$ 中的最大值。然而，由于泛音的存在，所唱音符 e_n 在基频处并不一定具有最大的能量，在泛音频率处的能量也许更大。为了更可靠地确定歌唱音符，通过调整次谐波求和 SHS（Sub-harmonic Summarization）来计算帧中的音符强度：

$$Z_{t,n} = \sum_{c=0}^{C} h^c Y_{t,n+12c} \tag{9.40}$$

其中，C 是考虑的泛音数，h 是小于 1 的正值，这体现了高次泛音的影响。如此加权求和后，对应于各音符 f_0 的能量比其高次泛音的能量要大。因此，帧 t 中的唱音可以通过选择与最大强度值相关联的音符来确定：

$$o_t = \underset{1 \leqslant n \leqslant N}{\operatorname{argmax}} Z_{t,n} \tag{9.41}$$

（六）主旋律提取后处理

提取歌声旋律线的音符序列后，仍需要进行后处理纠错。旋律序列中的异常音符通常来自两种类型的错误：短期错误和长期错误。短期错误是指音符在相邻帧之间的快速变化，可以通过使用中值滤波来校

正,将每个错误音符用相邻帧的音符的中值替代。长期错误是指不连续的音符,可能高于或低于真正的音符。可以通过向上或向下移动几个八度来调整异常音符,使其落入正常范围。

具体地,$o=\{o_1,o_2,\cdots,o_T\}$ 表示使用式(9.41)估计的音符序列,按式(9.42)纠错后得到最终结果 $o'=\{o'_1,o'_2,\cdots,o'_T\}$:

$$o'_t=\begin{cases} o_t, & \text{if } |o_t-\bar{o}|\leqslant (R/2) \\ o_t-12\times\left\lfloor\dfrac{o_t-\bar{o}+R/2}{12}\right\rfloor, & \text{if } o_t-\bar{o}>(R/2) \\ o_t-12\times\left\lfloor\dfrac{o_t-\bar{o}-R/2}{12}\right\rfloor, & \text{if } o_t-\bar{o}<(-R/2) \end{cases} \quad (9.42)$$

其中,R 是音符序列的正常范围,\bar{o} 平均的音符。如果音符 o_t 离 \bar{o} 太远,即 $|o_t-\bar{o}|>R/2$,则被认为是错误的音符。通过移动错误的音符 $\lfloor(o_t-\bar{o}+R/2)/12\rfloor$ 或 $\lfloor(o_t-\bar{o}-R/2)/12\rfloor$ 个八度来完成调整。

(七) 乐句检测

一个常识性的经验是,用户进行哼唱或歌唱查询时,倾向于从歌词中每个乐句的起始处开始。因此,将每个乐句的开始时间作为一个索引项,则每次只需在这些特定的点处开始数据库查询匹配,大大提高检索效率。乐句在音乐领域并没有明确的定义,粗略地可以看成唱完一句歌词换气的位置。本文将乐句 Onsets 定义为歌声音轨中的声音从背景伴奏改变为出现歌声的边界。如前所述,卡拉 OK 音乐两个音轨中的音乐伴奏通常类似。如果歌声音轨中还未出现歌声,则两个音轨的信号频谱的差异是很小的。相比之下,如果歌声音轨中出现了歌声,那么两个音轨之间必然存在显著差异。因此,通过检查两个音轨的信号频谱之间的差异,即可定位乐句 Onsets。本文应用贝叶斯信息准则(BIC)来确定频谱之间的差异。

1. 贝叶斯信息准则(BIC)

BIC 是一种模型选择标准,基于模型适合数据集的程度为模型分配一个数值。给定一个数据集 $X=\{X_1,X_2,\cdots,X_I\}\subset R^d$ 和一个模型集 $H=\{H_1,H_2,\cdots,H_K\}$,模型 H_k 的 BIC 值定义为:

$$BIC(H_k)=\log p(X|H_k)-0.5\lambda \sharp(H_k)\log I \quad (9.43)$$

其中,λ 是惩罚因子,$p(X|H_k)$ 是 H_k 适合 X 的可能性,$\sharp(H_k)$ 是 H_k 中的自由参数的数量。选择标准有利于具有最大 BIC 值的模型。

假设有两个音频片段分别由特征向量 $X=\{x_1,x_2,\cdots,x_I\}$ 和 $Y=\{y_1,y_2,\cdots,y_I\}$ 表示。如果想确定 X 和 Y 是否属于相同的声学类,必须考虑两个假设:"是" 和 "否",分别用随机模型 H_1 和 H_2 表示,我们的目标是确定 H_1 和 H_2 之间的哪个模型更好。为此,通过单个高斯分布 $G(\mu,\Sigma)$ 表示 H_1,其中,μ 和 Σ 分别是样本平均向量和使用向量估计的 $\{x_1,x_2,\cdots,x_I,y_1,y_2,\cdots,y_I\}$ 的协方差矩阵。同时,H_2 由两个高斯分布 $G(\mu_x,\Sigma_x)$ 和 $G(\mu_y,\Sigma_y)$ 表示,其中样本平均向量 μ_x 和协方差矩阵 Σ_x 使用向量 $\{x_1,x_2,\cdots,x_I\}$ 来估计,样本均值向量 μ_y 和协方差矩阵 Σ_y 是使用矢量 $\{y_1,y_2,\cdots,y_I\}$ 估计。

然后,通过计算 H_1 和 H_2 之间的 BIC 的差值,即 $\Delta BIC=BIC(H_2)-BIC(H_1)$,可以解决判断哪个模型更好的问题。显然,$\Delta BIC$ 的值越大,X 和 Y 来自不同声学类的可能性越大。相反,ΔBIC 的值越小,X 和 Y 来自不同声学类的可能性越小。因此,我们可以设置 ΔBIC 的阈值来确定两个音频段是否属于相同的声学类。

2. 基于 BIC 准则的乐句起始点检测

将 BIC 的概念应用于乐句起始点检测问题时,我们的目标是在一定时间间隔内判断两个音轨中的信号是否属于相同的声学类别,其中一个类别表示纯伴奏;另一个表示歌声附带背景伴奏。因此,通过考虑 X 和 Y 作为两个并发音轨信号,可以为整个信号计算 ΔBIC,然后绘制为曲线。

图 9-34 显示卡拉 OK 音乐中乐句起始点的检测过程。将每个音轨中的波形分成 20 ms 的非重叠帧,每个帧被表示为 12 维梅尔频率倒谱系数(MFCC)。然后,逐帧计算 ΔBIC 值,随时间形成 ΔBIC 曲线,如图 9-34(c)所示。ΔBIC 值为正表示一条音轨包含主唱,另一条音轨只有纯伴奏。相反,ΔBIC 值为负表示

两条音轨均只含伴奏。因此,出现正值的时域间隔被识别为歌声部分。

在两个乐句之间的暂停或换气的音频帧,通常产生一个小的 ΔBIC 值。如图 9-34(c)所示的示例中, ΔBIC 从负到正穿越 0 的点可以标记为乐句的 Onsets。图 9-34(d)显示了检测到的乐句 Onsets。注意检索精度与检索效率之间的权衡在很大程度上取决于检测到的乐句 Onsets 数量。一般来说,检测到的可能乐句 Onset 的数量越大,检索精度越高,但同时会降低检索效率。

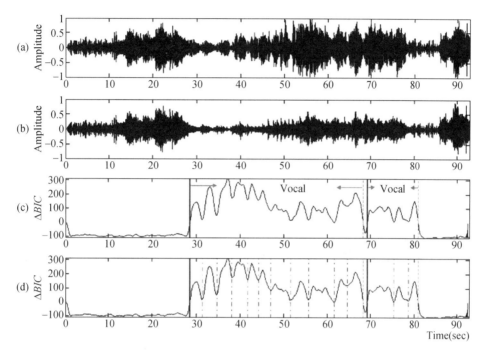

图 9-34 乐句起始点检测的例子

注:(a)歌声音轨的波形;(b)纯伴奏音轨的波形;(c) ΔBIC 曲线和检测到的声部;以及(d)乐句起始点检测的结果。

(八) 数据库匹配

给定用户的哼唱/歌唱查询,和一组由基于各乐句起点的音符序列表示的音乐文档,我们的任务是找到某个部分与查询的音符序列最相似的音符文档,如图 9-35 所示。

1. 动态时间规整

让 $q=\{q_1, q_2, \cdots, q_T\}$ 和 $u=\{u_1, u_2, \cdots, u_L\}$ 分别表示从用户查询提取出的音符序列和要比较的特定音乐文件。由于 q 和 u 的长度通常不同,直接计算 q 和 u 之间的欧氏距离是不可行的。通常,通过使用动态时间规整(DTW)来查找 q 和 u 之间的时间映射来解决这个问题。

数学上,DTW 构建了一个 $T \times L$ 距离矩阵 $D=[D(t, l)]_{T \times L}$,其中 $D(t, l)$ 是音符序列 $\{q_1, q_2, \cdots, q_t\}$ 和 $\{u_1, u_2, \cdots, u_l\}$ 之间的距离,由以下公式计算:

$$D(t, l)=\min\begin{cases}D(t-2, l-1)+2\times d(t, l)\\D(t-1, l-1)+d(t, l)-\varepsilon\\D(t-1, l-2)+d(t, l)\end{cases} \text{及} \ d(t, l)=|q_t-u_l| \tag{9.44}$$

其中, ε 是一个小常数,它有利于音符 q_t 和 u_l 之间的映射,给定音符序列 $\{q_1, q_2, \cdots, q_{t-1}\}$ 和 $\{u_1, u_2, \cdots, u_{t-1}\}$ 之间的距离。

为了补偿从乐句起始点检测中产生的不可避免的错误,我们假设与自动检测到的乐句起始点时间 t_{os} 相关联的真实乐句起始点时间在 $[t_{os}-r/2, t_{os}+r/2]$ 范围内,其中 r 是预定义的范围。因此,在实现中,将每个乐句起始点时间设置为 $t_{os}-r/2$ 而不是 t_{os},以使用从 $t_{os}-r/2$ 到 $t_{os}+r/2+kT$ 的歌曲的音符序列来形成 u。

2. 调高不一致的处理

一个常见的现象是,用户的哼唱/歌唱查询和目标音乐文档可能具有不一样的调高。为了解决这个问题,可以通过将哼唱/歌唱查询的音符序列向上或向下移动几个半音来完成。

$$q_t \leftarrow q_t + (\bar{u} - \bar{q}) \tag{9.45}$$

其中,\bar{q} 和 \bar{u} 分别是查询的音符序列和音乐文档的音符序列的平均调高。在实验中,我们发现上述调整并不能完全解决跑调问题,因为 $(\bar{q} - \bar{u})$ 的值只反映了查询和音乐文档的调高的全局差异。换句话说,它不能表征在查询过程中的音高的部分改变。

为了更好地处理局部调高不一致现象,采用以下办法。具体来说,查询序列 q 被移动 $\pm 1, \pm 2, \cdots, \pm V$ 个半音,得到一组新的序列 $\{q^{(-V)}, \cdots, q^{(-2)}, q^{(-1)}, q^{(1)}, q^{(2)}, \cdots, q^{(V)}\}$。对于文档序列 u,通过选择与 u 最相似的 $\{q^{(-V)}, \cdots, q^{(-2)}, q^{(-1)}, q^{(1)}, q^{(2)}, \cdots, q^{(V)}\}$ 中的序列来确定相似性 $S(q, u)$,即

$$S(q, u) = \max_{-V \leqslant v \leqslant V} S(q^{(v)}, u) \tag{9.46}$$

其中,$q^{(0)} = q$。增加 V 的值也增加了计算成本,每当 V 的值增加 1 时,相似性比较需要两个额外的 DTW 操作。因此,V 的值应根据检索精度和检索效率之间的折衷来确定。

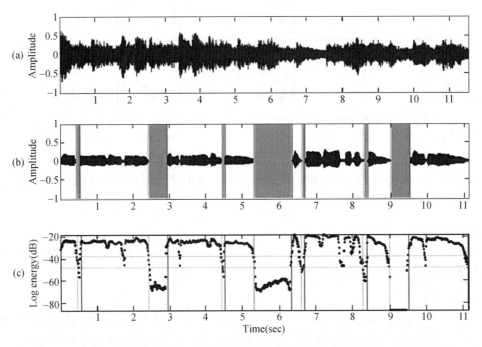

图 9-35 (a)音乐文件中的乐句;(b)根据乐句进行查询;(c)歌唱查询的对数能量曲线

3. 无歌声区域的处理

哼唱/歌唱查询和音乐文档之间除了调高和速度差异之外,还需考虑由于暂停或换气呼吸而引起的无歌声区域的影响。这种区域一般在用户查询片段中属于静音段,简单地使用幅度信息即可检测。而数据库歌曲中的无歌声区域,则一般存在背景乐器伴奏,需要用歌声检测(Vocal Detection)技术进行判别。

第四节 敲击检索

一、敲击检索概述

敲击检索 QBT(Query by Tapping)是根据输入的节拍信息,从数据库中返回按节拍相似度高低排序的音乐列表。在整个检索过程中没有利用音高信息。随着个人手持设备的普及,QBT 提供了一个通过摇

晃或敲击设备的新颖有趣的音乐搜索方式。该领域研究成果较少。

一个典型的方法是提取 Query 中音符时长矢量作为特征，归一化处理后采用动态规划方法在输入时间矢量和数据库时间矢量特征间进行比对并排序返回。类似地，另一文献采用同样的特征，只是把音符时长的名字改为音符起始点间距 IOI(Inter-Onset Interval)，建立 IOI 比例矩阵(IOI Ratio Matrix)，通过动态规划与数据库歌曲匹配。BeatBank 系统让用户在 MIDI 键盘或电子鼓上敲击一首歌的节奏，输入被转化为符合 MPEG-7 的节拍描述子(Beat Description Scheme)作为特征。另一文献以音频中计算出的峰度(Kurtosis)的变化(Variations)作为节奏特征，并采用局部对齐算法匹配计算相似性分数。

二、一种基于节拍输入的敲击检索

（一）简介

随着越来越多的数字音乐文件（如 MP3、MIDI、ASF、RM）在互联网上出现，基于内容的音乐信息检索 MIR(Music Information Retrieval)问题变得越来越重要。特别是，大多数人没有专业的音乐技能，搜索一首歌曲的最佳方法是通过歌唱或哼唱的方式。因此，基于声音输入的音乐搜索系统对普通人来讲是最自然的工具。MIR 应用领域是巨大的，如互联网音乐搜索引擎、数字音乐库/博物馆的查询引擎、卡拉 OK 酒吧的智能化点歌、音乐/声乐培训教育软件等。

大多数 MIR 系统以哼唱的方式进行用户输入，将音频信号变换为音高与音长的向量进行搜索。与此类系统不同，本节所述是基于敲击声音的搜索，具有独特的功能。例如，可以对着麦克风敲击，以其代表的拍子或时间信息作为用户输入，然后系统单独使用节拍信息从海量候选歌曲的数据库中识别预期的歌曲。

（二）特征向量提取

基于声音输入内容的敲击检索系统中使用的特征向量只是一个时间向量，其中每个元素表示一个音符的持续时间。为了提取这样的信息，用户需要轻轻敲击麦克风以指示预期歌曲的节拍信息。用户反馈比较好的录音条件是：采样率 11 025；录音时间为 15 s；8 位分辨率；单声道。

例如，歌曲"You Are My Sunshine"的用户敲击输入的典型波形如图 9-36(a)所示，相应的对数能量曲线如图 9-36(b)所示。用户输入 16 个完整的音符。要提取每个音符的持续时间，首先需要对音频流分帧，然后找到每帧的能量。图 9-36(b)中的圆圈表示对数能量的局部最大值，当它们的值大于阈值（约 -20 dB，由图 9-36(b)中的水平线表示）时，才是合法的。

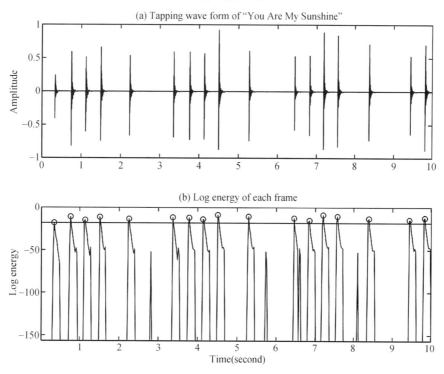

图 9-36 "You Are Mysunshine"的敲击波形及相应的对数能量图

每个音符的持续时间等于两个相邻局部最大值之间的距离。节拍信息被表示为其中每个元素是音符持续时间的时间向量。例如，从上述示例提取的时间向量为：[0.418 0, 0.371 5, 0.383 1, 0.731 4, 1.126 2, 0.406 3, 0.359 9, 0.371 5, 0.777 9, 1.161 0, 0.394 7, 0.348 3, 0.371 5, 0.812 7, 10.079 7, 0.371 5]，这 16 个元素以 s 为单位，表示 16 个音符的持续时间。

在所述方法中，特征提取过程的参数设置如下：帧长 256 点，局部最大值的阈值等于第五个全局最大对数能量减去 7 dB。注意，帧大小确定时间分辨率。在以上设置下，分辨率等于 256/11 025＝0.023 2 s，实验表明结果比较好。如果帧尺寸较小，则时间分辨率较高，但是能量曲线会变得锯齿状，难以找到所需局部最大值的确切位置。

(三) 节拍比较

获得了用户输入的时间向量后，需要将其与数据库中的歌曲进行比较。本文所述方法使用一种基于动态规划的比较程序，类似于动态时间规整。为了简单起见，假设用户总是从预期歌曲的最开始敲击。然而，这不是绝对的要求，所提方法仍然可以在歌曲中间的任何地方开始匹配。需要注意两点：(1)用户输入的速度通常与数据库中候选歌曲的速度不同；(2)用户可能更倾向会丢失原有音符而不是获取多余音符。

为了解决速度不同的问题，需要对输入时间向量和候选歌曲进行归一化。假设输入时间向量是长度为 m 的向量 t，数据库歌曲的时间向量是长度为 n 的向量 r（通常 n 大于 m）。假设用户没有丢失/获取任何音符，则只需要比较 t 与 r 的前 m 个元素。然而，由于用户可能丢失或获取音符，因此需要与不同长度的 r 进行比较。假设选择 r 的第一个 q 个元素进行比较，则如下进行归一化，将两个向量均转换为总持续时间为 1 000：

$$\begin{cases} \tilde{t} = round(1\ 000 \cdot t/\mathrm{sum}(t)) \\ \tilde{r} = round(1\ 000 \cdot r(1:q)/\mathrm{sum}(r(1:q))) \end{cases} \tag{9.47}$$

在上述等式(9.47)中，$r(1:q)$ 表示从向量 r 的第一个 q 个元素形成的向量，$\mathrm{sum}(t)$ 表示向量 t 中所有元素的总和。将向量 t 和 r 中的所有元素进行取整运算为整数，乘以 1 000 的目的是提高精度，因为该比较程序是基于整数运算来节省计算时间的。

在上述归一化步骤之后，随后的比较程序基于 \tilde{t} 和 \tilde{r}。实际上，我们需要改变 q 的值以获得不同版本的 \tilde{r}。\tilde{t} 和 \tilde{r} 之间的距离被认为是在 \tilde{t} 和 \tilde{r} 的所有变体间计算。本系统中，q 的值从 $p-2$ 到 $p+2$ 变化，其中 p 是 \tilde{t} 的长度。

比较程序是基于动态时间规整(DTW)的概念。为了符号简单，我们将暂时删除波浪号。假设归一化的输入时间向量(或测试向量)由 $t(i), i=1, \cdots, m$ 表示，归一化的数据库歌曲参考时间向量(参考矢量)由 $r(j), j=1, \cdots, n$ 表示。这两个向量不一定具有相同的大小，可以应用 DTW 将测试向量的每个点与参考向量的每个点匹配。也就是说，要根据以下的前向动态规划算法构造 $(m+1) \times (n+1)$ 的 DTW 表 $D(i, j)$。$D(i, j)$ 是从 DTW 表的 $(0,0)$ 开始到当前位置 (i, j) 的最小累加距离，如下定义：

$$D(i,j) = \min \begin{cases} D(i-1, j-1) + |r(i-1)+r(i)-t(j)| + \eta_1 \\ D(i-1, j-1) + |t(i)-r(j)| \\ D(i-2, j-1) + |t(i-1)+t(i)-r(j)| + \eta_2 \end{cases} \tag{9.48}$$

其中，η_1 和 η_2 是比较小的正数。在上述等式(9.48)中，$|r(i-1)+r(i)-t(j)|+\eta_1$ 表示用户将两个音符错误地输入为一个的成本；$|t(i-1)+t(i)-r(j)|+\eta_2$ 表示用户将一个音符错误地输入为两个的成本。

上述递归的边界条件可以表示为：

$$D(i, 0)=0, i=0, \cdots, m,\ D(0, j)=0, j=0, \cdots, n \tag{9.49}$$

在有了边界条件之后，填充 DTW 表的递归公式可以按行或列方式执行。最佳 DTW 路径的成本被定义为 $D(m, n)$。在找到 $D(m, n)$ 后，可以回溯获得整个最佳 DTW 路径和两个向量之间的对应对齐。

最后，整个比较程序总结如下，图 9-37 显示了整个查询系统的流程图。

① 从用户的敲击音频输入中提取输入时间向量,将时间向量归一化。

② 在数据库中找到输入时间向量与每个候选歌曲的 DTW 距离。注意,歌曲的时间向量必须被压缩或扩展为具有不同长度的 5 个版本,最终距离是输入时间向量与这 5 个版本之间的最小值。

③ 根据 DTW 距离列出结果。

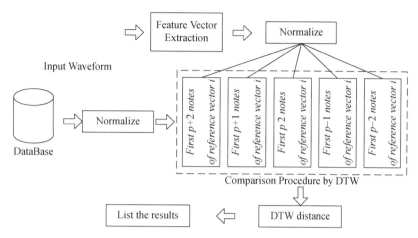

图 9-37 查询系统的流程图

第十章 音乐结构分析

第一节　自动音乐结构分析概述

自动音乐结构分析(Music Structure Analysis)，是实现基于内容的音乐数据库管理非常关键的一个步骤。它的作用就是对数据库里面的每首音乐在语义层面上做索引。这样，用户可以快速地定位到他所需要欣赏的音乐片段。这就好像读一本书，用户可以通过该书的目录和章节索引快速地定位到该书中用户感兴趣的内容；基于内容的自动音乐结构分析就是对音乐进行语义上的区域划分并建立索引，从而让用户可以根据自己的需要，快速定位到该首音乐中用户感兴趣的语义区域中。

一般来说，一首流行歌曲的结构大致可以分为前奏(Intro)、主歌(Verses)、副歌(Chorus)、间奏(Bridge)、主歌(Verses)、副歌(Chorus)、尾奏(Outro)等部分，如图 10-1 所示。其中，前奏、间奏、尾奏在一首歌曲中的位置一般比较固定，而主歌和副歌变化组合方式多样，如两次主歌加上一次副歌，或者两次主歌加上两次副歌等。

图 10-1　流行音乐结构示意图

基于内容的自动音乐结构分析的研究目的，就是要自动地对一首流行歌曲采用可计算模型建模后对音乐的语义区域进行分析，从而对于每首音乐，我们都可以建立一个类似于书目录的索引结构，使得对于数据库内的每首歌曲的语义区域能够快速得到定位，这样就可以让音乐数据库的搜索变得更加有效和快捷。

自动音乐结构分析在基于内容的音乐信息检索中用途非常广泛。在诸如自动音乐摘要系统、自动音乐分类、自动音乐指纹识别等方面都有极其重要的用途。在自动音乐摘要系统中，采用自动音乐结构分析的方法，我们可以很容易地找到合适的音乐语义区域作为整首歌曲的摘要，从而避免了传统音乐摘要中内容的重复和语义区域边界模糊等问题。在自动音乐分类中，根据一首歌曲中语义区域的组合方式的不同，可以直接判断这首歌曲所属的种类，从而避免了采用传统方法中对乐曲分类的语义歧义问题。而对于自动音乐指纹识别系统而言，将属于音频片段和数据库里面的歌曲去逐个比对，计算量巨大而计算效率很低。如果能先对数据库内歌曲进行结构分析，那么比对就会局限在相应的语义区域中，从而大大提高了搜索效率。

和语音信号的单一组成相比，音乐信号是由多种异质信号混合所组成。即在每一个特定的音乐的语义区域上(我们认为一首歌曲的前奏、间奏、尾奏、主歌和副歌分别为一个语义区域)，信号源是互不相同的。比如，前奏、间奏、尾奏一般只包含纯乐器音乐，而主歌和副歌包含人声和乐器音乐的混合。因而，音乐信号的多样性与异质性使得音乐信号的处理的方法和手段与语音信号的处理有很大的不同。一般来说，一首完整的歌曲可以粗略地分为四种基本类型：纯乐器音乐(Pure Music)、纯人声歌唱音乐(Pure Vocal)、乐器和人声的混合音乐(Mixed Music) 以及静音(Silence)。纯乐器音乐是由各种各样的乐器演奏出来的乐声组成的，如弦乐器、打击乐器、吹奏乐器等。这些乐器演奏的音乐信号，与语音信号相比较，纯乐器音乐的频带较宽(50 Hz～20 kHz，语音约 150 Hz～4 kHz)并且在频谱上富含谐波(Harmonics)。纯人声歌唱音乐和人的说话的频谱比较接近，但是，由于歌唱和人说话在发音上有一些细微的差别，因而歌唱声的动态范围更大一些，音频特征更加复杂一些。

目前，对一首歌曲中纯人声歌唱音乐，纯乐器音乐和混合音乐的区分已经研究较多；对于混合音乐这个类别上进行语义区域分析是一个国际上多媒体领域研究的热点。目前，该类研究都基于对一首流行音乐中重复最多的语义区域(副歌)的正确检测。实际上，如果对照乐谱，我们会发现在一首音乐中，若干音符的组合形成节拍(Beat)，若干节拍的组合形成乐句(Phrase)，若干乐句的组合形成语义区域(Section)。

而组成乐句的节拍与节拍之间,组成语义区域的乐句与乐句之间,莫不体现了音乐基本单元之间的动态时序特性。而音乐乐句的组合构成了音乐的语义区域。由于前奏、间奏、尾奏这三部分都是不含人唱声的纯音乐,可以先采用目前比较成熟的纯音乐/混合音乐分离算法先行分离出来。而对于处在前奏和间奏之间、间奏与尾奏之间的主歌与副歌,我们可以根据它们的旋律相似性与内容相似性来自动识别。旋律相似性是指音乐的两个语义区域具有相似的旋律但音质(Timbre)不同,而内容相似性是指音乐的两个语义区域具有相似的旋律且音质相同。根据这两个相似性,结合我们前面获得的音乐的音质与旋律信息,我们很容易得到主歌和主歌、副歌与副歌之间属于内容相似区域,而主歌与副歌之间为旋律相似区域。

综上所述,音乐结构分析的步骤可以分为两步。第一步是音乐中纯音乐与歌唱声分离,用于分离一首歌曲中的前奏,间奏与尾奏等纯音乐语义区域。第二步是在检测到的含有歌唱声的音乐语义区域中进一步分离副歌与主歌两种语义区域。

第二节 纯音乐/歌唱声分离

目前,虽然语音处理领域取得了巨大进展,但由于歌唱和说话产生以及被人耳感知的机理有很大的不同;另外,乐器的频谱包络曲线和歌唱的基音的包络曲线很相似,并且在流行音乐中,歌唱的和音结构常常是和键盘或者弦乐器的和音结构重合在一起的,所以这个问题还是一个比较困难的问题。解决该问题的步骤是先对音乐信号进行分帧和特征提取,然后在提取的特征上训练分类器对两者进行分类。常用的分类器包括高斯混合模型 GMM(Gaussian Mixture Model)、支持向量机 SVM(Support Vector Machine)等。我们主要对高斯混合模型的分类方法进行讨论,所采用的音乐特征为 MFCC。我们可以根据纯音乐信号与歌唱信号的低维 MFCC 特征的特点来对这两种信号进行分类。如图 10-2 所示,可以分别画出两类音频信号 MFCC 特征的二维离散点图(选用第一维和第二维数据),第一个图让歌唱帧红点覆盖纯音乐帧的蓝点,歌唱帧的第一维数据作为横轴的标度,第二维数据作为纵轴的标度,然后第二个图让纯音乐帧蓝点覆盖歌唱帧的红点(分别如图 10-2(a)和图 10-2(b)所示)。

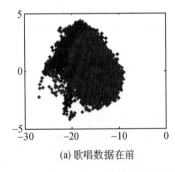
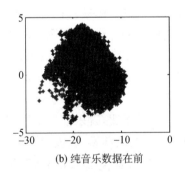

(a) 歌唱数据在前　　　　　　　　(b) 纯音乐数据在前

图 10-2　二维歌唱信号与纯音乐信号的 MFFC 特征散点图

我们可以看出这两张图中数据点混叠严重,但是大致可以看出这两维数据的轮廓有一些不同。于是我们可以建立一个 2 维空间的高斯混合模型来估计两个数据集的概率分布函数,然后用 EM(Expectation-Maximization)算法来优化高斯模型。优化以后的歌唱声类和纯音乐类高斯混合模型的概率密度函数(Probability Density Function),如图 10-3 所示。

这两幅图中,我们可以清楚地看到两类信号的高斯顶点位置不同,而且歌唱类和纯音乐类信号的概率密度函数分布不同。根据贝叶斯理论,我们假定每类信号都有相等的先验概率,判决准则就是哪一类数据的 PDF 在特征空间中的数值大就判为哪一类数据。因此,我们可以把判决准则可视化,在 3D 图中画两个分别代表两类数据的面,数值高的一面设置在数值低的一面之上,这样就可以把两类数据清楚的分开了(如图 10-4 所示)。我们画图时将相应信号的 PDF 值作为 Z 轴坐标,首先将非歌唱信号的三维坐标图画出,再将歌唱信号的坐标图画出。

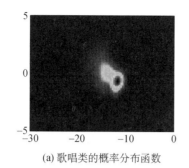
(a) 歌唱类的概率分布函数

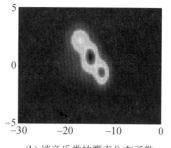
(b) 纯音乐类的概率分布函数

图 10-3 歌唱声类和纯音乐类高斯混合模型的概率密度函数

从图中我们可以看出,在某些区域红颜色的面超出了蓝色的面,落在该区域的特征散点将被判为歌唱类数据;同样在某些区域蓝色面超过了红色面,那么落在该区域的特征散点将被判为纯音乐类数据。

因此,我们将把以上估计两个类高斯混合模型的 PDF 的方法设置成一个分类器,来对歌唱和纯音乐信号进行分类。我们首先用标注好的数据来训练这个分类器,即训练出类似于图 10-4 的判决函数。训练好模型之后,对于未知类别的音乐信号帧,计算该信号帧特征值 X 在两个模型下的对数似然比 $\log(p(X|\text{歌唱类别})/p(X|\text{纯音乐类别}))$,由比例的分子和分母的关系,如果歌唱信号的可能性大于

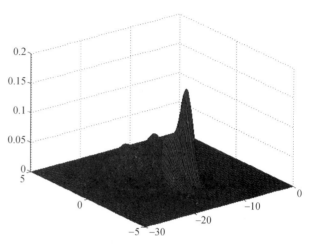

图 10-4 两类信号的 PDF 值对比函数

纯音乐信号类别,那么对数似然比大于零,X 就可以判断为歌唱信号;相反,如果歌唱信号的可能性小于纯音乐信号类别,那么对数似然比小于零,这时 X 就可以判断是纯音乐信号。高斯混合模型音乐分类测试框图,如图 10-5 所示。

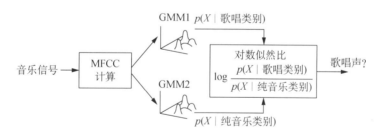

图 10-5 高斯混合模型音乐分类框图

第三节 主歌/副歌语义区域分离

在成功分离纯音乐语义区域的基础之上,我们需要进一步对主歌/副歌语义区域进行分离。已经有很多音乐分析的方法提出。根据其原理,这些方法大致可以分为两类。一类是基于机器学习的方法,一类是基于模版匹配的方法。

一、基于机器学习的方法

基于机器学习的方法采用非监督学习的方式,在没有任何先验知识的前提下,对音乐结构进行分析。在该类方法中,最常用的办法是聚类算法。其基本的思想是对音乐进行特征提取后通过聚类算法找到在一

首歌曲中重复最多的帧或者一小段音乐片段,在此基础之上来获得一首音乐中的副歌部分,而如果一首歌曲中副歌部分能够准确的检测到,那么一首音乐中结构也就大致可以获得了。采用聚类法,可以方便快捷地找得一首音乐中重复最多的部分。采用聚类方法包括 K-Means 聚类、自适应聚类(Adaptive Clustering)与层次聚类(Agglomerative Hierarchical Clustering)等。在这些适用于音乐结构分析的聚类方法中,我们主要对 K-Means 聚类进行讨论,其他的方法大体思想与之相同,只是实现的细节有所不同而已。

采用 K-Means 聚类的算法步骤如下:

① 将音乐信号分帧。一首歌曲的音乐信号被分成 N 帧,每一帧定长,帧间重叠率 50%。初始时每一帧为一个聚类。

② 对每一帧信号进行特征抽取。音乐信号帧的特征包括谱功率(Spectral Power),幅度包络(Amplitude Envelope)和 MFCC。假设音频帧的帧号为 i,则可以用向量:

$$V_i = (S_i, E_i, C_i) \quad (10.1)$$

来表示这一音频帧。其中,S_i 为该帧的谱功率;E_i 为该帧的幅度包络;C_i 为该帧的 MFCC。

③ 计算每个特征向量的均值与方差:

$$u = \frac{1}{N}\sum_{i=1}^{N} V_i \quad (10.2)$$

$$R = \frac{1}{N}\sum_{i=1}^{N}(V_i - u)(V_i - u)T$$

④ 对于每一帧 i,计算它与其他帧之间的 Mahalanobis 距离:

$$D_M(V_i, V_j) = [V_i - V_j]R^{-1}[V_i - V_j]^T \quad i \neq j \quad (10.3)$$

如果两个音频帧之间的 Mahalanobis 距离小于某个预定值,则把两个帧合并到同一个聚类中。

⑤ 重复④直到所有的音频帧处理完毕。

音乐的副歌部分可以根据以上的聚类算法的结果获得:

① 找到上述聚类算法中包含有成员最多的一个聚类。将成员帧按在歌曲中出现时序关系编号为 f_1,f_2, …, f_n,有 $f_1 < f_2 < \cdots < f_n$。

② 在这些成员帧中找到最小编号帧 f_i,和最大持续长度 k 满足如下条件:

(1) $m = k$;

(2) 如果 $(f_i + m)$ 帧和 $(f_j + m)$ 帧在同一个聚类里面,$k = k + 1$,回到(1),否则跳出循环。其中 $i, j \in [1, n], i < j$;

(3) 帧 $(f_i + 1), (f_i + 2), \cdots, (f_i + k)$ 即为找到的副歌部分。

基于机器学习的方法缺点也很明显:首先,对音乐中的噪声非常敏感,音乐信号一点点小的变动都可能会导致错误的查找。其次,采用聚类算法,无法准确的获得乐句的边界信息,这个将导致经过该算法进行结构分析后的音乐区域内存在"破"的乐句(即在音乐语义区域的开头和结束处的乐句由于被断开而导致不完整)。

二、基于模版匹配的方法

基于模版匹配的方法采用将一首歌曲中某一小段音乐片段和整首歌曲进行匹配,匹配的最好的那一小段音乐可以被认为是这首音乐中最有代表性的一段音乐(副歌部分)。基于模版匹配的方法通常采用自相关相似矩阵(Self-Similarity Matrix)来进行匹配。自相关相似矩阵 S 一般包含 $N \times N$ 个元素,矩阵中每个元素 $S(i, j)$ 存放歌曲中第 i 和 j 两个实体(信号帧或者音乐片段)成对比较的特定相似度测度结果。在具体算法实现中,通过自相关相似矩阵可以很容易求得一首歌曲中重复出现部分,从而将不同内容相似性的语义区域分离出来。

图 10-6 显示了一首歌曲采用不同特征构造的自相关相似矩阵示意图。其中,图 10-6(a)是基于

Chroma 特征的自相关相似矩阵,图 10-6(b)是基于 MFCC 特征的自相关相似矩阵,图 10-6(c)是基于节奏特征的自相关相似矩阵,图 10-6(d)是该歌曲理想自相关相似矩阵。从图示中看出,内容相似的音乐语义区域(A1、A2 和 A3;B1、B2、B3 和 B4)在自相关相似矩阵中反复以倾斜的黑实线的方式出现。因此,将一首音乐构造好自相关相似矩阵后,音乐的结构分析就转变成图形化的自相关相似矩阵中直线检测问题。一些图形中直线检测的算法,如 Hough 变换、Radon 变换都可以应用到这个特定的问题中。采用模式匹配的方法,音乐信号对添加噪声敏感问题仍然没有得到很好地解决。并且,同机器学习的方法一样,在最后检测到的音乐语义区域中,也同样存在着音乐的断句问题。

图 10-6 采用不同特征构造自相关相似矩阵

注:(a)是基于 Chroma 特征的自相关相似矩阵,(b)是基于 MFCC 特征的自相关相似矩阵,(c)是基于节奏特征的自相关相似矩阵,(d)是该歌曲理想自相关相似矩阵。

由以上分析我们可知,在音乐结构分析中,同一首歌曲中不仅存在多种多样的异质信号,而且不同的音乐语义区域的信号复杂度也是不同的,传统的语音信号处理的一套方法只是针对单一的语音信号,因而并不能完全胜任这种新的变化。因此,我们需要用音乐结构的知识去修订传统的语音信号处理的方法,准确地获取音乐信号的音色、旋律、节奏三个特性,从而使之能够应用于基于内容的音乐的分析与检索。目前,通行的对音乐结构分析的方法都只利用了音乐的音色特性(MFCC、LPCC 等都属于音色信息),都未有效的利用到音乐的旋律和节奏等信息。这个是导致目前音乐结构分析结果不理想的原因之一。另外一个方面,从音乐语义信息的感知的角度来讲,目前的音乐结构分析的方法,都是先通过对底层音乐信号的音频特征进行特征抽取,在音频特征的基础上,通过一些机器学习和模式识别的方法,获得上层的音乐的语义区域信息。采用这种典型的自下而上的音乐结构分析的方法,优点是可以对任何一首歌曲,不需要先验知识就可以获得音乐的结构信息。缺点是在音乐分析时各种启发式的规则用得太多,导致实现复杂度增加和音乐结构分析结果的不精确。而且,音乐知识在结构分析中的重要作用在目前的音乐结构分析方法中未得到充分的体现。

第四节　自动音乐摘要提取

在音乐结构分析的基础之上，我们可以根据一定的标准生成音乐摘要（Music Summary/Thumbnail）。一种音乐摘要生成的标准是基于音乐中重复最多的帧进行扩展生成一定长度的音乐摘要，所生成的音乐摘要不一定要求是音乐中连续的部分；另外一种摘要生成标准是将音乐中最能代表整首歌曲的连续音乐部分提取出来作为音乐摘要。

一、基于音乐重复帧的音乐摘要自动生成

这种方法基于的假设如下：一段音乐中最让听众印象深刻的部分是音乐中重复最多的音乐部分。因此，只要通过某种方法找到一首音乐中出现频率最高的部分，在这些频率最高出现的音乐帧上扩展找到一段连续的音乐片段（通常为5～10 s），最后将这些音乐片段首尾连接起来就是一段音乐摘要。在一个该类方法的经典算法中，作者采用MFCC作为音频信号特征，用聚类和隐含马尔科夫模型HMM（Hidden Markov Model）两种方法找到一首歌曲中重复度最高的几个音乐帧，并按重复度高低依次排列。然后，在这些音乐帧的基础上拓展成10 s左右的音乐片段，论文称为关键片段（Key Phrase）。最后将这些关键片段连接起来形成音乐摘要。这类方法的缺点是片段与片段之间过渡不平滑，影响了听众的用户体验。另外，在音乐帧上拓展的音乐片段通常不能包含完整的乐句，也影响了听众的用户体验。

二、基于音乐副歌语义区域的连续音乐摘要自动生成

这种音乐摘要生成算法充分利用了音乐结构的分析成果，以每首歌曲检测到的副歌部分为基础，以完整的乐句为单位向前或者向后扩展，直到生成的音乐摘要的长度满足需要为止。这样生成的音乐摘要是一段连续完整的音乐片段，在用户体验方面会超过前述基于音乐重复帧的不连续音乐摘要的生成方法。代价是需要预先对音乐的节奏进行分析，从而能够定位到音乐的每一个小节，对应一个完整乐句的边界。该类方法的典型算法的示意图如图10-7所示。

图10-7　使用音乐结构分析结果的音乐摘要自动生成示意图

第十一章 音乐情感计算

第一节 音乐与情感

音乐涉及情感的表达与体验,情感是音乐的核心和本质特征。任何一首音乐都饱含着丰富的情感信息,无论是创作者在进行乐曲创作时亦或是演奏者在进行演奏时,都将自己的内在情感状态倾注于音乐当中,以适当的艺术形式来表达一定的情感,而听众的情感状态也会在聆听音乐的过程中发生变化。音乐与人类的情感生活息息相关,已成为人类日常生活中最常见、受众面最广的艺术形式,渗透到我们生活中的各种场合。

音乐情感是人们在欣赏音乐时根据自己的内在心理情感状态对音乐进行的主观情感描述,受到内部主观因素和外部客观条件的影响。从音乐情感的传递和认知的过程中分析,音乐情感具有主观性、模糊性、客观性、运动性等本质特征。主观性表现在对于同一段乐曲,不同的演奏者可能会演奏成不同的风格,而音乐厅内的不同听众则可能会因文化背景、社会地位等差异而有不同的情感体验,即使同一个听众对同一首音乐的情感体验也可能会因时间、地点、内在心理状态的不同而有所差异;模糊性心理学现象中的一个重要特质,是指人们对音乐情感的描述是基于模糊认知的一种主观描述和认知,是对模糊现象的描述;客观性是指音乐的内容与音乐情感之间确切的存在某种稳定的联系;运动性即是指音乐内的情感有一个激起、稳定、变化、消失的过程,也指音乐的内容、旋律、节奏等随着时间的进行而不断变化。

在音乐情感研究中,关于情感有三种完全不同的内涵:音乐创作者或表演者通过音乐这种艺术形式抒发的情感(Expressed Emotion)、音乐听众从音乐信号中感知的情感表达(Perceived Emotion)、音乐听众在音乐信号的刺激下产生的情感体验(Felt Emotion, Induced Emotion, Envoked Emotion)。创作者或表演者个人情感的抒发和听众自己的情感体验是因人而异的,涉及对当事人内心即时情感活动状态的调研记录,开展研究的难度比较大。而感知音乐信号的情感表达是以艺术表现理论与技法为基础的,具有一定的客观性,它表达的情感在大多数情况下存在一定的共识,可以作为计算机自动分析处理的对象。因此,目前音乐情感研究主要是集中在第二种情感(Perceived Emotion)的分析和识别上,本章主要是针对这类音乐情感自动分析和识别来介绍相关的理论与算法。

第二节 音乐情感识别的应用场景

音乐已经成为我们生活背景中的一部分。我们行走在路上,在便利店、在餐厅、在商场,我们观看电影时,玩网络游戏时,音乐每时每刻都可能在我们的耳畔响起。随着数字化多媒体技术的发展,各类音乐仓库中可获取的音乐数据量呈爆炸式增长,音乐信息检索的研究也迅速扩展到搜索和组织音乐及其相关数据的自动化系统。一些较常见的搜索和查找范畴,例如,音乐的创作者、流派等,容易被量化为一个正确的标注,已经在音乐信息检索中引起了很多的注意并且取得了不错的结果。情感作为音乐的核心和本质特征,也是音乐信息检索的一个重要方面。人们根据自己喜爱的流派、歌手检索音乐的同时,也可能会在某些时间、某些特定的场合,根据自己的心境、意志活动、内在情感状态对某一类情感的音乐数据有极大的偏爱。虽然这种偏爱通常并不稳定,可能会随着外在的场景和内在心理状态的变化而变化,但这并不影响情感成为音乐数据组织管理、音乐信息检索的一个重要线索和依据。

从音乐的声音信号出发,预测音乐内的情感及情感变化,对音乐情感随时间的动态变化进行建模,对现实应用有十分重大的意义。例如,自动化作曲中的情感分析可以为特定的现实场景、电影场景、游戏场景提供合适的配乐;为了利用音乐进行心理治疗,通过提供关于音乐的细致的情感分析,以选择出更加适合的音乐等。

自动化音乐情感识别不仅涉及人工智能、信号处理等领域,更是一个涉及乐理知识、认知心理学等多学科交叉的研究范畴。与音乐其他属性相比,自动化音乐情感识别尽管已经吸引了许多研究者的注意,但仍是音乐信息检索中的一个巨大挑战,目前尚处于起步阶段。

第三节 音乐情感的标注体系

音乐情感的主观性、模糊性等特性是自动化音乐情感识别中的重大难题,情感的主观性使研究者很难获得足够客观的、准确的情感标注,是影响音乐情感研究的一个重要因素。音乐情感的标注体系有两种,一种是基于范畴观的情感模型,即以离散情感类别(以描述情感状态的形容词作为情感类别)来标注音乐表达的情感;另一种是基于维度观的情感模型,即以连续的多维度值来标注音乐表达的情感在维度空间中的坐标。前者的长处是比较直观,容易理解;后者的优势是比较精确,容易描述微妙复杂的情感状态和动态细微的情感变化。

一、离散的范畴观情感模型

在较早的音乐情感研究中,音乐情感的研究都是基于离散、独立的形容词来描述音乐的情感,但是这不符合人们对音乐情感的实际认知,人们对音乐情感的描述是一种比较模糊的感性认知,很难说清楚"欢快"的音乐当中是否有"活泼"的情感,"敬畏"的音乐中是否有"严肃"的情感,而如果将每一个音乐情感的形容词都当做一个类别则无疑会造成情感信息上的冗余。基于此问题,Hevner 提出的由形容词表构成的情感环模型在音乐与情感的研究中得到了广泛认可。图 11-1 为 Henver 情感环的中英文对照图,形容词在图中的位置也反映了它们彼此之间的相似程度。Hevner 形容词表由 67 个不同情感属性的形容词组成,这些形容词按相似程度归入 8 个近义词簇,并且这 8 个近义词簇根据其相互关系构成一个环形,称为 Hevner 情感环模型。根据 Hevner 情感环模型,音乐的 8 个离散情感类别分别为庄严(Dignified)、伤感(Sad)、梦幻(Dreamy)、平静(Calm)、优雅(Graceful)、欣喜(Joyous)、兴奋(Exciting)、生机(Vigorous)。大多数的音乐情感分类研究都是基于以上的离散型音乐情感模型。

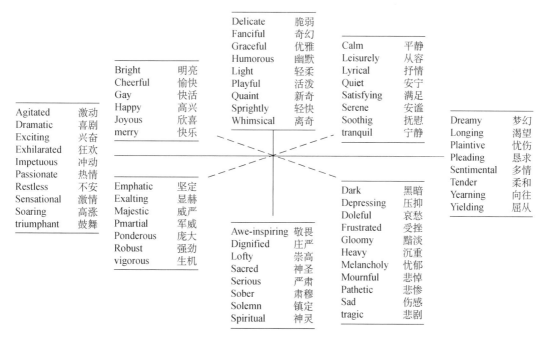

图 11-1 Henver 情感环中英文对照图

在一些著名的音乐网站和共享平台上,为了方便用户查找自己喜爱的音乐,通常会提供一些描述心情或情感的标签来标记不同的音乐。这些标签体系其实就是一种各音乐网站订制的离散情感类别标注体系。下面是编者写作本书期间一些主流音乐网站上的音乐情感标签的名称与数量。

① QQ音乐的分类标签,使用"心情"作为总类属,细分为伤感、安静、快乐、治愈、励志、甜蜜、寂寞、宣泄、思念 9 个小类。

② 365音乐的分类标签，使用"心情"作为总类属，细分为励志、怀旧、欢快、抒情、激励、安静、放松、催泪、感人9个小类。

③ 网易云音乐的分类标签，使用"情感"作为总类属，细分为怀旧、清新、浪漫、性感、伤感、治愈、放松、孤独、感动、兴奋、快乐、安静、思念13个小类。

④ 酷我音乐的分类标签，使用"心情"为总类属，细分为伤感、温暖、郁闷、思念、开心、治愈、疲惫、寂寞、安静、怀旧、甜蜜、兴奋、励志、激情14个小类。

⑤ 百度音乐的分类标签，使用"心情"作为总类属，细分为伤感、激情、安静、舒服、甜蜜、励志、寂寞、想念、浪漫、怀念、喜悦、深情、美好、怀旧、轻松15个小类。

⑥ 虾米音乐网的分类标签，使用"音乐心情"作为总类属，细分为清新、激励、感伤、欢快、浪漫、悲伤、孤单、优美、美好、快乐、欢快、伤感、轻快、怀念、忧伤、温暖、幸福、抒情、深情、可爱、寂寞、甜蜜、动感、喜欢、唯美、等待、忧郁、感动、好听、时尚、伤心、安静、孤独、开心34个小类。

⑦ 九酷音乐网的分类标签，使用"心情"作为总类属，细分为寂寞、想哭、舒服、心碎情歌、宁静、珍惜、爱情、抒情、幸福、安静、怀念、轻快、思念、忧伤、欢快、甜蜜、忧郁、回忆、伤感、唯美、感动、深情、温暖、好听、励志、浪漫、空灵、轻柔、清澈、悠扬、干净、奇幻、美好、想念、情歌、可爱36个小类。

我们不难发现，不同音乐网站在描述音乐情感相关的形容词选择上存在着明显差异，数量变化也很大。这说明虽然使用离散类别比较直观、容易理解，但至少目前看来还缺少足够的共识，很难评判各网站制定的标签体系的优劣。这些特点显然是不利于音乐情感识别研究的性能评价的。

此外，在采用离散情感模型的方法中，将整首音乐归为若干个有限情感类别的处理方式也被认为是造成性能瓶颈的主要原因，因为这相当于假设整首音乐中的情感是一致的，这显然与实际严重不符。音乐中包含丰富的情感信息，随着时间的展开，音乐中的情感可能会发生巨大的变化，例如，贝多芬的《第九交响曲》在开始阶段他的情感是低沉压抑、充满威严的，在第二章开始却变得轻松欢快、充满动力，而第三章则是奋斗之后的沉静与思考，当然，在每一章节的内部，音乐的情感也有一些起起伏伏的强弱变化。有研究表明，音乐的情感表现力与音乐的结构相关，并且总结了音乐情感变化与音乐结构的关系：不同乐段之间的音乐情感变化较大；乐段内的音乐情感通常是稳定的；乐句内的情感几乎总是稳定的。

二、连续的维度观情感模型

为了表示音乐情感连续的动态变化，情感的维度模型相比于离散情感模型是一个更好的选择。情感维度模型是从心理学角度出发，采用维度的思想描述，情感空间的每一个维度都代表了适用于任何一类情感的一个情感的基本属性。在过去很长一段时间，人们提出了大量的情感维度表示模型，有两维的、三维的，甚至四维的。其中，比较著名的维度模型是Thayer模型和Russel提出的Valence-Arousal(V-A)维度情感模型。

Thayer模型用活力（Energy）和紧张（Tension）两个维度来表达情感，其中，活力维度是指从非常有活力到疲劳不同水平的反应，紧张维度是从紧张到平静的不同水平的情感反应。Russel提出的V-A维度情感模型，其中Valence表示情感的正负性，即情感的积极或者消极程度，Arousal表示情感的激活程度，即情感能量的高低。Valence和Arousal呈正交关系，Valence与Arousal构成的平面坐标系则构成了一个情感空间，平面内的任意一点都可以对应为一个独一无二的情感状态，情感状态可以由V-A值数值化表示，通常Valence和Arousal的取值都在−1～1之间。图11-2为

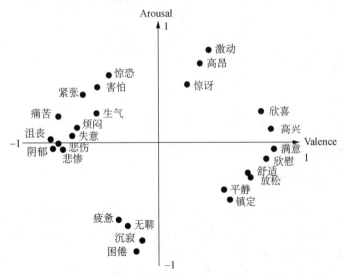

图11-2 Valence-Arousal情感空间

Valence-Arousal 情感空间与常见的情感类别之间的对应关系。

与情感离散模型相比，V-A 情感维度模型可以在一个无穷 V-A 值集合的基础上从一个情感状态平滑的过渡到另一个情感状态，这对刻画音乐内的情感随时间的动态变化过程具有极其重要的意义。情感维度模型可以更加细致地刻画音乐内的情感状态及其变化的过程，而这对离散情感模型而言，实现起来则不具有可操作性。

当然，V-A 维度情感模型也依然存在争议，有人认为其过于简化了情感的表示，表示情感基本属性的其他维度也应该加入进来；也有人认为 Valence 和 Arousal 的含义过于抽象，这会造成人们在对其含义的理解上很难达成共识。

第四节 音乐情感的标注方法和工具

由于情感的主观性的影响，如何获取客观、准确的情感标注一直是情感计算领域的一个重大难题。获取准确、客观、不以某一个人的意志为主的情感标注是进行情感计算的重要基础条件。相对而言，离散情感类别的标注过程比连续情感维度的标注要直接，标注者只需要从事先规定的、情感类别的有限集合中挑选合适的一个类别即可，因此，下面主要介绍一下维度观的连续情感如何进行标注。

由于情感维度标注的定义域是实数域，情感"类别"有无限多个。因此，连续情感维度的标注过程和标注工具都比较特殊。比如，在音乐情感领域使用比较广泛的一种音乐情感标注方法是采用一种双人协作的游戏 Mood Swings(http://schubert.ece.drexel.edu/Moodswings)的方式来获取音乐的情感标注，其具体的标注流程是：游戏双方的参与者一边听音乐一边在情感的两个维度 Valence 和 Arousal 构成的网格上给出情感标注，每隔一定的时间间隔，游戏的参与者可以看到对方在网格上的标注位置，游戏根据两个游戏参与者标注的相似程度进行打分，Mood Swings 游戏的目的在于双方参与者进行情感标注时能尽可能最大化他们之间的一致性，这在一定程度上可以减少标注者的主观因素对情感标注的准确性的影响。

Mood Swings 的游戏盘如图 11-3 所示，这是对 Valence-Arousal 情感空间的一种直观上的表示，水平轴代表 Arousal，垂直轴表示 Valence。游戏进行期间，游戏的两个参与者同时听一段相同的音乐，同时在游戏盘上动态地进行点击，点击的位置表明他们对音乐情感的瞬间评价。一个参与者的光标点击位置会每 0.5 s 采样一次，对方光标的位置会在每 3 s 对其可见一次，打分情况是基于游戏双方的光标圆圈的重合大小，重合部分的面积越大打分越高。此外，光标圆圈的尺寸随着音乐的进行会逐渐减小，这增加了在游戏中得分的困难程度，随着音乐的进行游戏双方必须在更精确的情感标注上达成一致才可以在游戏中得分。

一个 Mood Swings 游戏包含 5 个回合，每个回合包含一个音乐片段，当一对游戏者匹配成功，会经历 3 s 的倒数然后开始游戏，游戏双方会在 5 个回合中保持同步，游戏盘会保持未被激活的状态直至每一回合开始。每一回合开始，游戏者的光标变成可见，光标会每半秒跳动一次表明采

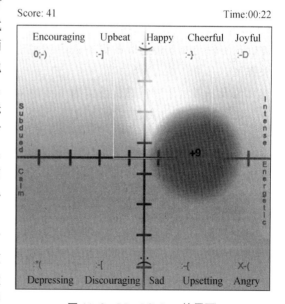

图 11-3 Mood Swings 的界面

样位置，游戏者可以自由地连续改变光标位置在每两次采样之间。经过最开始的 5 s，合作者的光标位置第一次可见，这使游戏者可以独立地做出初始的情感标注而不受合作者的影响，在之后每 3 s 合作者的光标位置可见一次。一个游戏回合（一个音乐片段）的满分是 100 分，一次游戏的满分是 500 分，在第一次登陆 Mood Swings 网站时，首页上会有得分最高的 5 位游戏者和得分最高的 5 次游戏。

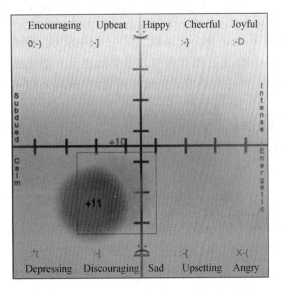

图 11-4　Mood Swings 加分图示

游戏的得分主要来自游戏双方的光标圆圈的重合大小,在每次合作者的光标圆圈可见时会进行得分的积累,另外游戏参与者可以通过"使游戏的合作者同意自己的情感打分"来获得额外的加分,这种加分的动机在于使参与者可以对自己的情感打分保持坚定而不是将光标位置一直在动来动去,此外这还鼓励游戏参与者相比于游戏同伴尽快地标出一个新的位置当音乐的情感有一个快速的变化时。具体的加分规则如下:

① 当游戏参与者保持位置固定 0.5 s,他可以获得加分。这时游戏参与者的光标周围会出现黄色矩形框,如图 11-3 所示。

② 当游戏的合作者的光标位置向一位游戏者的光标位置移动而出现重合时,保持位置固定的游戏者可以获得加分,这时游戏者的光标圆圈周围会出现绿色矩形框,如图 11-4 所示。

第五节　音乐情感识别的性能评价

对于音乐情感识别的性能评价,不同的情感标注体系需要使用不同的性能评价指标。对于离散的范畴观情感标注而言,每个具体的情感标注都是有限情感类别集合中的一个元素,所以音乐情感识别也可以称为音乐情感分类,属于模式识别领域中的分类问题,通常以识别正确率、分类正确率(或识别或分类的错误率)来评价算法性能。对于连续的维度观情感标注,由于音乐情感识别需要给出音乐情感在维度空间中的坐标值,所以属于模式识别领域中的回归问题,也称情感预测,其性能评价的指标与分类问题有所不同。

音乐连续情感回归预测的性能评价指标共包含两个,第一个是均方根误差 RMSE(Root Mean Square Error),第二个是皮尔森相关系数 PCC(Pearson Correlation Coefficient)。RMSE 为实验主要评价指标,评价预测值与真实值之间的误差;PCC 为实验第二评价指标,主要用于评测预测值与真实值之间的线性相关程度。

假设一段音乐的情感标注值为 $Y=(y_1, y_2, \cdots, y_T)$,情感预测值为 $\bar{Y}=(\bar{y}_1, \bar{y}_2, \cdots, \bar{y}_T)$,则:

① RMSE 的计算方式为:

$$rmse_y = \sqrt{\frac{1}{T}\sum_{t=1}^{T}(y_t - \bar{y})^2} \tag{11.1}$$

测试集 RMSE 为测试集所有音乐片段 RMSE 的均值。

② 皮尔森相关系数 PCC 计算公式为:

$$r_{Y,\bar{Y}} = \frac{E(Y\bar{Y}) - E(Y)E(\bar{Y})}{\sqrt{E(Y^2) - E^2(Y)}\sqrt{E(\bar{Y}^2) - E^2(\bar{Y})}} \tag{11.2}$$

其中,E 是数学期望。

第六节　音乐情感识别的特征抽取

音乐情感与很多音乐的基本属性相关,例如能量(Energy)、旋律(Melody)、音色(Timbre)、节奏

(Rhythm)、节拍(Tempo)和和声(Harmony)等。其中能量与情感强度之间有相关性，旋律与情感的正负性相关，这里涉及许多乐理知识，一般可以用大调小调判断音乐的积极程度，一般大调音乐比较积极，小调音乐比较消极，其他各种基本属性也都与音乐情感存在关联性。尽管有许多研究已经致力于寻找含有最丰富的音乐情感信息的特征，但是依然没有任何一个特征可以在该领域中表现出显著性的优势。表11-1中列出了音乐情感预测中最常用的声学特征。

表11-1 音乐情感识别中常用的特征

特征类型	特征
动力学	短时平均能量
音色	MFCC，频谱形状，谱对比度
和声	嘈杂度，和声变化，调清晰度，大调调式
音区	半音类图谱，半音类质心，半音类偏差
节奏	节奏力量，规律性，速度，节拍直方图
清晰度	事件密度，起音斜率，起音时间

为了寻找最富情感信息、最具表现力的声学特征，Mion和De Poli构建了一个特征选择系统，并在一个包含了能量、频谱形状、音乐基础理论特征的集合上进行了演示。该系统应用了序列特征选择和主成分分析法PCA(Principal Component Analysis)来确认和移除冗余的特征维度。然而，他们的研究重点不是混合音音乐，而是跨越情感表达的单音的9类乐器识别，他们的结果表明，在测试的17个特征中，最富有信息性的是音色的嘈杂度(Roughness)、每秒音符数(Notes Per second)、起音时间(Attack Time)和峰值声级(Peak Sound Level)。

MacDorman等人测试了声波图(Sonogram)、频谱直方图(Spectral Histogram)、周期性直方图(Periodicity Histogram)、波动模式(Fluctuation Pattern)、梅尔频率倒谱系数MFCC(Mel-frequency Cepstral Coefficients)等特征预测情感的高兴程度和强度的能力。他们发现，这些特征在对情感强度的预测上要优于对情感的高兴程度的预测，并且最好的预测结果是5种特征的组合特征。

Schmidt研究了若干种声学特征及其特征组合在情感识别任务中的作用，他选择的特征包括MFCC、音乐半音类特征(Chroma)、频谱统计描述符(包括频谱质心、频谱流量、频谱衰减)和基于八度音阶的谱对比度。他们的实验中取得最佳性能的单一特征是MFCC和谱对比度，但是总体上最好的实验结果依然是由这些特征的组合特征实现的。

Eerola开发出一个明确的针对音乐情感任务的声学特征集合，这些特征涵盖了一个广泛的领域，包括音乐的动态性、音色、和声、音区、节奏和清晰度等。在2013年InterSpeech的副语言计算挑战ComPareE(InterSpeech Computational Paralinguistic Challenge)中也提出了一个与情感相关的声学特征集合，该特征集合中包含的是一些与能量、频谱、调声相关的特征的组合。最近的一些研究方法普遍都接受了将多种不同类型的声学特征相互组合的处理方式。

在前几年MediaEval组织的音乐情感识别国际评测中，组织者提供了一个基本音乐特征集合IS-13ComPareE-lld，该基本特征集合由openSmile提取的低级声学描述符LLD(Low-level Descriptors)计算而得。openSmile提取的低级声学描述符是用于2013年InterSpeech副语言计算挑战IS13-ComPareE(2013 INTERSPEECH Computational Paralinguistic Challenge)的特征，共130维，由65维低级声学描述符及其一阶差分构成。低级声学描述符可以分为能量相关低级描述符、频谱低级描述符、声音相关低级描述符三类，声音相关低级描述符提取帧长为60 ms，采用高斯窗($\sigma=0.4$)，能量相关低级描述符、频谱低级描述符提取帧长为25 ms，采用汉明窗，帧移均为10 ms。为了能使声学特征与情感标注相对应，组织者计算每0.5s内的低级声学特征及其一阶差分的统计值：均值和方差，从而构成了260维的基本特征集合。另外，每一个音乐片段还提取了一个6 373维的全局特征，该全局特征也是2013年InterSpeech副语言计算挑战(IS13-ComPareE)的提供的全局特征，该全局特征是通过将大量统计函数应用于低级声学描述符而获得。

最后,需要补充说明的是,虽然从音乐信号出发,仅通过抽取声学特征就能预测音乐的情感,但是对于一些带有歌词的歌曲类音乐,考虑到歌词也是在一种表达情感的形式,因此,通过分析文本内容也可以用于分析歌曲所表达的情感。不仅如此,一些音乐在推广过程中使用的宣传海报、发行时的封面图像等通常与音乐内容有很紧密的联系,因此,也有学者从这些素材中提取图像特征来进行音乐情感识别。此外,甚至还有一些研究人员试图利用与音乐相关的社交媒体上的舆情动态来推测音乐的情感,其依据在于社交媒体上跨媒体信息与音乐情感也存在着一定的关联关系。鉴于本书重点是基于音频信号处理来进行音乐情感分析,所以本章后面介绍的原理与算法仅考虑音乐的声学信息加工和分析处理。

第七节 音乐情感的分类模型

Li 和 Ogihara 的工作是属于音乐情感分类领域中发表较早的论文之一。他们使用了 13 种情绪标签来标注音乐的情感类别,使用了与音色、节奏、音高等有关的声学特征来训练 SVM,在一个由 499 个音乐片段组成的数据集上取得了 45% 的识别正确率。

在 MIREX 2007(Music Information Retrieval Exchange)的一个由 1 250 个音频片段组成的数据集上,Tzanetakis 的工作在 5 种音乐情感分类问题上的识别率能达到 61.5%,他们只使用了音色特征(即 MFCC、频谱的形状、中心和衰减),分类器也是 SVM。

在 MIREX 2009,Cao 和 Li 用低层声学特征的高斯超向量作为特征,以 SVM 为分类器,在 5 分类的音乐情感识别测试中取得了 65.7% 的识别率,数据集的每个分类有 120 首歌曲。

在一篇文献中,作者将音色这样的声学特征与歌词信息结合起来训练 SVM 分类器,在 7 个情感类别的数据集上,算法性能的 Arousal 正确率达到了 77.4%,Valance 正确率达到了 72.9%。

在另一篇文献中,使用了 15 种心理声学特征,提出 Fuzzy-KNN 和 Fuzzy Nearest Mean 两种不同的方法,识别任务是判断音乐情感属于 Thayer 情感平面 4 个象限中的哪个象限,数据集共有 195 个音乐片段。实验表明 Fuzzy Nearest Mean 的性能最好,能达到 78%。

在一篇文献中,作者使用了一个规模相当大的音乐数集,含有 55 00 个不同风格流派和语言的音乐片段,详细研究了不同的特征(从纯声学特征、心理声学特征到语音特征)和分类器的自动音乐情感标注性能。论文综合使用了音频信息与歌词文本,提出一种基于主动学习的音乐情感分类算法。

第八节 音乐情感的预测模型

音乐情感预测模型是完成从音乐的声学特征到音乐情感空间状态的映射的模型。在现有的方法中,从映射方式上,情感预测模型大致可以分为两类。第一类是以机器学习方法为基础的帧到帧的映射,第二类是以深度学习方法为基础的序列到序列的映射。

一、以机器学习算法为基础的帧到帧的映射

首先需要说明的是,此处帧到帧的映射中"帧"并不是指传统意义上声学特征提取的短时帧,而是以音乐情感标注的时间粒度为单位的一帧。Yang 比较了多元线性回归 MLR(Multiple Linear Regression)、支持向量回归 SVR(Support Vector Regression)和 AdaBoost 回归树 AdaBoost.RT(AdaBoost Regression Tree)在相同声学特征上的预测性能。MLR 是一种标准的回归算法,用最小二乘估计法来拟合变量之间的线性关系,SVR 与 AdaBoost.RT 都是非线性映射,SVR 是支持向量机在回归问题上的一个扩展,SVR 通过核函数将输入向量映射到高维特征空间,然后在支持向量的子集上做出预测,AdaBoost.RT 是训练一系列的回归树,然后根据预测准确率给这些回归树赋予不同的权重,最终的预测结果是所有回归树的预测结果的加权平均。在 Yang 的实验结果中,SVR 方法在表示情感的两个维度 Valence 和 Arousal 上都取得

最佳的预测结果。

Schmidt 同样比较了 SVR 方法和最小二乘法回归法的性能,并且得到了与 Yang 一致的实验结果。但是基于帧到帧的映射来预测音乐动态情感却很难让人满意,因为在这种映射过程之间,帧与帧之间彼此是相互独立的,也就是对于一首音乐内的某一帧,无论是与它在同一首音乐内的帧还是在不同的音乐内的帧,它都是同等对待,并且对于这一帧的预测并没有影响。我们知道,音乐的内容在上下文之间有很强的关联性,音乐动态情感的标注过程通常也是采用了连续标注之后采样的方法,因为音乐内的情感在短时间内也是稳定且连续的,并且在较短的时间尺度上音乐的声学特征并不足以包含足够的情感信息,因而这种将同一首音乐内的帧独立进行预测的方式有其固有的方法瓶颈。

在 2014 年的 MediaEval 的子任务"Emotion in Music"中,研究者已经尝试对这一问题进行改进。Kumar 提出了对一首音乐内的动态情感(Valence 和 Arousal)以一个时序信号对待,进行 Haar 小波变换,然后利用音乐的全局特征预测 Haar 小波系数,最后将 Haar 小波系数进行 Haar 逆变换获得音乐动态情感值。这种从全局的角度进行预测的方式,内在地加强了动态情感序列内的上下文联系,在 Kumar 的实验中,他以压缩率等简单的全局特征取得了较单帧预测稍好的实验结果。Yang 和 Cai 等人将标注过程看做一个连续条件随机场过程 CCRF(Continuous Conditional Random Field),因为情感标注值是连续变化而不是突变的,情感标注值不仅依赖于音乐声学特征的内容,同时依赖于之前的情感标注。Yang 首先采用 SVR 模型预测情感标注值,并训练了不同时间尺度的 SVR 模型,之后再用 CCRF 模型对 SVR 的结果进行优化,加强其前后之间的联系,在 Yang 的实验结果中,CCRF 优化后的实验结果比任何一单一尺度的 SVR 模型的结果准确程度都要高。

二、基于深度学习的序列到序列的映射

在 2014 年的 MediaEval 的子任务"Emotion in Music"中,长短时记忆网络 LSTM(Long Short-term Memory)模型在音乐动态情感预测的研究中取得了突破性进展,在情感的两个维度 Valence 和 Arousal 上都取得了最佳的评测结果。LSTM 是一种时序模型,是循环神经网络 RNN(Recurrent Neural Network)的一种变体设计,LSTM 模型因其可以存储较长时间跨度的上下文信息而在解决序列问题时有其独特的优势,并且已在语音识别、手写体识别等领域取得了巨大的研究进展。与传统机器学习方法不同,LSTM 模型在对单帧进行情感预测时,会考虑音乐特征序列中之前的前文信息,即 LSTM 模型是在考虑前文信息情况下的序列到序列的映射。帧的时间跨度并不足以包含足够的情感信息,与传统机器学习方法相比较,LSTM 模型在进行情感预测时可以存储利用到较长时间尺度上的前文信息,并且考虑到音乐内容上的连续性和情感的稳定性,LSTM 模型在进行音乐动态情感预测时相较于 MLR、SVR 等方法有其固有的优势。

虽然 LSTM 模型充分地利用了音乐的前文信息,但是考虑到音乐的创作、演奏以及情感标注的过程,创作者在进行音乐创作时通常会有一个全局的规划,而不一定只是按照简单的时间顺序,而情感标注的过程也是一个连续变化的过程,因而音乐内的情感不仅和前文信息相关,同时也和后文相关,因此双向长短时记忆网络 BLSTM(Bidirectional Long Short-term Memory)在理论上是一个较 LSTM 更好的选择。其次,音乐中是存在层次结构的,音乐情感在不同的音乐层次结构内的表现力、情感稳定性都不同,音乐包含音符、音节、乐句、乐段、乐章等结构,一个音符或者一个音节持续时间较短,通常并不足以包含足够的情感信息,在一个乐句内情感几乎都是稳定的,而在乐段、乐章内情感则会有较大的变化,可见音乐内的情感及情感变化与音乐的层次结构存在着紧密的联系,因而在预测音乐动态情感时,在利用音乐上下文信息的同时也应该利用音乐的层次结构信息。

第九节 音乐情感预测的国际评测

MediaEval 在 2013—2015 年连续三年组织了"Emotion in Music"的国际评测任务。组织者采用了 Mood Swings 标注工具,通过亚马逊土耳其机器人 MTurk(Amazon Mechanical Turk)众包的方式来获得

情感标注。在正式标注之前,组织者先通过一个测试任务来筛选出合格的标注者。标注工作的参与者会被提供 Valence、Arousal 的定义,并被要求提供他们的年龄、性别、所在地理位置等信息。之后,标注工作的参与者会试听两段有较强的情感变化的音乐,然后,会让他们指出 Valence 和 Arousal 的值是上升还是下降,以此来考察他们对于 Valence-Arousal 情感模型的理解;此外,他们还被要求在若干选项中选出他们认为的这段音乐所属的流派,以及写下 2~3 句他们对所听音乐的描述,以此来验证他们是否愿意为该任务付出一定的努力。

在 2013 年、2014 年的 MediaEval 中,共标注了 1 744 个音乐片段,每个音乐片段都至少有 10 个人标注,2015 年的开发集是这 1 744 个音乐片段的一个子集,从中筛选出的是有较高的标注一致性的音乐片段。筛选过程如下:

① 对于一段音乐的每一个标注,计算这个标注和该段音乐的所有标注的平均值的皮尔森相关系数(Pearson's Correlation),如果相关系数小于 0.1,就删除这个标注;如果这段音乐剩余的标注个数小于 5 个,就删除这段音乐。

② 对于保留下来的音乐和情感标注,计算克朗巴哈系数(Cronbach's α),如果克朗巴哈系数大于 0.6,则保留这段音乐。

经过这一过程,从 1 744 段音乐中筛选出 431 个音乐片段,每一个音乐片段由 5~7 个 MTurk 工作者进行标注,Arousal 克朗巴哈系数是 0.76 ± 0.12,Valence 克朗巴哈系数是 0.73 ± 0.12。与一些现存的音乐情感数据库相比,这是一个有较好的内部情感标注一致性的数据集。

测试集包含 58 首完整音乐,与开发集是从过去两年的数据集中筛选获得的不同,测试集由 2 位实验室人员和 4 位 MTurk 工作者标注,即每首音乐由 6 个人标注。测试集上,Valence 克朗巴哈系数是 0.29 ± 0.94,Arousal 克朗巴哈系数是 0.65 ± 0.28。与开发集相比较,测试集标注的内部一致性略有下降,Valence 下降较多,Arousal 依然可以达到可信的程度,测试集上 Arousal 的标注质量要高于 Valance 的标注质量。

组织者利用其提供的基本特征,采用多元线性回归方法,提供了一个基准实验结果。具体实验结果为:Valance,RMSE 是 0.37,r 是 0.01;Arousal,RMSE 是 0.27,r 是 0.36。从基准实验结果上可以看出,Valance 预测的准确度要比 Arousal 低,这与测试集上表示其标注质量、标注的内部一致性的克朗巴哈系数结果(Valence 是 0.29 ± 0.94,Arousal 是 0.65 ± 0.28)是一致的。

在 MediaEval 最后组织的音乐情感预测任务国际评测中(Emotion in Music at MediaEval 2015),在年性能最好的算法中,作者通过对大量音乐情感数据的观察,发现音乐情感包含两种结构,一种是全局的、稳定的情感;另一种是在全局情感的基础上的局部的、波动的情感。为此,提出了一种基于情感空间分解的情感预测模型,即将情感空间分解为全局情感和局部情感,采用两个相互独立的 SVR 模型分别对全局和局部情感进行预测,然后再把全局和局部情感合并获得最终的情感预测值。相比于直接用 SVR 预测音乐的情感值,基于情感空间分解的两级 SVR 方法的情感预测结果更加准确,误差更小。此外,有的论文认为上下文信息的时间尺度对 BLSTM 模型性能有影响,基于不同序列范围的上下文信息,BLSTM 模型会给出不同的情感预测结果。为此,构建了一个 BLSTM-ELM 模型,使用 ELM 模型来对不同时间尺度的 BLSTM 模型的结果进行融合。相比较于单一尺度的 BLSTM 模型的结果,多尺度融合的方法提高了 BLSTM 模型的预测性能。

第十节 算法举例
——基于音乐上下文及层次结构信息的音乐情感预测模型

一、音乐情感表达的结构特点

音乐中的内容在时序上具有连续性的特点,音乐的内容决定音乐的情感,这也决定了音乐中的情感具

有时序上的连续性、短时稳定性的特点,因此,在音乐动态情感预测的过程中考虑音乐中的上下文信息是十分必要的,LSTM、BLSTM 等时序模型在音乐动态情感预测研究中取得了很好的算法性能,验证了上下文信息对情感预测的重要作用。

音乐中存在层次结构,包含音符、音节、乐句、乐段、乐章等大小不一的层次结构。音符乃至音节都持续时间太短,因而通常认为它们并不足以充分表达情感信息,人们也难以基于音符和音节来感知音乐的情感;通常一个乐句中包含的情感是稳定的;乐段因其跨度的时间范围的变化幅度非常大,其内部的情感在强度方面会存在一些变化;在一个乐章内,会由于创作者有意设计的感情渲染,音乐情感会在正负性、强度等方面存在较大的变化,但是优美的音乐之所以可以给人以舒适的感官体验并引起情感上的共鸣,就在于音乐内的情感在存在较大的变化的同时,依然有着起承转合的联系,即乐章内的情感虽然可能会有剧烈的变化,但是其依然存在着关联性。

二、音乐情感预测模型的基本框架

一个论文提出针对音乐上下文及层次结构构造情感预测模型,该模型考虑了上下文信息和层次结构信息对音乐动态情感预测的重要作用,在 MediaEval 2015 发布的音乐情感数据集上取得的性能在已发表的文献中是最好的。因此,下面将对该论文的主要内容进行介绍。

图 11-5 是论文提出的基于 BLSTM 的上下文和层次结构模型的基本框架图,该情感预测模型供包含 3 个子模块:BLSTM 模型、融合模块(Fusion)和后处理模块(Post-processing)。在图 11-5 中,M_1,M_2,…,M_k 分别表示不同尺度的 BLSTM 模型,即输入到每一个 BLSTM 模型里面的特征序列的长度是不等的。BLSTM 模型作为该情感预测模型的基础构造,提供了包含不同尺度的上下文信息的对 Valence 和 Arousal 情感值的初始预测结果,这些预测结果都是在接触到不同的上下文信息范围的基础上做出的。融合模块和后处理模块都是在 BLSTM 模型的结果上进行。后处理模块的作用主要是加强同一个序列内部的上下文之间的关联性,而融合模块则是将不同时间尺度的 BLSTM 模型对同一时刻的情感值结果进行融合。后处理模块和融合模块既可以单独使用也可以将其结合进行。

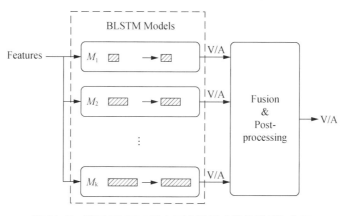

图 11-5　基于 BLSTM 的上下文及层次结构模型框架图

三、后处理和融合

在 BLSTM 模型的输出和其平滑的结果之间可能会存在一定的信息冗余。另一方面,对情感预测结果的 Valence-Arousal 值采用三角滤波器进行平滑后处理,加强其相邻值之间的连续性和关联性,已经成为一个必备的配置模块,这足以说明利用平滑后处理加强情感上下文之间的关联性对于音乐动态情感预测问题的重要作用。

利用三角滤波器进行平滑后处理,给平滑窗内固定位置的点赋予了固定的权重,而权重的大小由该位置与平滑窗中心位置(平滑结果输出的点)的距离决定。论文还尝试了其他基于机器学习的后处理算法。

融合与后处理都是在 BLSTM 模型输出的基础上完成一个 N-to-1 的映射,所不同的是融合模块的输入是不同尺度的 BLSTM 模型对音乐情感值序列中的同一时刻的预测结果,而后处理模块的输入是在同

一个音乐情感值序列中相邻的若干个值,因而融合的方法是对音乐层次结构信息的捕捉,后处理模块是在 BLSTM 模型利用上下文信息做出情感预测的基础上进一步加强了情感序列中上下文之间的关联性。

融合和后处理模块可以分别作用在 BLSTM 的输出结果上,也可以将两个模型进行组合,图 11-6 中给出了融合和后处理进行组合的几种组合策略,图 11-6(a)是在融合之前先对 BLSTM 模型的输出进行后处理,图 11-6(b)先对不同尺度的 BLSTM 的输出结果进行融合然后再进行后处理,以及图 11-6(c)在融合模块的前后分别加上一个后处理模块。

图 11-6 融合和后处理的结合策略

第十二章 音乐推荐

第一节 什么是推荐系统

在20世纪90年代时,音像店还遍布大街小巷,这也是大部分人能够消费音像制品的主要途径。如同很多其他类型的商家一样,一个典型的音像店会将当季最为流行的唱片放在醒目位置,并在殿堂内播放其中的流行曲目,作为向用户推荐唱片的首要方法。这种推荐方式并不考虑每位用户不同的品味和偏好,所以有经验的店员会主动询问顾客有些什么偏好,或者喜欢哪些音乐作品,并以此为根据进行个性化的推荐。在那个时代,一家音像店服务的质量,很大程度上取决于店员能给顾客进行个性化推荐的能力。尽管类似"淘唱片"这样,让唱片的选择带有一定的随机性偶尔也是一种乐趣,但大部分人并不希望总是面对这种风险。当然,书店、餐厅、服装店等也都遵循着类似的经营方式。

时过境迁,或许现在依然会有不少消费者愿意步入书店进行书籍的消费,但是已经很少能在街头巷尾看到传统意义上的音像店了。造成这种差别的原因,可能是回放音乐这一操作本身就离不开音乐播放器,因此从互联网上获取音源能够完全替代从音像店中购买载体这一繁杂的步骤;但电子阅读器对于阅读图书则并不是必要的,甚至有大量的读者群并不喜欢电子阅读器,而更喜欢纸质图书这一载体。

然而,在网络成为音乐传播的主要媒体的初期,除了版权纠纷之外,有一类服务也随之消失:再也没有店员能够为每一位消费者进行个性化的推荐了。尽管类似VeryCD或者校园FTP这样的资源库有着海量的音乐,其中必定包含某一个用户所喜爱的音乐,但当他面对这样的海量资源时,却发现难以进行选择——每一张专辑每一首歌都去一一试听是完全不可行的。这样的矛盾其实并不长久,很快"推荐系统"这一领域的发展就让用户能够在进行音乐消费时,依然可以享受到优质的个性化推荐服务。时至今日,依靠先进的学习算法和搜集到的大量的用户消费数据,优秀的音乐推荐系统,往往能够给用户带来超越音像店店员凭借个人经验和用户只言片语的描述所进行的精准推荐。

"推荐系统"这一学科本身,也是从20世纪90年代中期,逐渐成为了一个重要的研究领域,并同时受到业界和学术界两方面的关注。在这一领域诞生之初时,大部分学者都将其称为"信息过滤"而非"推荐系统"——其首要目的就是从大量信息中过滤出对某一特定用户有价值的部分。直到现在,学术界对推荐系统这一领域的关注仍然有增无减,其原因主要是由于它所涵盖的研究问题广泛,且又具备着帮助用户减轻信息过载和个性化服务的应用价值。我们所谓的"推荐系统",一般指代"个性化推荐系统"。

在推荐系统中较为知名的应用案例包括亚马逊平台上可供选择的书籍、CD唱片等商品,MovieLens所关注的电影等。而在引发和推动这股巨大浪潮的历史中,Netflix奖项的设立功不可没。这一竞赛的设定极大地推动了对更为先进、更为精确地推荐算法的探索。在2009年9月21日,BellKor的Pragmatic Chaos团队便挑战成功,获取了这笔高达100万美元的奖金。

一、音乐领域中的推荐系统

推荐系统的价值,是随着系统中所含内容的数量的增加而增加。受到计算机存储、运算能力、网络带宽的限制,早期数字化多媒体内容并不适合通过广域网传播,因此早期的推荐主要是针对文本内容。今如,Spotify、Last.FM、网易云音乐等在线音乐服务已经成为重要的音乐传播和消费渠道。与此同时,目前大部分的在线音乐播放器都会在首页上提供一个内容推荐页,其中除了当季的流行音乐曲目外,主要是系统根据用户的收藏、播放等行为而自动生成的个性化推荐内容。很明显,面向音乐内容的推荐系统目前已经是一个相对比较成熟的技术,并在我们身边随处可见。

广义上说,任何可以将某一推荐对象推荐给用户的系统都可以被认为是推荐系统。然而,在这一领域长期的发展和积累过程中,一般可以将推荐系统的实现方式分为两个大类:①基于协同过滤(Collaborative Filtering)方法的推荐系统;②基于内容(Content-based)的推荐系统。

基于内容的推荐系统通过对推荐对象内容的分析,并构建和比较用户与推荐对象的轮廓(Profile),来预测用户对某一推荐对象的偏好程度。协同过滤则是基于"相似的用户应当会有类似偏好"这样的假设,

通过对大量用户之间偏好模式的挖掘,来预测用户对某一推荐对象的偏好度。由于协同过滤方法并不考虑推荐对象的内容,因此有着高度的通用性。除此之外,第三种受到普遍认可的推荐系统的类型是混合型(Hybrid Approach)推荐系统,就是希望取不同推荐方法各自的优点,形成最佳推荐决策。

面向不同类型内容的推荐系统还必须考虑内容本身的特点,因此,彼此之间的许多方面也不尽相同。其中最大的不同便是让计算机理解不同形式内容的方法不同,其具体表现为不同形式的内容有着不同的特征集合和提取方式。除了特征提取的不同,内容的形式还很大程度上决定如何将作品(或产品)建模为推荐系统的推荐对象。例如,在面向音乐的推荐系统中,我们可以粗略地将所有的对象分为曲目(Track)、专辑(Album)、艺人(Artist)和曲风(Genre)四种有层次的类型,而对于电影内容则一般没有此类复杂的结构。此外,我们还需考虑诸如同一段乐曲的各种版本,如 Remix 版、Remaster 版、Cover 版等。如果某一用户喜欢披头士乐队的 Hey, Jude!,我们并不确定他是否也会同样喜欢由其他艺人所演唱的版本,或者反复推荐不同版本的 Hey, Jude! 是否合适。最后,不同形式的内容在用户的消费方式上也有着巨大的差异,以至于在生成最终推荐结果时需要考虑的因素也不同。例如,在播放音乐时,我们常常并不会播放单首曲目,而是以专辑或者播单的形式进行播放,但很少有人会连续看多部电影。同时,用户在消费音乐的时候,还受到多种环境因素所影响,例如,早晨可能会偏好较为有活力的音乐,而睡前则偏向于安静舒缓的音乐。

二、推荐系统的基本要素

在推荐系统的应用场景中,我们一般考虑两大类实体:系统的使用者,称为用户(User),以及系统所要推荐的产品或作品,称为推荐对象(Item)。每个用户对不同推荐对象可以有不同的偏好(Preference)程度,这种偏好则需要通过数据反映出来。一般我们使用矩阵这种简洁的方式来描述用户 u 对于对象 t 偏好数据:假设一个系统中有 m 个用户和 n 个对象,则可以构建一个 $m \times n$ 的矩阵 $R_{m \times n}$,其中 $R_{u,t}$ 表示用户 u 对对象 t 的偏好程度。在一些文献中将这个用户评分矩阵命名为效用矩阵(Utility Matrix);而在更多的文献将其简单的命名为用户评价矩阵(Rating Matrix)。

表 12-1 是一个典型的评价矩阵案例。在这个案例中,我们使用整数 1~5 来表示用户给予不同对象给出性价评分(Rating),数值 5 表示偏好度最高,空白项表示未知的评分项,问号则表示我们所需要预测的评分项。在实际的系统中,我们所获得的评分矩阵将远比案例中所示的稀疏,矩阵中往往只有 0.1%~1% 的项是已知项。

表 12-1 用户评价矩阵示例

	马勒第五交响曲	青花瓷	命运交响曲	海阔天空	四季·春
用户 1	1	5		2	2
用户 2	1	5	2	5	5
用户 3	2	?	3	5	4
用户 4	4	3	5	3	

不论是基于协同过滤还是基于内容的推荐系统,都需要依赖于用户对内容偏好程度的数据,因此,用户评分的采集对于基于协同过滤的推荐系统有着基础性的意义。尽管这一工作看起来简单而琐碎,但作为推荐系统所依托的原始数据(对于协同过滤系统来说,甚至是唯一的数据),它的质量很大程度上决定了一个推荐系统最后的性能表现。我们大致可以将采集用户评分数据的方法分为两类:主动采集(Active Collecting,也称为显式采集,Explicit Collecting)和被动采集(Passive Collecting,也称为隐式采集,Implicit Collecting)。

(一)主动采集

在主动采集方法中,最直接也最为常见的就是显式地让用户对某一对象给出评分。为此系统往往会提供星标选择或者滑杆界面,让用户从 1~5 中选择一整数作为偏好度评分区间,直接得到如表 12-1 所示

的评分矩阵。有时为了让分值可以更直观地反应背后的语义,也会采用-2~+2的评分区间,负数表示不喜欢,整数表示喜欢,0表示中立。大部分的主动评价采集体系做出使用类似的5级Likert评级体系的选择并不是一种巧合,其原因很可能是这一体系能够较好的平衡用户所给出的评分精确度和用户所需要付出的思考成本——即便我们能够给用户提供一个10级精度的评价交互界面,用户可能也很难在短时间内分辨出5级和6级之间的细微区别。

除了明确让用户进行评分的主动采集方法包括:让用户进行搜索;让用户为某一推荐对象集合进行偏好度排序;同时将两项推荐对象展示给用户,并让用户选择其中更有偏好;让用户创建他所喜欢的对象列表。主动采集方法的优点是其具有较强的指向性,可以获得较为直接的数据;而其缺点在于用户往往不愿意做这些多余的操作,对用户来说是个额外的负担。同时,少量用户甚至可能较为随意的给予评分,导致数据反而缺乏可靠性。

(二) 被动采集

另一种常用的评分采集方法就是被动采集法,常用的被动采集法包括:观察用户的浏览历史;分析用户对各个推荐对象的浏览时间;保留用户的在线购买历史;采集用户在本机上的回访历史;从用户的社交网络账号入手,分析相关的点赞内容。例如,我们可以通过用户在使用音乐播放器时不经意的操作来搜集其对不同作品的偏好程度,并设定如表12-2所列的标准。相对于主动采集的诸多弊端,被动采集有着无需用户进行额外的操作负担,所获取的数据更客观可信等优点,但却有着一个较为明显的缺陷:难以获得用户对某一对象的负面评分,也就是用户"不喜欢什么"的数据。

表12-2 使用音乐播放器的操作来搜集用户对不同作品的偏好示例

播放器操作	作品评分
单曲循环	5分
分享	4分
收藏	3分
主动播放	2分
听完	1分
跳过	-2分
拉黑	-5分

第二节 基于协同过滤的推荐系统

简单地说,一个单纯的协同过滤(Collaborative Filtering)系统就是仅仅考虑作品被用户的偏好模式,而完全不依赖于作品(推荐对象)的内容来进行推荐的系统。由于对作品内容的完全忽略,使得纯粹基于协同过滤的推荐系统有着非常强的通用性,本文中所描述的基于协同过滤方法的推荐系统,同样可以被广泛应用于其他诸多类型的内容中,而且这些方法最初往往并不是针对音乐内容所提出的。目前,协同过滤仍然是最为主要的推荐方法,其主要原因是协同过滤在大部分情况下都表现出了更为优秀的性能。相对而言,让计算机理解推荐对象内容的含义,提取高质量且有针对性的特征,其困难程度要远大于对用户偏好模式的分析。不仅如此,如果推荐系统希望通过推荐对象的内容来遴选出高质量的作品就更为困难,即使计算机可以知道某段音乐是爵士乐,也难评判是否是一段"好"的爵士乐。

一、基于记忆的协同过滤

基于记忆(Memory Based)的方法一般指代最邻近者(Nearest Neighbor)的方法,其思想是将所有学

习数据的案例记录在模型中,每次将新案例与所有记忆中的案例进行对比得到结果。这一称谓大体上与前文对最邻近者算法概念的介绍是一致的。

在推荐系统诞生的早期,基于 k 邻近算法的推荐模型广受关注并大为流行,并且持续发展,不断衍生出达到前沿水平的解决方案。在推荐系统中,最毗邻者方法的核心在于计算推荐对象之间,亦或是用户之间的关联,因此我们可以大致将这一类型的方法进一步细分为以用户为出发点(User-based)和以推荐对象为基础的(Item-based)的最毗邻者方法。两者的区别在于其关注主体的不同:

① 如果以用户为中心,那就是将数据集视为用户的集合,其中每个用户都对一部分对象做了评价。此时,k 邻近者算法所要寻找的就是与某一用户 u 在偏好上最为相似的 k 个其他用户。

② 而如果以推荐对象为中心,则是将数据集视为推荐对象(或者是商品、作品)的集合,每个对象都得到一部分用户的评价。此时,k 邻近者算法所要寻找的就是与某一推荐对象 t 最为相似的 k 个其他对象。

由于这一数据集本身就有双向性(Duality),因此,从本质上看,这两种出发点又是统一的。在本文中,我们所介绍的基于 k-邻近者算法的协同过滤方法主要以用户为中心,但其中的大部分内容是可以被简单的移植到以对象为中心的方法中。如果我们从原始数据出发,这两种方法在算法上的区别仅仅在于对评分矩阵的转置,但有一些特殊性使得其中一部分思想并不能完全平移。

③ 如果我们从用户为中心,那么一旦构建了某一用户 u 的 k 个邻近用户,便可以对用户 u 尚未给予评价的所有对象一次性进行预测;而如果我们是从对象 t 为出发点,那么几乎对于用户 u 的每个未知对象评价,t 都不同,都要重新计算寻找一遍 k 个邻近的对象。

④ 一般而言,对象所属的分类较为单一。例如,假设一段音乐是出自于 20 世纪 90 年代的流行歌手,那这段音乐就不会是 18 世纪的巴洛克时代古典音乐。而另一方面,用户可能偏好的类型则会复杂很多,一个用户可能同时偏好 20 世纪 90 年代的流行音乐和巴洛克时代的古典音乐。从这一角度来讲,以推荐对象为出发点寻找的相似对象,难度远低于以用户为出发寻找相似用户的方法。

大部分基于 k 邻近者算法的协同过滤方法都遵循着:1)构建毗邻关系;2)聚合毗邻者信息,生成最终预测,这两个阶段。下面我们详细介绍这两个阶段所要完成的具体任务。

(一) 构建毗邻关系

第一步的目标是通过找到其他有着类似兴趣的用户,来为每一位用户找到一个由若干个有着相同偏好特点的邻近者(Neighbors)所构成的社区子集(Community Subset)作为推荐依据。要达成这一目的,所有用户之间都需要进行两两配对比较,来测量 u、v 两用户之间的相似度 $w_{u,v}$。在这里,相似度的取值范围一般定为 $[-1,+1]$,其中 $+1$ 表示完全相同,而 -1 表示完全相反,0 则表示两个用户之间不存在可比性或没有数据进行比较。

相似度的测量方式多种多样,但其测量的目的不外乎是对用户间的潜在关系进行建模并能以一个数值标量表示。相似度测量方法中,最为简单而常用的就是基于集合的 Jaccard 相似度测量,而最常被人引用的相似度测量方式是皮尔森相关系数 PCC(Pearson Correlation Coefficient),用以测量 u、v 两个用户轮廓重合部分中的线性相关:

$$w_{u,v} = \frac{\sum_{t=1}^{N}(r_{u,t}-\bar{r}_u)(r_{v,t}-\bar{r}_v)}{\sqrt{\sum_{t=1}^{N}(r_{u,t}-\bar{r}_u)^2 \sum_{t=1}^{N}(r_{v,t}-\bar{r}_v)^2}} \tag{12.1}$$

在这之后,不断有学者对 PCC 相似度测量提出改进方法。例如,若两用户的评分项交集非常小,那么原有 PCC 测量方法所得到的结果的可靠度就会大大下降。为了解决这一问题,Herlocker 等引进了显著性权重(Significance Weighting)的概念:如果两个用户之间的共同评价项数量 n 低于某一阈值 x,那么这两者之间的相似度测量会被再乘以系数 n/x。另一方面,这也就意味着用户之间相似度的测量可靠性,随着其共同评价项(Co-Rated Items)的增加而增加,并能对过滤算法的预测能力提供积极影响。

(二) 聚合

当我们通过相似度测量得到了与用户 u 偏好模式最接近的 k 个用户之后,我们就可以很自然地认为

这 $k+1$ 个用户形成了一个毗邻集合,然后就可以根据这一毗邻集合对用户 u 未评分的内容进行预测。若将用户 u 的毗邻集合记为 $N(u)$,那么预测用户 u 对于推荐对象 t 的评分最为简单方法就是取 $N(u)$ 中所有用户对 t 评分的平均值:

$$\hat{r}_{u,t} = \frac{1}{N_t(u)} \sum_{v \in} r_{v,t} \tag{12.2}$$

这种简单平均数方法最大的问题就是,即使是同在毗邻集合中的不同的用户,也会有不同级别的相似度。因此,一般预测评分的结果都是由其相邻者评分 $r_{v,t}$ 的加权平均值所构成的,如所述:

$$\hat{r}_{u,t} = \frac{\sum_v r_{v,t} \times w_{u,v}}{\sum w_{u,v}} \tag{12.3}$$

但上述这种计算方式仍然有瑕疵:它未能考虑到不同的用户会有不同的评分尺度——一些用户可能偏向于仅给少量特别突出的内容给出高分,而另一些则会给大部分他喜欢的内容都给出高分。为了弥补这一缺陷,对每一位用户的评分进行均一化处理(Normalization),通过定义一个均一化函数 $h(r_{v,t})$,得到下面的计算公式:

$$\hat{r}_{u,t} = h^{-1}\left(\frac{\sum_{v \in N_i(u)} w_{u,v} h(r_{v,t})}{\sum_{v \in N_i(u)} |w_{u,v}|}\right) \tag{12.4}$$

其中,$h^{-1}(\cdot)$ 函数就是这个均一化函数的逆函数,用以将预测的评分结果重新返回到用户原始评分尺度中。一个简单的均一化方式就是仅仅考虑每个用户的平均评分,并将其从中减除,得到以 0 为中心(Zero-Centered)的评分尺度,于是可以得到下述公式:

$$\hat{r}_{u,t} = \hat{r}_u + \frac{\sum_v (r_{v,t} - \bar{r}_v) \times w_{u,v}}{\sum w_{u,v}} \tag{12.5}$$

用户 u 和 v 之间的权重可以通过不同的方式来计算。例如,将第一步中所获得的 u 与 v 之间的相似度折算成 u 和 v 之间的权重,也就是说偏好模式更为接近的用户有着更高的权重;第二种则是通过这一相似度权重选择邻近集合,然后通过一系列的线性等式重新定义权重,用以最大化预测的精确度。

二、基于模型的协同过滤

上文中所介绍的 k 邻近者算法直接通过比较两个用户的共同评分项(Co-Rated Items)来确定用户之间的相似度。由于在大部分系统中,可推荐对象的数量非常庞大,以至于我们的偏好数据中,几乎每个用户所评价过的内容都只占其中很小一部分子集。这样就很自然引出了一个问题:假设在数据中没有发现两个用户的共同评分项,那么简单地通过共同评价项方法,就无法将这两个用户进行比较。

为了解决这一矛盾,我们就需要对评分矩阵进行更为深入的分析,来挖掘其中所隐含的信息。这类基于更为复杂的机器学习模型的推荐算法,往往被称为"基于模型的方法"。基于模型的方法有几大好处:①可以发掘隐含的语义空间,减轻因为数据稀疏性导致的无法预测或预测不可靠问题。②对数据进行了压缩,相对于基于记忆的方法来说,其所需要存储的仅仅是一系列模型的参数而非原始数据。③将主要运算过程放置在了模型学习阶段,而在预测或推理(Inference)阶段所需要的计算量大幅降低,一般相对于学习案例的数量为常数复杂度。基于记忆的方法在学习阶段则仅是单纯记录所有案例原始信息,大部分计算发生在预测阶段,其复杂度随学习案例数量增加而增加,因此又被称为惰性学习(Lazy Learning)。

(一) 潜在因子

"基于模型"和"基于潜在因子"这两个概念并非完全等同,但事实上大部分基于模型的推荐方法的本

质便是从数据中挖掘潜在因子。尽管我们在介绍基于协同过滤的推荐算法时介绍了潜在因子方法，但潜在因子方法作为一种广泛应用的机器学习思想，并不仅仅适用于基于协同过滤算法的推荐方法中。实际大量基于内容或混合型推荐系统中，也都能看到挖掘潜在因子这一思想的身影。

这一世界能被观察到的各种纷繁复杂的现象，往往是由少数潜在的、不易被观察到的因素相互作用、共同所决定的。人们在研究物理世界时，一般都会假设一切的物质都是由某几类基本单元构成，而一切过程也可以通过时间、质量、位移等少数变量来描述。我们可以观察到万有引力，也可以观察到惯性，却无法直接观察到质量，但假设质量的存在可以让我们对物理世界的观察得到简洁而精确的解释。

同样，我们也可以将用户对推荐对象所给出的评分解释为各种潜在因子共同作用的结果。对某一段音乐的偏好，可能因为它是巴洛克时期代表作，也可能是因为它的歌词如诗如画。基于潜在因子的协同过滤方法，其核心任务就在于从大量用户的协同数据中，挖掘出一套自动计算推导这些潜在因子的方法。人类根据自己的主观理解，已经为音乐创造了很多或固定或临时（Ad-hoc）的分类方式。如果将这些音乐分类视为"人造"潜在因子，那么这些人造潜在因子都有着较为明确的语义含义；但通过用户协同数据自动学习获得的因子则较为抽象——我们只在乎这些潜因子的组合是否可以解释我们的观察数据。不仅如此，潜在因子的数量也是由我们自由设定，一般设为 20～100 个，作为模型的超参（Hyper-Parameter）输入系统。

（二）矩阵的 UV 分解

潜在因子的核心在于将观察数据分解为基本要素的组合。在推荐系统领域中，通过数据来获取"潜在因子"的最主要手段就是基于矩阵的因子分解（Matrix Factorization），并且基于此方法构建的协同过滤系统其精确度要远高于过去基于邻近方法，因此，这类类型的方法目前在协同过滤系统中占据着主导性地位。矩阵分解最常见的形式就是主向量分析 PCA（Principle Component Analysis）和奇异值分解 SVD（Singular Value Decomposition），而在推荐系统中的应用中，较为有代表性的就是基于奇异值分解理论。对于矩阵 $R \in \mathbb{R}^{m \times n}$，原始的奇异值分解方法是将其分解为 U、Σ 和 V 三个矩阵的乘积：

$$R = U\Sigma V \tag{12.6}$$

其中，$U \in \mathbb{R}^{m \times k}$，是由 R 的左奇异向量（Left-singular Vectors）构成的矩阵；$V \in \mathbb{R}^{k \times n}$，是 R 的右奇异向量（Right-singular Vectors）构成的矩阵；$\Sigma \in \mathbb{R}^{k \times k}$ 是一个对角阵，其中 $Tr(\Sigma)$ 是由 R 的奇异值构成的；k 为指定的超参（Hyper-Parameter），用以表示潜在因子的数量。

在推荐系统领域中，奇异值分解又常常被演化为 UV 分解，也就是将 R 分解为用户特征矩阵 U 和推荐对象特征矩阵 V 的乘积，这里所说的特征向量，是指的 Feature Vector，而并非 Eigenvector；同样特征矩阵也是指的 Feature Matrix。即

$$R = UV \tag{12.7}$$

在这个分解过程中，我们从一个 m 行 n 列的评分矩阵 R（即有 m 个用户，n 个推荐对象），得到了一个 m 行 d 列的矩阵 U，以及 d 行 n 列的矩阵 V。这其中的每一个矩阵都有着具体的含义：U 矩阵一般被称为用户特征矩阵（Users' Feature Matrix），包含了每个用户的特征向量；V 矩阵一般被称为推荐对象特征矩阵（Items' Feature Matrix），包含了每个推荐对象的特征向量。

一旦我们得到了 R 矩阵的 UV 分解后，我们可以使用 U 和 V 的乘积，反过来估计原矩阵 R 中某一缺失项 $\hat{r}_{u,i}$：

$$\hat{r}_{u,i} = \sum_{f=1}^{k} U_{u,f} \times V_{f,i} \tag{12.8}$$

如果与原始的 SVD 分解作对比，那么我们可以简单地将 UV 分解后的 U 矩阵视为原始奇异值分解中 $U\Sigma$ 的矩阵乘积。

尽管矩阵分解方法可以应对数据稀疏的情况，但也有其内在的缺陷，例如，奇异值分解本身在有数据项缺失的时候就是一个非常复杂的问题。实际上，这正是一个鸡生蛋蛋生鸡的循环问题——正是由于我

们数据中存在着大量的未知评分项,推荐系统才有存在必要;而此时,我们构建推荐系统时又需要这些缺失值来进行矩阵的分解。早期的系统常常会依赖于用替代值填充(Imputation)来解决数据缺失的问题。一个较为简单的应对措施就是将原始矩阵中的缺失值以推荐对象的平均评分进行填充。这类方法一方面大幅度地提升了需要考虑的数据量(原始的评分矩阵数据一般都是非常稀疏的);另一方面,这类填充法很难对缺失值进行较为合理的填充,从而造成数据整体的大幅度扭曲。

为了解决这个问题,我们可以在进行矩阵分解时,使用概率矩阵分解法(Probabilistic Matrix Factorization),将目标函数定义为仅仅关注已知的评价数据上,同时通过引入一个正则化项(Regularization Term)来学习 q 和 p 两个特征矩阵,以避免过拟合(Overfitting)的问题:

$$\min_{p,q} \sum_{r_{u,t} is known} (r_{u,t} - q_t^T p_u)^2 + (\|q_t\|^2 + \|p_u\|^2) \tag{12.9}$$

该目标函数可以通过前文中所介绍的梯度下降方法进行参数拟合。

(三) 基于模型的其他方法

上文所介绍的矩阵 UV 分解,是一种在推荐系统中应用较为广泛,也较为有代表性的方法。除此之外,还有许多矩阵分解的方法可以达成基于模型的协同过滤这一目标,如非负矩阵分解(Non-negative Matrix Factorization)等。这类基于矩阵分解的核心出发点都较为相似,即通过将一个高维稀疏矩阵(High-Dimension sparse Matrix)分解为多个低维密集矩阵(Low-Dimension Dense Matrix)的乘积,来估计未知项所对应的值。一般意义上所谓的矩阵或者向量的稀疏性,是指含有大量的 0 值项,而这里我们所谓的矩阵稀疏性,则是指含有未知值。

在协同过滤中一般会使用基于概率矩阵分解法。此类方法有着较好的概率学基础,可以更自由地对数据的分布进行假设,同时在定义目标函数时也可以更方便的规避数据缺失项等问题。更早由 Hofmann 提出的基于隐含语义模型(Latent Semantic Models)的协同过滤方法与之有着相似思想,最初源自于语义主题建模(Topic Modeling),其代表性模型就是基于 PLSA 模型(Probabilistic Latent Semantic Analysis)和 LDA(Latent Dirichlet Allocation)的分解法。由于 LDA 或其 MPCA(Multinomial Principal Component Analysis)变种在模型之中增加了先验分布,因此,可以更好地解决在数据稀疏性的情况下参数拟合不稳定的问题,因而也受到了学术界的关注。

基于模型的方法归根到底,是通过对原始评分矩阵 R 进行变换,转换为更利于推荐系统的数据表达方式。尽管矩阵分解法在基于模型的协同过滤系统中占据着主导性的地位,但它仍有一些难以克服的缺陷,其中最重要的就是模型的高度线性性,或者换句话说,缺乏非线性性。相比之下,深度神经网络通过在仿射变换外增加了非线性层,将一定的非线性性引入到模型之中,往往能够在数据表达学习上往往能够大幅超越基于矩阵分解的线性模型。其中一个较为有代表性的方法是由 Salakhutdinov 等人提出的,基于限制玻尔兹曼机 RBM(Restricted Bolztmann Machine)的协同过滤方法。我们还需要对原始定义的限制玻尔兹曼机进行适当的扩展,可以处理表格或计数的数据。此后,另一文献提出了一种将矩阵分解和深度特征学习相结合的通用协同过滤架构,并给出了一种结合了概率矩阵分解和边缘去燥叠加自编码器(Marginalized Denoising Stacked Auto-Encoders)相结合的实施案例。

三、协同过滤的缺陷

相较于那些处于长尾分布尾部的尚未流行的项目而言,那些已经开始流行的推荐项目更容易被推荐系统所选中,而这种系统行为往往与我们的初衷背道而驰。事实上,如果一段音乐已经非常流行,且又符合某一用户的偏好,那这个用户很可能已经对其知晓——用户并不需要系统给他推荐他已经熟悉的音乐,仅仅是这一数据并未被收集到系统中而已;另一方面,一个优秀的推荐系统的价值,往往在于挖掘出尚未被大众关注的优秀作品——尽管很可能只符合少数听众的偏好。

而协同过滤方法最严重,也最被广为诟病的一个缺陷,则是被称为"冷启动"(Cold-start)的问题:对于一段完全没有任何用户评价信息的音乐,协同过滤便会陷入一种"无源之水、无本之木"的尴尬境地,因为这类方法的理论基础就是用户之间的"协同性"。而事实上,这种需求却是非常普遍的,如新作品、新专辑

的发布,就需要通过推荐系统尽早将它们传递给用户。

由于这一问题的重要性,使得许多学者都着手对这一问题进行研究,并提出了一些弥补措施。其中一类方法就是通过对元数据(Meta-Data)的挖掘,来估计新用户或对象的一些可能特征。当元数据也难以获取时,另一种获取用户偏好数据的方法就是显示的请用户对若干种子对象(Seed Item)进行评分。基于此,目前已有不少关注于如何对种子对象进行选择的研究。

对于音乐推荐系统而言,协同过滤方法还存在着一种无法通过使用模式来进行区分的作品类型的差异而导致的独特缺陷。例如,用户往往会将一张专辑从头到尾完整进行播放,但一张专辑中往往会包含有开场音轨(Intro Track)、离场音轨(Outro Track)、插曲部分(Interlude)等部分。这些部分一般都不适宜推荐给用户,但协同过滤的方法却无法捕捉到这一点。

第三节 基于内容的推荐系统

从某一侧面来看,协同过滤与基于内容的推荐方法并没有本质上的区别——其核心都是要通过对观察数据的学习,将用户和推荐对象以某种可计算推理(Inference)的形式进行表达,并以此做出推荐决策。不同之处在于,协同过滤所依赖的数据是用户对作品的评分;而基于内容的方法则顾名思义,所依赖的数据是作品的内容。由于我们所面对的问题是构建面向音乐的推荐系统,因此,我们的首要任务便是将音乐作品表达成可计算的形式,这一步骤一般被称为对推荐对象的轮廓(Profile)构建,其核心问题是对于从音乐内容中对有效特征(Feature)的提取。此后,我们可以根据所获得的推荐对象的轮廓以及用户的评分数据来构建用户轮廓,并最终确定推荐结果。

如何确定"内容"的范畴并没有一个明确的界限。如果从广义的"内容"定义来看,许多"基于内容的推荐系统"并不需要真正理解内容本身,因为推荐对象除了其原生信息之外,还存在着大量的元信息(Meta-Data)。对于音乐内容来说,除了音乐本身的音频信号外,对于理解一部作品我们还可以依赖其他诸多来源的元信息,包括其标签、作者、专辑信息、歌词信息、文字描述信息等特征。然而在推荐系统领域,"基于内容"中"内容"往往采用的是其狭义的定义,即仅仅考虑推荐对象的原生内容,如果使用元信息则会特别注明"基于元信息"(Meta-Data Based)。因此,对于面向音乐的推荐系统来说,"基于内容"的方法一般仅仅指代音乐本身的内容,并且一般以数字音频信号表现方式(尽管音乐仍然可以以曲谱、模拟信号等多种形式表达)。

一、数字音频信号特征

尽管让机器理解音乐(在这里特指音乐的音频信号表达)困难重重,但真正决定用户是否会喜欢某段音乐的决定性因素便是音频信号本身。假设我们拥有足够的技术手段,那么音频信号所包含的信息应当是最为丰富的,同时,让计算机能理解音频信号也理应是人工智能发展所应该瞄准的目标。

在对数字音频信号的内容进行建模的问题上,大部分方法都基于前面的章节中所给出的测量音频相似度的方法。同样的,这些方法也大致可以分为两大类型。第一种类型是基于传统机器学习和信号处理理论的方法,通过人工定义的特征提取算法,从原始信号中进行不断地提炼,得到具有较高抽象度和与语义含义的表达形式;第二种则是基于深度学习(Deep Learning)的方法,从原始信号出发,进行极少量的预处理,然后通过机器学习算法自动对信号特征转换为便于计算和推导的表达方式。不论是哪种方式,其对音频特征的最终表达形式一般都为向量。

传统音频特征提取的方式一般都沿用音乐信息检索中的方法,主要基于词袋(Bag-of-Words)或帧袋(Bag-of-frames)模型,将原始音频信号转换为时间频率表达方式,然后将依据提取的各类特征出现的频次构建特征向量。在推荐系统中,最具有代表性的传统音频特征就是基于梅尔频率倒谱系数 MFCC(Mel-frequency Cepstral Coefficients)和半音类(Chroma)的特征。我们将传统方法中常用的一些特征通过表12-3进行了总结。

表 12-3 对数字音频信号建模的传统方法中常用特征类型

特征类型	特征描述
梅尔频率倒谱系数	一种被广泛应用于语音和音乐处理领域之中的声学感知的测量
频谱中心	频谱的质心,可以测量声音的明明亮度
频谱流动性	连续两帧之间的正则化振幅变化的平方,可以测量声音的变化速度
频谱滚降	可以测量能量谱线的右偏度
频谱扁平度	可以测量多大程度上某个音频信号是一段有意义的音乐而非噪音
频谱波峰因子	类似于音频扁平度,另一种测量噪音的方法
半音类(Chroma)	基于音高(Pitch)的特征,将频谱映射入 12 个区间,用以表达 12 度音高的半音类
速度(Tempo)	每分钟节拍数

传统的音频信号特征并非针对音乐推荐系统而设计的,因此并不能完整的捕捉到与音乐偏好相关联的所有信息。过往的研究发现,通过手动打造的特征已逐渐成为业界的事实标准(de-facto Standard),而对新特征的发现过于依赖直觉、创造性、甚至运气,因而这类基于浅层处理的特征获取方法已成为传统音频特征提取的瓶颈。相对于计算机视觉而言,深度学习在音乐领域的应用相对较晚,但取得了较为瞩目的成就。Lee 等使用卷积网络,以无监督学习的方式来为音乐分类(Genre)问题提取特征,并发现自动学习获得的特征要显著地由于传统基于 MFCC 的特征。Hamel 等通过深度信念网络(Deep Belief Network)来实现音乐分类和自动标签任务,同样也证实了通过深度学习所提取的特征要优于基于 MFCC 和一些列音色和节奏特征。

如果我们将音频看成有着较强局部相关性(Locality)的数字信号,那么通过卷积神经网络 CNN(Convolutional Neural Networks)来处理音频信号就是一个较为合理的方法;而如果我们将音频信号看作一种序列数据(Sequential Data),那么使用反馈神经网络 RNN(Recurrent Neural Networks)也是一个适当的选择;目前,将这两种典型的神经网络架构混合使用以发挥各自的优势正成为一个新的研究方向。除此之外,基于限制玻尔兹曼机 RBM(Restricted Boltzmann Machine)的深度信念网络 DBN(Deep Belief Networks)在音乐特征提取中也是一种常见的网络架构。

将深度学习应用在音乐推荐领域的一项重要研究工作是由 Van den Oord 等人提出的,其主要方法是提取出音频信号的对数级梅尔频谱图(Log-Compressed Mel-Spectrograms)作为其时间频率表达(Time-frequency Representation),再输入卷积网络,最终映射到由用户评分矩阵的加权矩阵分解 WMF(Weighted Matrix Factorization)方法所得到的隐含因子。在这项工作的基础上,有的文献以深度信念网络替代了卷积网络,并提出了基于深度信念网络的层级线性模型 HLDBN(Hierarchical Linear Model with Deep belief network),并通过概率模型与协同过滤模型组合成了一个混合型推荐系统。

基于传统机器学习和信号处理的方法中,我们可以通过自身对音乐的理解,以及音频信号的相关理论,设定一系列计算过程进行特征提取。与之相反,深度学习方法强调"端到端"(End-to-End)的学习和具有高度通用性和自动化的特征提取,因此需要大量的数据供给。但当我们在进行内容建模表达学习的时候,往往会面临着海量的无标签数据,而相对较为有限的有标签数据这一现象,而这里在面对音乐的数字音频信号时这一问题也同样存在。如果不考虑版权问题,要构建一个收录有各个时期、各种风格、来自众多音乐艺术家的上百万段音乐相对比较容易,但用户的评分数据(不论是基于主动采集还是被动采集)则非常稀疏。例如,在音乐推荐领域中较为重要的 KDD-Cup 和 MSD 数据,其中已知评分项占比都要远低于 Netflix 数据,仅在 0.01%～0.02%。因此,一个重要的问题是,我们如何使用那些没有标签的数据为杠杆(leverage),通过无监督学习方法预先对特征表达进行学习,再通过少量标注数据进行有针对性的微调。

二、符号化特征提取

对于理解一部作品我们还可以依赖其他诸多来源的信息,包括其标签、作者、专辑信息、歌词信息、文

字描述信息等特征,这类信息一般以符号化(Symbolic)的表达。

符号化表达的一个巨大优势就是直观,便于进行各种简单的加工处理,并开发出各种基于规则(Rule Based)的推荐算法。例如,假设我们的音乐数据集中标注有作曲家或演唱者的信息,那么我们可以通过简单字符串匹配方式找到所有同一作曲家或演唱者的作品。但仅仅将同一作曲家或演唱者的作品推荐给该用户,对用户而言并没有多少价值。如果我们要找到有着相同特点的作品,一个较为直接的方法是通过自动或手动的方式,定义作曲家之间的相似度拓扑图,或者作曲家和曲风之间的关系图,然后再次依赖规则系统,设定基于这些元信息生成推荐结果的策略。由于这类方式将符号化数据视为一种显示的关于推荐对象的知识库(Knowledge Base),因而与基于知识(Knowledge-based)的推荐系统较为相似,不同之处在于,基于知识的推荐系统往往与用户之间存在着互动,通过用户的主动搜索、条件导航等操作得到的限制条件来决定推荐策略。另一种在推荐系统中常用的元信息是来自用户的社交信息,我们会在后文中单独介绍。

以文本形式存在的自然语言信息,是符号化特征中的一个重要组成部分。在面向音乐内容的推荐系统中,与音乐相关的文本信息可以通过多种渠道获取,如评论(Comment 或 Review)、歌词(Lyrics)等。从亚马逊的在线购物系统,到 Last.fm 或 Spotify 等各类云音乐播放器,用户的评论数据都是重要的资源。用户的评论数据对于推荐系统的构建的价值可以被归结为两大方面,即基于评论的用户轮廓构建和基于评论的对象轮廓构建,两者的核心都是提取推荐对象的重要特征,区别在于前者将这些特征用于描述用户,而后者将这些特征用于描述对象。

歌词的地位则较为特殊:首先,并不是所有的音乐曲目都有歌词;其次,由于它既以自然语言文本形式存在,又在数字音频中通过演唱者的人声以音频形式存在,但两者所需要的处理方法却相距甚远;第三,如果从作曲或表演的角度来看,歌词与曲谱同属于音乐本身的内容,但对于推荐系统而言,一般则将歌词视为音乐元信息的一部分。以上这些因素都使得大部分"基于内容"的音乐推荐系统的研究,并不重视歌词信息,但事实上,歌词对于音乐有着极其重要的影响力,尤其是在情感(Sentiment)、情绪(Mood)等方面。

不论是哪一类的文本信息,其特征的表达一般都以向量形式为主,而特征提取和处理方法大多沿用文本挖掘(Text Mining)和文本信息检索(Textual Information Retrieval)领域中所使用的方法。其中,最为典型的一种方法就是将文本数据视为无序的关键词集合(Keyword Collection),即所谓的词袋(Bag-of-Words)模型。如果我们将每一个词视为一个独立的特征维度(Feature Dimension),我们便可以将每一篇文档用一个向量进行表示:

$$\bm{x} = [x_1, x_2, \cdots, x_n]^T \tag{12.10}$$

其中,x_i 表示文本 x 在维度 i 所代表的词的取值,可以是一个布尔值,表示该词是否出现于文本 \bm{x} 中,更多的则是使用该词出现的次数或频率(Term Frequency)作为取值。在文本挖掘、信息检索等自然语言处理领域中,词频一般指代该词在某一集合中出现的次数。事实上,前文所述的符号化元数据特征,如作者、专辑、曲风、年代等,都可以以关键词形式进行表达,因此我们可以沿用处理文本信息时所采用的词袋模型将这类元数据转化为推荐对象的向量化特征表达,并以类似的方式进行向量化特征的进一步加工提取。

如果我们将数据集中,所有文本的向量表示叠加(Stack)成一个矩阵,那么就可以获得一个"文本-词汇矩阵"(document-term Matrix),或称为"共现矩阵"(Occurrence Matrix),其意义类似于推荐系统中的评分矩阵。由于整个数据集中的词汇量(Vocabulary)一般会非常大,而每一份文本 $x^{(j)}$ 所包含的词数相对很少,因此共现矩阵天然具有稀疏性。

由于不同维度所包含的信息量(Information Content)不同,我们一般采用 TF-IDF(Term Frequency/Inverse Document Frequency)权重法来重新调整每个词的权重。一种较为常用的 TF-IDF 权重法为:

$$x_i^{(d)} = f_i^{(d)} \times \log \frac{N}{n_i} \tag{12.11}$$

其中,$f_i^{(d)}$ 表示词汇 w_i 在文本 d 中出现的频率,N 表示所有文本的总数,n_i 表示含有 w_i 的文本数。

简单的 TF-IDF 权重法并不能改变共现矩阵的稀疏性，因此直接以 TF-IDF 矩阵中的向量作为推荐对象的特征，不但整体数据量会非常大，而且会面临因为数据稀疏而致使大量对象无法比较的问题，由此产生的语义鸿沟与协同过滤中基于记忆的方法面临着同样的问题。由于它们之间的种种相似性，一般解决此类语义鸿沟的方法与基于模型的协同过滤也非常相似，可以相互借鉴。其中一种较为经典的方式就是通过奇异值分解（SVD）的方法，通过对共现矩（Co-occurrence Matrix）进行矩阵降维来构建隐含语义空间。这种基于共现矩阵奇异值分解的降维方法，在自然语言处理领域又被称为潜在语义分析 LSA（Latent Semantic Analysis）。

受到深度学习的影响，自然语言处理领域当前也正发生深刻的变化，提出了以基于分布式表达（Distributed Representation）理念的语义嵌入（Semantic Embedding）方式表达词汇、语句，乃至段落篇章等的语义。这种面向自然语言的语义表达方式可以很自然地与图像与音频等其他模态（Modality）相衔接，产生了一个新的研究方向——多模态（Multi-modal）学习。目前，同时结合音频内容与文本内容的推荐系统正成为音乐推荐系统中的一个前沿研究方向，一个多模态音乐推荐方法，就将来自艺人生平传记的文本内容语义向量，与音乐的数字音频内容的特征向量组合在一起，用以共同发现音乐作品的潜在因子。关于多模态学习的内容，我们将在之后的章节做更为详细的介绍。

三、生成推荐决策

在向量化描述推荐对象的特征之后，我们还需以同样的向量化方式描述用户轮廓（User Profile），从而将与用户轮廓最为接近的对象推荐给用户。计算用户轮廓的主要依据就是系统中用以衔接用户和推荐对象的评分矩阵 R。一般而言，矩阵 R 中第 u 行第 t 列的 $r_{u,t}$ 中所包含的评分可以使 0 或 1 的布尔型，或者是由某一数值表示的偏好程度。这样，我们便可以通过评分矩阵 R，将之前针对每一个推荐对象 t 所构建的对象轮廓聚合起来，得到每一个用户的轮廓。对于某一用户 u，最为简单的聚合方式，就是使用所有用户 u 中已知的评分项，并取其向量的加权平均。基于这一向量化表达的用户轮廓，我们就可以再一次通过余弦相似度或 $L2$ 空间距离来测量测试推荐对象和用户之间的相关性。

将用户所有偏好的音乐取加权平均所得到的向量，称为中心向量（Centroid），简单看来是获得了一个对该用户较有代表性的轮廓刻画。当我们使用该平均向量与新的推荐对象的向量进行距离计算时，就相当于计算该推荐对象与所有该用户评价过的其他对象的加权平均距离。类似地，我们还可以使用中位数距离作为未知对象和该用户偏好的距离。但这种观点存在着一个较大的缺陷，也就是我们之前所提到的，一个用户的偏好往往会由多种类型所构成的，是一个隐变量混合模型（Latent Variable Mixture Model）。因此，不论是取整体平均还是取中位数，都很容易对对象距离用户偏好的距离进行低估。如果一个用户既喜欢古典音乐又喜欢流行音乐，那么他所偏爱的音乐并不是一定要既为古典音乐又是流行音乐，事实上这也几乎是不可能的。关于这一问题，有文献做了较为深入的实验，证实了尤其是在音乐推荐领域，使用推荐对象与某一用户偏好对象集合中的小距离来估计其偏好度，所得到的结果是最为准确的。

由于目前在音乐推荐系统方面，基于内容的方法性能还略显差强人意，因此，很少有单独使用来生成推荐决策，更多的是将源自音乐内容的线索作为混合型推荐系统的一部分。

第四节　混合型推荐系统

一个优秀的推荐系统一般需要从多个角度来计算推荐结果，而内容是其中非常重要的一部分。例如，世界知名的在线音乐服务商 Spotify 便在 2014 年 3 月收购了音乐智能平台公司 The Echo Nest，表现出了希望将更多因素融入推荐系统的构想。

任何一个采用了多种推荐模型的推荐系统都可以被称为混合型推荐系统。但一般情况下，由于同一类型的推荐模型往往会有着相似缺陷，如协同过滤都会在数据缺失时束手无策，我们对于如何将协同过滤和基于内容这两大类型的模型进行混合，让它们相互弥补各自缺点这一途径更感兴趣。

一、协同过滤和基于内容的混合

在音乐推荐领域中,出现较早的融合了协同过滤和基于内容的混合型推荐系统是由 Yoshii 等人提出的。他们使用了较为经典的 MFCC 特征,然后引入概率模型,将音频内容与用户评分整合为一个统一的模型,类似的想法在同时期也曾被 Li 等提出。Wang 与 Blei 从协同过滤和文本内容的混合方法出发,提出了基于 LDA 模型的协同主题回归 CTR(Collaborative Topic Regression)方法,而后被改进,引入了深度学习和层级贝叶斯模型(Hierarchical Bayesian Model),提出了协同深度学习 CDL(Collaborative Deep Learning)方法。由于这些方法一般都是通过概率模型将协同过滤与内容模型融合为一个统一模型,因此有着较强的理论基础,不同模块间有着较强耦合性。此外,又有学者提出可以先通过协同过滤方法和基于内容的方法分别计算音乐作品的相似度,而后直接通过对不同来源的相似度进行组合,生成作品最终相似度,以达到不同方法的混合的目的。

Burke 在对大量的推荐系统进行了观察对比后,提出了一套根据系统性的推荐模型整合方式框架。在这一框架中,他将所有的混合方式归纳为以下几点:

(一)权重组合

权重组合型混合系统是一种较为直接的混合方式。当我们有多个推荐模型可以对某一个推荐对象输出推荐评分时,我们便可以将他们所输出的值组合为一个最终评分,其中最简单的组合方式就是线性组合法,如早期的 P-Tango 系统。而另一种较有代表性的权重组合方式,则是类投票制。权重组合法的最大好处在于每一种基本推荐模型都可以充分发挥其功能,并通过后期的权重组合方式对混合结果进行调整。但这一方式的缺点在于,它假设了某一个基础推荐模型的性能总是能保持稳定,而事实却远非如此。例如,在数据稀疏的情况下,协同过滤系统的性能会大幅下降。

(二)模块切换

系统通过一定的条件,在不同的推荐模型中进行切换。例如,当协同过滤模块由于数据系数问题对推荐对象不能达到足够的区分度的时候,系统可以选择使用基于内容的推荐模型。使用模块切换方式进行模型混合的主要难点在于对切换条件的设定,而这层设定又不可避免地带来了额外的系统复杂度和参数设定。而这一代价的好处则是系统可以对其各部分模块的优缺点较为敏感,进行趋利避害的选择。

(三)内容混合

由于在给用户呈现推荐内容的时候,往往可以有较大的自由度展示多个推荐项,因此,可以简单地将来自不同推荐模型的推荐结果混编在一个界面中呈献给用户。

(四)特征组合

不论是基于内容还是协同过滤的推荐模型,都是将推荐对象表达成便于推理计算的数据形式,他们之间的区别仅仅是数据来源的不同。从这一点出发考虑,我们将协同信息作为描述推荐对象的额外数据,输入给基于内容的推荐模型。

(五)叠加型

这种方式将多种基础推荐模型进行了排序,先选择其中的一种推荐模型进行较为粗略地过滤或排序,然后再由第二种模型对这前一步结果做进一步的优化。如此这样,根据不同推荐模型的优先级别,由高到低依次应用,来逐步完善整个系统的推荐结果。如果由排序靠前的技术,已经对推荐对象得到了足够的区分度,也可以跳过后续的步骤。之所以需要后续的技术,主要是为了弥补之前那些手段所缺乏的判别依据。而且由于对于高优先级的模型给出的结果,低优先级模型只能优化而不能改写,所以这种方法还可以避免较低优先级的模型所可能带来的噪音。

(六)特征增强

将前一推荐模型对推荐针对某一推荐对象所输出的评分或分类结果,作为下一推荐模型在计算时所考虑的部分信息输入。其中较为著名的案例就是 GroupLens 的研究团队在 Usenet 新闻过滤项目中所使用的方法。特征增强型混合方式的最大优势在于,它可以有效提高核心系统而无需更改其算法。由于高度的模块化,我们可以通过引入更多的推荐模型来增加系统的额外功能。与前文所述的特征组合法不同,

特征组合仅仅是将不同来源的原始数据进行组合输入某一推荐模型。与之相比，叠加型混合法中后一模型并不以前一模型的输出作为自身判断依据，两者较为独立的工作，仅仅在最终排序时会考虑模型的优先级。

（七）原模型层面

另一种将两类推荐手段结合起来的方法便是将其中的一类系统输出，作为另一类系统的输入。这种方法不同于特征增强法之处在于：在特征加强法中，我们将某一模型学的所获得的特征输入到下一步的算法之中；而在元系统层面，整个模型则成了输入。

二、融合与集成方法

混合型推荐系统的基本思想是，通过使用多个单体较弱的模型，来提高整体预测准确性。在机器学习领域，这一思想被理论化为集成方法（Ensemble Method）。在 Netflix 竞赛中获得优胜的两个团队就从集成方法这一角度出发，对混合类系统进行较为深入的研究。在 Netflix 竞赛的早期，更多的注意力力在于，优化单个协同过滤算法。然而，随着系统性能的不断优化，学者们逐渐注意到，不仅新的更有效的特征越来越难以寻找，而且对于计算模型的优化能起到的性能提升效果也已经非常有限。相反，使用融合手段，将不同的独立模型组合起来的方法已经成了一个新的发展方向。他们所使用的系统融合（Blending）方法，可以被视为集成方法中的一种，即叠加法（Stack）。此类叠加法不同于在上文中所述的叠加法，而更接近特征增强法。在他们所开发的系统中，对多达数百个的不同预测方法进行了融合实验，而且常常使用多层级的融合（Blend of Blends）。

多模型融合之所以能提供一种风险较低的短时间提高系统整体准确性的途径，主要得益于对于融合方法的研究可以直接反映在系统的最终预测输出上，而且融合方法可以同时作用于多个基础预测模型，而不像传统方式那样逐一改良。尽管所有的基础模型都是基于协同过滤的，但这并不影响这类系统属于混合型推荐系统的本质，其所提出的融合方法对跨模型类型的混合方式也具有参考意义。

根据研究，基于集成方法的推荐系统的最终目的是优化集成后的算法表现，因此仅仅将每个基础算法的预测值误差优化到最低并不是最优解，而是需要在每个基础算法的误差优化和各算法之间的误差独立性取得平衡。然而，将上百个基础模型合并成一个统一的大模型，并行地训练上所有模型中的所有参数，在计算代价上是不可行的。因此，一个较为合理的近似方式就是对每个基础模型逐一进行学习，每个新学习的模型在参数拟合的时候，保持之前的所有模型参数不变，而将降低新模型融入之后的误差设定为学习目标。这样，我们的学习目标便从降低单个基础学习模型的误差转换为了降低集成后的学习模型的误差，同时又无需重新定义误差函数，也无需改变学习规则。

在集成方法中，较为重要且有代表性的方法就是梯度加速决策树模型 GBDT（Gradient Boosted Decision Trees）。GBDT 是一种叠加性的规模模型，通常可以集成上百个独立的决策树，其中的每一棵树都以降低之前所获模型的预测残差为目标。GBDT 有着诸多的优点，例如，可以发现数据的非线性变换性，可以直接处理分布不均匀的变量，以及有着较强的鲁棒性和扩容性。此外，GBDT 还天生适合并行化，因此在许多海量数据处理问题上都是理想的选择。而在实践中，GBDT 也表现出了较强的灵活性，但其预测的准确性却不如基于神经网络的回归算法。

第五节　推荐系统中的其他因素

一、社交因素与信任

尽管目前的主要研究方向都以机器学习和数据挖掘的方法算法为基础，但实际上推荐行为能否有效，是一个包含了许多复杂的社会因素的问题。有研究显示，由好友或其他来自社交的推荐意见，往往会超越在线推荐系统所给出的推荐；而另一方面，由于此类社交信息并不被包含在用户给予推荐对象的评分矩阵中，因此大部分的协同过滤方法并不会将社交因素考虑在内。

社交的影响也被称为"口口相传"(Word-of-Mouth)效应,广泛存在于各种传播领域。在线媒体服务商非常注重对社区的经营。例如,Netflix便支持通过绑定社交网络账号来获取共享数据。目前,国内较为流行的音乐平台上,都可以通过相互关注建立好友联系,也可以绑定社交媒体的账号,通过已有社交网络找到好友。这种使用新类型数据的使用正在成为研究的热点领域之一。

除了直接向用户展示好友所喜欢的作品外,我们可以将社交信息融入传统的协同过滤或基于内容的推荐方法中。尤其对于单纯的协同过滤系统,我们甚至可以将这一信息直接嵌入矩阵分解的目标函数之中。当系统在面对新用户所产生的"冷启动"问题,而无法通过用户的评分行为来找到与该用户有相似偏好的用户集合时,源自社交网络的信息就可以帮助系统选出最相关的用户或对象作为参考。另一种基于对社交网络数据挖掘的方法是对少数"专家"(Expert)的选择。

但有研究发现,源自好友的推荐是否必然会优于源自于一般用户的推荐尚不明确。不同的用户选择策略对推荐反馈的影响并不显著,除非推荐的接受者可以明确知道推荐来源于他的好友而非一般用户。这一研究结果从一个侧面说明了传统的"口口相传"之所以有较好的传播效果,主要是由于社交网络之间所形成的信任关系。

"信任"一词在社会学中有着较为复杂的含义,根据Gambetta所给出的定义,"信任(或对称的来说,不信任)是一种行为者原意实施某种行为的主观的概率级别"。这一观点的最主要贡献就在于将信任以概率方式进行了量化,使之可以在模型中参与计算。大量依赖社交网络信息的推荐方法是基于所谓的"基于信任的模型",其中信任(或影响力)是可以通过社交网络进行传递的。信任可以作为用户相似度的一种替代,与协同过滤相结合来弥补数据稀疏造成的问题,也可以通过受信源来进一步对推荐对象进行排序和过滤。在推荐系统领域中,与"信任"一词有着高度相关性的就是"名誉"(Reputation)。相比较之下,名誉一词所描述的是某个用户的公信度,也就是大部分用户对该用户的信任程度,而信任则是两个人之间的关系。目前,已有不少研究将信任或名誉作为推荐算法的一部分,并在如eBay这样的电商平台上投入运行。

二、推荐系统中的时效性

在现实生活中,不论是流行时尚,还是某一作品,在不同时期被接受的程度是不同的。同样地,用户本身的偏好也会随着自身年龄、经历等因素发生变化。这些因素都影响着推荐系统决策准确性。在Netflix竞赛中就发现了时间因素对于预测的评分精确度的重要影响。例如,Koren就Netflix数据中的整体评分趋势后发现,所有电影的平均评分在2014年的早期(距离数据集中最早评分时间点后约第1 500天)出现了突然的跳跃,如图12-1所示:

在Bellkor模型考虑了多个与时间相关的参数:

① 对基线的影响。主要分为两个方面:第一是对象本身的流行程度会随着时间而发生变化,第二是用户也会由于时间不同而改变其评分基线。

② 频率。由于某一特定日期,某用户的评分频率可以很好地区分该用户当日是否是一次性地给大量对象一起评分,而一旦如此,便往往意味着评分对象的实际欣赏时间较评分日期相距甚远,因此某日的评分频率可以很大程度上决定当日该用户所给出评分的波动性。

图12-1 所有电影的平均评分在2014年的早期(距离数据集中最早评分时间点后约第1 500天)出现了突然的跳跃

③ 对未来的预测。尽管将时间参数加入预测模型之中后,最有价值的应用便是对未来时间的预测帮

助。然而，很多情况下，我们并不能获取预测项当日的数据，以至于考虑时间参数的模型无法直接获益。但这一参数的存在却可以为我们提供将短期波动从训练数据中消除的依据。例如，若某一用户很可能因为当日心情较好，而给出显著多于平日所给出的高分项，那我们就可以从当日的评分数据中扣除这部分影响，而使得数据更能反映该用户的长期偏好。

除了对预测精度有影响之外，时间因素的重要性还表现在一个在线运行的推荐系统的自身成长需要。如果一个推荐系统仅仅考虑系统对于未知用户评分项的预测精度，而忽略所给出的推荐决策中的时间因素，就会带来很多缺陷，例如，该系统无法获知是否会将同一对象反复推荐给同一用户，又或者最新的内容是否有途径被推荐给用户。一个长期运行的推荐系统很可能由于其推荐内容的僵化，而使得用户逐渐失去兴趣并不再与之交互。目前，关于如何在评估推荐系统中考虑时间变化因素已经逐步受到学术界的重视。

三、推荐系统中的强化学习

我们在前文中所介绍的方法，大多是将推荐决策归结为"有监督学习"的问题：或者是对未知的用户对于某个推荐对象的评分进行回归，又或者是将用户是否会对某个推荐对象感兴趣作为一个分类问题。然而，当某个推荐系统要真正给用户提供在线推荐的时候，往往所需要考虑的因素会超越一般的有监督学习，而更像是一个"强化学习"的问题。其中的一个重要因素就是，在真实的应用场景中，系统所能采集到的数据有着很强的偏向性：我们只能观察到当一个对象被推荐给用户后，用户所做出的反馈，而无法观察到用户对那些从未曾接触到的对象的反馈，并且我们对那些从未享受过推荐服务的用户更是一无所知。这类问题，一般可以被归结为"情景老虎机"（Contextual Bandits）类型的问题。相对一个典型的有监督学习场景，系统可以直接获取每个学习案例的真实标签或目标值\hat{y}。然而，对于在线推荐系统，每个学习案例所包含的信息量则会少很多，以至很可能推荐系统会不断地做出错误的推荐决策而无法自我纠正。

这一现象与强化学习所描述的问题却非常接近。一般而言，强化学习所面对的问题，是要在一段时间内面临一系列的选择和回报的问题。这里的"老虎机"（Bandits）场景可以被视为一种强化学习的特殊案例：系统每次只需要处理一次行为选择和一次回报，因而可以简单地将每次的回报和行为选择对应起来，而不像一般强化学习中，我们并不知晓某一次回报的高低对应于具体哪一个行为选择。"情景老虎机"是一种较为常用的"老虎机"问题场景。在这里，"情景"（Contextual）依次表示每一个行为选择都是在一定的上下文情境下决策的，从上下文情景到某一行为的映射关系被称为策略（Policy）。

不论对于强化学习还是"老虎机"理论，这种学习算法和获取数据之间的反馈循环都是重要的研究问题。在强化学习的理论中，一般可以将系统的行为选择分为"探索性"（Exploration）和"获利性"（Exploitation）两类。"获利性"行为会采取系统已知的策略中，对于当前状态所能获得最大回报；而"探索性"行为，则可以为了获取更丰富的学习数据，牺牲当次行为所能得到的回报。探索性行为可以有多种实现方式，例如，我们可以时不时地允许系统进行一些随机的推荐，又或者通过某一个模型精确控制其所要探索的未知空间和可能承担的风险。相对而言，有监督学习则不需要考虑探索性和获利性之间的平衡，也不需要通过尝试非最优的选择来探索未知的空间。

除了需要在探索和获益这两种策略中取得平衡之外，强化学习的另一大难处在于其策略难以进行评价和比较。由于强化学习涉及学习算法与环境之间的交互，这种通过反馈循环不断获得数据的学习方法使其难以通过一个固定的测试数据集进行评价。关于如何在情景老虎机场景中评价强化学习系统可以参考文献。

目前，强化学习方法已经逐渐受到推荐系统领域的重视。Golovin 和 Rahm 提出了一种基于规则的推荐系统架构，将多种推荐算法进行组合，并在其中引入了强化学习，以满足用户对于推荐信息的接受度进行持续评估的需求，以帮助系统不断调整期推荐项来满足用户的兴趣。Wang 等在其所提出的方法中将推荐决策中的"探索-获利"平衡作为强化学习的任务，在其使用的贝叶斯模型中同时考虑音频内容和推荐项的新颖性，提出了一种既可用于音乐推荐和播放列表生成的同一模型。Liebman 等所提出的 DJ-MC 系统将播放列表推荐问题视为歌曲序列推荐问题，在生成推荐序列中不仅考虑了歌曲本身的偏好度，同时还考虑了歌曲之间的过渡性，通过强化学习方法对模型进行不断更新。

第六节 推荐系统的评测

一、音乐推荐系统的数据资源

在音乐推荐领域中，最为重要的数据集就是"百万歌曲数据集"MSD（Million Song Dataset）。这一数据集所包含的最主要的数据就如其名字 MSD 所述，它是一个包含了上百万首当代流行音乐的音频特征和元数据的免费数据集。在 MSD 诞生之前，由于受到音乐数字版权的限制，大规模的音乐推荐系统的研究被一些大企业所垄断。而 MSD 解决版权问题的想法是在发布的数据中，隐去所有歌曲的原始音频信号，而仅仅发布其经过处理的特征。

MSD 中的数据可以与多个辅助的数据集相关联，可以为 MSD 中的曲目集合提供额外的元数据、音频特征、标签、歌词等各类扩展数据，而这些原数据又可以让数据使用者通过更多的服务提供商，如 The Echo Net、MusicBrainz、Last.fm 等所提供的程序调用接口（API）获取与某个曲目相关的更多的信息，从社交信息到用户评分数据，不胜枚举。尽管 MSD 本身并不提供曲目的原始音频数据，而所提供的经过处理特征信息有较多的限制性，但是大部分曲目的原始音频片段可以从 7digital 或 Rdio 上获取。在 MSD 数据集中值得一提的是 Taste Profile Subset。它是由 The Echo Nest 所提供的 MSD 官方用户使用数据集。大量基于 MSD 数据集的推荐系统研究，都依赖于 Taste Profile Subset，包括 MSD 挑战。

另一个在音乐推荐系统中较为重要的数据集源自 Yahoo! Music 所提供的 KDD-Cup'11 比赛，收录了 1999—2010 年，约 1 M 用户对于超过 620 k 对象的约 260 M 份评分。不同于 MSD 数据集中 Taste Profile Subset，KDD-Cup 中的用户数据是通过用户主动评分采集的，而 Taste Profile Subset 中的用户数据则是通过观察用户播放次数被动采集的。由于 KDD-Cup 中的数据仅仅是用户数据，因此相对于 MSD 数据来说，数据类型较为单一。但 KDD-Cup 数据的优势在于，首先其中每个评分项都包含了分钟级精度的时间戳，因此可以进行时间动态分析；其次，KDD-Cup 的数据考虑了共四种类型的音乐对象：曲目、专辑、艺人和风格，形成了一个四层的层次结构。在表 12-4 中，对比了 Netflix、KDD-Cup'11 和 MSD 三大主要推荐系统竞赛的数据集。

表 12-4 Netflix 竞赛、KDD-Cup'11（Track 1，仅考虑曲目级别的数据）和 MSD 挑战数据集比较

	Netflix	KDD-Cup 11	MSD
对象数量	17 k	507 k	380 k
用户数量	480 k	1 M	1.2 M
已知评分书	100 M	123 M	48 M
数据密度百分比	1.17%	0.02%	0.01%

注：数据密度百分比是指在用户评分矩阵中，已知项所占的比例。

二、推荐系统的评估

（一）评估方式

我们对于推荐的系统的评估，大致可以采取三类方式：用户研究（User Studies）；在线评估（Online Evaluation）或 A/B 测试（A/B Test）；离线评估（Offline Evaluation）。

第一种"用户研究方法"最大的缺陷就是扩容性问题（Scalability），只能在小范围内进行。例如，我们可以将几十到上百位用户作为研究对象，并将由不同方法产生的推荐内容展现给这些用户，最后由用户判断其中哪些推荐最佳。此外，这种方法涉及在对于实验中用户的选择问题，因此不同的实验设定之间进行横向比较。A/B 测试应用于某一真实在线运行的产品，以上千人的规模进行测试。推荐系统会在生成推荐时，随机地从至少两套方法中随机选取一种，而后再通过某些隐式的方法，如转换率或点击率等来测量

不同推荐方法的有效性。离线评估方法基于历史数据,如大量用户对于电影的评分数据集。这种方法是目前较为主流的方法,不论是 Netflix 竞赛还是 MSD 挑战,都是以离线方式进行评估的。离线评估法最大的好处就是具有非常高的扩容性和通用性。由于数据本身是固定的,因此我们可以在同一数据集上就不同的方法进行测试,进行横向对比;同时我们还可以通过在线运行的系统,不断积累新的数据,将数据集的数量不断扩大。尽管这一方式目前在大规模数据的情境中占据着主导地位,但不少研究发现,基于某一固定数据集而进行的离线评估结果往往与用户研究和 A/B 测试方法得到的结论有出入,故此目前有不少学者质疑离线评估的可信度问题。

(二) 测量标准

由于大部分的推荐系统沿用了有监督学习的思想,其数学模型是对于评分矩阵中的未知项进行预测,因此,目前对于推荐系统的主要评估方法是预测准确性评估;又由于目前主流的评分范围是 5 级评分体系,因此这一评分体系大体上沿用了在回归问题中所常用的 MSE(Mean Square Error)、RMSE(Root Mean Squared Error)或 MAE(Mean Absolute Error)作为评价体系。对于整个推荐系统发展起着重要推动作用的 Netflix 竞赛,以及在音乐推荐系统中占据着重要地位的 KDD-Cup 所采用的都是 RMSE 测量方法。

设定测量标准的另一种角度就是从信息检索(Information Retrieval)为出发点。在信息检索领域中,最经典的测量标准就是精度(Precision)、召回率(Recall)和 F 分值(F-score)的测量体系。简单地说,精度反映了所有返回对象中,相关对象所占的比例;召回率反映了所有相关对象中,被系统返回的比率;而 F 分值则是精度和召回率的和谐平均数(Harmonic Mean):

$$F = \frac{2 \times Precision \times Recall}{Precision + Recall} \tag{12.12}$$

在信息检索系统中,基于精度和召回率的测量标准所依靠的是系统的所有返回结果,并没有先后次序和权重区别。同理,在测量推荐系统时沿用精度和召回率,也等价的考虑所有的返回结果。但在大部分场景中,用户不可能去翻阅所有的返回对象,系统只会按照所获对象的相关性或重要性,返回(部分)有序的结果,以至于简单的精度和召回率测量并不能反映系统实际的表现。为此,我们就需要在测量系统表现时,考虑系统给每个对象的排序情况,其中一个常用的测量标准就是精度均数 $AveP$:

$$AveP = \frac{1}{n_r} \sum_{k=1}^{n} (P(k) \times rel(k)) \tag{12.13}$$

其中, n 表示所有系统返回对象的数量, n_r 表示所有相关对象的数量, $rel(k)$ 是一个指示函数(Indicator Function),如果第 k 个返回对象是相关对象取 1,反之取 0,函数 $P(r)$ 计算了截止前 r 个返回项时的返回精度(Precision)。在音乐推荐领域中,有着高度影响力的 MSD 挑战的主要测量标准,便是沿用了基于信息检索的精度均数的平均精度均数 MAP(Mean Average Precision)测量方式。MSD 挑战之所以选用 MAP 评分而非 Netflix 竞赛所用的 RMSE,主要是由于 MSD 挑战所面对的数据是源于播放次数等隐式的用户评分,这些分值一般都是非负且无边界,因此,RMSE 评分难以准确反映所测系统的实际表现。在具体测评时,我们首先仿照信息检索定义系统给予每一位用户所产生的推荐列表的评分 $AveP_u$,然后再将所有用户的 $AveP_u$ 分值取平均值,得到最终的 MAP 评分,即:

$$MAP = \frac{1}{m} \sum_u AveP_u \tag{12.14}$$

不论是 MSE 测量还是精度均数测量,都是围绕着在某一静态的历史数据集上的预测准确性进行测量的。但事实上,影响一个真正投入生产环境使用的推荐系统效果优劣的因素远不是其对未知评分项的预测准确度所能决定的。其中一项较为重要的因素就是推荐系统所提供的推荐新颖性(Novelty)和偶获性(Serendipity)。Herlocker 等认为这两种性质相互关联又不完全等同,提出推荐系统所给出的推荐项的新颖性应表现为其所给出的推荐项是否具有"非显而易见性"(Non-obviousness)。例如,一位披头士的忠实

歌迷已经对所有披头士的歌曲都耳熟能详，再向他推荐披头士的音乐并不能引起他的兴趣；同理，直接将当季榜单上排名靠前的曲目(the Greatest Hits)推荐给听众往往也不能取得很好的效果，尽管这些曲目符合听众的爱好，但由于显而易见，因此不具备新颖性。而偶获性则要求推荐项对于用户"意外而有吸引力"(Surprising and Attractive)。一位用户在系统中的播放历史大部分为古典音乐，那么系统会很自然地判断该用户是古典音乐爱好者，但这并不妨碍这位用户可能同样会喜欢含有古典韵味的流行音乐，或者新世纪(New-age)音乐。如果一个推荐系统可以抓住其中的相关性，向该用户推荐他从未尝试过的新世纪音乐，就很可能为用户提供了意外而有新引力的推荐项。目前，对于如何在推荐系统的评价中引入新颖性和偶获性因素也是研究方向之一。

第十三章 音乐分类

第一节 音乐流派分类

一、简介

音乐的流派或风格(Genre)常用来描述音乐家及其音乐作品的相似性,传达音乐偏好和品味,并用来组织音乐曲目,是文化、艺术家和音乐市场之间相互影响的产物。虽然在谈论音乐流派时,不同的人似乎有明确的共识,但是音乐流派的确切定义和界限却是模糊和主观的,这使得对音乐风格进行自动分类并非易事。

在音乐信息检索领域中,音乐流派自动分类(识别)是最早开始研究的问题之一,而且研究的热度还在与日俱增。音乐流派自动分类之所以被广泛研究主要有两个原因:一是用于评价音乐流派分类性能的流派标签很容易得到;二是采用有监督机器学习技术能够很好地解决音乐流派的自动分类问题。而且,分类时的流派标签可以是单一标签,也可以是多个标签,也就是说一首音乐可以只属于一种流派,也可能属于多个流派。

二、发展现状

音乐流派自动分类问题是音频信号分类的经典问题之一,最常采用的方法是:先提取音乐的音频特征,然后通过有监督学习方法进行分类。为了对音乐流派进行有效分类,学者常常提出提取音频特征的新方法。例如,稀疏超完备表示这种受生物学启发,结合了声学以及频率调制的音频特征表示法。尽管早期有一些音乐流派分类方面的研究,但直到 2002 Tzanetakis 年提出基于音频内容的音乐流派分类系统,才真正开启了此领域的研究。Tzanetakis 用到了当时比较大的音乐音频数据集(10 个流派,每个流派 1 000 个 30 s 的片段),并采用了音乐音频所特有的音高和节奏等内容特征。

在接下来的十几年间,众多音乐流派自动分类系统被提出。截至 2012 年,此领域最全面的综述文献由 Bob Sturm 给出,其中大约引用了近 500 篇文献,并且提供了相关研究历史、不同的评价标准以及可用的数据集。超过 91% 的研究将音乐流派自动识别归结为分类问题,也有 6.7% 的研究视其为聚类问题。除了提取适合音乐流派分类的特征之外,音乐流派分类的研究还涉及分类方法的泛化能力、稳健性、尺度特性等。也有少部分研究探讨了识别流派的规则,检索流派和依据流派作曲等问题。

音乐流派分类涵盖了常用的分类方法。例如,Matityaho 和 Furst 从音频信号中提取特征,用作神经网络的输入,采用神经网络来区分古典和嘻哈音乐。几乎所有的分类算法均采用了单值标签,也有十余项研究采用了多值标签。例如,McKay 研究了根节点和叶节点的流派标签用于层次化分类方法。

分类方法泛化能力方面,Porter 和 Neuringer 研究了用于区分 J. S. Bach 和 Stravinsky 音乐的方法能否用来区分与二者风格相似的当代作曲家。分类方法尺度特性方面,Chai 和 Vercoe 在三个不同的数据集上测试了民间音乐流派分类,还将三个数据集合在一起进行了测试。分类方法的鲁棒性方面,Soltau 等人研究了不同持续时间音乐片段的特征对分类系统性能的影响。Burred 和 Lerch 考虑了噪声的影响,并且在特征提取时采用了滤波技术。

三、技术细节

(一)音乐流派分类时常用的特征

在进行音乐流派音频内容的特征提取时,涉及的音频源数据主要有两种类型:一种来自对模拟音频信号采样得到的离散音频数据;一种是符号格式的音频数据。具体又包括:描述音乐事件的格式,例如 MIDI;描述乐谱信息的音频数据格式,例如 MusicXML。

在实际应用中,通过采样声声波形获得的音频样本包含的是音频底层的低密度信息,不能直接用于音频流派分类,需要从中提取能够描述音乐流派信息的特征数据。此外,音频样本的数据量巨大,并且音频样本中包含的信息与描述音乐流派的人类感知层的信息缺少直接联系。因此,从音频数据中提

取表征音乐流派的特征,一方面为得到更有意义的信息,另一方面也为了减少后续分类处理时的数据量。

特征提取是大多数模式识别系统的第一步。一旦提取出可以表征流派的主要特征,理论上,后续可以选择任何可行的分类方法。对于实际音乐音频信号而言,特征可能与音乐的主要特性有关,其中包括旋律、和声、节奏、音色和空间位置等。

1. 音色(Timbre)特征

音色是一种感知特征,能够描述两种具有相同音高和响度的声音听上去的差异。通过分析信号的频谱分布可以得到表征音色的特征。这些特征是全局性的,融合了所有声源和乐器的信息。描述音色的通常是底层特征,因为它们通常用 10~60 s 精细尺度的信号片段来计算。

流派分类采用的主要底层特征有:

① 时域特征:由音频信号帧计算得(如过零率和线性预测系数)。

② 能量特征:指信号的能量成分(如信号的均方根能量、功率谱谐波分量的能量和功率谱噪声部分的能量)。

③ 频谱形状特征:描述信号帧功率谱的形状,如质心、偏度、峰度、斜率、滚降频率、方差、梅尔频率倒谱系数(MFCC)。

④ 感知特征:采用人耳模型计算得到(如相对响度、锐度和扩展度)。

通常通过计算特征的一阶和二阶导数构造新特征或增加特征向量的维数。

为得到流派识别的有效音频特征,心理声学变换具有重要价值,具体可将频谱能量转换到对数分贝尺度,在 Phone 尺度(Phone Scale)上结合响度等高线计算响度级,并根据 Sone 尺度(Sone Scale)计算特定的响度感知特征,这些处理对音乐音频的描述至关重要。

大多数音色特征在常规时间间隔上计算,典型的时间长度为 10~60 ms 的短时窗口。在分类任务中,通常在更长的音色时间窗口上计算音色特征分布的低阶统计量。在更大的时间尺度上为音色建模不仅可以进一步减少计算量,而且从感知角度来说也具有更多相关性,因为,对人类感知来说,用于计算特征的短时间帧信号不够长。有文献显示 1 s 的音色窗口是一个很好的折中。此外,也有文献指出利用自回归模型,而不是简单的低阶统计量,对音色窗口上的特征进行建模能获得更好的分类结果。

2. 旋律及和声特征

和声是指音乐中同时出现的音高(Pitch)和和弦(Chord)。而旋律是指相继出现的音高事件。和声有时被称为音乐的纵向元素,而旋律则是音乐的横向元素。

一直以来,音乐家都是通过旋律和和声分析来研究音乐结构的。在描述音乐流派时,分析旋律和和声也很有价值,其基本思路是通过一个函数来描述短时间片段上音高的分布,然后利用该函数计算一组描述音乐流派的特征,包括音高分布函数主要极值点的幅度和位置、极值点之间的间隔、检测函数的和,以及可能的音高分布函数的统计量。通常使用两种形式的音高分布函数,折叠和非折叠形式。非折叠形式包含了整个曲目的音程信息,而折叠形式,将音高映射到一个八度音程内,从而给出了曲目的和声内容信息。

3. 节奏特征

节奏多指音乐时间上的规律性。事实上,能够观察到的音乐的规律性是节奏的显著特征,人们很容易区分音乐是否有节奏。一般地,节奏可以用于描述音乐时间方面的特征。显然,当区分摇滚音乐与节奏更复杂的拉丁音乐时,节奏应该作为音乐的一个特征维度。

与提取底层音高属性特征类似,可以从音乐可感知速度范围内(通常在流派分类中为 40~200 拍/分钟)的周期重要性(Importance of Periodicities)函数中提取节奏特征,这种函数可以从时变特征的类似自相关的变换得到,例如,这样的时变特征可以选择不同频带内的能量。还可以利用快速傅里叶变换来计算特征的调制情况(通常在 6 s 的时间窗口上计算),或者,还可以构建音符起始点之间时间间隔的统计直方图。Gouyon 等人深入研究了从不同的周期表示方式中提取的底层节奏特征。特别值得一提的是,他们从周期函数,而不是从频谱中,提取了一组类似 MFCC 的特征,基于音乐内容的常用特征见表 13-1。

表 13-1 基于音乐内容的常用特征

音色特征	旋律及和声特征	节奏特征
音色模型:音色窗口(10~60 ms)内的特征模型 1) 利用低阶统计量的简单音色模型 2) 自回归音色模型 3) 概率分布估计算法得到的音色模型(例如,音频帧高斯混合模型的EM估计法)	音高函数:对音符函数能量的测度 1) 非折叠函数:描述音高内容和音程 2) 折叠函数:描述和弦内容	周期函数:特征的周期性测度 1) 拍速(Tempo):典型周期范围 0.3~1.5 s(即,200~40 拍/分钟) 2) 音乐模式:2~6 s 间的周期(与一个或者多个小节的长度有关)

虽然提取前述特征时,可以针对整首音乐的音频信号,然而在许多分类任务中常常只使用一小段音频,因为随着音乐结构的重复,音乐流派特征也有随之重复的特点,小段音频中就已经包含了足够的信息来表示整首音乐的内容特征。而且采用音频片段还可以大幅降低计算量。大多数音乐流派分类算法确实只使用了每首音乐的一小段音频,通常采用音乐开始 30 s 后的 30 s 片段,舍去不能代表整首音乐特征的引子部分。在音乐流派分类方面,经过适度音乐训练的人只需聆听 250 ms 左右的音乐,就能以 53% 的正确率进行 10 个流派的分类,听 3 s 的话,正确率可达到 72%。

(二) 经典方法举例

从原始音乐音频中提取的所有内容特征构成高维特征向量,随后可以选择各种机器学习分类方法进行音乐流派的自动分类。利用训练集中带流派标签的音频特征样本,可采用有监督学习技术训练分类器。常用的音乐流派分类器有高斯混合模型、支持向量机以及自适应提升模型等。另一种方法是采用多个弱分类器进行组合,然后通过投票表决得到分类结果。一种更为复杂的方法是通过估计每一个音轨的概率分布为其进行建模,例如,采用期望最大 EM(Expectation Maximization)算法训练的高斯混合模型。在该模型中,每个音轨用概率分布而非单个高维特征向量表示。概率分布之间的距离可以用 Kullback-Leibler Divergence 衡量的。通过建立不同音轨之间的距离度量,我们可以采用简单的技术进行检索和分类,例如 K 近邻算法。

接下来以支持向量机为例实现音乐流派分类。

利用支持向量机进行音乐流派分类的基本思想是:经过初步数据清洗,用于训练支持向量机模型的音乐音频数据包含表征流派的原始特征向量和流派标签,利用核函数将原始特征向量映射到线性可分的高维空间。每个特征向量为高维空间中的一个数据点。在该高维空间中,求取分隔不同流派数据点的最优超平面,一旦得到表示最优超平面的函数的参数,也就确定了支持向量机模型。对于待分类的音乐,将特征向量代入支持向量机模型,根据计算出的数值即可判断该音乐数据点位于超平面的哪侧,从而确定其流派。实际应用中,音乐流派分类主要为涉及多种流派的多分类问题。由于多分类问题可归结为一系列二分类问题,因此本部分以二维特征空间中的两流派分类为例。

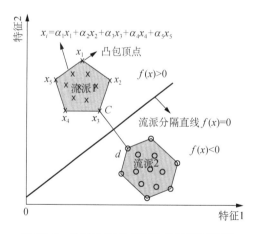

图 13-1 支持向量机流派分类原理示意图

设给定 n 首带流派标签的音乐音频数据,$T=\{(x_1, y_1), \cdots, (x_n, y_n)\}$,$x_i \in R^2$ 为从原始特征音频中计算得到的二维特征向量,$y_i=1$ 或 -1,表示流派标签,不同取值表示不同的流派,其中 $i=1, \cdots, n$。数据分布的散点图如图 13-1 所示。每个流派的数据点都可以表示为该流派数据集凸包(Convex Hull)顶点的线性组合,即标签为 1 的任何音乐数据点可表示为 $\sum_{y_i=1} \alpha_i x_i$,同样,标签为 -1 的任何音乐数据点可表示为 $\sum_{y_i=-1} \alpha_i x_i$,其中 $\alpha_1, \cdots, \alpha_n$ 满足

$$\sum_{y_i=1} \alpha_i = 1, \sum_{y_i=-1} \alpha_i = 1, 0 \leq \alpha_i, i=1, \cdots, n \tag{13.1}$$

如果找到两个流派数据集凸包的最近点 $c=\sum_{y_i=1}\alpha_i x_i$,$d=\sum_{y_i=-1}\alpha_i x_i$,计算线段 cd 的垂直平分线就可得到二维特征空间中划分两个流派的分隔直线。求解 c、d 点的线性组合系数,即为求解如下最优化问题:

$$\min_\alpha \frac{1}{2}\|\sum_{y_i=1}\alpha_i x_i - \sum_{y_i=-1}\alpha_i x_i\|^2$$

$$\text{s.t.} \sum_{y_i=1}\alpha_i=1, \sum_{y_i=-1}\alpha_i=1$$

$$0\leqslant \alpha_i \leqslant 1, i=1,\cdots,n$$

(13.2)

得到最优解为 $\hat{\alpha}=(\hat{\alpha}_1,\hat{\alpha}_2,\cdots,\hat{\alpha}_n)^T$,则 $c=\sum_{y_i=1}\hat{\alpha}_i x_i$,$d=\sum_{y_i=-1}\hat{\alpha}_i x_i$。利用 c 和 d 构造分隔直线为 $(\hat{\omega}\cdot x)+\hat{b}=0$。其中,$\hat{\omega}=c-d$,$\hat{b}=-\frac{1}{2}((c-d)\cdot(c-d))$。由此得到最终的决策函数 $f(x)=\text{sgn}((\hat{\omega}\cdot x)+\hat{b})$。其中 $\text{sgn}(\cdot)$ 为符号函数,当 $f(x)>0$ 时为流派 1,当 $f(x)<0$ 时为流派 -1。

上述思路可以进一步推广到一般 n 维特征空间上的两流派分类问题。

(三) 数据集

Bob Sturm 综述中提到,超过 58% 的研究工作使用了非公开数据集,51% 的研究(224)有部分数据集是公开的,其中超过 79%(177) 只使用公共数据;15 个公开数据库见表 13-2,其中包括 GTZAN(10 类) 和 ISMIR(6 类) 等。

超过 79% 的研究工作通过音频数据获得流派特征。18% 使用符号数据,如 MIDI Humdrum。6% 使用其他数据,如歌词;72% 使用一个数据集;20% 使用 2 个数据集;6.2% 使用超过 2 个数据集。音乐主要以西方音乐为主。仅有 10% 的包括亚、非、南美等地的音乐。

表 13-2 音乐流派分类公开数据库

源数据名称	数据类型	网址
GTZAN	Audio	
ISMIR 2004	Audio	http://ismir2004.ismir.net/genre_contest/
Latin	Features	http://www.ppgia.pucpr.br/~silla/lmd/
Ballroom	Audio	http://mtg.upf.edu/ismir2004/contest/tempoContest/
Homburg	Audio	http://www-ai.cs.uni-dortmund.de/audio.html
Bodhidharma	Symbolic	http://jmir.sourceforge.net/Codaich.html
USPOP 2002	Audio	http://labrosa.ee.columbia.edu/projects/musicsim/uspop2002.html
1517-artists	Audio	http://www.seyerlehner.info
RWC	Audio	http://staff.aist.go.jp/m.goto/RWC-MDB/
SOMeJB	Features	http://www.ifs.tuwien.ac.at/~andi/somejb/
SLAC	Audio 和 Symbolic	http://jmir.sourceforge.net/Codaich.html
SALAMI	Features	http://ddmal.music.mcgill.ca/reSearch/salami
Unique	Features	http://www.seyerlehner.info
MillionSong	Features	http://labrosa.ee.columbia.edu/millionsong
ISMIS 2011	Features	http://tunedit.org/challenge/music-retrieval

(四) 评价指标

大多数情况下,音乐流派分类算法的评价与其他分类任务一样,都可以使用类似的评价标准。标准的评价方法通过比较预测值和真值得到。用于评价音乐流派分类系统性能的度量指标有平均正确率(Mean Accuracy)、召回率(Recall)、精度(Precision)、F 测度(F-measure)、ROC(Receiver Operating

Characteristic)等。绝大部分音乐流派分类采用了平均正确率。还有一些研究采用了人类主观测评得分的加权值来评价分类和/或聚类结果。

在评价音乐流派分类性能时可以使用交叉验证技术，即用不同的方式把带标签的数据分成训练集和测试集，这样可以确保评价标准不会被特定的训练数据和测试数据影响。我们还需要考虑专辑效应（Album Effect）这个细节，在训练集和测试集中有相同专辑的曲目会使分类准确率提高，原因是同一专辑里的曲目有相似的制作效果。典型的方法是：在对来自同一专辑或艺术家的数据进行交叉验证时，使其不同时出现在训练集和测试集中。

四、小结

虽然音乐流派分类近年来得到了广泛关注和研究，但在文献中仍然很难找到关于音乐流派识别和分类的明确定义。文献中大多描述的是音乐流派的用途。Aucouturier 和 Pachet 将音乐流派识别描述为从音频信号中自动提取流派信息。

Fabbri 深入研究了音乐流派的定义，但只被很少的 MGR 研究引用，例如 McKay 和 Fujinaga、Craft 基本上将音乐流派假设为进程受一系列规则约束的音乐事件的集合。Fabbri 采用集合论的思想，将流派和子流派定义为流派的集合和子集合，每个集合都有明确的边界。

当然，有人认为 MGR 是个定义不佳的任务，一些流派的分类是主观的，因人而异，音乐流派分类还受音乐产业行为的驱动，并且大部分表征流派的信息来自信号处理领域之外。只处理抽样的音乐信号必然会忽略有助于判断类别的"外在"属性。因此，流派分类的主观性和商业动机必然会影响 MGR 系统。

也有研究者认为，尽管有主观性质，但有证据表明流派并不是如此主观的，有些流派可以由具体的标准定义，MGR 的研究仍然是有价值的工作。

虽然大部分研究工作默认将 MGR 视为研究"一首音乐属于哪一个集合"的问题，但 Matityaho 和 Furst 提出"构建一个模仿人类辨别音乐流派能力的现象学模型"。这个目标将人类作为中心，确立了模仿的目标，并规定了使用人类进行主观测评。可以定义"MGR 的主要目标"：模拟人类的能力来组织、识别和区分，模拟音乐使用的流派。"组织"意味着发现和表达特定流派使用的特征，例如，"蓝调是凶猛的"；"识别"意味着确定流派，例如，"那听起来像蓝调，因为…"；"区分"意味着给出一些音乐属于某些流派而不是其他音乐的原因或范围，例如，"那听起来不像蓝调，因为…"；并且"模仿"意味着能够举例说明特定类型的使用，例如"播放巴赫乐曲就像是蓝调"。以这种方式说明，MGR 变得比生成用于音乐信号的流派指示标签更加丰富。

第二节　乐　器　分　类

一、简介

经过一定音乐训练的人能容易地识别出不同的乐器。实际上，即使未经专门训练的听众也可以正确地确定乐器的类别。模仿人类的这种音频识别能力一直是数字音频领域研究的重要课题之一。理想情况下，乐器识别算法应该能够识别任何类型的乐器，并且应该适用于任何类型的音乐信号。然而，这项技术还远未成熟，因此，目前普遍的作法是：在限定乐器种类的条件下，对特定类型音频中的乐器进行识别。

乐器的分类有许多方式。最基本的方式是根据有无音高对乐器进行分类。有音高乐器具有明确定义的音高或基音频率（基频），在这种情况下，通常主观频率测度音高与客观频率测度基频相匹配。因此，通常这两个术语可互换使用。大多数有调乐器是和谐的，这意味着其谐波部分，即与基音频率 f_0 相关联的频谱峰，接近于和谐音，也就是说，谐波的频率几乎是 f_0 的精确倍数。虽然一些打击乐器也有特定的音调，但是其谐波往往是非和谐的。与之相反，无音高乐器没有明显的音高，它们的频谱通常类似噪声。大多数无音高乐器都是打击类乐器。如图 13-2，音高谐波乐器中音萨克斯管的幅度谱沿频率轴具有几乎相等的间距分布。无音高乐器手指钹的频谱在整个频谱图上具有不相关的频率分布。实际上，几乎所有的

乐器识别算法都能够识别有音高的和谐乐器,并且大多数还可以处理有音高的非和谐乐器。而无音高乐器的类噪声特性使得识别非常具有挑战性。

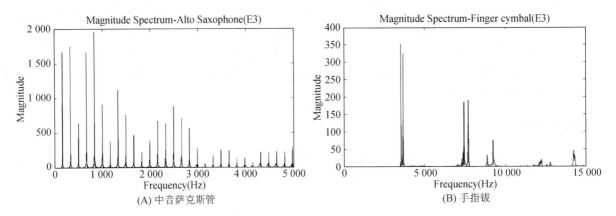

图 13-2　音高谐波乐器中音萨克斯管和无音高乐器手指钹的幅度谱

乐器演奏的音乐音频信号根据其复杂性可以粗略地分为四组:

① 单个音符:这是最简单的信号,由单个乐器演奏单个音符一次得到。然而,即便是对这种最简单的音频信号,乐器识别也并不容易。一种乐器的特性可能受音乐家、制造商、温度等因素影响而有很大变化,这使得在同一乐器的不同样本之间寻找显著的共同点变得困难。

② 独奏乐句:这种信号仍然是单声部的,在任何时候最多出现一个音符。因此,这种信号的特性与单个音符的特性类似,只不过其中存在音符切换。这就要求首先要能对不同的音符进行分割。然而,即使在只有一个乐器的音频信号中,音符间的分割也并不是一件容易的事,特别当该乐器音符之间的切换比较平稳的情况,如小提琴。

③ 二重奏:由于重奏中的乐器可能同时演奏,时间上出现重叠,此时,音频信号不再具有单声部的特点。更有甚者,重奏乐器通常以和声方式演奏,这意味着不同乐器的基音频率在某种程度上具有谐波关系,致使频域出现重叠。这种频率互相混叠情况下的乐器识别更具挑战性。

④ 多声部:这种情况的音频信号中可以有任意数量的乐器。其结果是时域上的声音交织更为复杂,频谱中各乐器的谐波互相重叠的情况更为严重。随之出现了一个新问题,乐器的数量通常是未知的,估计乐器数量本身就是一项非常困难的任务。目前,这方面的解决方案中通常需要设定某种限制条件,例如,限制乐器的数量,限制乐器集合,预先设定可能的乐器组合等。

乐器识别方面的研究与音乐信息检索领域的其他研究密切相关。在乐器声源检测方面,结合乐器音频的先验信息,有望提高声源分离的性能。反之,一个好的声源分离算法可以将多声部音频信号分解成单个乐器声部的音频流,单一声部音频信号更容易识别相应的乐器。此外,乐器识别结果也有利于音乐流派分类。一般来说,特定的音乐流派可能对应一套特定的乐器。识别出音频中有哪些乐器有助于缩小流派搜索的范围。反之,确定了音乐流派也能缩小待识别乐器的范围。与乐器识别具有共生关系的其他领域还有音乐音频的多基音估计,自动音乐"扒谱"和音乐聚类等。总之,整个音乐信息处理领域基本都可以从乐器识别技术的进步中获益。然而,实际音乐信号的复杂性使得迄今为止提出的乐器识别技术基本被限定在特定类别的乐器上,否则识别正确率就比较低,有时即使设定了信号的类别,识别正确率也不高。

二、研究现状

相较于多乐器多声部情况,单个音符和独奏情况下音频中的乐器识别往往比较简单,但也还远远没有得到妥善解决。

Kaminskyj 等早期的研究识别了单个音符音频中四种不同类型的乐器。特征由 80 个短时均方根能量组成,利用主成分分析(PCA)将特征降为三维。分类时分别采用了人工神经网络和 K 最近邻方法。Ihara 等人的研究则表明对数功率谱特征在乐器识别中是必不可少的。

考虑到人类听觉依据类别识别声音对象和刺激,Martin 和 Kim 首次提出了一种具有多个决策节点的

层次结构方法，采用 31 个时域和频谱特征描述音频信号，在每个决策节点使用 Fisher 多重判别分析来减少特征数，只保留最相关的特征。然后采用最大后验概率（MAP）分类器和 K-NN 分类器识别 14 个乐器。

Brown 的早期研究侧重于区分双簧管和萨克斯管这两种非常相似的乐器，采用 18 个倒谱系数作为特征，分类时采用了 k 均值聚类和高斯混合模型（GMM）。与大多数研究采用标准化数据集中的音频样本有别，其实验数据使用了真实录音片段。后续还进一步扩充了特征集合，包含了差分常 Q 系数、自相关系数和时域波形的各阶矩，研究了四种木管乐器的识别。

Eronen 等评估了乐器识别任务中一些特征的有效性。针对 29 种乐器，采用了 K-NN 进行识别。研究发现，warped 线性预测和倒谱系数特征是有效的。最好的识别结果是通过音色的额外特征来增强倒谱系数。Deng 等人也特别研究了乐器识别用到的特征，发现最好的特征是对数 Attack 时间 LAT（Log Attack Time）、谐波偏差和 Flux 的标准偏差。Kostek 等则采用了 14 个傅里叶特征、23 个小波特征，通过人工神经网络对 21 种乐器、四种乐器的组合进行识别。Pruysers 等人也采用了 Morlet 小波和小波包分析生成特征，实验结果表明基于小波的特征都是有用的，此外，它们还能有效地互补。Agostini 等人对 27 种乐器评估了频谱特征在乐器识别时的性能表现，分类器采用了支持向量机、二次判别分析 QDA（Quadratic Discriminant Analysis）、经典判别分析 CDA（Canonical Discriminant Analysis）和 K-NN。研究显示，识别能力强的特征包括不和谐音的平均值，频谱质心的平均值和标准差，以及第一个谐波能量的平均值。实验结果表明 SVM 和 QDA 是最好的分类器，但分类器之间的性能接近，由此表明正确的特征选择比分类器更重要。

Costantini 等人对六种不同乐器评估了快速傅里叶变换（FFT）、常 Q 频率变换和倒谱系数三种预处理策略，识别采用了 Min-Max 模糊神经网络（Min-Max Neuro-Fuzzy Networks），该方法采用自适应分辨率训练技术进行合成。Essid 等人的研究显示结合音频信号频谱形状的倒频谱系数在识别不同类型乐器方面非常有潜力。

Fragoulis 等研究了钢琴和吉他之间的识别问题。虽然这两种乐器在结构和演奏方式上非常不同，但音色却非常相似，使得这对乐器的识别成为最难区分的乐器组合之一。他们提出了三个特征，并推断出三种不同的经验分类标准。实验结果显示，成功区分钢琴和吉他的关键在于每个音符的非谐波频谱部分。Tan 等利用音符时域波形 Attack 部分的瞬时包络，采用动态时间规整（DTW）算法识别乐器。在大提琴和小提琴数据上的实验结果表明，Attack 瞬时包络确实在乐器识别中有效。

Eronen 使用梅尔频率倒谱系数及其变种作为特征，利用独立成分分析（ICA）将其转化为具有最大统计独立性的特征。分别训练了连续密度隐马尔可夫模型（HMM）作为分类系统，分别对 27 种和谐乐器的单音符数据和五种打击乐器进行了识别。

Kitahara 等试图识别不在训练数据中的乐器类别。首先，确定给定的乐器是否存在于训练集；如果是，则识别乐器的名称；如果不是，则估计乐器的类别。该方法从 129 个特征的集合中选出 18 个，并使用乐器层级（MIH）进行类别层的识别。考虑到乐器音色对音高的依赖性，他们还计算了基于基音频率 f_0 的均值函数和用 f_0 归一化的协方差。这两个参数将特征表示为乐器基音频率的函数。

Benetos 等人使用分支定界搜索（Branch-and-Bound Search）进行特征选择，他们还提出了基于非负矩阵分解（NMF）的 4 个无监督分类器，其中最好的分类器比 GMM 和 HMM 的性能稍差。Essid 等人则采用了特征空间投影和遗传算法使惯性比（the Inertia Ratio）最大化，来进行特征选择。在文献中，Essid 等人考虑了 540 个特征，使用自动特征选择方法来获取最有用的特征。他们采用了两种不同的层次化方法，通过多个节点做出识别决策。一种层次化结构描述标准的乐器家族，另一个则通过分层聚类自动生成。实验结果显示将相关乐器信息在较远的节点上传播确实可以改善识别正确率。

Chetry 等提出了一种乐器识别方法，其特征由线型频谱频率组成。他们认为如果采用在各种声学环境下录制的独奏音频训练模型，可以获得更好的分类效果。

Mazarakis 等提出了一种时间编码信号处理（TESP）方法，从复杂声波中构建简单矩阵，然后输入快速人工神经网络（FANN），进行乐器识别。

Joder 等人的研究显示通常被忽略的时域信号的中间段属性实际上可能携带与音乐信息检索和数据

挖掘任务相关的信息。他们提出的方法有一个早期对时间积分的阶段，用以将特征携带的信息在更大的时间尺度上汇总，其中的声音单元分割旨在得到具有语义含义的片段，用作时域积分的时间帧。分类器的后期时域积分处理，有效整合了分类器的各个决策。实验结果表明，在声音单元上结合早期和晚期积分的方法获得了最佳结果，分类时采用了具有动态比对核的 SVM。

针对乐声的易变特点，Kashino 等针对小提琴、长笛和钢琴三种乐器的音乐信号，提出了自适应模板匹配的方法。这种方法不依赖于特征提取，还包括了音乐内容上下文整合步骤，正确率提高了至少 20%。但信号的每部分仅包含一个乐器，因此该算法适用于单声部上下文情况。

专门识别鼓声等打击乐器的研究相对较少，Tindale 等人的方法利用了一些时域特征和四个子带的能量，采用人工神经网络进行识别。Kramer 等从噪声污染的打击乐录音片段中提取了 100 个经典特征，利用演化模型得到不同维度的最优特征子集，由 SVM 识别乐器。

近年来，研究人员才开始研究多声部多乐器情况下乐器的分类，包括二重奏和多声部情况。

Eggink 等人较早研究了多声部中的乐器分类。分类器采用的是 GMM。他们将 60 Hz 频带内的能量进行叠加计算特征，其中频带间有 10 Hz 重叠，考虑的频带范围是 50 Hz~6 kHz。他们还研究了键盘乐器或乐团伴奏下独奏乐器的识别。特征考虑的主要是基音频率 f_0 的前 15 个谐波，得到了 90 维特征向量。特征还包括单个音调的帧间差异和频率、功率的二次微分。

Jincahitra 提出了一种经过训练的方法，用于识别包含五种乐器的音频，其中只有一种或两种乐器同时演奏。所用特征来自独立子空间分析(ISA)，旨在将各个声源分解为统计独立的部分。这种策略起作用的前提是同时演奏的乐器在时域和频域上都明显不重叠。

Kostek 首先将多声部信号分解成各个乐器的音频信号，然后通过谐波检测从得到的音频流中去除冲突的谐波。剩余的信号经频率包络分布函数(FED)修正算法，生成匹配每个乐器谐波部分的新包络调制振荡信号。新信号利用 ANN 进行分类。

Vincent 等研究了利用独立子空间分析(ISA)进行乐器识别。信号的短时对数功率谱表示为典型音符频谱和背景噪声的加权非线性组合。每个乐器的模型通过单个音调进行学习，作为识别乐器的参照模型。实验结果显示，该方法在噪声情况下性能良好。

Kitahara 等人从多声部混合音频中直接提取特征向量，采用依赖音高的音色模型，并利用了基于音乐语义内容的先验概率，使近邻音符的后验概率(PP)最大化的乐器作为乐器识别的结果。

Essid 等人提出了一种能够从独奏和四重奏多声部音乐中识别乐器的方法，而且不需要多音高估计或音源分离。研究对象为爵士音乐及相关的 10 种乐器。首先，识别信号中的乐器组合作为先验信息，而不是单件乐器，然后通过层次聚类得到乐器类别结构。对于每个节点的每个可能的乐器类别，利用 SVM 进行乐器分类，研究结果表明性能最好的特征是基于信掩比 SMR(Signal to Mask Ratio)的特征。

Kitahara 等探索了不依赖音符起始点检测和基音频率估计等辅助信息的乐器识别方法。先为每个可能的 f_0 计算乐器存在概率的时间轨迹，并将结果汇总成名为 Instrogram 的类似频谱图的图形表示方法，据此进行乐器分类。在文献中，他们还处理了多声部信号中时域和频域出现重叠的情况，根据特征被重叠影响的程度对其进行加权。通过音乐上下文信息提高识别准确率。虽然实验取得了良好结果，但他们的实验有两个限制，即人工 f_0 输入和人工生成的混合音频。

Martins 等人受计算听觉场景分析(CASA)的启发，首先进行声源分离，并将其归结为图分割问题。声源分离时先建立信号的正弦模型，再根据相似空间进行频谱聚类。最后通过比较六种乐器的音色模型和聚类结果对乐器进行分类。

Yoshii 等人提出了一种有趣的原创算法，识别多声部信号中的三种鼓声。该系统利用鼓声的功率谱图作为模板，进行模板匹配。先为每种鼓声推断一个初始模板，然后将该模板调整为实际鼓声的频谱图。在调整和匹配之前，通过抑制音乐频谱图中的谐波成分来减少谐波的干扰。

Lampropoulou 等人试图在人工合成的混合音频中识别弦乐器、铜管和木管乐器。在提取 30 个特征之前采用了基于小波的声源分离。

Little 等人探讨了在多声部音频中通过学习识别每个声源。他采用了带弱标签的混合音乐音频进行

训练，标签只给出了指定的目标乐器是否存在。因此，算法目的是为了判断给定的目标乐器是否存在。他们采用了 22 个特征来表征信号，并测试了 ET(Extra Trees)、K-NN 和 SVM 三个分类器。通过链接大量的音符分别得到 4 种乐器音频，再将 4 个音频相加得到混合音频。实验结果表明，从新混合音频中识别乐器时，利用弱标记混合音频进行学习的效果明显优于从单个乐器、单个音符音频中学习。

McKay 等人描述了一种用于识别复音信号中 5 种乐器的算法。该方法首先通过 ADRess(方位角鉴别和再合成)算法进行声源分离。之后，提取 44 个常规特征。最后，利用 GMM 进行分类。与大多数研究中使用的单声道信号不同，作者采用的所有混合音频都是立体声信号，由 MIDI 合成器创建。

Wieczorkowska 等人研究了从同时演奏相同音高的信号中识别主奏乐器。训练用到了两组信号，一组由单音组成，另一组将单音与较低幅度的人造谐波和噪声混合。他们采用了 219 个特征，通过 SVM 进行分类。取每个乐器的每个样本生成测试集，并且通过对所有乐器的对应样本进行平均产生特定频率的干扰声。在混合之前，干扰声被衰减到八个可能幅度层级中的一个。

Burred 等人试图捕捉频谱包络的动态性质。他们采用正弦模型、频率插值、PCA 和非平稳高斯过程生成表征乐器音符的一组原型曲线。通过五种乐器采样生成的单声部和多声部信号来评估这些曲线进行乐器识别的效果。

Barbedo 等人通过识别可用于分割频谱的部分来探索乐器频谱的不连续性，从中提取出许多特征。利用这些特征中包含的信息，通过简单的二进制线性判别器(BLD)推断哪个乐器更有可能生成频谱不连续的部分。因此，该方法的唯一前提是每个乐器至少在某处存在一个频谱不连续部分。如果有几个不连续部分可用，则将结果归纳为单个更准确的分类。

绝大多数乐器识别问题研究的都是西方乐器，Gunasekaran 等的研究是一个例外。他们研究了独奏和二重奏中的 11 种印度乐器的识别，在提取 85 个特征之前，还通过分形维数分析来分割信号。

三、特征选择

乐器演奏的声音蕴含丰富的变化，使得特征选择远非易事。对于特定种类的乐器，音乐家、制造厂商、温度及室内声学特性等因素都会极大地影响其产生声音的特性。即使影响声音的大多数变量都尽可能精确地重复，由于人类演奏时不可避免地变化，也使得每次产生的声音会有所不同。如图 13-3，第一行和第

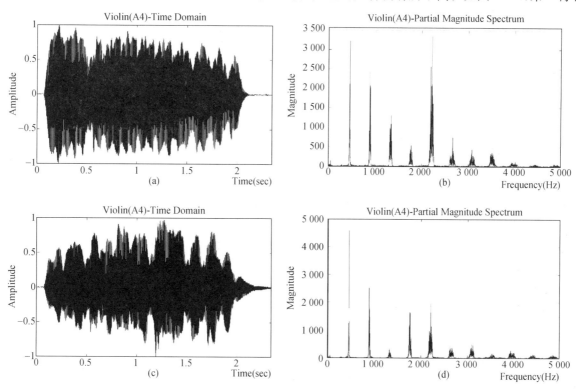

图 13-3 演奏相同音符的两把小提琴声音样本之间的比较

二行的图是由不同制造商的两把小提琴生成的,由不同的音乐家演奏相同音符(A4),比较图(a)和(c)中的曲线,可以明显看出,两把小提琴的颤音特性是完全不同的。对应的幅度谱也有显著差异,图(b)中第四个谐波最突出,图(d)中几乎不存在二次谐波。这个例子显示了在大多数情况下出现的差异,不同样本几乎相同或完全不同的极端情况不太常见,但相对经常发生。

理想情况下通常假设每类乐器的特征分布在一个较窄的取值范围内,并且各类乐器的取值范围互不重叠,在这种情况下,乐器识别的问题最容易解决。然而,由于乐器演奏乐音的多变性,通常只能假设比较宽的取值范围,这将大大增加不同类乐器特征取值重叠的概率。实际中往往考虑多个特征,这些特征构成高维特征空间。用多维特征向量表征的一类乐器的样本将分布在高维特征空间的一部分,具有一定的分布边界。应选择使得不同类乐器边界之间重叠最小的特征组合。此外,还必须限制特征的数量,以避免过度冗余并避免众所周知的维数灾难。在许多情况下,采用的解决方案是先提取大量特征,然后采用诸如线性判别分析(LDA)和主成分分析(PCA)等降低维数的方法选取特征。

四、主要方法举例

(一) K 近邻法(KNN)

此方法的第一步是构造由特征向量组成的字典。这些向量用其能表示的最优乐器进行标记。因此,每个乐器都有许多相关的向量。通过比较待分类信号中提取的特征向量与字典中的向量来获得乐器分类结果。在比较时,常使用一些距离测度(通常是欧几里德测度)来选择字典中最接近待分类特征向量的 k 个向量。最后,通过在 k 个所选向量中出现最多次数的乐器标签给出分类结果。由于易于实现,因此这是一种很常用的用于乐器识别的分类器。但是 K 最近邻法要求存储大量数据并执行大量计算。

(二) 人工神经网络法(ANN)

在 ANN 训练时,用表示每个乐器的多个特征向量作为神经网络的输入,通过调整突触权重以便在其输出处激活对应正确乐器的神经元。一经训练,在输入待分类乐器的特征向量时,ANN 将在其输出端激活待分类乐器标签相关的神经元。人工神经网络结构丰富,但在音乐信号与信息处理时,最常用的是多层感知器(MLP)。

五、小结

乐器识别仍然是一个开放性问题。即使在只包含单个音符的音频中识别乐器技术上也远未成熟。因此,这项研究仍处于前瞻性阶段,还有很多研究方向和不同的解决方案有待探索。

特征在表征音频信号方面举足轻重,因此,长期以来,特征提取方法一直在被深入研究,却没有太多改进空间。但是,多声部多乐器情况下仍然有可能提出新特征,以利用其他特征尚未挖掘出的某种信息。大多数识别方法采用的分类器也很成熟,与特征提取相比,要想进一步提升识别效果似乎更加困难。有一些研究在相同条件下比较了多个分类器,结果表明:各分类器实际上具有相似的性能,这意味着分类器可能不是影响识别准确率的最重要因素。

改进乐器识别性能更好的入手点可能是音频信号的预处理。预处理旨在进行信号变换使其更方便后续处理。由于原始音乐音频信号并没有清晰地呈现出某种与乐器相关的特性,因此,预处理技术努力的方向是使信号更易于进行乐器辨识,其中最重要的是突出每个乐器的特征。显然,这不是一项容易的任务,但鉴于人类听觉甚至能够感知特定乐器最细微的特征,这样的目标也并非不可行。

值得注意的是,特征和分类器组合不是识别乐器唯一可能的方式。一些研究已经在探讨模板匹配方法。这种策略为每个可能的乐器找到一个或多个表示模板,即使乐器音频样本之间存在各种变化,这些模板也总能有效。这样的模板还要能在各乐器的频率范围内正确处理每个乐器。如果模板确实具有代表性,那么它们将与待分类乐器音频的任何表示相匹配。当然,这也不是一件容易的事情,但迄今为止,已有研究表明模板方案很有潜力。

对于多声部多乐器音频信号,同时发声的乐器之间的相互干扰是最大的困难。这种情况下,未来的研究可以尝试两个可能的方向,第一个方向是将多声部问题分解成多个单声部问题,该方案取决于声源分离

技术的进展,当然声源分离本身就是一个非常困难的问题,特别是乐器数多于通道数的情况。更困难的方面在于,为了对乐器识别有效,声源分离需要近乎完美,因为时间和频谱内容完整时的乐器识别尚且困难重重,如果时间和频谱内容过于失真,乐器识别将几乎不可能。第二个方向是利用在任一乐器音频信号中经常会出现的时间和频谱的不连续性,识别时域和/或频域中可用于分割信号的区域,然后仅使用分割出的信号的清晰部分进行乐器识别。在时域中,这意味着找到孤立的音符。而在频域中,则意味着识别互不重叠的频谱部分,通过滤波消除剩余的混杂频谱。一些这方面的研究已经得到了有希望的成果。

综上所述,还有很多值得研究和发展的乐器识别方法。研究人员对乐器识别问题的许多方面仍然缺乏很好的认识,包括从音乐信号中能够提取的最大信息量,以及探索这种信息量的最佳方法。这有待未来进一步的深入研究去揭示答案。

第三节 作曲家识别

一、简介

听一段音乐就能给出作曲家的信息,一般是专业音乐人士才能做到的事。计算机要自动识别作曲家,既需要专业的音乐理论知识和经验,还需要对这些知识和经验进行形式化描述,双重困难意味这是一项复杂的任务。目前,作曲家自动识别技术在音乐信息检索(MIR)领域仍然是一个具有挑战性的研究课题。

作曲家自动识别技术是一种能自动区分不同作曲家的音乐,并能给出识别所依据的重要音乐特性的音频信息处理技术。识别时用到的音乐特性可以为音乐理论家提供关于音乐的洞见。

自动识别作曲家时需要注意区分演奏家和作曲家。在摇滚和流行音乐中表演者常常也是作曲家,一些音乐曲目通常与固定的乐队组合相关,如披头士和齐柏林飞艇。而在古典音乐中,作曲家和演奏者之间的区别通常更为明显。相较于音乐流派分类问题,作曲家自动识别的特点是问题定义清晰。当然,也有研究者质疑,目前的作曲家识别其实更多取决于音乐制作或录制的方法,而不是音乐的实际内容本身,特别是当音乐来自同一张专辑时。而且,在大多数实际场景中,很容易从音乐的元数据(Meta-data)中获得作曲家信息。

二、研究概况

1958年,Joseph Youngblood首先开始研究作曲家识别问题,他从信息论出发,分别研究了Franz Schubert、Felix Mendelssohn和Robert Schumann等作品的熵、音调的频率(Tonal Frequencies)和转调概率(Transition Probabilities)等特征。

如今,利用计算机能创建更精确、更复杂的分类模型。2011年,Kaliakatsos Papakostas等人对弦乐四重奏进行了作曲家识别研究。在所构建的分类系统中,四重奏被视为单声部旋律,用离散马尔可夫链表示,加权马尔可夫链模型在两个作曲家的分类任务中分别取得了59%~88%的正确率。2001年,Pollastri和Simoncelli设计了隐马尔可夫模型对五个作曲家的605个单声部主题进行分类,平均能达到的最好分类准确率是42%。值得注意的是,由于识别正确率很大程度上取决于所选择的数据集、作曲家数目及具体作曲家的情况,其不应被视为最终评判标准。

2008年,Wołkowicz等利用"N-grams"对五个作曲家的钢琴曲进行分类。N-gram模型尝试在训练数据的特征中寻找模式,这些模式被称为"N-grams",其中n是模式中符号的数量。2010年,Hillewaere等人也采用N-grams和全局特征模型对海顿和莫扎特的弦乐四重奏进行分类,对小提琴和中提琴的分类准确率达到61.4%,其中针对大提琴的分类正确率可达75.4%。

N-gram方法采用基于规则的方法来确定模式。Giuseppe Buzzanca指出,用诸如N-gram的语法来描述音乐风格不太理想,因为这类方法易受所采用规则的影响,并且不能表示音乐进程中的模糊性。

Buzzanca致力于对Giovanni Pierluigi da Palestrina(意大利语人名,意大利文艺复兴时期作曲家)音

乐风格的识别,认为这比作曲家识别更有普遍意义。他采用神经网络方法,而不是"N-grams",在测试数据集中可达97%的正确率。需要指出的是,所有音乐数据集中的片段都经过深度预处理,分类只在很短的主题上进行。神经网络的一个缺点是,本质上这些模型是黑箱技术,输出复杂的非线性评级,因此不能给出关于两个作曲家之间差异的音乐理论上的新洞见。

2005年,Manaris等人利用人工神经网络对五位作曲家不同风格的作品进行分类,达到了93.6%~95%的准确率。他们的模型利用了20个简单的基于齐普夫定律(Zipf's Law,1935)的全局特征。为了生成一个可解释的模型,可以从现有的黑箱神经网络中提取规则,利用诸如Trepan和G-REX等规则提取技术。

Van Kranenburg等利用其他机器学习算法对320首18世纪到19世纪早期的音乐作品进行分类,研究了基于对位(Counterpoint)特点的20种高阶风格特征。他们采用的K-均值聚类实验表明,所选的五个作曲家的音乐作品在特征空间中可聚集成一个类。决策树(C4.5)和最近邻分类算法显示有可能以相对较低的分类错误率对音乐作品进行分类。

Mearns、Tidhar和Dixon也基于对位和音程(Intervallic)特征等高级特征对相似的音乐作品分类,采用C4.5决策树和朴素贝叶斯模型对七组作曲家的66部作品进行分类,其中44部能正确分类。虽然论文中没有具体给出决策树的细节,但该方法能针对作曲家风格上的差异给出音乐理论方面的洞见。Dor和Reich利用大量全局特征构建了C4.5决策树、朴素贝叶斯、随机森林、简单逻辑回归、支持向量机和RIPPER分类器。该系统对莫扎特和海顿键盘类乐谱的分类正确率达到了75%。对于比较容易识别的作曲家,如莫扎特和乔普林(Joplin),算法的分类正确率可高达99%。

三、音频特征

可用于作曲家识别的经典音乐特征有:

① 从WAV文件的音频信号中自动提取的底层特征,例如,频谱通量(Spectral Flux)和过零率(Zero-crossing Rate)等。

② 从MIDI等结构化文件中提取的高级特征,例如,音程频率(Interval Frequencies)、乐器存在与否(Instrument Presence)、和声部数量(Number of Voices)。

③ 从文件中提取出的与文化等因素相关的元数据(Metadata),它可以是结构化的,也可以是非结构化的,例如,同时出现的播放列表。

一些研究方法中采用的高级特征需要详细的音符信息,因此可以直接选择MIDI等符号文件。因为直接从多声部音乐音频中提取音符信息仍然是个没有很好解决的开放性研究课题。一般来说,符号类音乐文件中包含了音乐片段中每一个音符的开头、持续时间、音量和所用乐器的信息,因而提取出的特征能够提供对音乐理论家来说有意义的洞见。当然,MIDI等符号音乐文件并不能像音频文件那样,提供音乐演奏方面的丰富信息。

四、经典方法

作曲家的音乐风格是大多数人能直观感知到的音乐特性。著名作曲家一般都具有独特、鲜明的个人风格,因此通过对作曲家的音乐风格建模,进而区分不同的作曲家,是一个显而易见的思路。虽然迄今尚无音乐风格的严格、统一的定义,但一般认为风格是一种模式的重复,是音乐事件中反复出现的特征。由于特定作曲家的风格意味着一些特定特征的重复,因此,模式识别技术是发现这些模式,为音乐风格建模的有效技术。

本节介绍两种识别作曲家的思路及方法。

(一) 利用N-grams语言模型为作曲家的音乐风格建模

在采用语言模型为作曲家风格建模的研究中,先要对音乐数据进行编码,例如,对和弦信息和旋律等信息编码。

旋律编码方法如下所述。为了避免复调音乐的单独额外编码,基于Doraisamy和Rüger的方法对旋

律进行编码。其中，连续音符的音程（Pitch Intervals）和起始持续时间之间的比值 IOR（Inter-onset Duration Ratios）分别计算如下：

$$I_i = Pitch_{i+1} - Pitch_i \tag{13.3}$$

$$R_i = \frac{Onset_{i+2} - Onset_{i+1}}{Onset_{i+1} - Onset_i} \tag{13.4}$$

然后，将这些数值映射成 ASCII 编码，从而将旋律转换成文本序列，作为语言模型的输入。使用这种编码的两种变换形式。第一种对节距和两个连续的音符一起作为一个单独词间的符号进行编码（耦合），而第二种（解耦）这些符号被分为两个不同的词。

语言模型是一个概率分布，为单词序列（Progression of Words）分配联合概率 $P(w_1, \cdots, w_k)$，序列中的每个词的概率是一个取决于上下文的条件概率 $P(w_i \mid w_1, \cdots, w_{i-1})$。在处理长序列时，估计这个模型的概率是一项艰巨的任务，其计算量大到不能承受。这就是为什么语言模型通常采用 N-gram 模型近似。一个 N-gram 元组是含有 n 个单词的序列并以前 $n-1$ 个单词作为上下文。因此，给定上下文后，一个单词的概率可估计为 $P(w_i \mid w_{i-n+1}, \cdots, w_{i-1})$。

为了利用 N-grams 确定作曲家，为数据集中的每个作曲家构建不同的语言模型。数据集中的每一个序列即歌曲，都可以分解成固定长度为 n 的 N-grams。接着，用给定上下文的最后一个单词的概率作为每个 N-gram 的概率。对于给定的数据集，利用 N-gram 出现次数除以上下文出现的次数可以很容易的计算这个概率：

$$P(w_i \mid w_{i-n+1}, \cdots, w_{i-1}) = \frac{N(w_{i-n+1}, \cdots, w_i)}{N(w_{i-n+1}, \cdots, w_{i-1})} \tag{13.5}$$

一旦为每个作曲家构建好一个语言模型，由模型 C 生成一个新音乐片段的概率为：

$$P_c(w) = \prod_{i=1}^{k} P_c(w_i \mid w_{i-n+1}, \cdots, w_{i-1}) \tag{13.6}$$

因此，按照风险最小化准则一个测试音乐样本被分配给最可能的作曲家，即给定类别集和 $C = \{c_1, \cdots, c_{|c|}\}$，每个测试音乐样本被分配给模型的类别 \hat{c}，其满足 $\hat{c} = \arg\max P_c(w)$。

即使训练集足够大能够构建一个良好的语言模型，也可能会存在这种情况：在测试样本中出现之前没有见过的单词。当这种情况发生时，含有这些词的 N-gram 的概率是零，从而导致利用公式（13.6）得到的整个序列的概率是零。

为了避免这个问题，通常采用平滑（Smoothing）技术。对已知的单词减去一个小的概率，然后把它分配给没有出现过的单词。有几种技术可以计算出拿走的最佳概率值，最佳概率要比没出现过的情况概率占比大。

当发现一个新的单词序列时，也会出现类似的问题。可以采用后退（Backing-off）的方案解决，其中以前未出现单词的概率可以采用低阶模型 N-1-grams 进行估计。利用线性插值估计每个 n 阶模型的权重。

（二）基于概率神经网络的方法

这种方法首先也涉及对音乐数据的表示，采用了 DTV（Dodecaphonic Trace Vector）来描述音乐数据。利用概率神经网络构造不同作曲家之间的"相似矩阵"，然后利用训练好的前馈神经网络根据 DTV 对作曲家进行识别。

解决作曲家识别和分类问题常利用音乐理论，由音乐家或音乐学家完成符号或乐谱元素分析，如音乐主题识别，音符持续时间和音程分析。对于计算机来说主要通过对音乐曲目的波形进行统计学表示来提取音乐数据特征。作曲家识别的一个重要的问题是：乐谱中的哪些符号化特征包含了计算机能用以进行作曲家识别的必要信息？

基于乐谱的数据提取技术 DTV 的信息容量。DTV 大致表示音乐作品中全音阶主音的度数密度，类似于间距色度曲线。为此，基于 DTV，我们通过首先通过监督分类器（即概率神经网络）发现作曲家之间

的相似性,然后通过前馈神经网络来研究 DTV 表示识别能力,从而审视作曲家识别任务。

为了处理每个作品,必须转换成更易理解的文件格式。因此,结合了 MSQ 工具将 MIDI 文件格式转换为简单的文本格式。MSQ 将每个音符转换为保存有关于持续时间、时间开始、音调和速度的信息的文本符号。通过上述编码,可以使用整数描述每个间距高度,但是不保持关于统一音符的身份的信息,这就被称为非谐波等效,例如,一个数字是否对应 C♯ 或 D♭。

在这里,我们研究在下一节中简要描述的紧凑信息索引(如十进制跟踪矢量)是否可以包含来自音乐作品的足够信息,以解决 MCI 任务。

十二音体系轨迹矢量。一个音乐作品就像一个旅程,它沿一定的路径开始和结束。这个路径可以基于一定尺度(音调音乐)或多于一个尺度的音符,这取决于每个片段的形式及其作曲家的个人风格。可以使用下面描述的十二音体系轨迹矢量创建此路径的集合。我们考虑一个 12 维向量,由 $CP = (CP(1), CP(2), \cdots, CP(12))$ 表示的乐曲的色度谱矢量,其元素可以由以下等式定义:

$$CP(n \bmod(12)+1) = \sum_{n \bmod(12) \in M} 1 \tag{13.7}$$

其中,n 表示音乐片段 M 中的一个音符。该方程式简单地表示,第一个元素 $CP(1)$ 是满足方程式 $n \bmod(12) \equiv 0$ 的所有音符 n 的总和,其被表征为八度等价。在例子中,$CP(1)$ 是所有 Cs 的总和,而 $CP(2)$ 是所有在任何八度的 C♯ 或 D♭ 的总和。

音乐作品的 CP 矢量的标准取决于它的长度。在相似的情况下,即使两者都处于相同的速度并由相同的作曲者组成,预计短的音乐作品的音符数量也将比较长的音乐作品的数量少。要从 CP 向量中提取有关作曲者的有用数据,无论片段的长度如何,都必须进行归一化。归一化矢量 $N = (N(1), N(2), \cdots, N(12))$ 可以由下式定义:

$$N(i) = \frac{CP(i)}{\max_{1 \leqslant j \leqslant 12} CP(j)}, \text{for } i \in \{1, 2, \cdots, 12\} \tag{13.8}$$

最后,为了跟随曲调的轨迹和作曲家的和声(和弦变化),所使用的方法应该是音调的宽容(Key Tolerant),在某种意义上说,作品的音调不是必需的。被认为是重要的信息的,是作曲家控制他/她的作品中主要或次要尺度的度,以及通过作品在尺度上发生的推演扩张。捕获音乐作品集的信息的过程首先是将所有这些片段转移到 C 大调的音调中,然后计算其归一化的 N 矢量。此外,小尺度的片段将转移到 A 小调的音调中。因此,十二音体系轨迹矢量定义为转移到 C 大调或 A 小调音调的音乐作品的归一化矢量。

分类测试基于两个简单的步骤,并提供对 DTV 在每个作曲家的作品中的独特性的见解。首先,开始使用概率神经网络在作曲家之间构建相似性矩阵的分类,其次,使用前馈神经网络来识别来自另一个的每个作曲者。必须注意的是,实验结果应与音乐专家讨论,以进一步验证每个作曲家 DTV 的独特性。

五、分类方法

(一) 概率神经网络

概率神经网络(PNN)由 Sprecht 于 1990 年引入,作为一种新的神经网络结构。PNN 用于对预定数量类别的对象进行分类。PNN 基于核判别分析,并纳入贝叶斯决策规则和非参数密度函数。PNN 的结构由四层组成:输入层、模式层、求和层和输出层。为此,将模式向量 $x \in R_p$ 应用于 p 个输入神经元并传播到模式层。图案层与输入层完全互连,组织在 K 组中,其中 K 是数据集中存在的类的数量。模式层中的每组神经元由 N_k 个神经元组成,其中 N_k 是属于 k 类的训练向量的数量,$k = 1, 2, 3 \cdots, K$。因此,图案层的第 k 组中的第 i 个神经元使用由以下等式定义的高斯核函数来计算其输出:

$$f_{ik}(X) = \frac{1}{(2\pi)^{p/2} |\sum_k|^{1/2}} \exp\left(-\frac{1}{2}(X - X_{ik})^T \sum_k^{-1} (X - X_{ik})\right) \tag{13.9}$$

其中，$X_{ik} \in Rp$ 定义内核的中心，\sum_k 是内核函数的平滑参数矩阵。此外，求和层由 K 个神经元组成，并估计每个类的条件概率

$$G_k(X) = \sum_{i=1}^{N_k} \pi_k f_{ik}(X), k \in \{1, 2, \cdots, K\} \tag{13.10}$$

其中，π_k 是每个类 $k(\sum_{k=1}^{K} \pi_k = 1)$ 的先验概率。因此，不包括在训练集中的新的模式向量 X 被分类为产生其求和神经元的最大输出的类。这里必须要注意的是，PNN 的分类能力受到平滑参数 σ 的值的强烈影响，大概在于确定每个类的范围，从而确定其性能。概率神经网络最近被用于音乐应用。

(二) 前馈神经网络

虽然已经提出了许多不同的人造神经网络模型，但是前馈神经网络(FNN)是最常见和广泛使用的。FNNs 已被成功应用于困难的现实问题。为了完整的目的，我们简要介绍一下他们的结构及其监督的培训方法。

前馈神经网络由称为神经元的简单处理单元组成，它们分层布置层、输入层、隐藏层和输出层。连续层之间的神经元完全互连，每个互连对应于重量。训练过程是对连接权重的渐进适应，获取掌握的问题的知识并将其存储到网络的权重。更具体地说，考虑一个 FNN，net，其第 l 层包含 N_1 个神经元，其中 $l = 1, 2, \cdots, M$。当在其输入层中出现图案时，通过输入的乘积和第一层神经元的权重得到的信号被相加并通过非线性激活函数，例如，众所周知的逻辑函数 $f(x) = (1 + e^{-x})^{-1}$。然后，这些信号传播到下一层神经元，l 乘以下一个神经元层的权重，并且该过程继续，直到信号到达输出层。因此，可以描述第 j 层，其中 $w_{l-1, l_{ij}}$ 是从第(1)层的第 i 个神经元到第 l 层的第 j 个神经元的权重，而 $y_{lj} = f(net_{lj})$ 是第 l 层中第 j 个神经元的激活函数。可以通过最小化误差函数 $E(w)$ 来实现训练过程，该误差函数可以由 FNN 的实际输出之间的平方差的和来确定，由 yM 表示 j, p，以及相对于出现的输入由 $d_{j,p}$ 表示的期望输出，

$$E(w) = \frac{1}{2} \sum_{P=1}^{P} \sum_{j=1}^{N_M} (y_{j,p}^M - d_{j,p})^2 = \sum_{P=1}^{P} E_p(w) \tag{13.11}$$

其中，$w \in R^n$ 是网络权重的向量，P 表示在训练数据集中使用的模式数量。

用于最小化上述误差函数的传统方法需要估计相对于每个权重的误差函数的偏导数。这些称为基于梯度的下降方法，关于梯度的信息通过使用增量规则中完整描述的过程将误差从输出反向传播到第一层神经元来估计。此外，提出权重向量随机演化的新方法不需要计算误差函数的梯度。这些方法不仅在计算成本方面有利于基于梯度的方法，而且它们的全局优化特征增强了训练过程，使其较不可能被困在局部最小值中。

在这里，我们整合了古典和随机训练方法，以加强训练过程。因此，我们使用了三种著名和广泛使用的经典方法，即 Levenberg-Marquardt(LM)、弹性反向传播(Rprop)和 Broyden-Fletcher-Goldfarb-Shanno (BFGS)，以及我们使用了一种进化方法，即差分演化方法。

六、小结

基于决策树和基于规则的模型能够帮助人们洞悉和理解每个作曲家的风格特点以及风格差异。这样的可解释模型，例如 RIPPER 规则模型，性能表现良好，AUC 可达到 85%，准确率可达到 81%。可理解模型能够给出更多音乐内容方面的洞见，例如"贝多芬特别不注重采用特定的时间间隔，而海顿和巴赫则相反，他们的乐谱的旋律普遍采用相对固定的时间间隔"。

未来的研究可以从以下几方面开展：①如何基于音乐的局部特征获得深入理解作曲家风格的洞见；②开发具有更高识别准确率的分类模型；③利用诸如 Trepan 和 G-REX 等规则提取技术，从分类准确率高的黑箱模型中提取可以解释的规则。

第四节 钢琴乐谱难度等级分类

一、简介

互联网中虽然存在海量的钢琴乐谱可供选择,但是标记了难度等级的钢琴乐谱少之又少。从音乐乐理和演奏技术角度来看,不同钢琴乐谱的复杂度或难度可能存在巨大差别,对于业余钢琴演奏爱好者,甚至专业钢琴演奏家来说,要选择自己喜爱并适合自身技术水平的乐谱并非易事。因此,需要研究一套衡量钢琴乐谱复杂度或难度的客观方法。

为大量无难度等级标签的钢琴乐谱进行难度等级的分类十分必要,并具有重要的实用价值。目前,钢琴演奏学习者多采用曲目相对固定的系列进阶教材,如车尔尼系列、汤普逊系列等,教材内的曲目数量相对较少,可选范围有限,很难考虑学习者的个人兴趣和技术水平变化的动态过程。为开展个性化教学,调动钢琴学习者的积极性和主动性,有效推动其技术水平的进步,就需要增加各等级练习曲目的可选数量和范围,这就先要衡量教材之外乐谱的难度等级。

同样的问题也出现在数量更为庞大的业余钢琴演奏爱好者面前。他们一般缺乏足够专业的音乐训练和音乐经验,要选择自己喜爱并且与自身技术水平相匹配的乐谱更非易事,这进一步造成了钢琴艺术普及和传播的瓶颈。为了高效发挥和挖掘海量乐谱的价值,满足业余钢琴演奏爱好者的兴趣需求,也需要为海量乐谱标注难度等级信息。

此外,互联网中存在一些经典、难度较高的乐谱的各种简化版本,如果能辨别各简化版本乐谱的难度等级,则会大大方便专业学习者和业余爱好者进行选择,推动演奏技术水平循序渐进。

为大量的数字钢琴乐谱标记难度等级是一个比较复杂的问题。目前,乐谱难度等级主要依靠音乐专业人士主观标记。面对互联网中海量的钢琴乐谱,人工主观判定,费时费力,并不可行。何况,人为主观判定受众多因素的影响,很难确保判断的稳定性和一致性。人为主观感知很难稳定地以同一准则去把握不同难度等级之间的区别,这样有可能出现同一个人不同时间对同一个钢琴乐谱识别的差异和不同人对同一个钢琴乐谱识别的差异。因此,对于钢琴乐谱难度等级的识别需要研究一套较为客观与公认的标准。

数字钢琴乐谱难度等级自动分类或识别是一个较新但很有研究价值和应用前景的研究领域。为互联网中的数字钢琴乐谱提供难度等级标签将会大大提高寻找合适难度等级乐谱的效率,从而提升音乐乐谱网站的用户体验。带难度等级信息的数字乐谱是实现个性化钢琴教学的前提之一,还能够协助广大业余钢琴演奏爱好者选择合适乐谱,提高乐谱的利用效率,从而进一步降低钢琴艺术欣赏、学习、演奏的门槛。从长远来看,也将促进钢琴艺术的传播与普及。

钢琴乐谱难度等级识别,即确定特定钢琴乐谱难度等级标签,所以通常将乐谱难度识别归结为模式识别问题,其基本思路是从符号乐谱中定义并提取难度相关特征,在原始特征空间或者变换后的特征空间,基于结构风险最小化或经验风险最小化等优化准则实现乐谱难度等级的识别。

二、发展历史

据目前检索到的文献,台湾学者 Shih-Chuan Chiu 和 Min-Syan Chen 最早开始了钢琴乐谱难度等级问题的研究。由于乐谱难度识别是一个相对较新的研究领域,现有的符号音乐特征(Symbolic Music Feature)中与难度等级直接相关的较少,所以他们首先定义了八个和乐谱难度密切相关的特征,包括时间相关特征——弹奏速度(Playing Speed);音高相关特征——音高熵(Pitch Entropy),复调率(Polyphony Rate),手伸展特征(Hand Stretch);手弹奏特征——不同敲击率(Distinct Stroke Rate),手换位率(Hand Displacement Rate),指法复杂度(Fingering Complexity);音符相关特征——音符比率(Note Rate)。并利用此八个难度相关特征与已有的其他符号特征一起构建特征空间。然后,利用特征选择算法按照特征重要程度,即各个特征对难度等级的辨别能力大小,进行排序,选择权重最大的10个特征作为后续难度等级识别的特征空间。最后,采用三种回归算法:多元线性回归(Multiclass Linear Regression)、逐步回归

(Pace Regression)、支持向量回归(Support Vector Regression)拟合特征空间中的数据,并对比了三种回归算法的拟合数据的性能。文献中的难度识别方法在两个数据集上进行了验证。一个数据集为包含九个难度等级的含有 159 个乐谱的乐谱数据集,另一个为只包含四个难度等级的含有 184 个乐谱的乐谱数据集。实验显示在有九个难度等级的乐谱数据集中,支持向量回归算法取得最好的难度等级拟合效果,其 R^2 统计量为 39.9%。

总地来说,无论是多元线性回归还是逐步回归都是以特征和难度等级之间是线性关系的假设为前提,此模型过于简化特征和难度等级之间的实际关系,而支持向量回归虽可实现非线性拟合,但其拟合效果仍然不令人满意。另外,线性回归算法更倾向于解释型(Interpretation),即可以较明了地表示特征与难度等级之间的函数关系,适合拟合函数值连续的输出数据,并不能很好地适用于输出是离散值的分类问题。

Véronique Sébastien 等人将乐谱难度等级识别视为聚类问题。为扩充乐谱难度相关特征空间,他们首先定义了七个难度相关特征,分别是:时间相关特征——弹奏速度(Playing Speed),乐谱长度(Length);音高相关特征——复调(Polyphony),和声(Harmony);变化相关特征——不规则的节奏(Irregular Rhythm);手弹奏特征——手位变化率(Hands Replacement),指法(Fingering)。这些特征是从 MusicXML 格式乐谱中提取的,并利用了主成分分析 PCA(Principal Component Analysis)方法将特征空间投影到低维子空间以降低特征维数。在降维后的特征子空间,他们采用非监督的聚类算法识别乐谱难度等级。

Véronique Sébastien 受音乐教师引导学生学习新乐谱过程的启发,提出了采用一种非监督聚类算法实现钢琴乐谱难度等级识别。首先利用 PCA 将乐谱投影到二维空间,然后利用分层聚类(Hierarchical Clustering)方法将乐谱聚成三类。还提出了一个作为对比的半客观(Semi-objective)算法,其基于人为提供的分类信息和标准,比如,和弦率小于 10% 难度等级是 1,手移动率大于 20% 难度等级是 4 等。然后依据机器统计乐谱中各个准则的比率,来实现乐谱难度分类。作者还给出了两种算法得到不同分类结果的原因:人主观判断会权衡各个难度准则的重要程度,并且不会受到乐谱题材的影响,而 PCA 和聚类算法不会权衡特征重要性,并且会受到音乐题材的影响。

聚类算法属于非监督分类算法,虽然能够充分利用特征与难度等级之间的自然分布关系,但无法利用乐谱已有的难度等级标签作为先验知识帮助分类。例如,实验中,原始乐谱数据是四个类别,Véronique Sébastien 经过 PCA 降维后,应用聚类算法,最终仅得到三个难度类别。

郭龙伟等人将乐谱难度等级识别视为分类问题。为更好地描述数字钢琴乐谱,他们也从数字乐谱中提取更多的难度相关的特征以扩展特征空间,定义了七个新的难度相关特征,分别是三和弦(Three Chord)、七和弦(Seven Chord)、九和弦(Nine Chord)、音符密度(Note Density)、速度变化(Speed Range)、按键速度熵(Press Velocity Entropy)、旋律复杂度(Melody Complex)、节拍变化(Beat Variability)和音程变化(Interval Range)。这些特征是从 MIDI 格式乐谱中提取出来的,结合前面两个研究中的特征,总共有 25 个特征。他们利用回归拟合对比实验和 ReliefF 算法对难度相关特征进行有效性的判断,证明新提出的特征是有效的,对难度等级的辨别能力较强。通过散点图分析特征与难度等级的自然分布关系后,采用非线性分类算法实现乐谱难度等级识别,首先利用测度学习理论改进 K 最近邻 KNN(K Nearest Neighbors),即 P-KNN 算法。

基于求解大间隔优化问题,充分利用训练数据的先验知识得到一个投影矩阵,将原始特征投影到一个类别区分度更高的空间。最后利用 KNN 算法分类原理实现待定乐谱难度等级的识别。此种算法避免了 KNN 算法无法利用训练数据中先验知识的缺点。同时,他们也采用了基于测度学习理论,从数据本身有监督地学习到测度 D_M,用来改进高斯径向基核函数,提出一种 ML-SVM 算法,并利用网格搜索算法寻找最优的模型参数组合。其研究也是基于两个数据集,分别是包含 176 个 MIDI 乐谱文件的九个难度等级的乐谱和 400 个 MIDI 乐谱文件的四个难度等级的乐谱。P-KNN 算法进行乐谱难度识别准确率为 75.7% 和 83.5%,ML-SVM 算法进行乐谱难度识别准确率为 68.74% 和 84.67%

三、经典方法

(一) 数字化乐谱格式

乐谱是音乐语义内容的一种符号表示方式。音乐的语义内容包括音高、调式、表情符号、结构、拍速等

信息。实际应用中存在许多种数字乐谱格式,如音乐扩展标记语言 MusicXML(Music Extensible Markup Language)、CCARH(Center for Computer-Assisted ReSearch in the Humanities)的 MuseData、ABC、乐器数字接口 MIDI(Musical Instrument Digital Interface)等。

MIDI 有三种格式,格式 0、格式 1、格式 2。根据信道信息,MIDI 可被分离成同一通道的左右部分。在考虑 MIDI 节奏方面的时,一般先执行量化处理。由于符号音乐数据中音符的时间分辨率通常很高,有些音符可能不会精确地出现在有节奏的位置。量化过程是将每个音符的起始时间和音符持续时间调整到合理的节奏位置。

由于不同音乐软件之间存在文件格式不兼容问题,MIDI 在记谱上存在局限性,之后出现的 NIFF、SMDL 格式也各有缺点。在这样的情况下,Music XML 应运而生。Music XML 是一种开放的基于 XML 的西方音乐记谱格式,支持 17 世纪以来的西方音乐记谱法和标准 XML 技术。对各种音乐应用软件,虽不是最优格式,但却是最充分、最合适的音乐格式。

(二) 表征乐谱难度的特征

乐谱难度分类的一个首要步骤是确定表征乐谱难度的特征,从数字钢琴乐谱自动提取乐谱的语义内容信息和技术信息。在音乐信息分类和分析领域,已存在许多关于符号音乐数据的有用特征,具体特征提取可利用音乐分析系统,如 jsymbolic、music21 等。其中,jsymbolic 采用了七类 160 个特征,分别用来表征演奏乐器、结构、节奏、力度变化、音高统计、旋律、和弦等音乐语义信息。这些特征主要用于音乐风格分析和分类。仅有少部分特征可用于钢琴乐谱的难度分类。

为了能够表征乐谱难度级别,表 13-3 中列出了常用的从符号乐谱中计算出来的特征。

采用两种传统特征—元数据和统计特征来捕捉乐谱的基本特征。如复调率 PPR(Polyphony Rate)和变调率 ANR(Altered Note Rate)。有些特征经修改使之适应我们的问题,如 HDR(Hand Displacement Rate)和 FCX(Fingering Complexity)。弥补这些特性的局限性,PS(Playing Speed)、PE(Pitch Entropy)、DSR(Distinct Stroke Rate)和 HS(Hand Stretch)用来衡量左右手的协调性。此外,为了获得左右手之间的关系,HS 也被用来测量左右两个特征之间的差异。

在全局范围内,钢琴曲难度取决于其速度,指法,所需的手位移,以及其谐波、节奏和复音特征。

表 13-3 乐谱难度特征

特征名称	定义	计算方法
音高熵 (Pitch Entropy, PE)	MIDI 文件中有 128 个不同的音调值。一般来说,钢琴的音域是从 A0 到 C8(27.5~4 186 Hz)。音高熵是衡量音调的值	$PE = -\sum_{i=1}^{N} p(x_i) \log_2 p(x_i)$
手伸展 (Hand Stretch, HS)	即左手平均音值与右手平均音高值的差值	$HS = \|左手平均音高值 - 右手平均音高值\|$
不同敲击率 (Distinct Stroke Rate, DSR)	敲击,即当音高发生时的动作。需考虑左手和右手间敲击的不同	$DSR = 1 - \dfrac{\|R \cap L\|}{\|R \cup L\|}$ R 表示右手的敲击,L 表示左手的敲击
手交换率 (Hand Displacement Rate, HDR)	当连续两个音符(和弦)间的时间间隔比半音程(两个较远音符)大时,手的位移测量会较困难,并且手的变化消耗(Displacement cost,DC)会根据间距变大随之变大	$HDR = \dfrac{1}{2n}\sum_{i=1}^{n} DC(d_i)$ 其中,d_1, d_2, \cdots, d_n 代表 $n+1$ 个敲击间的间隔,并且当 $7 \leq d_i < 12, DC(d_i)=1$;$12 \leq d_i, DC(d_i)=2$;其他情况下,$DC(d_i)=0$
音符变化率 (Altered Note Rate, ANR)	不同的音调,关键是不同的升调和降调。C 调和 A 调是主要的没有变化的音调	即变调的比例。 $ANR = \dfrac{变调的数目}{音调的总数目}$
和弦数 (Chord Number, CN)	同时有多个音符被按下,称为和弦	统计和弦目数,分别考虑三和弦、七和弦、九和弦三种类型,所以此特征是三维

(续表)

特征名称	定义	计算方法
音符密度 (Note Density, ND)	每秒弹奏的音符数目	音符个数与弹奏时间的商
音程变化 (Interval Range, IR)	乐谱的音程变化	$IR=\mid p(i)-p(i+1)\mid$ 其中 $p(i)$ 表示第 i 个音符的音高值
速度变化 (Speed Range, SR)	乐谱速度的变化情况	统计乐谱弹奏速度变化次数
按键速度熵 (Press Velocity Entropy, PVE)	统计按键被按下的速度信息熵	$PVE=-\sum_{i=1}^{p}p(x_i)\log_2 p(x_i)$，$p(x_i)$ 是按键速度 x_i 的概率
旋律复杂度 (Melody Complex, MC)	根据音色和重音的连续性、音高的变化次数、旋律等高线的自相似性，评估旋律复杂度	根据期望模型（Expectancy-based），借助 miditoolbox 工具箱的功能实现
节拍变化 (Beat Variability)	衡量节拍的变化	$\dfrac{\mid b(i+1)-b(i)\mid}{b(i+1)+b(i)}$，$b(i)$ 表示第 i 个音符的持续时间
弹奏速度 (playing Speed, PS)	即乐谱的速度或节奏	$PS=\dfrac{60}{tempo}\times\dfrac{1}{N}\sum_{i=1}^{N}b(n_i)$ $Tempo$ 表示每分钟内的节拍数，n_i 表示第 i 个音高，$b(n_i)$ 表示 n_i 的节拍，N 表示音调的总数目

（三）基于回归的乐谱难度分析

假设乐谱样本数据为 (S_i, D_i)，$i=1,2,\cdots,n$，其中 S_i 为表征乐谱难度的特征向量，向量维数由提取出的特征个数决定，D_i 表示乐谱的难度等级，n 为乐谱总数。对已知乐谱难度等级的 n 个乐谱文件进行拟合，依据不同的拟合准则，可采用不同的回归方法，例如线性回归（Linear Regression）、多元线性回归（Multiple Linear Regression），和支持向量回归（Support Vector Regression）等。根据拟合准则，经数值优化方法计算出回归模型的模型参数，这样就得到了乐谱难度特征向量和难度等级之间服从的量化模型。对于未知难度等级的数字钢琴乐谱，先计算难度特征向量，然后代入回归模型，即可根据计算出的数值估计乐谱所属难度等级的数值。

以基于一个特征两个难度等级的线性回归为例。线性回归假设乐谱难度特征向量和难度等级之间存在线性关系，如图13-4所示，该线性关系用公式描述为：

$$D\approx\beta_0+\beta_1\cdot s \qquad (13.12)$$

描述该线性关系的法向量 β_1 和偏移量 β_0 即为待估计的回归模型参数。为了估计这些参数，采用各乐谱样本到拟合直线的平均距离最小作为优化目标。通过经典的最小二乘法，即可得到估计出的回归模型参数，从而得到乐谱难度估计的线性模型：

$$\hat{D}=\hat{\beta}_0+\hat{\beta}_1\cdot s \qquad (13.13)$$

图13-4 乐谱两难度等级线性回归模型示意图

对于待估计乐谱的特征 s，利用公式(13.13)即可计算出乐谱难度等级的估计值 \hat{D}。这个数值是连续分布的，与实际乐谱难度的离散分布有较大区别。这也是回归类方法的局限性之一。

四、小结

数字钢琴乐谱难度等级识别是一个相对较新的研究领域,现如今网络中存在海量的数字钢琴乐谱,但由于与乐谱相对应难度标签的缺失,会大大降低乐谱的利用率。而传统的数字钢琴乐谱难度等级标签都是人为指定,然而对于网络中海量的数字乐谱资源,都要人为分配难度等级标签是不现实的。另外,影响乐谱难度等级的因素有很多,人为主观判断很容易受各种因素影响,导致判断不一。急需一种能够自动识别钢琴乐谱难度等级识别的算法,为网络中海量的数字乐谱自动分配难度等级标签,这将会大大提高乐谱网站的用户体验。

本小节通过对乐谱难度等级识别发展的介绍可知,此领域采用的算法在不断改进,并且有关难度等级的特征也在不断完善,同时最基础的乐谱数据库也在不断扩大,已取得相对不错的效果。下一步的研究可以从以下两方面进行:找到更多难度相关特征和充分利用大量无难度标签的乐谱数据。对于特征提取,找到更多难度相关特征,比如,指法特征和乐谱标注信息等加入到特征空间。考虑应用半监督算法,充分利用大量已有的无难度标签数据,将会大大提高分类器的训练效果,进而提高算法的识别准确率。

第十四章
音乐演奏数据与建模

第一节　音乐演奏数据与建模概论

音乐在人类历史中具有较为重要的地位。在人类发展过程中，不同地区不同人群逐步形成了具有各自特点的音乐。随着人类对于音乐的理解逐步深入，一些音乐理论逐步形成，节奏、调式等高级音乐特征逐步形成了一套完整的体系。进入数字信号时代后，音乐可以被当作一种一维信号。利用数字信号分析技术从音乐表演中提取出注入节奏、音强等音乐特征并加以分析成为音乐演奏数据研究的主要目的之一。基于计算机的音乐演奏数据研究，一方面能够更加准确地对音乐表演或演奏技巧等高级音乐特征进行分析，另外一方面，通过对于音乐高级特征的分析和建模有助于人类加强对于音乐的理解。Kirke和Miranda把音乐演奏数据研究的组成分为七个部分（如图14-1所示），包括音乐演奏理论、音乐结构数字化表示、演奏背景、模式识别、音乐样本、乐器模型和声音合成。

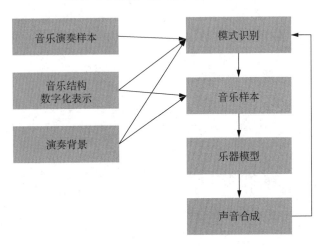

图14-1　音乐演奏数据项目框架

尽管鲜有研究同时对音乐演奏涉及的每个方面进行研究和讨论，每项音乐演奏数据研究都能够或多或少地与这几个方面同时建立联系。比如，一般情况下，常见的音乐信息检索研究涉及音乐样本、音乐演奏理论、模式识别、音乐结构数字化表示四个方面；而经典的音乐演奏数据分析与建模工作则包括了音乐样本、音乐演奏理论、模式识别、音乐结构数字化表示、演奏背景五个方面；音乐合成工作则一般会涉及模式识别、乐器模型和声音合成三个方面。在本章中，我们将通过展示几个有关音乐演奏数据研究的方法来对常见音乐数据研究涉及的相关知识进行说明，以此来展示不同类型音乐演奏数据的分析和建模同音乐信息检索工作的联系和区别。首先，我们下面对这七个方面进行一个简要的说明。

① 音乐演奏理论：音乐演奏理论是音乐演奏数据研究的核心，所有音乐演奏数据研究的最终目标是提出一种新的或有数据和数学理论支撑的音乐研究理论。这些理论一方面可以更好地提升人类对于音乐表演的认知；另外一方面又可以指导计算机完成诸如音乐客观评价和音乐自动生产等高级人工智能问题。音乐演奏理论是音乐演奏数据分析与建模的结果的主要表现形式之一。

② 音乐结构数字化表示：由于音乐演奏数据分析多通过计算机进行，因此，乐谱中的乐理特征（包括其中的和声、调性等）和演奏中的特征（包括节奏变化、音强变化和音高变化等）等音乐原始数据需要结合音乐结构特征进行数字化表述。因此，音乐结构的数字表示方法仍是较为复杂的问题。例如，如何将诸如GTTM和IR等理论进行数字化的表示仍然是比较前沿的科研问题。

③ 演奏背景：演奏背景是指演奏者、演奏曲目的背景资料，乃至演奏者自身对于曲目的理解。相关的背景都会对于音乐演奏产生一定的影响。一些音乐演奏数据研究对于这些因素在演奏过程中的表现形式（如年龄、演奏者或作曲家的文化背景等）进行调查，以更好地了解不同文化间的音乐演奏表现差异。

④ 模式识别：模式识别是指通过分析收集到的音乐演奏数据，利用机器学习等模式识别方法，根据数据的分布规律提出数学（概率）模型支持的音乐演奏理论的音乐演奏理论。通过模式识别提出的音乐演奏理论与传统的音乐演奏理论提出方法相比，具有客观、准确、容易量化的特点，能够更好地被学界所接受，也更加容易被计算机音乐系统所使用。

⑤ 音乐样本：一般指音乐演奏的录音及通过音乐信息检索技术提取出的音乐演奏初级特征（如节奏、音强、音高等）。一般地，音乐演奏数据研究依赖于大量的音乐演奏样本，故音乐演奏数据研究所使用的数据库应当被严谨、仔细地进行研究。MIDI格式的音乐样本具有简单、通用的特点，在早期的音乐演奏数据

研究中常广泛用于音乐样本的采集。但是,这样的处理会丢弃一些 MIDI 无法反映的特征。随着音乐信息检索技术的进步,直接从原始音乐录音中提取的音乐样本信息能更加精确和直观地体现音乐演奏数据,因此,这种直接以演奏中利用数字信号处理技术提取得到的数据被越来越多地采用。

⑥ 乐器模型:乐器模型是指乐器演奏中有关乐器的高级音乐特性。乐器模型的建立是一个复杂的过程,很多乐器模型的建立是基于大量数据和经验得到的。由于传统音乐研究中关于乐器特性的研究多为定性的,一些具有重要意义的定量乐器模型也可以作为音乐演奏数据分析的最终结果。有关乐器模型的研究成果也常被用于乐器质量客观评价之中。

⑦ 声音合成:利用乐器模型和信号处理方法可以合成出符合相关理论的音频。声音合成本身是一个独立的研究内容,但是在音乐演奏数据分析与建模的过程中,研究者经常通过声音合成的方式来验证相关理论的正确性或探究由音乐演奏数据得到的假说。

本章展示了多种基于音乐演奏数据的研究,意在通过呈现这些研究向读者展示如何利用演奏数据进行与音乐相关的研究。本章首先展示了基于音乐演奏数据的音乐信息提取工作。通过展示弦乐演奏中滑音和颤音的检测过程,讨论如何利用音乐样本、模式识别、音乐结构数字化表示、演奏背景(即音乐演奏理论)等四个步骤构成的基于音乐演奏数据的音乐信息提取工作。基于音乐演奏数据的音乐提取工作构成了很多相关研究的基础,基于这些研究成果可以更进一步地对音乐演奏中的相关现象进行讨论。因此,我们通过对弦乐演奏原始音频中各谐音分量的能量分布进行讨论,基于音乐演奏数据提出相关的音乐演奏研究结论。该类研究涉及音乐样本、模式识别、演奏背景(即有关谐音的音乐理论)和音乐理论提出这四个步骤,通过分析原始音频信息直接得到相关的音乐理论。当然,对于音乐演奏认知的研究并不一定都需要包含音乐信息提取步骤,一些已经比较成熟的音乐信息提取成果或手工标注的演奏特征信息亦可以用来进行音乐演奏数据分析和建模。在本章的最后,我们展示对于钢琴演奏中节奏的分析研究,该研究涉及音乐样本、音乐结构数字化表示、演奏背景(即演奏过程中节奏变化的相关理论)、模式识别和音乐演奏理论等五个步骤,直接使用手工标注的信息,偏重于音乐演奏理论的提出。通过呈现这三类研究,我们力图将常见的音乐演奏研究方法呈现给大家,需要指出的是,乐器模型和音乐合成也是音乐演奏研究重要的组成部分,由于在本书中另有章节讨论故不在此赘述。

在对本章所选择的主要实验进行讨论前,首先对本章涉及的音乐数据处理方法进行一个综述。本章所讨论的对音乐演奏数据处理方法以模式识别为主线,其他步骤在实验描述过程中涉及。本章介绍的模式识别方法是一种广义的概念,涵盖了信号处理方法、数学模型方法和机器学习等三类方法。这三种方法是现在音乐演奏数据分析与建模的常用方法。通过对不同情景下的应用,我们将讨论这些方法在音乐演奏数据分析中的作用以及相关数学模型建立的过程。

在音乐演奏数据的分析和建模上,信号处理方法、数学模型方法和机器学习方法是相辅相成的。一般来说,信号处理的一系列方法是音乐演奏数据分析和建模的前端步骤。利用信号处理等方法为数学模型方法和机器学习方法提取出可靠的特征数据,使得数学模型方法能够对演奏数据进行建模,或使得机器学习方法能够基于这些特征来进行分类或者聚类。通过前序章节和相关知识的学习,在音频音乐信号中,我们可以得到如节奏、音高、音强等一系列的时序信号。由于计算音乐学作为一门学科出现的时间较晚,经典的音乐计算学研究方法多集中于基于数学、统计学和机器学习等方法。这些经典方法多依赖于数据库的构建,需要获取大量数据进行分析。利用演奏信息的时序特性,采用信号处理的方法对音乐演奏数据进行分析,能够为计算音乐学分析方法提供更多和更有效的特征。例如,我们将介绍不同的信号处理方法(包括短时傅立叶变换、频谱互相关和非线性正弦分解等)如何提取特征来识别颤音。

基于数学建模的音乐演奏数据分析方法更为经典和传统。通过分析假说并设计实验,可以选择出适合证明相关理论的数学模型。通过机器学习方法,我们可以根据收集到的数据得到最优的数学模型。在训练数学模型的过程中,为了避免由于模型过度拟合数据而出现的过拟合现象,一般采用交叉验证等方法进行模型训练,即采用一部分数据进行模型训练并利用另外一部分数据对数学模型进行验证。得到的数学模型可以以数字化的方式揭示相关音乐现象的特点,形成音乐理论的数据支持。需要指出的是,本章中

所指的数学模型方法要求模型本身的参数需要具有音乐乐理上的合理性即生成性模型,如利用罗杰斯迪克数学模型来描述滑音,其具有很好的音乐学可解释性质;仅能解决相关音乐学问题,但不能揭示音乐理论的决断型数学模型不在本章讨论之列。传统的数学模型选择方式包括数学模型选择参数(Model Selection Criteria)和交叉验证等方法,这些方法一般要求候选数学模型在同一空间内。对于一些在不同模型空间内的候选模型,可以借助一些信息论中的信息量度来对候选数学模型的建模效果进行评估。本章将利用信息量度对数学模型与数据的拟合程度的方法进行分析,就不同模型空间内模型的比较方式进行讨论。

至此,我们将本章中需要用到的主要技术概念进行了简介,对于相关概念不熟悉的读者可以自行查阅相关材料。需要指出的是,由于本章节中所呈现的相关研究尚没有成熟的统一结论或研究方法,读者在阅读本章时不必过于拘泥于文中的研究结果或使用的具体算法。如果在阅读时本章内容能够对读者的音乐数据研究工作有所启发,则笔者感到十分荣幸。

第二节 基于音乐演奏数据的音乐信息提取

一、演奏中颤音的检测与建模

(一) 颤音介绍

本小节介绍颤音的自动检测和建模。颤音(Vibrato)是指音高基于一个基准音高有周期地系统地变化的过程,常常伴有音强和音色的变化。它常见于声乐和管弦乐中,是音乐演奏中非常重要的表现力因素之一。声乐中颤音的产生是这样的,如果发声接近于最大响度或者最大呼吸压力,带动声带的肌肉会自动有周期性地减轻肌肉紧张度来保持发声。这种有周期性的松紧交替的肌肉放松机制带来了音高的变化。弦乐中,以小提琴为例。颤音(又称揉弦)的产生是由于控制音高的手(一般为左手)的手指周期性地左右摆动产生音高的变化。一般来说,手指的摆动是由手臂和手腕一起作用产生的。在中国乐器中,广泛应用颤音的乐器要属二胡了。由于没有指板的限制,二胡中颤音的产生比小提琴等拥有指板的乐器要更加自由和奔放。

一般来说,二胡的颤音有以下三种类型,如图 14-2。第一种为滑动式颤音(滑揉),手指在琴弦的两个方向滑动来改变音高。第二种为按压式颤音(压揉),手指在垂直于琴弦的方向改变琴弦的张力从而改变音高的变化。第三种是滚动式颤音(滚揉),这种技法借鉴于小提琴,手指在琴弦上滚动产生音高的变化。

从音乐理论的发展史来看,颤音,作为音乐演奏的表现力因素之一,也不是一成不变的。在 20 世纪之前,西方声乐中认为颤音只是作为一种装饰而已。那时候的颤音,幅度小,而且在一段乐曲中出现的频率也不高;它经常出现在一个音符的中后半部分。而现在,颤音已经作为声乐发声中内在固有的东西。类似地,20 世纪之前,颤音在小提琴中是不被提倡的。著名的小提琴教育家莱奥波德·奥尔(Leopold Auer,1845～1930)曾经批评过颤音的滥用。匈牙利小提琴演奏家约瑟夫·约阿希姆(Joseph Joachim,1831～1907)认为正确的小提琴演奏人员应该把稳定、干净的发音作为最基本的演奏原则。尽管如此,特别是在约瑟夫 约阿希姆去世之后,颤音逐渐被广大音乐界所接受。美好和高尚等原本只用来描述稳定、干净的发音的形容词也逐渐被用来形容颤音。

图 14-2 二胡颤音类型(从左到右:滚动式颤音、按压式颤音和滚动式颤音)

在乐谱中，颤音一直没有一种清晰和一致的符号表示。德国小提琴家路易斯·施波尔（Louis Spohr，1784～1859）尝试过使用四种不同的波浪线来表示四种不同的颤音，见图 14-3。法国作曲家塞萨尔·弗兰克（César Franck，1822～1890）在乐谱中直接使用 Vibrato 来表示颤音。英国作曲家爱德华·埃尔加（Edward Elgar，1857～1934）则使用 ff Vibrato molto espress。

图 14-3　路易斯·施波尔定义的四种不同的颤音类型符号。左上：快型；右上：慢型；左下：加速型；右下：减速型

由于不同乐器之间的物理性质的差异，那么不同乐器中的颤音，它们是不是会有一些不同呢？答案是肯定的。不仅在不同的乐器中颤音存在差异；即使是相同的乐器，不同的乐曲中的颤音也会存在差异；即使是相同的乐器和乐曲，由于乐曲理解的不同，不同演奏者的颤音也会不同；即使是相同的演奏者，不同时期的颤音也会存在差异。而且，颤音一般在乐谱中没有明确地标出，演奏者更是有了许多的自由发展出具有自己特色的颤音。

（二）颤音的描述

一般来说，颤音有三个基本的特征：频率，描述颤音的快慢；幅度，描述颤音的大小；形状，描述颤音的结构。颤音的频率用来描述颤音的快慢。颤音的频率可以通过计算颤音基频的波峰和波谷的时间差来得到。如图 14-4 所示，相邻的波峰和波谷表示颤音的半个周期，它的时间差值为颤音周期的一半，其二倍的倒数即为这个半周期的颤音频率。计算颤音中所有波峰和波谷的半周期的颤音频率的平均数，即为这个颤音的频率。颤音的幅度用来描述颤音的大小或者强弱，即为基频的变化强度。一般为基频离开一个颤音的基频平均数的距离（类似于振幅的定义）。如图 14-4 所示，先计算每个波峰波谷的半周期的频率上的差值，其被认为是这个半周期的二倍颤音幅度。所有的波峰和波谷的半周期的颤音幅度平均数即为这个颤音的幅度。一般来说，颤音的幅度使用半音（Semitone）或者音分（Cent）来表示。颤音形状的表示还比较少见，曾有文献使用正弦的相似度来描述颤音基频形状与正弦的相似性，其使用颤音基频形状与正弦波的互相关参数来描述与正弦波的相似度。

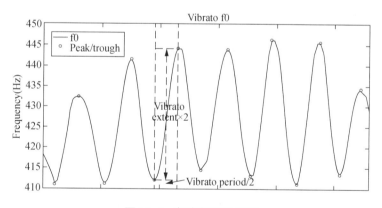

图 14-4　颤音频率和幅度

（三）以计算为主的颤音相关研究

本小节主要介绍利用计算方法来对颤音进行研究的简要概述。以计算为主的颤音比较性研究可以追溯到 20 世纪 30 年代，Seashore 开始利用科学计算方法来研究声乐中的颤音，并且发现颤音的频率在 5～6 Hz 左右，颤音幅度为 50 音分左右。Desain 和 Honing 尝试从算法方面解释颤音和滑音的关系，他们并指出颤音频率应该在 4～12 Hz 之间，Desain 还展示了颤音与节奏的关系，并发现颤音频率一般会在音符的结尾被加快。Prame 系统地研究了十名专业声乐演唱者演唱的舒伯特的《圣母颂》。其中发现，演唱者颤音频率范围在 4.6～8.7 Hz 之间，均值为 6 Hz；颤音幅度范围在 34～123 音分之间，均值为 71 音分；并且也发现颤音频率在一个音符结尾被加快的现象。Bloothooft 和 Pabon 通过定量地研究颤音频率和幅度，发现声乐演唱者的颤音随着年龄的增长呈现不稳定的现象。Mitchell 和 Kenny 研究了 15 名声乐学生通过两年的学习在颤音特征上的变化，并通过定量的方法来说明颤音是如何通过训练而变好。其发现经过两年的训练，学生们的颤音幅度大幅增加，并且颤音幅度的标准差大幅减小。

在音乐感知方面,Howes 等人研究了西方歌剧声乐中颤音的特征与人的感知之间的关系。虽然颤音的感知与颤音本身的声学特点没有明显的联系,但是他们发现颤音可以影响听众对演唱者声音的喜好和帮助演唱者传递情感给听众。d'Alessandro 与 Castellengo 发现短颤音与长颤音在音高上的感知是不同的,并且提出了一个计算短颤音音高均值的时间权重模型。Diaz 和 Rothman 在一个声乐颤音的听力测试中发现,周期性越强的颤音越容易被评为好的颤音;并且在决定颤音质量时,幅度占了主要因素。虽然颤音主要表现在音高的周期性变化,Verfaille 等人定量地证明了音色的变化(频谱包络的调制)是颤音的特征之一,并且通过听力测试证明了带有音色变化的颤音更自然。

在跨文化领域方面,Yang 等研究人员研究了中国乐器和西方乐器在演奏同一首乐曲时颤音的区别。研究发现,使用小提琴和二胡演奏《二泉映月》时,二胡的颤音幅度比小提琴要大很多,二胡的颤音频率稍小于小提琴。其中,二胡的颤音幅度均值大约有 50 音分(半个半音),而小提琴的颤音幅度均值则在 14 音分左右。二胡的颤音频率均值为 6.18 Hz,而小提琴的颤音频率均值则为 6.65 Hz。一个有趣的现象是,即使小提琴演奏的是中国特色的乐曲,但是颤音的频率和幅度与西方古典音乐中小提琴的颤音特征相差不大。因此,小提琴和二胡颤音的差别有可能在于其两者物理结构的不同。小提琴中的指板在一定程度上限制了手指的移动轨迹;而无指板的二胡在一定程度上给予了演奏者更大的自由,使其能获得更大的运动自由度从而能获得幅度更大的颤音。

(四) 颤音的检测方法

这个小节介绍从音频信号中检测颤音的方法。颤音检测的方法分为两大类:基于音符和基于分帧的方法。基于音符的方法一般需要一个音符检测的前期步骤,之后判断每一个音符是否包含颤音。基于分帧的方法是直接把音频信号或者提取出的基频分帧,对每一帧来判断是否包含颤音。这一类方法的好处是绕过了音符检测的步骤,使得实时检测颤音成为可能。

图 14-5 展示了基于分帧的颤音检测方法的基本结构。首先,随着时间变化的音频信号被分帧,随后,提取每个帧中的基频或(和)幅度。从这些基频或(和)幅度中提取特征。最后的决策模块根据这些特征来判断每个帧是否为颤音。后面主要介绍基于分帧的颤音检测方法。

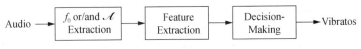

图 14-5　基于分帧的颤音检测方法的基本结构

1. 基于短时傅里叶变换的方法

Herrera-Bonada 和 Ventura-Sousa-Ferreira 都是分帧方法中基于短时傅里叶变换(STFT)的代表性方法,如图 14-6 所示。它们都是通过对基频信号做短时傅里叶变换。在得到的频谱图中,通过判断频谱图中的峰值是否位于颤音频率范围之内从而确定颤音的存在与否。颤音的频率范围通过经验来设定,一般为 4~8 Hz。在 Herrera-Bonada 方法中,基频是通过 SMS 方法提取,在对频谱做峰值提取时,利用二次插值法(Parabolic Interpolation)来提高精度。在 Ventura-Sousa-Ferreira 方法中,基频是通过 search Tonal 的方法来提取。对频谱做峰值提取时,利用一种非迭代的插值方法来提高精度。

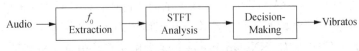

图 14-6　分帧方法:基于短时傅里叶变换

基于短时傅里叶变换的方法都会受到傅里叶变换不确定原理(Uncertainty Principle)的制约。由于颤音的频率相对来说比较低(小于 10 Hz),通过查看频谱峰值是否在颤音的频率范围内来判断颤音是否存在,需要比较高的频谱分辨率。这就要求短时傅里叶变换中窗的长度要适当增加(虽然在 Herrera-Bonada 和 Ventura-Sousa-Ferreira 的方法中,都使用了不同的增加频谱峰值提取精度的方法)。但是,窗的长度增加的话,又会造成时域上的分辨率降低。因此,如何确定窗的长度是这类方法中需要解决的问题。如果窗太小,频谱的分辨率不足以帮助峰值提取来判断颤音;如果窗太长,时域上的分辨率又不足以确定颤音开

始和结束点的准确位置。

2. 基于频谱互相关的方法

Coler-Roebel 的方法是基于频谱互相关的方法,如图 14-7 所示。这类方法假设颤音不仅在音高上有周期性变化,同时,幅度上也会产生周期性变化。因为乐器的物理构造(如音箱等)对频率的响应不同,基频上的周期性改变就会产生幅度上的周期性改变。对于同一个音频信号,利用 superVP 方法来提取基频时变信号;利用均方根方法来提取幅度时变信号。之后提取基频和幅度的调制信息。

关于提取调制信息,这里以提取基频的调制信息为例。作者把基频的时变信号表示为三种不同的分量:

$$f_0 = f_{step} + f_{cor} + f_{mod} \tag{14.1}$$

其中,f_{step} 表示音符的基频;f_{cor} 表示基频缓慢地上升或者下降的趋势;f_{mod} 表示基频周期性的变化(通常假设为颤音的变化)。提取基频的调制信息就是要把表示颤音的 f_{mod} 提取出来。一般可以利用带通滤波器把频率介于 4~12 Hz 的调制信息提取出来。幅度的调制信息提取与之类似,此处不再详述。之后分别对求一阶导数之后的基频调制信息和幅度调制信息做短时傅里叶变换,再对两者做互相关操作。通过设定一个阈值,互相关结果超过这个阈值的判定为颤音。

3. 基于正弦波非线性分解的方法

Yang-Rajab-Chew 利用滤波器对角化(Filter Diagonalisation Method)的非线性正弦波分解的方法来检测颤音。基本思想是利用滤波器对角化的方法对基频做频谱分析。类似于基于短时傅里叶变换的方法,通过判断峰值谐波是否在颤音的频率和幅度范围内来判定每个帧是否为颤音。而与短时傅里叶变换不同的是,其可以在很短的时间窗内提取出一定频率范围内的谐波。其基本架构与分帧方法类似,如图 14-8 所示,先利用 pYIN 方法提取基频,再利用滤波器对角化的方法来提取特征,最后是决策模块。决策模块一般为机器学习中的分类器,如决策树、朴素贝叶斯等方法。

滤波器对角化的方法是一种谐波提取的方法,最初用于量子力学和核磁共振中,如图 14-8 所示。这些领域内的信号非常短,对频率分辨率要求非常高。类比于颤音检测,一个分帧的实时的颤音检测对时域和频域的分辨率要求也比较高。

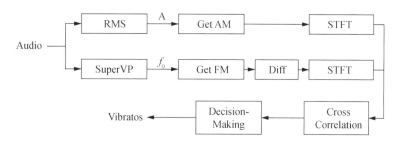

图 14-7 分帧方法:基于频谱互相关

注:RMS(Root-Mean-Square)为均方根;Diff 为一阶导数;A 为音频信号幅度;AM(Amplitude Modulation)为幅度调制;FM(Frequency Modulation)为频率调制。

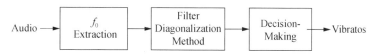

图 14-8 分帧方法:基于滤波器对角化

滤波器对角化的方法是把信号(这里为基频时变信号)建模成一组指数衰减的正弦波之和:

$$f_0(t) = f_0(nT) = \sum_{k=1}^{K} d_k e^{-inT\omega_k}, \text{ for } n=0, 1, \cdots, N, \tag{14.2}$$

K 为正弦波的个数;ω_k 和 d_k 为第 k 个正弦波的复频率和复幅度。复频率的实数部表示正弦波的频率,虚部表示正弦波的衰减率。复幅度的实数部表示正弦波的振幅,虚部表示相位。这里的目标是要解出 ω_k 和

d_k，这样的未知变量一共有 $2k$ 个。把信号建模成一组指数衰减的正弦波之和的方法还包括 Prony's Method、MUSIC 和 ESPRIT 等。

在滤波器对角化中，时变信号可以变成一个信号发射源自相关方程。这样做的好处是，它可以把计算正弦波的复频率和复幅度转换为特征分解的问题。这个特征分解中的矩阵直接可以通过原信号 $f_0(t)$ 来构建。特征分解中的这些矩阵，通常利用傅里叶变换把需要求的复频率和复幅度限制在一个频率范围之内。由于颤音频率一般在 4~8 Hz 之间，这个频率范围可以设为 2~20 Hz。而且颤音在基频时变信号上没有谐波，因此，这些矩阵可以进一步缩小大小，从而大大提高效率。

图 14-9 展示了分别对基频时变信号做滤波器对角化和短时傅里叶变换得到的频谱图。我们可以看到，在颤音部分，通过滤波器对角化得到的频谱图有更好的频率分辨率来辨别颤音。这里需要注意的是，此图仅仅作为展示，基于短时傅里叶变换的方法通常需要一个增加峰值提取精度的步骤。即使如此，在颤音音符的检测评价中（考虑颤音起始点和截止点），基于滤波器对角化的方法要明显优于基于短时傅里叶变换的方法。

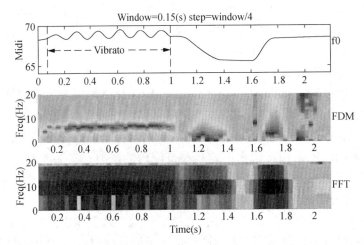

图 14-9　通过滤波器对角化和短时傅里叶变换得到的频谱图对比

前面叙述的颤音检测方法中，都是需要先计算出音频音乐信号的基频时序信号；之后在基频信号上提取特征来识别颤音。这些方法很显然会受到音高基频识别算法的制约，在这个步骤得到的错误，在之后都会往下传递。如果一段颤音音频得到的基频出现了错误，就会影响到之后颤音的检测。Driedger 等人提出了绕过基频提取的步骤，直接通过频谱来检测颤音的方法。其是通过把音频信号的二值化对数频率的频谱图与一系列预先定义好的颤音频谱模板来进行对比计算相似度，如图 14-10 所示。不同的颤音模板对应不同的颤音频率和幅度，因此，如果要检测不同的频率和幅度的颤音，需要定义大量的模版。在多音信号中，基于频谱模版的方法相比于先提取基频来检测颤音的方法拥有更好的抗噪性。

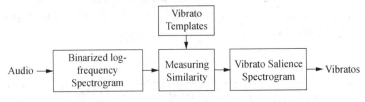

图 14-10　分帧方法：基于频谱模板的方法

二、演奏中滑音的检测和建模

本小节介绍滑音的相关性研究、滑音的自动检测和建模。

（一）滑音介绍

滑音（Portamento）是指音高从一个音连续地滑向另一个音的过程。这里认为英文中 Portamento、Glissando、Glide 和 Slide 都是指滑音。这里需与连奏（Legato）区别开，连奏是指从一个音符到另一个音符

时,其中相间的音符是干净、离散地演奏。同颤音一样,滑音也是一个在音乐演奏中广泛使用的音乐表现力因素之一。

西方音乐家和音乐教育家第一次给出了滑音的定义和描述。在留声机出现之前,意大利高音歌唱家和声乐老师曼奇尼(Giovanni Battista Mancini,1714~1800)这样描述过滑音的功能:"(滑音)是一个音符到另一个音符的嗓音的混合,并且拥有完美的比例和统一,能出现在上和下两个方向。"。西班牙男高音歌唱家和音乐教育家马龙·加西亚(Manuel García,1805~1906)说:"滑音就是把嗓音从一个音符运行到另一个音符的过程,并且经过这两个音符之间所有的音符。"德国小提琴家路易斯·施波尔(Louis Spohr,1784~1859)这样描述滑音:小提琴利用从一个音符滑到另一个音符来实现模拟人的声音;这样的滑动必须很快并且不能在过程中出现停留和间断。

从音乐理论的发展史来看,滑音在20世纪中叶以前被大量广泛地使用,但是任何事物地发展都不是一帆风顺地。滑音的发展与颤音的发展正好相反。尽管滑音作为一个重要的音乐表现力因素之一,并且流行了两个多世纪;它在最近的几十年呈现下滑的态势。特别是第二次世界大战之后,标志着滑音在声乐中衰落的开始。从那时起,拥有极具表现力的音乐表演(其中也包括使用了很多滑音的音乐表演)在当时被认为是老旧、夸张和不现实的。一个重要的原因是认为二战后政治和文化生化的变化使得大众倾向于犬儒哲学。犬儒哲学主张清心寡欲和摒弃世俗的荣华富贵。因此,在音乐上表现天真烂漫的滑音逐渐不受待见。尽管滑音的使用量在下降,但是音乐家们并没有完全抛弃滑音。有迹象表明,在21世纪的开始,滑音的使用有回归的迹象。其中有下面几点原因:一是滑音可以帮助歌手吸引观众的注意力,使得歌手和观众之间建立某种联系;二是滑音可以用来保留早期歌剧声乐的连续性,因为早期歌剧声乐有很多滑音;三是滑音被认为是歌唱与说话的连接,因为人的说话中带有很多的滑音,并且可以代表歌手的特质。

著名的澳大利亚女高音歌唱家内莉·梅尔巴(Nellie Melba,1861~1931),使用连音线来表示滑音,如图14-11。

图14-11 内莉·梅尔巴的滑音练习,用连音线来标记滑音

相比于声乐,由于其发声机制的限制,弦乐中的滑音在类型上更加复杂。这里以小提琴为例,其滑音可以分为三种类型。

图14-12 同指滑音,利用同一根手指来实现不同之间音符的滑动

第一种类型为同指滑音,利用同一根手指来实现不同音符之间的滑动。图14-12展示了一个滑音从B4到F♯5的例子。需要注意的是,音符弯曲(Note Bending)通常不被看作滑音,其是指从一个音符向上或者向下滑动后再回到原来音符的过程;其在中国音乐中也被称为回转滑音。音符弯曲在犹太音乐、中国京剧和弗拉明戈声乐中很常见。

第二种类型为异指滑音,利用不同手指来实现不同音符之间的滑动。其中又分为三种亚型:B型、L型和B-L型。异指滑音B型是指利用之前按音的手指来滑动到一个中间音符,之后顺势用其他手指按压目标音符。其也被称为法国滑音。图14-13展示了一个例子。利用一指从B4滑动到D5,之后顺势利用三指按F♯5,并且一指马上抬起。异指滑音L型正好与之相反,其利用按压目标音符的手指从一个中间音符来实现滑动。其也被称为俄罗斯滑音。图14-14展示的例子中,利用三指从D5滑到F♯5。异指滑音B-L型是B型与L型的结合。在滑动中,有两个中间音符,其中一个是B型的,另一个是L型的。图

14-15 展示的例子中,第一个滑动时是 B 型的,利用一指从 B4 到 E5;第二个滑动是 L 型的利用二指从 F♯5 到 A5。

图 14-13　异指滑音 B 型,利用之前按音的手指来滑动到一个中间音符,之后顺势用其他手指按压目标音符

图 14-14　异指滑音 L 型,利用按压目标音符的手指来实现滑动

图 14-15　异指滑音 B-L 型

第三种类型的滑音不太常见,其定义是在同一个音符上交替换指。比如,一根手指在主音上,另一根手指放在一个低音位上并滑动到主音上或者另一根手指放在一个高音位上并滑动到主音上。这里不作详述。

在中国音乐文化中,滑音的使用显得更为广泛,特别是以二胡为代表的弦乐。滑音在二胡作品中的广泛使用,一个原因是滑音通常用来表达情感,并以此来模拟人的歌唱;另一个原因是因为二胡只有两支琴弦的缘故,通常需要移动把位来提高音域。二胡中滑音的种类与小提琴大致相同。在二胡简谱中,下滑音一般使用一个向下的箭头,如 ↓;上滑音一般使用一个向上的箭头,如 ↑。图 14-16 展示一个二胡简谱片段,可以看见滑音是相当普遍的。需要注意的是,音乐家们可不完全受滑音符号的限制来运用滑音,并根据自己的理解来发展出具有自己的演奏风格。

图 14-16　二胡中的颤音,曲谱摘自《病中吟》片段

(二) 滑音的描述

目前,滑音还没有一个统一的数学上的定义。定性地来说,滑音是一个音连续地滑向另一个音的过程。图 14-17 展示了一段二胡演奏的《二泉映月》,其中带有很多的滑音。我们可以感性地意识到,描述滑

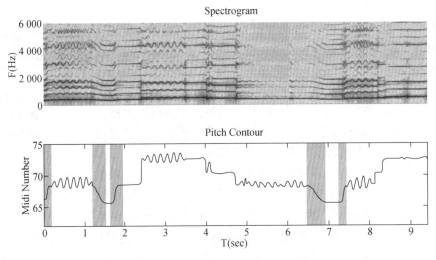

图 14-17　二胡演奏的《二泉映月》片段

注:上图为频谱图,下图为提取的基频。滑音被标记为灰色。

音的参数应该有频率的范围、时间的范围。考虑到滑音是一个加速然后减速的过程,其肯定有一个速度上的变化点(拐点),应该还有一个参数来表现这个变化点在什么位置。

Yang 等人发现滑音的形状很像一个倒着的 S 型曲线,受人口增长模型的启发,提出了利用罗杰斯迪克模型(Logistic Model)来描述滑音,相对于其他拟合模型,如多项式模型、高斯模型和傅里叶系数模型,其具有很好的音乐学解释性如图 14-18 所示,其公式为:

$$p(t) = L + \frac{(U-L)}{(1+Ae^{-G(t-M)})^{1/B}} \tag{14.3}$$

其中,L 和 U 是两条水平渐近线,这里可以看作滑音的起始音高和结束音高。G 为增长率,这里表示滑音的坡度。A、B 和 M 为其他参数。其拐点,也既坡度符号改变的点,可以通过计算公式(14.3)的二阶导数零点得到:

$$t_R = -\frac{1}{G}\ln\left(\frac{B}{A}\right) + M \tag{14.4}$$

因为公式(14.3)是单调函数,其二阶导数只有一个零点,或者说其一阶导数只有一个极值点。有了滑音的数学描述模型,我们就可以定义滑音的一些参数:

① 斜率(Slope):公式 14.4 中的参数 G。
② 时间范围(Duration):当罗杰斯迪克模型建立之后,计算其一阶导数,把其值大于一个阈值的范围判定为滑音的时间范围。这个阈值一般通过经验设定。
③ 频率范围(Interval):频率范围由两个渐近线之间的差值计算得出。
④ 归一化拐点时间(Normalized Inflection Time):拐点的绝对时间由公式 14.4 给出。由于滑音的时间范围会随着不同的滑音而不同。根据滑音的起始点时间和结束点频率,把拐点时间归一化到 0~1 之间。
⑤ 归一化拐点频率(Normalized Inflection Pitch):同归一化拐点时间,根据滑音的起始点频率和结束点频率,拐点频率也归一化到 0~1 之间。

(三)以计算为主的滑音相关研究

从文献上看,目前以计算为主的滑音研究还比较少。Lee 利用频谱图来判断滑音的存在与否和滑音的类型,并进一步计算滑音在音高上的范围、演奏时的力度(在频谱中表现为幅度的强弱)、速度模式(左手滑音滑动时从慢到快、或快到慢)等参数。其发现小提琴演奏家们会利用滑音作为一个发展个人演奏风格的因素之一。Maher 研究了声音合成的问题,并具体研究了当颤音和滑音在一起时,如何自然地结合这两个因素。

(四)滑音的检测方法检测方法

这个小节介绍从音频信号中检测滑音的方法。滑音的方法目前研究的还比较少,这里主要介绍 Yang 2017 提出的基于分帧的方法。其为一个典型的隐马尔可夫模型的方法,如图 14-19 所示。它有两个隐状

图 14-18 滑音参数

态,一个为滑音状态,另一个为非滑音状态。因为滑音主要体现在基频上的变化,观测的序列为基频的一阶导数;并增加另一个观测序列,能量序列。音高基频通过 pYIN 的方法获得,能量通过均方根计算得到。在观测概率分布上利用高斯混合模型(Gaussian Mixture Model)来建模。利用 Expectation-Maximization 方法来进行模型的训练,最后利用维特比方法来获得最优的序列组合。

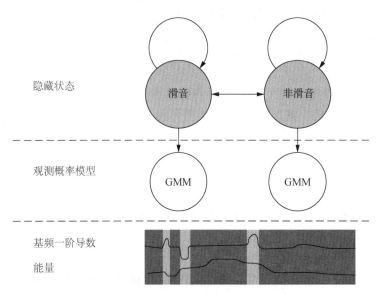

图 14-19　隐马尔可夫模型的滑音检测

第三节　基于音乐演奏数据的演奏知识发现

音乐演奏数据除了能够用于音乐特征的提取,也可以直接用于相关音乐理论的提出。利用收集到的音乐演奏数据及其分布规律,我们可以直接提出一些演奏过程中的音乐演奏理论。在本小节,我们将通过小提琴演奏过程中的谐音分布规律来确定在小提琴演奏中比较重要的谐音成分的分布情况。

由于很多音乐演奏理论尚不能实现数字化,因此,在研究音乐演奏数据时,相关研究都采用基于数据分析的方法。传统的数据分析方法主要是利用数据的分布特征来描述音乐现象。我们在此以小提琴谐音的研究为例,简单描述采用传统数学方法对数据进行建模的方法。小提琴的常用音域为 g 到 c4,本文通过分析 g 到 g3 的 22 个音(G 大调)的频谱分析,尝试使用这 22 个音的频谱数据为小提琴的谐音进行数学建模,得到该小提琴的谐音分布规律。频域剪裁方式如图 14-20 所示。如此得到的结果,更具有稳定性和可信度。这个谐音分布规律,可以被用来与乐器的音色做相关性研究,或者与其他小提琴进行对比。我们使用自行录制的六把小提琴音频作为研究对象,这六把琴都产自中国,且具有相近的生产时间。

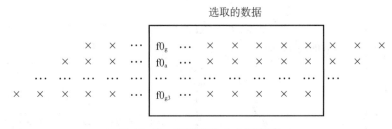

图 14-20　频域剪裁方式示意图

小提琴的声音包含起振、持续和衰减三个部分,根据亥姆霍兹提到声音的起始和衰减阶段有较多的噪声,因此,我们只选择声音的持续阶段作为分析的对象。在录音时我们保证每一个音的长度大于 2 s,所以

我们选取每一个声音的中间持续部分 1 s 作为研究对象。假设每一个声音的长度为 T。则选取的部分为 $\frac{T}{2}$ 0.5 s 到 $\frac{T}{2}$ + 0.5 s，并记 $\frac{T}{2}$ 0.5 s 为分析样本的 0 s。通过常数 Q 变换来得到选取音频部分的频谱分析结果。因为人耳的可听阈为 20 Hz～20 kHz，因此将频谱分析的频率段选择为 20 Hz～20 kHz。根据韩宝强老师在其"音乐家的音高准确度感——与律学有关的听觉心理研究"中的调查结果，音乐家的音高准确度感大约为 10 音分。我们将分析间隔调整为每个八度 120 个单位，也就是每 10 音分为一个单位。至此，我们完成了对每一个音的频谱分析。

如果使用 $A(f;t)$ 来代表频谱分析的结果，意为 t 时刻在 f 频点上的振幅。那么整个分析时间内特定频点的平均振幅计算公式如下：

$$\overline{A_f} = \frac{1}{t_0 f_s} \sum_{i=1}^{t_0 f_s} A(f, i) \tag{14.5}$$

其中，t_0 是窗长，f_s 是采样率。于是，我们得到了每个音在不同频率段下的振幅值。我们着重考虑的是小提琴的谐音，因此，我们去除基频频率以下的数据。随着音高的不断升高，基频的频率也在升高。这就导致经过去掉基频以下部分后，剩下的数据结构长度不一致，音越高，数据长度越短。为了保证每一个数据的长度一致，需要按照最高音的数据长度来裁剪其他音的数据（图 14-20）。

到此为止，我们得到了每一个经过处理后的数据，每把琴有 22 个这样的数据。每一行数据的第一个元素为这个音的基频振幅。因为每一个音的基频频率并不是一样的，所以需要进行标准化，将基因频率标准化，将其余谐音以频率与基频频率的比值作为表示。相似地，我们将每个频带上的振幅进行标准化，以此得到一个音的谐音分布特性，即

$$\hat{f}_i = \frac{f_i}{f_0} \tag{14.6}$$

$$\overline{\hat{A}_{(i,j)}} = \overline{\frac{A_{(i,j)}}{A_{(1,j)}}} \tag{14.7}$$

图 14-21 展示了得到的某小提琴的谐音分布特性，其中每个峰值代表了一个谐音的振幅比值。由于信号的能量与信号幅值的平方成正比，我们可以将该图看作不同次谐音能量分布的示意。假设小提琴谐音振幅比值分布符合正态分布，则可以通过方差（ANOVA）分析得到不同谐音的振幅是否具有差异显著性，从而得出小提琴演奏中较为重要的谐音成分。

图 14-21 小提琴谐音分布图

第四节 基于音乐信息提取数据的音乐演奏数据研究

音乐演奏数据分析与建模是对于高级音乐特征的研究，即通过分析音乐演奏数据来对演奏者产生音乐表现力或听众感知音乐表现力的客观规律进行建模和分析。然而，由于目前音乐信息提取出的基本音乐特征仍然不能保证达到音乐演奏数据分析的准确性，所以大部分音乐演奏数据的研究均全部或部分地将音乐信息提取工作涵盖在音乐演奏数据研究之中。对于一些能够人工标注的音乐特征（如节奏等），已有一些研究开始尝试不再囊括音乐信息提取的步骤，直接对获得的音乐演奏特征进行分析。

一、基于数学模型的节奏演奏信息分析

传统的数学方法是一种经典的音乐表演数据分析方法。使用数学方法对音乐演奏数据进行分析的方

法一般将音乐演奏数据拟合成一个数学模型,通过数学模型中各个变量的关系来对不同音乐现象间的联系进行描述。常见的被用于音乐演奏数据分析的数学方法包括回归和建模两种方式。在本节,我们将使用这两种方式对古典钢琴演奏中一个乐句内的节奏变化进行分类,以揭示如何使用数学模型建模的方法对音乐演奏数据进行分析和建模。

在研究古典钢琴演奏的过程中,分析在某一特定单位内节奏的变化是一种常见的手段。很多研究者通过对乐句或小节中的节奏变化进行分类来提出相应的音乐学理论。然而,尽管节奏变化分类作为一种常见的研究方法,其合理性仍未得到基于数据分析的支持性结论。在这里,我们将通过数学建模的方式来为节奏变化分类这一研究方法的合理性提供支持。请注意,基于演奏数据进行数学建模的乐句内节奏变化分析,仅能从数学模型角度说明乐句内节奏变化的分类分布特性,并非严格的数学意义上的证明。

本小节利用玛祖卡数据库中的演奏信息,该数据库中一共包括了五首乐曲,均为肖邦所做的玛祖卡,作品号为:Op. 17 No. 4,Op. 24 No. 2,Op. 30 No. 2,Op. 63 No. 3 和 Op. 68 No. 3。作为一种经典的乐曲曲式,玛祖卡本身具有较为严谨的结构,根据玛祖卡数据库中给出的音乐结构信息,Op. 24 No. 2 和 Op. 30 No. 2 两首作品中,乐句的长度在全曲中保持不变,非常适合计算机音乐分析。在本小节中,我们将利用玛祖卡数据库中 Op. 24 No. 2 和 Op. 30 No. 2 两首作品的演奏数据,来验证乐句内节奏变化的可分类性。

在开始就实验的设计进行讨论之前,我们首先将玛祖卡数据库中所包含的数据和内容进行一个简要的介绍。在玛祖卡数据库中,每首乐曲都收录了若干演奏家的演奏版本,其中有些演奏家的多个演奏版本被一同收录到数据库中。数据库中明确记录的信息是演奏者在演奏过程中,每个的时间信息,即演奏中每个拍节的时刻。得到拍节的时刻有两种主要方法,一种是通过音乐信息提取的方式(基于拍节追踪算法)来自动获得,另外一种是通过手工标记的方式。玛祖卡数据库的数据获取方式,是将两种方式结合起来,即首先使用拍节追踪算法对演奏过程中的拍节时刻进行标记,得到结果后在通过人工调整的方式得到数据。由于目前拍节追踪算法在检测古典音乐中的拍节时刻时,其准确率仍较低,故这种方法也是大部分同类数据库采用的标记方法。

如果我们用 i 来表示拍节在乐曲中的位置,那么整首曲目中,各个拍节发生的时刻可以记为 $T=(t_1, t_2, \cdots, t_n)$。特别地,为了便于计算节奏,我们有时还将最后一拍结束的时刻记为 t_{n+1},这样,第 i 拍的节奏数值可以通过相邻两个拍节时刻之差的倒数得到,即第 i 拍的节奏数值可以表示为 $T_i = \dfrac{1}{t_{i+1}-t_i}$。如果一个乐句由 m 拍构成,则乐句内的节奏变化可以用向量 $T=(T_1, T_2, \cdots, T_m)$ 来表示。我们使用角标 j 来表示乐句在乐曲中的位置,用角标 k 表示演奏家的身份,则 T_{jk} 表示第 k 位演奏者所演奏的第 j 个乐句中的节奏变化。

当我们所研究的所有乐句均为等长乐句时,从数学上来看,每个乐句中的节奏变化是分布在一个高维欧几里得空间内的数据点。因此,要验证乐句内节奏变化的聚类性,只需比较分类模型与非分类模型对乐句内节奏变化的拟合程度即可。我们选择较为常见的高斯模型作为非分类模型,选择高斯混合模型作为分类模型。这两种模型均在数学中属于较为常见且具代表性的模型。我们使用三种方式来测量模型对数据的拟合程度:交叉验证中的模型似然、赤池模型选择参数 AIC(Akaike's Information Criterion)与贝叶斯模型选择参数 BIC(Bayesian Information Criterion)。

这三种模型选择参数都是基于模型似然的模型评价方法。所谓模型似然,简而言之就是,根据候选模型观察到相关样本分布的可能性。仅仅通过模型似然来评价模型对数据的拟合程度,容易产生过拟合问题,即被评价模型由于过于接近测试数据的分布而缺乏泛化能力。因此,我们在实验时使用交叉验证模型似然来评价模型。在交叉验证试验中,我们将采用五折验证法,即将整个数据集分为五份,每次取一份作为验证集,剩下四份构成训练集用于模型训练,最终以根据训练出的模型对于验证集的平均模型似然作为交叉验证模型似然来评价模型与数据的拟合程度。AIC 与 BIC 同属数学上的模型选择参数,其评价模型的方法是在考虑模型似然的基础上同时考虑模型的复杂度,即利用模型复杂度作为模型似然的罚函数。AIC 与 BIC 在数学上的定义为:

$$AIC = 2o(\theta) - 2L \tag{14.8}$$

$$BIC = \log(N)o(\theta) - 2L \tag{14.9}$$

一般情况下，与 AIC 相比，BIC 会更加倾向于选择较为简单的模型，而根据数学定义，AIC 与交叉验证中的模型似然具有等效关系。

在使用训练集数据对模型进行训练的过程中，一般采用期望最大化(Expectation Maximization)算法。期望最大化算法为一种两过程的算法，分为期望(Expectation)计算过程和最大化(Maximization)计算过程。在期望计算过程中，算法首先以某个在参数空间中特定或随机的起始点作为训练起点，计算此时数学模型对于数据的拟合程度(在此处是模型似然)。然后进入最大化过程，即根据模型参数的梯度来求得使得数据拟合程度升高的模型参数。期望计算与最大化计算过程交替进行，直至计算过程中所选用的期望值不再变化为止。

我们将两首玛祖卡舞曲中的数据进行平滑化(将原始数据进行三点滑动平均)和标准化(将各乐句中的原始数据除以各乐句的平均节奏值)后，使用含有不同数量高斯成分的高斯混合模型对乐句中节奏的变化进行建模，其数学模型选择参数和交叉验证实验中的模型似然如表14-1所示。

通过表中的数据，我们可以看到，在分析钢琴演奏中乐句内节奏变化的分布情况时，应当对节奏变化的分类特性予以注意。通过数学模型选择的结果，在音乐演奏节奏分析中常用的分类性法则得到了数据上的支撑，为方法的使用提供了客观的论据支持。

二、基于信息理论的音乐演奏数据模型选择方法

我们在上文中主要论述了使用数学模型选择的方法对音乐演奏数据进行分析并提出相关的理论。然而，在传统数学模型选择测试中，一般默认候选模型具有相似的结构。然而，有时为了验证更加复杂的音乐演奏理论，我们需要验证模型结构相差较大的数学模型在数据分析时的表现，以验证相关理论。由于具有不同结构的数学模型在模型选择测试中不能被直接比较，故在本节我们使用信息论中的相关信息量度来对不同的候选数学模型进行比较。

表 14-1 参数和交叉验证实验中的模型似然

	SD			SF			ID			IF		
	X	AIC	BIC	X	AIC	BIC	X	AIC	BIC	X	AIC	BIC
$N=2$	−7.51	−13.51 ×10^3	−5.42 ×10^3	−16.84	−31.96 ×10^3	−23.74 ×10^3	−8.14	−14.40 ×10^3	−6.27 ×10^3	−17.35	−32.78 ×10^3	−24.3 ×10^3
$N=4$	−7.79	−13.94 ×10^3	−5.76 ×10^3	−16.96	−32.12 ×10^3	−23.81 ×10^3	−8.31	−14.80 ×10^3	−6.51 ×10^3	−17.29	−32.87 ×10^3	−24.03 ×10^3
$N=8$	−7.90	−14.34 ×10^3	−5.99 ×10^3	−17.00	−32.29 ×10^3	−23.80 ×10^3	−8.37	−15.06 ×10^3	−6.43 ×10^3	−17.08	−32.90 ×10^3	−23.17 ×10^3
$N=16$	−7.89	−14.72 ×10^3	−6.02 ×10^3	−17.03	−32.44 ×10^3	−23.60 ×10^3	−8.31	−15.26 ×10^3	−5.97 ×10^3	−16.45	−32.91 ×10^3	−21.42 ×10^3
$N=32$	−7.86	−15.05 ×10^3	−5.64 ×10^3	−16.95	−32.52 ×10^3	−22.97 ×10^3	−8.02	−15.44 ×10^3	−4.81 ×10^3	−14.20	−33.12 ×10^3	−18.09 ×10^3
$N=64$	−7.51	−15.16 ×10^3	−4.33 ×10^3	−16.59	−32.52 ×10^3	−21.55 ×10^3	−7.46	−15.58 ×10^3	−2.28 ×10^3	−8.54	−34.37 ×10^3	−12.28 ×10^3
$N=128$	−6.64	−15.07 ×10^3	−1.41 ×10^3	−15.49	−32.14 ×10^3	−18.35 ×10^3	−5.78	−15.82 ×10^3	2.81 ×10^3	25.85	−42.61 ×10^3	−6.3 ×10^3
$N=256$	−4.19	−14.51 ×10^3	4.80 ×10^3	−13.12	−31.15 ×10^3	−11.70 ×10^3	−1.28	−17.73 ×10^3	11.59 ×10^3	1.06 ×10^3	−63.85 ×10^3	0.64 ×10^3

注：在实验中获得的负模型交叉似然(X)及 AIC、BIC 数值，其中 N 为高斯混合模型中高斯成分的数量。

我们将在本节利用信息论来对上节中乐句中节奏变化类型的分布影响因素进行推测。为了叙述方便,我们将在下文中把乐句内节奏变化的分类结果称为乐句节奏变化所采用的节奏型,并仍使用玛祖卡数据库作为分析数据。在实际钢琴演奏当中,在不同乐句中选用不同的节奏型是构成演奏过程中音乐表现力的一种方式。演奏者在演奏过程中对于某一乐句中节奏型的选择受很多不同因素的影响,演奏者在演奏过程中对于节奏型的选择成为音乐学研究的课题之一。通过了解演奏者如何设计和选择节奏型,可以更好地了解演奏中表现力的形成机制,为进行音乐表现力客观评价和生成音乐表现力打下基础。

由于影响演奏中节奏变化的因素众多,现特将演奏者在演奏过程中对于乐句节奏型的选择因素抽象为两种概括性因素:乐句本身的属性和前序乐句中采用节奏型,并使用不同的假设建立不同的贝叶斯图模型,然后通过数学模型选择的方法来对两种因素对于节奏型选取的影响进行测试。

本书选取的两种节奏型决定性因素是基于众多已有音乐学研究做出的。在已有的音乐学研究成果中,有关于节奏型决定因素,或就某一乐句中节奏变化的研究不在少数。Widmer等研究者就计算机如何合成有表现力的节奏变化进行了讨论。对于节奏表现力的合成,一般使用基于经验数据的机器学习方法。计算机根据钢琴演奏者已有的录音,将乐谱与相应的节奏变化相关联。当计算机要为一个未曾学习过的乐句合成有表现力的节奏变化时,会找出与被合成乐句相似度最高的已经学习过的乐句,然后利用已学得的经验为待合成乐句合成具有表现力的节奏变化。因此,根据已有文献,乐句本身的各种特性可以对节奏型的选择产生影响。

在本书中,我们使用贝叶斯图模型对两种抽象概念对于乐句节奏型选取的影响做出不同的假设。贝叶斯图模型,或称概率图模型,是一种对随机变量进行分析,并对随机变量间的关系进行描述的方法。我们根据乐句的位置和乐句前序节奏型对于当前乐句节奏型的选取做出不同的假说,并根据相应假说构建了四个相应的贝叶斯图模型,即根据①乐句节奏型,选取与乐句位置和前序乐句节奏型无关;②乐句节奏型,选取仅与乐句位置相关;③乐句节奏型,选取仅与前序乐句节奏型相关;④乐句节奏型,选取仅与乐句位置和前序乐句节奏型二者都相关等四种假说并构建相应的贝叶斯图模型。我们将测试四个贝叶斯模型,并根据四个模型的表现来评估四个假说的可行性。

为了测试四个候选贝叶斯模型的表现,我们选用信息论中的相对熵和交叉熵作为衡量候选贝叶斯图模型(以下简称候选模型)的衡量标准。在信息论中,交叉熵和相对熵均被用与对两个书记的信息差异进行测量。我们将数据集按照一定比例分为两部分:训练集和测试集。我们利用候选模型求得在不同乐句位置节奏型序列的分布情况,并比较两个数据集中分布的差异。如果在某个特定的候选模型下,根据训练集得到的模型能够在验证集中获得较大模型似然概率,则说明该模型性能良好。除了经典的相对熵和交叉熵,我们还使用相对熵与测试集信息熵之比作衡量候选贝叶斯模型的衡量标准。

使用高斯混合模型对于乐句内节奏的分布进行建模,并取在交叉验证实验中验证集模型似然概率最大的高斯混合模型来定义节奏型,即为肖邦马祖卡 Op. 24 No. 2 定义 8 个节奏型,为肖邦马祖卡 Op. 30 No. 2 定义 4 个节奏型,为伊斯拉美定义 2 个节奏型。如果我们赋予每个节奏型以相应的颜色,使用色块代表数据库中每次演奏中的每个乐句所采用的节奏型,我们可以得到节奏变换图,如下图 14-22 所示。

四个候选模型所对应的贝叶斯图模型分别表示

图 14-22 节奏型聚类分布的候选模型

为图 14-22(a)、图 14-22(b)、图 14-22(c)和图 14-22(d)。在图 14-22 中，每个椭圆形中的变量被看作一个随机变量，箭头由于表示随机变量间的依赖关系，即如果 A→B，则 B 事件的概率分布受 A 事件的概率分布影响。对于被分析的乐句，其节奏型被记为节奏型 2；被分析乐句前序乐句所采用的节奏型被记为节奏型 1。

按照贝叶斯图模型的定义，以上四个候选贝叶斯图模型，均可以表达为乐句位置和乐句及其前序乐句所采用节奏型的联合概率分布，即 $p(position, T_{i-1}^*, T_i^*)$。由于候选贝叶斯图模型中所假设的随机变量间的关系不同，所以我们可以用不同的方法求得 $p(position, T_{i-1}^*, T_i^*)$，即根据独立模型、位置模型和时序模型，联合概率分布可以表示为：

$$p(\{TP\}_1, \{TP\}_2, \{position\}) \\ = p(\{TP\}_1) \times p(\{TP\}_2) \times p(\{position\}) \tag{14.10}$$

$$p(\{TP\}_1, \{TP\}_2, \{position\}) \\ = p(\{TP\}_1) \times p(\{TP\}_2, \{position\}) \tag{14.11}$$

$$p(\{TP\}_1, \{TP\}_2, \{position\}) \\ = p(\{TP\}_1, \{TP\}_2) \times p(\{position\}) \tag{14.12}$$

由于联合模型假设模型中三个随机变量均有关联，故联合分布 $p(position, T_{i-1}^*, T_i^*)$ 不能展开，只能通过计数方法求得。特别需要强调的一点是，在有的乐句，有些特定的节奏型序列未曾出现，导致联合概率分本上出现零点。这些零点在验证模型表现是会导致"零概率"问题的出现，即概率为零的事件熵为无限大。为了避免"零概率问题"，我们采用贝叶斯概率估计的方法，为这些零概率点增加一个极小的概率值。这里所述的四个候选贝叶斯模型均对 $p(position, T_{i-1}^*, T_i^*)$ 做出了描述，因此，我们采用几个有关信息论中熵的定义并利用其与交叉验证中的等效性来对候选贝叶斯模型进行评估。

在交叉验证中，我们可以利用测试集模型似然来衡量候选模型的表现，即将包括 N 个数据点的数据集分为测试集和训练集，如训练集 Q 的联合概率分布记为 $q(position, T_{i-1}^*, T_i^*)$，测试集的联合概率分布记为 $p(position, T_{i-1}^*, T_i^*)$，那么对数模型似然(Log-likelihood)的平均数，即根据训练集训练产生的模型 M 观测到测试集 P 概率的对数可以写为：

$$\log Q_T = \sum_{t=1}^n \log_2(q_{a_{t-1}a_t b_t}) \tag{14.13}$$

在信息论中，交叉熵(Hc)的定义为：

$$H_{cross} = -\sum_{i=1}^n p_i \log_2(q_i) \tag{14.14}$$

由此，我们可以看出，交叉熵和交叉验证中的模型似然具有等效关系，故我们可以利用 P 和 Q 的交叉熵来衡量候选模型的表现。由于在不同的测试中，测试集 P 的复杂度并不一致，而 P 的复杂度在信息轮中通过求取 P 的信息熵来进行衡量(HP)，因此可以使用交叉熵与测试集 Q 的信息熵之差作为衡量模型表现的一种方式。而这种方式在数学上与信息论中相对熵(亦称 KL 散度，KL Divergence)的定义等效，即

$$KL_{Div}(P, Q) = H_{cross} - H_p = \sum_{i=1}^n \{p_i \log_2(q_i) - p_i \log_2(p_i)\} = \sum_{i=1}^n p_i \log_2\left(\frac{q_i}{p_i}\right) \tag{14.15}$$

相对熵可以通过求取交叉熵与测试集 Q 的信息熵来避免由于测试集 Q 的复杂程度差别导致的模型评估误差。同理，我们亦可使用交叉熵与测试集 Q 的信息熵之比来衡量候选模型的表现，以便避免由于测试集 Q 的复杂程度所带来的模型评估误差，即交叉熵比(Δ)：

$$\Delta = \frac{KL_{Div}}{H_p} \tag{14.16}$$

与给乐句中节奏变化进行分类相似,我们进行若干次五折交叉验证测试并取平均值作为最终的结果。交叉验证测试的结果如表 14-2。

表 14-2 三种模型评价标准的测试结果

Model Criterion	IM	PM	SM	JM
Cross-Entropy	7.17	7.64	7.06	6.80
KL Divergence	0.97	1.45	0.86	0.61
Cross-Entropy Ratio	0.16	0.23	0.14	0.10

(a) Islamey

Model Criterion	IM	PM	SM	JM
Cross-Entropy	10.63	13.31	9.69	7.74
KL Divergence	4.22	6.90	3.24	1.36
Cross-Entropy Ratio	0.66	1.08	0.51	0.20

(b) Chopin, Op. 24/2

Model Criterion	IM	PM	SM	JM
Cross-Entropy	5.80	6.60	5.60	4.92
KL Divergence	1.69	2.49	1.49	0.81
Cross-Entropy Ratio	0.41	0.60	0.36	0.19

需要注意的是,表中采用的相对熵、交叉熵和交叉熵比均使用负逻辑,故数值越小表示模型表现越好。根据结果,在三首被选取的乐曲中,我们选取的三个模型选择参数均给出了相同的评估结果,即:联合模型优于时序模型,时序模型优于独立模型,独立模型优于位置模型。在评估模型对于数据的契合程度时,除了模型能够达到的最优效果,数据鲁棒性也是重要的参考指标之一。所谓数据鲁棒性,是指当用于训练模型的数据非常有限时,所得到模型的表现。

第十五章 自动作曲

第一节 自动作曲概述

歌曲旋律自动创作属自动作曲(也称算法作曲)技术研究领域。自动作曲系统是模仿作曲家音乐创作行为的智能程序。不同音乐作品往往创作风格不尽相同,各有特色。自动作曲技术的研究就是探索不同作曲家创作风格(技术)计算模型的研究。同时,如何评估自动作曲系统生成的音乐(我们称之为机器音乐)的质量则是自动作曲领域研究中另一个不可回避的问题。如果没有一个明确且统一的质量评估标准,我们就无法解释一个基于随机或其他计算模型而生成的音符序列和一个由作曲家基于某一创作目标所创作的旋律二者之间有什么本质的区别了。

设计自动作曲系统需要探索作曲家的创作灵感。这是一个众所周知的难题。至今,已涌现出了各种自动作曲的方法。目前,自动作曲系统中主要采用的技术大致可分为:①随机与规则(或文法)相结合的方法;②基于演化的方法(例如遗传算法等);③基于机器学习的方法(例如训练隐马尔科夫模型、训练神经网络等),以及④多种技术相结合的方法(例如,在使用隐马尔科夫模型的基础上,进一步引入人机交互机制,设置相应的约束规则等)。

多数基于规则(或文法)的系统中的音乐创作规则是根据一些现有作品提炼出来的。这样的系统可以生成与现有某类特定创作风格类似的音乐作品。例如,David Cope 开发的 EMI 系统,Ebciogin 模仿巴赫四声部众赞歌创作风格的 CHORAL 系统。基于文法规则的系统可以生成具有一定层次关系的音乐。它可以体现音乐中各种结构的相关性。例如,模仿、模进、对比、倒影等。当然,在具体的音乐样例中逐一提炼出庞大而复杂的规则系统是一件困难的事情。随着时间的推移,新的音乐创作风格会不断地出现。规则库的扩充是一个巨大的挑战。并不是所有的作曲流程都能被记录下来。寻找音乐创作思维的模型是件困难的事,例如,初始的创作灵感。也有些单旋律音乐创作系统所使用的规则并非与现有音乐家创作风格或体裁有什么直接关系,但生成的音乐片段仍然是有趣的,例如使用 L 系统的规则。不过,这样的规则难以生成具有相关性的乐节(Melodic Pieces)。而不同乐节间的相关性则是音乐的重要特征。

使用遗传算法的音乐自动创作涉及适应函数(也称音乐评估器)的创建。适应函数可分为交互式与自动式。交互式指的是以人作为适应函数,直接评估染色体,这是为了克服适应函数难以定义的问题提出的,如由 Biles 研发的 GenJam 等。交互式方法的弱点是低效性,主观性和不一致性。自动式则由程序实现适应函数。

自动作曲系统中基于机器学习的方法主要使用的模型涉及 HMM、SVM 与人工神经网等。Francois Pachet 等人的研究项目 Flow Machines Project 中的自动作曲系统则成功地将 HMM、约束编程(CP)与人机交互技术相结合,成为多种技术相结合自动作曲系统的一个典范。他们的系统可以改编现有旋律,自动创作模仿各种不同风格的机器音乐。

生成高质量的机器音乐是当今自动作曲学者们努力求取的目标。但什么样的音乐作品才可认定为高质量的呢?作曲家 David Cope 在其自动作曲研究项目 EMI 中使用创作风格自动复制的方法,成功地利用机器生成出被大家认定为高质量的机器音乐作品。这似乎意味作创作风格的复制技术对生成高质量机器音乐作品至关重要。尽管 EMI 所创作的机器音乐令人称道,但 David Cope 及后继的学者们至今未能说明为何 EMI 生成的机器音乐要比一个简单基于随机或(与)其他计算模型所生成的音符串,甚至其他音乐家的作品具有更"美"的艺术价值或更富有创新性。现有的机器音乐质量评估方法主要是基于听者主观对各种预设选项的评估以及类似图灵测试法的差异性评估。正如 Ariza 指出,这种被许多研究者们使用的"音乐的图灵测试法"仅能验证自动作曲系统的"模仿作曲"性能,但无法验证系统生成的音乐是否为真正意义上的创新或具有革新性的艺术作品。另一个问题是音乐喜好及知识背景不尽相同的听者,对同一首音乐的质量评估标准并非完全一致。评估标准的一致性是目前自动作曲领域急待解决的问题。作者认为,明确下面三个问题,有助于规范评估标准:

问题①如何为期望生成的机器音乐预设创作目标(如体裁、表达情感及创作风格);

问题②能够被人赋予美的认同的音乐的界定标准是什么；

问题③如何界定机器音乐是有创意的。

问题①实际上就是要明确期望生成的机器音乐的：a. 体裁（如歌曲旋律、器乐曲甚至交响乐等）；b. 表达情感或意境（如悲伤、欢快、豪迈等）；c. 技术性的创作风格特征。例如曲式结构（Formal Structure of Music），即上下文的逻辑关系（如旋律片段间的各种模仿、模进关系、对比关系）；速度、（调性或调式）音阶、高频率出现的音级（Scale Degree）与相邻音符的音程，包括使用的变化音级（如果存在）；典型旋律线以及典型音型（节奏）等。

于是，在本章，我们把模仿 a. 某一现有歌曲这种特定的音乐体裁；b. 欲表达的情感或意境；以及 c. 某些技术性风格特征作为期望机器生成歌曲的旋律的预设创作目标。通过比较满足预设目标 a~c 的条件的现有歌曲与机器最终生成的旋律在整体的创作风格（技术）特征上的一致性与差异性，来确定问题②和③的答案。

本章从第二节至第五节阐述了我们提出的一种基于乐汇结构的算法作曲模型；第二节提出乐汇结构的概念及其延伸，进而定义了基于此的歌曲旋律创作的计算模型；在此基础上，第三节介绍了我们研发的自动作曲系统的体系结构；第四节提出一种歌曲旋律的客观估算模型并将其与传统的主观评估法进行了比较与讨论；最后在本章的第五节陈述了对于该模型的一些研究结论。从第六节至第十节，本章从深度学习的角度介绍了目前利用深度学习理论设计的算法作曲模型、以及我们提出的一种基于表征设计的深度学习旋律生成模型；第六节主要介绍了在深度学习中音乐生成问题的背景；第七节主要介绍了两种基于不同深度神经网络结构的旋律生成模型：WaveNet 和 DeepBach；第八节提出了我们设计的基于显式表征的旋律生成模型；第九节提出了我们设计的基于隐式表征的旋律生成模型；第十陈述了我们对于该模型的一些研究结论。

第二节　创作歌曲旋律的计算模型

一、歌曲中的乐汇结构

从乐曲的形式结构上看，传统上构成乐曲的最小单元被称为动机（Musical Motif）。一首乐曲可由动机通过一系列可形式化的创作技巧、演变、发展而成。若干动机可构成乐节。若干乐节构成乐句。几个乐句构成一个乐段。乐曲则由一个或多个乐段构成。然而，由作曲家创作的实际乐曲，其曲式结构并不总是规范的。动机、乐节、乐句这些组成乐曲单元的一般性界定准则并非十分明确。有些则依赖于听者的主观理解与判断。与语言相比较，音乐更抽象。一个旋律片段的表层形式结构更具歧义性。但对于歌曲来说，歌词的结构则可以为动机、乐节、乐句这些组成乐曲单元的边界提供重要的线索。

我们可以把现有的样板歌曲中的歌词，手工切分成分句。这是因为人对歌词中意境、情感的理解可体现在其朗读歌词时的抑扬顿挫。为将这种朗读情感体现在书写形式上，可将歌词以诗歌形式书写。即将歌词实施手工分句。其涉及朗读时换气、停顿及标点符号等。把现有歌曲中的歌词的每个分句所对应的旋律片段（我们将称之为乐汇（Melodic Phrase））及其后继可能发展的手段收集起来，作为构造旋律的基本单位及上下文关系的基础与依据。由于人很容易通过歌词判定歌曲所表达的情感与意境（例如，激动、愤怒、舒缓、欢乐、紧张、沉稳、平静、优美、抒情、严肃、悲伤等），于是以这些旋律片段的情感色彩，其上下文关系（如乐汇间的各种模仿、模进关系、对比关系），以及使用的音阶、临时变化音级、旋律线及节奏特征等为特征的歌曲创作风格就因此确定下来。下面，我们通过一系列定义和谱例说明来进一步明确、形式化上面的讨论。从而形成创作歌曲旋律的计算模型。

定义 15.1　（诗句、乐汇、单词（或单词音节）分布与乐汇结构）：将现有歌曲的歌词书写成诗歌形式，称每行的单词（或单词音节）串为一个诗句；在歌曲中一个诗句上方所对应的旋律片段称为乐汇；在歌曲中乐汇下方诗句的单词（或单词音节）个数及每个单词或单词音节与其上方乐汇中音符的位置关系称为单词（或单词音节）分布（Word（or Syllable）Distribution）；单词（或单词音节）分布与乐汇，统称为乐汇结构

(Melodic Phrase Structure)，记作 $MP(n)$，简记 MP。其中，n 为诗句的单词或单词音节个数。在不引起混淆情况下，乐汇结构简称乐汇。

例 15.1 图 15-1 所示的乐汇结构 $MP(5)$ 描述了一首现有的歌曲中由歌词的诗句及其对应的旋律片段构成的乐汇，构成诗句的 5 个单词（或单词音节）依次分布在乐汇的第 1、2、3、4、5 个音符的下方。

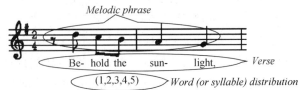

图 15-1 歌曲《O SOLE MIO》第一个乐汇的乐汇结构 MP(5) 包含乐汇、5 个单词（或音节）组成的诗句、以及单词（或单词音节）分布

借助定义 15.1 中的乐汇结构概念，我们可以把一首现有的样板歌曲视为一个形如序列 (15.1) 所示的由若干乐汇结构构成的乐汇结构序列：

$$MP(n_1), MP(n_2), \cdots, MP(n_N) \quad (15.1)$$

需要说明的是这里的乐汇系指将现有歌曲中的歌词手工划分成诗歌形式后，每个诗句所对应的旋律片段。它一方面和人在朗读歌词时基于对歌词内容的理解、如何将歌词手工划分诗句有关，另一方面也可对应传统音乐理论中某个动机、乐节或乐句（Musical Phrase）。此时，歌曲旋律中的某个长音、休止符、或由歌曲中的模仿、模进旋律片段的结束音符下方所对应的单词（或音节）也可视为手工划分诗句结束处的依据。

假设集合 $S(Meter_x, Emotion_y) = \{Song_1, Song_2, \cdots, Song_m\}$ 为 m 首节拍为 $Meter_x$，表达情感（或意境）为 $Emotion_y$ 的歌曲。$MP\text{-}Set(Meter_x, Emotion_y) = \{MP_1, MP_2, \cdots, MP_{N_{xy}}\}$ 为出自 m 首歌曲集合 $S(Meter_x, Emotion_y)$ 的全部 N_{xy} 个乐汇构成的集合。我们考虑的问题是，这些出自 m 首不同的现有歌曲的乐汇能否按合理的旋法，重新组合构成一首新的歌曲。首先需要明确的是什么是一个合理的旋法。我们将从乐汇与乐段二个层次来讨论。为简化问题，我们先不考虑包含转调的歌曲。于是，在使用出自可能不同调性的不同歌曲的乐汇时，可以通过移调的方式，获得同一调性下所有 m 首歌曲收集到的 N_{xy} 个乐汇。乐汇中每个音符的音高均用音级（Scale Degree）来表示以保证乐汇集合 $MP\text{-}Set(Meter_x, Emotion_y)$ 中所有 N_{xy} 个乐汇的每个音符的音级都是在同一调性下解释的。我们可以从 2 个层次来考虑这种重新组合的旋法问题。第一个层次涉及单个乐汇中音符序列构成的旋律线与节奏。第二个层次是几个相邻的乐汇构成的一个具有相对独立意义的多乐汇结构。这样的多乐汇结构序列可构成的一个完整的乐段。

二、新乐汇的构造

乐汇结构集合 $MP\text{-}Set(Meter_x, Emotion_y)$ 中一个乐汇结构的乐汇中音符音级序列描述了这个乐汇的旋律线，而该乐汇音符的时值序列描述了这个乐汇的节奏。基于此，通过下面定义 15.2 所描述的乐汇旋法，可引入一种构造新乐汇的方法。

定义 15.2 （乐汇旋法）：设 $MP_{xy}[R]$ 为乐汇集合 $MP\text{-}Set(Meter_x, Emotion_y)$ 中所有正好包含 R 个非休止音符的乐汇构成的集合。$ML(MP_{xy}[R]), RT(MP_{xy}[R])$ 分别为 $MP_{xy}[R]$ 的乐汇旋律线（即乐汇音符的音级序列）集合与乐汇节奏（即乐汇音符的时值序列）集合。$\forall ml(MP_{xy}[R]) \in ML(MP_{xy}[R])$, $rt(MP_{xy}[R]) \in RT(MP_{xy}[R])$，称序偶 $(ml(MP_{xy}[R]), rt(MP_{xy}[R]))$ 为一包含 R 个非休止音符的乐汇旋法。

定义 15.3 （二个乐汇的音级置换）：假设包含 R 个非休止音符的乐汇集合 $\{MP[R]\} = \{MP_1, MP_2, \cdots, MP_{N_R}\}$，$N_R \geq 2$。任取其中二个乐汇 MP_i 与 MP_j（$1 \leq I, j \leq N_R; i \neq j$），将乐汇 MP_i 的第 r 个音符的音级（Scale Degree）用乐汇 MP_j 的第 r 个音符的音级取代从而得到一个新的乐汇，记作 $MP_{i \leftarrow j}[R]$。这里，$r = 1, \cdots, R$。称新乐汇 $MP_{i \leftarrow j}[R]$ 为乐汇 MP_i 的一个音级置换乐汇。

例 15.2 使用歌曲《乐朦胧》的第一个乐汇（如图 15-2(a) 所示）的音级序列（旋律线）及歌曲《阿里郎》的第一个乐汇（如图 15-2(b) 所示）的音符时值序列（节奏），可构造一个图 15-2(c) 所示的新乐汇 1。它为

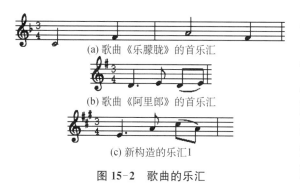

图 15-2 歌曲的乐汇

图 15-2(b)所示的乐汇的音级置换乐汇。

显然如果收集到的现有乐汇集合 $\{MP[R]\}$ 中 N_R 个乐汇的旋律线互不相同,节奏也互不相同,依定义 15.3 所描述的方法,在由 N_R 个乐汇组成的乐汇集合 $\{MP[R]\}$ 上可组合 $C_{N_R}^2$ 种不同的乐汇。它们的旋律构造策略均满足定义 15.2 所述的旋法。即新乐汇的旋律线与现有乐汇集合 $\{MP[R]\}$ 的某一乐汇旋律线 $ml(MP[R])$ 一致,节奏与集合 $\{MP[R]\}$ 的另一乐汇的节奏 $rt(MP[R])$ 一致。

三、多乐汇结构

如何将几个按如定义 15.2、定义 15.3 所述的乐汇旋法构造的新乐汇按合理的方法连接成一个多乐汇结构以构造一个乐段是第二个层次的旋法问题。

定义 15.4 (音符间的 S 级关系):设音符 P,Q 分别为某一确定调性下的第 i,j 音级,设 $S=i-j$,称音符 P 对 Q 存在 S 级关系。记 σP,τQ 分别是音符 P,Q 的变化音级音符,其中 $\sigma, \tau \in \{\sharp, b, x, bb\}$,则称音符 σP 对音符 Q 存在 σS 级关系,音符 P 对音符 τQ 存在 $S\tau$ 级关系,音符 σP 对音符 τQ 存在 $\sigma S\tau$ 级关系。

例 15.3 图 15-3 中的音符 P、Q 依次为 D 大调音阶的第 2 音级与第 6 音级,故音符 P 对音符 Q 存在 $2-6=-4$ 级关系,或音符 Q 对音符 P 存在 $6-2=4$ 级关系。音符 $\sharp P$ 对音符 bQ 存在 $\sharp -4b$ 级关系。

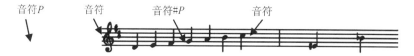

图 15-3 音符 P 对 Q 存在 -4 级关系,音符 $\sharp P$ 对音符 bQ 存在 $\sharp -4b$ 级关系

定义 15.5 (乐汇的 S 级自由模进关系):设 MP_A,MP_B 为两个节奏一致的乐汇(二者的最后一个音符的时值可以不一致),且二者具有相同的(非休止符)音符数。如果 MP_A 的第 i 个音符对第 $i+1$ 个音符存在 $\sigma S\tau$ 级关系,则 MP_B 的第 i 个音符对第 $i+1$ 个音符也存在 $\sigma S\tau$ 级关系,则称乐汇 MP_A 对乐汇 MP_B 存在 S 级自由模进关系,或称乐汇 MP_B 为乐汇 MP_A 的 S 级自由模进。简称乐汇 MP_A 对乐汇 MP_B 存在自由模进关系,其中 $\sigma, \tau \in \{\sharp, b, x, bb\}$ 或为空。

定义 15.6 (乐汇的 S 级严格模进关系):设 MP_A,MP_B 为二个节奏一致的乐汇(二者的最后一个音符的时值可以不一致),且二者具有相同的(非休止符)音符数。如果 MP_A 的第 i 个音符对第 $i+1$ 个音符的音程与 MP_B 的第 i 个音符对第 $i+1$ 个音符的音程一致,则称乐汇 MP_A 对乐汇 MP_B 存在 S 级严格模进关系。或称乐汇 MP_B 为乐汇 MP_A 的 S 级严格模进关系。简称乐汇 MP_A 对乐汇。

定义 15.7 (乐汇的关系):在节拍为 $Meter_x$,情感属性为 $Emotion_y$ 的乐汇集合 $MP\text{-}Set(Meter_x, Emotion_y)$ 中,任取二个乐汇 MP_A,MP_B,若它们满足表 15-1 所述的关系 $R_j(1 \leq j \leq 13)$,则称乐汇 MP_A 对乐汇 MP_B 存在关系 R_j。

表 15-1 乐汇的关系

RNo	关系名	描述
$R1$	重复关系	1)$MP_A = MP_B$;2)二者在歌曲中相应诗句的单词(或单词音节)数目相等;3)二个诗句具有相同的单词(或单词音节)分布
$R2$	节奏重复关系	1)MP_A 的节奏=MP_B 的节奏;2)二者在歌曲中相应诗句的单词(或单词音节)数目相等;3)二个诗句具有相同的单词(或单词音节)分布
$R3$	自由模进关系	1)MP_A 对 MP_B 存在自由模进关系;2)二者在歌曲中相应诗句的单词(或单词音节)数目相等;3)二个诗句具有相同的单词(或单词音节)分布

(续表)

RNo	关系名	描述
R4	严格模进关系	1)MP_A 对 MP_B 存在严格模进关系；2)二者在歌曲中相应诗句的单词(或单词音节)数目相等；3)二个诗句具有相同的单词(或单词音节)分布
R5～R8	A 类对比关系	MP_A 可分解成 $mp_{A_1}mp_{A_2}mp_{A_1}mp_{A_2}$；$MP_B$ 可分解成 $mp_{B_1}mp_{B_2}$；且:1)mp_{A_1} 的总时值 $\geqslant mp_{A_2}$ 的总时值；2)mp_{B_1} 的总时值 $\geqslant mp_{B_2}$ 的总时值；3)mp_{A_1} 对 mp_{B_2} 存在某一关系 Rj，其中，$1 \leqslant j \leqslant 4$
R9～R12	B 类对比关系	MP_A 可分解成 $mp_{A_1}mp_{A_2}mp_{A_1}mp_{A_2}$；$MP_B$ 可分解成 $mp_{B_1}mp_{B_2}$；且:1)mp_{A_1} 的总时值 $< mp_{A_2}$ 的总时值；2)mp_{B_1} 的总时值 $< mp_{B_2}$ 的总时值；3)mp_{A_2} 对 mp_{B_2} 存在某一关系 Rj，其中，$1 \leqslant j \leqslant 4$
R13	其他对比关系	除关系 $R1 \sim R12$ 以外的任意一首现有歌曲内的任意二个乐汇的关系

例 15.4 图 15-4 中美国歌曲《SUSANNA》的第 1、2 乐汇 MP_A 与 MP_B 存在节奏重复关系。

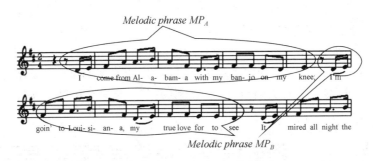

图 15-4 乐汇 MP_A 与 MP_B 存在节奏重复关系

例 15.5 图 15-5 展示的美国歌曲《WE SHALL NOT BE MOVED》的第 1、2 乐汇 MP_A 与 MP_B 存在自由模进关系。

图 15-5 乐汇 MP_A 与 MP_B 存在自由模进关系

例 15.6 图 15-6 展示的法国歌曲《LA MARSEILLAISE》片段的二个相邻乐汇 MP_A 与 MP_B 存在 A 类对比关系。

图 15-6 乐汇 MP_A 与 MP_B 存在 A 类对比关系，其中，mp_{A1} 与 mp_{B1} 存在自由模进关系

例 15.7 图 15-7 展示的美国黑人民歌《THE ASH GROVE》片段的二个相邻乐汇 MP_A 与 MP_B 存

在 B 类对比关系。

图 15-7 乐汇 MP_A 与 MP_B 存在 B 类对比关系，其中，mp_{A2} 与 mp_{B2} 存在自由模进关系

定义 15.8 （多乐汇结构）：一个多乐汇结构（记作 kMP）是一个 3 元式，即 $kMP = (k, MPSeq, RDS)$。其中，k 指出 kMP 含 k 个乐汇。$MPSeq$ 为由这 k 个乐汇构成的序列。RDS 是 kMP 的关系集合。即：

$RDS = \{(i_1, j_1, R_{k1}), (i_2, j_2, R_{k2}), \cdots, (i_s, j_s, R_{ks})\}$。对任意的 $r(1 \leqslant r \leqslant S-1), (i_r, j_r, R_{kr})$ 指的是 $MPSeq$ 中第 i_r 个乐汇对第 j_r 个乐汇满足如下条件：

① kMP 的乐汇序列 $MPSeq$ 的 k 个乐汇中（$k \geqslant 2$），相邻 2 个乐汇的前一乐汇对后一乐汇存在表 15-1 所述的某一关系 Rj，$1 \leqslant j \leqslant 4$，称 kMP 为连续模仿类多乐汇结构；

② kMP 的乐汇序列 $MPSeq$ 的第 1 对第 3 乐汇，第 3 对第 5 乐汇，…存在表 15-1 所述的某一关系 Rj 或第 2 对第 4 乐汇，第 4 对第 6 乐汇，…存在表一所述的某一关系 Rj，$1 \leqslant j \leqslant 4$，称 kMP 为间隔模仿类多乐汇结构；

③ kMP 的乐汇序列 $MPSeq$ 的 $k(k \geqslant 2)$ 个乐汇中，相邻 2 个乐汇的前一乐汇对后一乐汇存在表一所述的某一关系 Rj，$5 \leqslant j \leqslant 8$，称 kMP 为连续 A 类对比多乐汇结构；

④ kMP 的乐汇序列 $MPSeq$ 的 $k(k \geqslant 2)$ 个乐汇中，相邻 2 个乐汇的前一乐汇对后一乐汇存在表一所述的某一关系 Rj，$9 \leqslant j \leqslant 12$，称 kMP 为连续 B 类对比多乐汇结构；

⑤ kMP 的乐汇序列 $MPSeq$ 仅含单一乐汇，这个单一乐汇与出现在样板歌曲的后继乐汇仅存在表 15-1 所述的关系 $R13$，此时 kMP 的关系集合 RSD 为空集，称 kMP 为单乐汇结构。

于是依定义 15.8，任意一首乐汇序列形如(15.1)的样板歌曲，总可将其转化为如下的一个 k 乐汇结构序列(15.2)，其中，$kMP_j (j = 1, \cdots, M)$ 为一个 k 乐汇结构：

$$kMP_1, kMP_2, \cdots, kMP_M \tag{15.2}$$

例 15.8 图 15-8 所示的歌曲《This Land Is Your Land》中 MP_1 与 MP_2，MP_2 与 MP_3 构成连续模仿类的节奏重复关系，MP_1，MP_2，与 MP_3 构成多乐汇结构 kMP_1；类似地 MP_4，MP_5，与 MP_6 构成多乐汇

图 15-8 歌曲《This Land Is Your Land》中由多个乐汇构成的 3 个多乐汇结构 $kMP_1 \sim kmP_3$

结构 kMP_2；乐汇 MP_7 自身构成仅含单一乐汇的乐汇结构 kMP_3。

定义 15.9 （作曲模板）：设一现有歌曲 S 的乐汇序列 MP_1, MP_2, \cdots, MP_N 可分成 M 段乐汇序列，且每段乐汇序列可按定义 15.8 所述，构成一个多乐汇结构 $kMP_r (1 \leqslant r \leqslant M)$。设 $kMP_r = (k_r, MPSeq_r, RDS_r)$。称 $CT = (kMPSeq, RS)$ 为现有歌曲 S 的作曲模板。其中，$kMPSeq = kmP_1, kmP_2, \cdots, kmP_M$；$RS = \bigcup_{r=1}^{M} \{RDS_r\}$。

显然，当 $M=1$ 时，作曲模板描述了一种单段式的曲式结构，当 $M>1$ 时，作曲模板描述了一种多段式的曲式结构。

定义 15.10 （多乐汇结构的匹配）：设 $kMP = (k, MPSeq, RDS)$ 为一多乐汇结构。其中，$MPSeq = MP_1, \cdots, MP_k$；$RDS = \{(i_1, j_1, R_{k1}), (i_2, j_2, R_{k2}), \cdots, (i_s, j_s, R_{ks})\}$。设有乐汇序列 $MPSeq' = MP_1', \cdots, MP_k'$，若对 $r = 1, \cdots, s$，$MPSeq'$ 中第 i_r 个乐汇对第 j_r 个乐汇存在关系 R_{kr}，则 $kMP' = (k, MPSeq', RDS)$ 也是一多乐汇结构，并称多乐汇结构 kMP' 匹配多乐汇结构 kMP。

定义 15.10 提供了一种从一首现有的样板歌曲中所描绘的一个多乐汇结构构造一个与其相匹配的新的多乐汇结构的方法。

定义 15.11 （歌词的配曲）：设序列 V_1, V_2, \cdots, V_N 为一输入歌词 $Lyric$ 的诗歌形式，其中 $V_i (i = 1, \cdots, N)$ 为诗句。诗句 V_i 包含 r_i 个单词（或单词音节）。$CT = (kMPSeq, RS, T)$ 为满足指定节拍 $Meter_x$ 与表达情感 $Emotion_y$ 约束条件的某一现有歌曲 S 的作曲模板。设 $MP\text{-}Set(Meter_x, Emotion_y)$ 为节拍为 $Meter_x$ 且表达情感为 $Emotion_y$ 的样板歌曲集合 $S(Meter_x, Emotion_y)$ 上的乐汇集合。若存在乐汇结构序列 $MP_1(r_1), \cdots, MP_N(r_N)$，其中 $MP_i(r_i)$ 是由乐汇集合 $MP\text{-}Set(Meter_x, Emotion_y)$ 中的 2 个乐汇按定义 15.2、定义 15.3 所述的乐汇旋法构成的新乐汇，$i = 1, \cdots, N$。新乐汇序列 MP_1, \cdots, MP_N 按定义 15.8 分成 M 段乐汇序列并可构成一个多乐汇结构序列 $kMP_1, kmP_2, \cdots, kmP_M$。称新乐汇序列 MP_1, \cdots, MP_N 为输入歌词 Lyric 的一个配曲，如果：

① 新乐汇序列的第 $r(=1, \cdots, M)$ 个多乐汇结构 kMP_r 匹配作曲模板 CT 的多乐汇结构序列 $kMPSeq$ 的第 r 个多乐汇结构；

② 新乐汇序列的第 $r(=1, \cdots, M)$ 个多乐汇结构 kMP_r 的最后一个乐汇与第 $r+1$ 个多乐汇结构 kMP_{r+1} 的首个乐汇的关系与作曲模板 CT 的多乐汇结构序列 $kMPSeq$ 的第 r 个多乐汇结构的最后一个乐汇与第 $r+1$ 个多乐汇结构的首个乐汇的关系一致。

定义 15.11 给出了一种把给定的一首诗歌作为歌词的歌曲自动谱曲方法。下一节，我们将进一步给出基于定义 15.11 所描述的歌曲自动谱曲的计算模型所设计的自动作曲系统的体系结构，即功能描述。

第三节　自动作曲系统体系结构

图 15-9 为作者研发的自动作曲系统的体系结构（功能描述）。它包含二个子系统，为输入歌词配旋律子系统与为旋律配钢琴伴奏子系统。

使用为输入歌词配旋律子系统时，涉及歌曲库训练与为歌词配旋律二个阶段（参见图 15-9 的上半部分）。在歌曲库训练阶段，首先通过作曲大师输谱工具将收集到的现有样板歌曲手工输入计算机，并将样板歌曲的歌词手工分句成诗歌形式。然后，通过执行创建作曲模板程序（内含调用创建乐汇与多乐汇结构子程序）建立作曲模板库与乐汇库。在为歌词配旋律阶段，首先将输入歌词手工分句成诗歌形式。根据歌词内容设定情感属性、节拍与调式。然后通过执行搜索、匹配作曲模板程序（内含调用匹配多乐汇结构子程序与搜索匹配乐汇子程序）选择作曲模板以及相关的乐汇。最后系统依次执行音级置换程序与生成乐汇序列程序最终生成旋律。

使用为旋律配钢琴伴奏子系统时，涉及钢琴伴奏音型元结构库训练与为旋律配钢琴伴奏谱二个阶段（参见图 15-9 的下半部分）。在钢琴伴奏音型元结构库训练阶段，系统通过作曲大师输谱工具将收集到的现有钢琴伴奏谱手工输入计算机。然后以此作为训练样本集合，建立 2 个隐马尔科夫模型，即和声序进

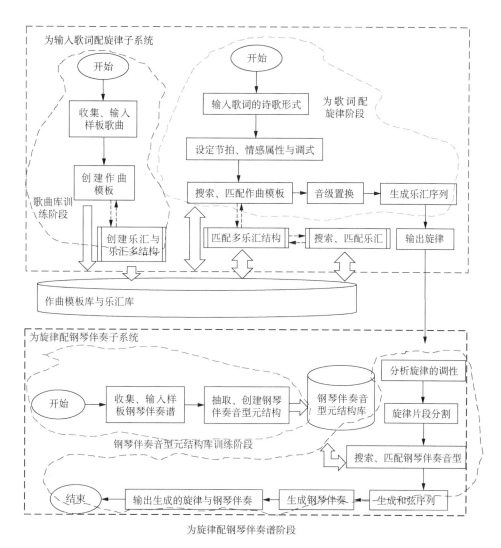

图 15-9 自动作曲系统体系结构

(Harmonic Progression)模型与节奏对比序列模型。从而建立了钢琴伴奏音型元结构库。在为旋律配钢琴伴奏谱阶段,系统利用已建立的和声序进模型与节奏对比序列模型,通过 Viterbi 算法为程序生成的旋律寻求钢琴伴奏音型序列,实现如下伴奏策略:

① 寻找能与旋律声部构成节奏对比的伴奏音型序列;
② 寻找能与旋律声部构成模仿与模进关系的伴奏音型;
③ 在纵向上构成的和声在横向序进(Harmonic Progression)上与被训练的某一钢琴伴奏谱一致。

第四节 实验与质量评估

为测试与评估第二节、第三节所述的旋律创作方法,我们首先进行了算法作曲实验并邀请 21 位有作曲经验的听众按照预设的选项主观评估算法生成的机器音乐。然后提出一种评估歌曲质量的客观估算模型。最后比较与讨论听众的主观评估结果与客观估算模型的评估结果的异同及各自方法的优缺点。

一、实验数据、创作目标与约束条件的设定

我们从收集的歌曲库(包含 2/4、3/4、4/4 三种节拍的歌曲 150 首)中任选 7 首现有的歌曲。直接以每首歌曲歌词的诗歌形式作为创作目标(歌曲)的歌词并以相同的表达情感及节拍作为作曲程序的创作约束条件,以使算法生成同样歌词但新的旋律的歌曲。

二、评估方法-客观估算模型与主观评估模型

首先,我们需要对收集到的样板歌曲作适当的分类。将表达情感、节拍及速度范围一致的歌曲划分为同类歌曲。在同类歌曲中,任取一现有的样板歌曲的歌词,根据其在系统训练时指定的诗歌形式,得到歌词的诗句数并把与歌词的诗句数相同的乐汇数作为创作同类新歌曲的预设创作目标,在歌曲库训练阶段建立的作曲模板库中选择表达情感、节拍、速度范围、调式及乐汇数一致的作曲模板。优先选取样板歌曲中不同歌词,但乐汇数相同且同类样板歌曲训练出来的作曲模板,以便算法能生成出更具创新意义的新歌曲。而评估算法生成的歌曲的质量将涉及旋律的创新性与美感度二个方面。

(一) 评估歌曲质量的客观估算模型

先引入下面的定义。

定义 15.12 (再现乐汇节奏、再现子乐汇节奏与再现父乐汇节奏):若出现在算法生成的歌曲中的某一乐汇节奏 R_A(音符时值序列)与同类样板歌曲中的某一乐汇的节奏一致,则称乐汇节奏 R_A 存在再现乐汇节奏。若乐汇节奏 R_A 中包含某同类样板歌曲中的某一乐汇节奏 R_B($R_B \neq R_A$,且二者相一致的音符在小节中的位置也一致),则称乐汇节奏 R_A 存在再现子乐汇节奏。若某同类样板歌曲中的某一乐汇节奏 R_C 包含乐汇节奏 R_A($R_C \neq R_A$,且二者相一致的音符在小节中的位置也一致),则称乐汇节奏 R_A 存在再现父乐汇节奏。

由定义 15.2 及定义 15.12 可知,算法生成的歌曲中的任一乐汇节奏总存在再现乐汇节奏。

定义 15.13 (再现乐汇音级序列、再现子乐汇音级序列与再现父乐汇音级序列):若出现在算法生成的歌曲中的某一乐汇中非休止音符构成的音级序列 P_A 与某同类样板歌曲中某一乐汇中非休止音符构成的音级序列一致,则称乐汇音级序列 P_A 存在再现乐汇音级序列。若乐汇音级序列 P_A 中包含某同类样板歌曲中的某一乐汇中非休止音符构成的音级序列 P_B($P_B \neq P_A$),则称乐汇音级序列 P_A 存在再现子乐汇音级序列。若某同类样板歌曲中某一乐汇中非休止音符构成的音级序列 P_C 包含乐汇音级序列 P_A($P_C \neq P_A$),则称乐汇音级序列 P_A 存在再现父音级序列。

由定义 15.3、定义 15.13 可知,算法生成的歌曲中的任一乐汇中非休止音符构成的音级序列总存在再现乐汇音级序列。

定义 15.14 (再现乐汇、再现子乐汇与再现父乐汇):若出现在算法生成的歌曲中的某一乐汇 MP_A 与某同类样板歌曲中的某一乐汇一致,则称乐汇 MP_A 存在再现乐汇。若乐汇 MP_A 中包含某同类样板歌曲中的某一乐汇 MP_B($MP_B \neq MP_A$,且二者相一致的音符在小节中的位置也一致),则称乐汇 MP_A 存在再现子乐汇。若某同类样板歌曲中的某一乐汇 MP_C 包含乐汇 MP_A($MP_C \neq MP_A$,且二者相一致的音符在小节中的位置也一致),则称乐汇 MP_A 存在再现父乐汇。

定义 15.15 (首现乐汇):若出现在算法生成的歌曲中的某一乐汇 MP_A 既不存在再现乐汇,也不存在再现子乐汇及再现父乐汇,则称乐汇 MP_B 为首现乐汇。

于是在指定表达情感、节拍及速度的范围下,我们可以通过下面的公式统计由算法生成的旋律特性的概率如下:

再现乐汇节奏规范率:

$$P_{B-RhyNor} = \frac{\sum 再现乐汇节奏以及再现子或父乐汇节奏在同类样板歌曲中出现的次数}{系统收集的同类样板歌曲的乐汇总数} \times 100\%$$

(15.3)

再现乐汇音级序列规范率:

$$P_{B-DegNor} = \frac{\sum 再现乐汇音级序列或再现子或父乐汇音级序列在同类样板歌曲中出现的次数}{系统收集的同类样板歌曲的乐汇总数} \times 100\%$$

(15.4)

再现乐汇规范率：

$$P_{B-Nor} = \frac{\sum 再现乐汇以及再现子或父乐汇在同类样板歌曲中出现的次数}{系统收集的同类样板歌曲的乐汇总数} \times 100\% \quad (15.5)$$

首现乐汇再现率：

$$P_{A-Re} = \frac{首现乐汇在算法生成歌曲中出现的次数}{算法生成歌曲的乐汇总数} \times 100\% \quad (15.6)$$

在指定的表达情感、节拍及速度范围下，再现乐汇、再现乐汇节奏与再现乐汇音级序列（即旋律线）的规范率越高，表示它们出现在收集到的同类样板歌曲的频度就越高。乐汇的节奏或旋律线在同类样板歌曲中具有较高的出现率，它们较易于被听众接受。局部上具有良好的规范性，从而美感度较好。歌曲中乐汇的首现乐汇再现率体现出歌曲的创新性。于是，我们可以通过下面的公式引入创新度与美感度来评价一首歌曲的质量优劣：

$$创新度 = \sum P_{A-Re} \quad (15.7)$$

$$美感度 = \mu_1 \sum P_{A-Re} + \mu_2 \sum P_{B-Rhy} + \mu_3 \sum P_{B-DegNor} + \mu_4 \sum P_{B-Nor} \quad (15.8)$$

式中，$\sum P_{A-Re}$ 表示歌曲的全部首现乐汇再现率之和；μ_1 为美感度分项 $\sum P_{A-Re}$（歌曲的全部首现乐汇再现率之和）的估算权重系数，μ_2 为 $\sum P_{B-Rhy}$（歌曲的全部再现乐汇节奏规范率之和）的估算权重系数，μ_3 为 $\sum P_{B-DegNor}$（歌曲的全部再现乐汇音级序列规范率之和）的估算权重系数，μ_4 为 $\sum P_{B-Nor}$（歌曲的全部再现乐汇规范率之和）的估算权重系数；$0 \leq \mu_1, \mu_2, \mu_3, \mu_4 \leq 1$ 且 $\mu_1 + \mu_2 + \mu_3 + \mu_4 = 1$。我们期望选择恰当的 $\mu_1, \mu_2, \mu_3, \mu_4$ 值以使估算美感度的公式（15.8）的结果与人主观评估的结果尽可能一致。

7 首算法生成的歌曲的歌名与歌词出自 7 首收集到的现有样板歌曲，每首样板歌曲与相同歌名与歌词的算法生成的旋律的创作目标是一致的。于是这 7 首收集到的现有样板歌曲的创新度与美感度，同样可通过用公式（15.3）～公式（15.8）来估算。只是在计算同类歌曲数时应不算本身这一首。

显然，使用公式（15.7）、公式（15.8）估算一首歌曲的创新度、美感度与下面两个因素有关：

① 系统收集样板歌曲的多寡；

② 如何分派分项估算权重系数 μ_1, μ_2, μ_3 与 μ_4 的值。

当系统收集样板歌曲的数目越多，则公式（15.7）、公式（15.8）的估算结果就越客观、越准确。而公式（15.8）中分项估算权重系数 μ_1, μ_2, μ_3 与 μ_4 值的分派与听众对被评估歌曲整体美感度（或称整体印象）在心目中的评价与其各个分项（创新性、节奏规范性、旋律线规范性以及旋律规范性）在心目中的评价的占比有关。因此，如何确定 μ_1, μ_2, μ_3 与 μ_4 的值，还需考察下面的听众主观评估模型与结果。

（二）主观评估模型与结果以及客观估算模型与结果的比较与讨论

作者将这 7 首现有歌曲与以相同歌名、歌词、节拍及情感属性为创作目标的 7 首算法生成的旋律混在一起提交给 21 位有作曲经验的听众。让他们从独特性（指评估人凭其主观经验，判定被评估歌曲不同于其他同类歌曲的独有特性）、流畅性（指评估人凭其主观经验，判定被评估歌曲旋律的流畅度以及前后的一致性）、正确性（指评估人凭其主观经验，判定被评估歌曲旋律是否能正确反映歌词的表达情感或意境），以及整体印象（指评估人凭其主观经验，判定被评估歌曲旋律的整体美感性），按 0～10（0 为最差 10 为最好）打分。

令 $GenImpression(i,j)$ 为第 i 位评估人为第 j 首歌曲提供的整体印象评估分；$Specificity(i,j)$ 为第 i 位评估人为第 j 首歌曲提供的独特性评估分；$Fluency(i,j)$ 为第 i 位评估人为第 j 首歌曲提供的流畅性评估分；$Correctness(i,j)$ 是第 i 位评估人为第 j 首歌曲提供的正确性评估分。

假设每位评估人对 15 首歌曲的整体印象评估分与其他三个分项都遵守相同的线性叠加关系。通过对 15 首歌曲的评估分值样点实施三元线性拟合，则可以获得 21 份三元线性关系：

$$GenImpression(i,j) = w_1(i) \times Specificity(i,j) + w_2(i) \times Fluency(i,j) + w_3(i) \times$$
$$Correctness(i,j) + \delta(i,j); \quad i=1,\cdots,21; \quad j=1,\cdots,14 \quad (15.9)$$

其中，$w_1(i)$，$w_2(i)$，$w_3(i)$ 为第 i 份公式(15.4～15.9)的各分项拟合权重系数。且 $w_1(i) + w_2(i) + w_3(i) \approx 1$。$w_1(i) \times Specificity(i,j) + w_2(i) \times Fluency(i,j) + w_3(i) \times Correctness(i,j)$ 为整体印象评分的预测值；$\delta(i,j)$ 为拟合误差，即整体印象评分实际值 $GenImpression(i,j)$ 与预测值之差。第 i 份代表第 i 位评估人的评估模型。可以看出 21 位评估人提供的 21 种评估模型各不相同。为排除一些主观打分相差过大的评估数据，我们引入统计学的中位数概念。

尽管不同评估人对同一首歌曲的评估标准存在差别，根据测试表格，得到下面的整体印象拟合：

$$GenImpression(i_m, j) = 0.2771 Specificity(i_m, j) + 0.3260 Fluency(i_m, j) +$$
$$0.4124 Correctness(i_m, j) + \delta(i_m, j); \quad j=1,\cdots,14 \quad (15.10)$$

其中，$Specificity(i_m, j)$、$Fluency(i_m, j)$、$Correctness(i_m, j)$、$GenImpression(i_m, j)$ 以及 $\delta(i_m, j)$ 依次是测试表格中第 j 首歌曲的独特性评分的中位数、流畅性评分的中位数、正确性评分的中位数、整体影响评分的中位数，以及拟合误差。

下面我们再回到客观估算模型。一首歌曲 X 的某一乐汇 A 的再现乐汇节奏规范率指的是歌曲 X 中所有与乐汇 A 的节奏（音符时值序列）一致的乐汇数目与这些乐汇的子、父乐汇数目之和，除以同类样板歌曲（不包括歌曲 X）中所有与乐汇 A 的节奏一致的乐汇数与这些乐汇的子、父乐汇数之和所得的比值。一首歌曲 X 的某一乐汇 A 的再现乐汇音级序列（旋律线）规范率指的是歌曲 X 中所有与乐汇 A 的音级序列（旋律线）一致的乐汇数目与这些乐汇的子、父乐汇数之和除以在同类样板歌曲（不包括歌曲 X）中所有与乐汇 A 的音级序列一致的乐汇数目与这些乐汇的子、父乐汇数之和所得的比值。一首歌曲 X 的某一乐汇 A 的再现乐汇规范率指的是出现在歌曲 X 中乐汇 A 的数目与其子、父乐汇数目之和除以出现在同类样板歌曲（不包括歌曲 X）中乐汇 A 的数目及其子、父乐汇数目之和所得的比值。

如果我们假定评估人对一段旋律的节奏审美认定与该段旋律的旋律线的审美认定视为同等重要，则不妨假定再现乐汇节奏规范率与再现乐汇音级序列（旋律线）规范率对美感度的贡献权重相当，且再现乐汇规范率对美感度的贡献权重为前二者（即乐汇的节奏与旋律线）对美感度的贡献权重之和（因为乐汇包含这个乐汇的节奏与旋律线），则可令公式(15.10)的分项估算权重系数间有关系：

$$\mu_4 = \mu_2 + \mu_3 = 2\mu_2 = 2\mu_3 \quad (15.11)$$

如果把：①公式(15.7)的创新度与三元线性拟合公式(15.9)的 $Specificity(i,j)$ 视为同类评估值；②公式(15.8)的美感度与三元线性拟合公式(15.9)的 $GenImpression(i,j)$ 视为同类评估值；③公式(15.8)的 $\mu_2 \sum P_{B-RhyNor} + \mu_3 \sum P_{B-DegNor} + \mu_4 \sum P_{B-Nor}$ 即 $\mu_2 \times$ 再现乐汇节奏规范率之和 $+ \mu_3 \times$ 再现乐汇音级序列规范率之和 $+ \mu_4 \times$ 再现乐汇规范率 $\mu_2 \sum P_{B-ShyNor} + \mu_3 \sum P_{B-DegNor} + \mu_4 \sum$ 之和 P_{B-Nor} 之和与三元线性拟合公式(15.9)的 $w_2(i) \times Fluency(i,j) + w_3(i) \times Correctness(i,j)$ 视为同类评估值，则可令客观估算模型的公式(15.8)中的分项估算权重系数与公式(15.9)的分项拟合权重系数有下面的关系：

$$\mu_1 = w_1(i) \quad (15.12)$$

$$\mu_2 + \mu_3 + \mu_4 = w_2(i) + w_3(i) \quad (15.13)$$

由公式(15.11)与公式(15.13)可推出：

$$\mu_2 = \mu_3 = (w_2(i) + w_3(i))/4 \quad (15.14)$$

$$\mu_4 = (w_2(i) + w_3(i))/2 \quad (15.15)$$

在整体印象分拟合公式(15.9)中取 $i = i_m$，则可获得代表最佳主观评估模型的整体印象分拟合公式(15.10)。即将三个分项权重系数的取值为 $w_1(i_m) = 0.2771$，$w_2(i_m) = 0.3260$，$w_3(i_m)$ 代入公式(15.12)、公式(15.14)、公式(15.15)，得到 $\mu_1 = 0.2771$，$\mu_2 = \mu_3 = 0.1807$，$\mu_4 = 0.3614$，将其代入公式

(15.8)得到我们最终选择的下面公式(15.16)。我们把公式(15.16)作为客观估算模型中旋律美感度的估算公式：

$$美感度 = 0.2771 \sum P_{A-Re} + 0.1807 \sum P_{B-RhyNor} + 0.1807 \sum P_{B-DegNor} + 0.3614 \sum P_{B-Nor}$$
(15.16)

三、与现有自动作曲系统的比较与讨论

（一）与 David Cope 的 EMI 系统的比较与讨论

David Cope 的 EMI 系统，无疑是风格自动复制的典范。风格指的是创作者在创作中使用异于同行的创作方法。EMI 系统通过复制"信号"来体现风格模仿。这里的信号指的是在一位作曲家的 2 首或以上的音乐作品中通过模式匹配的方法寻找多次重复或类似重复出现的旋律片段。信号的长度可以是 2 到 5 个拍子(4 到 10 个旋律音符)，不受系统通常复制单位为单拍子或整小节的限制。EMI 以整拍子或整小节为单位直接复制出现在现有的同一作曲家音乐作品不同地方的多声部音乐片段。并将这些片段按所谓的 SPEAC 模型重新拼接，以此获得新音乐。

而我们的旋律创作方法则是以乐汇作为基本创作单位。以某一现有歌曲中乐汇之间的关系作为创作目标旋律中乐汇拼接的依据。并将 2 个属于相同类别(出自节拍相同且表达情感相同的多首歌曲中)的乐汇的每个音符的时值与调性音级互相对换而获得新乐汇。与 EMI 系统的信号相对应的类似概念则是我们系统创作的歌曲中所涉及的主题。它由一个或多个乐汇组成。由于乐汇不是直接复制现有歌曲的旋律片段，因此这里的主题也是新的旋律片段。而我们系统通过复制现有歌曲中某一旋律片段的节奏与另一旋律片段的旋律线来体现创作技术的模仿。

因此，系统在创作风格的模仿上不局限于某位作曲家作品中信号或其他创作技术的复制。而是在一个满足指定创作约束条件(相同表达情感及节拍)的样板歌曲集合中各种可能创作技术的复制。EMI 系统创作音乐的体裁涉及钢琴奏鸣曲、四声部合唱曲等，且各声部的创作是同时进行的。而我们的音乐创作系统的体裁是歌曲旋律及旋律的钢琴伴奏。且系统先执行旋律创作部分，然后再根据旋律声部的结果配置钢琴伴奏。

（二）与 Miguel Delgado 等人的 Inmamusys 系统的比较与讨论

音乐可用来表达人类思维过程中涉及的情感或意境。Miguel Delgado 等人研发的 Inmamusys 系统的一个重要特色在于为待生成的音乐指定表达的情感。即表达指定的情感或意境成为系统所创作音乐的一个目标特征。于是系统最终生成的音乐是否表达了这个指定的情感就可作为系统生成音乐质量的一项评估依据。本文的主观评估也涉及情感属性这一选项。但为避免不同人主观评估标准不一致的问题，作者增加了客观估算评估模型。

由于 Inmamusys 系统是基于规则的音乐创作系统，因此若规则较简单，系统对多次指派同一情感的输入，有可能会生成相同或类似的音乐。所以，为提高创作能力或丰富创作风格，Inmamusys 系统在需要进一步扩充时，存在新知识的规则形式化与规则扩充的问题。而我们的作曲系统则可以通过输入与训练现有的新歌曲，扩充乐汇库和作曲模板库。通过人机界面，筛选不同的同类样板歌曲集合，就可以为同一指定的情感、节拍的输入，生成不同风格的但同一类型的新的音乐作品。

（三）与 Francois Pachet 等人的 Flow-Machines 的比较与讨论

Flow-Machines 是以提高人的创造力为目的的内容创新项目。该项目的目标是研发一种能够进行"自反交互"(Reflexive Interactions)的工具系统。这里的"自反交互"指的是人与一个试图模仿人行为的系统进行人机交互的过程。其主要思想是将创造性的概念和创作风格相结合。Francois Pachet 等人的作曲系统使用 HMM 模型来模拟某一特定风格的作曲技术(如巴赫的 4 声部合唱曲)。同时通过人机交互的手段嵌入某些不同于原创作风格的特定约束条件，以使系统生成具有创新意义的新作品。尽管 Francois Pachet 试图把能创作出高质量的机器音乐系统作为其研究的目标，但是他并没有具体说明什么才是高质量的机器音乐的具体特征，以及评估机器音乐质量的具体方法与标准是什么。作者认为，制定机

器音乐质量评估的标准与手段是算法作曲系统研究的不可或缺的部分。因此,作者提出了基于估算公式的机器音乐质量评估的客观估算模型与基于人评估的主观评估模型,以及二者之间的相互支撑的关系。

第五节 深度学习下的算法作曲问题

在人工智能领域的高速发展趋势下,深度生成模型已经成为了音乐生成任务的一项重要技术方法,依托于深度生成模型的系统所生成的音乐已经能够超过基于传统模板化的生成模型。然而,人工智能在音乐生成领域的发展仍然非常缓慢,目前人们对于深度学习的利用停留在非常起步的阶段,并且仍然难以让模型生成具有良好结构性的音乐。同时,现有的很多模型只能刻画特定作曲家(例如巴赫)的一些音乐,模型并不能从音乐数据中学习到音乐的普适表征和泛化表达。这些发展的阻碍让音乐生成技术在各种领域的应用止步不前。

为什么现有的很多基于深度学习的生成模型无法生成和人类创作相近的旋律呢?我们认为,其中本质的问题在于我们对于音乐的表征设计上存在很多缺陷。音乐生成问题之所以难以解决,是因为音乐本身的序列结构非常复杂,一首曲子中每一段乐句都由旋律、和弦、织体等多个部分参与组成。同时作曲理论在原本复杂的乐句结构中加入了更多相互关系和长期联系,例如和弦行进、功能标记、起承转合等。大部分的音乐生成模型或算法每次生成一个音符、一个拍点甚至是一个更小的音乐切片,但是作曲却采用更长的创造单位,音乐家们都是从音乐动机、小节片段为基本单位来创造音乐。即使一些模型的结构具有非常强的序列推演和记忆能力,音乐表征方法上的差异仍让这些模型的生成结果缺少了音乐的整体结构。同时,微小的音乐生成单位不仅会造成生成音乐在长段结构上的缺失,也会让整个模型的计算机复杂度升高,造成更多的计算力负担,不利于进一步的迁移研究和深入研究。因此,对于音乐表征的设计研究在提高音乐生成效果和拓宽音乐生成的迁移应用领域有举足轻重的作用。

另一方面,前节也同样提到的,音乐生成问题的评价体系一直以来是一个悬而未决的问题。由于音乐的评价既存在大量的作曲技巧、结构分析,也存在很多主观的判别,同时由于每一个人的欣赏水平的差异,主观的判别分数也会因人而异。因此,找寻到合适的、综合的音乐评价标准非常困难。

在本章接下来的章节中,我们会介绍一些已有的优秀的深度学习自动作曲模型,同时,我们结合了表征设计的思路,提出了基于显式表征和隐式表征的相关的自动作曲模型。同时我们结合了主观的听觉实验和客观的结构分析实验,来对生成的音乐进行评价,从而更好地克服本课题中的相关难点。

第六节 WaveNet 与 DeepBach:基于深度学习的自动作曲模型案例

一、WaveNet

WaveNet 是由 DeepMind 提出的基于卷积神经网络(Convolutional Neural Networks,CNN)的生成模型,该模型能够从已知的一段音频序列中预测出接下来可能的音频序列。

生成模型的条件概率公式可以被表达成:

$$p(x) = \prod_{t=1}^{T} p(x_t \mid x_1, \cdots, x_{t-1}) \tag{15.17}$$

指定位置的序列值 x_t 是根据 $x_1 \cdots x_{t-1}$ 的值来推算的,在生成了序列值 x_t 之后,下一个序列值 x_{t+1} 将递进式地根据 $x_2 \cdots x_t$ 的值来推算,整个模型可以由图 15-10 来阐述。

底下蓝色的部分是序列最初的输入,中间的隐藏层由不同大小卷积核的一维卷积神经网络组成,最右上方橙色的即为下一个序列值的输出。

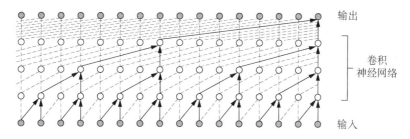

图 15-10　WaveNet 生成模型的网络结构,翻译自原论文

WaveNet 结构中也可以添加指定的全局条件,公式将被进一步转换成:

$$p(x \mid h) = \prod_{t=1}^{T} p(x_t \mid x_1, \cdots, x_{t-1}, h) \tag{15.18}$$

在音乐情境中,全局条件 h 可以是贯穿整个音乐的结构,例如和弦行进、和弦功能标记、节奏型等。全局条件将被增加在神经网络的激活函数层,增加了全局条件的 WaveNet 在生成音乐时,不仅能够考虑到前面的音频序列,并且能够考虑到其他条件的限制,从而生成更加符合音乐性的旋律。

二、DeepBach

基于卷积神经网络的音乐生成模型是属于比较新兴的模型,虽然卷积神经网络在图像生成和检测的任务中能够发挥出更大的用处,但是若把音乐当成"图像"处理,生成所产生的微小"噪点"在敏感的人耳听觉中将产生极大的干扰。因此这一类模型对于模型的训练损失精度要求非常苛刻,训练的难度也随之增加。

相比之下,时间序列模型的音乐生成研究在历史上存在一个不断发展的过程,是更加传统的方法。这些模型一开始从无条件型(没有和弦、节奏等条件限制)的单旋律音乐生成入手,最先的关于时间序列模型生成旋律的工作将旋律表示为音高(Pitch)的时值序列,将时序反向传播算法(Back-Propagation Through Time, BPTT)应用到旋律生成的领域。其模型能够具备生成符合音符序列的能力,但是其生成的结果在长度和音乐性上都存在不稳定性,后续的相关工作从音乐的其他组成元素(例如和弦和节奏型)方面对序列的生成进行约束,从而指导旋律的生成。然而,这种条件本身具有固定的模板性,而非训练的结果,因此生成的结果虽然在音乐性上得到了提升,但是大量的生成结果也趋于单调和重复。

在循环神经网络(Recurrent Neural Networks,RNN)和其演化版本长短期记忆网络(Long Short-term Memory,LSTM)的普及后,音乐序列中存在的长期依赖在音乐生成中进一步被考虑。Douglas Eck 等人通过测试基于长短期记忆网络的模型在蓝调音乐的实时即兴创作表现阐述了循环神经网络在表达更高层音乐信息(例如动机重复)的能力。Andres E.Coca 等人定义了一系列衡量音乐的损失指标(Tone Division, Mode, Number of Octaves),利用循环神经网络从给定的"音乐灵感"序列中生成相关的旋律。Mason Breton 利用单元选择算法(Unit Selection Method)定义了一系列音乐的衡量尺度作为音乐的最小单元,并使用长短期记忆网络为基本网络层的深度语义结构模型(Deep Structured Semantic Model,DSSM)来预测未来的音乐单元。这种方法不直接生成音乐的基本元素(例如音高),从另一个角度阐述,该模型实际上是在从自然语言的角度理解并生成音乐。

DeepBach 是近年来音乐生成领域中效果较好的时间序列模型。其利用了双向长短期记忆网络,仿照著名德国作曲家约翰·巴赫的四部和声编配技法,为已有的单旋律编配四部和声,或是即兴创造四部和声的音乐。

DeepBach 使用和声和额外音乐信息的组合向量 (V, M) 作为每个时间点的序列表征。其中 V 表示声部,每一个时间点 t 上 V 存在四个值:

$$V^t = \{V_1^t, V_2^t, V_3^t, V_4^t\} \tag{15.19}$$

分别表示四个声部(女高音、女中音、男高音、男低音)的音高。

M 表示额外信息,包含了延长音标识 F(Fermata),音序节拍标号 S(Metronome),图 15-11 展示了从谱面到 DeepBach 数据表征的转换过程。

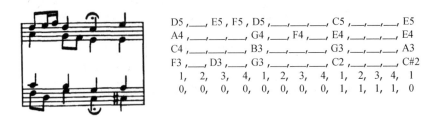

图 15-11　DeepBach 数据表征,上方为各声部音高,下方为节拍和延长音标识,引用自原论文

设计了数据表征后,DeepBach 编配和声的问题可以转换为生成各部分位置上的和声 V_i^t 的问题,即计算生成声部音符的条件概率:

$$p_t^i(V_i^t \mid V_{\setminus i,t}, M, \theta_{i,t}), 其中\{V_i^t \mid i \in [4], t \in [T]\}^5 \tag{15.20}$$

V_i^t 代表了在指定时刻 t 的第 i 个声部的音高,$V_{\setminus i,t}$ 代表了在序列中除了 V_i^t 之外的所有音高。

每一个音高的生成是由当前谱面的额外信息和其他所有已知的音高所推算得出的。整个模型的收敛目标即最大化所有和声音符条件概率的似然估计:

$$\max_{\theta_i}\log p_i(V_i^t \mid V_{\setminus i,t}, M, \theta_i), 其中 i \in [4] \tag{15.21}$$

如图 15-12 所示,在模型设计上,DeepBach 采用了双向循环神经网络,中间某一个时刻的和声生成取决于其前段的已知和声序列和后段的已知和声序列。前后段的序列通过嵌入层后输入进双向循环神经网络,与生成位置的状态相合并,最后输出生成位置的和声概率分布。

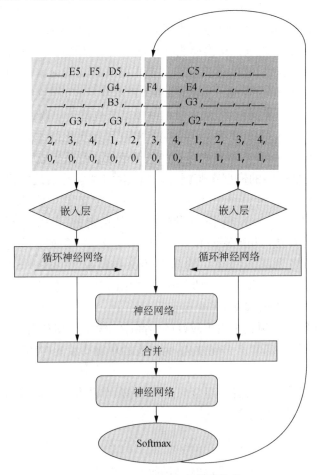

图 15-12　DeepBach 的模型结构

为了初始化谱面,DeepBach 采用伪吉布斯采样的方法,先随机生成一段部分填充的谱面(如上图青蓝色和灰褐色的部分),这段谱面被作为已知信息,参与中间时刻和声的预测,基于这样填补式的流程,整个生成流程如表 15-2 所示。

表 15-2 DeepBach 算法流程

DeepBach 生成流程 基于伪吉布斯采样
1. 输入:和声序列的长度 L,额外信息 M,四部和声概率分布(p_1,p_2,p_3,p_4)
2. 创建长度为 L 的和声列表 $V=(V_1,V_2,V_3,V_4)$
3. 在和声序列中随机生成(填补)一些和声内容
4. 开始循环 $m=1\cdots M$
5. $i \leftarrow [1,2,3,4]$
6. $t \leftarrow [1,\cdots,L]$
7. 利用模型从 $p_i^t(V_i^t \mid V_{\setminus i,t}, M, \theta_{i,t})$ 生成 V_i^t
8. 结束循环
9. 输出 $V=(V_1,V_2,V_3,V_4)$

DeepBach 利用对和声数据的表征、双向神经网络结构的应用和填补式的生成思路,造就了听觉效果非常好的"类巴赫"音乐作品的生成。然而,从另一个方面分析,巴赫的数据集的严整性和对位性也早就创造了该模型生成结果的良好艺术性;同时模型并不具有描述大部分音乐特征的能力,只能停留在对于一个作曲家乐曲的模仿和刻画中,这是它存在的局限性。

第七节 基于显式表征的旋律生成模型

本节将阐述我们提出的一种基于显式表征的深度学习旋律生成模型。

一、问题定义

对于一段长度为 T 的音乐序列,在给定前 $t(t<T)$ 的音乐序列和长度为 T 的整个和弦行进信息,我们将根据这些条件生成从 $t+1$ 到 T 的音乐序列。换言之,我们的输入由前 t 个单位的旋律信息和 T 个长度的和弦信息组成。在生成过程中,和弦信息作为每一个音符生成的条件约束,在每一个时间点的生成流程中给定,生成的结果将同时考虑到旋律的信息和相关的和弦信息。

图 15-13 基于显式表征旋律的生成模型的问题定义

如图 15-13 所示,五线谱上方的音轨代表旋律,下方的音轨代表和弦。被黑色框体包含的部分 $M_{1:t}$ 和 $C_{1:T}$ 分别代表了已知的旋律和所有的和弦信息。被蓝色框体包含的部分 $M_{t+1:T}$ 代表了我们需要预测(生成)的旋律序列。在这个单向的模型中,条件概率公式可以被表示为:

$$P(M_{t+1:T} \mid C_{1:T}) = \prod_{i=1}^{t+1} p(m_i \mid m_1, \cdots, m_{i-1}, c_1, \cdots, c_i) \tag{15.22}$$

其中,M,C 表示指定位置的旋律序列和和弦序列,而 m_i,c_i 则表示在指定时间位置 i 的旋律和和弦。对于每个需要生成的旋律 m_i,单向的模型会考虑到该时间点以前的旋律序列和和弦序列,根据这些信息用合适的旋律进行填充。

除了单向模型之外,该模型还能够被双向的网络结构模型所利用:

$$P(M_{t+1:T} \mid C_{1:T}) = \prod_{i=1}^{t+1} p(m_i \mid m_1, \cdots, m_{i-1}, c_1, \cdots, c_T) \quad (15.23)$$

在双向模型中,每一个旋律在生成的过程中都将考虑到所有的和弦约束 c_1, \cdots, c_T。这一项细微的改进在旋律的生成中会产生深远的影响,因为在一个乐句中,每一个音符不仅要考虑到前面的旋律是如何发展的,还需要考虑到后面的和弦行进是如何延申的。相比于单向模型,双向的模型对于每一个生成的旋律信息都施加了全局的(和弦)限制,而这一点与在人类创作音乐时对于旋律发展的考虑不谋而合。

二、旋律及和弦的显式表征设计

对于序列模型,我们使用两个独热编码向量的组合 V 来表征某一个时间点上的旋律和和弦的信息:

$$V = (M, C) \quad (15.24)$$

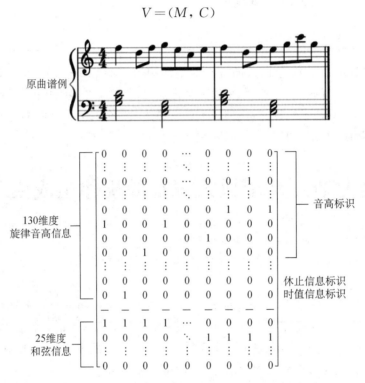

图 15-14　基于旋律和和弦标识的显式表征设计

如图 15-14 所示,上方的部分为原音乐片段所对应的乐谱,而下方的矩阵即为由 V 组合而成的大小为 $T \times 155$ 的整体音乐序列矩阵。

序列矩阵的上方 130 维代表的是旋律信息,由 128 维音高信息、1 维时值信息和 1 维休止符信息组成,音高信息指示了当前时间应该标识什么音符,时值信息标识了当前时间是否应该持续保持上一个音符,休止符信息表示当前时间是否有音符。

序列矩阵的下方 25 维表示的是和弦信息,为了简化和弦标注,我们使用 12 个大调三和弦、12 个小调三和弦和 1 个空和弦标识作为全部的和弦集,对于不在这 25 个和弦中的其他和弦,我们采用"就近原则",将它们对应到与其音符距离最近且同根音的已知和弦中(例如 C-Major7 和弦对应到 C-Major,C-minor7 对应到 C-minor,C-Augment 对应到 C-Major)。在和弦信息中,我们并没有引入额外的时值信息维度,因为对于旋律来说,音符的持续时间是旋律的重要因素,甚至超越了音符的内容本身;而对于和弦而言,和弦本身指示了当前时间点上的音乐色彩,相比于时值,其内容更应该被时刻表征。

对于基于卷积神经网络的模型,我们利用原始的旋律 MIDI 数据($T \times 128$)作为旋律输入,同时将和弦数据如序列模型的处理方式一般预处理为 $T \times 25$ 的序列矩阵,参照 WaveNet 的条件嵌入方式作为全局条件 C 嵌入到网络的训练中。

三、基于卷积神经网络的生成模型

在本节中,我们将 WaveNet 的模型引入到符号化音乐——MIDI 音乐的生成中。

对于单独的旋律信息 M 而言,如果不添加全局和弦的条件限制,在神经网络的第 k 层激活函数将被表达为:

$$z = \tanh(W_{f,k} * M) \odot \sigma(W_{g,k} * M) \tag{15.25}$$

其中,$*$ 标识卷积神经网络的卷积运算,$W_{f,k}$ 与 $W_{g,k}$ 代表了卷积层中需要学习的参数矩阵,\odot 代表了点乘操作。

当我们需要在生成过程中加入和弦的条件限制 C 时,我们需要把和弦的表征向量嵌入激活函数中,由新的参数来学习:

$$z = \tanh(W_{f,k} * M + V_{f,k} * C) \odot \sigma(W_{g,k} * M + V_{g,k} * C) \tag{15.26}$$

新增的 $V_{f,k}$ 与 $V_{g,k}$ 即为针对于和弦限制的可学习参数。

最后,我们利用交叉熵(Cross-Entropy)作为损失函数计算生成的旋律和原旋律的损失,即可对模型进行训练。

四、基于长短期记忆网络的生成模型

在基于长短期记忆网络(LSTM)的生成模型中,我们分别提供了单向 LSTM 模型与双向 LSTM 模型。

一层基本的 LSTM 网络由细胞门限 c,输入门限 i,输出门限 o,遗忘门限 f 组成:

$$f_t = \sigma_g(W_f x_t + U_f h_{t-1} + b_f) \tag{15.27}$$

$$i_t = \sigma_g(W_i x_t + U_i h_{t-1} + b_i) \tag{15.28}$$

$$o_t = \sigma_g(W_o x_t + U_o h_{t-1} + b_o) \tag{15.29}$$

$$c_t = f_t \odot c_{t-1} + i_t \odot \sigma_c(W_c x_t + U_c h_{t-1} + b_c) \tag{15.30}$$

$$h_t = o_t \odot \sigma_h(c_t) \tag{15.31}$$

LSTM 中增加的对遗忘门限的设计,可以让传统的循环神经网络自动忽略久远的不必要的历史时序信息,是传统循环神经网络的改良版本。

图 15-15 展示了我们基于双向 LSTM 的生成模型的详细结构(单向 LSTM 模型只需将所有的双向 LSTM 层替换为单向 LSTM 层即可)。左侧部分展示了整个模型的结构,由输入层、一层双向 LSTM 层、六层双向残差 LSTM 层以及全连接层组成。我们参考了残差网络,在除了第一层之外的 LSTM 层中加入了残差网络结构。图 15-15 展示了普通的双向 LSTM 层和基于残差网络的双向 LSTM 层的差异。

如前文所提到的,单向模型和双向模型最大的差别在于,当考虑到某一个时间点的旋律输出时,单向的模型只会考虑该时间点之前的旋律和和弦信息,而双向模型不仅会考虑时

图 15-15 基于显式表征的生成模型结构

间点前的所有信息,还会考虑时间点后的所有和弦信息。和弦信息在双向模型中,被视为一种全局的条件限制,指导了音乐的生成方向。

第八节 基于隐式表征的旋律生成模型

与显式表征的生成模型类似,我们在隐式表征的生成模型中同样采用了"已知前段序列,预测后段序列"的思路,只不过在隐式表征的模型设计中,需要生成的元素不再是单纯的旋律序列 M,所限制的条件也不再是和弦。

一、问题定义

关于该问题更通用的表达为:给定一段长度为 T 的序列,在给定前 $t(t<T)$ 的序列和长度为 T 的条件信息,我们将根据这些条件生成从 $t+1$ 到 T 的序列:

$$\text{单向模型} \quad p(A_{t+1:T} \mid C_{1:T}) = \prod_{i=t+1}^{T} p(a_i \mid a_1, a_2, \cdots, a_{i-1}, c_1, \cdots, c_i) \quad (15.32)$$

$$\text{双向模型} \quad p(A_{t+1:T} \mid C_{1:T}) = \prod_{i=t+1}^{T} p(a_i \mid a_1, a_2, \cdots, a_{i-1}, c_1, \cdots, c_T) \quad (15.33)$$

在这里,序列 $A = \{a_1, \cdots, a_T\}$ 即代表了我们所给定的隐式表征,而条件 C 也不再指代和弦信息,而指代任意可能的条件信息。

在下文叙述的三个子模型中,隐式表征所代表的音乐信息及嵌入的条件信息不完全相同,因此与显式表征相比,隐式表征的生成模型是一个更高维度的音乐信息的生成模型。

二、基于条件性变分自编码器的隐式表征设计

根据相关工作,我们引入了基于和弦限制条件的表征音乐旋律、节奏信息的条件性变分自编码器 (Conditional Variational Auto-Encoder,C-VAE)。

图 15-16 条件性变分自编码器对于旋律与和弦的音乐信息的压缩与还原结构

图 15-16 展示了上述条件性变分自编码器的相关结构,整个模型意图将输入的一段旋律序列信息和和弦序列信息 (M_t, C_t) 经过编码器 Encoder(如蓝色框所示)被编码成一个 256 维的向量 z。

这个隐状态向量并不是一堆杂乱无章的数字,其可以继而被分离成两个 128 维的向量 z_p 和 z_r,分别代表了旋律轮廓信息和节奏(时值)信息,两个分离的向量在解码器 Decoder(如黄色框所示)中将分别进入不同的损失函数计算中。最终,结合原来的和弦序列 C_t 作为条件,解码器会将向量 z 还原成原来输入的旋律序列 M_t。

该结构主要完成了将音乐信息从显式表征转化为隐式表征的任务。我们可以将一长段音乐的旋律,结合当前的和弦限制转化为仅一个 256 维的隐状态表征 z,该隐式表征结合原来的和弦限制将能够被转化成原来的旋律。因此,在实际的生成任务中,如果我们输入的数据是已经压缩的隐式表征,如果该表征在高维空间中仍能保持旋律的联合分布概率,那么我们就能通过和显式表征生成模型相同的模型结构,根据已知的隐式表征预测未来的隐式表征,将预测的表征输入到解码器中,达到一次性生成一长段音乐的效果。

如图 15-17，在实际的实验情境中，我们将每两个小节的音乐片段通过条件性变分自编码器压缩成一个 256 维的向量 $z=(z_p, z_r)$（如图中紫色框显示）。在全局条件限制上，我们进而结合显式的和弦功能标记表征 cf_i，让模型生成预测的隐式表征。

图 15-17　基于隐式表征的生成模型的架构概览

三、显式和弦功能标记设计

由于条件性变分自编码器已经将和弦作为条件嵌入到了解码器和编码器的流程中，在本课题的隐式表征的生成模型中，全局条件便不再使用和弦信息作为限制。我们将采用基于独热编码的和弦功能标记作为在生成模型中嵌入的全局条件，进一步指导音乐的生成。

和弦的功能标记能够刻画和弦和调性主音之间的相互关系，在乐句的发展、结构上的起承转合以及和弦行进的设计中，和弦的功能性都是必不可少的考虑因素。

我们在完整和弦功能标记的基础上，将和弦功能标记化简成了四个类别：T（Tonic，主）、D（Dominant，属）、S（Subdominant，下属）和 O（Other，其他）。我们将和弦根据它在调性中的音级划分至不同的分类，详细的分类规则展示在了表 15-3 中：

表 15-3　化简后的和弦功能标记，用于本课题的显式条件表征

标记	和弦级数
T（Tonic，主和弦）	Ⅰ，Ⅵ
S（Subdominant，下属和弦）	Ⅱ，Ⅳ
D（Dominant，属和弦）	Ⅲ，Ⅴ，Ⅶ
O（Other，其他）	其他

基于 T、S、D、O 的四类别和弦功能标记分类在不严重偏离各和弦原本和弦功能标记的情况下，找寻到了各级和弦的内在共性，在音乐的生成中，可以帮助旋律在合适的位置发展、过渡以及终止。

以 C 大调和 A 小调为例：
- 当调性为 C 大调：
 - C-major，A-minor 和弦为主和弦（Tonic）
 - F-major，D-minor 和弦为下属和弦（Subdominant）
 - G-major，E-minor 和弦为属和弦（Dominant）
 - 其余和弦为其他（Other）
- 当调性为 A 小调：
 - A-minor，F-major 和弦为主和弦（Tonic）
 - D-minor 和弦为下属和弦（Subdominant）
 - C-major，E-minor 和 G-major 和弦为属和弦（Dominant）
 - 其余和弦为其他（Other）

如图 15-18，我们将四分类的和弦功能标记表征为五维的独热编码向量，前面四维分别为 T、D、S、O，最后一维为空。如此一来，我们便完成了对和弦功能标记的表征。

$$\begin{array}{c} T \\ D \\ S \\ O \\ - \end{array}\begin{bmatrix} 0 & 0 & \cdots & 0 & 0 & 1 \\ 0 & 0 & \cdots & 1 & 1 & 0 \\ 1 & 0 & \cdots & 0 & 0 & 0 \\ 0 & 1 & \cdots & 0 & 0 & 0 \\ 0 & 0 & \cdots & 0 & 0 & 0 \end{bmatrix}$$
\longrightarrow 时间序列 \longrightarrow

图 15-18　最终的和弦功能表征形式

四、基于长短期记忆网络的三种生成子模型

我们以 LSTM 生成模型设计了三种子模型。

图 15-19 展示了整个模型的结构,左侧的原始数据被输入进变分自编码器的编码器,得到隐式表征 $z=(z_p, z_r)$。该表征被输出到三个不同的子模型中,三个子模型设计了不同格式的输入,在中间与第四章介绍的基于 LSTM(双向)的生成模型的训练下,生成指定的输出,该输出结合指定的条件限制,被变分自编码起的解码器所解码,最后输出成生成的音乐序列。

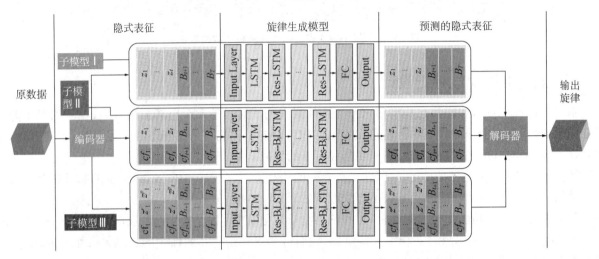

图 15-19 基于隐式表征的旋律生成模型的详细架构,包含三个子模型

下面将详细介绍三个子模型的具体设计。

第一个子模型(图 15-19 最上方)的输入经变分自编码器产生的 t 个连续的隐式表征 $\{z_1, z_2, \cdots, z_t\}$,每一段隐式表征序列都编码于原数据集内一段连续的音乐片段。模型在没有任何其他条件指导的情况下将生成后续长度为 $(T-t)$ 的隐式表征序列 $\{z'_{t+1}, z'_{t+2}, \cdots, z'_T\}$。该子模型的条件概率公式可以被表达成:

$$p(Z_{t+1:T}) = \prod_{i=t+1}^{T} p(z_i \mid z_1, z_2, \cdots, z_{i-1}) \tag{15.34}$$

其中,$Z_{t+1:T}$ 表示隐式表征序列 $\{z_{t+1}, z_{t+2}, \cdots, z_T\}$。

值得说明的是,原有音乐信息中的和弦信息已经作为条件性变分自编码器中的条件被编码进隐式表征,因此我们并不需要将和弦信息作为全局条件再次输入到生成模型中。

预测的隐式表征序列 $\{z_{t+1}, z_{t+2}, \cdots, z_T\}$ 将与原曲所编码的隐式表征序列 $\{z_{t+1}, z_{t+2}, \cdots, z_T\}$ 比较,我们使用均方误差(Mean Squared Error, MSE)作为损失函数,对模型进行训练。

$$MSE(\{z\}, \{z'\}) = \frac{1}{T} \sum_{i=1}^{T} (z_i - z'_i)^2 \tag{15.35}$$

第二个子模型(图 15-9 中部)在第一个子模型的基础上,我们将和弦功能标记表征作为全局条件嵌入到生成模型中。我们直接使用双向 LSTM 构造生成模型进行训练。

该子模型的输入是隐式表征和显式和弦功能标记表征的组合 $\{(z_1, cf_1), \cdots, (z_t, cf_t)\}$。同理,子模型在预测某一时刻的隐式表征 z'_i 时,不仅会考虑到该时刻前的所有信息,也会考虑到时刻后的和弦功能标记信息 $\{cf_{t+1}, cf_{t+2}, \cdots, cf_T\}$。子模型的输出同样为隐式表征序列 $\{z'_{t+1}, z'_{t+2}, \cdots, z'_T\}$。由于我们使用了双向 LSTM 的结构,该子模型的条件概率公式将被表达为:

$$p(Z_{t+1:T} \mid CF_{1:T}) = \prod_{i=t+1}^{T} p(z_i \mid z_1, \cdots, z_{i-1}, cf_1, \cdots, cf_T) \tag{15.36}$$

其中,$CF_{1:T}$ 表示和弦功能标记的表征序列 $\{cf_1, cf_2, \cdots, cf_T\}$。

第三个子模型(图 15-19 下部)在第二个子模型的基础上,进一步利用了变分自编码器[18]对于隐式表征的分离 z_p, z_r,将原曲的节奏表征 z_r 嵌入了生成模型的全局条件中,仅预测分离的旋律轮廓表征 z_p。

具体而言,输入给定的组合序列 $\{(z_1^p, z_1^r, cf_1), \cdots, (z_t^p, z_t^r, cf_t)\}$ 和后续的条件 $\{(z_{t+1}^r, cf_{t+1}), \cdots, (z_T^r, cf_T),\}$ 模型将输出仅代表旋律轮廓的隐式表征序列 $\{z_{t+1}^p{}', z_{t+2}^p{}', \cdots, z_T^p{}'\}$。其条件概率公式被表达为:

$$p(Z_{t+1:T}^p \mid (CF_{1:T}, Z_{1:T}^r)) = \prod_{i=t+1}^{T} p(z_i^p \mid z_1^p, \cdots, z_{i-1}^p, z_1^r, \cdots, z_T^r, cf_1, \cdots, cf_T) \quad (15.37)$$

基于该条件组合的生成模型,不仅拥有和弦功能标记作为全局条件的音乐生成指导,同时具有原曲节奏模板的全局条件约束生成音乐的时值。换言之,我们能够主动对生成音乐的某项音乐特征进行限定,这一点在音乐生成问题中是一项突破。

第十六章 一般音频的计算机听觉

第十六章 一般音频的计算机听觉

第一节 计算机听觉场景分析

一、CASA 与 ASC

人类具有识别环境声音的先天能力。随着信号处理与人工智能技术的兴起与发展，机器识别环境成为可能。然而，迄今为止，机器的听觉识别能力还远远比不上人类的固有能力。因此，对机器听觉而言，开发有效的环境声音识别技术至关重要。

通过对环境声音的分析，使设备能够感知环境，是机器听觉研究的主要目标，是与计算听觉场景分析 CASA(Computational Auditory Scene Analysis)有关的广泛研究领域。机器听觉系统与人类听觉系统执行类似的处理任务，与机器学习、机器人技术和人工智能等技术领域密切相关。

音频场景分类 ASC(Acoustic Scene Classification)是 CASA 的一个重要研究问题。ASC 指的是通过识别音频文件的源产生环境，为音频赋予关联语义标签的任务。通过音频场景分类，可以使得机器设备由其捕获的声音文件辨认、识别所处环境，进而衍生出一系列重要的社会应用，例如环境感知服务、智能可穿戴设备、机器人导航系统和音频归档管理等。

具体地，ASC 可能对以下未来先进技术应用有巨大推动作用：一款新的智能手机，能不断地感知周围的环境，每次进入音乐厅时都会切换到静音模式；专为残疾人设计的辅助技术，如助听器或机器人轮椅，可以根据室内或室外环境的认识调整其功能；或者是将原始音频数据文件自动归档。此外，ASC 还可以作为一个预处理步骤，例如，从不同类型的背景噪声中分离出语音信号。

在个人智能助手 IPAs(Intelligent Personal Assistants)研究方面，ASC 也发挥着重要作用。IPAs 软件的主要功能是通过分析各种各样的数据信息，为客户提供建议并自动执行相应的操作。这些信息包括音频、图像或者是关联信息，比如位置、天气，以及个人行程安排等。Google Now、Cortana 和 Siri 提供的 IPAs 服务都在很大程度上依赖于音频信号的输入及音频场景的情境信息，从而为用户提供精确的建议与操作。

虽然本章内容针对的是音频信号的分析方法，但值得一提的是，为了解决上述问题，声学数据也可以结合其他信息来源，如地理位置、加速度传感器、协同标记和过滤算法等。

二、ASC 的发展历史

1997 年在麻省理工学院媒体实验室的技术报告中，由 Sawhney 和 Maes 首次提出了专门针对 ASC 问题的研究方法。他们录制了一组包括语音、地铁和交通的数据集。借用语音分析和听觉研究的工具，从音频数据中提取了几个特征，并采用递归神经网络和 K 近邻准则在特征与类别之间进行映射，获得了 68% 的总体分类精度。一年后，来自同一机构的研究人员录制了一段连续的音频流。研究人员佩戴耳机，骑自行车去超市，往返几次，录制音频。之后将音频自动分割成不同的场景（如家庭、街道和超市等）。在分类计算时，他们将从音频流中提取的经验分布特征与隐马尔可夫模型 HMM 相结合，进行分类研究。

同时，实验心理学研究的重点是了解人类的感知过程如何驱动人类识别声音，并且将声音进行分类的能力。Ballas 发现，在声音事件的识别中，速度和精度与刺激物的声学性质有关，比如声音事件发生的频率以及声音事件是否与物理因素或音频形式有关。Peltonen 等人观察到人类识别声学场景是通过对典型声学事件的识别来引导的，如人的声音或者汽车发动机的噪音。经过这样的引导，人类在 25 个声音场景分类时可以达到 70% 的准确率。Dubois 等人则研究了当实验者未给出先验知识时，个体如何定义自己的语义范畴的分类。最后，Tardieu 等人测试了火车站内声音场景的识别。研究表明，声源、人类活动，以及空间效应（回音）等是声学场景类别形成的要素，同时也是基于先验知识场景分类问题的关键线索。

音频场景识别问题受心理学与心理声学强调局部和全局特征的影响，一些计算模型是基于麻省理工学院的早期研究，专注于音频特性的时空演化。Eronen 等人采用梅尔频率倒谱系数（MFCC）来描述音频信号的局部谱包络，采用高斯混合模型（GMMs）来描述统计分布。之后 GMM 的时域卷积分量利用训练

信号的分类知识,由 HMM 模型训练完成。在此基础上,Eronen 等人提取了更多的特征,同时在分类算法之前加入了特征转换,最终在对 18 个不同的声学场景分类时获得了 58% 的准确性。

在以上所述算法中,每个训练集中的音频文件都被分割为固定时长的帧,对每帧信号提取一系列的特征向量。来自不同声学场景的这些特征向量被用来训练统计模型,进而分析判断这些声学特性是否属于同一类别。最后,定义决策准则,将未标记的音频文件分配给最适合其特性分布的类别。

第二节 数据库及 DCASE 竞赛

一、数据库公开的意义

语音和音频处理界对代码传播和结果的可重复性越来越感兴趣,从而提高了发表结果的质量和相关性。这要归功于业界对于发表结果的可重建要求,使得整理完备的代码和数据得以公开。对于各种提出的算法模型,特别是开源算法的公开评测,是实现可重复性检验的关键要素。它可以作为其他模型方法的参照,同时也可以作为后续技术发展的对比参照。很多的类似提议已经趋于成熟,比如,信号分离中的 SiSEC 评测、音乐信息检索中的 MIREX 竞赛以及 CHiME 语音分割与识别挑战。与这些评测相关的研究问题得到了很好的定义,并且在评测中建立了自身的性能指标。

然而,在音频场景建模和分类的研究领域中,现有的 ASC 算法已经在数据集上进行了一般测试,但这些数据集并不是公开可用的,这就使得在之前的研究基础上生成可持续的、重复的实验是很困难的。已建立的公开使用的数据集可以通过访问网站 http://freesound.org 来获得,这个协同数据库包括环境声音、音乐、语音、音频效应等。然而,不同的录制条件和数据质量的参差不齐导致需要大量的努力找出一套相对公平且适合评价 ASC 系统的信号。另一方面,一些商用数据库因购买成本过高而成为重复性研究的障碍,如 6000 系列的通用音效库。因此,ASC 研究领域亟需构建公开可用的数据集及基准评测方法。

二、DCASE 竞赛

(一) DCASE 2013

2013 年,由 IEEE 音频与声学信号处理(AASP)技术联盟与伦敦玛丽王后大学、伦敦城市大学以及法国国家科学研究院共同推出了音频场景与事件检测和分类 DCASE(Detection and Classification of Acoustic Scenes and Events)竞赛,旨在像信号处理领域一样,推动音频场景与事件检测分类问题的可重建性研究。

DCASE 数据集是专门为研究人员提供的,在十个不同的城市环境中记录产生的,并且经过标准化设计的数据集。记录地点覆盖了伦敦地区的以下 10 个声学环境:公交车、繁忙的街道、办公室、露天市场、公园、安静的街道、餐厅、超市、地铁(地下铁路)和地铁站。所有的音频文件,构建两个不相交的数据集。每个数据集包含 10 个场景,每个场景由 10 个 30s 长的音频组成,共计 100 个音频文件。在这两个数据集中,一个是公开可用的,研究人员可以用来训练和测试他们的 ASC 算法;另一个已经被保留下来,并用来评估提交的挑战方法。

在评测基准方面,举办者采用 MFCCs、GMMs,和最大似然准则的基准评测算法。之所以选择使用这些方法,是因为它们代表了音频分析中的标准做法,但这些算法并不是专门针对 ASC 问题的,因此,与更复杂的技术比较就会十分有趣。

ASC 系统的 DCASE 2013 挑战共有 11 个来自全球研究机构的算法设计。每个算法的作者提交了论文摘要并一起描述相关的技术,这些材料可以通过访问 DCASE 网站 http://c4dm.eecs.qmul.ac.uk/sceneseventschallenge/ 得到。

(二) DCASE 2016

2016 年,IEEE 再次推出了 DCASE 挑战,本质上是 DCASE 2013 的延续任务,但是所用数据库相较 DCASE 2013 更大。DCASE 2016 数据库由 DCASE 2013 的 10 个声学场景增加到 15 个,而且每个场景的

音频文件由原来的 20 个增加到 104 个。

DCASE 2016 的音频文件录制于芬兰，涵盖了 15 个不同的声学场景：公交车、咖啡馆/餐厅、汽车、市中心、森林小路、杂货店、室内、湖边沙滩、图书馆、地铁站、办公室、居民区、火车、电车、城市公园。对于每个声学场景，78 个音频文件是公开的，用以训练和测试。26 个音频文件由举办方保留，用以测试挑战方法。

DCASE 2016 的评测基准算法依然采用 MFCCs 与 GMMs。声学特征包括 MFCC 静态系数（包括第 0 个系数）、增量系数和加速度系数。该系统每个声场分类学习一个声学模型，并用最大似然分类方案进行分类。本次挑战共有 30 个来自全球研究机构的算法设计，这些材料可以通过访问 DCASE 网站 http://www.cs.tut.fi/sgn/arg/dcase2016/index 得到。

第三节　ASC 的通用框架

大多数的 ASC 系统都遵循图 16-1 所示的通用框架，只是系统内部的特征提取函数 Γ、统计模型函数 S、决策准则函数 G 因系统设计的不同而有差异。本质上，ASC 问题是解决一个有监督的分类问题。

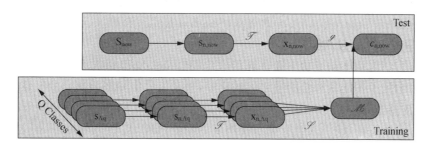

图 16-1　ASC 的有监督分类框架

ASC 系统采用模式识别的基本框架，分为训练和测试两部分，如图 16-1 所示。训练集包含 M 个音频文件 $\{s_m\}_{m=1}^M$，以及 Q 个音频场景类别 $\{\gamma_q\}_{q=1}^Q$。对于每个音频文件，经过系统检测分类得到的类别 $\{c_m\}_{m=1}^M$，应该隶属于 Q 类音频场景中的一类 $\Lambda_q = \{m : c_m = \gamma_q\}$。ASC 系统在训练阶段，从不同类别的音频场景中学习统计模型。然后在测试阶段，将统计模型用于未标注音频文件 S_{new} 的归属分类。

首先，将训练信号分成短帧。用符号 D 表示帧长，并且使 $s_{n,m} \in \mathbb{R}^D$ 表示第 m 个信号的第 n 帧。一般情况下，帧长 D 根据信号的采样率，选择 50 ms。

在时域的音频帧一般不直接用于分类，但是会通过变换函数 Γ 提取一系列特征：$\Gamma : \Gamma(s_{n,m}) = x_{n,m}$，其中，$x_{n,m} \in \mathbb{R}^K$ 标志 K 维特征值。K 通常远小于 D，意味着变换 Γ 需要进行维数约简。这样做的目的是获得训练数据的粗略表示，使得同一类的成员产生相似的特征（产生泛化），不同类的成员可以彼此区分（存在辨别力）。一些系统会采用特征变换函数对特征进一步处理，比如 Eronen 等人提出的方法。为了清楚的说明问题，本节中，对 ASC 框架的描述不考虑这个进一步的特征处理步骤，默认包含在特征变换函数 Γ 中。

从时域帧上提取的单一特征不能表征音频场景的各种属性，特别是当这种音频场景中包含多种不同时间的不同声学事件时。基于这个原因，对于同一类别的音频文件，提取一系列的特征，用于学习训练这个类别的统计模型，然后从经验实现中抽象类别。用 x_{n,Λ_q} 表示 q 类信号的特征序列，函数 S：$S(\{x_{n,\Lambda_q}\}) = M$ 可以学习得出统计模型 M 的参数，这个模型可描述训练数据的整体特性。注意，统计学习阶段的这个公式（如图 16-1 所示）要求描述一个判别函数，基于整个训练集的特征可以计算类别之间的区分边界。在统计模型生成学习时，函数 S 的输出可以划分成 Q 个独立的包含各个类别参数的模型 $\{M_q\}$，也可以是分割成 M 个独立的对应于每个训练文件的模型 $\{M_m\}$。

当训练过程结束且学习生成统计模型 M 后，特征提取变换函数 Γ 就可以用于测试集中未被标注的测

试音频文件 S_{new}，导出特征序列 x_{new}。此时采用决策标准函数 $\mathcal{G}: \mathcal{G}(x_{new}, M) = c_{new}$ 进行决策分类，并返回测试音频数据的类别信息 $C_{new} \in \{\gamma_q\}_{q=1}^Q$。

多数 ASC 系统都可以采用图 16-1 的框架进行分析，只是不同的系统采用的特征提取函数 Γ、统计模型函数 S、决策准则函数 G 不同。ASC 的一个特殊情况是所谓的"帧袋"方法，它与语言分类技术中用于文档分类的"词袋"方法类似，通过词频分布进行文档描述。"帧袋"方法遵循图 16-1 所示的一般结构，但在学习统计模型时忽略了特征序列的排序问题。

以下第四、五、六节分别从特征提取、统计模型及决策标准三方面对 ASC 系统中常用的算法进行描述。

第四节 特 征 提 取

一、特征类型

（一）基于时间和频率的低级音频特征

这些特征可以比较容易地从时域或傅里叶变换后的频域计算得到，常用的有过零率（Zero-crossing Rate）、频谱质心（Spectral Centroid）以及频谱滚降（Spectral Roll-off）等。

（二）频带能量特征（能量/频率）

在指定的频段内，利用幅度谱或功率谱计算得到此类特征。所得到的系数可以用来测量不同子带中的能量值，也可以表示为子带能量和总能量之间的比率，显示信号中频率最突出的区域。

（三）听觉滤波器组

更高级的能量/频率特征，模仿人类听觉系统响应的滤波器组，比如 Gammatone 滤波器、梅尔频率倒谱系数（MFCCs）。

（四）倒谱特征

MFCC 倒谱特征是 ASC 中应用最为普遍的特征，可以通过计算 MFCCs 的离散余弦变换（DCT）得到。倒谱这个词的字面意思表明这类特征是对信号频谱采用傅里叶变换相关的计算得到的。倒谱特征能够捕捉声音的频谱包络，并粗略地总结频谱内容。

（五）空间特征

如果使用多个麦克风记录声音，可以从不同的音轨中捕捉到声音场景的特性并提取出特征。在立体声的情况下，较为普遍的特征包括双耳时间差（ITD），即相对于声源左右音轨的延迟；两耳间的级别差异（ILD），即两音轨之间幅度的差值。这两个值都与立体声场中声源的位置有关。

（六）语音特征

当信号含有谐波分量时，可以估计出基频或一组基本频率，并定义一系列的特征来测量这些频率的性质。在 ASC 系统中，谐波成分可能对应于音频场景中发生的特定事件，对它们的识别有助于区分不同场景。Geiger 等人在 ASC 系统中采用了与语音的基频相关的声音特性。

Krijnders 和 Holt 提出的方法是基于提取语调特征的，即从音频信号的听觉感知机制得到一系列的发音特征。首先，受到人类耳蜗性能的启发，可以通过计算得出用时域表示声学场景时所对应的耳蜗图。然后，计算每一个时频域的语调特征来识别声场景中的语调相关事件，从而得到语调特征向量。

（七）线性预测系数（LPCs）

这类特征用于分析自回归过程的语音信号。在自回归模型中，给定时刻 t 处的信号 S 的样本可以表示为在 t 时刻之前的样本的线性组合：

$$s(t) = \sum_{l=1}^{L} \alpha_l s(t-l) + \varepsilon(t) \tag{16.1}$$

其中，组合系数 $\{\alpha_l\}_{l=1}^L$ 决定模型参数，ε 则代表残差。在 LPC 系数和模型频谱包络之间存在一个映

射。因此，α_l 编码信息代表声音的一般频谱特征。

（八）参数逼近特征

自回归模型是一种特殊的近似模型，其中信号 S 可表示为 J 个基函数 $\{\varphi_j\}_{j=1}^{J}$ 的线性组合。

$$s(t) = \sum_{j=1}^{J} \gamma_j \varphi_j(t) + \varepsilon(t) \tag{16.2}$$

其中基函数群 φ_j 的系数由参数集 γ_j 得到，根据这些信号的逼近函数便可以定义其特征。例如 Chu 等人使用 Gabor 变换分解音频场景：Gabor 变换的每个基函数的系数由频率 f，时间尺度 u，时间位移 τ 和频率相位 θ，$\gamma_j = \{f_j, u_j, \tau_j, \theta_j\}$ 决定。非零系数 $j^* = \{j : \alpha_j \neq 0\}$ 的索引对应于逼近信号包络的参数集 γ_j，并在声音场景的特定时频位置指向声学事件。

（九）矩阵分解方法

音频分析使用矩阵分解的目的是描述声学信号的时频谱图时使用基本函数的线性组合。这些基本函数可以捕捉到典型的或显著的频谱成分。因此是一种无监督学习的特征提取。使用矩阵分解进行分类的主要原因是，声学事件元素对于音频场景识别至关重要，应该加入基本函数的构建中，从而进行辨别学习。Cauchi 采用非负矩阵分解（NMF），而 Benetos 等人在他们提出的算法中使用隐含成分分析概率。注意，矩阵分解的同时会输出一组激活函数，这些激活函数包含基本函数在时间上的分量，因此需要对全局建模。

（十）图像处理特征

Rakotomamonjy 和 Gasso 专为 ASC 设计了一个提取特征功能的算法。首先，对每一个训练场景的音频信号进行 Q 值变换，返回对数间隔的频带。然后，通过对相邻时间-频率点插值获得常数 Q 值的表达式，从而获得 512×512 像素的灰度图像。最后，通过将图像分割成小块区域，同时定义一组空间定向方向，并计算每个方向的边缘得到局部梯度直方图矩阵，并从图像中提取特征。需要注意的是，在这种情况下，特征向量不能独立地从帧中提取，但是可以从 Q 值变换的时频块中提取。

（十一）事件检测和声学单元描述

Heittola 等人提出了一种基于信号的事件检测直方图的音频场景分类系统。在训练阶段，手动注释的事件（如按汽车喇叭声、掌声、或篮球弹跳等）用于派生每个场景类别的模型。在测试阶段，HMM 用于识别未标记音频中的声学事件并定义直方图，与训练过程得到直方图进行比较。因为它本质上同时执行事件检测和 ASC，所以该系统代表了一种 ASC 问题的通用框架，包括特征、统计学习和决策标准等步骤。

二、特征处理

迄今为止所提到的特征还可以进一步处理，从而获得新的特征数据。这些新的特征数据可以用，也可以作为原始特征的补充。

（一）特征变化

这类方法通过线性或非线性变换来增强特征的区分判别能力。主成分分析（PCA）是最常用的特征变换示例。这种方法需要学习一组正交基，最大限度地减少了将特征投影到基集（主成分）子集上的子空间所产生的欧几里德误差，从而确定了数据集中最大方差的方向。由于这一特性，PCA 和独立成分分析（ICA）已经用在降维工作中，将高维特征降到低维子空间的同时保持最大方差。

（二）时间导数

对于在本地帧上计算的所有数据，连续帧之间的离散时间导数可以作为附加特征参数，反映音频场景属性的时间演化。

第五节　统　计　模　型

ASC 系统中特征提取的下一步是依据特征分布进行统计模型的学习。统计模型是参数化的数学模

型，从特征向量总结概括单一音频场景或所有场景类型的性质。统计模型可以分为生成模型或判别模型。

当使用生成模型时，特征向量可以看作是从一组基本统计分布中生成的。在训练阶段，根据训练数据的统计特性对分布参数进行优化。在测试阶段，定义一个决策标准，以确定生成特定观察示例的最大可能模型。这个原理的一个简单应用是，计算属于不同场景类别的特征向量分布的基本统计特性（例如它们的平均值），从而获得每个类别的质心。对于每一个未标记样本，都可以根据最近的质心分布计算相同的统计量，并将其分配给相应的类别。

当使用判别分类器时，从未标记样本提取的特征不是由特定类的分布生成的，而是在特征空间中占据特定的类别区域。ASC 系统中最普遍的判别分类器之一是支持向量机（SVM）。SVM 的模型输出确立了一组超平面，可以依据最大间距准则将训练集中不同场景类别的特征分离。但是，一个 SVM 只能区分两个类别。当分类问题包括两个以上的类别时，可以结合多个支持向量机来确定区分 Q 类的决策准则。在一对多的方法中，Q 阶支持向量机经过训练后可以区分属于一个类的数据和剩余 $Q-1$ 类的数据。而在一对一的方法中，$Q(Q-1)/2$ 阶支持向量机经过训练可以在所有可能的类组合之间进行分类。在这两种情况下，决策标准通过计算未标记样本与 SVMs 输出超平面之间的距离来判定其所属类别。

判别模型可以与生成模型相结合。例如，可以使用生成模型从训练数据中获取的参数来定义一个特征空间，然后采用 SVM 学习分离超平面。换言之，判别分类器可以从特征向量或其统计模型的参数中提取分类标准。在前一种情况下，一个声学场景的总体分类必须根据单个数据帧的分类来决定，例如，最大表决法。

可计算 ASC 系统采用不同的统计模型，此处列举常见模型，详细如下：

① 描述性统计：这类方法是用来量化统计分布的各个方面，包括时刻、分位数和百分位数，比如分布的均值、方差、偏度和峰度等。

② GMMs：一种生成模型，特征向量由高斯分布之和（多模分布）产生。

③ HMMs：用于含有复杂声音事件的时序性展开。例如，假设在地下火车中记录的声学场景包括门关闭前发出的警报声和车辆移动到下一站时的电机噪声。从这三个不同的声音中提取的特征可以用不同参数的高斯密度进行建模，而且不同声学事件发生的顺序也要加入 HMM 转移矩阵中。这意味着不同状态在接替时间上的转换概率，即上个声音结束后，下个声音发生的概率。

转移矩阵可以正确地对地下火车站声学事件发生的时间顺序进行建模，通过时间上持续声音的概率呈现。概率大的是正确的事件发生顺序，比如警报声接着门关上的声音，然后就是电机发动的声音；概率小甚至可以忽略的，是错误的事件发生顺序，例如，关门后发出警报声。

④ i-vector：这个技术最初用于语音处理领域解决说话人识别的问题。它使用 GMMs 对特征序列建模。在 ASC 系统中，i-vector 可由经过 MFCCs 得到的 GMMs 的参数函数推导得出。

第六节 决策标准

利用经过训练的统计模型及特征向量，决策标准算法可以对测试音频进行分类。决策标准的选择及设计通常与训练所用的统计模型有关。

一、一对一和一对多

这些决策标准与多类支持向量机的输出相关联，用于将特征向量的位置映射到类中。

二、最大表决

每当对单个音频帧的判决进行全局估计时，就使用此标准。通常，音频场景根据分配给它的帧的最常见类别进行分类。或者，也可以采用加权最大表决来改变不同帧的重要性。例如，Patil 和 Elahili 等人的方法中，含有更多能量音频帧的权重设置较大。

三、近邻准则

根据这个标准,可以将某个特征向量分配到与训练集最近的向量相关的类中(对于矩阵而言,通常是欧几里德距离)。近邻准则的一个扩展是 k-近邻准则,即考虑 k 个最接近的向量,根据最常见的分类确定一个类别。

四、最大似然准则

此标准与生成模型相关联,将特征向量分配给某个类别,其模型根据似然概率生成观测数据。

五、最大后验准则

最大似然准则(MAP)的另一种方法是 MAP 准则,它包含任何给定类别的边缘似然信息。例如,假设移动设备中的全球定位系统表明,在当前的地理区域中,相较于其他环境,一些特定的环境更容易出现。那么,这样的信息就可以通过 MAP 加入到 ASC 系统设计中。

第七节 元算法

在有监督的分类问题中,元算法是一种机器学习技术,它通过并行地运行分类器的多个实例进行设计,使用不同的参数或不同的训练数据来减少分类错误。然后将每个分类器的结果合并以形成全局决策。

一、决策树和树袋器

决策树是从训练信号中提取特征时的一组规则。它是生成性和区分性模型的一种替代,因为它优化了一组与分类输出结果相关的特征值的 if/else 条件。李等人采用了树袋分类器,由一套多决策树组成。树袋法是分类元算法中利用训练数据中的随机样本,计算多重所谓"Weak Learners"(弱分类器,分类的准确性仅仅是比运气好一些)的例子。在李等人提出的方法中,将"Weak Learners"的集合组合起来,以确定每一帧的类别。在测试阶段,根据最大表决准则将总体得到的类别结果分配给某个声学场景。

二、归一化压缩差异和随机森林算法

Olivetti 设计了基于音频压缩和随机森林方法的 ASC 系统。受 Kolmogorov 复杂性理论的启发——测量输出信号的最短二进制程序,并用压缩算法进行近似,Olivetti 定义了两个音频场景之间的归一化压缩距离。通过使用合适的音频编码器压缩声音场景获得比特大小的文件的函数。从两两距离的集合中,利用随机森林获得一个分类,这是一种基于决策树的元算法。

三、最大表决及 Boosting

分类算法的组成部分可以看成是优化参数过程。因此,另一种元算法选择或组合多个分类器以提高分类精度。也许最简单的实现这一总体思路的方法是在每个测试样本上并行运行几个分类算法,并通过最大表决确定最佳类别,这种方法也用于 ASC 算法评估中。其他更复杂的方法包括 Boosting 技术,其整体分类标准是一组"Weak Learners"线性组合的函数。

第八节 ASC 算法评估

一、交叉验证

统计模型是从属于不同类别的训练数据中学习得到的,因此,该模型依赖于训练时使用的特定信号。

每次使用有限的数据集学习模型,会带来抽样误差或偏差,这是一个普遍的统计推断问题。例如,为了学习办公室环境中声音的统计模型,理想条件下我们需要来自世界各地所有办公室的完整、连续、长期的声音文件。通过分析一个或多个办公室的音频场景数据,由于可用信号的有限,必然会导致统计模型学习的偏颇性。然而,如果训练数据足够丰富,比如包含大多数办公室环境中产生的声音,对这些声音能有效的建模,然后采样偏差用有界模型,这样就可以从不完备的测量中统计并推断出办公环境的一般特性。

交叉验证通过优化可用数据集的使用来最小化抽样偏差。经过标记的声音文件被划分为不同的子集进行训练和测试,以确保在测试阶段使用所有的样本。为此,有文献提出了不同的分区方法。例如,在 DCASE 2013 竞赛中,举办者在保留的测试数据中采用五折交叉验证。对 100 个可用的音频文件进行五次独立分类,每次分类采用 80 个训练文件和 20 个测试文件。五次声音文件的划分要求是测试子集不相交,从而允许在测试阶段中对 100 个信号中的每一个进行分类。此外,在每个训练和测试子集中,属于不同类的信号的比例保持不变(前者为每类八个信号,后者为每个类两个信号),以避免统计学习过程中的类别偏差。

在 DCASE 2016 竞赛中,举办者将数据集整体划分为开发集和测试集,测试集的比例约占 30%。开发集由参与竞赛的机构或组织使用,测试集保留,以对提交的技术方案进行测试验证。在开发集中,采用四折交叉验证,如图 16-2 所示。

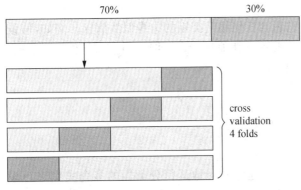

图 16-2 训练和测试集的数据划分

二、性能指标

(一) 分类精度

分类精度(Accuracy)是指正确分类的声音文件相对于测试样本总数的比例。图 16-3 所示为 DCASE 2016 竞赛举办方发布的基于开发集的基准系统分类精度图。由图可见,总体精度达到 72.5%,各音频场景的分类精读由城区公园的 13.9% 到办公室的 98.6%。

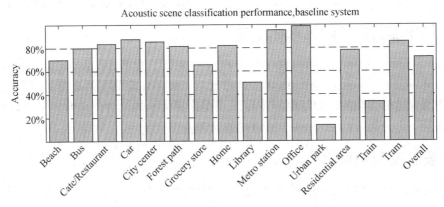

图 16-3 DCASE 2016:基于开发集的基准系统分类精度图

(二) 混淆矩阵

混淆矩阵(Confusion Matrix)是一个 $Q \times Q$ 矩阵,第 (i,j) 个元素表示属于第 i 类的元素被划分为第 j 类。在 $q=10$ 个不同类别的问题中,机会分类的准确率为 0.1,完美分类器的准确率为 1。一个完美分类器的混淆矩阵是一个对角矩阵,它的第 (i,i) 个元素对应属于第 i 类的样本个数。表 16-1 所示为 DCASE 2013 竞赛举办方发布的基于开发集的基准系统混淆矩阵,其中行信息表示真值标签,列信息表示分类估计结果。由表可见,Supermarket 是分类最不精确的,多与 Openairmarket 及 Tubestation 两个音频场景混淆。

表 16-1　DCASE 2013 竞赛基于开发集的基准系统混淆矩阵

Label	bus	busystreet	office	openairmarket	park	quietstreet	restaurant	supermarket	tube	tubestation
bus	9	-	-	-	-	-	-	-	1	-
busystreet	-	5	-	2	-	-	1	-	-	2
office	-	-	8	-	1	-	-	1	-	-
openairmarket	-	-	-	8	-	-	1	1	-	-
park	-	-	2	1	3	3	-	1	-	-
quietstreet	-	-	-	2	2	4	-	2	-	-
restaurant	-	-	-	2	-	-	3	3	-	2
supermarket	1	-	1	2	1	-	1	2	-	2
tube	-	-	-	-	-	-	2	-	6	2
tubestation	-	-	-	2	-	-	-	2	2	4

第十七章
音频信息安全

第一节 音频保密

从密码学角度出发,加密技术通过将明文数据转换为不可理解的密文数据来保护数据的隐私性和机密性。目前,相关研究主要集中在文本、图像和视频的加密,而音频加密的研究成果相对较少。本节针对音频加密与隐私保护技术,分别介绍了基于分组密码、混沌技术和同态加密系统的音频加密方法。

一、基于分组密码的音频保密

2002年5月26日,NIST(美国标准技术研究所)宣布Rijndael算法作为高级加密标准AES(Advanced Encryption Standard)正式生效,它取代了过去的数据加密标准DES(Data Encryption Standard)。AES可以抵抗差分密码分析和线性密码分析等攻击。Rijndael密码算法是一个迭代分组密码,其分组长度和密钥长度都是可变的,为了满足AES的规范,Rijndael密码算法的数据分组长度限定为128比特,但它分别支持长度为128、192和256比特的密钥。目前,AES的加密模式主要有五种:电码本模式ECB(Electronic Codebook Mode)、密文分组链接模式CBC(Cipher Block Chaining Mode)、密文反馈模式CFB(Cipher Feedback Mode)、输出反馈模式OFB(Output Feedback Mode)和计数器模式CTR(Counter Mode Encryption),每种模式都有各自的优缺点,比较常用的是ECB和CBC两种加密模式。下面我们以ECB模式为例对语音进行AES加密操作,具体的语音加密过程如下:

① 将长度为L的语音X分成大小为128个采样点的语音帧X_i,$0 \leqslant i \leqslant K-1$,$K=L/128$,并且每个语音帧表示为$X_i = \{x_0, x_2, \cdots, x_m\}$,$0 \leqslant m \leqslant 127$。

② 由于语音文件通常是8位量化,因此,每个采样点用8位二进制表示,即

$$b_i(m, k) = \lfloor x_m/2^k \rfloor \bmod 2 \tag{17.1}$$

其中,k表示采样点的二进制位,$0 \leqslant k \leqslant 7$。

③ 将每个语音帧X_i构成一个新的向量,即

$$B_i = \{B_i^{(0)}, \cdots, B_i^{(k)}, \cdots, B_i^{(7)}\} \tag{17.2}$$

其中,$B_i^{(k)} = \{b_i(0,k), \cdots, b_i(127,k)\}$,$B_i^{(k)}$是由$X_i$中每个采样值二进制的第$k$位组成的,$0 \leqslant k \leqslant 7$,即$B_i$的大小为$8 \times 128$比特,每个$B_i^{(k)}$都是128比特。

④ 将$B_i^{(k)}$作为加密算法的数据块,采用ECB模式对$B_i^{(k)}$进行AES加密处理得到$E_i^{(k)}$,即

$$E_i^{(k)} = AES(B_i^{(k)}, Key) \tag{17.3}$$

其中,$AES(\cdot)$代表加密算法AES,Key是密钥。

⑤ 加密后的数据块$E_i = \{E_i^{(0)}, \cdots, E_i^{(k)}, \cdots, E_i^{(7)}\}$,其中

$$E_i^{(k)} = \{e_i(0,k), \cdots, e_i(127,k)\} \tag{17.4}$$

加密后的语音表示为$Y_i = \{y_{i0}, y_{i1}, \cdots y_{im}\}$,$0 \leqslant i \leqslant K-1$,$0 \leqslant m \leqslant 127$,其中

$$y_{im} = \sum_{k=0}^{7} (e_i(m, k) \times 2^k) \tag{17.5}$$

当攻击者获得密文语音信号后,若想通过穷举对密文语音进行解密,则需要通过猜测密钥Key来获取明文语音内容。显然,穷举密钥的期望尝试次数与密钥长度有关。因此,当密钥空间足够大时可保证加密方案的安全性。由于AES可支持128、192和256比特的密钥长度,因此对应期望尝试执行次数分别为2^{128}(3.4×10^{38})、2^{192}(6.3×10^{57})和2^{256}(1.2×10^{77})。显然,基于AES的语音加密方法的密钥空间足够大,在一定程度上能够抵抗穷举攻击。

二、基于混沌技术的音频保密

基于传统分组密码算法的音频加密虽然能够保障数据的机密性,但为了抵抗密码分析,分组密码算法往往在设计上会使用多轮迭代和变换,这对于数据量较大的音频数据来说,无疑增加了运算时间。为此,近年来基于混沌技术的音频加密算法相继出现。

混沌现象是非线性确定性系统的一种内在类似随机过程的表现,由混沌系统产生的混沌信号似噪声、结构复杂,难以分析以及对初始条件的极端敏感性等特性使得混沌技术能够很好地用于音频加密,其中选用何种混沌系统能产生满足密码学各项要求的混沌序列是值得研究的问题。忆阻器是一种新兴的具有记忆功能的电阻器,自1971年被公认为非线性电路之父的美国加州伯克利分校的华裔科学家蔡少棠(Leon O. Chua)院士发现以来,就被科学界誉为继电阻、电容、电感之后的第四种基本电子元器件。当蔡氏电路的蔡氏二极管被忆阻器替代之后,对包含忆阻器电路的准线性分析会更加准确,从而更有利于混沌的产生和控制。因此,如果将忆阻器蔡氏电路混沌系统用于音频加密,更有利于多媒体加密算法朝着软硬件相结合的方向发展。下面介绍一种基于忆阻器蔡氏电路混沌系统的语音置乱加密技术。

用忆阻器替代蔡氏电路的蔡氏二极管将改变其动力学方程,从而也会改变其系统特性。本算法采用分段线性忆阻器来替代蔡氏二极管,这便于像构造准确模型一样构造电路的准线性分析。

忆阻器蔡氏电路的动力学方程如下:

$$\begin{cases} \dfrac{\mathrm{d}x(\tau)}{\mathrm{d}\tau}=a(y(\tau)-x(\tau)-\bar{f}(x(\tau))) \\ \dfrac{\mathrm{d}y(\tau)}{\mathrm{d}\tau}=x(\tau)-y(\tau)+z(\tau) \\ \dfrac{\mathrm{d}x(\tau)}{\mathrm{d}\tau}=-by(\tau) \\ \dfrac{\mathrm{d}\varphi(\tau)}{\mathrm{d}\tau}=x(\tau) \end{cases} \quad (17.6)$$

其中,$a,b \in R, a,b > 0$ 且

$$\bar{f}(x(\tau))=\begin{cases} \bar{n}x(\tau)+\dfrac{\bar{m}-\bar{n}}{2}(|x(\tau)+1|-|x(\tau)-1|), & \dfrac{\mathrm{d}x}{\mathrm{d}\tau}<0 \\ \bar{q}x(\tau)+\dfrac{\bar{p}-\bar{q}}{2}(|x(\tau)+1|-|x(\tau)-1|), & \dfrac{\mathrm{d}x}{\mathrm{d}\tau}\geq 0 \end{cases} \quad (17.7)$$

其中,$\bar{m},\bar{n},\bar{p},\bar{q} \in \mathbf{R}$。

通过设定不同的系统方程参数可判断该系统是否为混沌系统,当参数设为 $a=10$,$b=18$,$\bar{n}=-1.269$,$\bar{m}=1.387$,$\bar{p}=\bar{q}=-0.98$ 时,系统的最大 Lyapunov 指数为 0.012 52,满足混沌条件,其混沌吸引子如图 17-1 所示。

图 17-1 忆阻器蔡氏电路混沌吸引子

采用忆阻器蔡氏电路生成的三维混沌序列,对数字语音进行混沌置乱加密。首先,将语音信号 $A = \{a(i), 1 \leqslant i \leqslant L\}$ 分为 M 帧,每帧的长度为 N,则 $M=L/N$。各语音帧记为 $A_p(q), p=1, 2, \cdots, M, q=1, 2, \cdots, N$。按 x, y, z 的分量顺序依次轮流取其中一维序列置乱加密各语音帧 $A_p(q)$。将混沌初值作为系统密钥,即 $K=(x_0, y_0, z_0)$,设初值为 x_0, y_0, z_0 的忆阻器蔡氏电路三维混沌序列经量化后分别得到的十进制混沌伪随机序列:

$$\begin{cases} Q_x = \{Q_x(i) \mid i=1, 2, \cdots, M\} \\ Q_y = \{Q_y(i) \mid i=1, 2, \cdots, M\} \\ Q_z = \{Q_z(i) \mid i=1, 2, \cdots, M\} \end{cases} \tag{17.8}$$

分别将 Q_x, Q_y, Q_z 作为地址索引,对每个语音帧的采样点进行如下随机性位置变换:

$$\begin{cases} A'_{3(p-1)+1}(Q_x) = A_{3(p-1)+1}(q) \\ A'_{3(p-1)+2}(Q_y) = A_{3(p-1)+2}(q) \\ A'_{3(p-1)+3}(Q_z) = A_{3(p-1)+3}(q) \end{cases} \tag{17.9}$$

其中,$p=1, 2, \cdots, M, q=1, 2, \cdots, N$。混沌置乱后得到加密后的语音帧,将每个置乱加密后的各语音帧依次连接,得到加密后的语音 A'。

三、基于同态加密的音频保密

基于分组密码和混沌技术的音频加密虽然可以实现对音频数据的机密性保护,但随着大数据时代的到来,互联网的存储量与计算体系结构已经不能满足超大规模多媒体数据管理与计算的要求。云计算的出现为多媒体服务提供了新思路。然而,云存储端并不是可信任第三方,为了保护多媒体数据的隐私,数据在云端应该以密文形式存放。此外,为方便云服务商对大规模密文数据的进一步安全管理,加密算法还应支持内容检索、统计分析、取证等操作。

同态加密技术在不解密条件下,对加密数据进行任何可以在明文上进行的运算,可从根本上解决将数据及其操作委托给第三方时的保密问题。但是,同态加密是基于数学难题的计算复杂性理论的密码学技术,直接用于数据量较大的多媒体加密则难以满足计算效率的要求,因此,结合音频数据量大、存在感知冗余的特点,研究高效安全的数字音频同态加密技术成为音频保密与隐私安全领域的一个热点问题。

下面介绍一种基于全同态和概率统计特性的数字语音隐私保护方案。该方案首先对语音信号采样点乘以权值,并采用全同态对称加密算法进行加密,利用归一化方法对加密后的扩张数据进行有损压缩,然后,对压缩后的密文进行了重组,从而获得最终的密文语音。该语音同态加密方案具有较强的扩散性,能够抵抗统计分析攻击。与基于高维混沌系统和 Paillier 密码系统的加密技术相比较,该方案在保证安全性的同时具有更低的复杂度,适合云环境中敏感语音的隐私保护。

下边介绍概率安全密码系统的概念。实际上,同时满足同态性和概率安全的密码系统是存在的,其中之一就是矩阵密码系统,该系统已被证明是概率对称的全同态密码系统,其加解密过程简单描述如下。

(一) 对称密钥产生

随机地选取两个大素数 p 和 q,计算它们的乘 N,设 Z_N 是 N 中的所有整数,在 Z_N 中随机选取四个整数形成一个可逆矩阵 S 作为对称密钥。

(二) 加密

对于明文 X_i,选择 Z_N 中一个大的随机大数 Y_i,对 X_i 加密过程定义为

$$C_i = E_k[X_i, Y_i] = S \cdot \begin{bmatrix} X_i & 0 \\ 0 & Y_i \end{bmatrix} \cdot S^{-1} = \begin{bmatrix} c_{11} & c_{12} \\ c_{21} & c_{22} \end{bmatrix} \tag{17.10}$$

密文可以为矩阵中的四个元素 $c_{11}, c_{12}, c_{21}, c_{22}$。

(三) 解密

对密文 $c_{11}, c_{12}, c_{21}, c_{22}$ 解密过程定义为

$$D_k(C_i) = D_k[c_{11}, c_{12}, c_{21}, c_{22}] = S^{-1} \cdot \begin{bmatrix} c_{11} & c_{12} \\ c_{21} & c_{22} \end{bmatrix} \cdot S = \begin{bmatrix} X_i & 0 \\ 0 & Y_i \end{bmatrix} \tag{17.11}$$

解密后的明文可以从解密矩阵中第一个元素 X_i 获得。

采用此矩阵密码系统加密数字语音信号，提出了一种敏感语音隐私保护技术。设原始语音信号为 $X = \{a(i) \mid i=1, 2, \cdots, I\}, a(i) \in (-1, 1)$。

1. 语音同态加密过程

对于大素数 p 和 q，计算它们的乘积 $N=pq$，设 Z_N 是 N 中的所有整数，随机选取 Z_N 中 4 个数值组成可逆矩阵 S 作为对称密钥矩阵如式(17-12)所示。由于矩阵密码系统只针对实整数，因此语音采样值需量化为整数。为了满足要求，我们将每个语音信号采样值乘以权值 $M = N/10^2$，使得语音采样值变成实整数采样信号 $X' = \{Ma(i) \mid i=1, 2, \cdots, I\}$，其中，$Ma(i) \in (-N/10^2, N/10^2)$。加密后的语音采样值为

$$S = \begin{bmatrix} s_{11} & s_{12} \\ s_{21} & s_{22} \end{bmatrix}, 0 \leqslant s_{11}, s_{12}, s_{21}, s_{22} \leqslant N \tag{17.12}$$

$$C_i = E_k[M \cdot a(i), r(i)] = S \cdot \begin{bmatrix} M \cdot a(i) & 0 \\ 0 & \end{bmatrix} \cdot S^{-1} = \begin{bmatrix} c_{11} & c_{12} \\ c_{21} & c_{22} \end{bmatrix} \tag{17.13}$$

其中，$r(i)$ 是在 Z_N 中随机选取的大整数，且 $c_{11}, c_{12}, c_{21}, c_{22}$ 为密文语音采样值，显然，密文语音包括四部分数据，数据量明显扩张为原始语音采样值的四倍。为此，该算法利用如下的归一化方法压缩密文语音采样值。

首先，选取密文语音 $c_{11}, c_{12}, c_{21}, c_{22}$ 中的最大采样值，设为 $C_{11}, C_{12}, C_{21}, C_{22}$，其上确界设为 $C'_{11}, C'_{12}, C'_{21}, C'_{22}$，归一化后的结果表示为 $d_{11} = c_{11}/C'_{11}, d_{12} = c_{12}/C'_{12}, d_{21} = c_{21}/C'_{21}$，和 $d_{22} = c_{22}/C'_{22}$。然后，将 $d_{11} = \{f_1, f_2, f_3, \cdots, f_n\}$ 的奇数采样值 $f_o = \{f_1, f_3, \cdots, f_{n-1}\}$ 和 $d_{21} = \{g_1, g_2, g_3, \cdots, g_n\}$ 的偶数采样值 $g_e = \{g_2, g_4, \cdots, g_n\}$ 构成一个新的密文语音信号 $d'_{11} = \{f_1, g_2, f_3, g_4, \cdots, f_{n-1}, g_n\}$；同理，其他归一化后的密文数据做同样操作，构成另一个新的密文语音信号 $d'_{21} = \{g_1, f_2, g_3, f_4, \cdots, g_{n-1}, f_n\}$。同时，取出 $d_{12} = \{h_1, h_2, h_3, \cdots, h_n\}$ 的奇数采样值 $h_o = \{h_1, h_3, \cdots, h_{n-1}\}$ 和 $d_{22} = \{j_1, j_2, j_3, \cdots, j_n\}$ 的偶数采样值 $j_e = \{j_2, j_4, \cdots, j_n\}$ 构成一个新的密文语音信号 $d'_{12} = \{h_1, j_2, h_3, j_4, \cdots, h_{n-1}, j_n\}$。同样，其他归一化后的密文数据做同样操作，构成另一个新的密文采样信号 $d'_{22} = \{j_1, h_2, j_3, h_4, \cdots, j_{n-1}, h_n\}$。最后，得到四个新的加密语音信号 $d'_{11}, d'_{12}, d'_{21}, d'_{22}$。

2. 密文语音解密过程

步骤 1：恢复语音压缩密文。由同态加密的性质特点，密文语音信号接收者接收到密文语音信号 $d'_{11}, d'_{12}, d'_{21}, d'_{22}$ 后，可以通过加密步骤 3 的逆过程，得到 $d_{11}, d_{12}, d_{21}, d_{22}$。

步骤 2：解压缩密文语音信号。通过密文语音 $d_{11}, d_{12}, d_{21}, d_{22}$，接收者通过加密步骤 2 的逆过程，从而得到解压缩后的密文语音 $c_{11}, c_{12}, c_{21}, c_{22}$。

步骤 3：解密密文语音信号。利用对称密钥 S，通过加密步骤 1 的逆过程，原始语音信号的主要内容可以被重建。细节如下，接收者拥有密钥矩阵 S 可以解密密文 $c_{11}, c_{12}, c_{21}, c_{22}$ 并通过下式恢复语音明文：

$$D_k[c_{11}, c_{12}, c_{21}, c_{22}] = S^{-1} \cdot \begin{bmatrix} c_{11} & c_{12} \\ c_{21} & c_{22} \end{bmatrix} \cdot S = \begin{bmatrix} Ma(i) & 0 \\ 0 & \end{bmatrix} \tag{17.14}$$

取解密后矩阵的第一个元素 $Ma(i)$ 作为解密的语音信号。最后，去除权值 M 后，可得解密后的明文语音 $a(i) = Ma(i)/M$。

第二节 音频水印

近年来,随着互联网的飞速发展和音频压缩技术的成熟,音频水印作为一门新兴的多学科交汇技术成为信息科学研究领域的重要方面。作为数字水印技术的一个重要分支,音频水印的应用主要涉及四个方面:版权保护、内容检索、数据监视与跟踪、可靠性认证。鉴于数字音频产品保护的重要性,音频水印技术从20世纪90年代出现就受到了人们的广泛重视,并成为学术界和企业界的研究热点。企业界在该方面的研究主要是实现数字权限管理功能,如MP4乐曲中采用了名为"Solana"技术的数字水印,可方便地追踪和发现盗版发行行为;德国Fraunhofer Institute开发了一种用来跟踪P2P(Peer-to-Peer)网络盗版MP3音乐文件的水印软件系统,有助于打击互联网音乐盗版的泛滥。可见,音频水印作为网络化多媒体安全保存和传输的关键技术正日益步入实用化阶段。

一、音频水印的基本概念

数字音频水印技术利用音频信号的冗余和人类听觉系统的掩蔽效应,在不影响音频听觉质量的情况下,向音频信号中添加额外的数字信息以实现对数字音频的版权保护、内容认证、跟踪以及监视等功能。这些额外的隐藏信息即为数字水印,它可能为无意义随机序列、二值图像、代表产品唯一性的序列码或由原始音频信号生成的特征序列等。

一般的数字音频水印系统主要由水印生成、水印嵌入以及水印提取三个过程组成,生成的水印应当具有随机性、唯一性和有效性。水印的嵌入过程必须不影响音频信号的不可听性,同时考虑到人耳听觉特性,往往对音频信号进行频域的变换,使水印算法获得更好的鲁棒性。为了增加水印算法的安全性,在水印的生成和嵌入过程中通常会依赖于密钥。一个良好的数字音频水印系统应具备以下一些特点:

① 感知透明性:它是设计水印系统最基本的要求,要求嵌入到音频中的水印不会降低其宿主的听觉质量,即嵌入水印不能被人耳感知到,仅能通过特殊的处理和相应的算法才能检测到水印的存在。

② 鲁棒性/脆弱性:鲁棒性和脆弱性是水印系统中两个不同方面的应用。鲁棒性是指嵌入的水印在经过不同的攻击之后仍然能够正确提取。而脆弱性是指嵌入的水印极其敏感,在遭遇到攻击后嵌入的水印会发生极大的改变。

③ 安全性:根据Kerchhoof准则,一个水印系统的安全性不依赖于算法本身,而仅依赖于该水印系统中所使用的密钥。因此,安全的水印系统应保证在算法公开的情况下,具有抵抗未授权第三方检测嵌入水印的能力。

④ 嵌入容量:它是指嵌入到一个宿主音频信号的单位时间内水印信息的比特数量,通常情况下用每秒比特数量bps(Bit Per second)衡量。

⑤ 可靠性:作为版权保护或内容认证的水印信息应该能够提供完全可靠的信息。即要求在检测端提取的水印信息必须可靠。

二、音频水印的分类

按照数字音频水印不同的基准,将数字音频水印系统划分为不同的类别。

(一)根据水印算法在应用中对信道攻击及恶意篡改抵抗能力的不同,音频水印技术主要分为鲁棒音频水印、脆弱音频水印和半脆弱音频水印

鲁棒音频水印技术常用于音频版权保护,它是指嵌入的水印信息不易被常规信号处理和针对音频篡改攻击行为移除,即使含水印音频内容受到恶意攻击,也可以较高概率正确提取出水印信息。因此,鲁棒音频水印算法要求具有较高的不可听性和水印容量,同时具有鲁棒性,可以抵抗常规信号处理操作,如添加噪声、滤波、重采样、重量化、MP3压缩等,以及特殊的内容保持操作,如抖动、时间尺度修改TSM(Time Scale Modification)等去同步攻击。

脆弱音频水印是指嵌入到音频载体中的水印在经过常规信号处理和针对数字音频内容的篡改等操作会被破坏，从而可以通过发生改变的水印信息检测出篡改发生。因此，脆弱音频水印通常用于检测数字音频内容是否发生篡改，保护音频内容的完整性和真实性。

半脆弱音频水印是在脆弱音频水印的基础上发展出来的一种同样用于保护数字音频内容完整性、真实性的技术。它既要求系统能够定位音频内容遭受恶意篡改的位置，同时还要求能够对常规信号处理这类内容保持操作具有鲁棒性。

（二）根据水印在数字音频中嵌入位置的不同，音频水印技术主要分为时域水印算法、变换域（频域）水印算法、混合域水印算法和压缩域水印算法

时域水印算法是指将水印信息直接嵌入在数字语音信号的时域，在嵌入水印前并不需要对原始的语音信号做任何变换。相比于频域水印算法，时域水印算法相对容易实现且需要较少的计算资源，但是这种不经过变换嵌入水印的算法鲁棒性一般较差，在信号处理和恶意攻击的情况下，水印相对容易被破坏。早期的音频水印算法大多采用在时域嵌入水印的方法。

变换域（频域）水印算法与时域水印算法不同，它采用数学变换的方法，在水印嵌入之前对数字语音信号的内容进行了变换，并将水印嵌入到变换后的频域系数中，再进行逆变换得到含有水印的音频信号。相对于时域嵌入，目前变换域嵌入技术研究的较多。这主要是因为在变换域嵌入水印可以把水印能量扩散到多个音频样本信息上，从而改善了音频水印的鲁棒性和不可察觉性，此外，变换域的方法可与国际数据压缩标准兼容。早期的音频水印技术将水印信号放在如高频区域之类的听觉不重要区域，使之不可听到。但音频信号的压缩编码常常是把高频部分压缩掉，因此难于抵抗 MP3 压缩攻击，而低频带代表音频的本质特征，将水印信号放在低频带，可以达到提高鲁棒性的目的，但不可听性下降。为此，可从折衷角度考虑选择在中频带嵌入水印。

目前，常用的主要变换有离散傅里叶变换 DFT（Discrete Fourier Transform）、离散余弦变换 DCT（Discrete Cosine Transform）、离散小波变换 DWT（Discrete Wavelet Transform）奇异值分解 SVD（Singular Value Decomposition）等。

由于 DFT 是正交变换，计算时可采用快速傅里叶变换算法 FFT（Fast Fourier Transform）。在设计 DFT 域音频水印算法时，由于 DFT 是复数变换，在幅度和相位满足特定的条件下，数字水印信息既可以嵌入到信号的幅度上，也可以隐藏在相位中。此外，因为使用心理声学模型计算信号的掩蔽阈值通常采用 FFT 将音频信号从时域变换到频域，所以很多算法结合心理声学模型选择水印嵌入位置或计算掩蔽阈值，在 DFT 域进行水印的嵌入，有的是修改 DFT 频域系数，有的则是运用扩频思想，将水印信号进行 FFT，然后使用掩蔽阈值调制，直接嵌入到音频信号的傅里叶变换系数上，最后将整个信号进行傅里叶逆变换，得到含水印的音频信号。

由于 DFT 是复变换，修改其幅度或相位嵌入水印必须考虑反变换后时域数据不为实数的情况，这一问题极大地制约了 DFT 在水印中的应用，而作为数字信号处理中常用的正交变换之一的 DCT 为实变换，已在音频信号的压缩和编码技术等领域得到了广泛的应用。DCT 域水印算法由于其计算量较小，目前在音频水印领域的研究也日益广泛。采用扩频思想在音频信号的 DCT 域嵌入水印的方案最早出现在 Cox 等人的文章，该方案用（0，1）之间满足高斯随机分布的伪随机序列构成水印序列，根据水印信息修改原始音频信号 DCT 系数中最重要的 n 个系数，然后进行逆 DCT 变换得到含水印的音频信号。

DWT 变换在低频段用高频率分辨率和低时间分辨率，在高频段用低频率分辨率和高时间分辨率，这种非线性时频特性更适合音频信号的特点和听觉系统的时间频率分辨特性。因此，随着新一代压缩标准的推出，DWT 域水印技术日益得到重视。这些频域变换应用于音频水印技术有各自的特点和适用性，也各有其优缺点。表 17-1 给出了最为常见的 DFT、DWT 和 DWT 域三种常见频域变换应用于音频水印技术的性能比较，其中 N 和 L 分别为音频样本和小波滤波器的长度。

混合域水印算法是指嵌入水印前对数字音频信号进行了包含两个或多个域的频域变换，并将水印信息嵌入到最后一个频域系数上，混合域算法可以提高水印的鲁棒性或不可听性。常见的混合域水印算法主要有结合离散余弦变换和奇异值分解（DCT-SVD）、结合离散小波变换和奇异值分解（DWT-SVD）以及

表 17-1　DFT、DCT、DWT 应用于音频水印技术的性能比较

变换域\性能	算法复杂度	时频局部分解性	鲁棒性较好的频率分量	不可听性较好的频率分量
DFT	$O(N^2)$	不具有	低频分量	高频分量
DCT	$O(N\log_2 N)$	不具有	DC 分量	AC 分量
DWT	$O(LN)$	良好	精细分量	粗糙分量

结合离散余弦变换和离散小波变换(DCT-DWT)等算法。

压缩域水印方法是将水印嵌入过程和感知编码过程相结合,在压缩编码的同时嵌入水印,从而避免了感知编码对水印的攻击。广义上的压缩域水印算法是指在嵌入过程中充分考虑音频压缩编码框架的嵌入技术;狭义上的压缩域水印算法是指把水印嵌入到音频压缩位流中的嵌入技术,输入输出均为压缩音频文件,其特点是嵌入过程不需要解码和重新编码,速度快。我们知道水印技术和感知编码技术其实是一对矛盾,设计水印系统时往往需要考虑如何抵抗感知编码的影响。

压缩域水印的弱点是抵抗格式转换的鲁棒性较差,目前国内外对压缩域音频水印的研究主要针对 MP3、MPEG-2 AAC 和 VQ(Vector Quantization)等压缩编码,研究的重点集中在水印嵌入及提取算法的策略上。从嵌入方法上划分,主要有两种压缩域音频水印算法。其一,对经过压缩的音频信号在压缩域上嵌入水印,从而生成含水印的压缩音频。该方法的优点在于可以非常迅速地嵌入水印,缺点是鲁棒性较差,不能抵抗解压缩—再压缩的攻击。其二,先将压缩格式的音频解压,然后将水印嵌入到非压缩域,最后重新压缩成含水印的压缩音频。该方法的优点是可以提高水印的鲁棒性,缺点是重新压缩的过程时间开销较大,不适合在线交易和分发。

三、音频水印的基本框架

数字水印种类很多,各种类型的水印具体实现方法也有很大的区别,但原理是通用的。通用数字音频水印系统的基本架构如图 17-2 所示。一个数字音频水印系统主要考虑三个重要组成部分的问题:①生成用于嵌入载体音频信号中的水印信息,主要考虑数字水印的生成算法;②水印嵌入到数字音频信号的哪些位置以及采用何种嵌入方法;③如何提取嵌入的水印信息以及采用何种方法检测水印信息,并通过提取的水印信息判断数字音频信号是否经过常规信号处理或恶意篡改。

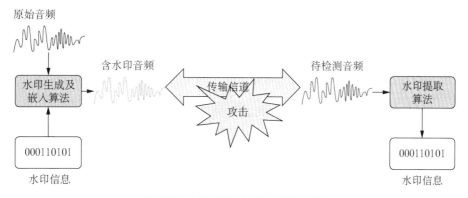

图 17-2　数字音频水印的基础架构

下面我们将分别介绍数字音频水印系统中的水印生成、水印嵌入以及水印提取三个部分,其中,相关的符号定义如表 17-2 所示。

水印按照其内容是否可懂划分为无意义水印和有意义水印。有意义水印是指水印本身是有意义的文字、某段语音或者图像等,即该水印信息可以通过人类的主观进行辨识;无意义水印一般对应一段伪随机序列或基于音频内容本身生成的序列,这一类水印通常只能判断音频信号中是否存在水印,而无法直观进行判别。水印生成可以单独通过密钥获得,也可以结合原始载体信息和密钥按照特定的生成算法计算得

到,如公式(17.15)所示。

$$GA:K \to W$$
$$K \times O \to W$$
(17.15)

表 17-2 音频水印系统中各符号的意义

符号	意义
O(Original)	原始音频信号
K(Key)	密钥
W(Watermark)	水印信息
WM(Watermarked)	含水印音频信号
V(Verified)	待检测音频信号
EW(Extracted Watermark)	提取的水印信息
GA(Generation Algorithm)	水印生成算法
EmA(Embedding Algorithm)	水印嵌入算法
ExA(Extraction Algorithm)	水印提取算法
CA(comparison Algorithm)	对比算法

图 17-3 和图 17-4 分别给出音频水印系统中水印嵌入和提取检测的基本模型。在水印嵌入模型中,水印信息可以是直观有意义的信息,也可以根据设计的水印生成算法产生有用的序列并将其作为水印信息。随后,原始音频信号 O 和水印信号 W 通过密钥 K 控制经过相应的嵌入算法 EmA 进行运算后得到最终含水印的数字音频作品 WM,其中嵌入位置的选择和嵌入算法的优劣决定含水印音频信号各方面的质量(不可听性、鲁棒性/脆弱性等)。

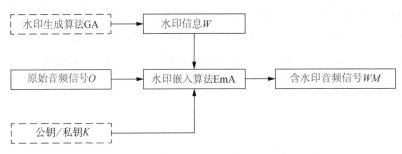

图 17-3 数字音频水印嵌入模型

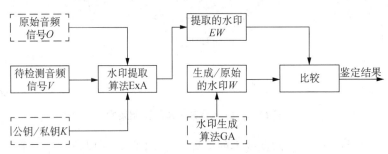

图 17-4 数字音频水印提取及检测模型

在水印提取及检测的过程中,待检测音频信号 V 在密钥 K 控制下,通过所设计的水印提取算法 ExA 提取在嵌入过程中隐藏的水印信息。待检测音频信号 V 在传输或存储过程中可能会受到常规信号处理或者恶意篡改攻击。一旦待检测音频信号遭受攻击,其中隐藏的水印信号也会受到不同程度的破坏。对比算法 CA 通过比较提取的信息 EW 和原始/重构的水印信息 W 的客观差异程度,并根据预先设定的某个

阈值鉴定待检测音频作品的版权信息或内容完整性认证结果等。

四、音频水印的性能评价标准

对于一个音频水印算法,其主要性能指标包括水印的不可感知性、鲁棒性和嵌入容量。这三者之间相互依存又相互矛盾。一般来说,水印的嵌入强度越大,则鲁棒性越好,但同时不可感知性越差。如果同时保持较高的鲁棒性和不可感知性,往往需要降低嵌入容量。在用于版权保护的鲁棒水印系统中,感知透明性和鲁棒性是两个最基本的要求,建立音频水印的评价标准,有助于衡量音频水印算法的好坏。

(一) 不可感知性

不可感知性即指水印的不可听性,由于在数字语音信号中嵌入额外的水印信号时需要对原始语音数据进行修改,这一操作势必会退化原始语音信号的听觉质量。因此,一个良好的数字语音水印系统方案要求嵌入的水印信息尽可能地避免人类听觉系统对数据修改的感知,即保障含水印数字语音信号的保真度。不可感知性一般可分为主观标准和客观标准两种。

1. 主观评价标准

在数字音频水印系统中,常用的主观评价标准称为平均观点分 MOS(Mean Opinion Score),即通过多个不同测试者根据测试音频听觉质量的好坏进行打分,最后评定音频的质量。通常按照五分制评分,得分为 5 分或接近 5 分意味着两个音频信号之间几乎没有差别。MOS 分值的含义如表 17-3 所示。此外,ITU-R BS.1116 中定义了一个主观区分度 SDG(Subjective Difference Grades)的概念。测试过程通常是将原始音频和含水印音频提供给一组听众,依据人的听觉对失真和畸变的感知进行主观的差异评价,并进行打分,将打分结果加以平均作为主观听觉质量测试的标准。表 17-4 列出了 SDG 分值的等级级别和相应的含义。

表 17-3　MOS 主观评价标准

MOS 评分	音频质量	描述
5	优	达到录音棚的录音质量,音频质量非常好
4	良	达到电话音频质量,音质流畅
3	中	达到通信质量,听起来仍有一定的困难
2	差	音频质量很差,很难理解
1	不可分辨	音频不清楚,基本被破坏

表 17-4　主观听觉测试区分度 SDG

SDG	损害程度描述	质量等级
0.0	不可感觉	优
−1.0	可感觉但不刺耳	良
−2.0	轻微侧耳	中
−3.0	刺耳	差
−4.0	非常刺耳	极差

显然,得分为零或接近于零,意味着两个音频数据之间几乎没有差别。然而,主观评价容易受到个体经验或听测环境的影响,因此,具有一定的不确定性。

2. 客观评价标准

最常用的音频客观质量测评标准是信噪比 SNR(Signal-to-Noise Ratio)。它将嵌入的水印信息看作添加到原始音频信号里的噪声,用来评价嵌入水印后的音频信号与原始音频信号之间的失真度。国际留声机工业联盟(IFPI)规定音频水印的信噪比不低于 20 dB。假设原始音频信号的采样点幅值为 $x(i)$,嵌入水印后的音频信号的采样点幅值为 $x'(i)$,则信噪比表示为:

$$SNR = 10\lg \frac{\sum_{i=0}^{N-1} x(i)^2}{\sum_{i=0}^{N-1} (x(i)-x'(i))^2} \tag{17.16}$$

其中，N 为音频信号包含的采样点个数，SNR 单位为 dB。

SNR 评价标准在计算过程中并没有考虑人类听觉系统的特性，如对音频信号进行一个微小的线性伸缩处理，得到的音频信号在主观听觉上并未发生变化，但计算得到的 SNR 会降很低；相反，国际电信联盟 ITU (International Telecommunication Union) 所推荐的 BS.1387 音频质量评价标准中的 PEAQ (Perceptual Evaluation of Audio Quality) 测试工具考虑了人耳听觉系统的部分特性，如基本版本中使用了基于 FFT 的人耳模型，高级版本中使用了基于滤波器组的人耳模型。测试工具中模型输出变量与神经网络结合给出的量值作为听觉质量客观区分度 ODG (Objective Difference Grades)，其含义如表 17-5 所示。

表 17-5 客观听觉测试区分度 ODG

ODG	描述	质量等级
0.0	不可感觉	优
−1.0	可感觉但不刺耳	良
−2.0	轻微侧耳	中
−3.0	刺耳	差
−4.0	非常刺耳	极差

（二）鲁棒性

鲁棒性用来衡量水印算法抗攻击的能力，可以使用提取的水印与原始水印之间的相似性来衡量水印算法的鲁棒性。如果含水印的音频受到攻击，受其影响，那么提取出来的水印信息和原始水印信息之间可能会有一定的差别，差别越小，说明水印越能抵抗攻击，也就是说鲁棒性越好。在实际应用中，常用水印的误码率 BER (Bit Error Rate) 来衡量水印的抗攻击能力，即各种攻击后提取的水印与原始水印之间不同比特所占的百分率，其定义如下：

$$BER = \frac{错误的比特数}{原始水印的比特数} \times 100\% \tag{17.17}$$

BER 值越小，说明提取的水印误码率越低，水印算法的鲁棒性也就越好。

归一化相关系数 NC (Normalized Cross-Correlation) 通常被用来描述从含水印语音信号中提取的水印与原始水印信息的相似性，从而衡量提取水印的可靠性。假设原始水印比特信息为 $w(i)$，提取的水印比特信息为 $w'(i)$，嵌入水印的比特总数为 N，则归一化相关系数的定义如下：

$$NC = \frac{\sum_{i=1}^{N} w(i) \cdot w'(i)}{\sqrt{\sum_{i=1}^{N} w^2(i)} \cdot \sqrt{\sum_{i=1}^{N} (w'(i))^2}} \tag{17.18}$$

NC 值越大，说明提取的水印与原始水印越相似，水印算法的鲁棒性也就越好。

五、音频水印的典型算法

与数字图像水印算法相比，数字音频水印技术的研究和发展相对较晚。近年来，借鉴数字图像中的水印算法，许多数字音频水印算法也得到了极大的发展。随着数字音频水印技术的不断发展，相关的音频水印嵌入算法也应运而生，图 17-4 给出了数字音频水印技术中常见的嵌入方法。下面将进一步对其中几种较为经典的数字音频水印方法进行介绍。

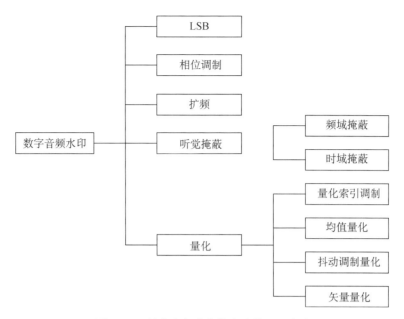

图 17-5　数字音频水印技术中的不同方法

（一）LSB 算法

LSB(Least Significant Bit)方法是一种最简单的水印嵌入方法,这种方法通过把每个采样点的最不重要会用一个水印比特来代替,以达到在音频信号中嵌入水印的目的。该方法主要由以下三步完成：

① 将原始音频信号的采样值由十进制转换成二进制；

② 用水印信息的各比特替换与之相对应载体音频数据的最低有效位；

③ 将含水印的二进制音频数据序列转换为十进制采样值,从而获得含水印音频信号。

LSB 方法是早期的一种水印技术,可以在音频中传送大量的数据,但由于很微小的操作也能改变最低比特位,所以水印的鲁棒性很差,比较适合用于脆弱水印的设计。

（二）回声隐藏算法

利用回声嵌入水印的算法是一种经典的音频水印算法。它利用了人类听觉系统的另一特性:音频信号在时域的向后屏蔽作用,即弱信号可以在强信号消失之后 50～200 ms 的作用而不被人耳察觉。回声隐藏的算法中,编码器将载体数据延迟一定的时间并叠加到原始的载体音频上以产生回声。设音频序列 $S=\{s(n), 0<n<N\}$,按下式即可得到含有回声的音频序列 $r(n)$:

$$r(n) = \begin{cases} s(n), & 0 \leqslant n \leqslant m \\ s(n)+\lambda s(n-m), & m \leqslant n \leqslant N \end{cases} \tag{17.19}$$

其中,m 是信号和回声之间的延时,一般取 $m \leqslant N$,λ 为衰减系数。在回声编码中通过修改 m 来嵌入秘密信息。编码器可以用两个不同的延时来嵌入"0"和"1"。在实际的操作中用代表"0"和"1"的回声内核与载体信号进行卷积来达到添加回声的效果。回声隐藏与其他方法不同,它不是将秘密信息当作随机噪声嵌入到载体数据中,而是载体数据的环境条件,因此对有损压缩具有一定的鲁棒性,但回声隐藏容易被敌手即使在没有任何先验知识的情况下检测出来,而且在检测时由于计算倒谱使得复杂度相当高。为此,很多学者对最初的回声隐藏方案提出了一些改进的措施,例如,通过减小添加回声带来的"赋色"效应来减小音质的失真；采用伪随机序列作为回声内核的一部分以增强回声隐藏系统的安全性；将回声信号作为同步信息嵌入到音频载体中以提高水印的鲁棒性。

（三）幅度调制算法

幅度调制法通过改变两个或三个音频数据块的能量来嵌入水印信息。将音频信号 $f(x)$ 分成 i 帧,$i=1, 2, 3, \cdots$,而每一帧又分为三段,段长均为 L。计算每帧中每段幅度绝对值的期望:

$$\begin{cases} E_{i1} = \frac{1}{L}\sum_{x=0}^{L-1}|f(L_i+x)| \\ E_{i2} = \frac{1}{L}\sum_{x=L}^{2L-1}|f(L_i+x)| \\ E_{i3} = \frac{1}{L}\sum_{x=2L}^{3L-1}|f(L_i+x)| \end{cases} \qquad (17.20)$$

对 E_{i1}，E_{i2}，E_{i3} 排序，按其从大到小顺序重新命名为 E_{\max}，E_{mid}，E_{\min}，计算差值：

$$\begin{cases} A = E_{\max} - E_{\mathrm{mid}} \\ B = E_{\mathrm{mid}} - E_{\min} \end{cases} \qquad (17.21)$$

让 $A \geqslant B$ 对应水印比特"1"，$A < B$ 对应水印比特"0"。如果不满足此条件，则根据人类听觉系统修改相应的能量块使之满足。幅度调制算法虽然具有一定的鲁棒性，但它只能检测音频信号是否包含水印，而不能提取嵌入的水印信息，即在本质上是一个 1 比特水印算法。

(四) 相位调制算法

基于相位调制的数字音频水印算法在不改变音频能量谱的情况下，通过修改音频信号的相位实现水印信息的嵌入。目前的研究表明，人耳对音频信号的幅度谱较为敏感，而对相位不敏感。该现象表现为：在高频段，人耳对声音信号的相位变化不敏感；在低频段，人耳对声音的绝对相位不敏感。目前基于相位调制的音频水印模型主要有三种：自回归模型、离散傅里叶模型和重叠正交变换模型。

(五) 扩频算法

扩频水印算法是在扩频通信的基础上提出的，它是通过采用伪随机序列将水印信息进行扩频处理并通过载体音频信号进行隐藏，其通用框图如图 17-6 所示。在扩频水印中，宽带信道即为原始载体音频，窄带信号则为需要隐藏的水印信息。扩频水印算法中通常采用 m 序列作为扩频的伪随机序列，并使用生成的不同伪随机序列分别代表水印信息不同的取值信息。在水印嵌入过程中，将扩频处理后的水印信号分别嵌入到各个音频帧中。在检测端，检测器首先提取嵌入的伪随机序列，并解频处理后判断嵌入水印的比特信息。

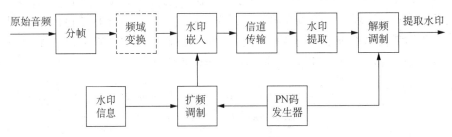

图 17-6 基于扩频的水印算法框图

(六) 量化算法

在数字音频水印算法中，根据应用需求的不同，有的文献对水印的鲁棒性要求较高，有的文献对水印的不可听性要求较高。目前，许多数字音频水印算法希望通过移除音频信号中感知上无关的音频片段，在保证水印不可听性的同时实现水印的鲁棒性。数字音频水印技术是通过将水印信息嵌入到音频信号感知冗余部分来实现水印的隐藏。然而，音频信号中感知冗余部分数量的有限性则使得水印嵌入的容量成为了水印技术应用中关注的另一个重点问题。与基于相位调制和基于掩蔽效应的数字音频水印技术不同，基于量化方法的水印算法与音频信号的听觉感知无关。该方法实现的水印算法提高了水印的嵌入容量，从而为数字水印技术的发展打开了另一扇门。基于量化的数字水印算法主要有：量化索引调制 QIM (Quantization Index Modulation)、均值量化、抖动调制量化、矢量量化、奇偶量化。

其中，由于量化索引调制算法原理简单，且能够较好实现鲁棒性和不可听性之间的平衡，因此该方法已成为音频水印算法中运用较为广泛的算法。QIM 嵌入方法的原理如图 17-7 所示。首先，将原始音频

信号的采样点划分为等间隔的区间(区间长度即为量化步长,算法的不可听性随着量化步长的增大而逐渐减小),若偶数区间对应 0/1,那么奇数区间则对应 1/0。当待嵌入的水印比特与当前采样点所在区间映射值相同时,则修改采样点值令其为所在区间的中间值。反之,当待嵌入的水印比特与当前采样点所在区间映射值不同时,则修改当前采样点值为邻近区间的中间值。

图 17-7 基于 QIM 修改采样点的方法

六、鲁棒水印与音频版权保护

鲁棒音频水印算法常用于音频版权保护。因此,鲁棒音频水印算法的设计要求水印算法在具有较好的不可听性的同时具有较强的鲁棒性,可以抵抗添加噪声、滤波、重采样、重量化、MP3 压缩等常规信号处理,以及随机剪切、抖动、音调变换、保持音调不变的时间缩放 TSM(Time Scale Modification)、重采样形式的时间缩放等去同步攻击。

去同步攻击是鲁棒音频水印研究领域的难点,近年来,学术界相继提出了包括穷举搜索、同步模型、不变水印、隐形水印在内的多种策略来抵抗去同步攻击。重采样形式的时间缩放作为一种常见的去同步攻击,又称为回放速度修改 PSM(Playback Speed Modification)、幅度伸缩等。

以下文献利用 DFT 域系数绝对值的均值对回放速度修改攻击近似稳定的特性,提出了一种抗回放速度修改攻击的鲁棒音频水印算法,该算法进一步提高了水印抗回放速度修改攻击的鲁棒性,同时对常规的音频信号处理攻击也具有较强的鲁棒性。下面给出该算法的简单描述。

设原始音频信号记为 $A=\{a(i)\}$,$1\leqslant i\leqslant N$。待嵌入的水印是长度为 L 的二值序列 $W=\{w(i)\in\{0,1\}\}$,$1\leqslant i\leqslant L$。水印嵌入过程如下:

步骤 1 原始音频信号 A 首先被划分为互不重叠的 N_1 个音频帧,表示为 A_i,$i=1,\cdots,N_1$。然后对各音频帧进行 DFT 变换,即有 $F_i=DFT(A_i)$,F_i 表示各音频帧的 DFT 域系数。

步骤 2 根据下式计算各音频帧 DFT 域系数绝对值的均值:

$$AV_i=\frac{\mathrm{sum}(|F_i|)}{\mathrm{len}(F_i)},\ i=1,\cdots,N_1 \tag{17.22}$$

其中,sum(·)表示对矩阵内所有元素求和,len(·)表示矩阵内元素的个数。

步骤 3 根据预置的阈值 T 选择频域系数绝对平均值最大的 M_1 帧用于嵌入水印,设此 M_1 帧中最小的频域系数绝对值均值为 AV_{\min},剩余 N_1-M_1 帧中最大的频域系数绝对值均值为 AV_{\max},则 AV_{\min} 和 AV_{\max} 应满足如下条件

$$AV_{\min}-AV_{\max}\geqslant T \tag{17.23}$$

这里,阈值 T 是预置的阈值,其大小在一定程度上影响着算法抗回放速度修改攻击的性能。

步骤 4 将所选择的 M_1 个音频帧中某一个音频帧记为 AF。首先,音频帧 AF 被划分为互不重叠的 L_1 个音频段,这里,$L_1=3\times L$。然后利用式(17-22)计算各音频段 DFT 域系数绝对值的平均值,三个相邻的音频段作为一组,根据下式计算各组的比例关系

$$\beta=\frac{\bar{C}_m}{\bar{C}_f+\bar{C}_l},\ i=1,\cdots,L \tag{17.24}$$

其中,\bar{C}_f、\bar{C}_m 和 \bar{C}_l 分别代表相邻三个音频帧的第一个音频帧、第二个音频帧和第三个音频帧的 FFT 域系数的绝对值均值。

最后,采用如下的奇偶量化方法量化每一个 β_i,以嵌入 1 比特水印:
当待嵌入的水印比特与 $\lfloor \beta_i/S \rfloor$ 的奇偶性一致时,

$$\beta'_i = (\lfloor \beta_i/S \rfloor + 0.5) \times S \tag{17.25}$$

当待嵌入的水印比特与 $\lfloor \beta_i/S \rfloor$ 的奇偶性不一致时

$$\beta'_i = \begin{cases} (\lfloor \beta_i/S \rfloor - 0.5) \times S, & \text{if } \beta_i \in [\lfloor \beta_i/S \rfloor \times S, (\lfloor \beta_i/S \rfloor + 0.5) \times S) \\ & \text{and } \lfloor \beta_i/S \rfloor \neq 0 \\ (\lfloor \beta_i/S \rfloor + 1.5) \times S, & \text{if } \beta_i \in [(\lfloor \beta_i/S \rfloor + 0.5) \times S, (\lfloor \beta_i/S \rfloor + 1) \times S) \\ & \text{or } \lfloor \beta_i/S \rfloor = 0 \end{cases} \tag{17.26}$$

其中,S 表示量化的步长,$\lfloor \cdot \rfloor$ 表示取下整数。如果 $\beta'_i < \beta_i$,则将此组音频段中第一个音频段和第三个音频段的频域系数绝对值均值修改为其原始频域系数绝对值均值的 β_i/β'_i。如果 $\beta'_i > \beta_i$,则将此组音频段中第二个音频段的频域系数绝对值均值修改为其原始频域系数绝对值均值的 β'_i/β_i。通过这样的修改方式能保证该组音频段所在的音频帧频域系数绝对值的均值始终是最大的 M_1 个中的一个。

步骤 5　为了保证水印信息对各种信号处理攻击的高鲁棒性,水印被重复嵌入到其余的 M_1-1 个音频帧中。

步骤 6　将嵌入水印的音频帧与不含水印的音频帧进行组合,得到含水印音频信号。

水印的提取过程不需要原始音频信号或其他一些边信息的参与,是一个盲提取过程。设含水印音频信号为 A^*,水印提取的主要步骤如下:

步骤 1　含水印音频信号 A^* 首先被划分为互不重叠的 N_1 个音频帧,表示为 $A_i^*, i=1,\cdots,N_1$。然后对各音频帧执行 DFT 变换,即有 $F_i^* = DFT(A_i^*)$,F_i^* 表示各音频帧的 DFT 域系数。

步骤 2　根据式(17-22),计算获得各音频帧 DFT 域系数绝对值的均值,记为 $AV_i^*, i=1,\cdots,N_1$。选择频域系数绝对平均值最大的 M_1 帧用于提取水印。

步骤 3　将所选择的 M_1 个音频帧中的某一帧记为 AF^*。首先,音频帧 AF^* 被划分为互不重叠的 L_1 个音频段,这里,$L_1 = 3 \times L$。然后利用式(17-22)计算各音频段 DFT 域系数绝对值的平均值,三个相邻的音频段作为一组,根据式(17-24)计算各组的比例关系 $\beta_i^*, i=1,\cdots,L$。最后从每个 β_i^* 中提取 1 比特水印,规则如下:

$$w_1(i) = \begin{cases} 0 & \text{if } \text{mod}(\lfloor \beta_i^*/S \rfloor, 2) = 0 \\ 1 & \text{if } \text{mod}(\lfloor \beta_i^*/S \rfloor, 2) = 1 \end{cases} \tag{17.27}$$

步骤 4　按照同样的方法,从其余 M_1-1 个音频帧中提取 M_1-1 个水印序列。

步骤 5　根据提取的 M_1 个水印,按照多数规则,获得最终提取的水印序列。

现有的变换域音频水印技术大多直接对频域系数进行量化或调制,这种设计方法没有考虑到音频的内容特性,容易受到去除攻击。M. Kutter 等提出第二代数字水印的概念,要求水印的嵌入与载体数据的自身特性紧密结合,使得水印算法的鲁棒性更高,可以抵抗多种信号处理攻击,如随机剪切、TSM 等同步攻击。

下面利用小波变换近似系数前后部分 p 范数比的稳定性,介绍一种基于 p 范数比值的鲁棒音频水印算法。如图 17-8 所示,该算法将小波变换近似系数分为两个部分,利用这两个部分 p 范数比值的稳定性,采用量化比值的方法嵌入水印,并通过最优化选择缩放因子修改近似系数。水印嵌入方案包括水印嵌入和缩放因子选择两个主要过程。水印嵌入通过对音频信号进行小波变换,取小波变换后近似系数前后两部分 p 范数的比值进行量化,实现水印的嵌入。

假设原始音频载体信号样本为 $A = \{a(n), 1 \leq n \leq L\}$,$L$ 为样本总数。待嵌入二维水印图像经降维和混沌加密后,设为 $V = \{v(n), 1 \leq n \leq H\}$,$H$ 为水印的总比特数。水印嵌入过程的具体步骤如下:

步骤 1　音频信号分帧。将音频信号样本按照待嵌入的水印样本数平均分为 H 帧,每帧长为 $L_f = \lfloor L/H \rfloor$。其中 $\lfloor \cdot \rfloor$ 表示向下取整运算。标记每帧为 A_i,i 为帧号。

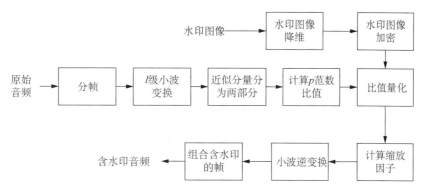

图 17-8　水印嵌入过程

步骤 2　音频帧 A_i 小波变换。对每帧信号 A_i 做 l 级小波分解,得到细节分量 $cD_i^1(k)$,$cD_i^2(k)$,…,$cD_i^l(k)$ 以及近似分量 $cA_i^l(k)$,其长度分别为 $L_f/2$,$L_f/2^2$,…,$L_f/2^l$,$L_f/2^l$。

步骤 3　计算比值。将近似分量 $cA_i^l(k)$ 平均分为前后两部分,分别记为 $cA_i^l(k,1)$ 和 $cA_i^l(k,2)$。分别计算两部分的 p-范数值,记为 $\sigma_{i,1}^p=\|cA_i^l(k,1)\|_p$ 和 $\sigma_{i,2}^p=\|cA_i^l(k,2)\|_p$,$p$ 可以作为密钥,使特征值不公开,以增加水印算法的安全性。计算两者的比值

$$q_i^p=\sigma_{i,1}^p/\sigma_{i,2}^p \tag{17.28}$$

比值 q_i^p 一般在 0.6~1.5 之间。

步骤 4　量化比值。采用奇偶量化的方法量化比值,得到量化后的比值 q_i'。

步骤 5　选择恰当的缩放因子 α_1 和 α_2 分别对 $cA_i^l(k,1)$ 和 $cA_i^l(k,2)$ 进行缩放,得到 $cA_i^l(k,1)'$ 和 $cA_i^l(k,2)'$。这里 α_1 和 α_2 存在约束条件为

$$\alpha_1/\alpha_2=q_i'/q_i \tag{17.29}$$

从上式可以看出,两个缩放因子 α_1 和 α_2 的选择不唯一,不同的缩放因子对水印系统的性能造成的影响不同,缩放因子的选择通过使频域信噪比达到最大来获得最优值。

步骤 6　组合 $cA_i^l(k,1)'$ 和 $cA_i^l(k,2)'$ 形成新的近似分量,并与细节分量 $cD_i^1(k)$,$cD_i^2(k)$,…,$cD_i^l(k)$ 结合,用于小波逆变换,得到含水印的音频帧 A_i'。

步骤 7　将所有的含水印音频帧 A_i' 组合在一起,形成含水印的音频信号 A'。

水印提取过程框图如图 17-9 所示,具体过程描述如下:

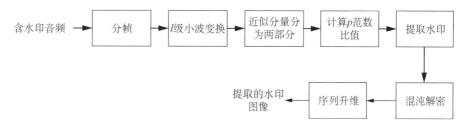

图 17-9　水印提取过程框图

首先按照嵌入过程中 Step 1~3,将含水印的音频分帧后做 l 级小波变换,然后将近似分量分为前后两个部分,计算两部分的 p-范数值 $\sigma_{i,1}^{p*}$ 和 $\sigma_{i,2}^{p*}$,得到比值 $q_i^*=\sigma_{i,1}^{p*}/\sigma_{i,2}^{p*}$,并提取加密后的水印 $u^*(i)$,并对其混沌解密,得到解密后的水印序列 $v^*(i)$,最后将一维水印信号 $v^*(i)$ 进行升维,即可获得提取的水印图像 W^*。

七、脆弱水印与音频内容认证

数字化和网络多媒体技术的飞速发展使得数字音频的传输、存储、复制及编辑等处理变得方便快捷的同时,也使攻击者可以非常容易地通过插入、删除和替换等操作篡改其内容。因此,如何保障数字音频内

容的可靠性成为一个尤为重要的研究课题。脆弱/半脆弱音频水印技术是在不影响原始音频信号听觉质量的前提下,利用其本身所存在的冗余将额外的辅助信息隐藏到载体音频中,接收者通过检测嵌入在数字音频信号中的水印信息实现对数字语音内容的完整性认证。

基频周期是语音信号的重要参数之一,该特征对语音信号的合成、编码、识别等都有重要的意义。有文献通过提取语音信号的基频周期来生成基于载体本身特征的半脆弱水印。由于水印与宿主信号密切相关,因此不需要额外的传输量,从而提高了水印信息在传输过程中的安全性。采用语音内容生成的水印属于隐形水印,故水印不易被篡改或替换,若嵌入语音的水印被攻击,将导致语音数据被修改,从而使得认证方基于基频周期重构的水印与被篡改或替换的水印不同,最终不能通过认证,从而提高了算法的安全性。下面对该算法的实施过程加以介绍。

设原始数字语音信号为 $A=\{a(i)|i=1,2,\cdots,L\}$,$L$ 为语音的采样点数,首先将语音 A 划分成长度为 M 的语音帧。然后,依次将第 i 帧语音 $A(i)$ 分为两部分,每帧语音长度为 $M=(m+16n)$,其中 m 为第一部分 $A_1(i)$ 的长度,用于嵌入水印;$16n$ 为第二部分 $A_2(i)$ 长度,用于嵌入同步码,并将每一帧的第二部分 $A_2(i)$ 划分为 16 个子带,第 j 个子带记为 $A_2(i,j)=\{a_2(i,j,k)|i=1,2,\cdots,M;j=1,2,\cdots,16;k=1,2,\cdots,n\}$,即每个子带包含 n 个采样点。

语音分帧后,利用语音的基频周期生成用于认证的半脆弱水印,水印生成过程如下:

步骤 1 计算每帧语音第一部分采样点的基频周期。

步骤 2 将得到的基频周期用于生成 Logistic 混沌序列。由于混沌的初值范围为 (0,1),而基频周期值远大于 1,因此需将基频周期值调整为 (0,1) 之间的数。将调整后的值作为混沌初值 $p(i)$ 代入到式 (17.30) 中进行迭代运算,迭代值为 0~1 之间的混沌序列。

$$\begin{cases} x_i(0)=p(i) \\ x_i(k+1)=ux_i(k)[1-x_i(k)] \end{cases} \tag{17.30}$$

步骤 3 为抗恒特征攻击,该算法从生成的 Logistic 混沌序列中取第 d 个值开始连续的 $wRowLen$ 个值,按照下式的调制方法调制为 0、1 的二进制序列

$$w(k)=\begin{cases} 0, & x(k)<th \\ 1, & x(k)\geqslant th \end{cases} \tag{17.31}$$

其中,th 为阈值。

由于混合域已被证明具有良好的不可感知性,因此该算法将水印嵌入在 DWT-DCT 混合域。此外,语音遭受去同步攻击后,其同步结构会被破坏,因此为了能够检测去同步攻击,该算法除嵌入水印外还嵌入了同步码,用于确定水印的嵌入位置,防止去同步攻击对嵌入位置的破坏。水印及同步码的嵌入结构如表 17-6 所示。

表 17-6 嵌入信息的结构

…	第 $K-1$ 帧语音		第 k 帧语音		第 $k+1$ 帧语音		…
…	第一部分(频域)	第二部分(时域)	第一部分(频域)	第二部分(时域)	第一部分(频域)	第二部分(时域)	…
…	水印信息	同步码	水印信息	同步码	水印信息	同步码	…

水印及同步码的嵌入过程如下:

步骤 1 对每帧语音的第一部分 $A_1(i)$ 进行 H 级小波变换,并对 H 级近似分量进行 DCT 变换。

步骤 2 获得 DCT 系数后选择前 $wRowLen$ 个 DCT 系数,将步骤 1 生成的水印利用量化方法嵌入到 DCT 系数中。

步骤 3 对嵌入水印后的 DCT 系数依次进行 DCT 逆变换及小波逆变换,得到含水印的语音信号。

同步信息选择长度为 16 位的巴克码 $BarkCode\{b_1b_2,\cdots,b_{15}b_{16}|b_j \in \{0,1\},1\leqslant j\leqslant 16\}$。通过量化统计均值将同步码逐比特嵌入到各帧第二部分的子带 $A_2(i,j)$ 中。

在水印的提取及内容认证时,首先采用逐帧检测的方式提取同步码。设含水印语音信号为 $B = \{b(i) | i = 1, 2, \cdots, L\}$,$L$ 为语音帧的长度,将语音信号 B 按照同步码出现的位置分帧,每帧长度为 $m' + 16n$,令前 m' 比特为 $B_1(i)$ 的采样点,用于重构及提取水印信息。然后,计算提取水印 w' 与重构水印 w 不相等的元素和 $S(i)(i=1, 2, \cdots, N_2)$:

$$S(i) = \sum_{j=1}^{wRowLen} w(i, j) \oplus w'(i, j) \tag{17.32}$$

定义语音的认证序列 $T_A(i)$

$$T_A(i) = \begin{cases} 1, & \text{if } S(i) > 0 \\ 0, & \text{if } S(i) = 0 \end{cases} \tag{17.33}$$

若 $T_A(i)=1$,表明第 i 帧语音中内容已被篡改;若 $T_A(i)=0$,则表明此帧语音未被篡改。

下面我们介绍基于音频另一个特征的半脆弱水印技术。质心作为音频自身的一个重要特征,目前在音频信号处理领域得到了广泛应用,而在数字水印领域的应用还很少报道。有文献提出了一种基于质心的半脆弱音频水印算法。该算法基于质心生成水印,音频信号一旦被恶意篡改,则被篡改部分的质心与篡改前不同,这样篡改部分重构的水印与提取的水印则不同,据此可检测出被恶意篡改的位置。如果音频信号经受的是非恶意的常规信号处理,因为质心已被证明是音频的一个较为稳定的特征,常规的信号处理通常不会改变音频的质心特征,这样重构的水印与提取的水印会相同,可使水印对常规的信号处理有较强的鲁棒性。

该算法对每个音频帧计算质心并实施密码学中的 Hash 运算生成水印,将水印加密后在 DWT 和 DCT 构成的混合域嵌入到含有质心的音频子带上。设原始数字音频信号为 $A = \{a(i), 1 \leq i \leq L\}$,水印生成及嵌入步骤如下:

步骤 1 划分音频帧以及音频帧划分子带:将原始音频信号 A 分为 M 帧,每帧的长度为 N,则 $M = L/N$。各音频帧记为 $A_1(p), p = 1, 2, \cdots, M$。然后将每个音频帧划分为 M_1 个子带 $A_2(p,q), q = 1, 2, \cdots, M_1$,则每一子带的长度为 N/M_1。

步骤 2 计算各音频帧的质心:为了计算每帧的音频质心,需要首先计算每帧各子带对数功率谱的平方根,因零值不能取对数,所以该算法在现有文献计算公式的基础上作了修改,修改后的第 p 个音频帧中第 q 个子带的对数功率谱的平方根计算如下:

$$D(p, q) = \sqrt{\frac{\sum_{t=1}^{N/M_1} \log_2(|A'_t(p,q)|^2 + \alpha)}{N/M_1}} \tag{17.34}$$

其中,$A'(p, q) = fft(A_2(p, q))$,$A_2(p, q)$ 表示第 p 个音频帧中第 q 个子带,$fft(\cdot)$ 表示快速傅里叶变换,$A'_t(p, q)$ 表示第 p 个音频帧中第 q 个子带的第 t 个快速傅里叶变换系数,$\alpha > 0$ 是偏差值,这里,取 $\alpha = 1.01$。进一步,我们可按照下式计算每个音频帧的质心

$$C(p) = \left\lfloor \frac{\sum_{q=1}^{M_1} q \times D(p,q)}{\sum_{q=1}^{M_1} D(p,q)} \right\rfloor, p = 1, 2, \cdots, M \tag{17.35}$$

其中 $\lfloor \cdot \rfloor$ 表示取下整数。

步骤 3 生成音频水印:设每帧质心 $C(p)$ 对应的二进制数为 $(b_1 b_2 b_3 \cdots b_i \cdots)_2$,$b_i \in \{0, 1\}$,采用密码学中的 Hash 函数对其作 Hash 运算,设 Hash 函数输出的 Hash 值长度为 n 位,即

$$(h_1 h_2 h_3 \cdots h_j \cdots h_n)_2 = Hash[(b_1 b_2 b_3 \cdots b_i \cdots)_2] \tag{17.36}$$

其中,$h_j \in \{0,1\}$。将每帧获得的 n 位 Hash 值依次等分成 n_1 组,则每组长度是 n/n_1 比特。每组按照下

式相互异或，获得各帧的异或值

$$H(p)=(h_1 h_2 \cdots h_{n/n_1}) \oplus (h_{n/n_1+1} h_{n/n_1+2} \cdots h_{2n/n_1}) \oplus \cdots \oplus (h_{n-n/n_1+1} h_{n-n/n_1+2} \cdots h_n) \quad (17.37)$$

这里 $p=1,2,\cdots,M$。因整个音频信号共分为 M 帧，所以共得到 M 个 n/n_1 位的异或值，将这 M 个异或值并置生成整个音频信号的水印

$$W = H(1) \| H(2) \| \cdots \| H(p) \quad (17.38)$$

这里，$W = \{w(i) \mid i=1,2,\cdots,M \times (n/n_1)\}$。

步骤 4 采用混沌地址索引序列对水印加密，得到加密后的水印 W_C。

步骤 5 音频水印的嵌入：对于每音频帧 $A_1(p)$，$p=1,2,\cdots,M$，选择包含质心的音频子带 $A_2(p,q_c)$ 嵌入加密后的水印。这是因为质心代表着每帧音频信号能量分布的中心，这个中心位置在音频信号发生一定程度的变化时偏移量较小，甚至不发生偏移，所以在这个子带上嵌入水印有助于加强半脆弱水印容忍常规信号处理的能力。水印的嵌入域为 DWT(Discrete Wavelet Transform) 和 DCT(Discrete Cosine Transform) 构成的混合域。

步骤 6 对嵌入水印后的频域系数做逆 DCT 变换，再进行 D 级逆 DWT 变换，得到含水印音频 A'。

水印提取是水印嵌入的逆过程。从含水印的音频提取水印 W'，经解密，得到解密后的水印 W''，类似水印生成过程，对待认证的音频生成重构水印 W^*，则音频内容认证如下：

定义认证序列 $T = \{T(i) \in \{0,1\} \mid i=1,2,\cdots,M \times (n/n_1)\}$ 为

$$T = W'' \oplus W^* \quad (17.39)$$

对长度为 $M \times (n/n_1)$ 的认证序列 T 可依次等分成 M 组，每组的 n/n_1 个比特对应相应的一个音频帧的内容认证，计算每组元素之和，得

$$S(p) = \sum_{i=(p-1)\times(n/n_1)+1}^{p\times(n/n_1)} T(i), p=1,2,\cdots,M \quad (17.40)$$

令

$$T_A(p) = \begin{cases} 1 & S(p) \neq 0 \\ 0 & S(p) = 0 \end{cases} \quad (17.41)$$

当 $T_A(p)=1$ 时，表明第 p 帧音频被篡改；当 $T_A(p)=0$ 时，表明第 p 帧音频没被篡改。

第三节 音频取证

数字音频以数字的形式存储在数字媒介（硬盘）中，相比图像而言，音频的采集具有独特的优势。例如，在黑暗的环境中，或者多媒体获取设备和信号源之间有障碍物，或为了人身安全，不宜太靠近犯罪现场等原因的情况下，通过录音设备获取数字音频证据就成为了最佳的选择。因此，音频也可能成为理想的法庭证据。同数字图像一样，存储在硬盘上的数字音频，极易受到篡改。功能强大的音频编辑软件能够较为容易地对音频进行修改和合成而难以被人耳所察觉。例如，当前应用较广泛的音频编辑软件 Cool Edit Pro 和 Gold Wave 能够对音频进行编辑、加工，并能通过简单设置实现混响、延时、变调、均衡、压扩、添加回声、倒转、增强、扭曲、滤波、重采样、去噪等，还能实现音频录制、格式和码率的转换。此外，据媒体报道，Adobe 公司最近开发出的 Project Voco 产品可以根据一个人说话的录音，合成几乎以假乱真的任意录音。若作为法庭证据的音频曾被这些音频软件处理过，那么证据的真实性将受到质疑。因此，需要可靠、准确有效的音频取证技术，对音频数据的真实性、可靠性和完整性进行鉴别。

一、音频取证基本概念

音频的取证主要是分析音频资料的来源、产生过程、是否被篡改以及篡改方法辨别等，具体可以归纳

为三个方面：

（一）确定数字音频的真实性和完整性

包括鉴别音频是否为指定录音设备录制、是否在指定的环境下录制以及是否经过编辑、篡改。由于音频易于编辑和修改，因此音频的真实性和完整性鉴别是音频被动取证技术最主要的研究内容之一。在音频数据被用于法庭证据之前，需要对它的真实性进行鉴别，判别是否来源于犯罪现场的真实录音而不是人工合成的伪造证据，然后对音频的完整性进行分析，鉴别音频是否经过后期篡改，以掩盖或伪造证据等。

常见的篡改方式主要分为三类：①对音频片段进行删除、剪接、拼接、插入等操作，破坏、扭曲或者创造新的语义；②改变音频信号的声音效果（例如把男声变成女声，成人的声音变成小孩的声音等），以达到掩盖说话人身份的目的；③利用不同来源的录音进行叠加和合成，以达到掩盖原声或伪造背景声音的目的。随着信号处理技术的发展，更多的音频处理工具以及篡改手段会陆续出现，对音频真实性和完整性的取证，不但要具有高准确率和可靠性，还应具有一定的泛化能力，音频的取证将面临更艰巨的挑战。

（二）语音增强

提高录音资料的可理解度和可听性，降低噪声干扰。通常情况下，音频取证的对象是利用隐藏在障碍物后面的微型麦克风录制的监控录音，因此录音设备与声源距离相对较远，有阻挡障碍物，并且受体积的限制，录音设备的功能受限，抗干扰能力弱，失真较大，音频质量将会受到影响，轻则受到不同程度的噪声干扰，仍然可以清晰地辨别声音内容和说话人等；重则语音微弱，完全被噪声掩盖。因此，在语音被作为呈堂证供之前，需要对语音进行内容保持的语音增强处理，缓解或消除噪声等失真的干扰，提高语音的可辨别度。在此条件下，音频被动取证的主要任务是保证语音增强不会改变语音的内容以及说话人的原意，使法官相信语音的真实性。例如，要确保语音增强后的音频，不会把"I didn't do it."发音成"I did too do it."。

（三）解释音频资料

包括识别谈话人和内容，以及重建犯罪或事故现场情形，发生时间等。虽然自动语音识别技术已经得到了快速的发展，并且已被广泛的运用于各种娱乐设备，但目前仍然没有案件是利用自动语音识别技术得到的证据来直接裁决的，这是因为目前仍然无法保证对内容和说话人的识别达到100%的准确和可靠。因此，需要音频取证技术来保障音频资料不会被"误读"。

在数字音频取证技术的应用中，鉴定音频数据的真实性和完整性是第一步。只有保证待检测音频是用指定录音设备在特定环境下录制的，并且未经过任何恶意篡改的前提下，音频数据才有可能成为司法证据。完成第一步的鉴定后，若音频的背景噪声、失真较大，无法清晰辨别声音内容和说话人，则我们需要对音频进行语音增强处理，同时需要保证语音增强技术不会改变音频的内容。为了尽可能少地引入误差，提高检测的正确和可靠性，语音增强技术只有在必要的时候才使用。最后才是提取音频的内容以及识别说话人信息，作为法庭的证据。准确率和可靠性是数字音频取证技术的重要指标，以上任何一步的误差甚至错误，将会对法庭的判决产生重要影响。针对不同的音频篡改、伪造手段，提出高效、可靠的取证方案，对音频的真实性、完整性进行鉴别，并对音频取证技术的可靠性、安全性进行评估，已经成为了近年来的热点问题。音频取证技术的研究对司法机关具有重要的作用。一方面可以为案件的快速侦破提供有效的线索，尽可能挽回生命或财产损失，节约公安机关的人力物力；另一方面真实可靠的语音证据可以为无辜者洗脱嫌疑，让真正的犯罪嫌疑人得到应有的惩罚。因此，对音频取证技术的研究不但具有重要的理论意义，还具有广阔的实际应用价值。

二、音频篡改被动取证

音频篡改的方法种类繁多，包括插入、删除、拼接等音频内容的篡改，为伪造高品质MP3音频的重压缩或重量化等保持内容的篡改，以及音频音调的篡改等。目前，对音频篡改的检测仍是数字音频被动取证研究的热点与难点。就当前的研究来看，众多学者都只从某单方面出发，在满足一定的假设条件下，对某种或某几种音频的篡改进行研究，分析各种操作对音频统计量的影响。实际应用中，多种篡改操作往往同时发生，单一的检测算法往往无法达到理想的效果，算法的可靠性、准确性以及推广性还值得进一步的分析与论证。下面对典型的一些音频篡改检测技术进行介绍。

2005年，Grigoras提出了一种基于电网频率ENF(Electric Network Frequency)的音频篡改检测技术。作者提出，如果录音设备由电力线作为能源且音频质量足够好，则电网发出的频率(50 Hz或者60 Hz)也会被记录在音频中。该频率会以±0.5 Hz的幅值随机波动，并且在足够长的时间内，波形不会重复。基于ENF的篡改检测主要是通过分析待检测音频的ENF波形是否在指定时间录制来实现。对待检测音频，只需提取出它的电网频率波动曲线，并与数据库中对应时间的参考波形进行比较，即可判断该音频是否经过篡改。由于欧洲的大部分地区连接的是同一电网，各个国家的ENF波动往往具有很强的相似性，并且在一些欧洲国家(如瑞士)，ENF波动数据已经保存了多年，使得基于ENF的音频篡改检测成为可能。

在Grigoras研究的基础上，利用ENF相位变化的不连续性可实现对音频篡改的检测。作者认为，音频的篡改操作会导致ENF相位的不连续性，通过对ENF波形不连续性的检测可以对是否经过篡改做出有效判断，因而克服了Grigoras方案中需要知道音频录制时间的缺陷。该算法首先对待检测音频进行下采样，并利用线性相位的FIR带通滤波器对下采样信号进行滤波，得到包含ENF信息的类单音信号，然后利用分块傅里叶变换(DFT)估计ENF相位，通过观察相位图，对音频是否经过篡改做出判断。此外，作者还提出利用相位图特征F作为衡量相位不连续性的度量，实现音频篡改的自动检测，相位图特征F的计算公式如下：

$$F = 100\log\left(\frac{1}{N-1}\sum_{n=2}^{N}\left[\phi^1(n) - m_{\phi^1}\right]^2\right) \quad (17.42)$$

$$\phi^1(n) = \phi(n) - \phi(n-1) \quad (17.43)$$

其中，$\phi(n)$表示第n帧的相位估计，m_{ϕ^1}表示ϕ^1的均值。

基于ENF的篡改检测技术具有理论简单直观、复杂度低的优点。但在实际应用中，如果录音设备在远离电力网的地方利用电池驱动，使得录音设备的电力系统磁场耦合非常小，导致录制的音频不含有ENF信息，此时基于ENF的检测方法将失效。其次，若录制的音频质量较低，噪声干扰大，提取ENF信息较为困难。此外，Grigoras方法需要预先存储大量的ENF信息，维护ENF信息数据库带来的开销也是实际应用中需要考虑的问题。

MP3是日常生活中广为使用的音频格式，从网络上下载的歌曲很多是MP3格式的，然而，由于商业价值问题，低比特率的MP3歌曲常被转码成高比特率的MP3歌曲，从而获得伪造的高品质MP3音频。基于重压缩的MP3音频伪造如图17-10(a)所示。首先对低比特率的MP3音频进行解压缩操作，在得到时域的WAV格式音频后，重新采用高比特率压缩方法对其压缩，使低比特率MP3音频转换成高比特率MP3音频。此外，也有可能在解压缩后在时域实施篡改，如图17-10(b)所示，在对原始的MPEG音频解压缩后进行插入、删除、切片等篡改，然后再压缩得到伪造的MPEG音频。如果选用异于第一次MP3压缩的量化因子对伪造MP3音频进行压缩，则伪造的MP3经历了"双重压缩"。同样，在伪造的高品质MP3音频的转码过程中，如果选择不同的量化因子，则得到的MP3音频同样经受了"双重压缩"。因此，可以通过检测音频是否经历"双重压缩"来判断音频是否经过篡改。文献提出了一种MP3音频双压缩的检测方法。作者首先分析了量化前后修正离散余弦变换MDCT(Modified Discrete Cosine Transform)系数的统计分布，提出利用广义Benford's Law来拟合MDCT系数的首位$p(x)$：

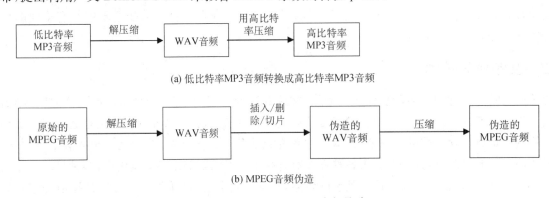

图 17-10　MP3 和 MPEG 音频伪造

$$p(x) = N\log_{10}\left(1 + \frac{1}{s+x^q}\right), \quad x = 1, 2, \cdots, 9 \tag{17.44}$$

其中，N，s，q 为模型参数。

实验表明，单次 MP3 压缩的量化后 MDCT 系数服从广义 Benford's Law 分布，而经过双压缩的 MP3 音频的量化后 MDCT 系数不再服从 Benford's Law 分布。作者分别对 MDCT 全局系数和 MDCT 局部频带系数进行了实验，提取 Benford's Law 分布的 9 维特征，并利用支持向量机作为分类器，实验表明，当满足第一次压缩的比特率高于第二次压缩的比特率的条件时，Benford's Law 可以有效地检测出双压缩的存在；反之，若第二次压缩的比特率较高，该方案的误差高于 35%。

此外，Pan 等人提出了一种基于局部噪声估计的音频拼接篡改检测技术。作者认为，音频信号经过带通滤波后，其峰度值接近某一常量。因此，作者分别利用方差和峰度作为音频局部噪声强度的度量，计算方法为：

$$\mu_k(x_\Omega) = \frac{1}{\Omega}\left|A\underbrace{(x\circ\cdots\circ x)}_{k\text{次点乘}}{}_{i+I} - A\underbrace{(x\circ\cdots\circ x)}_{k\text{次点乘}}{}_i\right| \tag{17.45}$$

$$k(x_\Omega) = \frac{\mu_4(x_\Omega) - 4\mu_3(x_\Omega)\mu_1(x_\Omega) + 6\mu_2(x_\Omega)\mu_1(x_\Omega)^2 - 3\mu_1(x_\Omega)^4}{(\sigma^2(x_\Omega))^2} - 3 \tag{17.46}$$

$$\sigma^2(x_\Omega) = \mu_2(x_\Omega) - (\mu_1(x_\Omega))^2 \tag{17.47}$$

其中，x 表示音频信号，$A(x)_i$ 表示音频前 i 帧的累积和，$\Omega = [i, i+I]$。作者把人工合成的噪声音频和无噪声频拼接后作为测试，实验结果表明，该方案可以有效区分两段音频。在实际应用中，若拼接所用的音频均含有噪声，甚至噪声程度相似（音频在同一环境不同时间录制），该方案则失去检测能力。因此，基于背景噪声的音频篡改检测技术，还值得进一步的探索研究。

除上述音频内容篡改检测、重压缩检测外，音频音调的篡改检测也是音频取证的重要研究内容之一。例如，声音的伪装通常通过改变音调来达到隐藏或伪装说话者身份的目的。语音音调篡改通过延伸或压缩频谱达到升高或降低音调的效果，音乐学中，在一个八度音内有 12 个半音，音调能被提升或降低最多 12 个半音，这 12 个音阶的区别是以对数关系划分的，同时改变的半音大小被称为伪造因子。假设语音帧原始音调为 p_0，伪造因子为 k 个半音，改变后的语音帧音调为 p，则可获得 $p = 2^{k/12}p_0$，如果 k 为正整数，频谱延伸并且音调升高，反之频谱压缩音调降低。

文献提出了一种基于语音线性倒谱系数与共振峰的音调篡改盲检测算法。语音的伪造本质上会对语音的频谱进行修改，线性频率倒谱系数 LFCC（Linear Frequency Cepstrum Coefficient）和共振峰频率可以很好地表征语音的频谱特性，因此该算法采用 LFCC 统计矩阵和共振峰统计矩阵作为语音特征。算法框图如图 17-11 所示，首先通过计算语音的 LFCC 和共振峰，提取 LFCC 及一阶 LFCC 矩阵的 48 维统计特征，共振峰矩阵的 3 维统计特征组成 51 维特征向量。然后，通过支持向量机 SVM（Support Vector Machine）对提取的特征进行分类来区分是原始还是伪造语音。实验结果表明，该算法在无噪和 Babble、Factory、Volvo 噪声（SNR≥15 dB）下的检测

图 17-11 基于 LFCC 和共振峰矩阵的语音音调盲检测框图

率不低于95%,在实际噪声环境下对音调篡改盲检测具有有效性。

三、麦克风取证

麦克风取证研究主要是指对给定的音频信号,鉴别该音频是否由其提供者声称的麦克风所录制,或者判别是由何种麦克风录制的,在某些应用环境,也许还需要对麦克风的进一步信息进行鉴定,比如麦克风的模型、参数等。麦克风取证一方面可以作为音频篡改检测的预处理,可以降低由麦克风的不同而引入的误差,提高篡改检测性能;另一方面,也可以验证待检测音频是否如提供者声称的那样,由指定的某设备录制,从另一方面验证音频提供者是否在说谎。相对于音频篡改检测技术的研究,麦克风取证具有新的挑战,主要是因为麦克风的种类繁多,并且缺乏有效的理论模型来描述麦克风的录音过程。下面对已有的一些研究成果作简要的概述。

麦克风取证领域的重要标志性论文。Kraetzer等人首先提出了利用特征训练的方法,对录制音频所采用的麦克风种类进行分类。文中作者并没有提出新的特征,而是借鉴了音频隐写分析的思想,首先对音频进行分帧,然后分别提取时间域和频率域特征,利用贝叶斯分类器和均值聚类,对特征进行训练和测试。其中,时间域特征包括样本方差、协方差、熵、LSB率、LSB翻转率、均值、中值等;频率特征包括29个MFCCs(Mel-frequency Cepstral Coefficients),以及29个FMFCCs(Filtered Mel-frequency Cepstral Coefficients)、频谱重心、频谱直方图等。

为了测试上述特征对麦克风的分类性能,作者选用了四种不同的麦克风(AKGsE300B、Terra Tec Headset Master、shuresM58和T-bones MB45)在10个不同的房间(包括办公室、洗手间、实验室、走廊和消音室等)共录制了400个音频文件。为了分析音频内容对麦克风取证的影响,作者采用了10段不同的音频作为对象,分别包括金属音乐、流行音乐、噪声、男声/女生语音和乐器等。实验结果表明,对贝叶斯分类器,在10种不同的环境下,麦克风取证的平均分类精度在61.37%~75.99%之间波动,在同样的设置条件下,如果采用均值聚类,平均分类精度在30.13%~43.57%之间波动。由实验结果可以看出,所采用的特征能在一定程度上区分不同类型的麦克风,并且贝叶斯分类器的性能优于均值聚类。同时,录音环境的改变对麦克风取证的分类结果也有较大影响。作者还指出,该算法对耳机类型的麦克风的分类精度较高,而对其他专业麦克风的分类误差较大。由于作者所测试的音频样本数据量有限(每个环境,每个麦克风只录制了10段音频),无法充分有效地证明该算法的有效性,此外,从平均分类精度的波动范围来看,该算法的性能受环境的影响较大。

2011年,Kraetzer等人进一步推广了以上研究成果,提出了一种基于上下文模型的麦克风类型检测技术。作者首先建模了语音的录制模型,提出利用超过590维的特征来描述麦克风的特性,包括时域过零率、能量、音调、熵、LSB翻转率、均值、中值、频率域的频谱重心、熵、频谱不一致性、基带频率、频谱直方图、MFCC、FMFCC,以及MFCC和FMFCC的二阶倒数。作者首先采用了超过20种不同类型的麦克风,在办公室、洗手间、走廊、室外、消音室等不同的环境中,共录制了5组语音数据作为测试库,并利用WEKA软件中提供的74种分类器做了详尽的测试。实验结果表明,对不同的测试库和不同的麦克风,分类精度有一定的差异,从75%~82%不等。74中分类器中,只有4种基于决策树的分类器的平均检测精度达到了80%,另外有27种分类器的精度在60%~80%之间,而基于聚类的分类器基本无法区分麦克风的种类。为了降低特征维数,利用特征选择的方法挑选出具有最佳分类性能的特征,包括MFCC的二阶倒数和FMFCC特征等。此外,作者还分析了麦克风方向的不同对实验结果的影响,测试数据表明,麦克风方向的不一致对最终的检测并无太大影响,但是麦克风的位置对实验结果有较大的干扰。此外,Kraetzer还测试了该算法对语音合成篡改的检测性能,实验结果发现,该算法可以有效地检测以下三类合成篡改:①由同一已知类型的麦克风在不同地点录制的语音合成得到的音频;②由已知类型的麦克风录制的语音片段插入另外未知类型的麦克风录制的语音得到的音频;③由未知类型的麦克风录制的语音片段插入另外已知类型的麦克风录制的语音得到的音频,在合理选择分类器的条件下,最优的平均检测精度均在96%以上。但若录制合成所需音频的片断的麦克风为未知,则该算法的性能急剧下降。由此可知,麦克风取证不但可以作为判断音频完整性的依据,也可以作为音频篡改检测的预处理技术,提高篡改检测的性能。

2012年,Kraetzer等人再一次扩展了以上方案,考虑了6种不同类型的麦克风,并采用了高质量的扩音器作为声源,在具有稳定环境特性的消音室录制了测试音频,以尽量减少扩音器和环境等因素对麦克风分类的影响。作者分别选用了回归、支持向量机、随机子样空间等5种分类方法,并采用与以上相同的特征进行测试,对6种麦克风的平均分类精度达到98%以上,优于上述文献的性能。主要原因是所录制的音频样本失真小,降低了环境等因素的干扰。此外,作者还测试了该特征集对重放攻击的鲁棒性。实验结果表明,若测试用的音频曾经历过重放,并且重放攻击时所使用的麦克风与音频第一次录制时所使用的类型相同,此外,重放攻击时,并未对音频做任何的预处理操作,则对麦克风的分类性能由原来的98%降低到85%左右;若先对音频进行预处理(例如归一化),再进行重放攻击,即使前后两次使用同样类型的麦克风录制,则该算法的分类性能进一步降低到76%左右。可见,重放攻击前的预处理操作,极大地干扰了算法的检测性能。此外,作者还测试了当重放攻击时所采用的麦克风的类型与录制第一次音频不同的情况下,对麦克风的分类检测能力分别为89%(重放前无音频的预处理)和36%(重放前先对音频进行归一化预处理)。从实验结果可以看出,若用于麦克风取证的音频曾经历过重放攻击,并且不知道原始音频录制时的麦克风类型,最终的分类效果会降低10%以上;若更进一步,在重放攻击前,对音频进行了预处理(例如去噪、归一化等操作),则对最终的分类精度有致命的影响。此外,作者并没有分析其他预处理操作对性能的影响,若录制的语音存在背景噪声等干扰,该算法性能也未可知,这也是需要进一步研究的内容。

Malik等引入了麦克风的非线性模型,并提出利用麦克风的非线性性来区分麦克风的种类。作者利用简化的离散时间不变Hammerstein序列来描述麦克风的系统响应:

$$y[n]=\sum_k g_1[k]x[n-k]+\sum_k g_2[k]x^2[n-k]+\sum_k g_3[k]x^3[n-k] \quad (17.48)$$

其中,g_i,$i=1,2,3$分别表征了系统的线性、二次和三次响应。为了捕捉麦克风的非线性特性,作者提出利用双频谱(Bi-spectrum)作为二次相位耦合的度量特征:

$$Bis_3(\omega_1,\omega_2)=\sum_{\tau_1=-\infty}^{\infty}\sum_{\tau_2=-\infty}^{\infty}c_3(\tau_1,\tau_2)e^{-j(\tau_1\omega_1+\tau_2\omega_2)} \quad (17.49)$$

$$c_3(\tau_1,\tau_2)=cum(y[n]y[n+\tau_1]y[n+\tau_2]) \quad (17.50)$$

其中,$cum(\cdot)$表示累积和运算。

直接使用双频谱作为麦克风取证的特征鲁棒性差,容易受到噪声和计算误差的干扰,为此,作者提取双频谱的尺度不变矩(Hu矩),计算方法如下:

$$\mu_{i,j}=\frac{\eta_{i,j}}{\eta_{0,0}^{(1+\frac{i+j}{2})}} \quad (17.51)$$

$$\eta_{i,j}=\sum_x\sum_y(x-\bar{x})^i(y-\bar{y})^j Bis_3(x,y) \quad (17.52)$$

其中,\bar{x}和\bar{y}分别表示双频谱的重心坐标。实验发现,不同麦克风所录制的音频的双频谱具有较大的差异,而同一麦克风录制的不同音频的双频谱具有较大的相似性。为此,作者分别提取双频谱幅值和相位的Hu矩,对四种不同的麦克风进行了分类测试,实验结果证明,该方案可以100%的区分所使用的麦克风种类。但该算法的计算复杂度较高,并且文中只对24个音频进行了测试,测试数据库太少,该算法的普适性仍然值得研究。

四、音频录音环境取证

声音环境识别AEI(Acoustic Environment Identification)是近几年发展起来的新兴研究方向。AEI主要指通过利用音频录制过程中记录的环境特征,通过模式识别的方法区分或识别音频的录制环境。对AEI的研究一方面可以通过鉴别音频的录制环境与音频提供者所声称的环境的一致性来验证音频的完整性,另一方面可以作为音频篡改检测和麦克风取证的预处理技术。在不同环境条件下录制的音频,由于背景噪声的

不同,对算法的性能具有重要的影响。因此,研究对音频录制环境的鉴别,具有重要的理论和实用价值。

文献提出了一种基于音频特征的录音环境取证方案。该方案同样提取包含 MFCC、频谱重心、频谱带宽、过零率以及线性预测系数、线性预测倒谱系数在内的特征,分别利用主成分分析(PCA)、独立成分分析(ICA)和线性距离分析(LDA)进行特征的降维,并采用聚类和混合马尔科夫模型进行环境的分类。作者同时考虑包括室外、车内、公共场所、办公室、家庭和高回声环境在内的共 6 大类环境,其中每一大类环境又包含许多小类环境,例如室外环境又分为街区、公路、停车场等;室内环境又分为起居室、厨房、洗手间、音乐室等,共计 29 类。实验结果表明,对 6 大类环境的分类精度为 82%,而对 29 类环境的平均分类精度为 58%。主要原因是,在 29 类环境中,有许多环境具有相似的特性,比如起居室和厨房均属于室内环境,具有相似的房屋构造,因此也具有相似的环境特性,由此导致了分类器的误判。作者还给出了分类结果的 Confusion Matrix,可以明显看出,属于同一大类之间的环境具有较高的错误识别率。

Malik 等人提出了一种基于回声的环境识别方案。作者把音频建模为直接信号的指数衰减和噪声信号的叠加:

$$y(t) = x(t)\exp(-t/\tau) + n(t) \tag{17.53}$$

其中,$x(t)$ 为直接信号,$n(t)$ 为噪声,τ 为衰减系数,描述了回声的强度。该算法利用极大似然法得到衰减系数的近似估计,并以此作为环境识别的特征。实验结果表明,由相似环境中估计到的衰减系数具有相似性,而不同环境中估计到的衰减系数相差较大。虽然该算法具有一定的环境区分能力,但是由于所建立的模型过于简化,并非产生音频的真实模型,因此其泛化性仍值得进一步分析研究。

有文献提出了一种利用语音回声和背景噪声特征的录音环境识别算法。该算法将回声信号看成一种环境相关的"固有指纹",利用语音中的回声成分,可以实现录音环境取证。该算法首先利用去回声算法,通过逆滤波的方式提取语音信号中的回声成分,然后利用粒子滤波提取语音信号的背景噪声作为补充,并提取 MFCC、LMSC(Logarithmic Mel-spectral Coefficients),以及均值、方差、偏斜系数、峰度等高阶统计量作为分类特征,利用支持向量机实现对环境的分类鉴别。通过在 8 个不同环境中录制的 2240 段录音的测试,可知该方案提取的特征可以有效地区分录音环境,性能优于直接从语音信号中提取的特征,并且从回声信号中提取的特征不依赖于麦克风的类型。

语音信号的生成是一个复杂的非线性过程,不但与声源信号有关,还受麦克风、录音环境以及录音设备的影响。为了便于理解和描述,图 17-12 给出语音信号生成的一般模型,由图 17-12 可知,麦克风的输入端信号主要由三部分组成,分别为直接信号、环境失真和背景噪声。

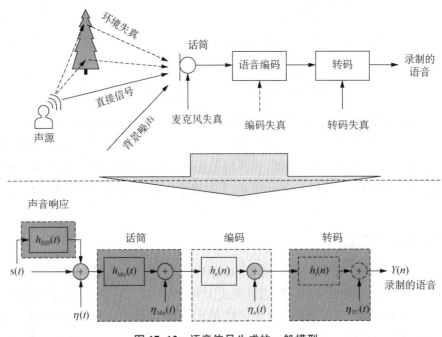

图 17-12 语音信号生成的一般模型

假设 $y(t)$ 表示录制的语音信号,分别由以下几部分组成:直接语音信号 $s(t)$(声源发出的干净信号)、环境噪声 $\eta(t)$、编码失真 $\eta_e(t)$ 和转码失真 $\eta_{TC}(t)$,其中编码失真主要由语音在压缩过程中由量化操作引入,而转码失真由转码量化引入,以节省存储空间或传输带宽。如果不考虑转码失真,则语音生成的数学模型可表示为:

$$y(t) = h_{Mic}(t) * [s(t) + r(t) + \eta(t)] + \eta_e(t) \tag{17.54}$$

$$r(t) = s(t) * h_{RIR}(t) \tag{17.55}$$

其中,$r(t)$ 表示回声信号,"$*$"表示卷积运算,$h_{Mic}(t)$ 和 $h_{RIR}(t)$ 分别表示麦克风和环境空间的脉冲响应,分别描述了麦克风和环境的特性。一方面,在时域空间难以处理卷积运算,利用傅里叶变换的特性,把卷积运算转化为对等的乘积运算,以简化系统模型;另一方面,语音为非平稳信号,但在较短的时间内(一般小于 50 ms)可以看作近似平稳。则式(17.55)的短时傅里叶形式表示为:

$$Y(k,l) = H_{Mic}(k,l) \times [S(k,l) + R(k,l) + V(k,l)] + V_e(k,l) \tag{17.56}$$

$$R(k,l) = S(k,l) \times H_{RIR}(k,l) \tag{17.57}$$

其中,$Y(k,l), s(k,l), V(k,l), V_e(k,l), H_{RIR}(k,l)$ 和 $H_{Mic}(k,l)$ 分别为 $y(t), s(t), \eta(t), \eta_e(t), h_{RIR}(t)$ 和 $h_{Mic}(t)$ 在第 l 帧、第 k 频带的短时傅里叶系数。

式(17.55)和式(17.56)可以另外表示为:

$$Y(k,l) = H'_{RIR}(k,l) \times H_{Mic}(k,l) \times S(k,l) + V'(k,l) + V_e(k,l) \tag{17.58}$$

$$H'_{RIR}(k,l) = H_{RIR}(k,l) + 1, V'(k,l) = V(k,l) * H_{Mic}(k,l) \tag{17.59}$$

由式(17.59)可知,$H'_{RIR}(k,l)$ 描述了语音录制环境的特性,包括尺寸大小、布局、装饰材料的特性、麦克风距离声源的距离等;$H_{Mic}(k,l)$ 刻画了录制语音所采用的麦克风的综合特性(内部各元部件特性的总和);$V(k,l)$ 为环境的背景噪声的频谱;$V_e(k,l)$ 为语音压缩时引入的量化噪声,不同的压缩参数或压缩标准会导致不同的量化噪声特性。以上各成分在实际的语音采集过程中广泛存在,不依赖于特定的假设,因此该算法以上特征归类为环境特征,对语音进行取证,具有很好的推广能力。

图 17-13 给出了该算法基于回声和背景噪声特性的语音录音环境取证的基本框架,该框架主要包含回声信号的提取、环境背景噪声的提取和特征生成。提取回声和背景噪声的特征后进行特征融合。图 17-14 进一步给出了回声信号和背景噪声提取的详细步骤。主要由盲回声信号提取和粒子滤波组成,图 17-13 中虚线框内的各步骤为粒子滤波的执行流程。各步骤的详细实现过如下:①盲回声提取。②频谱估计:频谱估计的方法如下:首先对输入信号进行分帧和加窗处理,该算法采用 Hamming 窗,然后计算傅里叶变换并取绝对值和平方,最后进行 Mel 滤波和对数运算,即可得到对数域的 Mel 频谱估计。③先验失真的概率密度估计:利用

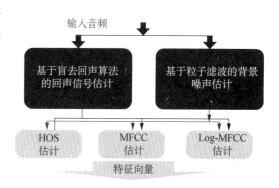

图 17-13 录音环境取证的基本框架

预先录制的纯噪声信号,估计先验失真概率密度参数,也可以从真实的语音信号中,提取出噪声成分,然后再进行参数的训练。④粒子进化:在每一轮的迭代中,粒子的进化可以进行传播与繁殖。⑤预测模型的更新:粒子的预测模型参数与过去 T 个粒子样本群相关,在每一次的迭代中,都要对预测模型的参数进行更新。⑥失真评估:对进化后的粒子的"重要性"进行评估,计算每个粒子的权重。⑦重要性采样:为了避免滤波算法无法收敛,必要时候需要对进化后的粒子进行重采样。重复步骤②~⑦,直到所有帧被处理完毕,即可得到背景噪声的近似估计。

完成了回声信号和背景噪声的估计后,下一步将进行特征提取。该算法提取回声信号和背景噪声信号的 MFCC 和 LMSC 作为特征。该算法中滤波器组的子带数目为 30,对输入信号,可以得到 60 维特征

图 17-14 环境识别特征提取的详细过程

(30 MFCC 和 30 LMSC)。由于粒子滤波的作用域为对数频谱域,因此通过粒子滤波估计得到的背景噪声即为 LMSC。为了得到背景噪声的 MFCC,只需对背景噪声进行 DCT 变换即可。为了提高该算法的分类效果,分别提取各频带 MFCC 和 LMSC 的均值、方差、峰度和偏斜系数作为补充特征,总共可以得到 128 维特征向量用于环境识别分类。

为了验证该算法的有效性,作者采用了 4 种不同的麦克风,在 8 个不同的环境中共录制了超过 2 000 个语音信号,然后测试了麦克风类型的不同对环境识别的影响,以及在麦克风类型未知或已知条件下,环境识别的精度。实验结果表明,该算法对录音环境的取证受麦克风类型的干扰较小,识别精度较高。

音频录音环境的取证是一个具有挑战的领域,主要原因是录音环境的种类千变万化,即使在同一环境中,声源(包括说话声音和背景噪声)和录音设备位置的改变,也会导致该环境具有不同的空间脉冲响应,从而影响最终的分类性能。因此,提取对声源和录音设备位置的改变鲁棒的特征,值得进一步研究。

第十八章 音频与视频和文本的融合

第一节 多模态的融合问题

先秦时期晋国上大夫伯牙善于鼓琴。一次他在山脚下鼓琴时偶遇樵夫钟子期,当伯牙鼓琴时心中想象高山,钟子期便说道"峨峨兮若泰山",而当伯牙鼓琴时心中想象流水,钟子期则说道"洋洋兮若江河"。伯牙在鼓琴时心中所思所想,钟子期都能一一领会,伯牙惊叹道:"善哉,子之心而与吾心同。"钟子期去世后,伯牙痛失知音,于是破琴绝弦,终生不再鼓琴,于是便有了"高山流水"这一故事。

在这一故事中,伯牙与钟子期之间的对音乐的认知和交流,并非通过音乐的听觉模态,而是通过"画面感"这一视觉模态的方式来实现的。事实上,人类对世界的认知是源自于各类不同的感官所得到的信号,而人类的大脑则可以非常有效的不同模态信号融合在一起,从而形成一个统一的认知体系,因此人类对音乐的感受和认知也并非仅局限于听觉器官。在计算机音频处理的许多任务中,听觉以外的其他模态的信息也起着举足轻重的作用:在一些情况下引入其他模态的信息可以有效提高音频处理任务的性能;而在另一些情况中,这些额外的信息则是完成任务中必不可少的一部分。

在这里,我们一般使用"模态"(Modality)一词来描述某事物发生或感受的方式。尽管对"模态"一词有着不同的定义,但一般我们用它来表示人类交流(Communication)或感知(Sensation)的途径,如视觉(Vision)、触觉(Touch)等。与模态(Modality)一词含义相近的是媒体(Media)一词,包括音频、视频等。尽管前者侧重于人类的认知方法,而后者侧重于信息的表现形式,但在很多情况下并不能做出明确的区分。

一、多模态机器学习问题

从机器学习的角度来看,针对来自多个模态的数据源而设计的学习算法一般被称为"多模态学习"(Multi-modal Learning),而多模态学习的本质是一种迁移学习(Transfer Learning)。迁移学习的主要目的在于,通过对某一场景或某一分布进行学习后,能够提高学习模型在另一场景中的泛化能力。在迁移学习中,学习模型通常需要同时考虑多个学习任务,并且影响其中某一任务数据分布 P_1 变化的大量因子同时也与另一学习任务所面临的数据分布 P_2 密切相关。以计算机视觉为例,假设我们的最终目标是人脸识别,而同时我们又拥有海量的动物图像,那么一种较为理想的选择,就是通过迁移学习来利用动物图像,来提升对于人脸识别的表现。由于这两类视觉相互局相互共享大量的初级特征(如边缘、形状、几何变化、光照变化等),我们可以通过对动物图像的学习,获得对于这些特征的提取方式。多模态学习遵循着同样的原则,即希望通过对若干种不同模态数据学习(通常为两种),来获得各自模态的数据表达(Representation),以及一种模态中某一案例观察值 x,在另一种模态中所对应的观察值 y 之间的关系。通过对于两个模态数据的学习,我们可以获得三套参数,分别针对从 x 到其内部表达的映射,从 y 到其内部表达的映射,以及两种内部表达之间的相互映射。基于这三套参数的三个映射可以让在两种模态中所要表达的同一概念相互找到对应配对关系。

针对应用多模态数据来提升系统在各类问题上的性能表现的研究由来已久,其中音视频语音识别 AVSR(Audio-Visual Speech Recognition)是多模态领域中起步较早的研究之一,旨在研究如何利用视觉信息进一步提升语音识别的准确度。推动这一研究领域的主要动力是所谓的 McGurk 效应,即当测试者听到音节/ba-ba/,同时看到的唇部动作却为/ga-ba/的时候,会趋向于识别为/da-da/的音,这一现象直观地揭露了人类对于语音的认知同时受到听觉和视觉的影响。近期,在深度学习领域,大量的多模态方面的研究都集中于视听语音识别问题。

Ngiam 等人以音视频语音识别问题为实验对象,基于深度学习强大的语义嵌入表达能力,提出了多模态深度学习(Multimodal Deep Learning)问题,并对多模态机器学习领域的发展奠定了重要的理论基础。他们指出,传统的深度学习不论是特征学习阶段、有监督学习阶段、还是测试阶段,所使用的模型输入数据模态都是同一模态的数据(文中以单一的音频或者单一的视频数据为例);而针对多模态的机器学习,则可

以被分为多模态融合(Multimodal Fusion)学习、跨模态学习(Cross Modality Learning)、共享表达学习(Shared Representation Learning)三类,如表 18-1 所述。

表 18-1 Ngiam 等人所提出的基于视觉和听觉的多模态的学习设定

	学习特征	有监督学习	测试
传统深度学习	Audio Video	Audio Video	Audio Video
多模态融合	A+V	A+V	A+V
跨模态学习	A+V	Video Audio	Video Audio
共享表达学习	A+V	Audio Video	Video Audio

注:表 18-1 中 A 表示音频(Audio),V 表示视频(Video),A+V 表示音频与视频(即 Audio 和 Video)。

从表 18-1 中我们可以发现,这三者的共性在于,特征学习阶段学习模型能够得到的输入数据都同时包括音频和视频数据;除此之外,多模态融合与跨模态学习模式相对简单,这两者有监督学习过程中所得到的监督案例与最终测试案例是一致的;而共享表达学习则要求学习模型能通过对在表达学习阶段,从多模态的输入数据中找到不同模态之间的映射关系,这样才能让处于不同模态的监督案例和测试数据之间建立联系。

二、多模态应用的形式

Baltrusaitis 等人进一步对当前多模态学习的最近进展做了较为完善的总结,对多模态学习的各类任务提出了一套较为科学合理的分类体系,突破了较为简单的融合、分离这样简单的分类。这一分类体系将多模态任务形式分为了五大类。

① 表达(Representation)信息或特征的表达一直是智能系统中最为基本的问题,在多模态场景下也不例外。源自不同模态的数据有着不同的形式和特征,因此要构建一个较为统一的表达形式,使不同模态的信息可以互为弥补是一项困难的工作。目前,由于分布式表达(Distributed Representation)理论和基于向量的语义嵌入(Semantic Embedding)表达方式被广泛接受,这一问题才得到了较为满意的方案。

② 转译(Transcription)第二类问题所考虑的是在不同模态之间信息的相互转译。不同模态的数据之间不仅结构各异,而且相互之间关系错综复杂,常常伴随着较强的主观性。我们对于一幅油画的理解,一段音乐的理解往往取决于多种因素,可能此一时彼一时,很难判断某一种阐述是完美的。

③ 对齐(Alignment)在许多应用场景中,我们需要一种自动化机制来辨识各个模态中的子元素之间的关联性。最为常见的一种对齐就是时间轴对齐,例如在视频播放时,我们就需要充分考虑画面与声音之间的时间同步问题。

④ 融合(Fusion)在学习模型中将源自两种或更多的模态信息结合起来进行预测,往往能取得更理想的结果。例如,我们可以在语音识别系统中出了传统的音频信号外,充分考虑唇形变化这一视频信息,将两者结合来进一步提升识别率。在这种情况下,源自不同模态的信息各自有不同的预测能力和噪音特性,相互之间也可以弥补数据的缺失等问题。

⑤ 协同学习(Co-Learning)针对同一问题而模态不同的数据天然的就将系统能观察到的信息切分为了若干个子集。协同学习所关注的是如何将源自其中某一模态的知识或数据表达通过转换,为另一模态使用,以提升该预测性能。尽管与上述问题中的表达学习和融合学习有相似之处,但它更关注于提升某一特定模态中系统表现,尤其是当该模态数据本身数据量非常有限的情况下。与此相关的学习问题还包括单例学习(One-shot Learning)和零例学习(Zero-shot Learning)等。

目前,大部分文献所考虑的模态主要以视觉、听觉和文本为主,其中于音频处理领域相关的组合方式有三种:音视频融合、音频文本融合,以及音频视频文本三者融合。如果再与上述五大类问题进行交叉组

合,并考虑不同的场景,那么所有可能的应用则不胜枚举。受到本章篇幅限制,我们只能选取目前较受关注的几类应用场景,并在其中选取较有代表性的研究成果向读者进行介绍。

第二节 音视频同步技术

1877 年,美国发明家爱迪生发明了世界上最早的留声机(Phonograph),而后,约 1880 年代末期,胶片电影(Celluloid Photographic Film)也几乎在同时代诞生。1893 年,同样所属于爱迪生的爱迪生制造工厂出品了世界上第一个由活动放映机公共展映的电影铁匠铺场景(Blacksmith Scene)。

一、音视频同步的行业标准

音视频同步(A/V Sync)是指在音视频内容中的音频(声音)部分和视频(画面)部分在时间轴上的相对时差,可能是由于创建、后期制作、传输、接收,以及回放过程期间造成的。这种现象在电视、电影、视频会议等场景中都可能出现。事实上,在很多场景下观众对于音视频的误差并不敏感,例如,为烘托某一画面的背景伴奏即使播放时间误差较大,也不会对观众造成困扰。对于普通观众而言,这类音视频同步问题最容易被发现的便是在面部特写的场景中,其典型场景就是新闻节目的播音员的语音和其唇部动作的时间差,因而这类音视频同步问题也常常被称为"唇形同步"(Lip Sync)问题。音视频不同步的现象可能是由多种原因产生,在音视频内容创建时常见的原因可以细分为两类。

① 内部延时:也就是由于对图像和音频信号进行处理时,不同的内部音视频延时造成的。此类延时差通常是一个固定值。

② 外部延时:通常是由于当麦克风远离声源时,由于声音传播速度远低于光速而导致的音频延所造成的。不同于内部延时,此类外部延时随着音源距离的增加而增加。

由于声音的速度与光之间具备固有的速度差,因此人类的日常生活中已经逐渐适应了听觉相较于视觉的"轻微"延迟,然而这一延迟在在多大程度上可以被接受则需要更为精确的量化指标,从而也诞生了若干不同的行业标准。其中一项诞生较早,且受到广泛认可的标准则是由国际电信联盟(ITU)提出的。国际电信联盟通过对专业观众的严格测试后认为,音视频同步误差的可察觉的阈值在 $-125 \sim +45$ ms 之间,并提出了 ITU BT.1359 标准。在这里,我们一般使用负数来表示音频相对视频的相对延迟(Delay),用正数来表示音频相对视频的相对提前(Advance)。图 18-1 是 ITU BT.1359 标准所提供的示意图,表示了不同延迟程度对于观众的感官影响。与国际电信联盟的标准不同,美国高级电视业务顾问委员会(ATSC)所制定的 ATSC IS/191 标准则认为音频与视频之间相对误差需要控制在 $-45 \sim +15$ ms 之间。相比于电视转播,电影对于音视频同步的要求则更为严苛,一般认为音视频的双向的误差都应当控制在 22 ms 以内。

图 18-1 测试显示可察觉的的误差阈值在 $+45 \sim -125$ ms 之间,而可接受的误差阈值平均在 $+90 \sim -185$ ms 之间

二、自动音视频同步算法

音视频媒体在互联网传播条件下，这种不同步的问题往往更为突出。视频编码器很可能为了适应网络带宽的要求而有意跳过视频中的若干帧，以至于接收方的解码器所得到的帧率低于预期。这种跳帧现象不仅会带来动作上的抽搐（Jerky Motion），并且还可能导致音视频同步的破坏。一般对这一问题的解决方案就是对声频信号进行处理分析，提取有用信息后对口部影像做出相应处理，来达到音视频同步的效果。另一种解决思路则正好相反：我们可以反过来通过对声学信号进行时间轴弯曲（Warping），以达到与演讲者口部动作保持一致的效果。在实践中，我们发现后者更常适用于非实时（Non Real-time）应用场景中，如影视片配音等。在影视片配音应用中，我们可以先对录音棚配音和原始录音同时进行频谱分析，然后基于所得到的信息自动寻找最佳时间弯曲路径（Time-Warping Path），用以确定后期配音所需进行的时间调整，以此达到与原始录音同步的效果。

在另一类的应用场景中，则要求我们找到一种自动的方法来判断某段视频中的画面和声音是否同步，也就是常说的音视频同步性检测问题。更确切地说，若 $v_t \in \mathbb{R}^m$ 表示视频中 t 时刻的图像特征，如脸部区域在 t 时刻时的离散余弦变换（DCT）系数，$a_t \in \mathbb{R}^n$ 表示视频中 t 时刻的音频特征，如梅尔频率倒谱系数（MFCC），而 $\mathscr{S}_1^T = ((a_1, v_1), \cdots, (a_T, v_T))$ 表示音视频特征的联合序列，那么我们的任务便是测量其中的音频序列 $\mathscr{A}_1^T = (a_1, \cdots, a_T)$ 和 $\mathscr{V}_1^T = (v_1, \cdots, v_T)$ 之间的同步性。这类音视频同步性检测算法同样拥有着大量的应用场景。例如，在电影后期制作中，我们往往需要一种音视频同步检测算法，来为我们提供一种对编辑后的配音同步质量的评估方法；而在远程会议系统中，我们需要判断摄像机中某个特定人物正在发言，以便将摄像机对准发言者。后一种应用常常被称为"独白检测（Monologue Detection）"，是目前在音视频同步检测领域中的一个研究热点。

基于音视频同步的独白检测算法，可以根据算法中是否需要考虑的语音识别或人脸检测的相关信息，大致分为无模型（Model-free）和模型依赖（Model-dependent）两大类。无模型音视频独白检测方法一般使用较为通用的"音视频同步"测量，通过定义与音频和视频信号相关的随机变量，然后将这些随机变量假设为简单的概率分布，并测量这些随机变量之间的相关性（Correlation）或互信息（Mutual Information）实现。在这一过程中并不需要考虑语音信号或人脸信息在语义上的含义。这一类型的方法中，其中较为典型的工作是由 Hershey 与 Movellan 提出的。他们假设音频信号 \mathscr{A} 与图像中的像素 \mathscr{V} 是两个独立的符合高斯分布的随机变量，即 $\mathscr{A} \sim \mathscr{N}_m(\mu_{\mathscr{A}}, \Sigma_{\mathscr{A}})$，且 $\mathscr{V} \sim \mathscr{N}_n(\mu_{\mathscr{V}}, \Sigma_{\mathscr{V}})$，其中 μ 和 Σ 分别表示均值向量和协方差矩阵。在此基础上，他们进一步假设代表音频和视频的随机变量 A 和 V 的联合分布同样符合高斯分布，即 $\mathscr{S} \sim \mathscr{N}_{n+m}(\mu_{\mathscr{A},\mathscr{V}}, \Sigma_{\mathscr{A},\mathscr{V}})$ 那么我们就可以计算两者之间的互信息：

$$I(\mathscr{A}; \mathscr{V}) = H(\mathscr{A}) + H(\mathscr{V}) - H(\mathscr{A}, \mathscr{V}) \tag{18.1}$$

当假设 $m = n = 1$ 时，这一计算公式可以进一步简化为：

$$I(\mathscr{A}, \mathscr{V}) = \frac{1}{2} \log(1 - \rho^2) \tag{18.2}$$

其中 ρ 表示 a_t 和 v_t 之间的皮尔森线性相关性。此后，Iii 等人在此基础上做了改良，通过一个线性映射将原始信号输入映射到某一子空间中，以最大化随机变量在子空间中的互信息量。由于视频区域与语音音源之间有着强烈的相关性或互信息，类似的方法在声源定位等领域中也有着潜在的应用价值。

在做独白检测等场景中，我们所处理的信号是有着明确含义的、源自于自然语言的听觉和视觉信息，因而仅仅通过音频与视频之间的相关性或互信息进行建模，便会忽略语言本身所所提供的重要信息。例如，由于受到语言发音规则的限制，演讲者的面部动作并不可能遵循任意的变化轨迹，而面部动作与生成的音频之间的对应关系也不能任意决定。因此，一类更为合理的模型应当结合面部运动本身的模型以及与声音之间的关联性，来进一步评估某一面部动作产生语音信号的可能性。

在这一方面，Slaney 和 Covell 所提出的 FaceSync 系统起着奠基性的作用。他们首先提出可以先对视频画面和音频信号进行面部和语音检测，然后通过使用典型相关性（Canonical Correlation），找到音频和

图像数据之间的组合最优方向,并将它们一同映射到单一维度轴上,而音视频同步性的检测则是通过测量新的音视频数据映射后的空间中的线性相关性来估计的。典型相关性在这一领域起着重要的作用。假设我们有两组随机变量向量 $X=(X_1,\cdots,X_n)^T$ 和 $Y=(Y_1,\cdots,Y_m)^T$,且这两组随机变量之间存在一定相关性,那么典型相关分析 CCA(Canonical-Correlation Analysis)可以让我们根据互协方差(Cross-covariance)则,为 X 和 Y 找到线性组合系数对 a 和 b,使得组合后相关性系数 $\rho=corr(a^TX,b^TY)$ 达到最大值。在包括读报检等的音视频同步检测任务重,我们便可以很自然的将从音频与视频信号中提取出来的特征 \mathscr{A} 与 \mathscr{V} 视为 X 与 Y 这两组随机变量。

此后,Nocek 等人在 FaceSync 的基础上,进一步对模型依赖的独白检测系统进行研究。他们指出,在独白检测这一特定场景中,听觉和视觉上的两种模态实际对应于同一段自然语言,因此我们可以将发言者所要讲述的词序列 W 作为隐变量,并定义音视频似然度函数(AV-LL):

$$p(\mathscr{F}_1 \mid W) \tag{18.3}$$

作为同步率的测量标准。他们的实验表明,在单纯的音视频同步问题中,仅仅依靠简单的基于高斯分布的假设,而无需考虑次序列的模型就可以达到非常高的准确率,甚至比考虑音视频中的语言因素的模型依赖方法表现更好。然而,基于连续高斯分布的互信息方法,需要有一定的前提条件:首先,需要预先对视频中的所包含的一个或多个脸部区域进行识别,而该方法仅需要判断其中哪一个是当前的发言者;其次,我们所处理的视频镜头中,已经确信包含有当前的发言者。

在要求更高的同步判断测试中,他们测试了该方法是否能判断出当前的音视频是否为独白或旁白,准确率则大相径庭。因此,他们认为,仅仅依赖于连续高斯分布的互信息测量方法并不适用于更通用的音视频标注任务。

第三节　音乐中的歌词

在音乐领域中,音频与文本模态最自然的融合方式就是通过歌词(Lyric)这一形式。不论是在中国还是西方的历史中,"歌词"这一概念与"韵文"(Verse)都有着千丝万缕的关系。在中国的历史中,最有可能诞生"歌词"这一概念的可能就是"宋词"这一种可以同时作为韵文和歌曲来作为表现手法的艺术形式。

对歌词的处理在音乐搜索领域有着重要的意义。Banbridge 等人指出,在音乐搜索的实际用例中,有约 28.9% 的情况用户会议歌词中的某一片段所谓搜索条件,另外还有约 2.6% 的情况则会涉及歌词所表达的故事情节。在许多流行的音乐播放软件,如 iTunes 等中,常常将音轨(Track)或曲目(Item)的概念以歌曲(Song)一词来表述。但实际上歌曲(Song)一词源自于歌唱(Sing)这一行为,而歌唱这一行为又离不开所歌唱的内容,即歌词(Lyric)。换句话说,只有包含有歌词的音乐才能被称为歌曲(尽管有少量较为特殊的歌曲本身的词为空)。尽管将音乐称为音乐这一表述方式并不准确,但却很容易被普通人接受,由此可见,在许多人的概念中,歌曲与音乐之间常常不自觉的画上了等号。这一方面是由于歌曲是现今最常见的音乐类型流行乐(Popular Music)中最主要的音乐形式,另一方面则反映了歌词在音乐中重要的地位。我们在这里主要考虑两个最为常见的与歌词相关的多模态问题:歌词与音频的同步问题和基于歌词与音乐的语义分析。前者属于典型的多模态对齐问题,而后者属于多模态的融合问题。

与一般自然语言处理任务中所面对的文本相比,歌词有着自身的特点,其中最主要的就是其自身的结构性,而这一结构性由于音乐自身的结构特点有着重要的关联,一般可以被分为以下几部分:

① 前奏(Intro):用以引出音乐的主题或给听者一种语境。

② 主歌(Verse):歌词中的主体之一,其重复的次数要大幅低于副歌部分。

③ 副歌(Chorus):往往是歌曲中出现重复或者叠句的部分,往往包含着歌曲中最为明显的主题含义,并且也是最容易为听众所熟记的部分。

④ 桥段(bridge):作为间奏(Interlude)连接了歌曲中的不同部分,通常出现在主歌之后,用以引出副歌部分。

⑤ 结尾(Outro)：并非必不可少的部分，一般位于歌词的末尾，用以对歌曲主题做出总结。

在本节中，我们将重点考察计算机音乐中两类与歌词相关的常见任务：歌词同步问题和歌词语义分析，前者属于典型的多模态同步问题，后者则一般可被归为多模态融合问题。

一、歌词同步技术

许多在线音乐播放器中都提供了同步的歌词滚动显示功能，但偶尔也会存在歌词的时间线未校准的现象存在。歌词的自动同步技术所要处理的问题，便是如何自动将歌词的文本形态与歌曲的声学形体，在时间轴上对齐校准的问题。Wang 等人提出的 LyricAlly 系统是歌词同步技术中较有影响力的工作。LyricAlly 的音频处理分为三部分：首先是确定音乐的节奏结构，这一知识可以帮助在时间对齐中进行微调；然后该系统确定副歌部分的大致位置，以作为之后副歌或主歌中行级对齐的锚点；最后确定歌曲中的人声是否存在，这也是作为行级对齐的必要信息。在对歌词的文本分析方面，LyricAlly 则主要有两个步骤：首先对每个小节以五种段落类型(Section Type)标签进行标注，同时计算每一段落的大致耗时；然后通过歌词行处理器(Line Processor)通过节奏层次信息对时间对齐信息进行微调。尽管没有采用较为复杂的 HMM 等模型，Wang 等人所使用的方法依然取得了较好的表现。通过对 20 首歌曲的采样实验后证实，这一系统的平均每行歌词的误差要低于一小节(Bar)。

此后，Iskandar 等人针对 LyricAlly 系统的不足，使用动态规划方法，通过已有音节级别的方法改善行级对齐。在该方法中，他们所使用的音乐知识包括音符长度(Note Length)的不均匀性，以及在不同类型段落中(如引入部分、副歌部分和过度部分)音符长度的不同分布，来限制动态规划的搜索范围。基于隐马可夫模型和动态规划的算法在一段时间内成为了一种对此类对齐问题的常见思想。同样基于这一思想，Hiromasa 等人提出了基于从多声部(Polyphonic)音乐信号中语音分离的方法，利用 Viterbi 对齐算法的的歌词音乐同步方法。首先，非人声部分通过一种人声活跃度探测方式从分离信号中去除，然后再创建一个语言模型，通过仅保留日语歌词所对应的音素(Phoneme)中的元音(Vowel)部分来强制对齐。ISRC 软件中性别依赖的单音子模型(Monophone Model)用作启示的音频模型，这一模型可以在乐句级别(Phrase Level)进行对齐，在这里乐句是指在原始输入的歌词中通过额外的空行进行分割的文本段落。Lee 与 Cremer 所提出的方法同样是基于动态规划。他们首先对音频信号进行结构化的切割，然后计算段落之间相似度为每一段落分配标签。此后，他们再使用分区后的结果，歌词中手动标注的段落作为输入的序列对，然后使用动态规划(Dynamic Programming)算法来寻找两个序列最佳的配对可能性，以完成分区与段落之间的同步。

此外，学者 Mesaros 和 Virtanen 也提出了一种基于隐马可夫模型(Hidden Markov Model)的语音识别器进行对齐的方法。其中声学模型对歌唱中的人声做了相应的调整，而文本输入同样通过一定的预处理后生成一个语言模型，这一语言模型由音素、停顿和乐器中断(Instrumental Break)构成。而后他们同样使用了 Viterbi 算法对音频特征和文本进行对齐。

学者 Fujihara 等人指出，尽管现有基于 Viterbi 算法的对齐方法可以有效解决单声部语音信号与对应文本的自动对齐问题，但这些方法却不能有效克服在多声部中由于伴奏(Accompaniment)造成的语音重叠情景，因此难以在 CD 录音等场景中使用，并由此提出了 LyricSynchronizer 系统。这一系统基于传统降低伴奏声的重叠影响的方法上，提出了额外的四个有效解决方法，包括对人声段落的检测方法，对因素网络的构建方法，对摩擦音(Fricative Sound)的检测方法，以及针对人声分离语音识别器模型的适应方法。

在华语音乐方面较有影响力的工作由 Wong 等人提出粤语歌词对齐方法。他们通过人生增强算法从录音中提取人声信号，以检测歌声中音节的起始和音高。通过对粤语语种的优化，系统可将音乐旋律轮廓与声调轮廓完美匹配，然后通过动态时间规整(Dynamic Time Warping)算法将歌词和音频对齐。这一方法的有效性在 70 首 20 s 音乐片段上所进行的实验得到的验证。

通过对上述文献的综合分析后，学者们在这一领域的研究工作，从以行为对齐单位逐渐发展到以乐句为对齐单位，对于对齐精度的要求不断提升。同时我们也不难发现，尽管歌词的同步问题也属于典型的多模态同步问题，但不同于音视频同步或唇形同步，歌词同步目前尚未形成被广泛认可的误差标注。

二、歌词的语义分析

带有歌词的音乐在表达其情感时,不仅仅会依靠以音频模态为载体的音乐特征,同时还会将其歌词作为非常直接的情感表达途径。在本书之前的章节中,我们已经介绍了大量依赖于与音频特征的音乐情感分析方法,并且已经能够取得较为理想的结果。然而有心理学研究指出,歌曲中存在着部分语义仅仅在其歌词中进行表达,这就意味着对歌词的研究不仅仅是帮助对歌曲中音频部分理解的辅助,更是对音频中所缺失的部分语义的补充。对于这一方面的研究,大多可以被归为中所归纳的多模态融合型任务。

尽管歌词对音乐有着重要的描述价值,但是在很长一段时间内,学者对歌词的使用往往局限在简单的作为搜索中使用的元数据,而较少的深入语义级别。Logan 等人的工作在歌词语义分析方面有着较为重要的影响力,对如何从语义级别运用歌词,这一自然语言的文本模态信息,来进一步提升音乐信息检索系统作了早期的探索。他们基于歌词文本的聚类算法来进行音乐家相似度测量实验,并指出,仅依赖于歌词文本信息所得到的实际结果,并不如当时前沿的声学相似度测量方法精准,但可以作为音频数据的辅助方法进一步提升系统表现。

此后,Mahedero 等人进一步研究了以当时已有的自然语言处理(Natural Language Processing)工具为基础,对歌词进行处理分析。他们研究了歌词在若干音乐信息检索中应用,主要包括以下四大任务:

① 语言识别(Language Identification),即从西班牙语、意大利语、法语、德育和英语等五种语言中分辨某一首歌曲所属的是哪一种语言。

② 结构提取(Structure Extraction),即发现乐曲本身的结构,包括乐曲的分段和相互之间的相似度。

③ 主题分类(Thematic Categorization),即通过歌词文本中所表露的语义,将乐曲分成爱情、激烈、反战、宗教、治疗等五类音乐。

④ 相似度搜索(Similarity Searches),即对歌曲之间、音乐家与歌曲之间的相似度进行计算。

初步实验证实,歌词信息在这几类任务中都能表现出优异的性能。

他们同时还指出,对歌词中所包含的语义信息指向性更为明确,因此对文本的分析可以在某些音乐搜索的任务中作为标准数据来对单纯依赖声学方法的结果作检验。这两项早期的研究中,前者认为歌词本身并不足以得到较为理想的音乐家相似度测量,需要结合音频信号特征才能发挥作用;而后者却认为歌词在诸多音乐信息检索问题中有着超越音频信号的价值,足以成为标准数据(Ground Truth)使用。这两者的结论看似相互矛盾,但实际所研究的任务并不相同,因此歌词的价值自然不同,其价值高低高度依赖于系统所面临的实际问题;但他们所得到的共同结论是,当歌词文本与音频数据共同使用时,这一额外信息总是可以有效提高系统的整体表现。

(一) 基于歌词的音乐流派分类

在前文中,我们已经强调了歌曲中的歌词与一般意义上的文本有着诸多的区别,除了之前已经提及歌词本身具有的特殊结构特点外,歌词中还包含有大量的特有的语言表述方式,如"Hip-Hop"或"Rap"音乐中所常出现的"俚语(Slang)"、一些特殊符号的使用,以及如平均句长等统计学上的特点等。与仅仅依赖于音频信号相比,额外提供的歌词信息可以帮助计算机更容易、更准确地理解音乐的内容,实现音乐流派的分类。Neumayer 与 Rauber 在这一方面做出了早期的研究贡献。他们指出,音频和文本两种模态在音频信息检索领域各有优势,其中文本尤其在"内容语义(Content Semantics)"方面有着先天的优势,而音频则更容易进行"声音相似度"的计算,并籍此提出了一种综合音频和文本特征来做音乐流派分类的方法。在音频方面,他们从音轨中分别计算了节奏模式(Rhythm Patterns,或称为扰动模式,Fluctuation Patterns)、统计频谱描述(Statistical Spectrum Descriptors),以及节奏柱状图(Rhythm Histograms)三种特征;在歌词方面,他们同样采用较为传统的词袋(Bag-of-Words)模型,并通过 TF-IDF 方式将原始的词频转入特征向量空间。此后,他们使用支持向量机(Support Vector Machines)分类器,对所获得歌曲样本进行分类实验,结果证实使用歌词特征进行流派分类的精度要略高于使用音频特征的结果,而将两种模态的特征集相结合则可以进一步提升分类精度。

学者 Mayer 等人提出了一组由多种文本类模态所得到的特征,用以帮助完成音乐流派的分类。通过

与传统的词袋模型作为比,他们指出词韵(Rhyme)、词性(Part-of-Speech)和简单的文本统计指标就可以实现音乐流派分析,并且与词袋模型特征相结合可以进一步提升系统性能。词韵作为一种语言风格,具有多种表现方式,如和音(Consonance)、多音节之间的相似发音,以及每行结尾使用同一词来结束等。词性标签是词汇的词法类别,如名词、动词、形容词、副词等,用来表示在语句中语法中的作用,由词语本身及其出现的上下文所共同决定的。同时,文本也可用简单的基于字频或词频的统计测量方法来进行描述——例如,文本中的平均词长、不重复的词所占比例等可以用以表达文本的复杂程度,而这类特征则是对不同音乐流派的指标。与 Mayer 等人的研究工作类似,Fell 与 Sporleder 也同样关注歌词对于音乐流派分类的贡献。他们同时测试了传统的 N-gram 模型和更为复杂的文本特征,来对歌词中不同维度进行建模,具体包括:

① 词汇(Vocabulary)主要考虑了歌词中的用词丰富性和非标准词语(即各类俚语)的使用比例;

② 风格(Style)由多个因素构成,包括由词性和词组标签的分布得到的句法结构信息,由每首歌的歌词行数、词数、每行歌词的词数等构成的长度特征,由 Hirjee 与 Brown 所提出的词韵探测工具得到的旋律结构,以及由字母或词汇重复形成的拟声(echoisms)特征;

③ 语义(Semantic)他们并没有选用常见的语言学模型,而是基于回归—项词典 RID(Regressive Imagery Dictionary)来辨识文本中的显著意向;

④ 指向性(Orientation)是一个用以描述歌曲中故事与现实世界关系的特征,包括时间维度和自我中心度(Egocentric);

⑤ 歌曲结构(Song Structure)用来表示歌曲中的结构性重复。

以上两项研究同时表明,传统的文本特征,如词袋(Bag-of-Word)模型或 N-gram 模型在音乐流派分类等任务上都可以取得较好的结果,而额外添加的更为复杂的特征则可以进一步提升性能。音乐的流派分类是音乐分类问题中较为常见的一类任务,基于歌词的语义信息在这一任务上所做出的贡献也激励着学者们探索更多的以歌词语义信息为辅助的音乐信息检索的应用领域。

(二) 基于歌词的音乐情感分析

传统自然语言处理中的情感分析一般从极性(Polarity)的角度,将文本分为积极(Positive)、消极(Negative)两大类,或包含中性(Neutral)的三大类,而在音乐情感分析中一般所考虑的情感类型会更为丰富,往往会包括快乐、伤心、愤怒、轻松等不同的心情(Mood)。尽管音乐中的音频本身就包含有作者所要表达的心情,但歌词这一文本形式的语言往往在情感表达方面更为直接,在通过适当的自然语言处理方法后能够极大地支持计算机系统音乐情感的自动识别。

受到这一思想的启发,Laurier 等人提出了一种同时基于音频与歌词的多模态音乐情感分类方法。他们分别就仅音频特征的情感分类、仅依赖文本特征的情感分类,以及同时使用音频特征和文本特征的情感分类,这三个方面分别进行了尝试。在音频特征方面,他们使用了四类目前业界常用的音频特征,包括音色(Timbral)特征(如 MFCC、频谱中心等)、节奏(Rhythmic)特征(如节拍速、起音速率等)、声调特征(如谐波音调类型),以及时态特征等,然后使用 Weka 软件中所提供的支持向量机(Support Vector Machine)、Logistic 回归和随机森林这三种分类器进行了实验,得到的分类精确度如表 18-2 所示。

表 18-2 Laurier 等人的试验中,仅依赖音频特征所得到的分类准确度(包括标准差)

	支持向量机	Logistic 回归	随机森林
Angry	98.1%(3.8)	95.9%(5.0)	95.4%(4.7)
Happy	81.5%(11.5)	74.8%(11.3)	77.7%(12.0)
Sad	87.7%(11.0)	85.9%(10.8)	86.2%(10.5)
Relaxed	91.4%(7.3)	80.9%(7.0)	91.2%(6.7)
Mean	89.8%(8.4)	84.4%(8.5)	87.6%(8.5)

而在文本特征方面,他们实验了三种方法,包括基于简单的词袋(Bag-of-Word)模型的 k 邻近(KNN)分类器,使用潜语义分析 LSA(Latent Semantic Analysis)特征维度的分类器,以及通过语言模型差分度

LMD(Language Model Differences)获取的最佳区分度词汇作为特征的分类器,这三者的分类准确度如表 18-3 所示。

表 18-3 依赖歌词文本特征所得到的分类准确度

	$k=3$	$k=5$	$k=7$	$k=9$	$k=11$
Angry	69.5%	67.5%	69.0%	68.5%	67.0%
Happy	55.9%	57.4%	60.9%	64.5%	64.1%
Sad	55.0%	52.8%	58.9%	54.5%	55.0%
Relaxed	61.8%	65.8%	61.0%	59.8%	59.1%
Mean	60.5%	60.9%	62.5%	61.8%	61.3%

① Laurier 等人的试验中,依赖简单的词袋模型和 k 邻近分类器所得到的分类准确度(根据参数 k 的不同取值),如表 18-4 所示。

表 18-4 依赖简单的词袋模型和 k 邻近分类器得到的分类准确度

	支持向量机	Logistic 回归	随机森林
Angry	62.1%(9.1)	62.0%(10.2)	61.3%(11.5)
Happy	55.2%(10.3)	54.1%(12.5)	54.8%(10.7)
Sad	66.4%(9.7)	65.3%(11.0)	56.7%(12.1)
Relaxed	57.5%(8.2)	57.3%(9.1)	56.8%(9.79)
Mean	61.3%(9.3)	59.7%(10.7)	57.4%(11.0)

② Laurier 等人的试验中,依赖由 LSA 模型特征(语义空间设定为 30 维)所得到的分类准确度(包括标准差),如表 18-5 所示。

表 18-5 依赖 LSA 模型特征得到的分类准确度

	支持向量机	Logistic 回归	随机森林
Angry	77.9%(10.3)	60.6%(12.0)	71%(11.5)
Happy	80.8%(12.1)	67.5%(13.3)	70.8%(11.4)
Sad	84.4%(11.2)	83.9%(7.0)	75.1%(12.9)
Relaxed	79.7%(9.5)	71.3%(10.5)	78.0%(9.5)
Mean	80.7%(10.8)	70.8%(10.7)	73.7%(11.3)

③ Laurier 等人的试验中,依赖由语言模型差分所得到的前 100 个最优判别词汇所得到的分类准确度(包括标准差)。

从表 18-3 中的数据我们不难发现,与上文中所述的音乐流派分类不同,传统的文本特征(如词袋模型或 LSA 模型)在情感分类中的表现都差强人意,平均准确率只有 60% 左右,与基于音频特征所得到的约 90% 的平均准确率相去甚远。尽管基于语言模型差分(Language Model Differences)所得到的最优判别词将平均分类准确率提升到了 80% 左右,但与传统音频特征的基线系统相比仍有一定差距。Xia 等人在分析了歌词文本的特征后,指出了造成这一问题的可能原因,并提出了改进方法(将在后文中叙述)。虽然仅仅依赖歌词文本特征的情感分类准确度不佳,但是 Laurier 等人的研究进一步发现,当将音频特征与歌词

文本特征结合在一起,形成混合特征空间(Mixed Feature Space)后,整体的分类准确度却能够获得进一步的提升,如表 18-6 所示。

表 18-6 Laurier 等人的试验中,同时依赖音频特征和歌词文本特征(语言模型差分)所得到的分类准确率。这里所采用的都是支持向量机分类器,标注 * 的项表示性能提升与基线系统有显著性差异 ($p < 0.05$)

	Audio	Lyrics	Mixed
Angry	98.1%(3.8)	77.9%(10.3)	98.3%(3.7)
Happy	81.5%(11.5)	80.8%(11.2)	86.8%(10.6)*
Sad	87.7%(11.0)	84.4%(11.2)	92.8%(8.7)*
Relaxed	91.4%(7.3)	79.7%(9.5)	91.7%(7.1)

Van Zaanen 与 Kanters 完全以自然语言为出发点,基于由用户标注心情标签的歌词语料库,通过构建分类器将歌曲中的歌词分类为不同的情感。他们在实验中,利用如词频(Term-frequency)或 TF-IDF 等测度来测量词和不同心情类别的关联。通过与其他心情分类的框架做了对比之后,测量多大程度上,音乐中的语言部分可以提供心情分类的信息,以及在心情中的哪个方面更具有指向性。向量空间模型 VSM (Vector Space Model)长期以来都是文本语义分析的主要方法,但 Xia 等人指出,目前向量空间模型在处理音乐歌词情感分析中面临着四大挑战:第一,歌词中的大部分词汇对情感的贡献不大;第二,名词和动词的在表达情感中的歧义性;第三,情感关键词周围的否定词和修饰词对情感表达的影响;第四,相对于其他类型的文本,歌词长度相对较短。为了应对这些问题,他们提出了一种情感向量空间模型 s-VSM (Sentiment Vector Space Model),其主要原则包括:在构建特征时只考虑情感相关的词汇,并对这些情感词进行特别的歧义消解,最后将否定词和修饰词对情感表达的加强、减弱或逆转考虑在模型之中。实验证实 s-VSM 模型在基于歌词的情感分类问题上要优于传统的 VSM 模型。

第十九章 歌声合成

第一节　歌声合成概述

歌声,是通过人类嗓音所表达的音乐形式,也是人类语音最富有表现力的表达方式。歌声合成(Singing Voice Synthesis),指通过计算机算法合成出模拟人的歌唱声,可被视为语音合成技术的扩展,也可以被视为与音乐合成技术的综合应用。在歌声合成中,既需要清晰表达出语音内容,又需要体现出音乐旋律,进一步的,还需要表达出歌曲的情感。人类对歌声合成的研究已有多年的历史,在 InterSpeech 2007 年会议中,还举办了以歌声合成竞赛为主题的特别分会场,由参赛者提供的用不同方法合成的同一歌曲的不同歌声版本,任务歌曲如图 19-1 所示。这一竞赛将歌声合成任务定义为对人类嗓音理解和建模的终极挑战之一。此次竞赛之后,歌声合成技术有了进一步的迅速发展。

图 19-1　InterSpeech 2007 歌声合成挑战任务

歌声合成的基本任务是将人的嗓音看作一种特殊乐器,将歌词内容按照规定旋律进行合成。而更高层次的要求,则是要保证所合成的歌声的自然程度以及情绪表现力。歌声合成的大多数技术来源于对语音合成技术,但由于人类歌声与语音在基频轨迹形状、频谱包络、韵律等各方面参数的区别,需要在语音合成技术的基础上增加相应的调整才能用于歌声合成。

从合成算法上看,歌声合成可以粗略分类为基于物理模型的合成方法,基于时域单元拼接的合成方法,以及基于机器学习的参数合成(调整)方法等。其中,后两类方法都需要使用不同类型的语料库。歌声合成有多种不同用途,例如,可以在歌曲创作过程中直接根据歌词与旋律生成演唱样本供创作者做评估;可以将歌声转化为其他歌唱者的音色;可以用于计算机辅助的演唱训练;或者生成超出人类音轨发声范围外的特殊演唱音效等;早期还有过利用硬件进行副歌歌声合成的尝试。

目前,已经出现了若干关于歌声合成技术的研究或商业项目,如表 19-1 所示,其中应用最为广泛的歌声合成商业软件的是雅马哈 Vocaloid。

表 19-1　歌声合成技术与网址列表

项目名称	网址
CANTOR	http://www.virsyn.de
CANTOR DIGITALIS	https://cantordigitalis.limsi.fr/
CHANTER	https://chanter.limsi.fr
FLINGER	http://www.cslu.ogi.edu/tts/flinger
LYRICOS	http://www.cslu.ogi.edu/tts/demos
ORPHEUS	http://www.orpheus-Music.org/v3
SINSY	http://www.sinsy.jp
SYMPHONIC CHOIRS VIRTUAL INSTRUMENT	http://www.SoundsOnline.com/symphonic-choirs

(续表)

项目名称	网址
VOCALISTENER	https://staff.aist.go.jp/t.nakano/Vocalistener
VOCALISTENER(PRODUCT VERSION)	http://www.Vocaloid.com/Lineup/Vocalis
VOCALISTENER2	https://staff.aist.go.jp/t.nakano/Vocalistener2
VOCALOID	http://www.Vocaloid.com
VOCAREFINER	https://staff.aist.go.jp/t.nakano/vocarefiner
VOCAWATCHER	https://staff.aist.go.jp/t.nakano/vocawatcher

歌声合成的目的，是利用计算机算法，模仿人类嗓音，自动生成歌声。歌声合成算法大多来源于语音合成算法，区别在于，一方面，需要根据旋律确定每个音节的基频和时长控制（Timing），另一方面，需要根据上节提到的歌声与语音的差别，对所合成信号的频谱进行修正。在较高需求的歌声合成中，还需要对基频、共振峰形状等细节进行微调，以提升所合成的歌声的自然程度和表现力。

歌声合成的输入素材主要包含旋律与歌词两部分，这两者均可以根据算法的具体需求，以不同形式进行输入，例如，可使用 MIDI 文件来输入旋律。大多数的歌声合成算法，都需要先根据旋律中各音符的音高和时值生成带有时长控制的基准基频轨迹，作为歌声合成的基本框架。图 19-2 为"一闪一闪亮晶晶"的基频轨迹理论值曲线，为阶梯状，图中标出了各音符与基频轨迹的对应关系。以这种阶梯状基频轨迹直接合成的歌声在自然程度方面会较差，因而还需要在后续的合成中采用各种方法加入颤音等效果加以修正。

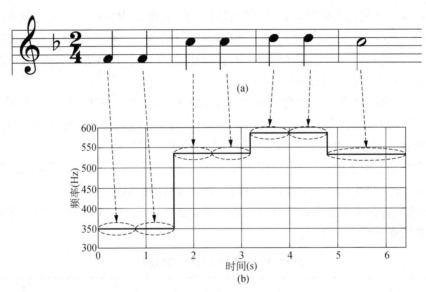

图 19-2 根据旋律生成的带时长控制的基频轨迹

注：(a)旋律曲谱；(b)基频轨迹理论值。

歌声合成算法主要包括基于物理模型的合成方法，基于时域拼接的合成方法，以及基于参数模型的合成方法等几大类。而为了使所合成的歌声具有较高的自然度，在很多方法中都需要利用语料库，即以转换代替直接合成，时域拼接类和参数模型类的方法大多如此。根据具体目的，又可以将歌声合成任务分为歌词-歌声合成，语音-歌声转换，歌声-歌声转换等不同的类别，分别需要不同种类的语料库。按语料发声方式，可以分为语音类语料库，歌声类的语料库，以及同时包含语音和歌声的复合语料库；按语料使用方式划分，则有用于单元拼接的音节库，以及用于参数规则转换的曲目库等。以下将分小节介绍人嗓音的基本参数，歌声与语音的主要区别，以及歌声合成的主要方法等内容。

第二节 人的嗓音参数以及歌声与语音的主要区别

一、嗓音产生过程及主要参数

歌声与语音均属于人类嗓音(Voice),由人类发声器官发出。参与发声的器官主要包括肺(Lungs)、声带(Vocal folds)与音轨(Vocal Tract),如图 19-3 所示。

肺作为人类嗓音的动力源,提供气流,经由气管(Trachea)到达声带。当声带张力处于某特定范围内时,在气流的冲击下,声带会产生振动,将气流切割成一系列的脉冲,称为声门波(Glottal wave)。声门波作为声源,经过由口腔、鼻腔等组成的音轨,产生浊音(Voiced Sound)。当声带不振动时,发声器官的各组成部分也可以在肺部气流的作用下产生某种震荡,形成清音(Unvoiced Sound)。

语音中,所有的元音(Vowel)都是浊音,而辅音(Consonant)则有一部分是清音,一部分是浊音。由于人发声器官的状态会随时间发生变化,语音/歌声都属于非平稳信号,一般情况下,可以认为在很短时间(20～50 ms)内是近似平稳的,因而可以基于短时帧(Frame)进行分析。浊音一般作为一个音节的核心部分,在频谱上具有鲜明特性,常用基频频率(Fundamental Frequency,通常用 f_0 表示)、共振峰(Formants)以及频谱(Spectrum)形状进行表征。由于浊音是由声带振动作为激发源而产生的,在其时域上表现为与声带振动周期相符的准周期特性,即波形在一定时长内体现为相似的形状,如图 19-4 所示。

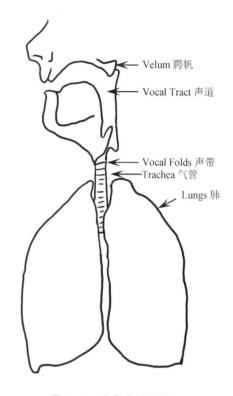

图 19-3 人类发声器官

图 19-4 浊音短时时域波形

将短时浊音信号变换到频域上,能够体现出明显的峰值,如图 19-5 所示。图 19-5 中,黑色实线为浊音的短时频谱,可见若干峰值,第一个峰值所在的频率位置即为基频 f_0,基频的高低在人听到语音时体现

为音调（Pitch）的高低，且基频不一定在频谱中具有最高幅度；其他峰值所在频率位置为 f_0 的整数倍，被称为谐波（Harmonies），谐波的数量、能量等对音色具有一定影响。正常说话时的语音，谐波能量会随频率上升而下降，通常情况下，语音能量集中在 4 kHz 以下。图 19-5 中灰色虚线为此短时频率的外包络，可见此外包络也具有若干峰值，这些峰值所在的频率位置为音轨的共振频率，称为共振峰。共振峰能够体现在发音时舌位、唇形、以及口腔、鼻腔等形状，前两个共振峰（f_1、f_2）的大致频率能够基本确定所对应的元音，如图 19-6 所示。共振峰除了具有其中心频率外，还具有各自的带宽以及包络形状等参数，这些参数会影响语音的音色。

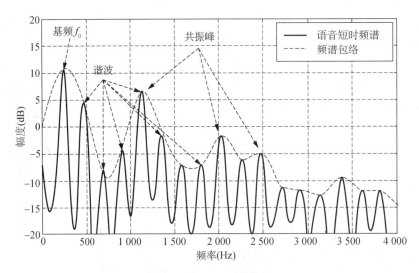

图 19-5　浊音频谱

为了在同一幅图中体现出较长的声音信号的特性，可以时间为横坐标，频率为纵坐标，用颜色表示频谱幅度，绘制为声谱图（Spectrogram），如图 19-7 所示，为男声朗诵"明月几时有"的声谱图。

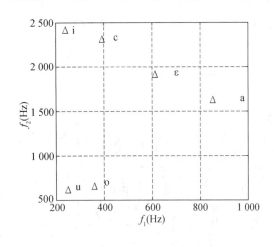

图 19-6　部分元音的共振峰分布　　　　　　　　图 19-7　频谱图

二、歌声与普通语音的主要区别

尽管歌声与语音都是由人类发声器官产生的，但两者在很多特性上都有明显区别，主要因素包括时长控制、基频、谐波、频谱形状等，尤其是受过专业训练的歌手所发出的歌声，其特点更加明显。很多的歌声合成算法，了解歌声与语音之间的区别，是进行计算机歌声合成的重要基础。

语音在时长方面主要由说话中的韵律所决定，通常情况下很少出现一个音节（Syllable）持续非常长的情况，在字、词之间，一般有明显的能量下降或者短暂停顿，而在语句之间，有可能出现较长的停顿。歌声的时长控制取决于乐谱中的节奏，为了表达的需要，有些音节会持续长达数秒的时间。专业歌手在演唱

时，会尽可能地让每一音节的核心元音在其对应的音符存在期间一直持续存在。图 19-8 为女高音演唱的"我爱你中国"片段的时域波形，图 19-8(a)为歌声，图 19-8(b)为语音，由于所选歌声片段时长较长，两波形的时间轴没有做对齐处理。由图 19-8 可见，歌声中，单一音节所占时长可以在较大范围内发生变化，同时根据歌曲节奏，各音节的时长呈现一定的比例关系，而语音中，单一音节时长一般在 0.2～0.5 s 之间，且音节间存在停顿。

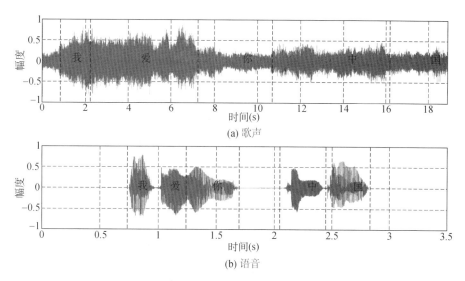

图 19-8 "我爱你，中国"歌声与语音的时域波形对比

注：(a)歌声波形；(b)语音波形。

基频体现为语音/歌声的音高。语音的基频范围一般在 100～300 Hz，男声的基频一般较低，女声、童声的基频较高，童声基频有可能达到 500 Hz 附近。而歌声的基频分布范围则要大的多，经过专业训练的男低音发出的最低基频可以低至接近 60 Hz，而花腔女高音发出的最高音频率可以接近 1 200 Hz。在基频走势方面，在一般语音中，基频与说话人以及所表达的情感有关，尤其是针对汉语这样的声调语言，基频轨迹的形状还受到声调的控制。而在歌声中，基频由歌唱的旋律音高提供基准，理论上，在同一音符时长范围内保持水平走势。

谐波方面，语音谐波数量相对较少，谐波能量也会随着频率的升高而明显下降，而歌声信号的谐波比语音丰富，谐波数量多，且很多情况下，高次谐波依然保持较高的能量。图 19-9 所示为女高音演唱的"我爱你，中国"歌声与普通语音的声谱图对比，图中的深色横条纹即为谐波，颜色越深表示其能量越高。从

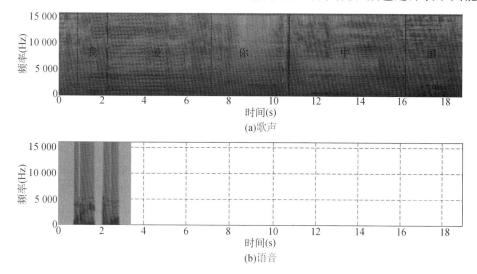

图 19-9 "我爱你，中国"歌声与语音的频谱图对比

注：(a)歌声频谱图；(b)语音频谱图。

图 19-9 可以看到,语音(图 19-9(b))的谐波最高达到 5 000 Hz 左右,但基本集中在更低的频段,而歌声(图 19-9(a))的谐波数量则明显增加,且在 10 000 Hz 以上存在很多明显的谐波。

从图 19-9(a)中还可以看到谐波条纹在某些位置发生了明显的波动,这也是歌声的特点之一,即在歌声中存在颤音(Vibrato),表现为准周期的调频信号,或者看作是基频轨迹的波动,一般范围在 5~8 Hz,而专业歌手的演唱中颤音表现的更加明显。图 19-9 为图 19-10(a)中歌声频谱图中"爱"字部分进行的细节放大,并在图中粗略标出了各音符间的界限。可以看到,各音符范围内都存在波动,尤其其中最长音(最前面的 f2 音)的后半段,出现了幅度非常大的波动。

图 19-10 歌声中的长元音声谱图细节

声谱图中的波纹也在基频轨迹中有明显的体现,如图 19-11 所示,这一基频轨迹来源于与图 19-10 中音节"爱"的同一歌声信号,灰色曲线为根据乐谱音高得出的理论基频轨迹,黑色实线为由歌声信号计算所得的实际基频轨迹。

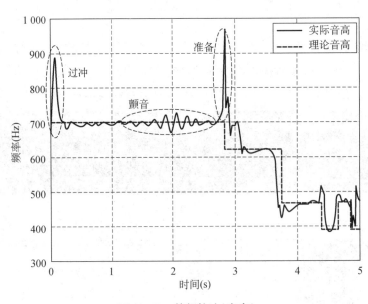

图 19-11 基频轨迹(音高)

频谱形状方面的区别主要体现在共振峰上。专业歌手的歌声中,常常会在 3 000 Hz 附近(2 800~3 400 Hz 之间)出现一个非常清晰的共振峰,一般是第 3 共振峰,或者是第 3、第 4 共振峰合并而成,有时甚至会包含第 5 共振峰。这一现象被称为"歌手共振峰"(Singer's Formant),需要经过专门的发声训练才能

发出,以男歌手表现得更为明显,而在语音或未经训练的业余歌唱者则没有这一现象。在剧场演出条件下,3 000 Hz 附近的频谱增强有助于使歌声在整个剧场能都清晰可闻。

第三节　基于物理模型的歌声合成

基于物理模型的合成方法从人的嗓音产生机理出发,由声带振动引起的激励源与音轨传输特性的相互作用来生成声音信号。这类合成方法可以使用由物理模型推出的计算模型,如作为早期语音合成方法的贝尔实验室的声码器(VoCoder),以及由此发展出的源-滤波模型(Source-filter Model),以及线性预测编码 KPC(Linear Predictive Coding)和共振峰合成等方法。也可以直接使用声带振动模式以及音轨形状对应的物理特性,通过求解微分方程获得其对应特性作为合成模型,音轨模型方面,有较早的一维简单模型,或性能更好的二维以及三维模型;声带振动方面,较简单的模型直接使用脉冲序列或三角波序列来模拟声门波,近些年出现了对声带激励源控制更为精细的模型。

较常用的合成模型以 LPC 模型为例,用脉冲序列模拟浊音的激励源,用随机噪声模拟清音的激励源,假设音轨为若干段均匀圆柱管的级联,用于生成语音信号,如图 19-12 所示。这一音轨模型可以用一全极点的传输函数进行模拟:

$$H(z) = \frac{1}{A(z)} = \frac{1}{1 - \sum_{k=1}^{p} a_k z^{-k}} \tag{19.1}$$

其中,p 为 LPC 模型阶次,一般取 10～12 阶,此传输函数的每一对极点可以被视为对应于一个共振峰。

早在数字歌声合成这一概念出现之初,就有某些研究者将这一类的合成方法用于了歌声合成。较早的基于 LPC 模型的数字歌声合成系统能够实现以英语歌词文本和乐谱音符作为输入,以合成歌声作为输出的功能,如图 19-13 所示。在这一系统中,首先以查找表 LUT(Look-up-table)的方式,按照预先存储的文本-音素转换规则,将歌词文本转换为音素串;第二步,根据乐谱中的音符,得出每个音素对应的基频和持续时长;同时,查找对应音素的 10 阶 LPC 模型参数;最终根据基频、时长和 LPC 参数,合成为输出的歌声信号。

图 19-12　LPC 模型　　　　　　图 19-13　早期的基于 LPC 模型的歌声合成系统

尽管此系统已经能够实现对歌声的合成,但受限于当时的数字技术水平,该系统在灵活性、自然程度等方面仍有很强的局限性。该系统的采样频率为 8 kHz,在这样的采样频率条件下,能够包含的谐波数量很少,因而生成的音色更接近于普通语音,而不能用于模仿专业歌手的唱法。同时,由于当时的计算机处理速度较慢,大量的处理采用查表的方式来代替计算,该系统预存了 64 级音高,对应的基频范围为 50 Hz 到 500 Hz,共跨越三个八度,但限定了每个基频的周期都必须是采样周期的整数倍,从而对部分音高的频率会产生误差,最大误差为 2% 左右。在这种条件下,每个音符都只能在其整个持续时长范围内使用固定基频,不可能加入任何波动用于表现颤音,因而自然程度差。

LPC 模型作为一种线性模型,与人耳的对数听觉特性并不相符。由于歌声含有的谐波数量比语音多很多,提高频率范围和谐波数量会造成输出信号在人耳感知方面的偏差,如果为了改善这一点而提高 LPC 阶次则会引起计算量的提高。为了应对这一问题,有研究者提出了专用于歌声合成的频率畸变线性预测

(Frequency-warped Linear Prediction)方法,即以全通函数替代传输函数中的延时单元:

$$z^{-1} \to D(z) = \frac{z^{-1} - \lambda}{1 - \lambda z^{-1}} \tag{19.2}$$

这样的处理方式可以使音轨传输函数更符合人耳听觉特性,从而获得一定程度的改善。利用直接对音轨形状和声带振动进行建模的歌声合成方法在实际歌声合成中应用并不广泛,其主要原因在于人类发声器官非常复杂,因而较准确的模型中需要控制的参数数量非常多。众多的参数,能够提供灵活的声音控制以及较好的歌声表现力,但同时,会带来建模难度的升高,尤其是针对特定人音色的歌声合成建模更为困难。

与使用物理模型对歌声进行直接合成相比,更多的歌声合成方法借助语料库,通过从库中直接获取所需要的音色来避免复杂建模。这些方法并不是严格意义上的合成,而更多的是把已有的声音向目标音色的歌声进行转换,包括语音-歌声转换,歌声-歌声转换等不同的类型。主要的合成方式包括时域拼接法或者参数模型法等。

第四节 基于时域拼接的歌声合成

基于时域拼接的歌声合成需要使用到按单元存储的语料库,其合成的一般流程如图 19-14 所示。一方面,将乐谱分割为单个音符,并根据各音符的情况计算出基准基频以及进行时长控制;当合成质量要求较高,需要合成歌声具有一定表现力时,还需要通过一定的颤音控制算法,对基频进行调整,生成最终的基频轨迹。另一方面,将歌词按照语料库的种类切分为小的单元,一般以音节为单元的情况居多,根据切分出的单元,从语料库中选取合适的对应语料单元。两方面都准备好后,将选取好的语料单元对音高、时长等因素进行调整,转换为该单元所对应的歌声,转换后的各单元进行拼接后即输出为所合成的歌声。

图 19-14 基于时域拼接的歌声合成方法流程示意

时域拼接类的方法所使用的语料库一般情况下不需要很大规模,且以语音库为主,即真人以正常说话方式录制合成歌声对应的语言中的所有独立音节,需要包含各种元辅音的所有可能组合,而音节数量取决于语言种类。有些研究者以语义依赖度(Semantic Reliance)对各语言包含的音节数进行评价,语义依赖度越高,则独立音节的数量就越少。例如,汉语是典型的具有很高语义依赖度的语言,以单音节组成,很多辅音与元音的组合并不存在,同时,歌唱中的基频轨迹由音高决定,因而声调特性丢失,作为歌声合成语料的独立音节数仅有 400 个左右。日语的独立音节数大约 500 个左右,而英语作为语义依赖度最低的欧洲语言,其独立音节数大约 2 500 个左右。

另一类用于时域拼接方法的语料库为歌声样本库。由于人类歌唱的音域对应的音高数量较多,不可能录制所有音节在所有音高情况下的样本,因此,一般的做法为对每个音节录制若干个设定的音高,或者

从歌曲库中截取同一音节的不同音高的样本,在合成过程中,选择与目标音高最接近的样本作为声音转换用的素材,以避免样本音高与目标音高相差过远时的转换音质下降。例如,对汉语 406 个音节,以男声和女声各自以固定时长录制了 8 个规定音高的样本。对于因为考虑到音高而使音节数量增多的情况,也可以采用将一个音节切分为左右两个半音节的形式,来减少语料库中需要存储的单元数量。

不管是什么类型的语料库,都需要对每一条语料进行时间标注,包括音节的起点、终点,以及辅音和元音之间的边界点,对于有过渡音的音节,过渡音的起止点也需要单独标出。根据所标注的时间点信息,在歌声合成转换中,对从语料库中选中的语料单元的辅音和元音分别进行时长调整。

由于辅音在发声过程中的激励源是类似于白噪声的随机信号,其统计特性比元音更为复杂,不易控制,因此在其时长调整时往往采用直接复制的形式。一般而言,歌声相比较语音中的辅音长度会有一定程度的延长,因此在语音-歌声转换中,可以采用根据辅音的发音种类进行固定比例延长复制的方式,延长比例可以取约 1.1~2.1。其中,对爆破音(Plosive)的延长比例最低,其次是擦音(Fricative),对鼻音(Nasal)的延长比例较高,而对半元音(Semivowel)延长比例最高。歌声-歌声转换的辅音部分,尤其是较短的辅音,可以考虑直接复制而不进行任何调整。

辅音转换完成后,元音作为音节的核心部分,其时长将被调整至占据除辅音外的全部时长。需要注意的是,由于元音具有比辅音高的多的能量,在歌声节奏控制上,音符起始点(Note Onset)实际上是以元音的起始点开始,而不是以整个音节的起始点开始,即需要将音节中的辅音元音的边界点与音符起始点进行对齐,如图 19-15 所示。

图 19-15　时间对齐,C 指辅音,V 指元音

时域拼接类的算法中对元音时长的调整较常使用的方法为基频同步叠加(Pitch-Synchronous OverLap-Add,Psola)类的算法,例如时域基频同步叠加 TD-PSOLA(Time-Domain PSOLA)。该算法中首先需要进行基频同步分析,标记出基频周期标志点,并依据这些标志点将原始声音信号切分为若干语音单元,进而分别进行变速或变调处理。其中,变速通过语音单元进行重复或者省略来实现;变调(改变基频)方式有两种,一种通过改变相邻语音单元的重叠比例实现,另一种则先变速,然后进行重采样。PSOLA 算法可以获得较高自然程度的合成语音或者歌声信号,但是其输出质量强烈依赖于对基频周期标志点的准确判定,同时,其一大缺点在于变调时是对频谱的整体按比例调整,并不能独立的对基频以及共振峰进行分别处理,因此不能用于对特定人音色的模仿。

第五节　基于参数模型的歌声合成

基于参数模型的歌声合成方法一般分为训练和合成两个阶段。这类方法中,有些需要使用语料库,有些不需要,但一般都会分为两个阶段,在第一阶段进行分析/训练,在第二阶段进行合成。在训练阶段提取其中能够体现歌声信息的一系列参数,使用机器学习的方法,对这些参数进行训练,得到所需的参数模型;在合成阶段,根据待合成的音符、歌词等信息,用训练好的模型生成对应的参数,并用某种合成算法生成输出的歌声信息,如图 19-16 所示。

图 19-16　基于参数模型的歌声合成方法基本流程

这一类型的歌声合成方法包括很多种具体不同的转换,可应用于不同的歌声合成需求,所需要的语料库也不同,可以粗略划分为三大类。

一、不依赖于语料库的语音向歌声直接合成

第一类参数合成方法不需要使用语料库,直接以朗读的语音和乐谱作为输入进行从语音向歌声的转换,在分析阶段,提取出基频以及频谱包络等信息;在合成阶段,根据旋律和颤音控制模型,生成符合旋律的基频轨迹以及根据歌声特性调整过的频谱包络,作为新的参数重新合成为输出歌声信号,如图19-17所示。

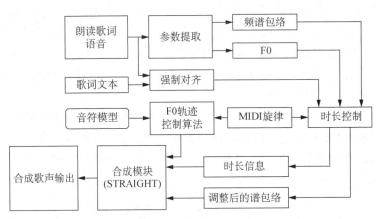

图 19-17 不依赖于语料库的语音-歌声转换流程

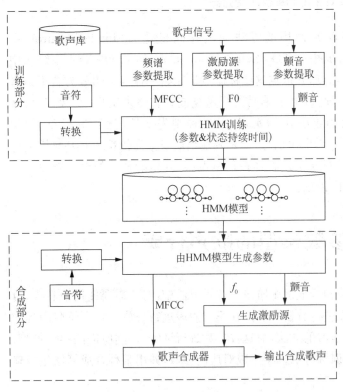

图 19-18 基于 HMM 参数转换的歌声合成方法流程

二、利用目标音色语料库的歌词/用户歌声向目标歌声合成

第二类参数合成方法需要使用包含目标音色歌声的语料库,一般选用一位或多位专业歌手的演唱,每位歌手录制若干首歌曲,在训练过程中,先将语料库中的歌声切分为音节单元,并将从各单元中提取的参数作为模型训练的输入;而在合成过程中,以乐谱/歌词或者用户歌声作为输入,通过训练好的模型生成以语料库中的歌声样本为目标音色的歌声,如图19-18所示。这类方法可以用于模仿他人音色,例如 Vocalistener、Vocalistener2 等歌声合成系统;同时,有些合成系统还会针对特定的说话人或特定目标歌手音色进行专门优化。

三、语音/歌声联合语料库的语音向歌声合成

第三类参数合成方法,使用的语料库需要包含语音和歌声两部分,由专业歌手录制歌曲的同时录制其对歌词内容的朗读语音,将语音与歌词内容做时间对齐,并提取参数进行训练,利用训练所得的模型,可以将其他人朗读的歌词转换为歌声,同时能够保持说话人自身的音色,如图 19-19 所示。有些模型中,语料库包含正常朗读以及演唱出歌词的若干首歌曲,当其他说话人朗读语料库中的歌词时,可

以直接利用通过语料库训练所得的模型(模板)获得转换出的相应的歌声,且旋律音高以及颤音等歌唱中的技巧性处理因素也会直接体现在所合成的歌声中,而不需要任何的附加算法即可获得很高自然程度的合成歌声,并能最大限度保持说话人自身的音色特点。另一种做法中,在录制语料库时,由专业歌手演唱若干歌曲,并且由同一人按照歌曲的节奏以正常说话的发音方式录音,但在演唱和语音录制过程中均去除歌词,而以统一的单一音节替代,例如全都使用音节/ah/,这种方式也可以用于从语音向歌声的转换,但是旋律以及自然度等因素需要额外的算法控制,其优势在于能够充分的体现语音与歌声间的参数映射关系,可以对语料库中没有包含的歌曲进行合成。

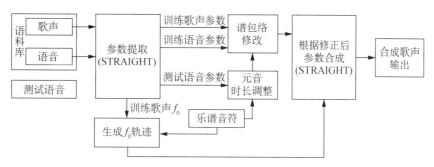

图 19-19　使用语音-歌声模板的歌声合成方法流程

四、各参数合成方法中的共同模型

无论是语音-歌声转换,还是歌声-歌声转换,最常用的参数模型都是隐含马尔科夫模型 HMM(Hidden Markov Model)。HMM 模型是马尔科夫链(Markov Chain)的一种形式。马尔科夫链中,系统具有若干状态,根据一定的概率分布,可以保持当前状态,也可以转换为其他状态,而不同状态之间进行转换的概率,即转移概率,就是马尔科夫链中的最重要参数。如果将时刻以过去、当前、将来进行描述,则马尔科夫链中,可以以当前预测未来,而过去不影响对未来的预测。在 HMM 模型中,马尔可夫链的状态不可见,只能通过观测向量序列进行观察,而观测向量又是由具有某种概率密度分布的状态序列产生的,因此,HMM 模型是一个双重随机过程,由隐含状态 S,可观测状态 O,初始状态概率矩阵 π,隐含状态转移概率矩阵 A 以及观测状态转移概率矩阵 B 这5个元素进行描述。HMM 模型在语音识别等领域有着广泛的应用,其解码可以采用维特比算法(Viterbi Algorithm),而基于参数模型的歌声合成算法中,颤音控制(图 19-18),谱包络参数转换(图 19-19),时长控制等各方面,也都经常使用 HMM 模型。

在基于参数模型的各种歌声合成方法中,需要在训练/分析阶段从语音/歌声信号中提取参数,并在合成阶段根据修改后的参数重新合成,被最广泛使用的方法是日本学者 Kawahara 提出的 STRAIGHT 算法,其全称为 Speech Transformation and Representation Based on Adaptive Interpolation of Weighted Spectrogram,即基于自适应加权的谱内插法进行语音转换与重构。这一算法主要步骤如图 19-20 所示。该算法在提取谱包络信息时,会去除基频的影响,即所获取的激励源特性和音轨特性在时频域上均相互独立,因此在基频、语速、时长等语音参数修改方面都可以在很大幅度修改的条件下依然保持良好的音质。通过基于参数模型的歌声合成,能够获取自然程度较高的合成歌声,并且能够以很高的相似程度模仿特定人的歌唱音色,因此可以被应用于由单人主唱的歌声进行带有和声的副歌。

图 19-20　STRAIGHT 算法示意图

第六节　歌声合成中的表现力

歌声作为由人类嗓音所产生的一种音乐表现形式，其表现力以及情感是评价歌声质量的重要因素。但由于人类发声器官的复杂性，使人工合成的嗓音歌声具有很高的自然度和情感表现力历来是语音合成方面的难点，而歌声作为比语音更复杂的声音信号，在其合成中体现出表现力则成为更大的挑战。

根据对情感语音的分析研究，语音中，基频水平、基频走势、节奏变化、停顿等都是情感表达中的重要因素。然而，歌声需要符合歌曲的旋律，其基频水平、走势、节奏等各方面都在歌曲乐谱中规定了，歌声表现力需要从其他方面体现。作为歌声合成中的重要参数，基频和频谱包络也是影响歌声表现力的两个最重要因素。

一、基频波动/颤音

歌声基频的理论值和时长由乐谱中各音符决定，呈阶梯状，而在实际歌声中，尤其是经过专业训练的歌手发出的歌声中，基频会产生一定的波动，形成颤音，且在长元音中表现得更为明显。简化的基频波动示意图如图 19-21 所示，黑色阶梯状虚线为基频理论值曲线，围绕这一个理论值的灰色实线为带有波动的基频曲线。在富有表现力的歌声中，基频轨迹的波动可分为四个组成部分：

① 过冲(Overshoot)：出现在音符起始处，为基频从前一音符的音高向目标音符音高变化时发生的短暂超过目标基频的现象，在图 19-21 中以虚线椭圆框标注；

② 颤动(Vibrato)：歌声发生的准周期性的调频现象，表现为基频曲线以近似正弦的方式进行波动，其频率约为 5～8 Hz；

③ 细微波动(Fine Fluctuation)：基频曲线在近似正弦方式波动的同时，附加的更高频率(>10 Hz)的不规则抖动；颤动和细微波动的叠加共同构成颤音，在中以实线圆角矩形框标注；

④ 后续音高准确度备(Preparation)：出现在音符结束处，指音符即将变化时，基频向音高应该变化的相反方向发生的短暂调整，在图 19-21 以点划线矩形框标注。

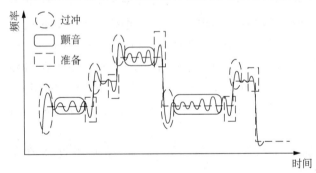

图 19-21　歌声基频波动示意图

通过一定的算法，在基频轨迹中加入符合真实歌声特点的基频波动，是使合成歌声具有较高自然程度和表现力的方式之一，也是歌声合成研究中的关注点之一。Park 等提出了一种较为清晰的对基频波动的数学描述，具体算法请参见相应文献。

以上各参数，可以通过机器学习的方式，由歌声语料库中的实际波动情况经过训练得到一部分参数的，并通过计算获取其他参数，多种方法均可用于基频波动模型，例如 HMM，或人工神经网络 ANN(Artificial Neural Network)等。颤音在专业歌手的演唱中比业余歌手明显的多，因此，在歌声合成中加入基频波动可以更好的模拟专业歌手的歌声。同时，基频波动幅度还可以根据歌曲需要表达的情绪进行进一步的控制，例如，表达欢乐情绪的歌曲，基频波动幅度可以加大，而表达悲伤情绪的歌曲，可以将基频波动幅度控制在较低水平；基频波动幅度最高可以达到一个半音(Semitone)。

二、共振峰/谱包络控制

语音和歌声中的频谱外包络的峰值对应的频率值为共振峰频率，其中第一、第二共振峰的频率可以基本确定其对应的元音发音。然而，共振峰并非只具有频率这一单一参数，每个共振峰都有其幅度、带宽，以及其周围的谱包络形状等参数，这些参数体现了发声过程中，肺部气流、声带振动模式以及音轨形状等各

方面的变化,在人耳对语音和歌声的主观感知中表现为不同的音色。因而,对频谱包络的控制调整,尤其是对共振峰幅度、形状等方面的调整,也是提高歌声合成质量的一个因素。

例如,专业歌手,尤其是男高音歌手的歌声中,有"歌手共振峰"现象,即在3 000 Hz附近出现一个非常显著的共振峰,在歌声合成算法中,对谱包络的调整可以将2 800~3 400 Hz之间的共振峰(一般以第三共振峰为主,包含第四共振峰,有时还会包含第五共振峰)进行合并,并对其进行幅度提升,以获得接近于专业歌手演唱的歌声效果。当需要体现较低沉的音色时,可以考虑降低第二共振峰的频率,同时提升其幅度。

一些来源于语音合成的共振峰调整方法可以迁移到歌声合成的共振峰调整中来,对每一个共振峰的形状进行相互独立的分别调整。大多数共振峰调整方法都只能调整共振峰的宽度,即将共振峰形状看作左右对称的,然而真实的共振峰形状往往不对称。例如,声门开商OQ(Open Quotient)即声带振动过程中的声门开相(Glottis open phase)与基频周期之间的比例,能够体现歌声中前两次谐波之间的幅度比例,专业歌手歌声的OQ明显高于业余歌手,而较高的OQ又会体现为较宽的第一共振峰f_1左侧带宽。因此,对共振峰形状进行左右不对称的分别控制也是提高合成歌声质量的措施之一。Lee等提出了一种基于不对称高斯(Gaussian)模型的共振峰调整方法,设定两个控制参数α和β,分别控制共振峰的谱包络下降速度和共振峰宽度,如图19-22所示。图中,左侧使用相同的α参数,当β上升时,共振峰变宽;右侧使用相同的β参数,当α上升时,谱包络下降变缓。

图 19-22　共振峰形状的非对称高斯模型

本节内容简单介绍了歌声合成中的一些常用方法和影响合成质量的若干参数的调整控制,在实际合成中,可以根据对合成的具体需求,选用合适的方法,或者对几种方法各选取一部分进行整合,算法细节可以参照相应的参考文献。

第二十章 数字乐器声合成

第二十章 数字乐器声合成

第一节 数字乐器声合成概述

自从模拟声音时代以来,乐器声合成就一直很受音乐家的重视。进入数字声音时代,人们的关注点从录制声音、存储为数字格式并重新转换为模拟信号播放出来中涉及的"高保真"技术,慢慢转移到了研究乐器声的产生原理,音频特征,并用一定的模型和算法合成相应的声音。实际上人们不满足于基于录音的声音合成是非常有理由的。基于录音的数字声音合成的技术,被称之为脉冲编码调制(Pulse Code Modulation,PCM),也叫做采样合成,波表合成。使用多声源录音,滤波器以及各种拟合的方式,可以尽可能真实地还原声音的声场,音色,并可以连续地重现一段音乐。然而,在交互情景下面,例如电子乐器,要求能够实时地合成满足某种输入的乐器声,单纯使用采样的方式,一方面计算成本会比较大,另一方面对音源的要求也会过于苛刻。这时候使用一定的模型和算法进行声音合成,便会变得非常的迫切。

真实的乐器声合成算法的基础是对乐器声的音频特征及其声学原理的充分认识。图 20-1 所示展示了一段爱尔兰锡笛、大鼓演奏时的噪音以及人声说话三段音频的时频图(Spetrogram)。

(a) 爱尔兰锡笛演奏时的时频图

(b) 大鼓演奏时的时频图

(c) 人声说话时的时频图

图 20-1 三段音频的时频图

从图 20-1 中可以看出,锡笛的音频相比打击乐以及人声,具有以下两个比较明显的特点:①频谱的峰值所在的频率在每一个时刻呈现出整数倍关系;②在一定的时间段内,频谱的峰值所在的频率相对比较稳定。因此,乐器声合成的基本任务就是合成频谱峰值所在的频率随时间保持稳定,并且成整数倍关系的音频片段。Miller Puckette 将频谱分布比较稀疏的声音称之为乐音,频谱分布比较密集的声音称之为噪音。对于乐音,他又以频谱是否成整数倍关系分为和谐乐音(整数倍关系)与非和谐乐音(非整数倍关系)。本章的任务主要是介绍几种合成乐器所产生的乐音(和谐与非和谐的)的模型与算法。

在第二节中我们将产生于模拟时代的乐器声合成算法频率调制合成(Frequency Modulation

Synthesis,FM 合成)。限于时代的硬件条件,FM 合成算法具有成本低,速度快,效率高的特点。第三节我们首先从频谱的角度出发,介绍基于加法合成的算法,并引入质点弹簧阻尼模型这一物理振动模型,从而介绍 Modal 合成算法。第四节我们将从理想弦着手,介绍基于一维振动模型的 Karplus-Strong 算法,并探讨管乐器的振动原理。

第二节 FM 合成

频率调制合成,或者简称 FM 合成器是由 John Chowning 在 1973 年提出的合成器,它可以由两个正弦波振荡器作为驱动合成复杂的音色。本章引言中我们提到,乐音具有整数倍关系或非整数倍关系的稀疏频谱。而 FM 合成恰恰又是一种将两个单频的正弦波,通过载波频率与调制频率的设置,调制出整数倍关系或者非整数倍关系频谱的重要工具。通过设定特定参数的 FM 合成,John Chowning 提出了若干种的乐器(小号、单簧管、泊松管、碰铃等)的合成算法,并集成在了 Music V 当中。

一、频率调制合成

频率调制合成(Frequency Modulation Synthesis)有频率调制(式 20.1)以及相位调制(式 20.4)两种等价的形式:

频率调制形式:

$$y(t) = A_c \cos(2\pi f(t)) \tag{20.1}$$

该形式中的瞬时频率 $f'(t)$ 围正弦波的形式,即

$$f'(t) = f_c + A_m \cos(2\pi f_m t) \tag{20.2}$$

其中,f_c 为载波频率,f_m 为调制频率,A_c 与 A_m 分别为载波与调制的振幅。

FM 合成的系统框图如图 20-2 所示。

图 20-2 中 u.g.1 及 u.g.3 均为正弦波振荡器,其左边入口为振幅大小,右边入口为瞬时频率。该系统框图可以较容易使类似 PureData 或者 Max/Msp 等实时的声音合成软件实现。

式(20.2)可以变为以下积分形式:

$$\begin{aligned} y(t) &= A_c \cos(2\pi f(t)) \\ &= A_c \cos\left(2\pi \int_0^t (f_c + A_m \cos(2\pi f_m \tau)) \mathrm{d}\tau\right) \\ &= A_c \cos\left(2\pi \int_0^t f_c \mathrm{d}\tau + 2\pi \int_0^t A_m \cos(2\pi f_m \tau) \mathrm{d}\tau\right) \\ &= A_c \cos\left(2\pi f_c t + \frac{A_m}{f_m} \sin(2\pi f_m t)\right) \end{aligned} \tag{20.3}$$

若忽略 cos 与 sin 的相位差(常数),则(3)等价于

$$y(t) = A_c \cos\left(2\pi f_c t + \frac{A_m}{f_m} \cos(2\pi f_m t)\right) \tag{20.4}$$

图 20-2 FM 合成系统框图

式(20.4)的形式在非实时的代码中较为容易实现,而(1)的形式则在拥有现成的正弦波振荡器的实时系统上较为容易实现。

记 $\omega_c = 2\pi f_c$，$\omega_m = 2\pi f_m$，$\beta = \dfrac{A_m}{f_m}$，并假设 $A_c = 1$，则(20.4)简写为

$$y(t) = \cos(\omega_c t + \beta \cos(\omega_m t)) \tag{20.5}$$

式(20.5)具有以下的展开形式：

$$\begin{aligned}&\cos(\omega_c t + \beta \cos(\omega_m t)) \\ &= \sum_{p=-\infty}^{+\infty} J_p(\beta) \cos(\omega_c + p\omega_m)t \end{aligned} \tag{20.6}$$

其中，$J_p(\beta)$ 为与 t 无关的贝塞尔函数，计算如下：

$$J_p(\beta) = \sum_{k=0}^{\infty} \frac{(-1)^k \left(\dfrac{\beta}{2}\right)^{p+2k}}{k!\,(p+k)!} \tag{20.7}$$

因此，FM 合成的实际效果，为在单一频率 f_c 的载波信号上叠加上频率为 $f_c \pm pf_m$，$p = 1, 2, 3, \cdots$ 的旁频信号，从而使用两个正弦波便将一个单频信号合成为具有复杂频谱的信号，如图 20-3。

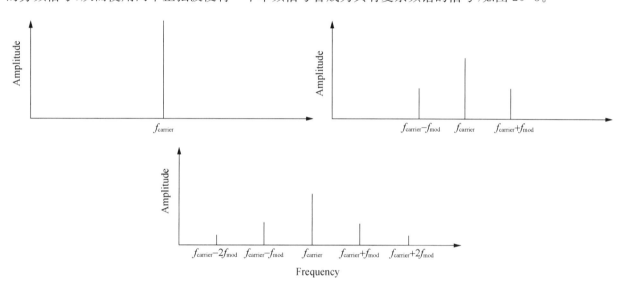

图 20-3　FM 合成在载波频率 f_{carrier} 上叠加了多个旁频率

在数字系统中，需要将时间变量 t 转变为采样序号 n，即 $t = n/R$，R 为采样率，则 FM 合成器的 Python 实现代码如下：

```
R = 44100
import numpy as np
def fm(Ac,Am,fc,fm,t):
    N = int(t * R)
    n = np.arange(N)
    y = Ac * np.cos(2 * np.pi * fc * n/R + (Am/fm) * np.cos(2 * np.pi * fm * n/R))
    return y
```

FM 合成中的频谱之间的间距都是相同的，因此通过设定一定的载波频率与调制频率比，便可以获得整数倍或者非整数倍关系的稀疏频谱。

二、Music V

Music V 在 FM 合成的基础之上，将载波及调制振幅 A_c 与 A_m 由不变的常数替换为随时间变化的振

幅包络 $A_c(t)$ 与 $A_m(t)$，系统框如图 20-4。

图 20-4　Music V 合成器

该信号系统在图 20-2 的基础之上增加了 u.g.4 的振幅包络，其左入口为振幅包络的激励（Attack）的振幅大小，即包络函数的振幅最大值，右入口为该振幅包络所持续的时间的倒数。在非实时系统中，可通过相位调制的形式实现 Music V：

$$y(t)=A_c(t)\cos(2\pi f_c t+\frac{A_m(t)}{f_m}\cos(2\pi f_m t)) \tag{20.8}$$

其中，$A_c(t)$ 与 $A_m(t)$ 为载波信号与调制信号的振幅包络函数。

三、各个乐器的设置

（一）铜管音（Brass-like Tones）

Risset 证明了铜管音的频谱具有以下特点：

① 频谱分布在主频的整数倍上，为和谐音；
② 高频能量随着声音的强度增加显著增加，并基本成正比；
③ 振幅包络函数的特征为激励期短促，持续期平缓。

根据上述特性，在图 20-4 系统中，可以将 u.g.4 设置为如下振幅包络函数：

图 20-5　铜管音的振幅包络函数

为了使得 FM 合成所产生的频谱 $f_c\pm pf_m$ 遍及载波频率 f_c 的整数倍，可以设置 $f_m=f_c$，图 20-5 的各个参数设置如下：

P3＝0.6 s（可根据实际情况延长）

P4＝1（Chowning 的文章中为 1 000，但在 Python 中最大值为 1）

P5＝440 Hz

P6＝440 Hz（调制频率与载波频率相等）

P7 = 0
P8 = 5

(二) Bassoon-like Tone（巴松管音）

木管乐器的频谱具有以下特点：

① 频谱分布呈主频的奇数倍；

② 高频频谱在激励期迅速增加并保持稳定，随后迅速减少。

因此，在图 20-4 系统中，可以将 u.g.4 设置为振幅包络函数，如图 20-6 所示。

使用 5∶1 的载波/调制频率比，可以产生巴松管这种低音木管的音色，具体设置如下：

P5 = 500 Hz

P6 = 100 Hz

P7 = 0

P8 = 1.5

图 20-6　木管乐器的振幅包络函数

(三) 碰铃音（Bell-like Tone）

打击乐器的振幅包络特征为：在极短时间内完成激励期达到最大值，并且振幅随后呈指数函数递减，其频谱特征为：频谱分布不为主频的整数倍（非和谐音），旁频的能量随着振幅递减。

因此，在图 20-4 系统中，可以将 u.g.4 设置为振幅包络函数，如图 20-7 所示。

对于碰铃来说，各项数值如下：

P3 = 15 s

P4 = 1

P5 = 200 Hz

P6 = 280 Hz（这样 P5 + nP6 将不会成为 P5 的整数倍）

P7 = 0

P8 = 10

图 20-7　打击乐器的振幅包络函数

FM 合成提供了一种简单又非常高效的音色合成算法。经典的电子琴 Yamaha DX7 使用的就是 John Chowning 的 FM 合成算法。中央电视台的天气预报背景音乐"渔舟唱晚"，便是 1984 年由浦琪璋女士使用 Yamaha FX1 三排键盘（同样使用了 FM 合成算法）演奏，该背景音乐至今仍未更换。

第三节　Modal 合成

FM 合成可以高效地合成稀疏的频谱，然而频谱中每一个频段的能量限于（20.7）的级数分布是不能根据乐器声真正的频谱特征进行设定的。本节我们将从基于正弦波合成的加法合成算法入手，通过引入质点弹簧阻尼模型，介绍一种对于稀疏频谱的敲击声非常有效的合成算法：Modal 合成。

一、加法合成

在频域中的稀疏频谱转换为时域的音频信号便是若干个频率不同的正弦波的叠加。图 20-8 展示了西藏法器佛音碗的敲击的时频图。

由图 20-8 中所示，该声音具有稀疏的频谱结构，符合非和谐乐音的特性。从频谱的颜色可以看出，每一根横向亮线代表一个频谱分量，该分量颜色由亮渐渐变暗，说明每一个分量都是一个幅值递减的正弦

图 20-8 佛音碗敲击声的时频图

波。因此我们可以采用如图 20-9 所示的加法合成模型进行音色合成。

图 20-9 的模型中,每一个部分由一根振幅曲线与一根频率曲线作为参数生成正弦波。在生成单音的模型下面,每一个部分的频率曲线可以使用从时频图中观察到的恒定数值,而振幅曲线可以根据从时频图中观察到的每个分量的持续时间,用递减的指数函数来表示。

图 20-9 加法合成模型　　　　　　　图 20-10 加入噪音模型的加法合成

图 20-11 质点弹簧阻尼模型

从图 20-8 还可以观察到,该敲击声在刚进行敲击时,开始部分会有比较密集的噪音部分,光用正弦波合成的方式无法模拟敲击的噪音。图 20-10 加入了噪音合成的分量让音色更为真实。

二、质点弹簧阻尼模型

我们在加法合成算法中根据对声音的时频图的观察,就现象讨论现象提出了使用正弦波进行加和的声音合成算法。本节我们将从物理声学的角度讨论这种模型的合理性。这节让我们从一个很简单朴素的质点弹簧阻尼模型开始谈起。如图 20-11 所示,这个模型主要由一个具有质量 m 的质点,以及拉力跟长度成正比(比例系数为 k)的弹簧构成。一旦质点偏离原来的位置,在弹簧的拉力作用下,质点就会呈现周期性的运动。如果在考虑质点在运动过程中会受到阻力(阻尼系数为 r),那么这个运动的幅度会慢慢下降,最终回归到原点。

让我们使用高中学过的力学知识进行受力分析。首先这个质点会受到重力 mg，但是这个重力会跟平衡位置的拉力抵消。所以我们主要看它离开平衡位置所受到的拉力和运动过程中受到的阻力的影响。

应用牛顿第二定律 $F=ma$，我们就得到质点的加速度和受力的关系。其中 F 包含两个部分：拉力，它与离开平衡位置的高度 y 成正比，数值为 ky；阻力，与质点运动速度成正比，数值为 rv，因此

$$-ky-rv=ma \tag{20.9}$$

根据速度是位移的导数，以及加速度是位移的二阶导数的定义，我们就能列出一个二阶的微分方程：

$$\frac{\mathrm{d}^2 y}{\mathrm{d}t^2}+\frac{r}{m}\frac{\mathrm{d}y}{\mathrm{d}t}+\frac{k}{m}y=0 \tag{20.10}$$

该方程具有特解：

$$y(t)=y_0 \mathrm{e}^{-rt2m}\cos\left[t\sqrt{\frac{k}{m}-\left(\frac{r}{2m}\right)^2}\right] \tag{20.11}$$

因此上一节使用指数递减的正弦波作为频谱分量中的每一个部分，是具有一定的物理声学依据的。然而，式(20.11)这个特解是在初始条件为该质点速度为 0 离开平衡位置的情况下求得，而在实际情况中，经过敲击，乐器的每一个质点处于剧烈运动状态，并不符合式(20.11)的初始条件，这也是图 20-8 的时频图中包含噪音的主要原因。

三、Modal 合成

在数字系统当中，考虑使用二阶差分与一阶差分代替式(20.10)中的二阶微分与一阶微分，可以很方便地找到数值解。假设该数字系统的采样周期为 T，则利用如下差分代替微分：

$$\frac{\mathrm{d}y}{\mathrm{d}t}=\frac{y(n)-y(n-1)}{T} \tag{20.12}$$

$$\frac{\mathrm{d}^2 y}{\mathrm{d}t^2}=\frac{\mathrm{d}v}{\mathrm{d}t}=\frac{\frac{y(n)-y(n-1)}{T}-\frac{y(n-1)-y(n-2)}{T}}{T} \tag{20.13}$$

代入式(20.10)可得：

$$y(n)=\frac{2m+Tr}{m+Tr+T^2 k}y(n-1)-\frac{m}{m+Tr+T^2 k}y(n-2) \tag{20.14}$$

这是一个二阶递推方程，考虑该质点具有初始振动 $x(n)$ 可得：

$$y(n)=x(n)+\frac{2m+Tr}{m+Tr+T^2 k}y(n-1)-\frac{m}{m+Tr+T^2 k}y(n-2) \tag{20.15}$$

在数字音频处理中，式(20.15)是一个二阶带通滤波器，为了讨论其特性，将其写成如下形式：

$$y[n]=x[n]+2 \cdot r_p \cos \omega_p y[n-1]-r_p^2 y[n-2] \tag{20.16}$$

该滤波器的系统方程为：

$$H(z)=\frac{1}{1-2r_p \cos \omega_p z^{-1}+r_p^2 z^{-2}} \tag{20.17}$$

从式(20.17)可以看出该滤波器是具有一个在原点的零点，两个极点，当角频率靠近 ω_p 的时候达到最大值。根据 Steiglitz 的计算，其真正频率 ψ 与 ω_p 具有一下关系：

$$\cos\psi = \frac{1+r_p^2}{2r_p}\cos\omega_p \qquad (20.18)$$

利用式(20.16)的滤波器,我们就可以用噪音驱动的滤波器模型来代替加法合成中的正弦波,即 Modal 合成,具体流程如图 20-12。

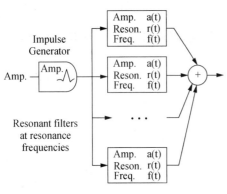

图 20-12　Modal 合成

在 Modal 合成中,首先根据振幅强度参数生成振幅为 Amp 的极短白噪声用于模拟敲击所产生的脉冲信号。根据乐器的频谱特征,对每个分量使用不同参数的二阶带通滤波器,最后与加法合成类似,将分量加和到一起。

Modal 合成基于质点弹簧阻尼模型,是最基本的物理合成模型。在具体实现中,又利用了二阶带通滤波器的特性,与乐器声的频谱特征一一呼应。基于这个基本的 Modal 合成算法,Perry Cook 又介绍了基于残差分离(Residual Extraction)生成更真实的敲击脉冲信号的算法。Modal 合成算法中,我们讨论了每一个质点振动的模型,但并没有从物理声学的角度解释为什么每个振动的质点最后能够自动地聚集成有限个频率的分量。最主要的原因是质点弹簧阻尼模型以孤立的角度看待每一个质点,没有考虑到质点与质点之间的受力情况。下一节我们将讨论一个特殊的情况,质点呈一维直线排列的振动模型。

第四节　一维振动模型

这一节中,我们将会深入音色合成中的物理模型,也就是一维振动模型。在上一节中,我们用质点弹簧阻尼模型来简化乐器中每个振动的质点。在这个模型中有三个关键部分:只有重量没有大小的质点、完全弹性形变的弹簧,以及阻尼与速度成正比的阻尼。

在这个假设下,每个质点的振动都可以看成一个激励信号经过一个二阶带通滤波器合成的结果,从而我们可以把不同频率和强度的信号分别进行合成,然后加在一起得到最终的结果。显然这么做没有考虑到质点与质点之间的互相联系。

这一节我们会更加深入一点,考虑质点的振动是延一条直线进行传播的情况。

这种模型,我们也叫做一维振动模型。尽管整个模型的假设非常的理想,但在现实当中有不少乐器近似的满足一维振动模型的假设,比如弹拨类及弓弦类的弦乐器以及管类乐器。这类乐器基本涵盖了西洋乐队中以及民族乐队中除了打击乐的部分。我们将会从一维振动模型的物理受力分析开始,通过引入达朗贝尔的行波解,让我们可以跟上一章一样,通过脉冲信号和滤波器的组合来合成一维振动的音色。在这个基础上,我们会介绍一种简单却非常高效的弹拨弦乐的合成算法:Karplus-Strong 算法。

一、理想弦模型

在理想弦模型当中,我们假设弦的振动是由于弦发生了弹性形变,在弹力的作用下产生振动并发出声音。我们的关注点都在弦本身,而不考虑琴的其他部分比如琴箱、琴枕,甚至手指的影响。物理声学中,理想弦是一根两端固定,密度均匀,并且每一个点受到满足胡克定律的弹力的一根只有长度没有宽度的细线,如图 20-13 所示。

图 20-13　理想弦模型中的质点

延用上节课的质点弹簧阻尼模型,我们可以把一维振动模型看成一些排列在直线上的质点,质点之间用性质完全相同的弹簧相连。但在两端有两个固定点,当弦上的一个质点产生弹性形变,它将会带动其他质点振动并发出声音。按照生活中的经验,在弦的物理性质固定的情况下,它可以根据弦的张力和弦的长度发出不同音高的声音,张力越大,音高越高,长度越短,音高越高。为了能够更清楚地看到这一经验背后的原理,我们需要对理想弦做简单的受力分析,如图20-14。

图 20-14 理想弦受力分析

在图 20-14 中,使用微元法,考虑水平长度为 $\mathrm{d}x$,左端倾斜角为 θ 的一小段微元。该微元倾斜角的改变量为 $\frac{\partial \theta}{\partial x}\mathrm{d}x$,右端 $\theta + \frac{\partial \theta}{\partial x}\mathrm{d}x$。在垂直方向上,该微元受到的两端相等的拉力 T 在 y 轴上的投影总和,根据牛顿第二定律,有:

$$T\sin\left(\theta + \frac{\partial \theta}{\partial x}\mathrm{d}x\right) - T\sin\theta = \rho\mathrm{d}x\frac{\partial^2 y}{\partial t^2} \tag{20.19}$$

当 θ 很小时,$\sin\theta \approx \theta \approx \tan\theta$,利用 $\theta = \frac{\partial y}{\partial x}$,有

$$T\frac{\partial^2 y}{\partial x^2} = \rho\frac{\partial^2 y}{\partial t^2} \tag{20.20}$$

即

$$\frac{\partial^2 y}{\partial x^2} = \frac{1}{c^2}\frac{\partial^2 y}{\partial t^2} \tag{20.21}$$

其中,$c = \sqrt{\frac{T}{\rho}}$。

使用分离变量法,可以获得(20.21)的一组通解:

$$y(x,t) = (A\sin(\omega/c)x + B\cos(\omega/c)x) \cdot (C\sin\omega t + D\cos\omega t) \tag{20.22}$$

按照理想弦的边界条件,弦的两端是完全静止的,假设弦的长度为 L,则左端的边界条件为 $y(0,t)=0$,代入(20.22)中可得:

$$0 = B \cdot (C\sin\omega t + D\cos\omega t) \tag{20.23}$$

因此 B=0。

以及右端的边界条件为 $y(L,t)=0$,代入(20.22)中可得:

$$0 = (A\sin(\omega L/c)) \cdot (C\sin\omega t + D\cos\omega t)$$

因此 $\sin(\omega L/c)=0$,求得 $\omega L/c = n\pi$, $n=1,2,3,\cdots$。

这样在理想弦得边界条件下,(20.21)的通解形式为:

$$y_n(x,t) = (A_n\sin(n\pi xL))(C_n\sin\omega_n t + D_n\cos\omega_n t) \tag{20.24}$$

其中,$\omega_n = \frac{n\pi c}{L}$,而(20.24)的右端可以利用和角公式化为三角函数 $\sqrt{C_n^2 + D_n^2}\sin(\omega_n t + \theta_n)$。由此可知,当理想弦开始振动时,从空间上,该振动由图 20-15 所示由若干驻波叠加而成,每个振动都具有 $n+1$ 个波节,其中两个在弦的两端。从时间上,每个振动的频率为 ω_n,这些振动的频率成整数倍关系。

图 20-15 柱波

理想弦模型的解式(20.24)很好地解释了弦振动将产生和谐乐音的本质,同时也解释了泛音形成的原理。例如弦乐器在演奏时,将手指放在 1/2 弦处,那么奇数倍频率的振动将被手指止音,而偶数倍频率的振动由于 1/2 处为波节,将被保留,因此能够听到音高为主频率两倍(即高 8 度)的泛音。

二、达朗贝尔行波解

式(20.24)的解还需要确定各个分量中的 A_n, C_n, D_n,这些参数需要由弦振动的初始条件决定。不同的演奏弦的方法,例如弹、挑、击打或者拉弓都将造成式(20.24)不同的初始条件,也会使得各个分量的比例和相位,从而影响最后形成的音色。直接对演奏的方式进行建模是比较困难的,Benson 从物理声学的角度讨论了各种演奏弦的方式,但并没有给出可供计算的模型。

法国数学家达朗贝尔(D'Alembert)从另一个角度解释了理想弦方程的解。在式(20.24)中考虑以下分解:

$$\begin{aligned}
y_n(x,t) &= A_n \sin(n\pi x/L) \sqrt{C_n^2 + D_n^2} \sin(\omega_n t + \theta_n) \\
&= A_n \sqrt{C_n^2 + D_n^2} \sin(n\pi x/L) \sin(\omega_n t + \theta_n) \\
&= \frac{A_n \sqrt{C_n^2 + D_n^2}}{2} (\cos(\omega_n t + \theta_n + n\pi x/L) - \cos(\omega_n t - \theta_n + n\pi x/L)) \\
&= \frac{A_n \sqrt{C_n^2 + D_n^2}}{2} (\cos(n\pi/L \cdot (ct+x) + \theta_n) - \cos(n\pi/L) \cdot (ct-x) + \theta_n))
\end{aligned}$$

因此可以将该解分解为两个函数 $f(ct+x)$ 与 $-f(ct-x)$ 之和:

$$y(x,t) = f(ct+x) - f(ct-x) \tag{20.25}$$

其中,$f(ct+x) = \dfrac{A_n \sqrt{C_n^2 + D_n^2}}{2} \cos\left(\dfrac{n\pi}{L} \cdot (ct+x) + \theta_n\right)$

图 20-16 达朗贝尔解中两个方向相反的行波

式(20.25)可解释为两个方向相反,相位相差一个常数的两个信号的叠加,如图 20-16。

基于达朗贝尔的行波解,图 20-16 的两个方向的信号可以用基于延迟的数字滤波器来实现,如图 20-17。

按照理想弦的假设,一旦振动开始,由于没有能量损失,声音将一直持续下去。现实情况下,需要考虑振动沿弦传播时的衰减,考虑在 20.18 中,每个采样点增加系数为 g 的衰减,并假设琴桥和琴枕具有系数为 a 和 b 的衰减,可以得到如图 20-18 的系统框图。

图 20-17 简化的左右两个方向的行波模型

图 20-18 考虑单位延迟损耗的行波模型

该模型的系统方程为：

$$H(z) = \frac{1}{1+(-a)\cdot(-b)(qz^{-1})^L} = \frac{1}{1+abq^L z^{-L}} \quad (20.26)$$

令 $q = abq^L$，则该系统的线性方程为：

$$y[n] = x[n] + qy[n] \quad (20.27)$$

在信号处理中，这是一个梳状态滤波器，其频率响应函数的幅值响应如下

因此通过梳状滤波器，可以获得整数倍关系的频谱，用短促的脉冲信号作为输入，即可以获得具有和谐乐音频谱的弹拨声。

图 20-19　梳状滤波器的幅值响应

三、Karplus-Strong 算法

通过梳状滤波器，可以将白噪声滤成具有和谐乐音频谱结构的弹拨声。但该弹拨声的每一级分量的幅值都是相等的，即所有的谐波都以式(20.27)中相同的速度 q 进行消失，这与现实的情况是不符的。事实上，对于真实的乐器，高阶的谐波通常消失的比低阶的谐波要快，基频往往最后才消失。

KevinKarplus 与 Alex Strong 提出了如图 20-20 的模型。该模型在梳状滤波器的基础之上加入了一个低通滤波器，这一做法虽然简单却非常有效。

在 Karplus-Strong 算法中，低通滤波器 LPF 是整个回路中的一部分，输出的信号每经过一次回路便通过一次低通滤波器，因此高频部分会受到比低频部分更大的抑制，从而消失得更快，而低频部分经过低通滤波器受影响相对较少，消失得便比较慢。Karplus-Strong 算法使用的是最简单的低通滤波器——两点均值滤波，该系统的线性方程如下：

图 20-20　Karplus-Strong 算法

$$y[n] = x[n] + \frac{y[n-L] + y[n-L-1]}{2} \quad (20.28)$$

其系统框图如图 20-21 所示。

同样使用短促的脉冲信号作为输入，即可得到具有高阶谐波消失特征的更真实的弹拨声。

图 20-21　采用两点均值滤波的 Karplus-Strong 算法

图 20-22　Jaffe 的 Extended Karplus-Strong 算法

Karplus-Strong 算法的扩展分为三个方向，一个是考虑在 $x[n]$ 进入系统之前，使用各种滤波器来模拟不同的演奏方式(弹弦、击弦)及弹弦的位置，第二个方向是在回路中用其他的低通滤波器来模拟乐器的谐波消失特性，第三个方向则是在输出前加入滤波器来模拟琴身的混响效果，Jaffe 做了详细讨论，其系统框图如图 20-22 所示。

本章简单地介绍了乐器声合成的几类方法的模型以及具体数字系统的算法。随着计算机能力的提升，越来越多基于物理模型的复杂算法被用于实时的数字乐器当中。具体算法的实现细节，请参照相应的参考文献。

第二十一章
音乐制作、声景及声音设计

第一节 音乐制作

随着计算机技术的迅猛发展，计算机技术应用于音乐制作领域后，计算机音乐制作技术也得到了最大限度的提高，计算机参与音乐制作已势在必行，它得到了音乐界专业人士及普通爱好者的广泛认同。人们可用计算机播放音乐，通过互联网共享音乐，同时大量地以计算机为平台制作音乐。就音乐录制与传播而言，现在计算机音乐（音频）工作站已当之无愧地成为音乐制作者首选的最先进、最常用的手段之一，这个数字时代的利器跨越了留声机时代、磁带录音机时代及硬盘录音机时代，开启了数码制作的全新模式。

对计算机音乐制作不了解的人或许会想，难道计算机会演奏乐器吗？实际上，计算机音乐制作技术发展到今天，让我们意想不到的是计算机不但会演奏乐器，还是一个超能的音乐高手！这一切都依赖于数字音频技术、MIDI技术和采样技术等软、硬件技术的突破，计算机音乐制作从单一音序器功能的音乐制作软件到具备数字音频技术与MIDI结合，直到整合了录混编加效果全部功能的数字音乐工作站，经历了一个较长的发展过程，开启了一个以计算机为中心的数码音乐制作新时代。尽管数字时代给我们带来了技术革新与观念的重构，我们必须明确的是，贯穿整个计算机音乐制作领域，数字处理技术只不过是一种全新手段，数字处理带给人们的是精确、高效及便捷易控制的优点，而数字永远替代不了模拟，因为就算采用数字传输及编码解码处理，音乐（声音）在空气为媒介的传播中给我们人耳感觉到的是作为模拟信号的物理声波，而非数字的信号。所以说，计算机音乐制作是数字时代带来的技术革新，也是一种全新的理念，我们在学习技术、制作实践中一定要认识到以内容为王，一切以打造音乐作品为终极目标。

一、计算机与音乐

音乐作为一种艺术形式自古至今传承了上千年，它源于生活，又服务于生活。到底什么是音乐呢？我们可以这样来理解：音乐理论家认为，声是自然音响，音是由人的内心产生出来，乐是与伦理相通的媒介之一。音乐首先是一门听觉艺术，用生理器官感觉声音信息的一个过程，由记忆在过程中感悟信息，所以说音乐又是一门时间艺术及信息艺术。音乐可以有五声音阶、蓝调音阶、十二平均律和二十二律等，这些音乐理论都是从实践中形成的科学体系，这样音乐又是一门理论科学。人类从"审声进而知音，从审音进而知乐"，音乐就这样产生了。

计算机技术与音乐的结合产生了计算机音乐制作技术。那么计算机是如何应用在音乐领域的呢？这就要从音乐的制作与传播方式谈起。音乐的制作大致包括前期录音与后期编辑处理两大环节。纵观世界录音技术发展史，1877年美国科学家爱迪生发明了一种录音装置—锡箔唱筒，这是世界第一代声音载体和第一台商品留声机。录音技术对音乐表演艺术真正的救赎和影响要到20世纪初前后，母盘复制技术逐渐成熟，唱片录音渐渐取代圆筒录音以后才算正式拉开序幕，开启了音乐再现的留声机时代。早期声学录音(Acoustic Recording)的主要困难在于要直接拾取并记录微弱的声波能量，人们早就意识到更好的解决途径在于要设法把声波转换成电信号，大约在20世纪20年代前后这一设想逐渐变为现实。这主要得益于在广播和无线电报等方面的技术进步，诞生了电气麦克风和功率放大器等必需的设备，唱片公司纷纷把这些技术运用到唱片录音，开始进入了电声录音时代(electronic recording)。电声录音的优势首先在于可以把声音更加真实地录制和还原，早期电声录音的频率响应范围从原先声学录音的200～2 000 Hz拓展到了大约100～8 000 Hz，用这种方式录制下来的声音虽然还算不上"高保真"，但至少钢琴听起来像钢琴，乐队听起来像乐队了。到了20世纪50年代，基本上所有的唱片公司都采用磁带介质来作为制作唱片的原始母带。这种磁带录音技术带来了同步录制多个轨道的可能：通过多个（组）麦克风录制的声音可以分别被存储在不同的独立轨道中，后期再被混合起来，这种多轨录制方式最直接的产物就是立体声和多声道录音。立体声唱片和盒式磁带直到20世纪60年代以后才逐渐普及，20世纪80年代后开始普及数字录音技术，它可以更加精确地记录声音，并把原先模拟录音中多少存在的本底噪音降到最小。唱片公司采用数字方式录制原始素材可以更加方便快捷地进行后期制作，声音渐渐地被记录在CD唱片、MD、DVD等数

字载体上。

从20世纪80年代后期数字磁带录音机DAT、ADAT、DA-88，到20世纪90年代中期带有简单编的数字音频硬盘录音机、数字调音台，如今，计算机数字音频工作站随着数字音频技术与计算机技术的发展应运而生，计算机已经完全应用于音乐制作领域。

二、计算机音乐制作

（一）计算机音乐制作的普及

目前，各影视制作公司、唱片公司及个人音乐工作室都采用了各种档次规格的计算机音乐制作系统，这是现代计算机音乐制作的基本设备之一。

随着计算机硬件产品性能的极大提升，能实现各种功能的应用软件层出不穷。原先只有专业人士才能接触到高档设备与制作工作，如今普通爱好者也能实现他的音乐制作梦想。这必须归功于数字时代计算机产业的发展带来产品良好的性价比，普通人都有条件去构建一个比较完备的计算机音乐工作站，而且其性能完全可以与录音栅专业制作设备相媲美了。当然要达到专业水准及良好的音乐制作质量，还需要一些几个相对昂贵的前后期设备与建筑声学条件。另外，在应用软件方面，大多数专业软件都具有多操作系统的运行环境，门槛低，价格亲民，有的还有免费试用版供使用；软件种类繁多、实现功能各异，使得应用者有足够的选择余地以满足各自所需；再者，互联网信息交流的便捷、教学途径的多样与网购方式的支持，极大地推动了音乐制作向普通用户的实现模式。当然，有了专业采样公司制作生产的音色库，使用者制作一个音乐作品无须乐队演奏，大大省去了请乐手的时间和费用，这可算是低成本高效率的制作方式。

在音乐制作领域所有数字化时代带给我们的，就是音乐制作已向大众普及。

（二）计算机音乐制作基础技术

目前，计算机音乐制作已是成熟的技术，但其发展也经历了一个较为漫长的过程，这里作一简单介绍。

20世纪90年代前，无论是对国内专业音乐人士还是普通计算机技术人士来说，"计算机音乐制作"还是非常陌生的东西。国外的行家德国Steinberg公司已经开发出了纯MIDI的音乐制作软件Cubase第一版本，它能成功地运用在当时最先进的Atari ST系统上；而基于Windows平台的著名音乐制作软件Cakewalk似乎更早地呈现于专业音乐人士的眼前了。这些音乐制作软件最初只是一个纯MIDI的音序器，但随着计算机技术和多媒体技术的不断发展，硬件产品性能的极大提升，一切都为全功能综合性的计算机音乐制作系统的诞生创造了条件。

那么，当今计算机音乐制作蓬勃发展的原因是什么呢？主要得益于计算机技术领域两大关键技术的突破，即MIDI技术和数字音频技术。

1. 关于MIDI技术

MIDI并不是一个英文单词，它是Musical Instrument Digital Interface即乐器数字化接口（音乐设备数字界面）的缩写。采用一种串行通讯口作为MIDI接口，在电子乐器间交换数字化控制信息，以发送和接收数字信息流的形式来实现电子乐器之间、各种制作软件之间的对话与交流。

MIDI接口是一种串行通讯口，它的数据传输速率为31.23 kbit/s。MIDI端口比较特殊，采用五芯BIN连接口，端口间连接的电缆也是特制的，称为MIDI线，在同一根电缆上，只传送一个方向的信号，一般一台完备的MIDI设备至少应有IN（输入端口）和OUT（输出端口）两个连接端口，MIDI IN用来接收其他MIDI设备发送出的MIDI信息，MIDI OUT则用于发送MIDI信息，完备的MIDI设备还配备Thru（转换）端口，它的作用是将MIDI IN接收到的MIDI信息原样发送出去，即通过的意思，这是专为有多台MIDI设备的连接而设计的。

MIDI的采用最初是让音乐演奏人士方便控制数台电子合成器而推出的乐器间交换信息的语言，电子乐器的主要制造商Sequential Circuit、Yamaha、Roland、Korg和Kawai在日本举行了一次会议，共同制定了具有划时代意义的MIDI 1.0技术规范——一种全新的数字电子乐器之间信息控制交流的行业标准。这个标准的统一制定奠定了日后音乐制作软件开发、数字电子乐器的研发的基准，是计算机音乐制作系统逐步发展完善的关键所在。

MDID 1.0 技术规范定义了如下内容：
① 电子信号的输入/输出口；
② 连接 MIDI 设备的特定导线和接头；
③ MIDI 信息的基本模式；
④ 每一种类型 MIDI 信息的格式及基本内容。

制定 MIDI 规范以后，接着又制定了一些与 MIDI 有关的技术标准，内容包括：

① 标准的 MIDI 文件。这种标准 MIDI 文件的制定为各种编曲软件中使用的 MIDI 信息处理提供了一种标准，便于不同软件间信息的转换。

② MIDI Time Code(MTC)。这种 MIDI 时间码与电视系统中的 SMPTC 可以相互转换，这为电视作品的同步配乐提供了一种时间同步标准。

③ MIDI Machine Control(MMC)。用于控制 MIDI 设备的控制信息标准和用 MIDI 信息控制舞台灯光的标准。

为了推广和维护 MIDI 规范，国际上有两个与 MIDI 技术有关的组织。IMA(International MIDI Association)，即国际 MIDI 协会，它是一个负责维护 MIDI 规范的国际组织。MMA(MIDI Manufactures Association)，即 MIDI 制造者协会，这是由一些 MIDI 设备的制造厂家参加的组织，主要负责协调各制造厂家按 MIDI 规范生产的事项。

总之，MIDI 技术的标准化规范促使电子乐器率先实现数字化，它使 MIDI 设备（电子乐器与软件）间的信息交换控制有了一个统一的标准或技术规范，使多台设备与软件在音乐制作系统中共同工作提供了可能。

2. 关于数字音频技术

数字音频技术简单地可理解为模拟音频信号的数字化技术。

我们先说说模拟信号。从电声学来说，声音信号从物理的振动特性转变成一电信号形式的另一种特性，以电子波形存在，而且信号点（频率点与信号电平值）之间具有连续不断的特点，这就是我们所谓的"模拟"，这个声音信号也就被称为"模拟音频信号"。

实际上，音频信号数字化就是模拟音频信号转化为数字信号的过程，又称为 A/D 转换，即将时间上连续变化的模拟音频信号进行取样、量化、编码变换成二进制编码信息的数字信号。

那么为什么要将模拟信号数字化呢？我们最终通过扬声器或耳麦听到的信号不也是模拟信号（音频波形）吗？其实，数字化针对音频处理过程中是十分有意义的。因为，由于音频信号数字化后可以避免模拟信号容易受到噪声和干扰的影响，可以扩大音频信号的动态频响范围，可以方便快速地利用计算机进行数据处理，还可以不失真地进行远距离传输等，所有这些优点促使我们选择音频信号的数字化技术。

当然，在取样和量化过程中，计算机处理的性能与技术尤为关键，在技术上同时会受到取样理论的约束，在性能上受到计算机处理芯片性能的限制，随着计算机的处理性能及处理技术的提高，取样和量化的精度也已非昔日相比，效率已大大提高。取样定理确定了信息与取样频率之间的关系，它更进一步说明，进入取样系统的信号必须是限制带宽频率的信息，为了防止取样产生信息混叠误差必须采取预防措施。而在量化过程中由于数字数位的限制，会产生量化噪声，通过加入高频脉中噪声的方法可以使量化噪声减少和受抑制。

数字音频技术的实现为音频数据的存储编辑和传输提供了可能，从存储编辑功能上看，里面包含了对音频数据的编码和解码的核心技术，各种各样的技术标准形成了我们常见的各种音频文件格式，如 MP3、WAVE、AIFF、WMV 等，CD 唱片以及 MAV 为后缀格式文件采用的 PCM 编码方式。这种编码方式可以比较完整地记录音频数据，因为基本是无压缩，损失的音频成分较少。另外，从传输功能上看，也有一个传输标准的问题。有多种数字音频标准，如 AES-EBU、S/PDIF、ADAT、TDIF、MADI、USB、IEEE1394 等。

总之，音频的数字化为音频处理与制作提供了基础，是计算机音乐制作的前提条件。

三、计算机 MIDI 音乐制作系统简介

计算机 MIDI 音乐制作系统是以计算机为控制与处理中心、以数字音频技术和 MIDI 技术为基础、以

虚拟乐器及传统电声设备为辅助器材的数码音频处理及音乐创作系统。同计算机应用于视频制作、平面设计、自动控制等领域一样,计算机音乐制作技术这种科技发展带来的数字革命逐渐地颠覆了传统概念,它在专业音乐领域的应用也从被怀疑排斥到主动接受,迅速发展为成熟与必备的技术手段,统领着音乐制作产业的发展方向。可以说,我们身边的音乐制品都烙上了计算机制作的痕迹,计算机MIDI音乐制作系统参与音乐制作已经大兴其道,其手段优势必不可少,开创了音乐领域的一种全新的音乐制作形式。

如今数字音频技术与MIDI技术的完美整合使音乐制作软件版本越来越高,升级频率越来越快,功能实现越来越强大,计算机MIDI音乐制作系统业已成为MIDI、数字音频、采样器、专业音源和虚拟乐器及合成器(软件、硬件兼有)协同工作的一体化制作系统了。计算机音乐制作的范畴早已从纯粹的MIDI制作扩展到了全能的MIDI处理到数字音频处理到效果处理再到录音混音、采样技术与音源开发、软硬件合成器利用等诸多方面,而计算机MIDI音乐工作站已成为音乐制作和音频处理行业界必备利器之一。

(一) 关于MIDI音乐制作系统搭建

以计算机为核心的MIDI音乐制作其系统搭建基本包括四大组成部分:一台高性能的计算机、MIDI输入部分、音序器部分和工具软件(虚拟乐器、采样器、音色库、音频工具软件及效果器软件)部分;当然,录音输入设备、专业音频接口、调音台、前置话放、监听设备与声学环境也是必不可少的。

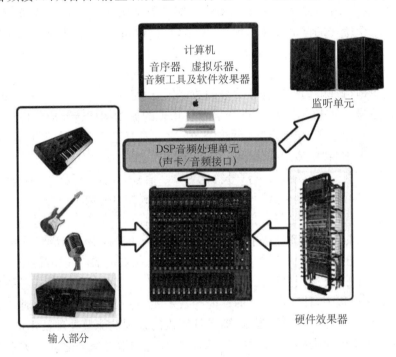

图 21-1　MIDI音乐制作系统架构示意图

1. MIDI输入部分

MIDI输入部分即用来输入MIDI信息的设备,主要采用硬件形式,从分类上说有键盘类和非键盘类两种。

键盘类最常见,也最受键盘乐手喜爱,一般有专门的MIDI键盘、带MIDI口的高档电子琴、合成器和电子钢琴等;非键盘类的MIDI输入设备或称MIDI乐器也很多,这些都是针对有乐器演奏基础的乐手而开发的,常见的有MIDI吉他、MIDI吹管、MIDI打击板等。软件形式也有各种虚拟键盘等,但毕竟使用起来不方便,很少有人会用到。那这些设备是如何实现MIDI信息的输入和传送的呢?因为每个输入设备(MIDI乐器)上都安装了电子传感器和控制器,当人们演奏时,电子传感器把音符信息转变为MIDI信息(MIDI事件),通过MIDI连线把MIDI信息传递出去的。而控制器的采用又增加了人性化的手法,使乐手在演奏时的触感与真正传统的乐器一样,如滑音控制轮、延音踏板、气息控制器等,丝毫不会影响演奏水平

和乐感,所有演奏时的音乐信息都会被传送出去。

2. 音序器部分有硬件音序器与软件音序器之分

硬件音序器现在很少人用,由于界面小不直观,编辑操作不方便。它是进行 MIDI 信息的保存、编辑和控制的单元,是整个 MIDI 系统的核心单元。音序器又好比计算机中的 CPU,是控制中心,由它担当起发送 MIDI 信息、接收 MIDI 信息、保存 MIDI 信息和编辑处理 MIDI 信息的任务。

3. 音源部分同样也有硬件音源和软件音源之分

顾名思义,音源是个发声的设备。硬件音源是以一个硬件设备形式的音色库。比较有名的有 Poland JV 1080、YAMAHA MU90 等。而软件音源或称软波表品种更多,分类更细、更专业。有的软音源必须与采样器软件配合使用,音质可以同硬件音源相媲美,它同样也是采样技术带来的成果,但是随着软音源越来越好,它的数据容量也越来越庞大,有的甚至达几十 GB。软音源在专业上可以做得更细,有综合性音源、独立乐器音源和组音源。如 Steinberg 公司出品的超级综合音源 Hypersonic,IK Multimedia 公司推出的采样合成器 SAMPLE TANK2 是综合性的音源,德国 Steinberg 公司出品的 The Grand 2 钢琴音源是钢琴音色音源,组音源有打击乐器音源,如虚拟鼓手 Groove Agent、Ultimate Sound Bank 出品的 Plugsound 系列音源等等。

(二) 关于 MIDI 音乐制作系统常见软件及虚拟乐器工具

MIDI 软件是整个 MIDI 系统中必备的软件,它们保证了 MIDI 系统的正常运行,可以说是一切 MIDI 制作的基础环境,在音乐制作系统中至关重要。

一般来说,我们把 MIDI 软件大体分为两类,一类是 MIDI 设备支持软件,另一类是 MIDI 应用软件。

1. MIDI 设备支持软件

MIDI 设备支持软件是由 MIDI 设备生产厂商与软件公司共同开发的 MIDI 软件和 MIDI 系统软件。实际上是专为 MIDI 设备和系统编写的一些程序。它们往往安装在 MIDI 设备中,如一些硬件的驱动、多媒体控制、接口信息支持、系统设备的识别与默认等等,是保证 MIDI 设备 MIDI 应用软件能够正常运行的软件支持环境或称 MIDI 程序。

2. MIDI 应用软件

MIDI 应用软件有从功能用途上分多种,如 MIDI 播放软件、MIDI 编曲软件、MIDI 音色编辑软件、MIDI 打谱软件和 MIDI 自动编曲软件。

MIDI 播放软件就是为播放 MIDI 文件用。在以计算机为平台上各个操作系统都有很多 MIDI 播放的各种软件,它们个头很小,很实用。MIDI 编曲软件或称 MIDI 软件音序器,它具备 MIDI 的录制、编辑、播放、控制和同步的功能,MIDI 编曲者最重要的工具。当然,随着 MIDI 编曲软件的升级换代,很少有纯 MIDI 制作的音序器软件了,大多整合了数字音频编辑处理和混音的功能,成为全功能的 MIDI 音乐制作软件了,如 Pro Tools、Logic、Sonar、Samplitude、Digital Performer、Cubase 等。MIDI 音色编辑软件是各种软件采样器及音色包,有独立运行的,有作为插件运行于宿主程序之上的。如大名鼎鼎的 GIGA Studio、Kontakt5、Halion 和 Vienna。MIDI 打谱软件有强大的乐谱编辑制作功能,能够直观地输出标准的总谱,如 Sibelius(西贝柳斯)、Finale、Overture、Encore 等等软件,也有专门的简谱制作软件。自动编曲软件包括自动伴奏软件和舞曲软件。这两种软件共同之处是软件提供了智能化的模块化的音乐乐句和模式化的音乐风格,用户可以自由设计音乐的曲式结构创建自己的音乐,如 Band-in-a-Box(俗称宝宝)、MusicMaker、Jammer、FL Studio(音乐水果)、Projects 等。

另外,作为 MIDI 音乐制作系统必备的音频工具软件及效果器软件更是品类繁多,性能各异,有的指标质量与硬件相差无几,作为低成本制作系统首选。Soundforge、Waves 系列、Ultarfunk Sonitus fx 系列、iZotope 系列、T-RAX 恐龙 3 母带处理插件等,涵盖了从录音到混音到母带的所有工作流程。

(三) 关于 MIDI 音乐制作系统应用领域

MIDI 音乐制作系统集成了音乐制作相关的各个方面要素,应用领域广,制作效率高,成本可控,操作简便,功能强大,深受业内人士的喜爱。同时,多媒体性能的加强,更容易与影视行业实现无缝对接,极大地拓展了纯粹声音制作的功能,在电影行业也是一个强大的制作工具。

MIDI音乐制作系统可应用于多媒体行业声音制作、影视广告游戏行业音乐制作、音乐编曲、录音混音、数字音频处理、影视配音配乐、电影特效中的声音设计、多声道沉浸式声音处理、虚拟现实VR声音设计与处理等；另外，在学校音乐教学中也有广泛的应用，例如多声部和声课、作曲理论、编曲手法等。

四、当今计算机音乐制作技术的发展趋势

目前，各领域的个人设备终端已经十分丰富，如通讯的智能手机、手持移动平板触控设备、触控式的感应条等，在专业公司研发下开发了大量的整合类产品用于音乐制作系统中，加上传输方式的多样化，更使得制作手段如虎添翼，快捷高效。具体体现在控制模块小型化、自由搭配化、触屏化、无线移动化等特点。

无线MIDI系统和触摸式乐器，这两种全新的控制方式让音乐人大开眼界，也许将成为今后主流的应用设备。Kenton的MidiStream无线MIDI系统、MIDIJet无线MIDI系统、TranzPort无线控制器、STC-1000、JazzMutant LEMUR触摸式MIDI控制器、Sony的Block Jam触摸互动音序器、LiveLab Tablet 2平板电脑Midi控制器等。

基于算法优化的硬件设备虚拟化，几乎能达到知名品牌音频处设备及昂贵的硬件效果器的一致性能，为专业工作站所使用。

随着计算机运算性能的提高，云计算和高性能超级服务器的使用，制作规模化、团队化与远程项目合作模式日趋流行，可以网络化连接及多台计算机系统协同工作。为了让计算机音乐制作系统更可靠，性能更强，效率更高。目前，已有多种解决办法，即采用多机网络化连接使其协同工作的方法，就是将多台计算机音乐工作站以网络的形式连接起来，组合为一套音乐制作系统，把运行在不同工作站上的软件和硬件协调起来一起工作，就如同在一台计算机工作站上工作一样，以最大限度地发挥各自的效能，减轻单机工作压力，从而提高了音乐制作的质量和效率，也是计算机音乐制作系统发展的一个新趋势。

为了解决同一套制作系统中各软件之间的相互连接和同步问题，采用MIDI驱动和接口分配虚拟化，如同硬件MIDI接口一样，方便灵活使用于工作站上；基于以太网和光纤网的高速传输性能以及网络MIDI传输驱动的多制作系统远程网络连接，可以构建异地多制作系统的协作化工作模式，例如典型的网络MIDI传输驱动软有MusicLab公司的MIDI Over Lan。

总之，技术的进步与全球化的产品竞争将有力地推动计算机音乐制作领域的快速发展，而控制人性化、操作便利化将是计算机音乐制作系统胜任于音乐作品创作的最低要求。

第二节 声景设计与评价

一、声景与声景设计

声景（Soundscape）指声音景观，英文后缀"Scape"通常被翻译成"景观"，如"Landscape"风景、"Streetscape"街景，Soundscape被翻译成声景。最早提出声景概念的是加拿大作曲家谢菲（Raymond Murrayschafer），当时泛指"环境中的音乐"（The Music of the Environment），是从声学降噪角度来阐释的，所谓除噪声以外的声音都可称之为声景。声景在不同语境中含义不同，在音乐学、建筑学、社会学等等领域的研究范畴及研究方法也各有不同。由于声景一词的应用过于广泛，包括自然音录制、历史文献中的声环境分析以及艺术化的声音创作等领域内容，设计心理学、建筑学、设计学等多学科知识。由于目前某些在许多领域的应用也存在含义模糊、边界不清的情况，2014年，国际标准化组织（ISO）明确了"Soundscape"的定义，即"在特定环境下，个人或者群体所经历、体验或理解的声学环境"。可以被理解为某一空间内众多物理、生物声源主动或被动发出的声音的叠加与综合。谢菲也指出，声景强调的是听着的感知与评价，作为声景的素材必须要有人的主观听觉参与其中，换言之大海的海浪声、森林的鸟叫声、刮风的声音、雨滴的声音等，如果没有人的聆听就不属于声景的研究范畴。

根据谢菲提出的声景理论，声景理念中主要分为三个要素，即听者、声音和环境。听者是声景三要素中之一，它由不可变因素和可变因素组成，也是三要素中最为复杂的一个要素之一。这其中包括，一个正常成年人类的听觉系统在短时间内是固定不变的，所以可以看作为不可变因素；而听者的心理因素、生活经历、地域风情、民族特点、语言环境是可以改变的因素。

如图 21-2 所示，人类听觉系统是由耳廓、耳垂、外耳道、内耳道、鼓膜、听小骨、半规管、前庭、鼓室和耳蜗、咽鼓管和脑神经等部分组成的，听觉系统有着对响度、音色、音高（音调）和时长的识别能力。同时，在人类听觉中还有互相遮掩的效应、指向性、方向定位、鸡尾酒效应等特殊的能力。听者的心理因素、生活经历、地域风情、民族特点、语言环境，还有年龄、性别、爱好、受教育程度等都对声景的评价有着很大的影响。一些相关研究数据表明，对于交通噪声给不同听者带来的感受是明显不一样的（非声学因素），在不同的国家、生活方式的不同、居住地点的不同以及出行方式的不同，都会对于人们的声景评价产生相当大的影响。人们在评价声音时不只是来源于单纯的听觉，而且同时受到眼睛、手甚至舌头等其他感觉的影响。视觉、触觉的环境越为复杂，听觉环境就越容易受到影响，可变量也就越大。

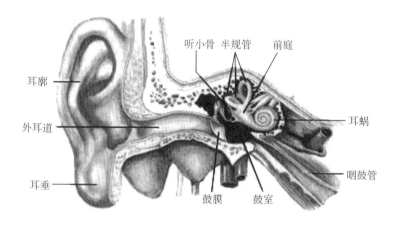

图 21-2　人类听觉系统

声音是声景中客体研究对象之一，它包括声压级、色彩、频率和时长四个重要的特性。同时在声景环境中，还要考虑发声源的本身特质、指向性及与听者距离之间的关系。按照环境中不同声音的特点，我们可以将声景中的声音基本分为背景声（或者基调声）、信号声和标志声。背景声，又可以称之为基调声。它包括在特定声环境下，周围背景所发出的声音，如在听者在海边听到的海浪声、在小溪边听到的流水声、在沙漠中听到的风声、在广场上听到的雨声、在马路旁所听到汽车轰鸣声等，这都可称之为背景声。背景声强调的是听者非主观能动刻意去倾听的声音，往往具有伴随性的特点。信号声，在特定声景中给予听者提示的声音，带有信号的功能，如汽车的鸣笛声、广播声。标志声，即特定场所中所发出带有该环境标志性的声音，如广场上的喷泉声。

环境是声景中可变性最强的要素之一，包括声音传播基础物质环境（空气、水、物质）、地域环境、人文环境、天气环境等因素。对于物质环境，它主要对声音的传播、演奏特性有着很大的影响，如声音传播介质在不同的情况下是不一样的，而且环境对声音的反射、散射等都有重要的影响。不同的地域、人文以及天气环境，都是对听者产生听觉变化、心理变化的重要影响因素。

（一）声景三要素的关系

在环境、声音和听者这三个因素中，听者是的听觉系统是客观存在的，在短时间内是不具有改变性的。声音中背景音一般情况下在短时间内无法较大改变，而信号音和标志音可以通过变换发声装置进行改变，所以它是可以部分改变。而环境则是声景可变性最大的，听者可以改变所处位置和环境、建造相关设施去随意改变。所以三者之间关系可以理解为图 21-3 和图 21-4。

通过以上分析得出，在声景中环境的设计可变量最大，声音的可变量次之，而听觉系统则主要是后期感受和主观评定标准。利用这些特性的研究，从而可在声景设计中找出更科学、更合理的方法。

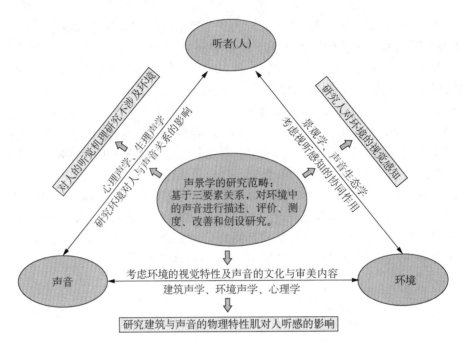

图 21-3 声景三要素的关系

图 21-4 三要素可变量关系

(二) 听者要素设计

前文提到听者由客观因素和主观因素两部分组成,其中客观因素无法改变的,而主观因素是可以根据心理暗示、生活环境、地域特性等进行改变的。如在声景设计中,对于听者可以考虑以下可设计点。

1. 人与人群

当一个声景区域进入示范或成型阶段,当听者进入后可借助心理学对听者一人、多人及众人的心理变化进行比对,不同人物环境下,听者对整个声景的理解、感悟是不一样的。

2. 提前暗示

听者在进入声景区前进行心理暗示,如提前制造不安情绪或者喜气祥和的氛围。

3. 互动

借助声景中的特定设施与听者进行互动,如触发类音乐装置、声音事件等。

(三) 声音要素设计

声音要素主要涵盖了背景音、信号音和标志音,这三种声音是声景中的主要来源,这些声音在如今都可以通过声音自发装置、声音互动装置来完成。

1. 背景音

从谢菲所阐述的天然角度来说,这一要素大多数来源于自然界所带来的声音,如雷声、水声等。以往这些声音都是源于自然,而现在通过扩音设备也可以制作出人工背景音,让听者可以处于任何背景音之下。如著名音效程序 Rain Sounds,听者甚至可以安装到自己手持设备上,用耳机随时聆听模仿不同雨天的声音。

2. 信号音

可以理解为给以听者提示警告的声音,如汽车的鸣笛声、车站的广播声音,这类声音的设计点可以对其声压级、频率等因素进行控制。

3. 标志音

它是声景中包含涉及内容最广和可以大幅度改变的声音要素。如音乐广场中的乐队可以改变它的排列、乐器、曲目，还有例如听者在某声景中自控的声音装置可以根据自己的互动特点来改变。

同时提到声音要素的设计，由于音乐属于声音要素的范畴，所以笔者还要扩展一下到音乐声景设计概念，可分为两类，即声景中加入音乐的声音和以音乐为主体的声景。在本后面会有详细阐述。

（四）环境要素设计

1. 物理环境

物理环境指的是周围现有的自然陈列环境，如大到河流、山川、森林等，小到公园的人物雕塑、学校的教学楼、街头的红绿灯等。物理环境对声音的影响是非常巨大的。在设计过程中需要考虑直达声、反射声、散射声、混响声、混响时间和声场均匀度等因素，以及物质材料本身对声音的吸附系数等。

2. 心理环境

心理环境主要是根据环境陈列对听者所制造的氛围，如环境中树立着少数民族的建筑、体育场所中的体育器材。

3. 虚拟环境

虚拟环境涵盖内容多且较为负责，如电影、电视剧中的虚拟场景、游戏中、虚拟现实中的虚拟场景，其中可以改变的设计点也就更多。

在听觉的整体设计上可以分为三个方面，分别是正设计、负设计、零设计。其一是指在现有环境中进行添加，如声景中加入表演、扬声器、晚会等，是所谓的正设计；其二是主要指减噪设计或削弱声源声压级的设计，如背景噪声或者一些音量过高的声源对其采取的设计方式，是所谓负设计；还有一种就是零设计，是指对声音品质要求很高的设计方式，这类设计不针对声源进行设计，而是营造一个高品质的倾听环境。

二、研究方法与实例分析

声景设计是一个多维度、涉及多学科研究方法的学科体系。很多学者主张使用三角测量法（Triangulation）对声景进行测量与分析，这种三角测量法的核心就是强调多角度、多方法的思维策略，以各种方法的综合应用增加评估测量的效度和完备性。一般涉及的社会学研究法有文献法、访谈法、问卷调查法、田野调查法、声日记等；从物理学的角度则通过声测量、信号处理与分析、绘制声景地图、声漫步等方法研究声景；从实验心理学的角度一般采用行为测量技术、对偶比较法、系列范畴法、语义细分法等方法；除此之外还包括一些辅助方法，如人工神经网络、数据统计分析等。如果声景项目涉及交通降噪为主导的主题，则更多使用物理学的方法，如果涉及文化特色体现及居民生活偏好等方面的主题则更加侧重于人文科学的研究方法。下文以前门声景设计为例对各个方法进行介绍。

（一）社会学研究法

1. 文献法

主要是对已所发表的文字相关资料进行汇集、阅读、归类、整理。由于声景涉及多个学科和多个领域的专家学者，各个学科之间对声景的理解又不尽相同，因此在文献分析的更要把作者的学术背景考虑进去。前门声景设计前期资料准备阶段翻阅大量文献史料，历史影像资料、人声录音等，了解前门地区的早期文化传统、民俗风情、文化变迁。搜集从历史到现代，与前门大街相关的各种声音元素并进行调查和综合分析。

2. 访谈法

即访问调查法，是社会调查的一种基本方法，也是声景研究中常用的一种方法，它是指访问者通过口头交谈等方式向被访者了解实际情况的方法。通常访问者需要随机选定被访者进行交流，来了解其对所研究环境的意见。

3. 问卷调查法

声景研究中最常用的调查方法，这种是由访问者为主导的调查方法，要提前预设一些相关声景研究的

问题,通过问题来了解所处环境下的人们对声环境的满意度、舒适度、交流度等方面的主观感受进行调查。前门内部商业门店张一元茶楼二楼的用户在茶楼里品茶时对以下声音的喜爱程度偏好调查表如21-1。被试的一些基本信息:①性别:男、女;②年龄:不满20岁、20~30岁、30~40岁、40~50岁、50~60岁、60~70岁;③被试的职业;④被试的时间。

表21-1 声音的偏爱度

调查结果			
	喜爱	一般	厌恶
雨	24	25	1
河流、小溪	39	11	
海浪	10	30	10
水滴	22	22	6
鸟叫	20	24	6
昆虫	1	15	34
古典音乐	40	10	
流行音乐	2	19	29
箫、古琴	42	8	
京胡	17	26	7

对调查表的统计表明:①人们对于古典音乐(江南丝竹乐)及有特色的民族乐器(箫、古琴)的声音有所偏爱,分别是占到80%和84%。江南丝竹乐旋律抒情优美,风格清新流畅;而箫的音色柔和优美,善于表现悠长恬静抒情如歌的旋律。古琴的声音是非常独特的,琴声安静悠远,让听琴的人会置身于一种意境之中。当人们在茶庄里品茶时,听到这些声音会让他们感觉身心愉悦。在50名被调查者中,这两项厌恶度都为零。②对于大自然的声音人们大多也都是比较偏爱的。尤其是河流、小溪的声音,想象春天的到来,万物复苏,在小溪的淙淙声中,饱含树脂的幼芽在开放,水下的草长出水面,岸上青草越发繁茂。这个时节也正是上新茶的时候,也就是明前茶(春茶)。明前茶是清明前采制的茶叶,由于芽叶细嫩,香气物质和滋味物质含量丰富,因此品质非常好,被认为是茶叶中的上品。③自然界昆虫的声音和流行音乐是人们相对厌恶的。昆虫的声音总是给人们一种嗡嗡的感觉,让人们的情绪比较躁动,而品茶的时候人们往往希望听到的声音能让内心很平静、舒适。同时,流行音乐大多是节奏快、韵律强,主要以满足消费为目的的商业化娱乐音乐,相对于古典音乐来说文化的因素较少。④根据调查表所显示,11:00~12:00和19:00~20:00的人流相对是比较多的,占到总时间段的一半,但要考虑到这个调查是在工作日进行的,周末各个时间段的人流量可能会有所变化,还需要分析研究各个时间段不同区域的声压级状况。

4. 声日记

声音日指了解现场声音行为的观察记录,监测日常环境声及他们与情绪的关系、对日常活动的干扰。用于分析访谈结果的方法也可用于声音日记的分析,通过录制口述评价完成,同时记录了环境声,这种方式对记录者日常活动的干扰性。

(二)物理学研究法

1. 声测量

大多数的声景研究中都会用到声音数据收集方法,主要是运用测量手段反应客观的声环境指标,为主观评价的术语做对应。一般采集声压级、混响时间、温湿度、照度等数据。对前门商业区日常状态的声压级测量:按照中华人民共和国国家标准(GB 3096—2008)中对于声级测量方法进行相关的规定,对于商业街区的声压测量,需采用A计权等效声压级进行测量(LAeq)。因此本次测试沿用此标准对前门大街的声

分布进行大范围采样。测量方案,对前门大街自北向南分成30个测点,对自早上7:00至晚上18:00时间段内的30个测点进行逐个测试。

通过对采集数据的统计和筛选,绘制前门大街声级变化折线图(图21-5)。

图21-5 前门大街声级变化折线图

通过前文的数据以及统计图表可以发现:①靠近位置1以及位置30的街道两端在一天之中变化不大,主要声压级维持在70 dB以上;②位置5～15地域在一天中变化幅度较大,上午7:00时声压级最低可至50 dB以下,上午9:00—下午15:00声压级可达70 dB,变化幅度高达20 dB。

将全天各时段的C计权声级与A计权声级做差,并绘制柱状图(图21-6)。

图21-6 前门噪声分析

注:(1)早晨(8:00)时,对A计权以及C计权同时进行测量,其中道路两端测点的A计权以及C计权测量数据差距较大,而街道中断(测点10～20)数据差距较小。(2)上午(10:00)时两种计权差的最大值逐步向道路中间移动。(3)中午(12:00)时道路前段测点的A计权超过C计权值,计权的差值出现在街道的中后部(测点25)。

通过以上数据可知:①对于前门大街而言,街道两端测点的变化不大,同时两侧的测点A计权以及C计权的测量值差距较大,则其成分应为低频噪声为主,因此推测来源为两侧的交通噪声。②街道中段的测点在一天中随时间变化较大,同时对于A计权以及C计权的测量值差距较小,因此推测声能主要来源于两侧商家与行人,以中高频为主。③中华人民共和国国家标准(GB 3096—2008)对于声环境进行分类,具体分为五大类声环境,并对不同类型的声环境的声级进行了规定,具体规定如下:其中前门大街应属于第2类声环境(2类声环境功能区:指以商业金融、集市贸易为主要功能,或者居住、商业、工业混杂,需要维护

住宅安静的区域)。可以看出 2 类声环境的声压级应维持在 60 dB 左右,但是前门大街的声压级明显已经远远超过相关标准(表 21-2)。

表 21-2 声环境的分类

声环境功能区类别		时段	
		昼间	夜间
0 类		50	40
1 类		55	45
2 类		60	50
3 类		65	55
4 类	4a 类	70	55
	4b 类	70	60

2. 信号处理方法

声景观评价是一个复杂的系统工程,除了上面提到的主观评价方法,有时候还需要采用信号处理的方法对采录的声景样本进行分析。常用的信号处理方法包含两大类:时域参数提取和频域参数提取。下面分别对这两大类方法作一简要介绍。

(1) 时域参数提取

① 振幅。振幅表示质点离开平衡位置的距离,反映了声波所携带的能量的多少。信号处理领域通常用声音的波形图反映了声音信号振幅随时间的变化,高振幅波形信号的声音较大,低振幅波形信号的声音较安静。在波形图的基础上,还可以提取声音信号的"振幅包络"(Amplitude Envelope),它可以反映某一段时间内声音振幅随时间变化的形状和轮廓。常用的包络提出方法有低通滤波器法(LPF)、均方根能量法(RMS)以及频域线性估计法(FDLP)等。图 21-7 为 2014 年在北京前门大街录制的声景样本的波形图。从图中可以看出,在 2.3 s 以及 5~7 s 的位置有几处幅度较大的脉冲波形,这对应着铛铛车响铃的声音。

图 21-7 北京前门大街录制的声景样本的波形图

② 动态范围。声音信号的"动态范围"(Dynamic Range)是指信号中的最大有用信号与本底噪声的声级差,有效动态范围是指最大有用信号与最小有用信号的声级差。动态范围可以反应一段声音音量起伏变化的大小。图 21-8 为前面提到的前门大街自北向南 30 个测点自早上 7:00 到晚上 18:00 时间段内的动态范围。

③ 双耳互相关函数。基于人耳的听觉特性,施罗德等人在 1974 年提出了评价音乐厅音质的一个参数——双耳听觉互相关函数 $IACF_{t_1, t_2}(\tau)$,它能够反映一个声源到达听众两耳所产生的感觉上的差异性。其数学表达式为:

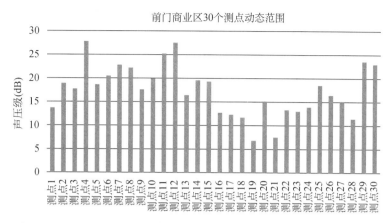

图 21-8 前门商业区 30 个测点动态范围

$$IACF_{t_1,t_2}(\tau)=\frac{\int_{t_1}^{t_2}P_l(t)\cdot P_r(t+\tau)\mathrm{d}t}{\left[\int_{t_1}^{t_2}P_l^2(t)\mathrm{d}t\int_{t_1}^{t_2}P_r^2(t)\mathrm{d}t\right]^{1/2}} \tag{21.1}$$

其中，$\tau\leqslant$双耳最大时间差（通常取± 1 ms），t_1、t_2 为信号的有效时间。为了得到一个表示积分时间限和延迟范围 τ 内到达双耳所有声音的最大相似性的单值量，习惯上选用双耳听觉互相关函数的最大值，即双耳听觉互相关系数（IACC）：

$$IACC=\max|iacf_{t_1t_2}(\tau)| \tag{21.2}$$

如果双耳听到的信号完全不同，那么 IACC 的值为 0，这意味着双耳信号完全不相关；如果双耳听到的信号完全相同，则 IACC 的值为 1。目前，IACC 已经作为一个有效的厅堂音质评价指标，该指标用来评价空间感的客观音质参量，根据 ISO3382 标准，普遍认为 IACC 与空间感主观参量中的视在声源宽度（ASW）高度相关。在音乐厅实际测量中，IACC 越小，表示有较强的空间感。

（2）频域参数提取

① 频谱图。音高、音强、音色和音长是声音信号的四个基本要素，波形图虽然能够反映声音振幅随时间的变化，但不能反映出声音所包含的音高和音色信息。要想了解声音的音高和音色信息，最基本的手段就是对声音信号进行傅里叶变换，其正变换公式为：

$$F(\omega)=FT[f(t)]=\int_{-\infty}^{\infty}f(t)\mathrm{e}^{-\mathrm{j}\omega t}\mathrm{d}t \tag{21.3}$$

通过傅里叶变换，声音信号从时域转换到了频域，就得到了声音所包含的频率及各个频率点上的幅度信息。把这些信息体现在一张图上，以横轴表示频率，纵轴表示相对幅值，这样就得到了频谱图。图 21-9 为前门大街声景样本的频谱图。

② 频谱图。虽然频谱图已经能够反映出声音信号包含的频率及分布结构信息，但对于声景样本仅仅提取这些信息是不够的，如果我们想了解这些频率成分随时间变化的规律，需要借助频谱图。获取声音信号频谱图，一种简便的方法就是对信号进行"短时傅里叶变换" STFT（Short-time Fourier Transform）。频谱图实际上是采用二维平面

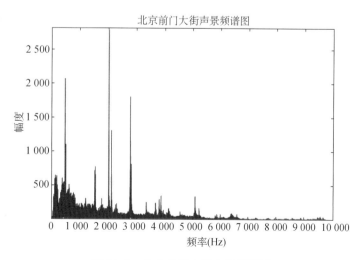

图 21-9 北京前门大街声景频谱图

来表达三维信息,平面上的两个维度分别为时间(横轴)和频率(纵轴),第三个维度是振幅,常用不同颜色或深浅不同的单色表来表示。图 21-10 为北京前门大街声景频谱图,由频谱图可知,该声景样本的背景噪声能量主要集中在中频段,而铛铛车的响铃声(2～3 s,5～7 s 处为响铃声)其能量在 1.5～12 kHz 的频段内均有分布,因此声音听起来清脆明亮。频谱图在一定程度上反映了声景样本的声音基调与声音坐标的内容,以及这些声音事件随时间的变化规律。

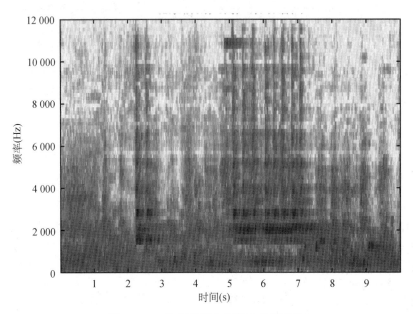

图 21-10 前门大街声景样本的频谱图

声音的客观参量与主观听觉感知量之间存在着一定的对应关系,世界著名声学专家白瑞纳克博士对此进行了总结,见表 21-3。这些参数被普遍认为是最重要的声学参数,并且是当前大家一致采用的。表中除 ITDG 参数外,其他所有参数都是关于频率的函数。"早期"表示直达声到达后最初 80 ms 的时段。ITDG 通常由在最突出的眺台栏板和舞台前沿之间约半程处的正厅池座位置的建筑图确定。

表 21-3 听觉感知量与声学客观参数的对应关系

听觉感知量	声学客观参数	符号
响度	强度指数(中频)	G_{mid}
混响	混响时间(满场) 早期衰变时间(空场;如可能,则满场)	RT EDT
明晰度	早期反射声能与后到混响声能之比(空场)	C_{80}
空间感	双耳听觉互相关系数(早期、空场) 到达的低频声能强度 横向声能百分数(早期、空场)	$IACC_{E(arly)}$ G_{Low} $LF_{E(arly)}$
环绕感	双耳听觉互相关系数(后到、空场) 表面不规则视觉检查	$IACCL_{(ate)}$
亲切感	初始延时间隙(从磁带取得的数据优于从记录图上取得的数据)	ITDG 或 t_I
温暖感	低音比(空场)	BR
舞台支持度	20～100 ms 之间的早期声能(空场,舞台上声源与传声器相距 1 m)	ST1

3. 声漫步

声漫步是指在不同路径的漫步过程中,利用双音轨系统(SEB)与数字式录音磁带(DAT)等仪器对声音进行记录,这个过程也可伴随图像、地理位置等信息的记录。黄凌江等通过声漫步研究了拉萨老城区声

景特征,进而对其声景保护措施提出了建议。由于在声漫步过程中会录制大量声景资料,因此一定要提前制定好录音计划,并制作若干声景样本采录信息记录表,记录各个样本采录的基本信息,以方便后期的样本标注和整理工作。以张潇 2014 年在北京前门大街张一元茶楼录制的两段音频素材为例,其采录样本的基本信息如下表 21-4 所示。

表 21-4 2014 年北京前门大街张一元茶楼采录信息记录表

	声音样本 A	声音样本 B
录音内容	张一元茶楼店前公共区样本	张一元茶楼二层品茶区样本
录音时间	2014 年 8 月 12 日 10:00	2014 年 8 月 14 日 15:00
录音地点	前门大街张一元茶楼店前公共区	前门大街张一元茶楼二层品茶区
录音环境	室外,天气晴朗,微风	室内
录音设备	索尼(SONY)PCM-D100 录音机	索尼(SONY)PCM-D100 录音机
录音制式	XY 强度差制式	XY 强度差制式
录音格式	48 kHz,16 bit,双音轨	48 kHz,16 bit,双音轨

在声漫步过程中,我们经常需要录制各种各样的声源,常见的声源可分为以下几类:①语声:人物的语言和对话;②环境声:自然界的音响,如风雨声、雷电声、鸟叫声、昆虫声、树叶沙沙声等;③音乐声:乐器声、歌声;④噪声:交通工具的声音、机械设备的声音等;⑤人工声:敲门声、磨刀声等。

不同的声源具有各不相同的发声原理和声学特征,录音人员必须具备相关专业的声学知识,才能在实际录音环境中选择合适的录音器材以及拾音位置,录制到高质量的声音素材。常见声源的声学特性如下表 21-5 所示。

表 21-5 常见声源的声学特性

名称	基频范围 (Hz)	频率范围 (Hz)	声功率 (mW)	平均声压级 (dB)	动态范围 (dB)
语言	130~350	130~4 000	10^{-3}~1	65~69(1 m 处)	15~20
歌唱	80~1 100	80~8 000		76~112(1 m 处)	30~40
单件乐器	20~4 000	20~16 000	0.01~100		30~50
交响乐队		20~20 000	10 000 (大型交响乐队)	95~105(15~18 件 乐器,距离乐队 10 m 处)	40~60
电动打字机		123~4 550			
螺旋桨飞机		14~2 200			
喷气式飞机		27~5 000		120(起飞时,100 m 处)	
汽车				72(60 km/h,15 m 处)	
空调		55~5 700		22~72	

录制得到的声音样本通常无法直接作为声景资料进行保存,这是因为在整个录音过程中难免会有一些无意义的片段或是静音段,这就需要录音人员在录音工作结束后对声音样本进行后期处理,及对声音样本进行选择、整理和标注。标注的基本内容,如下表 21-6 所示。

表 21-6 声音样本标注的基本内容

编号	长度 (hh:mm:ss)	等效声压级 L_{eq}(dBA)	内容 简述	原生 时间	原生 场所	声景要素 (声音基调、声音坐标)	备注

对于标注完成的声景样本,可在实验室中进行整理分析,这一阶段的研究内容主要包含一下两个部

分：①样本基本声学参数的提取，包括声压级、波形图、振幅包络、频谱图和频谱图等，具体方法参见本部分的"信号处理方法"；②基于听觉实验心理学的主观评价与分析，具体方法参见本部分的"主观评价方法"。

（三）实验心理学主观评价方法

为了进一步考察听者对于某一声景观样本的听觉主观感受，通常要进行主观评价实验。声景范畴内涉及的主观评价方法是基于实验心理学的理论。研究者根据实验内容、实验目的以及实验所要求的精准度，选择合适的主观评价方法来进行实验。常用的主观评价方法包括对偶比较法、系列范畴法和语义细分法等。下面就这三种方法作一简要论述。

1. 对偶比较法

对偶比较法又称为比较判断法，是通过被评价对象的两两比较关系来间接地估计所有评价对象的相对心理尺度。这个方法由费希纳（Fechner）的实验美学选择法发展而来，由寇恩（Cohen）在其颜色喜好的研究报告中介绍出来，后来又经过瑟斯顿（Thurston）进一步发展完善。

对偶比较法的基本过程是：先将所有试验样本两两随机配对，形成若干具有先后顺序的样本对AB；然后让被对各样本对中的声音样本针对各主观评价参数分别进行听音判断，并选择程度较高的样本；最后计算每个样本在各个指标上的优选概率，得到最终的心理尺度。实验中的主观评价参数通常由研究者根据实验目的来制定，也可以参考相关标准，如《GBT 16463—1996 广播节目声音质量主观评价方法和技术指标要求》。该方法的基本假设是，被试就每一主观评价参数（主观感知量）的评价数值服从正态分布。

采用对偶比较法进行主观评价实验还需要进行信度检验，通常采用重测信度，即第一次实验采用AB顺序播放样本对，第二次实验采用BA顺序播放样本对。高信度的被试不会因播放顺序的改变而选择不同的答案。

图 21-11 实验时间与样本数的估计关系

对偶比较法采用两两比较的方式进行实验，特别适合对于细微差别的样本进行比较判断；但它的缺点是被试评测的工作量会随着样本数量的增加而急剧增加。设实验中有 n 个被评价样本，则样本两两配对的数目是 $n(n-1)$。在实验中如果样本长度为 10 s，两个样本间插入 2 s 的静音，不同的样本数所需要的总的实验时间如图 21-11 所示。因此，对偶比较法适合用与小样本数量的主观评价实验。

2. 系列范畴法

对偶比较法是一种比较精密的方法，但是随着被试对象数目的增加，实验工作量会急剧增加。在被试对象比较多的场合，可以用以下所介绍的系列范畴法，也称为评定尺度法，以减少实验工作量。系列范畴法直接就每一个评价对象在给定的一组范畴或尺度上进行评价，适合于评价样本比较多的情况。由于系列范畴法让被试直接对评价刺激进行评价，属于直接法，对被试的判断能力和心理稳定性有较高要求，因此在实验前应让被试充分了解实验的过程及范畴的定义。

系列范畴法的基本过程是：首先设计若干组具有两极尺度的主观评价指标，并规定范畴的数量（多采用5、7、9等奇数个范畴），然后被试就某一评价指标分别对各个样本进行评价，最后在根据瑟斯顿的范畴判断模型确定范畴边界以及各评价对象的心理尺度。

系列范畴法的理论基础也是假设心理量是服从正态分布的随机变量，而且系列范畴法中范畴的边界并不是事先给定的确切值，也是需要通过实验来确定的随机变量。因此系列范畴法通常先通过实验来确定范畴边界，然后再比较每个评价对象的心理尺度值与范畴边界的关系，从而确定每个评价对象所处的范畴。

3. 语义细分法

语义细分法 SD（Semantic Differential）由美国伊利诺伊大学的 Osgood 教授提出，最初用于确定词汇

的情绪意义,后来才在声景及声音主观评价领域中得到应用。可以认为它是一种更为高级的评价方法,可以对研究对象的多种属性分别进行评价测试。评价者根据一系列语义相反的形容词对,依据评价尺度对主观感受程度进行评价,其中形容词对是指像"响亮—沉闷"、"平滑—粗糙"等这类具有代表性的形容词对。一般来说会将这些形容词对按程度分级,最为常见的是分为5级或7级。

用于描述评价对象主观感受的形容词是语义细分法的关键部分,往往希望评价术语之间最好是相互正交的。评价术语的确定必须进行专门的实验设计和调查,并通过主观评价来验证,通常还要结合因子分析、主成分分析以及多维尺度分析等方法。

(四)辅助方法

声景设计不仅对已有空间的声学环境进行改造,还可以对未建成空间进行声景预测。采用已知设计条件,如环境的热参数、光参数、声环境参数和个体的统计特性等,开发一种能够在设计阶段用于预测声景主观评价的工具,以帮助规划师进行声景的辅助设计是非常有用的。城市声景观评价是一个极其复杂的问题,对于这种涉及多学科和多因子的复杂问题,可以借助人工智能技术来对其进行研究。

人工神经网络(ANN)是预测声景主观评价的常用方法之一,它是从信息处理的角度对人脑神经元网络进行抽象,建立某种模型,并按照不同的连接方式组成不同的网络。人工神经网络技术的基础是人们对于大脑工作模式的理解,ANN模型通过学习算法以获取类似功能。学习算法给出它各个处理单元(人工神经元)之间的权值,权值加强响应的强度。在整个模型训练的过程中,通过不断调整权值,以降低实际响应与期望响应之间的差异,从而使得模型收敛,建立起可靠的评价模型。

采用 ANN 技术进行声景观评价的基本过程是:①运用尽可能多的输入特征参数设计初始模型;②使用现有数据集进行模型训练;③对训练结果进行分析,重新设计模型的结构;④使用训练好的模型预测声景观主观评价结果。

图 21-12 给出了用 ANN 做声景观评价的基本思路。首先,将声景观中的各个要素作为变量输入给 ANN 模型,常用的变量包括以下几个大类:热参数、光参数、视觉参数、声学参数、社会因素等,其中声学参数是模型中较为重要的输入参数,通常选用的声学参数有声压级、时域波形、声音频谱、声源位置、声源运动、声音的心理特性以及统计因素等。然后运用预先建立好的评价模型对输入的各参数进行计算,最后得到声景观评价的预测结果。如果条件允许,还可以对建立好的评价模型进行修正,即根据预测结果与实际结果的差异,对模型参数或结构进行调整,使得下一次预测结果更加符合实际结果。

图 21-12 声景评价模型

虽然 ANN 模型能够对声景观进行预测评价,但仍存在一些问题,其中最重要的问题是运用 ANN 提取的特征没有物理意义,通常很难用它来解释输入因子与输出因子之间的关系。因此,在运用 ANN 模型进行声景评价时,为了能够更好地解释模型的物理意义,并对模型进行修正,还应结合主观评价以及统计学方法。

声景设计中不管改造与创造,都会应用到上述方法甚至更多的方法来对主观感知及环境的客观物理指标进行对应分析,并设计出相适应的声景设计方案。声景设计也是个综合性较强的学科体系,除了声音设计本身,空间造型、绿化设计、声场容积等其他因素也会对声景设计的评价产生影响。对于声景的研究,其社会文化意义方面有许多值得探讨的课题,声景不应仅作为声音的景观,它与社会生活的各个方面都有着深刻的联系。

总之,声景的理念超越了传统的分析测量计算声环境的数学物理手法,为声音赋予了生命,为声学研

究带来了文化性、社会性、生活性和心理性的研究新视点,给城市声环境研究乃至景观研究带来了新的研究视角和切入点。作为声景研究者,不仅要以开放的视角来看待声景研究,还应与其他专业领域的研究者进行交流与合作,只有这样声景研究才会有广泛的前景。

第三节 声音设计

本节主要介绍声音设计的概念、内容和电影声音设计的工艺流程,并通过实例详细阐述了环境声和音效的设计方法,为进一步学习打下基础。

一、声音设计概述

声音设计是确定、获取、操控或生成音频元素的过程。它在各个领域都被广泛运用,包括电影制作、电视制作、戏剧、录音和复制、现场表演、声音艺术、后期制作、无线电广播和电子游戏开发。人类对声音设计的实践从史前时代就开始了,人们使用声音来唤起情感、映射情绪、强化表演和舞蹈中的动作。在后来盛行的戏剧表演中,人们将音乐和音效提示(如铃铛、口哨、号角声等)写入剧本,并在适当的时机演出声响。而意大利作曲家 Luigi Russolo 创造了被称为"intonarumori"的机械发声装置,用于模拟自然和人为的声音,比如火车和炸弹。电影声音创作的发展进一步催生了声音设计(Sound Design)概念的产生,并分化出对声音创作的整个过程在艺术和技术上全面负责的声音指导、后期声音剪辑总监和特殊效果声音制作三个层面上的声音设计。

二、声音设计师

声音设计师(Sound Designer)不仅是声音技术的操作者,更是声音艺术的实践者。1977 年,Ben Burt 为影片《星球大战》创造了令人叹为观止的科幻音效,至今仍然被奉为经典。1979 年,因 Francis Ford Coppola 导演的影片《现代启示录》,首次授予了 Walter Murch 声音设计师这一称号,他凭借高超的创造力使观众真真切切地感受到了声音设计的神奇魅力,这也使《现代启示录》这部影片成为了电影声音史上的一个里程碑。当前,好莱坞的"声音设计"工作,要负责影片声音的整体构思、声音在电影中的作用及特殊复杂的音响效果声的设计制作,涵盖了传统的剪辑和混录的工作。用最简洁的话语来说,声音设计是在适当的时间适当的位置使用适当的声音的艺术。

三、电影声音设计的工艺流程

要完成一部电影的声音设计,主要涉及前期设计、同期录音、后期设计和制作、预混和终混等几个步骤,如图 21-13 所示。前期要完成的是从剧本到声音创作,声音设计师通过与导演等人的沟通,确定整部影片的声音基调和支点,同时参与选景。同期声主要完成的是对白录音,同时进行环境声和部分特殊音效的收录工作。进入后期阶段时,声音设计师首先会设计影片的声音总谱,然后将语言、动效、音效、音乐等

图 21-13 电影声音设计工艺流程

分到各个声音部门进行制作剪辑,完成之后各部分声音会进行预混,最后完成终混和输出工作。

四、声音设计方法举例

(一) 环境声的设计

环境声的作用主要是创造电影剧情所处的空间声,营造身临其境的真实感,并且增添主观风格和色彩。环境声素材可以在同期录音时获得,一部分以单音轨的形式,一般被称为 Room Tone 或者 Fill,作为同期对白的铺垫或填充,以保证对白剪辑的流畅性;另一部分以双(多)音轨立体声的形式,用于后期制作。但是仅靠同期录制的环境声素材是不足以完成声音设计工作的,设计师必须根据影片的空间、情绪等特征,为其量身定制适合的环境音效。

环境声在设计时一般分为几个层次:第一层是基调,如风声、室内空气声等;第二层是真实空间中的声音,如室内的嗡嗡声(Buzz)、空调声、冰箱声等,又如室外的树叶沙沙声、交通声、鸟鸣声等;第三层是情绪空间的声音,如表达恐怖情绪的低频声等;第四层是外部空间或是画外空间的声音,如窗外的风声等。如有必要,还可以加上其他特定空间的声音。

环境声一般以双音轨立体声或 5.1 环绕声格式录制,在音轨分配时,根据人耳听觉特性,倾向于将较高频的声音安排在前方,将较低频的声音安排在后方。图 21-14 为使用 ProTools 为剧情片设计 5.1 音轨环境声的典型布局。当然,随着全景声和三维空间声的普及,环境声的设计理念也会有所不同。

图 21-14 5.1 音轨环境声设计的典型布局

(二) 音效的设计

在电影中,一般可以将音效分为动效(Foley)、普通音效(SFX)和特殊音效(SPFX)三类。其中,动效主要是由于人的运动所发出的声音,分为脚步(Feet)、道具(Props)和衣服(Cloth),主要通过拟音来完成。普通音效主要指点声源音效。特殊音效主要指现实世界难以录制或是不存在的对象的声音,这是最需要声音设计师参与的部分。

设计不同种类的音效,所使用的方法和工具(软、硬件)固然有所不同,但大致遵循对象、特征、性格、素材和层次几大原则。对象即发出音效的主体,对象是生物、机械装置、道具,或是仅用于情绪渲染的主观音,都会有其独特的表达。确定设计对象后,要研究对象所具有的特征,是庞然大物还是微小生物,是刚性材质还是柔性材质,等等。如果对象是有生命的,则应该考虑对象的属性和性格,是正义的、邪恶的或是中立的,是勇猛的或是懦弱的,等等。以上这些要素对音效的设计都有直接影响。确定了设计主体的基本特点后,就要根据这些特点选择所需要的声音素材,再将它们进行组合或合成。素材可以从音效库中获得,但更多导演会希望他们的电影音效是独一无二的、无可复制的,因此需要声音设计师进行录制获取。一般认为"有机的"(Organic)素材会比"无机的"(Inorganic)素材更有价值,因为它们会赋予声音以生命和活力,在生理上也更容易被人耳所接受。确定素材后,需要将它们进行组合或合成,有的音效通过素材的叠加即可完成,而更多的则需通过一些插件处理。不管采用何种方式,基本原则是所合成的音效应该富有层次,在音色符合对象特点的同时,应形成高、中、低频的覆盖。

图21-15为暴雪(Blizzard)娱乐的经典游戏《星际争霸2》(StarCraft Ⅱ)宣传片画面,主人公手持蓝色和绿色两柄光剑。在为这两把剑设计音效时,首先,声音要符合人们对剑这类武器的普遍认同;其次,这种声音是客观世界不存在的,应该带有魔幻效果,符合太空科幻主题;再次,剑所发出的声音要符合使用者的身份和属性;最后,应该为两种颜色的剑设计两种既相近又各有个性的声音,声音还应带有挥动的效果。图21-16和图21-17为笔者的设计结果,绿色光剑由10个素材组成,蓝色光剑由7个素材组成。其中,两把光剑的6个素材是相同的,以形成听觉上的一致性。在此基础上,调整了两把剑中相同素材的音量比例,并为更具戏剧性的绿色光剑增加了几个带有侵略性的素材,使得两把剑个性鲜明。

图 21-15 《星际争霸 2》宣传片画面

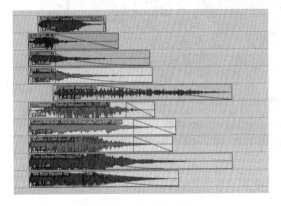

图 21-16 绿色光剑音效　　　　　　　**图 21-17 蓝色光剑音效**

第二十二章
音乐录音

第一节 录音概论

一、录音的历史

迄今为止,人们发现的史上最早的声音记录,是一位叫做爱德华·马丁维尔(Édouard-Léon Scott de Martinville)的法国人在1860年录制的法国民歌《致月光》。他使用自己发明的声波振记器(Phonautograph),将这段声音的振动轨迹记录在一张煤烟熏黑的纸上。当时的录音设备并不能实现声音重放的功能,所以马丁维尔也从未想过让这份记录发出声音。直到2008年,研究人员将这张纸上的声迹进行还原和修复,并成功重放了这段只有10 s声音。

图 22-1 一种早期的声波振记器

图 22-2 爱迪生和他发明的留声机

世界上第一台能录音和重放的装置,是美国发明大王托马斯·阿尔瓦·爱迪生(Thomas Alva Edison)在1877年发明的留声机(Phonograph)。此后的几十年,录音设备和记录介质不断发展,但录音的原理并未改变,就是将声音的振动传递到针状物体上,针尖贴在快速旋转的蜡筒或虫胶碟片上,从而将振动的大小以深浅不一的纹路记录在存储介质中。

20世纪30年代前后,由于无线电技术和信号放大技术的发展,电气传声器得到大规模的应用,从而使信号拾取的灵敏度和频响范围都得到了非常大的提升。这时的录音,不再是直接记录声波的振动,而是通过传声器将振动信号转成电信号,再用转换后的电信号以机械记录或磁记录的方式储存在介质中。

到了20世纪80年代,微型计算机开始大量普及,计算机技术也在各专业领域得到快速的运用和发展。由于存储在计算机里的文件可以更方便地进行制作、编辑和复制,人们开始尝试将传声器拾取进来的电信号转换成计算机能读取的数字信号,并利用计算机的技术优势进行录音的后期制作和存储。

从录音原理上看,20世纪80年代以前,不管是直接将声音振动进行刻记,还是将声音振动转为电信号再记录,其原始声音的振动特征都是由连续的振动痕迹或连续的电信号来"模拟"出来的,所谓连续,就是指在原始信号的任何一个时间节点,都有一个振幅值与之对应,从而将声音振动不间断地记录下来,根据这种技术特点,我们一般将这段时期称为模拟录音时代。而20世纪80年代后,为了让录音通过计算机进行加工处理而转换成的数字信号,不再是一个连续不间断的信号,而是一个个离散的数据值,为了体现出它和模拟录音的区别,我们一般把此时期称为数字录音时代。

二、录音的分类

根据录音工艺的不同,可以分为同期录音和分期录音,同期录音要求在同一时间同一场地录制所有的

声源内容。由于演员之间会有相互交流，演奏中的融合度和情感色彩会更好，但同期录音对所有表演者的水平要求较高，有一人出现错误，所有人员都需要重新录音。分期录音可以在不同时间和地点录制不同的声源，并在后期进行合成，这样可以使录音工作更加灵活，在演奏错误时只需要让相应的声源重录即可。为了确保合成时节奏的准确，演员通常需要在没有互相交流的情况下通过耳机听着节拍器提示进行演奏，这样一来，音乐的表现力就会受到限制。

根据节目形式不同，可以分为现场实况录音和静场录音。现场实况录音是对现场演出和活动的录音，要求一次成功，对录音师临场应变能力和录音系统的稳定性要求较高。静场录音在没有观众的厅堂或录音室中进行，允许进行多次调试和设置，出现演奏错误时也可以随时中断，重新录音。由于没有观众的嘈杂声，静场录音的环境声通常会很安静，但这并不意味着静场录音作品的水准一定由于现场实况录音，因为现场观众良好的反馈可能会对乐手更好地演绎作品起到积极的作用。

第二节 数字音频

在数字录音时代下，模拟信号被转换为数字信号，传输到计算机进行编辑和处理，而经过计算机加工的数字信号，为了在音箱和耳机上进行重放，则需要再转换回模拟信号，这就涉及模拟信号和数字信号相互转换的问题。

模拟信号转成数字信号有多种方法，我们最常使用的是"脉冲编码调制"，即 PCM（Pause Code Modulation）的转换方法。它主要包括采样、量化和编码三个步骤。

（一）采样

采样（Sampling）就是将波形的不同时间点上各取一个振幅值，从而将一个连续的声音信号变为一系列离散数据值的过程。在采样过程中，我们需要注意几个问题：为了让整个信号的振动特征得到准确的采集，我们需要在整个采样过程中以一致的时间间隔进行取值，这个时间间隔称为采样周期（Sample Period），这个周期的倒数即为采样频率（Sampling Rate）；同时，为了尽可能对信号振动的细节变化进行完整采集，我们需要尽量提高单位时间内的采样次数，即增加采样频率。根据尼奎斯特-香农采样定理（Nyquist-Shannon sampling theorem），采样频率要不低于原始模拟信号最高频率的 2 倍，才能完整地把原始信号的频域信息采集下来。例如，人耳的可听阈最高到 20 kHz，那么对模拟信号采样时，至少要将采样频率设定到 40 kHz 才能覆盖人耳听觉的频率范围。不过需要注意的是，上述定理是在理想状况下得到的理论值，实际的采样值通常要设定得更高。

图 22-3 采样过程

（二）量化

量化（Quantization）是把采样得到的幅值按照一定的标准进行度量后，将其近似变为与最近的度量标准一致的电平值的过程。这个过程有点像在生产线上对水果进行分类和筛选，通过人为设定的大、中、小三种度量标准，不同大小的水果被归类到与之最接近的分类中。不过，音频信号的量化要复杂得多，为了将振幅的微小变化准确体现出来，我们要设定尽可能多的度量标准，即量化阶数。量化阶数越多就意味着量化精度越高，根据数字信号二进制的特性，如果量化精度为 x bit，那么它就有是 2^x 个量化阶数。例如，标准 CD 的量化精度是 16 bit，那么它就有 2^{16} 个，也就是 65 536 个量化阶数。

图 22-4 量化阶数与信号幅值的关系

（三）编码

编码（Coding）是将采样和量化后的离散数据，按照

一个标准进行记录的过程。一般数字音频采用二进制的编码方式，并且编码通常是和量化同时完成的。

PCM 编码属于无压缩的编码，虽然能获得比较好的音质，但由于其码率比较高，文件容量比较大，所以会给数据的存储和传输带来限制。为了解决这个问题，我们还可以使用数字音频压缩编码来使文件的码率进一步降低。但数字音频经过压缩，要考虑码率和音质的关系，所以，数字音频压缩编码又可以分为无损编码和有损编码两类。不过要说明的是，这里的"无损"和"有损"是指相对于 PCM 编码的音质而言的，不论使用何种编码，在模拟信号转换为数字信号的过程中都会发生一定的损失（只是高质量的转换，其信息损失程度不影响人耳感知），理论上不存在绝对无损的编码。无损压缩编码可以使文件在体积减小的同时不损失音质，不过其压缩率比较低，一般在 2∶1 至 5∶1 左右。常用的无损压缩编码有 APE（Monkey's Audio）编码、FlAC（Free Loss less Audio Codec）编码、LPAC（Lossless Predictive Audio Compression）编码等；有损压缩编码能获得更小的文件体积，但代价是压缩后的音频信号质量会有所下降，其压缩率可以在未听到明显音质损失的情况下达到 10∶1，随着压缩率的进一步增加，音质的损失也会更严重。常用的有损压缩编码有 MPEG-1 音频编码、MPEG-4 音频编码、Dolby AC-3 编码等，我们常见到的 MP3 格式文件，就是使用 MPEG-1 音频编码的 Layer III 算法编码成的有损压缩音频文件。

第三节 传 声 器

人耳实际上是一个换能器官。声音振动通过人耳的耳廓、耳道、鼓膜和听小骨传递到耳蜗，并由耳蜗里的毛细胞把振动转换为生物电信号，从而被大脑接受和感知。为了让电气录音系统或数字录音系统能够识别和感知声音信号，我们也需要一类换能设备，可以把声音振动的机械能量转换为系统可以接收的其他形式的能量，因此就有了传声器（Microphone）的问世。

传声器也叫话筒、麦克风，主要由振膜和内置的放大器构成，振膜用于接收声音振动和参与声电转换过程，放大器可以把转换后的微弱电信号进行预放大。传声器可以把声音信号转换为电信号，有的数字传声器还可以直接把声音信号转换成数字信号。

一、传声器的分类

传声器有很多种类，主要的分类法和分类有以下几种。

（一）按换能方式

根据不同的声电转换方式，传声器可以分为动圈式、带式和电容式三大类。

如图 22-5 所示，动圈式传声器（Dynamic Microphone）是利用电磁感应原理，在振膜上固定着金属线圈，线圈放置在磁铁两极形成的磁场中，当声波入射，振膜的振动带动金属线圈在磁场内做切割磁力线的往复运动，从而产生感应电流。由于制造工艺比较简单，大多数动圈话筒的售价比较亲民，并且具有坚固的结构和稳定的性能，可以在高温、高湿度等严酷的使用条件下正常工作。

如图 22-6 所示，带式传声器（Ribbon Microphone）与动圈式传声器的原理类似，只不过不再把振膜和

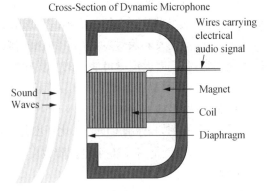

图 22-5 动圈式传声器换能原理

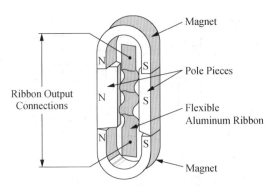

图 22-6 带式传声器换能原理

线圈连接到一起,而是把振膜的膜片做成一个金属薄带(比如铝带),并将其放置在磁场环境里,声波入射时,金属薄带本身直接在磁场内做切割磁力线运动,产生感应电流。

如图 22-7 所示,电容式传声器(Condenser Microphone)是利用可变电容器的原理,将两个导电的金属片平行放置,中间夹上绝缘的电介质,对两个金属片加电时,就形成了一个储能元件,也就是电容。如果将其中一个金属片附着在传声器振膜上,使其随着振膜的振动而运动,另一个金属片固定,那么这两个金属片就分别构成了可变电容器的动片和定片。当动片往复运动时,两个金属片之间的距离发生了改变,这就会使电容器的电容量发生变化,电流也会随之变化。使用电容传声器需要为其提供电池或直流电源环境,大多数话筒放大器、声卡或调音台上会有一个或多个带幻象供电的话筒输入通路,以确保电容传声器的正常工作。

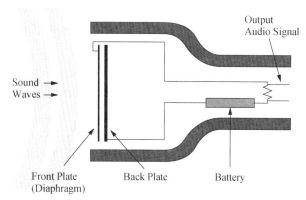

图 22-7 电容式传声器换能原理

电容式传声器还有两种特殊的类型,一种叫做驻极体传声器,这种传声器在制造时对电容器两个极板间的电介质先进行极化,并且使用特殊的材料和工艺,让极化电荷永久贮存在电容器内,从而形成了一个不再需要外部供电的驻极体。驻极体传声器可以降低生产成本,使用时不要求供电环境,而且可以很容易地实现小型化设计。另一种特殊的电容式传声器是电子管传声器,它和普通电容式传声器的区别是,其放大器元件采用的是电子管,而不是常见的场效应晶体管,因此它的信号放大会有电子管非线性的特征,从而对声音进行一定的"染色",这种声染色在某些声源的录音中能使声音更加温暖和厚实,从而得到一些录音师的青睐。

(二)按声场作用力

传声器按声场作用力方向,可以分为压强式和压差式,如图 22-8 所示。压强式传声器的振膜后方完全封闭,任何方向的声波都只能从振膜的前端入射。压差式传声器的振膜后方设置了声入口,声音可以分别从振膜的正面和背面入射引起振膜的振动,而当声音从垂直于振膜方向入射时,由于声波作用到振膜正面和背面的能量相等,方向相反,因此相互抵消,不会引起振膜振动。

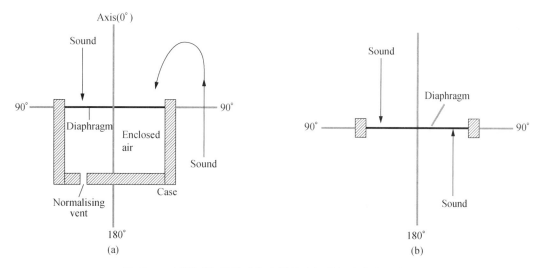

图 22-8 压强式和压差式传声器的声场作用力方向示意图

(三)按指向性

指向性是指传声器接收不同方向入射声波的能力。由压强式传声器原理可知,从各个方向入射的声源都可以无衰减的被振膜接收,因此压强式传声器属于全指向型传声器。由于传声器本身会对声波带来一定

的干涉,对于高频声源,全指向传声器在轴线0°之外的方向接收声波的灵敏度会受到影响,如图22-9所示。

而压差式传声器对各方向声波的接收强度情况要取决于振膜正反面接收能量的差值,从正前、正后方入射时,接收量最大,从左、右垂直方向入射时,接收量为0,通过计算可以发现,压差式的指向性图形非常像数字"8",因此也被称为8字形(双指向型)传声器,如图22-10所示。

图22-9　全指向传声器在不同频段的指向性图形　　图22-10　双指向传声器的指向性图形

在实际使用中,人们发现,很多情况下都需要对话筒背面的声音进行抑制,从而突出前方需要拾取的声源。全指向传声器和8字型传声器都不能很好地抑制背面声源,但如果把全指向和8字指向的振膜叠加,由于8字型传声器背面信号的反相抵消作用,就可以突出前方声源,减弱背面声音了,此时的指向性图形像一个心形,因此也称这种指向性为心形指向。通过控制全指向和8字型指向性的灵敏度大小,还能控制指向性的尖锐程度,因此又衍生出了宽心形、心形、锐心形、超心形等指向性。

由于直接将两种指向性的膜片叠加合成为一种新指向性会带来相位、频率响应等方面的问题,因此大多数传声器都是通过合理的声学和电学设计,直接在一个膜片上获得需要的指向性。有的传声器还采用可变指向性的设计,可以通过按键或旋钮选择不同的指向性。

(四) 其他

传声器还有一些其他的分类法和分类,比如,按振膜大小分为大振膜传声器和小振膜传声器,按安装佩戴方式分类可以分为手持式传声器、领夹式传声器、头戴式传声器,按功能分类可以分为录音传声器、测量传声器,按信号传输方式分为有线传声器和无线传声器等。

二、传声器的性能指标

除了上文提到的换能方式、指向性,还有一些其他评价传声器的性能的指标。

(一) 灵敏度

灵敏度指传声器的声电转换能力,当两支不同灵敏度的传声器拾取相同音量的声源时,灵敏度高的传声器能获得更高的输出电压,但过高的灵敏度有可能会使拾取信号过载,造成失真。电容式传声器的灵敏度普遍优于动圈式和带式传声器的灵敏度。

(二) 频率响应

频率响应是指传声器在恒定声压和规定的声波入射角度作用下,拾取不同频率声音的灵敏度特性,通常由频率响应曲线表示。理想的传声器应该对全频段都有一致的灵敏度响应,频响曲线应该是一条平直的水平线,但因为设计特点和制造工艺的原因,不同话筒会对某些频段做提升或衰减,如图22-11所示。

(三) 最大声压级

最大声压级是指传声器能在信号不发生失真(一般为总谐波失真3％以内)的前提下能接收声波的最大压强。最大声压级越高的传声器,拾取大音量声源时就越不容易发生过载。

(四) 信噪比

信噪比也就是信号噪声比,是指在一个给定的声压级(一般为94 dB)下,传声器拾取的信号电平与其

图 22-11 一种传声器的频率响应曲线

本底噪声电平的差值。传声器信噪比越高,拾取微弱声源的表现越好。

(五) 输出阻抗

输出阻抗是指传声器在拾取 1 kHz,声压为 1 Pa 信号时的输出电阻,阻抗过高的传声器容易受干扰,并且会在使用较长信号线传输时会有较大的高频衰减,导致声音失真,专业录音传声器的阻抗一般为 150~600 Ω,属于低阻抗传声器。

三、传声器的使用

传声器的选择一般要结合录音目的、声源特性、录音环境等因素进行分析,例如,声学测量和实验一般选用频响曲线尽量平直的专用测量传声器,而音乐录音则可以选用频响曲线有些起伏的录音传声器,从而利用其频率响应的不平坦特性提升或衰减某些特定的频段。再如,如果环境理想,可以选用全指向传声器,并通过适宜的距离控制,获得不错的直混比,这样能在较好地拾取声源的同时获得不错的空间感,而如果环境不佳,则考虑使用单指向传声器,避免环境带来的不良影响。

对于带式传声器,为了让充当振膜的金属带能够灵敏准确地反馈声波振动,需要将其制作得尽可能轻、薄以避免自重过大,这就导致它的结构比较脆弱,容易受损,所以在使用带式传声器时,要尽量避免强风和强震等容易损坏金属带的环境。此外,还要注意不要将带式传声器接在幻象电源打开的通路上,因为在某些情况下,外接电源可能会把金属带击穿造成振膜损坏,不过近几年市面上推出了有源带式话筒,是需要额外幻象供电的,只是这个供电是针对传声器内预放大电路部分的,而不是针对振膜部分。

电子管传声器在使用中要注意防潮,并且要轻拿轻放,因为电子管一般是玻璃制成的,很容易在强烈振动下受损。此外,电子管传声器需要与配套的专用供电盒和供电线缆一起使用,不能直接使用或接在 +48 V 幻象电源上使用。

使用单指向或双指向传声器时,要注意避免将传声器振膜过分靠近声源,因为这会使传声器在原有频率响应的基础上,对低频信号(一般为 500 Hz 以下)的拾取进行额外的提升,我们称其为近讲效应,如图 22-12 所示。有些传声器的说明书上会分别标出常规情况下的频响曲线和距离过近产生近讲效应后的频响曲线,以显示其低频的提升情况。

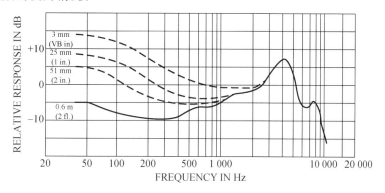

图 22-12 传声器在不同拾音距离下的频率响应曲线

使用手持无线传声器一般要注意握持的位置最好在传声器的中间,如果握持部位过于靠上,覆盖到网罩部分,会改变它原有的指向性,使其趋近于全指向性,影响声音拾取的清晰度,在扩声环境下,还可能会提升啸叫发生的几率。如果握持部位过于靠下,则有可能会遮挡传声器的内置天线,降低无线信号的传输稳定性。

第四节 拾音技术

一、单传声器拾音

对于单件小型乐器,一般只需要一支传声器进行拾取,为了获得较理想的声音,需要对传声器与声源之间的距离、位置、角度作合适的调整。可以以乐器的声学中心和声音辐射特性作为参考,尝试将传声器架设在不同的位置上进行试录,最终通过对比监听,确定最佳的拾音位置。需要注意的是,有时乐器声音辐射最强的区域并不一定适合拾音,比如萨克斯的喇叭口辐射的声能最强,但这部分能量主要来自中低频,而高频能量主要由管体上的音孔发出,所以我们通常选择在稍微偏离喇叭口的位置拾音,尽量让不同音区的声音拾取更均衡。有时还要考虑乐器发声原理和演奏法带来的影响,比如,铙钹在演奏时,会在两个镲片敲击处挤压空气,如果将传声器架设在正中间,会拾取到非常明显的气流声,所以应该避免在此位置架设传声器;再如,三角钢琴的踏板,管乐器的按键声,吉他的蹭弦、拨弦声,虽然属于演奏过程中自然发生的声音,但仍需要在录音中稍微控制,以避免影响声源的拾取。

二、多支传声器拾音

有的乐器或乐器组会有两个或多个音高或音色有明显差异的发声区域,这种情况就更适合使用多只传声器共同拾音,在后期制作时,根据需要,把不同传声器拾取到的信号按一定的比例混合到一起。使用多只传声器,要注意声泄露(Leakage),也就是串音的问题,避免传声器拾取到过多的其他声源内容,一般我们可以通过调整拾音距离、改变传声器指向性、调整传声器之间的轴向夹角等手段改善串音过多的情况。

此外,还要注意相位问题,我们假设在一个自由场内,两只性能完全一样的传声器以一个点声源为中心将振膜正面对称放置,那么这两只传声器拾取到的信号应该是大小相等,但方向相反的,如果将两只传声器拾取到的信号混合到一个通路里,是不会有任何信号产生的,我们把这种情况叫做相位抵消。在实际使用中,虽然很少会出现这种完全的相位抵消,但部分相位抵消的情况经常出现,当抵消成分过多时,将两只或多只传声器信号混合反而会劣化音质。因此,需要我们在混合信号前先对信号做一些处理,比如,使用两只传声器分别从上方和下放拾取小军鼓的上下鼓面,需要先对其中一支传声器拾取的信号做反相处理,再与另一只传声器拾取的信号进行混合。

除了拾取方向相反的情况,两只相同拾取方向的传声器在不同距离拾取同一声源时,也可能会在某些频段上的相位抵消,这主要是由于声源到达两只传声器的时间不一致造成的相位差导致的。为了解决这个问题,我们在架设传声器时需要遵循"三比一原则",即两只传声器的间距至少要达到各传声器到声源间距的三倍以上。

三、拾音制式

从双耳效应的介绍我们可以知道,人耳能够通过声源到达两只耳朵的时间差、强度差、相位差和音色差感知声音的方位。根据这种特性,在拾音时也有一些固定的传声器摆放规则,通过两只或多只传声器的组合,让拾取到的声音具有精准的声像定位和良好的空间感,使我们聆听到声像分布均匀,环境感丰富的立体声录音作品。

按照听音区域的范围不同,拾音制式可以分为立体声拾音制式、环绕声拾音制式和三维环绕声拾音制式等。从声像定位形成原理来看,还可以分为以时间差为基础的拾音制式(如 A/B 制式、Decca Tree 制式等)、以强度差为基础的拾音制式(如 X/Y 制式、M/S 制式、OCT-5 制式等)、时间差和强度差共同作用的

拾音制式（如 ORTF 制式、DIN 制式等）以及时间差和相位差为基础的拾音制式（如仿真头制式、AMBEO 制式等）。

有的拾音制式具有固定的拾音角度，还有的拾音制式可以通过改变传声器的间距、轴向夹角或信号比例来灵活调整其拾取的角度。在使用拾音制式架设传声器时，要结合传声器位置与声源的距离，以及当前传声器有效拾音角度大致测算出相应的拾音范围，应使拾音范围准确和均匀地覆盖声源宽度，如果拾音范围过大，会使声源的声像向中间挤压，导致两边声像稀疏，而拾音范围过小，会使声源的声像过于向两侧分散，造成中空效应。

拾音制式既可以作为主传声器单独使用，拾取整个空间的声音，也可以和为单个乐器或乐器组设置的点传声器一起使用，通过主＋辅助传声器的方式获得良好的空间感和细节表现，有的拾音制式还可以作为某一个乐器的点话筒，利用其拾音范围体现乐器本身的声像宽度特征。

第五节　信号的传输

音频信号主要通过线缆传输，现场演出等对移动性便携性要求高的场合还会使用无线电传输，但稳定性和音质欠佳。有线传输环境下，模拟音频信号一般只通过电介质传输，一根线缆单向传输一路信号，数字音频信号的传输特性由其所属的数字音频传输协议决定，根据不同协议的规定，数字音频信号可通过电介质、光介质传输或两种介质均可传输，其传输效率普遍比模拟信号的传输效率高，一根线缆通常可以传输多路信号，有的协议甚至还允许在一根线缆上双向传输多路信号。

常用的音频线缆包括单芯或两芯的屏蔽线，以及适合多通道信号传输的多芯电缆等，传输数字信号的线材还可能会有不同线芯阻抗的电线、玻璃纤维或塑料制成的光纤以及 USB 线、火线等。此外，由于网络域数字音频传输协议的推出和普及，网线也越来越多的应用到音频系统的连接中。要将线缆连接到音频设备上，还需要有对应的音频插头和接口，常见的插头有卡侬插头（XLR）、大三芯插头（TRS）、莲花插头（RCA）插头等，如图 22-13 所示。

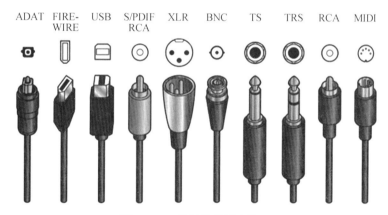

图 22-13　常见的线缆和接口

信号的传输可以分为非平衡式传输和平衡式传输，如图 22-14 所示。非平衡式传输一般使用单芯屏蔽线，线芯用于传输信号，屏蔽层接地，在长距离传输时会接收到干扰信号，产生噪声。平衡式传输一般使用两芯屏蔽线，两个线芯分正极（Hot）和负极（Cold）同时传输相同的信号，但负极信号的相位相反，传输过程中，虽然一样会接收到干扰信号，但信号到达接收端时会将负极信号的相位翻转，这样正常信号会变为同相，干扰信号变为反相，此时再将正极和负极信号合并，干扰信号就被抵消掉了。所以，平衡式传输可以使传输距离得到提高，抗干扰能力增强。不过要注意，不能单纯通过线材和插头类型判断信号传输的类型，有些特殊的使用情况会把平衡线缆的负极与屏蔽层短接，或直接将负极空接，因此还要检查线材的制作情况。

对于数字音频信号传输，还有一个因素决定信号传输的质量，就是同步。当两个数字设备相互连接并

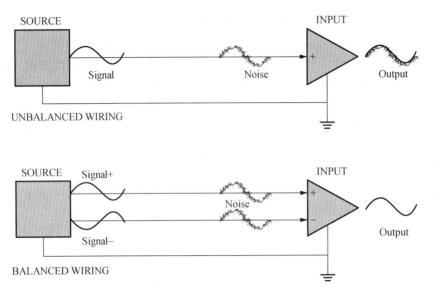

图 22-14 平衡连接和非平衡连接

进行信号传输时,如果接收设备并未按照与发送设备相同的频率和时点进行接收,那么到达的信号就可能会在时间上前后偏移,产生误码,导致噪声或失真。这种音频样本在时基位置上发生偏移的情况叫做时基抖晃(Jitter)。为了解决这个问题,我们主要使用字时钟(Word Clock),将两个设备进行同步,使其按照精准的时间对应关系进行信号处理。大多数数字传输协议可以在信号传输的同时传输字时钟信号,从而通过数字音频线缆在输入、输出端相互连接实现同步,少数设备只有输出端,没有输入端,那么需要通过独立的电缆,将字时钟从主设备输出到从设备。

综上所述,前、后级设备在相互连接前需要确定好传输类型、传输协议和接口、线材的规格和同步方案,这样才能确保线缆连接后,信号可以准确、流畅地完成传输。

第六节 声 卡

计算机作为数字录音系统的核心设备,需要承担所有输入、输出音频数据的处理任务。为了让不同类型和格式的音频信号和计算机交互,我们需要将不同种类的音频接口转换成计算机能接插的数据接口,这种起到信号的中转和辅助数据处理作用的设备就是声卡(Sound Card、Audio Interface)。

我们常见的声卡是计算机上的板载声卡,通过总线与计算机主板集成在一起,机箱上会设置 3.5 mm 的耳机输出和线路输入等接口,这种声卡可以满足日常的多媒体应用场景,但其功能远远达不到专业录音的要求。由于高采样率和多通路音频传输的需要,专业声卡一般采用独立安装的方式,与计算机上的总线接口相连接。早期的独立声卡使用计算机的 ISA、PCI 和 PCI-E 接口,因为这类接口固定在计算机主板上,所以声卡大多做成对应接口的电路板插卡,安装时需要打开机箱插到插槽上。后来,USB、火线、雷电、USB Type-C 等接口陆续在计算机上得到普及,声卡演变成一个独立的接口盒,通过一根数据线直接连接到计算机机箱上。

声卡最主要的功能是提供转接,为计算机提供外部的音频输入输出途径,我们把这类声卡称为接口卡。还有一种声卡没有任何音频接口,只有和电脑进行连接的总线接口,但它具备数字信号处理(DSP, Digital Signal Processing)功能,可以独立进行音频效果的运算,减少计算机 CPU 的工作压力,从而提升整个数字音频工作站的性能和稳定性,这类声卡属于 DSP 卡。现在的很多声卡既有 I/O 控制,能够提供转接功能,也有 DSP 能力。为了提高设备的集成度,很多声卡还移植了很多其他设备的元件和功能,比如在声卡上集成话筒放大器、监听控制器、AD/DA 转换器、带推子的控制器、字时钟源等,使声卡成为了一种聚合了多种功能的设备。所以,现在只需要传声器、声卡、电脑和必要的电源和线缆,就能完成简单的录音了。

为了让声卡在连接计算机后可以让其准确识别,我们需要安装对应系统版本的驱动软件。部分声卡还需要安装单独的控制面板软件,以实现其强大的接口路由和软件调音台等高级功能。也有一些声卡因为结构简单,功能简易,音频驱动格式也可以和系统兼容,所以无需安装驱动,直接插接到计算机上使用。

第七节　监听和重放设备

为了检查信号拾取的质量,并且在后期制作时还放工作站处理后的信号,我们需要将数字信号再转回模拟信号,并依靠监听系统重放出来。良好的设备性能和正确的设置方法可以让监听系统为声音的拾取和制作提供准确参考,使我们及时发现和解决录制过程中出现的问题。

录音控制室一般会配备至少一对监听音箱,与普通音箱相比,监听音箱具有更平直的频率响应和更好的瞬态表现,同时具有极少的声染色,在保证较高音频质量的同时,能够忠实地还原信号本身的声音。和拾音制式一样,音箱也有固定的摆放规则,我们称为重放制式,不同的重放制式对音箱的数量、高度、角度的要求也不一样。

监听音箱在设置上需要考虑几个因素,以立体声重放制式为例,首先要考虑房间因素,听音空间要做一些适当的声学处理,使房间具有均匀的反射,同时尽量控制听音区域的早期反射声,如果是在矩形房间内,音箱最好设置在前1/3处,且靠近前墙的中轴线位置对称摆放,如图22-15所示。

图 22-15　理想的监听音箱摆放位置

其次是听音人的因素,左右音箱的声轴与听音位置之间应该是一个等边三角形的关系,高度在22.2 m左右,接近坐姿时的人耳高度,如果音箱支架过高,可以微调角度使音箱略微向下倾斜,使高音球轴线指向人耳位置,但俯角不应超过15°,如图22-16所示。

图 22-16　监听音箱的高度和角度建议

最后,要考虑音箱与其他反射面的问题,如图22-17所示。为了避免音箱背后墙面的反射引起某些频率的相位抵消,可以把音箱嵌在墙面里,如果条件不允许,要使音箱和墙面的间距处于合理范围。此外,控制室内的控制台面、桌面、机柜、墙面都有可能带来不良的反射,可以根据声学测量结果对音箱的某些频段做提升或衰减设置,以补偿房间的声学缺陷。关于音箱能否横置使用、与后墙间距的限制、与听音点间距的限制等问题,各厂牌和型号的音箱都有不同的要求和建议,可以参考对应型号的说明书进行设置。

图 22-17 距离不当产生的后墙反射情况

监听耳机也是我们常用的重放设备,与监听音箱相比,监听耳机更灵活便携,对听音环境的声学特性没有要求,并且花费更低的成本就能达到与监听音箱相同的音质。不过耳机长时间佩戴的舒适度较差,并且对立体声声像的感知不如音箱容易。在控制室中,即使有监听音箱,有时也会使用耳机检查节目的细节。此外,在与声源处于同一空间录音时,为了避免音箱重放对拾音带来的影响,也需要耳机进行监听。

从听音方式来看,使用音箱听到的声音是音箱直达声与房间反射声的混合,使用耳机听到的只有直达声,二者听到的声音是不同的。大多数的立体声节目都是为音箱重放制作的,称为房间立体声节目,极少数节目是适合耳机重放的,称为人头立体声节目。

从节目制作角度来看,建议使用监听音箱来进行作品的录制,从音乐欣赏角度来看,则没有严格的要求,很多听音人都使用耳机聆听各类声音节目。

第二十三章 计算机交互与声音艺术

音频音乐与计算机的交融——音频音乐技术

第一节 计算机交互技术应用于声音艺术的发展概况

当声音艺术(Sound Art)遇到计算机交互技术之后,新媒体前卫艺术的发展不再仅仅局限于某些前卫艺术家和作曲家的行为,这样的艺术形式越来越大众化,成为当今艺术的主流文化之一。

"声音艺术"一词1990年代后期开始被频繁使用,1990年出版的作曲家丹·兰德(Dan Lander)和米卡·莱麻尔(Micah Lexier)编著的《艺术家的声音(Sound by Artisits)》一书中使用了该词汇。书中包括了布鲁斯·巴柏(Bruce Barber)、约翰·凯奇(John Cage)、伊霍·霍卢比斯基(Ihor Holubizky)、道格拉斯·卡恩(Douglas Kahn)、克里斯蒂纳·库比施(Christina Kubisch)、安娜·洛克伍德(Annea Lockwood)、艾文·卢西尔(Alvin Lucier)、克里斯蒂安·马克莱(Christian Marclay)、伊恩·默里(Ian Murray)、瑞塔·马凯尔(Rita McKeough)、迈克思·纳思(Max Neuhaus)等作曲家和艺术家的声音艺术论文。一共有35篇文章和声音艺术作品说明,以及21页的艺术家录音唱片目录。

"声音艺术"一词将极具个性的作曲家和艺术家概括到同一个范畴里,将语言很难阐述的新媒体前卫艺术用非常简单的表达方式加以提示,是非常有效的方法。该词汇与作品制作和呈现的手段无关,将原本不相干的音乐与美术联系到一起,而创作者活在当下,使用当下的技术手段进行创作是再自然不过的事情。"科技"一词没有必要特别提及,"计算机交互技术"也同样不需要特别指出。况且"科技"一词并非现代的产物,人类发展史不同阶段都有自己的"科技",未来也会有属于那个时代的"科技"出现。

"声音艺术"一词不会有时代局限性,它的易用性使得这个时代的艺术家们非常喜欢使用。安妮·劳克伍德在创作她的声音装置作品《钢琴花园》时就曾感慨,"声音艺术"这个词非常好用。她认为声音艺术一词是博物馆策展人们出于实用主义的目的而创造出来,用来说明艺术界将声音接纳进来的新情况。这显然代表了前卫艺术时期大多数艺术家的想法。而现在更多的作曲家喜欢用"声音艺术家"来概括自己的身份而非作曲家。因为传统意义上的作曲由于科技的发展越来越简单且贴近生活,甚至不需要认识乐谱,就可以在一些音序器软件里制作出音乐来。未来人工智能也有可能替代传统作曲。而声音艺术家可以使人联想到新形态的音乐艺术创新,从舞台上的交互音乐到可以在任何地方展示的交互音乐装置,这些创新性的行为已经无法用作曲家一词来概括。

声音艺术没有严格的框架,给予音乐家和艺术家最大的创作自由,符合了这个民主时代的自由氛围。与传统的音乐学习和绘画不同,"声音艺术"是一种打破一切旧有的艺术文化规则,充满可塑性的,"未完成(正在进行中)"的艺术形式。

在计算机诞生不久就有人尝试过人机交互技术,就如同人工智能的发展轨迹,人类的想象力和创造力总是比掌握的技术超前。本文的"交互"技术(HCI)是与艺术家创造活动相关联的人机交互式技术,并非游戏、大型主题乐园或军事上使用的那些。例如在1969年,美国计算机工程师米隆·克鲁格(Myron Krueger)受约翰·凯奇影响,参与创作了《Glowflow》,并提出了计算机交互的概念,将艺术与虚拟现实(Virtual Reality)相结合。关于《Glowflow》是由参观者的行动控制计算机,计算机控制环境的作品,在一个设定好的空间内,地面装有压力传感器、扩音器以及彩色管子,参观者可以通过触发地面的装置触发灯亮或发出声音。上世纪六十年代,前卫艺术家热衷于给自己的作品加入声音元素,而约翰·凯奇提出的"凡是声音只要当音乐来听,那就是音乐",颠覆了对音乐的传统观念,开启了声音艺术思维方式。

不可否认的是,在进入21世纪之前,想要创作计算机交互的声音艺术作品,大多时候需要类似计算机工程师角色的协助,艺术家开始直接使用编程语言工具进行创作要从2000年前后谈起。例如2001年出现的Processing和1999年出现的Max/MSP及其迭代版本(以及分支Pure Data)等。

现在,用来进行实时交互的可视化编程语言体系和过程化编程语言体系等种类繁多,对于艺术家、音乐家等非计算机专业的人而言更容易掌握。计算机的工具和技术在交互式声音艺术的创作过程中不再是制约作者的条件,在全世界范围内,特别是发达国家越来越多的高校设立艺术与科技专业和音乐科技专业,促使其发展迅速。

计算机交互技术应用于声音艺术之后出现交互式声音装置作品的艺术形式,具有声音要素的人机交互式艺术展览作品受到广泛关注,目前的声音艺术更多的指向这类作品。

第二节　声音艺术的发展潜力

我国教育部在2012年将"艺术与科技"录入高校本科专业目录的特设专业,属于设计学类,专业代码为130509T。而音乐类专业统一归入"音乐与舞蹈学类",专业代码1302。我国音乐科技学科虽然从20世纪80年代后期开始萌芽,但一直处于断续发展的状态,依据教育部设置的最新专业目录可知,其发展并没有对社会造成很深的影响,在深入人心方面与"艺术与科技"专业无法比拟,这种情况在国外也相类似。"声音艺术"的用语就是在这样的历史背景下被广泛使用的。

交互音乐或交互音乐装置等词汇是一个狭义的概念,音乐科技专业本身是一个交叉性学科,不仅仅音乐与科技交叉,音乐与艺术设计、视觉传达、建筑设计等专业也在进行融和交叉,最近也可见"音乐科技与艺术"的专业称谓。所有这些都无法涵盖音乐与科技与艺术文学发展的可能性。

今时今日,现代科学技术主宰者人们的日常生活,未来会更加渗透至生活的方方面面。而"声音艺术"所能涵盖的内容异常宽泛,虽然不适合将其用于专业学科的名称,但非常适合用来定义音乐科技与艺术门类的形态千变万化的作品。

人类、自然、宇宙、意识的根源。在生产力不够发达的时代,人们在教堂里感受宇宙和意识根源,利用宗教解释人类和自然的关系。随着生产力的不断发展,非宗教的科学成为最大的信仰,但科学并没能解释所有的问题,特别是关于意识的根源和宇宙意识等诸多问题。音乐和艺术仍然在唤起人类真善美方面发挥着至关重要的作用,而不是那些用来消磨时间的娱乐或者游戏。现如今,将疏离音乐厅的、生活节奏越来越快的观众集结在时间空间相对自由的声音艺术之中,与其他艺术形式一同,声音艺术作品正在担负着唤起人类真善美的责任。

第三节　计算机交互音乐

上一节中提及的交互音乐(Interactive Music),是计算机交互音乐的简称。

布列兹是法国国立音乐音响研究所(IRCAM)的第一任所长,他推进了利用计算机开发声学技术的方针,扩展了作曲技术和方法。正因为有了布列兹的主张和IRMCA的良好科研环境,在20世纪80年代前后才有条件利用计算机创作交互音乐作品。虽然从严格意义上来讲,布列兹在1981年发表的《应答曲》还不是真正的交互音乐,但该作品展示了IRCAM开发的4X技术,并预示了乐谱跟踪技术的可能。

针对计算机介入到交互音乐的创新性,布列兹谈到"在遵从演奏者感性和意志的同时,不是不可以让计算机也实时地进行演奏,也就是说通过使用计算机而扩大人类知觉是可能的。"IRCAM的目标并不是简单地把模拟时期手法移植到数码器材上,而是将计算机的可编程功能、自动控制技术、以及交互性手法运用到现场电子音乐的创作中来。80年代,利用4X创作的交互音乐作品有飞利浦·马奴利(Manoury, Philippe)的《木星》《冥王星》等。

图23-1是4X机器。4X,是实时数码合成器

图23-1　4X机器

系统 Sogitec 4X system 的简称,是 1976 年 IRCAM 开发的数码声音处理终端,可代替模拟电子电路进行变频处理,是为了利用计算机实时进行数字声音处理所设计的硬件产品。

"从 1989 年到 1990 年,4X 的后续机种 ISPW(IRCAM Signal Processing Workstation)被开发出来,实时数字声音处理变得更快速,1991 年的萨尔斯堡音乐节上,与新开发的主机计算机 NeXT 相结合,利用 ISPW+NeXT 的系统进行了演出"。ISPW 体积较小,可以插入计算机内使用,4X 由于体积庞大造价昂贵,一台也没有卖出去,而 ISPW 的价格相对低廉,造访过 IRCAM 的作曲家之中有许多使用这套系统。例如,芬兰的女作曲家卡佳·萨丽亚诺(Kaija Saariaho)为 ISPW 与长笛作的《NoaNoa》(1991 年),为 ISPW 与大提琴所作的《草原(Prés)》(1992 年);马奴利的 ISPW 与女高音独唱曲目《反响(En Echo)》等。80 年代在 IRCAM 工作的作曲家兼工程师考特·里皮(Lippe Cort)将早期利用 4X 创作的曲目都移植到 ISPW 上,并且在 90 年代使用 ISPW 创作了若干作品。

继开发了硬件设备 ISPW 之后,IRCAM 不再对开发硬件感兴趣,而是把注意力集中在软件开发方面,米勒·帕克特(Puckette, Miller)开发的 Max(1988)是具有代表性的可视化编程语言之一。至此,布列兹统帅的 IRCAM 在短时间内使前卫音乐得到飞速发展,并成为拥有先进技术的世界上最被关注的研究中心。但是,1991 年布列兹辞去了所长一职,此后的 IRCAM 除了研究之外,更多精力放在了利益产出方面,研究成果的商品化、参与商业开发、教育等,其活动涉及领域广泛。

在此机构转型的影响下,曾参与开发的美国工程师们陆续回国发展,帕克特也是其中之一,他回国任教并开发了免费的、一时超越了 Max 的可视化编程语言 Pure Data(PD)。其中增加了实时音频处理功能。在此影响下,1999 年作为商品上市的 Max/MSP(简称 Max)移植了这种音频处理功能,MSP 也是帕克特全名的缩写。

由于可以直接实时处理音频,2000 年以后的交互音乐作品数量激增,规模也越来越大。卡佳·萨丽亚诺创作了歌剧《遥远的爱(L'amour de loin)》(2000)和《阿德里安娜母亲(Adriana Mater)》(2006),合唱配置在舞台里面,用麦克风扩声至会场音箱,使用了声相移动等手法,交响乐队与现场电子进行了融合。但事实上,现场电子音乐里使用的乐器越多,可以使用的计算机处理功能越受到限制,所以常见只为独奏乐器或同组乐器而作的现场电子音乐作品。

2006 年,Windows 版本的 Max 问世,赢得了更多用户;与此同时,带有可实时处理视频、3D 以及行列处理等功能的 Jitter(2003)也被追加在 Max 的功能里。PD 的扩展版本此时也增加了图像视频处理功能。至此,原本为现场电子音乐设计的可视化编程语言进入所有艺术家视野,音乐与美术的交叉促使产生一批新型艺术家,他们有些自称为声音艺术家,有些自称为新媒体艺术家。

一、交互音乐的概念

现在交互音乐的概念已经沉淀下来,"计算机逐渐成为社会各行各业的工具。在这样的背景下,交互式这个词汇被广泛使用,但对其含义存在误解"。关于"交互式"这个词汇在各个专业领域里都有不同的含义,要按照不同专业领域作不同的说明。

交互式含有"演奏者与机器之间存在着某种类型的循环声反馈"的意思。如果合奏没有指挥,各个演奏者必须一边听其他合奏者的演奏一边确定自己该如何演奏,像这样给机器加上"耳朵"的功能,演奏者与机器能够互相听取演奏信息,从而进行演奏的方式是有必要的。也就是说,与人类的合奏行为相类似,机器也参加到演奏活动中,这种方式称为声反馈(Feedback)。在反复发生声反馈的过程中,建立演奏家与计算机的关系,这种关系即为交互式关系。以上是里皮对现场电子音乐领域里交互式概念的解释。

这种交互式应用在现场演出里即是交互音乐。与以往不同,交互音乐所研究的是演奏问题、交互所引起的演奏者与机器之间的关系问题,甚至探究作品中的计算机功能等问题。

对于交互音乐进行解说的还有日本音乐学者水野(Mikako Mizuno):

"交互音乐用语是指包含有信息处理技术的交互,其原则是以演出或者演奏为前提进行创作的作品。因此,在受容阶段,受容者接触或者某些动作触发反应,这些反应是该作品的根本,这种装置性的展示作品不能包含在交互音乐之中。这个用语已经持续使用了 20 年以上,例如法国的布尔日电子音响音乐祭的作

品分类,还有2003年以后的IRCAM的Resonance中的分类系统里都参照可见。"

总之,交互音乐是演奏者与计算机之间能够互动,拥有把演奏中抽出的音乐性特征进行变形处理或激励计算机生成音乐片段的交互系统。

另外,罗伯特(Rowe,Robert)总结交互音乐系统是"对于音乐性的输入进行应答,并改变其反应的系统"。与其让人类在现场进行操作,不如让计算机放任自由,依据这样的思想,罗伯特设计了自己的交互音乐系统"Cypher"(图23-2显示了一个计算机反馈的过程)。与里皮的交互音乐思想有所不同的是偶然性发生的比率,如果重视系统的稳定性和控制性,系统的偶然性势必减少;但实时变形处理的潜力会得到扩大。对于重视偶然性和即兴性的作曲家而言"控制"确实仍旧是一个课题。当然,"交互性是一个非常复杂的领域,现在恐怕才刚刚开始考察人类与机器之间的关系,我(里皮)认为这之后会长期地发展下去。"

图23-2 Cypher交互音乐系统的一个计算机反馈过程的例子

在音乐的领域里,交互音乐逐渐衍生出交互式声音艺术(也称交互声音装置),长年关注计算机技术变迁的长嶋洋一就科技的发展与音乐的关系作过以下陈述。

"算法作曲是计算机音乐的一个领域,首先最初由迷你计算机实现了实时化处理,并非预先计算的结果输出,而是在演奏的同时通过'作曲'行为产生了结果;接着,使用MIDI信息的表演部分被实时化。随着计算机的性能不断提高,演奏者与计算机呈交互式的关系,计算机可以实时作出响应"(长嶋1992)。

笔者在论文《电子音乐中的交互式音乐潮流》(2018)一文中讨论了其术语概念以及相关问题,并总结了交互音乐的四个要素,分别是:①真实乐器输入;②实时电子性处理;③实时声场控制;④演出中的偶然性。

二、交互音乐之于声音艺术

虽然交互音乐的发展对艺术界产生了重大的影响,但就交互音乐而言,还处于初级阶段,发展远没有交互式音乐装置艺术迅猛。因为它仍然有许多问题亟待解决。例如,IRCAM的交互音乐建立在乐谱跟踪系统基础之上,即便近几年除了跟踪音高之外,技术发展到可以跟踪节奏,但每次演出仍然会有至少5%的演奏出现计算机无法识别的现象,需要手动接续。所以,每次演出都需要技术人员监视,以便随时调整。

与IRCAM所推崇的这种交互音乐有所不同,不使用乐谱跟踪系统的交互音乐也在IRCAM出现过,只是少数技术人员兼作曲家作为个人兴趣研究实现的。这样的交互音乐通常不会在演出中出现系统停止的问题,但在控制计算机生成方面非常困难,完全的即兴会带来两种结果:计算机生成部分非常简单,或者异常复杂。这样的状况直到2000年以后才逐渐得到一些改观。

两种实现交互音乐的技术所反映出来的是对"偶然性"的容忍度,对于严谨的传统作曲家而言如果乐谱跟踪系统可以实现百分百的辨识率,会更容易接受。

再例如,马奴利创作四部作的时候发现:乐器越多,编制越大,计算机所能做的事情越少。这是科学技术的问题。因而,目前交互式计算机音乐的形态多以独奏乐器加交互系统完成,这很显然满足不了作曲家的多样化创作需求。

交互音乐创作的技术难度远远大于声音艺术。交互音乐系统需要对应的是专业的演奏家和作曲家，而交互式声音艺术所对应的交互者是普通的展览参观者，交互系统不能设置得过于复杂，让人无法完成体验或不容易感知其中关联。在声音艺术已经常态化的今天，更多的作曲家投身到声音艺术作品的创作中来，艺术类高校更是主张培养全方面交叉型艺术人才，这样的举措和发展现状符合现实条件。

交互音乐昨天的形式如果说是现场电子，那么交互音乐的今天已经不仅仅是一种舞台上的传统乐器与计算机互动的表演形式，已经扩展为以人机交互为特征的交互声音装置、交互装置的舞台实时演出等。这些发展只有一个目的，让更多的人参与到现场演出中，体验"演奏"和"创作"电子音乐的乐趣和美好。

三、人机交互形式的重要性

孩子在看电视的过程中大脑思维几乎处于停滞状态，被动接受媒体信息，并且无法分辨真实与虚构。流行音乐千篇一律套路化，而且播放形势多为媒体，也是被动接受媒体信息的状态，不会刺激人的思维。结局像毒品和宗教一样，带给人的是麻木精神和消遣过剩能量的作用。这使现代人看起来更像个傻瓜。

与此不同，即便是出门听一场演唱会，也会经历选择谁的演唱会、了解歌手和乐队、思考演唱会风格以便确定装束、邀请朋友一起前往，现场与歌手互动，演唱会结束后与朋友聚餐，持续高涨的热情等等一连串的程序。古典音乐会更是有一套欣赏音乐会的规则，一度欣赏音乐会成为上流社会的社交礼仪，音乐厅成为高雅的社交场所。

礼仪和规则是人类文明至关重要的一部分，如今的社会流行快餐文化，能省则省，过于便捷和快节奏在人们之间隔离了一道无形的墙，即便是邻里也不相识，更无需社交。一些发达国家和地区的年轻人一天说不到三两句话，30岁出头就得了青年型老年痴呆症。交互是人类的天性，艺术家不是一份工作，是人类美育产品的创造者，好的艺术作品可以熏陶出更多的艺术家。

在未来，社会文明的进步和科学技术的发展会提高人们的生活水平，人类会更多地追求高层次的交互体验和创造行为。而音乐家的创造场所也从音乐厅发展至画廊、美术馆、建筑本身、街景、公园甚至城市环境的方方面面。这种音乐形式符合人类的天性，对美育智育的发展有益处，具有广阔的发展前景。

音乐家有机会参与声音艺术创作，是因为其核心技术一部分来源于交互音乐，还有一部分来源于音乐家的修养和品位，剩下的部分则来源于未知的需要探索的领域。

第四节　计算机交互与声音艺术的思想理念

在现代音乐（与前卫艺术同时代）发展的进程中，对声音艺术的发展起到最关键作用的是早期IRCAM的美学思想，它激发了一代音乐家和科学家的原创力，并藉由这股力量开创出新的艺术门类。布列兹任IRCAM所长的时候，以发展艺术文化为宗旨，完全不考虑商业利益，促成了音乐科技的变革性发展。1991年，法国政府对布列兹的不满已经"忍无可忍"，每年为其投资的3千万法郎貌似颗粒无收。布列兹不愿意将IRCAM转型为赢利机构，遂辞掉所长职务。至此音乐科技的高速发展进入淡出期，从2000年之后进入平稳阶段。好的一方面，继任所长积极推进软件商业化并出版学术期刊，涉足教育领域等，IRCAM的技术和布列兹等艺术家的思想在全世界范围内得到广泛传播，促进了声音艺术的发展繁荣。

声音艺术有四个要素：激励信息的输入、实时电子处理的要素、实时虚拟声场的塑造、不可预测的输出结果要素。其中对"不可预测"的理解是计算机交互与声音艺术的美学内涵。目前的计算机不具备创造能力，严格按照程序命令执行，计算机算法作曲也不是一种创新能力，是在一定条件之下的随机或模仿。只有激励信息的输入是人为参与的，含有不可预测的要素，是人机交互的核心创造力。在音乐发展的历程中从来都不缺乏这样的部分。本文分别从"即兴""偶然性""结构化的即兴""被控制的偶然性"几个部分剖析声音艺术中"不可预测要素"的内涵。

一、即兴与偶然性

即兴这个概念从有音乐开始便存在，乐谱记录的信息越少，要求的即兴能力越强。因为完全按照乐谱演奏根本无法还原音乐的本来样貌，乐谱似乎只是为了刺激演奏者回忆音乐而存在的一种激活信号，用笔记录下来的信息是少之又少，即便是现在的西洋音乐乐谱已经精确到让初学音乐的人以为按照谱子演奏即可。然而对于懂音乐历史和规则的人而言，那样的乐谱即便全部能读懂也仅仅表达了音乐的50%，另外50%是"看不见的细节处理"和即兴发挥的部分。按照乐谱来学习的好处是让音乐教学更加容易，如果老师教的仅仅是乐谱读法，那么学到的也只是乐谱，而非音乐本身。只有真正的音乐教育才能陶冶情操和开发智力。

一些民族音乐，例如印度的音乐有按照规则进行即兴合奏的形式，这样的音乐完全不依赖乐谱。亚洲的民族音乐更是多用口传心授的方式，依靠不怎么靠谱的人类记忆，对音乐的演绎可想而知会有不确定性，有时甚至需要即兴接续。即兴正是音乐带给人快乐的地方，试想一个孩子学了七八年的钢琴，不看谱子不会演奏，或者即便不看谱也是把乐谱牢记在心里，一旦记忆断片儿就无法演奏下去，孩子在学习钢琴的过程中完全体验不到快感，如同一个读谱机器人一般。这是一种误入歧途的音乐学习法。培养即兴能力是音乐学习的一个关键环节，即兴也是让音乐充满生命力的要素之一。

没有一个大音乐家会排斥即兴的要素，这也是为什么施托克豪森跟布列兹批判具体音乐的原因，没有现场表演，就失去了音乐的鲜活生命力，只是把音频固定到媒体上，生产出来一成不变的"死亡"音乐。

诚然，现代社会通过对音乐品质的下降（例如 MP3）和妥协（例如随身听文化）实现了全民可以很容易享受到音乐文化，更多的人参与到音乐的欣赏、创作和游戏之中。这是媒体音乐的优势。但实际上也让很多无趣的甚至低俗的音乐流行起来，以经济利益为主导的社会又催生出所谓的主流文化，影响大众的审美。有多少人能在拥挤的快节奏城市里悠闲一刻，与朋友盛装出行去音乐厅欣赏一部伟大的歌剧呢？那些宝贵的人类文化遗产，在这个虚拟媒体世界里终究会消失吗？

音乐随着科学技术的发展，衍生出电子音乐的分支，有着古典音乐文化底蕴的音乐家们为电子音乐找到的出路就是交互音乐，它与其他被固定下来的电子音乐的不同之处在于拥有偶然性。

即兴这个词汇如果说历史久远，并是人类的主观行为，那偶然性是一种不可控或者不可预测行为，它依赖随机（目前 AI 作曲还无法进行有效的即兴合奏）。简单讲，"即兴"属于与主观行为有关的概念；"偶然性"属于客观行为相关的概念，类似机器行为。例如计算机严格执行代码命令，唯一看起来似乎有自主性的是输出随机数（多数情况下由某种算法来控制）。

本书提及的作曲家中约翰·凯奇的音乐理念里有很多即兴的因素，罗伯特·洛的交互音乐系统 Cypher（一个自动交互式音乐软件）可以与古典音乐、现代音乐和爵士乐的演奏进行交互，其中的即兴因素也是必不可少的，特别是计算机根据爵士乐演奏家的即兴作出响应的时候，需要实时对和声进行解析判断，在音乐规则基础上即兴生成应答。

二、被控制的偶然性

布列兹创作《应答曲》的时候，技术手段还没有那么丰富。在演出时，交响乐团和会场角落里的六个独奏者都要看指挥的指示进行演奏——因为布列兹的指挥是即兴的，这也是布列兹的"被控制的偶然性"观念的反映，是该作品的一个重要特征，体现了现场电子音乐的融通性、自由性。实现这一演出的技术就是乐谱跟踪系统。

受到布列兹影响的菲利普·马奴利对偶然性的控制可以说达到了极致，马奴利的交互音乐也主要使用乐谱跟踪系统，理论上可以对电子音的输出进行全面控制，但又要防止过于死板，其系统生成应答时也频繁使用了马尔科夫链。在最大化尊重作曲家的意志和毫无通融性而言的计算机之间，IRCAM 一直在深化研究精细控制工具的手段，用于交互音乐的创作和演奏。偶然性被认为是演奏时发生的不可测因素造成的，是伴随实时演奏不可避免的现象。马奴利关于偶然性的想法与古典音乐的二次创作有共通之处，即在演奏的时候发生的不可控因素，这种因素是由演奏家造成的，计算机接受之后通过相同的或不同的处理

进行反馈。

2007年马奴利针对自己的作曲过程作了如下描述"通过作曲化思考被创作出来的音乐过于复杂，不可能是即兴演奏的结果。古典音乐的作曲就是不断重复思考、再检讨、修改、重写的过程。"特别是构造复杂的音乐，不可能通过即兴而创作。因为，一边演奏一边思考那样的音乐从时间上来讲是不够的。而且，一个音乐被创作出来的顺序，不一定是演奏的顺序。即兴演奏是一种有个性的现场表演，与作曲活动完全不同。

计算机总是严密执行命令产出固定结果。乐谱跟踪系统在初期，高识别功能对演奏者的音准度要求很高，并且只能作出固定的响应。然而，人类的演奏或者演唱并不会像机器一样准确且一成不变，这就要求计算机默认一定范围内的音高为某音，才能预测出正在演奏乐谱的哪一部分。这样的一个音高范围也可以为计算机带来多种响应的可能，增加计算机输出的随机性。因为这个"幅度"，刻板的计算机也可以增加声音生成的自由度，这样的自由度就是马奴利所谓的"偶然性"，是布列兹的"被控制的偶然性"观念的延伸。

马奴利的偶然性表现在，对一个音高范围内给出多种响应，而并非只对一个赫兹数有反应。例如一个标准音 A 设定在 430～450 Hz 之间，并非只对 440 Hz 有反应，在上述范围内依据马尔科夫链算法，给出多种响应的可能。声音艺术作品里的不可预测要素，其内涵也是如此。而并不是毫无管理的随机或即兴。

附录 音频音乐技术领域实用工具

附录一　音频与音乐科研数据库

从古至今,音乐一直是丰富生活的重要元素,关于音乐的研究从未停歇。近年来有许多学者为此做出了贡献,他们通过实验或者信号处理等技术收集制作了用于科研的音乐数据集。本文将简要介绍几个常用的音乐科研数据集。除此之外,本文还将附上一些与音乐研究相关的其他数据集以供大家研究参考。

一、Million Song Dataset

Million Song Dataset 是一个百万级规模的超大音频数据集,包含了 1 000 000 首当代流行歌曲的音频特征和元数据。值得注意的是,它只包含这些歌曲的特征而并不含有任一首歌曲。当然,它提供了代码让我们可以从其他服务(例如 7digital)上得到这些歌曲。这个数据集旨在鼓励商业规模的算法研究,为评估研究提供参考数据集,作为拥有 API 的大规模数据集为可能的研究提供选择,帮助新的研究者进入音乐检索领域的研究。

Million Song Dataset 由几个内容互补的数据集组成,如表 1。Million Song Dataset 的论文引用量高达 533 次,其中不乏一些贡献非凡的研究:Deep Content-based Music recommendation 基于此数据集提出了使用深度学习网络的音乐推荐方法,其效果对比传统的音乐推荐算法有明显提升;MLBase:A Distributed Machine-Learning System 使用此数据集开发了一套完整的分布式机器学习系统,不仅仅是专业的科研人员可以使用,没有专业背景的用户也可以用其完成机器学习任务,甚至可以对其模型进行实时优化。Million Song Dataset 的规模之大、特征之多样、接口之丰富为音乐科研工作提供了重要资源。

表 1　Million Song Dataset 的 7 个子数据集

数据集	数据内容	链接
Secondhand Songs Dataset	Songs	labrosa.ee.columbia.edu/millionsong/secondhand
musiXmatch Dataset	Lyrics	labrosa.ee.columbia.edu/millionsong/musixmatch
Last.fm Dataset	song-level tags and similarity	labrosa.ee.columbia.edu/millionsong/lastfm
Taste Profile Subset	User Data	labrosa.ee.columbia.edu/millionsong/taSteprofile
thisismyjam-to-MSD MAPping	more User Data	labrosa.ee.columbia.edu/millionsong/thisismyjam
tagtraum Genre annotations	Genre labels	www.tagtraum.com/msd_Genre_Datasets.html
Top MAGD Dataset	more Genre labels	www.ifs.tuwien.ac.at/mir/msd/

二、McGill Billboard

Burgoyne 等人为 ISMIR 2011 中出现的 BillBoard 榜单(1958~1991 年)歌曲片段(1 000 个)以及少部分 MIREX 2012 中出现的音频(300 个)标注了和弦,发布为 McGill Billboard。但是由于部分歌曲的版权原因,现有的 2.0 版本中只包含了 740 个音乐片段,这些音乐都满足 CC0 协议。每个音乐片段的注释信息包含了 SALAMI(Structural Analysis of Large Amounts of Music Information)结构信息,并标注了时间戳及和弦信息,如表 2。

表 2　McGill Billboard 数据集标注内容

标注字段	示例	表示信息
Title	I Don't mind	曲名
Artist	James Brown	歌手

(续表)

标注字段		示例	表示信息
Metre		6/8	节拍
Tonic		C	音调
with Timestamp	Capital letters	A	本身无含义,用于标记声部的相似性
	Plain Text strings	maj	传统的音乐结构名
	Chord annotations		和弦分割
	Leading instruments	(guitar)	主要乐器

McGill Billboard 为音乐的结构分析提供了语料库,许多音频领域的科研工作者使用此资源进行了各种科研工作,尤其是在音频和弦识别技术上:Mauch 等人基于此数据集开发了 ADT 工具盒(Audio Degradation Toolbox),可用于分解真实世界中的不同声音;Chen 等人在此工作的基础上建立了音频和弦的识别系统;Pauwels 等人在此数据集上测试评估了各种和弦识别算法,并提出了严谨的评估模型;除此之外,McGill Billboard 还为 Peeters 等人定义 MIR 语料库描述标准的工作提供了素材。若是想要对音频的结构分析、分割等工作进行更加深入的研究,McGill Billboard 可以为其提供帮助。

三、Artist20

使用歌曲特征进行统计分类是现在音乐识别研究的主流方法。尽管学界中的一些比赛,例如 MIREX,很大程度上鼓励了相关数据集的建立,但通用数据集的缺少依旧是研究中存在的问题。尤其对于一些特定的识别任务,数据尤为缺少,比如最近热门的歌手识别任务,Artist20 因此而生。Artist20 收集了 20 位歌手的专辑歌曲,每位歌手根据时间顺序收录了 6 张专辑,总共 1 413 首歌曲。除了根据歌手专辑分类的歌曲之外,该数据集还提供了歌曲对应的低层音频特征(MFCC 和 Chroma),如表 3。为了规范数据集使用效果,Ellis 等人为数据集中的音频设置了标准训练集(每个歌手 3 个专辑)、验证集(每个歌手 1 个专辑)和测试集(每个歌手 2 个专辑)。同时,他们还设置了相应的 6 倍训练/测试模型(5 张专辑做训练集,剩下 1 张做测试集),并使用高斯模型进行了歌手识别测试,测试效果良好。

表 3 Artist20 数据集内容

数据文件	文件内容
Artist20-mp3s-32k	单声道音频文件(MP3 格式)
Artist20-mfccs	音频对应的 MFCC 特征
Artist20-chromftrs	音频对应的 Chroma 特征
附加工具	功能
Artist20-Baseline	识别效果测试代码
Kevin Murphy's HMM toolbox	MATLAB 工具包

Artist20 为歌曲的内容识别提供了素材,尤其适合歌手识别相关的研究任务。Termens 等人在歌曲风格的识别研究中使用了此数据集。除了音乐风格识别之外,从包含了各种乐器声的复调音频信号中提取歌声信号也是现在音频识别的难点。Fujihara 等人基于 Artist20 分析了大量歌曲中的声音信号,提出了一种新的歌声建模方法,并将其运用到了歌手识别等任务中,取得了不错的结果。除了如上所述的一些传统歌曲内容检索研究外,Artist20 还在一些非常有意思的研究中做出了贡献,如 Bardeli 对于动物声音的相似性研究,Chan 等人对于歌曲模式特征的自动提取研究,以及 McFee 等人的歌手推荐系统开发工作。

四、Saarland Music Data

对音乐工作者而言,计算机已经成为其不可或缺的工具。我们使用计算机储存、处理、分析,甚至生成音

乐。为了促进科研工作者和音乐家们的合作研究，Saarland Music Data 为其数据集中的音乐配备了 MIDI 格式的音源文件。这些 MIDI 文件是由 Hochschule für Musik Saar 工作室召集学生使用钢琴弹奏录制而成。这不仅为音乐分析提供了基础材料，还方便了音乐生成工作，甚至为音乐教育的进步作出了贡献。

考虑到 Saarland Music Data 中包含的各种数据，尤其是其中开放版权的音乐及其 MIDI 文件，科研工作者在多种音频处理任务中都可以使用此资源，比如音源分离、音频参数化、表演分析和乐器均衡化等，如表 4。Ewert 等人基于此数据集分析了多种音源分离的方法，并指出了这些方法在创新应用和创新接口中的潜力。Chien 等人在分离语音/音乐及歌唱声音时提出了一种基于贝叶斯非负矩阵分解的新的音源分离方法，他们使用其提出的新方法（BNMF）和标准 NMF 在 Saarland Music Data 数据集上进行了实验，实验结果表明他们的研究在规范信号扭曲率上取得了进展。Ewert 进行了音乐合成、音频匹配和音源分离的综合研究，并提出了一套系统化的研究理论。在他的研究框架中，Saarland Music Data 是用于评估各种音频处理方法的重要资源。Yang 等人同样在其语音/音乐分离任务中使用了此数据集。由此可见，Saarland Music Data 为音乐信息检索研究提供了支持，尤其是在音源分离相关的任务中表现出色。

表 4　Saarland Music Data 数据集

数据集文件	文件内容
SMD Music Recordings	50 首音频音乐（MP3 格式）
	50 首音乐对应的 MIDI 文件
SMD MIDI-Audio Piano Music	200 首西方古典乐（MP3 格式）
	200 首音乐对应的注释文件（CSV 文件）：包含了主音、风格、和弦等信息

五、emoMusic

除了音频的声学特征、结构特征之外，歌曲中所蕴含的情感也日益受到关注。Soleymani 等人使用众包方法召集受试者进行实验，对 1 000 首歌进行了情感标注，制作了用于音乐情感研究的 emoMusic 数据集，如表 5。数据集中的歌曲来自 Free Music Archive（FMA），且都是 CC 认证歌曲，因此我们可以得到所有完整歌曲。emoMusic 使用愉悦度-唤醒度二维情感模型来表示情感，受试者在听歌过程中感知到的情感变化以及对整首歌的情感感知都会被记录下来。Soleymani M 等人还设计了一套受试者评测机制，参与实验的 1 000 名工作者只有 287 名成功通过测试然后参与到了歌曲的标注工作中。

表 5　emoMusic 数据集内容

数据集文件		文件内容
Songs		实验歌曲片段
default_Features		低层声学特征
annotations	arousal_cont_Average	唤醒度动态打分（均值）
	arousal_cont_std	唤醒度连续打分（标准差）
	valence_cont_Average	愉悦度连续打分（均值）
	valence_cont_std	愉悦度连续打分（标准差）
	static_annotations	静态情感标签
	songs_info	歌曲元信息

emoMusic 实验设计合理严谨，其作为音乐情感数据集在情感计算领域广受欢迎，对其他科研工作者的实验设计也颇有启发。MediaEval 2014 将 emoMusic 作为"Emotion in Music"主题的基准数据集；

Markov 等人使用此数据集进行了音乐风格和情感识别的研究,在识别效果上取得了显著的进步;Weninger 等人从 emoMusic 中提取出深度神经网络的训练数据,开发了一套在线的音乐动态情感分析系统;Soleymani 等人在此数据集的基础上比较了一系列的音乐情感分析方法,为音乐情感计算领域的研究者提供了启示和建议。不管是研究音乐情感算法或是拟建立自己的情感数据集,emoMusic 都是很好的研究材料。

六、DEAPDataset

音乐情感研究不仅仅与心理学有关,还与生理学有密切的联系。填补情感线索与情感状态之间的语义鸿沟是情感计算的主要任务。为了给基于生理学的音乐情感研究提供更加丰富的研究材料,Sander Koelstra 等人通过网站和实验建立了 DEAPDataset 数据集。该数据集由两部分组成。

(一)用户情感标注

这些数据来自一个在线自评估网站(Online Self-assessment),在这个网站上有 120 个 1 min 的音乐视频,每个音乐视频由 14~16 位用户在唤醒度、愉悦度和支配度三个维度上进行打分。

(二)生理实验数据

包括 32 名参试者的打分、生理记录和面部视频。实验材料是上述音乐视频的 1 个子集(40 个)。当参试者观看音乐视频时,他们的脑电等生理信号会被记录下来,看完之后会对他们所观看的视频进行打分,其中 22 位参试者的面部(正面)活动也被记录了下来,如表 6。

表 6　DEAPDataset 数据集内容

数据集文件	文件内容
Online_Ratings	自评估网站上的所有打分
Video_list	音乐视频名称及其在 YouTube 上的链接
Participant_Ratings	实验中的参试者打分
Participant_questionnaire	实验前的参试者填写的问卷
Face_video	22 位受试者的实验正向面部视频
Data_original	未处理的原始生理数据
Data_preprocessed	预处理后的生理数据

DEAPDataset 对基于情感和生理的音乐研究提供了有效的帮助,尤其是在脑电与情感的研究中起到了相当大的影响。例如 Jenke 等人就使用这些数据研究了情感识别中的脑电特征提取和选择;Jatupaiboon 等人基于此数据集开发了基于脑电的幸福实时追踪系统。除此之外,DEAPDataset 中的面部活动记录也具有相当的研究价值:Koelstra 等人结合该数据集中的脑电信号,研究了面部表情特征和情感标签之间的映射关系。实验结果表明脑电信号和面部表情在情感识别任务中是可以互补的。大量类似的研究向我们展示了 DEAPDataset 在音乐情感研究中的价值。

七、PMEmo Dataset

除了脑电和面部特征之外,用户的皮电变化也可以反映其情感状态和变化。为了给基于生理学的音乐情感研究提供更加丰富的研究材料,浙江大学的张克俊老师团队建立了 PMEmo Dataset 数据集,如表 7。该数据集在包含生理信号的音乐数据集中拥有目前最大的被试量,主要包含了三部分数据:

(一)流行音乐副歌部分

PMEmo 数据集中的音乐都来自世界著名的音乐榜单,包括 BillBord Hot 100、iTunes Top 100 和 UK Top 40 Singles。为了减少被试的认知负载,作者采用这些流行歌曲的副歌部分作为情感刺激材料(副歌往往包含了整首歌最具代表性的情感)。

表 7 PMEmo Dataset 数据集内容

数据集文件		文件内容
Chorus		流行歌曲的副歌片段
EDA		被试皮电信号记录
Metadata		歌曲信息（作者、歌曲名、歌曲 ID、文件名）
Features	dynamic_features	260 维的局部音乐特征（每 0.5 s）
	static_features	6 373 维的全局音乐特征
Annotations	A_dynamic_mean	唤醒度动态打分均值
	A_dynamic_std	唤醒度动态打分标准差
	A_static	唤醒度静态打分均值和标准差
	V_dynamic_mean	愉悦度动态打分均值
	V_dynamic_std	愉悦度动态打分标准差
	V_static	唤醒度静态打分均值和标准差

（二）主观打分数据

这些数据由被试操作作者自制的打分软件获取。每个音乐由 10～13 位用户（包含至少一位音乐专业的被试和一位英语母语的被试）在唤醒度、愉悦度两个维度上进行打分。

（三）生理实验数据

包括 457 名参试者的皮电信号记录。当参试者听音乐时，他们的皮电生理信号会被记录下来，同时对他们所听的音乐进行打分。

PMEmo Dataset 为基于生理的音乐情感识别研究提供了大规模的语料库。除此之外它还可以同时作为静态情感识别和动态情感识别的训练数据集。尤其在当前缺乏音乐副歌数据集的情况下，PMEmo Dataset 中的副歌标注还可以为音乐副歌检测研究提供支持。虽然 PMEmo Dataset 发布的时间尚短，但其包含的丰富且大量的数据正在吸引越来越多的研究者在此基础上进行进一步的研究。

八、其他可用数据集

其他可用数据集可见表 8。

表 8 其他可用数据集

数据集名称	内容	链接
ACM_MIRUM	tempo	www.marsyas.info/tempo
ADC2004	predominant pitch	labrosa.ee.columbia.edu/projects/Melody
Amg1608	valence & arousal	https://amg1608.bLogspot.ch/
APL	piano practice	https://archive.org/details/Automatic_Practice_Logging
AudioSet	632 event classes	https://research.google.com/Audioset/index.html
ballroom	8 Genres & tempo & (down-)beats	Music.cs.northwestern.edu/Data/Bach10.html
beatboxset1	perc. annotation	archive.org/details/beatboxset1
C224a	14 Genres	www.cp.jku.at/people/schedl/Datasets.html
C3ka	18 Genres	www.cp.jku.at/people/schedl/Datasets.html

(续表)

数据集名称	内容	链接
C49ka-C111ka	Genres	www.cp.jku.at/people/schedl/Datasets.html
CAL500	tags	calab1.ucsd.edu/~Datasets/
CarnaticRhythm	sama & beats	compMusic.upf.edu/carnatic-Rhythm-Dataset
CCMixter	vocal & background Track	www.loria.fr/~aliutkus/kam/
Chopin22	Audio & aligned MIDI	iwk.mdw.ac.at/goebl/mp3.html
DREANSS	onset Times & perc. instruments	mtg.upf.edu/download/Datasets/dreanss
DrumPt	4 playing techniques	https://github.com/cwu307/DrumPtDataset
Emotify	Induced Emotion	www.projects.science.uu.nl/mEmotion/emotifyData
ENST-Drums	onset Times & perc. instruments & playing technique	www.tsi.telecom-paristech.fr/aao/en/2010/02/19/enst-drums-an-extensive-Audio-Visual-DataBase-for-drum-signals-processing/
FMA-small	8 Genres	https://github.com/mdeff/fma
FMA-medium	16 Genres	https://github.com/mdeff/fma
FMA-large	161 Genres	https://github.com/mdeff/fma
FMA-full	161 Genres	https://github.com/mdeff/fma
Fugue	fugue Analysis	algomus.fr/Datasets/index.html
GiantStepsTempo	tempo	https://github.com/GiantSteps/giantSteps-tempo-Dataset
GiantStepsKey	key	https://github.com/GiantSteps/giantSteps-key-Dataset
GNMID14	Timestamp & country	https://developer.gracenote.com/mid2014
Good-Sounds.org	12 instruments, pitch, Sound quality	mtg.upf.edu/download/Datasets/good-Sounds
Hainsworth	tempo	www.marsyas.info/tempo/
holzapfel:onset	onset Times	www.Rhythmos.org/Datasets.html
homburg	9 Genres	www-ai.cs.uni-dortmund.de/Audio.html
IDMT-SMT-Audio-Effects	effects on bass and guitar notes	www.idmt.fraunhofer.de/en/business_units/smt/Audio_effects.html
IDMT-SMT-Bass-SINGLE-TRACK	style annotated bass lines	www.idmt.fraunhofer.de/en/business_units/smt/bass_lines.html
IDMT-SMT-Drums	onset Times & perc. instruments	www.idmt.fraunhofer.de/en/business_units/smt/drums.html
IDMT-SMT-Guitar	9 guitar playing techniques	www.idmt.fraunhofer.de/en/business_units/smt/guitar.html
IDMT-MT	MultiTrack & style	https://www.jyu.fi/hum/laitokset/musiikki/en/research/coe/materials/MultiTrack
iKala	singing voice & background	mac.citi.sinica.edu.tw/ikala/
INRIA:EuroVision	Structure	MusicData.gforge.inria.fr/StructureAnnotation.html
INRIA:Quaero	Structure	MusicData.gforge.inria.fr/StructureAnnotation.html
IRMAS	11 instruments	www.mtg.upf.edu/download/Datasets/irmas

(续表)

数据集名称	内容	链接
ISMIR2004Genre	6 Genres	ismir2004.ismir.net/Genre_contest/index.html
ISMIR2004Tempo	tempo	mtg.upf.edu/ismir2004/contest/tempoContest/node6.html
Jamendo	voice activity	www.mathieuramona.com/wp/Data/jamendo
last.fm	listening habits	www.dtic.upf.edu/~ocelma/MusicRecommendation Dataset/lastfm-1K.html
LFM-1b	listening habits	www.cp.jku.at/Datasets/LFM-1b
magnatagatune	similarity	mirg.city.ac.uk/codeapps/the-magnatagatune-Dataset
MAPS	piano notes/chords/Pieces	www.tsi.telecom-paristech.fr/aao/en/2010/07/08/MAPs-DataBase-a-piano-DataBase-for-Multipitch-estimation-and-Automatic-transcription-of-Music/
MARD	Album Reviews	mtg.upf.edu/download/Datasets/mard
MARG-AMT	MIDI pitch & onset/offset Times	marg.snu.ac.kr/?page_id=767
MedleyDB	MultiTrack & Genre & Melody f0 & instrument activation	medleydb.weebly.com/
MIR-1K	vocal and background	https://sites.google.com/site/unvoicedSoundseparation/mir-1k
The Meertens Tune Collections	phrases & key & Meter	www.liederenbank.nl/mtc/
MTG-QBH	title & Artist	mtg.upf.edu/download/Datasets/mtg-qbh
Musiclef2012	tags	www.cp.jku.at/Datasets/Musiclef/index.html
MusicMicro	Music listening patterns	www.cp.jku.at/Datasets/Musicmicro/index.html
MusicNet	pitch and onsets	https://homes.cs.washington.edu/~thickstn/Musicnet.html
NSynth	instrument and pitch	https://magenta.tensorfLow.org/Datasets/nsynth
ODB	onset Times	grfia.dlsi.ua.es/cm/worklines/pertusa/onset/ODB/
Onset_Leveau	onset Times	www.tsi.telecom-paristech.fr/aao/en/2011/07/13/onset_leveau-a-DataBase-for-onset-Detection/
Orchset	predominant pitch	mtg.upf.edu/download/Datasets/orchset
Phenicx-Anechoic	Audio & aligned MIDI	mtg.upf.edu/download/Datasets/phenicx-anechoic
Phonation	pitch & vowel & phonation mode	https://osf.io/pa3ha
PlaylistDataset	playlists	www.cs.cornell.edu/~shuochen/lme/Data_page.html
QBT-Extended	taps	https://ccrma.stanford.edu/groups/qbtextended/index.html
QMUL:Queen	Structure/key & chords	isophonics.net/Content/reference-annotations-queen
QMUL:RSS	Structure	c4dm.eecs.qmul.ac.uk/downloads/
QMUL:Zweieck	Structure & key & chords & beats	isophonics.net/Content/reference-annotations-zweieck
QUASI	MultiTrack	www.tsi.telecom-paristech.fr/aao/en/2012/03/12/quasi/

(续表)

数据集名称	内容	链接
SALAMI	Structure	ddmal.Music.mcgill.ca/research/salami/annotations
SDD	start of samples	https://github.com/SiddGururani/sample_Detection
Sargon	Structure	https://github.com/urinieto/msaf-Data/tree/cbf0ad50aa5c179c1ab7ac0f25031581f595847e/Sargon
Schenker	MusicXML & Schenker Analysis	www.cs.rhodes.edu/~kirlinp/diss.html
SASD	Artist biographies & similarity	mtg.upf.edu/download/Datasets/Semantic-similarity
Seyerlehner:1517-Artists	19 Genres	www.seyerlehner.info/index.php?p=1_3_Download
Seyerlehner:Pop	tempo	www.seyerlehner.info/index.php?p=1_3_Download

附录二　MIREX 竞赛简介

一、MIREX 竞赛介绍

MIREX 国际音频检索竞赛,全称为 Music Information Retrieval Evaluation eXchange,即音乐信息检索评测。作为国际音频检索领域顶尖赛事,MIREX 比赛由美国伊利诺依大学厄本那-香槟分校(UIUC)国际音乐信息检索系统评估实验(ISMIRSEL)主办,是音乐信息检索领域顶级研究型竞赛,受到美国国家自然科学基金和梅隆-安德鲁基金的共同资助。

MIREX 大赛旨在为音乐信息检索及音乐信号处理领域中的各种前沿技术提供公正、可信的评估平台。MIREX 采用任务领导模式,每个子项目由任务组织者设计并管理,这些任务组织者基本就是各个领域的领头专家。每届大赛,都吸引了世界各国在音乐信息检索领域最为知名的大学、研究所和企业研究部门的广泛参与,从而使得 MIREX 成为每年中音乐信息检索领域的一件盛事。

二、国内参赛现状

2015 年厦门大学与腾讯优图合作在 MIREX 国际音频检索竞赛中取得佳绩,其中在数据集 IOACAS 上 TOP10 的命中率达到 88.86%,超过了历届参赛的强队搜狗、音乐雷达、清华大学、网易云音乐、台湾大学等。厦大和优图共同提出了一种基于序列嵌入的哈希算法思想,利用这个算法使得哼唱能够快速过滤不相关的歌曲。比赛链接 Ioacas 数据集 http://nema.lis.illinois.edu/nema_out/mirex2015/results/qbsh/qbsh_task1_ioacas/summary.html#top。2014 国际音频检索评测大赛 MIREX 2014 中,网秦音乐雷达在哼唱、音频指纹等比赛中获得第一。2015 国际音频检索评测大赛(MIREX2015)"哼唱技术"步骤中,搜狗获得 5 个子项中的三个第一,两个第二,而在"听歌识曲技术"比赛中,获得第三。2017 年和 2018 年,复旦大学参加 MIREX 和弦识别比赛,在多项指标刷新历史纪录获得第一名。

三、竞赛任务说明

(一) 音频分类(训练/测试)任务(Audio Classification Train/Test Tasks)

包含了以下几个子任务:①美国流行音乐、拉丁音乐、韩国流行音乐的流派分类;②音乐情感分类、韩国流行音乐情感分类;③古典音乐的作曲家鉴别。这个任务做了很多年,感觉准确率到达一个瓶颈,不同任务的准确率基本上就稳定在 0.65~0.8 之间。

(二) 音频相似度和检索(Audio Music Similarity and Retrieval)

音频相似度和检索,7 000 首 30 s 的歌曲,返回一个稀疏矩阵,对每首歌返回相似度前 100 名的歌曲及

相似度。应用场景:音乐相似系统可以帮助用户发现新音乐类似音乐,推荐同类喜欢的音乐(根据用户最近添加喜欢的音乐)。

(三) 符号旋律相似性(Symbolic Melodic Similarity)

计算旋律相似性,应该指的是通过 MIDI 的旋律符号,比较旋律的相似性。从数据集中检索项最相似的象征,给定一个象征性的查询,并将它们排序旋律相似。今年将会有只有一个任务,是由一组六个"基本"的单声部的 MIDI 音乐匹配构成。

(四) 结构分段(Structural Segmentation)

输入一段音乐,输出的是对这段音乐的分段信息。特别是在流行音乐(如诗、合唱等)通过这个过程,不需要特定的音乐知识,可以增加普通用户的理解。

(五) 多基频检测与跟踪(Multiple Fundamental Frequency Estimation and Tracking)

Estimation:将每一固定 10 ms 内的基频检测出来;Tracking:将基频的持续长度检测出来。感觉类似于对象检测与跟踪啊,检测与跟踪一般都相辅相成的,所以算法应该是互相交叉的。

(六) 音频节奏检测(Audio Tempo Estimation)

提交程序应该输出两个节拍(较慢的节奏 T1,较快的节奏 T2)以及 T1 相对于 T2 强度(0—1)。

(七) 音频标签分类(Audio Tag Classification)

与 Traing/Test 任务类似,不同的是这里允许一个样本对应多个不同标签,所以最后的输出是一个稀疏矩阵。

(八) 歌单识别(Set List Identification)

应用场景:演唱会。可以分解为两个子任务:①歌曲检测,②确定每首歌歌曲的开始或者结束时间。这两个任务是衔接的子任务,都是给定的歌曲列表:子任务一的输出是这些歌曲在演唱会中的顺序;子任务二的输出是上述排出序的歌曲在演唱会中分别的起始终止时间。

(九) 音频翻唱歌曲识别(Audio Cover Song Identification)

翻唱歌曲识别,比歌曲相似度任务更难,主要与旋律相关,要求的输出格式是一个完全矩阵。

(十) 重复主题章节的发现(Discovery of Repeated Themes and Sections)

输入:一段音乐;输出:在这段音乐里重复出现的模式。

四、MIREX 2017 比赛介绍

从 2005 年开始,每年都会有 MIREX 比赛,表 9 和表 10 是 2016 年及 2017 年比赛任务介绍。

表 9 MIREX 2016 年比赛项目

类别	比赛项目
Audio Classification (Test/Train) tasks	主要为艺术家、流派、情绪的识别和分类,包括 Audio Classical Composer Identification Audio Latin Genre Classification Audio Music Mood Classification Audio Mixed Popular Genre Classification Audio KPOP Genre Classification
Other Tasks	主要为音频特征提取、音乐信息搜索,包括 Music Structure Segmentation Discovery of Repeated Themes & Sections Audio Onset Detection Audio Tempo Estimation Audio Key Detection Audio Beat Tracking Audio Chord Estimation Audio Melody Extraction Audio Tag Classification Result

(续表)

类别	比赛项目
Other Tasks	Multiple Fundamental Frequency Estimation & Tracking Audio Downbeat Estimation Singing Voice Separation Real-time Audio to Score Alignment(a.k.a. Score FolLowing) Query-by-Singing/Humming Query-by-Tapping Audio Fingerprinting Audio Music Similarity and Retrieval Symbolic Melodic Similarity Audio Cover Song Identification

表10 MIREX 2017年比赛项目

类别	比赛项目
Audio Classification (Test/Train) tasks	主要为艺术家、流派、情绪的识别和分类,包括 Audio Classical Composer Identification(音频古典音乐作曲家分类) Audio US Pop Music Genre Classification(音频美国流行音乐类型分类) Audio Latin Music Genre Classification(音频拉丁类型分类) Audio Mood Classification(音乐情绪分类) Audio K-POP Genre Classification(音频K-POP类型分类) Audio K-POP Mood Classification(音频K-POP情绪分类)
Other Tasks	主要为音频特征提取、音乐信息搜索,包括 Structural Segmentation(结构分割) Multiple Fundamental Frequency Estimation & Tracking(多基频估计及跟踪) Audio Tempo Estimation(音频节奏估计) Set List Identification(音乐歌单识别) Audio Onset Detection(音频封面歌曲识别) Audio Beat Tracking(音频节拍跟踪) Audio Key Detection(音频键检测) Audio Downbeat Detection(音频降调识别) Real-time Audio to Score Alignment(a.k.a Score FolLowing)(实时音频评分对齐) Audio Chord Estimation(音频和弦估计) Automatic Lyrics-to-Audio Alignment(自动歌词到音频对齐) Drum Transcription(鼓转录) Query by Singing/Humming(哼唱识别检索) Audio Cover Song Identification Discovery of Repeated Themes & Sections(识别重复的主题和部分) Audio Fingerprinting(音频指纹)

附录三 音频音乐技术领域期刊及会议

一、音乐科技相关期刊汇总

SCI、A&HCI共同收录音乐学期刊:
① Computer Music Journal(CMJ)
② Journal of New Music Research(JNMR)
③ Journal of Mathematics and Music

SSCI、A&HCI共同收录音乐期刊:
① British Journal of Music Education

② Music Education Research

③ Music Perception

④ Musicae Scientiae

⑤ Psychology of Music

二、音频、声学相关 SCI 期刊汇总

① ACM/IEEE Transactions on Audio, Speech and Language Processing(TASLP)

② EURASIP Journal on Audio, Speech and Music Processing(JASMP)

③ Transactions of the International Society for Music Information Retrieval(TISMIR)

④ Journal of the Acoustical Society of America(JASA)

⑤ Journal of the Audio Engineering Society(JAES)

⑥ Applied Acoustics

⑦ Journal of Vibration and Acoustics

⑧ Journal of Sound and Vibration

三、综合类相关 SCI 期刊汇总

① IEEE Transactions on Multimedia(TMM)

② ACM Transactions on Multimedia Computing, Communications and Applications(TOMM)

③ Multimedia Tools and Application(MTA)

④ Multimedia System Journal(MSJ)

⑤ EURASIP Journal on Advances in Signal Processing(JASP)

⑥ IEEE Transactions on Pattern Analysis and Machine Intelligence(TPAMI)

⑦ ACM Transactions on Intelligent Systems and Technology(TIST)

⑧ IEEE Transactions on Affective Computing(TAC)

四、音乐科技相关会议汇总

① International Society for Music Information Retrieval Conference(ISMIR)

② IEEE International Conference on Acoustics, Speech and Signal Processing(ICASSP)

③ ACM Multimedia(ACM MM)

④ IEEE International Conference on Multimedia and Expo(ICME)

⑤ IEEE Workshop on Applications of Signal Processing to Audio and Acoustics(WASPAA)

⑥ International Computer Music Conference(ICMC)

⑦ Sound and Music Computing(SMC)

⑧ Digital Audio Effects(DAFx)

⑨ International Symposium on Musical Acoustics(ISMA)

⑩ The International Conference on New Interfaces for Musical Expression(NIME)

五、其他相关期刊

① Organized Sound

② Acta Acustica United with Acustica

③ IEEE Transactions on Ultrasonic, Ferroelectrics, and Frequency Control

④ Ear and Hearing

⑤ Ultrasonic

⑥ Speech Communication

⑦ Computer Speech & Language
⑧ Journal of Phonetics
⑨ Acta Acustica united with Acustica
⑩ International Journal of Speech Technology
⑪ Journal of Research in Music Education
⑫ Music Educators Journal
⑬ Musicae Scientiae
⑭ International Journal of Music Education
⑮ Nordic Journal of Music Therapy
⑯ Music Education Research
⑰ Medical Problems of Performing Artists
⑱ British Journal of Music Education
⑲ Update: Applications of Research in Music Education
⑳ Music and Medicine
㉑ PsychomusicoLogy: Music, Mind, and Brain
㉒ Popular Music
㉓ Popular Music and Society

附录四　音频音乐领域研发机构及公司

一、国内外音频音乐领域科研机构

（一）Centre for Digital Music(C4DM), Queen Mary University, London, England

数字音乐中心(Centre for Digital Music)是一个世界领先的音频音乐技术领域的多学科研究小组。自创始成员于2001年加入Queen Mary大学以来，该中心已发展成为英国首屈一指的数字音乐研究小组。

网址：http://c4dm.eecs.qmul.ac.uk/

（二）IRCAM, Centre Pompidou, Paris, France

IRCAM于1977年由Pierre Boulez创立，是一个非盈利性公共组织，位于并关联于蓬皮杜中心。IRCAM是国际公认的音乐创作新技术研究中心。它为作曲家提供了一个独特的实验环境，让他们通过新技术中表达的各种新概念来拓展他们的音乐体验。IRCAM的使命是点燃科学研究、技术开发、当代音乐创作之间的交互火花。IRCAM 1977成立以来，它就开始围绕这一使命展开活动，利用科技进步为创作更新更好的艺术表现作出贡献。

网址：https://www.ircam.fr/

（三）Music Technology Group(MTG), Universitat Pompeu Fabra, Barcelona, Spain

音乐科技研究组（MTG），隶属于Universitat Pompeu Fabra的信息通讯技术学部，研究领域包括音频信号处理，音乐信息检索，音乐接口，和计算音乐学。MTG期望致力于研究改善声音和音乐的相关信息通讯技术，展开具有国际竞争力的科学研究，并将相应技术转化应用于社会。为了达到这一目标，MTG不断探索基础研究和应用研究之间的平衡，同时融合科学技术与人文艺术学科的知识、方法，促进跨学科研究。

网址 e：https://www.upf.edu/web/mtg/

（四）其他国际音频音乐领域研究实验室

1. 欧洲地区

① HUT Acoustics Laboratory Helsinki University of Technology

② Section of Acoustic Technology Technical University of Denmark
③ Department of Applied Acoustics Chalmers University of Technology
④ Acoustics Group, NTNU University of Trondheim
⑤ Department of Physics University of Bergen
⑥ Department of Speech, Music and Hearing The Royal Institute of Technology, Stockholm
⑦ ISVR-Institute of Sound and Vibration Research University of Southampton
⑧ Ultrasonic and Acoustic Transducer Group University of Southampton
⑨ Acoustics & Video Group University of Salford
⑩ Music Technology Group University of York
⑪ Durham-Music Technology Durham University
⑫ Acoustics Group South Bank University
⑬ Research in Hearing University of Sussex
⑭ Speech and Hearing Research Group University of Sheffield
⑮ Acoustics Group Bradford University
⑯ Laboratory of Acoustics and Speech Communication Dresden Technical University
⑰ Institute of Technical Acoustics Technische Universität Berlin
⑱ Darmstadt Auditory Research Group Technical University of Darmstadt
⑲ Darmstadt Electroacoustics Group Technical University of Darmstadt
⑳ Institute of Technical Acoustics Technical University of Aachen
㉑ Acoustics Research Laboratory Austrian Academy of Sciences
㉒ Acoustics Lab University of Ghent, Belgium
㉓ Acoustics and Thermal Physics K.U. Leuven, Belgium
㉔ Structural dynamics and acoustics K.U. Leuven, Belgium
㉕ Acoustics Department, Istituto Elettrotecnico Nazionale Galileo Ferraris, Torino
㉖ The Laboratory of Seismics and Acoustics Delft University of Technology, the Netherlands
㉗ Center for Research on User-System Interactions, Eindhoven University of Technology, the Netherlands
㉘ Institute of Acoustics Adam Mickiewicz University, Poland
㉙ Inst. of Telecomm. and Acoustics Home Page Wroclaw Technical University, Poland
㉚ Instituto de Acústica, CSIC, Madrid, Spain
㉛ N. N. Adreyev Acoustics Institute Russia

2. 北美地区

① Audio Research Group University of Waterloo, Canada
② Hearing Health Care Research Unit University of Western Ontario, Canada
③ Hearing Development Research Lab University of Wisconsin-Madison
④ Auditory Behavioral Research Lab University of Wisconsin-Madison
⑤ Wisconsin program for hearing research University of Wisconsin-Madison
⑥ Kresge Hearing Research Institute University of Michigan, Ann Arbor
⑦ Hearing research Center Boston University
⑧ The National Center for Physical Acoustics University of Mississippi
⑨ Acoustics Department Homepage Pennsylvania State University
⑩ Music, Media and Technology Group McGill University
⑪ Auditory Research Laboratory McGill University
⑫ GAUS-Acoustics and vibrations Group Sherbrooke University

⑬ Audio Department Indiana University School of Music
⑭ MIT Media Lab Massachusetts Institute of Technology
⑮ MIT Machine Listening Group Massachusetts Institute of Technology
⑯ Acoustics & Vibration Massachusetts Institute of Technology
⑰ Cochlear Micromechanics Group Massachusetts Institute of Technology
⑱ Ocean Acoustics Lab Massachusetts
⑲ Center for Computer Research in Music and Acoustics Stanford University
⑳ Vibration & Acoustics Lab Virginia Tech
㉑ Hearing Sciences University of California, Berkeley
㉒ Auditory Perception Lab University of California, Berkeley
㉓ Center for Bioacoustics Texas A&M University
㉔ Parmly Hearing Institute Loyola University Chicago
㉕ Langley Acoustics Res Lab NASA

3. 大洋洲地区
① Psychophysics Lab Victoria University of Wellington, New Zealand
② Acoustic Research Center ATS Auckland, New Zealand

另外，日本东京大学、台湾国立大学、香港大学、新加坡国立大学等大学在音频音乐研究领域也取得了不少成果。国内大陆的 MIR 研究起步比较晚，直到 2013 年第一届全国声音与计算研讨会 CSMCW (China Sound and Music Computing Workshop)成立，国内 MIR 研究逐渐进入到一个有组织、有交流、有平台的领域。CSMCW 会议网站：http://www.csmcw-csmt.cn。

二、国内外音频音乐领域学会或社团

(一) International Commission for Acoustics

在国际声学委员会(ICA)于 1951 年成立，作为一个分支机构隶属于国际纯粹与应用物理联合会(IUPAP)。ICA 2006 成为国际科学理事会副会(Scientific Associate)。国际声学委员会旨在促进声学研究、发展、教育和标准化等声学领域的国际发展和合作。

网址：http://www.icacommission.org/

(二) European Acoustics Association(EAA)

欧洲声学协会(EAA)是一个非盈利性机构，成立于 1992 年，其成员协会主要在欧洲国家，以促进声学领域的技术应用研究发展与进步。学会共有 33 个声学学会成员，并为欧洲的 9 000 多个成员提供服务。欧洲声学协会(EAA)是国际声学委员会(ICA)的附属成员。

网址：https://euracoustics.org/

(三) Audio Engineering Society

音频工程学会(The Audio Engineering Society)是唯一一个面向音频技术的专业协会。AES 于 1948 成立于美国，现已发展成为一个国际组织，旨在推动音频技术的研究、进步和新知识的传播，将全世界的音频工程师、创新艺术家、科学家和学生联结在一起。

网址：http://www.aes.org

(四) Acoustical Society of America

美国声学学会(Acoustical Society of America)自 1929 成立以来，该协会的成员数量稳步增长。目前，大约已有 7 500 名在美国及海外从事声学工作的专业人士加入了 ASA。

网址：http://acousticalsociety.org/

(五) Acoustical Society of Japan

日本声学学会(The Acoustical Society of Japan)旨在推动声学科学和技术的进步，促进与其他学科的科研交流。学会成立于 1936 年 4 月 15 日。成员来自不同的背景，不同研究兴趣。学会下设五个地方分

会,分别是关西分会,东北分会,东海分会,九州分会和北陆分会。

网址:http://www.asj.gr.jp/eng/

三、国内外音频音乐领域产业界公司及机构

科研成果和技术最终需要转化为生产力,音频音乐领域的产业界也愈发活跃,目前较为突出的产业界身影包括(但不限于)以下一些企业。

(一) 国外音频音乐领域产业界

The Echo Nest(Spotify)、Gracenote(Nielsen 收购)、Shazam、SounHound、ACRcloud、Spotify、Pandora(人工打造的音乐基因工程)、Google、Amazon Music、kkbox、Smule、BOSE、Steinberg(Cubase 母公司)、DOLBY(杜比公司)、REALTEK(著名声卡芯片公司)、MERRY(全球著名的电声领域厂商)、MusicBrainz(The Open Music Encyclopedia)。

(二) 国内音频音乐领域产业界

腾讯音乐、阿里音乐、网易云音乐、百度、华为、唱吧、VIP 陪练等。另近年来出现了一批音乐科技类创业公司。

附录五 中英文音频音乐专业术语

A

AAC(Advanced Audio Coding)高级音频编码

Accelerando 渐快

Acceptable/Admissible Operations 可允许操作

Accidental 变音记号

Accompaniment 伴奏

Accompany Reduction 伴奏消减

Acoustics 声学

ActiveAudio Authentication 主动音频认证

AF Audio Fidelity 音频保真度

Album Effect 唱片效应

Algorithmic Composition 算法作曲

Alto 中音,女低音,中音乐器

ANN(Artificial Neural Network) 人工神经网络

Approximate Nearest Neighbor Search 近似最近邻检索

ARMA(Auto Regressive Moving Average) 自回归运动平均值

Arpeggio 琶音

ASA(Auditory Scene Analysis) 听觉场景分析

Audio Authentication 音频认证

Audio Coding and Synthesis 音频编码及合成

Audio Copyright Protection 音频版权保护

Audio Engineering 音频工程

Audio Fingerprinting 音频指纹技术

Audio Forensics 音频取证

Audio Forgery 音频伪造

Audio Information Security 音频信息安全

Audio Restoration 音频修复
Audio Robust Perceptual Hashing 音频鲁棒感知哈希
Audio Signal Processing 音频信号处理
Authenticity 真实性
Auto Encoder 自编码器
Automated Composition 自动作曲

B

Ballade 叙述曲，歌谣
Bar/Measure 小节
Baritone 男中音
Bass 低音/男低音/低音号
Bass Clef 低音谱表
Bayesian Decision 贝叶斯决策
Beat Description Scheme 节拍描述子
Beat Histogram 节拍直方图
Beat Similarity Matrix 节拍相似性矩阵
Beat Tracking/Induction 节拍跟踪/感应
Beat-synchronous 节拍对齐
Binarization 二值化
BSS(Blind Source Separation) 盲源分离

C

CA(Computer Audition) 计算机听觉
CASA(Computational Auditory Scene Analysis) 计算听觉场景分析
Cadence 终止
Chord Detection 和弦识别
Chroma 半音类
Chromatic 变化的，半音的
Chromagram 半音类图
CNN(Convolutional Neural Network) 卷积神经网络
Coda 尾声
Code Word 码字
Collaborative Filtering Recommendation 协同过滤推荐
Comb Filter 梳状滤波器
Composition 作曲
Constraint Programming 约束规划
Consonance Interval 协和音程
Content Labeling 内容标注
Content-based Audio Identification 基于内容的音频识别
Content-based Digital Signatures 基于内容的数字签名
Content-based Recommendation 基于内容的推荐
Continuo 数字低音
Copy Control 拷贝控制

CRFs(Conditional Random Fields) 条件随机场
Cross-channel Correlation 交叉信道相关
Cross-media 跨媒体
CSI(Cover Song Identification) 多版本音乐识别
CV(Computer Vision) 计算机视觉

D

Data-driven Note Classification 数据驱动的音符分类法
DBN(Dynamic Bayesian Network) 动态贝叶斯网络
D.C(Da capo) 反复记号
Denoise 去噪
Decision Trees 决策树
Detach 连断音
DFT(Discrete Fourier Transform) 离散傅里叶变换
Dischord 不协和音程
Dissonance 不协和音
Distance-based Similarity 基于距离的相似性
Distortions and Artifacts 失真和虚假部分
DNN(Deep Neural Networks) 深度神经网络
Dotted Note 附点音符
Double Bar Line 双小节线
Downbeat Detection/Estimation 强拍检测/估计
Downbeat 强拍
DP(Dynamic Programming) 动态规划
DSSS(Direct Sequence Spread Spectrum) 直接序列扩频
DTW(Dynamic Time Warping) 动态时间规整
Duet/Duo 二重奏/二重唱
Dynamic Programming 动态规划
Dynamics 力度、强弱

E

Echo 回声
Echo Cancellation 回声消除
Ensemble Learning-AdaBoost 集成学习
Euclidean Distance 欧氏距离
Evolutionary Algorithms 进化算法
Evolutionary Computation 进化计算
Exhaustive Search 穷举搜索
Expressive Music 抒情音乐

F

F clef 低音谱表
FCNs(Fully Convolutional Neural Networks) 全卷积网络
FFT(Fast Fourier Transform) 快速傅里叶变换

Fine-grained 细化
Figure 音型
Flat 降音记号
Formant 共振峰
Fragile/Semi-fragile Audio Watermarking 脆弱及半脆弱数字音频水印
Fragment Authentication 片段认证
Frame 音频帧
Frequency Modulation 调频
Frequency Response 传输特性（即频率响应）
Fricative Consonant 摩擦辅音
Fricative Phonemes 摩擦音素
FSA(Finite State Automaton) 有限状态自动机
Fugue 赋格
Full Score 大总谱
Fundamental Frequency/f0 Estimation 基频估计
Fundamental Position 原位

G

G Clef/Treble Clef 高音谱号
Genetic Algorithms 遗传算法
Glissando 滑音
Grouping 聚集阶段
GRUN(Gated Recurrent Unit Networks) 加门递归单元网络
Grace note 装饰音

H

Harmonic-to-noise Ratio 和声噪音比
HAS(Human Auditory System) 人类听觉系统
HMM(Hidden Markov Model) 隐马尔科夫模型
Homophony/HomophonicMusic 主调音乐
Hybrid Recommendation 混合型推荐

I

IBM(Ideal Binary Mask) 理想二值化掩蔽
ICA(Independent Component Analysis) 独立成分分析
Implicit Synchronization 隐含同步
Inaudibility 不可听性
Instrumentation 配器
Integrity 完整性
Intelligent Instrument Recognition 乐器识别
Interval 音程
Intonation 音准
Invariant Watermark 恒定水印
Inverted Table 倒排表

Inversion 转位
IOI(Inter-onset Interval) 音符起始点间距

K
Key Detection 调高检测
Key 调高
Key Note 主音
Key Signature 调号
Kurtosis 峰度

L
Legato 连贯的
Lead Sheets 主旋律谱
Linear Regression 线性回归
Lossless/Lossy Compression 无损/有损压缩
Low Bit-rate 低比特率
Low-pass/High-pass/Band-pass/Band-stop Filtering 低通/高通/带通/带阻滤波
Low-rank Component 低秩成分
LPC(Linear Prediction Coefficients) 线性预测系数
LPCC(Linear Prediction Cepstral Coefficients) 线性预测倒谱系数
LSH(Local Sensitive Hashing) 局部敏感哈希
Lyrics Recognition/Transcription 歌词识别

M
Machine Learning 机器学习
Magnitude Modulation 调幅
Major 大调
Malicious Tampering 恶意篡改
MAP(Maximum a Posteriori) 最大后验概率
Markov Chains 马尔克夫链
Masking Effect 掩蔽效应
Maximum Likelihood 最大似然法
MDCT(Modified Discrete Cosine Transform) 修正余弦变换
Melody Extraction 旋律提取
Mel-spectrogram 梅尔尺度频谱图
MER(Music Emotion Recognition) 音乐情感识别
Meter Inference 小节推理
Meter/Time Signature 拍子
Metronome 节拍器
Mezzo soprano 女次高
MFCC(Mel-frequency Cepstral Coefficients) 梅尔倒谱系数
Mid-level Feature 中层特征
Missing Feature 缺失特征
Minor 小调

ML(Machine Listening) 机器听觉
Mode 调式
Monophonic 单声部/单音
Monte Carlo 蒙特卡洛方法
Multiple Pitch/Fundamental Frequency Estimation 多音高/多基频估计
Music Annotation/Tagging/Labeling 音乐标注
Music Borrowing 音乐借用
Music Composer Recognition 作曲家识别
Music Creation 音乐制作
Music Edges 音乐边缘
Music Genre/Style 音乐流派/曲风
Music Identification/Recognition 音乐识别
Music Recommendation 音乐推荐
Music Remixing 音乐混音
Music Retrieval 音乐检索
Music Summary/Thumbnail 音频摘要/缩略图
Music Visualization 音乐可视化

N

NCD(Normalized Compression Distance) 归一化压缩距离
NMF(Non-negative Matrix Factorization) 非负矩阵分解
Notation 记谱法
Note Onset Detection 音符起始点检测
NoteValue 时值

O

OCR(Optical Character Recognition) 光学字符识别
Octave 八度
Off Key 走音
OTI(Optimal Transposition Index) 最佳平移索引
Overtone 泛音

P

Peatatonic Scale 五声音阶
Period 乐段
PCP(Pitch Class Profile) 音高类轮廓
Peak-picking 峰值挑选
Perceptual Quality 感知质量
Perceptual Transparency 感知透明性
Perceptually-shaped 感知塑形
Phoneme 音素
Piracy Tracing 盗版追踪
Pitch Detection 音高检测
Pitch Histograms 音高直方图

Pitch Range 音域
Pitch-based Inference 音高推理
PS(Pitching Shifting) 变调
PLCA(Probabilistic Latent Component Analysis) 概率隐藏成分分析
PLP(Predominant Local Periodicity) 主局部周期
Point Cloud 点云
Pole 极点
Polyphonic Music Transcription 多声部/多音音乐识谱
Polyphonic Music 多声部/多音音乐
Polyphony 复调音乐
Post-production 后处理
Predominant Melody 主旋律
PSOLA(Pitch Synchronous Overlap Add) 基音同步叠加技术

Q

QBE(Query by Example) 基于例子的音频检索
QBH/QBS(Query by Humming/Singing) 哼唱/歌唱检索
QBT(Query by Tapping) 敲击检索
Quartet/Quartette 四重奏/四重唱
Quintet 五重奏/五重唱

R

Rallentando 渐慢
Random Process 随机过程
Reconstruction 重构
Recurrence Plot 递归图
Regression Prediction 回归预测
Remixing 混音
Repetition Patterns 重复模式
Resampling 重采样
Residual Spectrum 残差谱
Rhythm Histogram 节奏直方图
Rhythmic Pattern 节奏型
RNN(Recurrent Neural Networks) 递归神经网络
Robust Audio Watermarking 鲁棒音频水印
Robustness 鲁棒性
Root(note) 根音
RootPosition 原位
Rotation 旋转
RPCA(Robust Principal Component Analysis) 鲁棒主成分分析

S

Salient Frequencies 重要频率
Sampling Synthesis/Concatenated-based Singing Voice Synthesis 采样合成/波形拼接合成

Scale 音阶

Scaling 伸缩

Score 总谱,乐谱

Second-generation Digital Watermarking 第二代数字水印

Segmentation 分割阶段

Segments 片段

Self-similarity Matrix 自相似矩阵

Semantic Event Detection 语义事件检测

Semi-decoding 半解码

Semitone 半音

Sharp 升号,高半音符号

SIFT(Scale Invariant Feature Transform) 尺度不变特征变换

Simple/Compound Meter 单/复拍子

Singer/Artist Identification 歌手识别

Singing Corpus 歌声语料库

Singing Dominant 歌声主导

Singing Enhancement 歌声增强

Singing Evaluation 歌唱评价

Singing Formant 歌声共振峰

Singing Pitch 歌声音高

SVS(Singing Voice Synthesis) 歌声合成技术

Sinusoid Model 正弦波模型

SMC(Sound and Music Computing) 声音及音乐计算

Solfeggio 视唱

Soprano 女高音

Subject 主题

Sound Design 声音设计

Sostenuto 保持音

Sparse Component 稀疏成分

Sparse Decomposition 稀疏分解

Sparse Feature Learning 稀疏特征学习

Spatial Diversity 空间差异

Speaker/Voiceprint Recognition 说话人/声纹识别

Spectral Analysis 频谱分析

Spectral Energy Flux 谱能量通量

Spectral Envelope 谱包络线

Spectral Features 谱特征

Spectral Peaks 谱峰值

Spectral Smoothness 谱平滑性

Spectrogram Analysis 频谱图分析

Spectrogram 频谱图

Speech Recognition 语音识别

Speech Synthesis 语音合成

Staccato 断音

Stereo Vocal Separation 立体声歌声分离
STFT(Short-time Fourier Transform) 短时傅里叶变换
STSC(Speech-to-Singing Conversion) 语音到歌声的转换
Staff 谱表
Style 风格
Subband 子带
SVM(Support Vector Machine) 支持矢量机
Syllabic-level 音节级别
Syllable Names 唱名
Syllable 音节
Symbolic Music 符号音乐
Symbolic Rule-based Systems 基于符号规则的系统
Syncopation 切分音
Synchronization Code 同步码
Synchronization Distortions 失真

T

Tags 标签
Tempo Detection/Induction 速度检测/感应
Tempogram 速度图
Tempo 速度
Tenor 次中音
Texture 织体
Timbre 音色
Time Scaling 时间缩放
Time-frequency Mask 时频掩蔽
Time-frequency Transforms 时频变换
Tonality Analysis 调性分析
Tonic 主音
Transcoding 转码
Translation 平移
Transposition 移调
Treble 高音
Tremolo 震音
Trend Estimation 趋势估计
Trio 三重奏
Trill 颤音
TSM(Time-scale Modification/Time Stretching) 保持音高不变的时间伸缩

U

Up-beat 弱拍
Una Corda(使用)弱音踏板
Unsupervised Learning 非监督学习

V

Vector Quantization 矢量量化

Vibrato 颤音

Viterbi 维特比

Vocal Spectrum 歌声频谱

Vocal Track 音轨

Vocal Tract 声道

Vocal/Singing Voice Separation 歌声分离

Volume/Loudness 音量

W

WT(Wavelet Transform) 小波变换

Whole note 全音

习 题

第二章习题

1. 唐代的《乐书要录》中写道:"形动气彻,声所由出也。然则形气者,声之源也。声有高下,分而为调。高下虽殊,不越十二。"试分析这段话中提到的声学原理。

2. 在 20℃的空气里,有一平面声波,已知其声压级为 74 dB,试求其有效声压、平均声能量密度与声强。

3. 如果一个人高声歌唱声的功率级为 80 dB,至少要多少人同时放声高唱才能点亮一个 40 W 的电灯泡?

4. 试求 $b3$,$G1$ 和 $C2$ 的音阶频率 f_{b3}、f_{G1} 和 f_{C2}。

5. ITU-R BS.775 5.1 音轨扬声器配置。如图所示为 5.1 扬声器配置,设正前方角度为 0°,则扬声器 L、R、C、LS、RS 对应的方位角分别为 330°、30°、0°、250°、110°。已知人左右双耳具有对称性,现只有左耳的 HRTF 参数,请列写出 5.1 信号由 HRTF 下混得到双耳信号的频域下混公式。

6. 采用 4 个单极性扬声器重建一阶 Ambisonics 信号,假设 4 个扬声器增益系数为 $[g_1\ g_2\ g_3\ g_4]^T$,一阶 Ambisonics 信号的 4 路信号为 $[B_1\ B_2\ B_3\ B_4]^T$,则有:

C 为增益矩阵。已知扬声器位于以听音者为中心的单位球面上,且四个扬声器的方位角、高度角分别为 θ_i、φ_i,$i = 1$,2,3,4,试求得增益矩阵 C。

7. 简述乐音的四个要素,以及它们包含的信息。

8. 乐音与噪音的区别是什么?

9. 音乐是否只用乐音?

10. 单音的纵向叠加形式有哪些?

11. 曲式介绍了音乐的哪方面信息?

12. 写出基本音级的所有音名,以及它们所对应的唱名。

13. 写出 \flatB 所有的等音。

14. 用一个音符表示以下音符时值的总和。

15. 写出四拍子的强弱规律。

16. 影响音色的客观因素是什么?

17. 什么叫音程?

18. 说明和声大调的形态。

19. 相对于大调式,小调式一般体现出怎样的色彩?

20. 根据调式音级的功能划分,Ⅴ级音被称为什么?

21. 最能体现出大调式与小调式区别的特征是什么?

22. 什么叫和声音程？什么叫旋律音程？
23. C-G 是什么音程？包含几个半音？
24. 请写出以下音程的名称，以及它的转位和转为后的音程名称：

音程名称：

25. 什么叫和弦？
26. C 大调中的正三和弦有哪些？

27. 划分音乐结构的单位有哪些？
28. 二部曲式根据其内部结构又能分为那两种？
29. 曲式中的附属结构一般指音乐中的哪些部分？
30. 通常三部曲式的各部在音乐的进行中起什么作用？
31. 简述尾声在乐曲结构中起到什么作用？

第三章习题

1. 解释频谱分散度(Spectral Spread)和频谱偏度(Spectral Skewness)特征的音乐或物理意义。
2. 阅读 Essentia 和 LibROSA 的官方文档中加载音频文件的方法，其中 essentia.standard.MonoLoader 和 librosa.core.load 对音频的采样率的默认值分别为多少？

第四章习题

1. 增强学习的四大元素是什么？
2. 驾驶问题。你可以根据油门、方向盘、刹车，也就是你身体能接触到的机械来定义动作。或者你可以进一步定义它们，当车子在路上行驶时，将你的动作考虑为轮胎的扭矩。你也可以退一步定义它们，首先用你的头脑控制你的身体，将动作定义为通过肌肉抖动来控制你的四肢。或者你可以定义一个高层次的动作，比如动作就是目的地的选择。上述哪一个定义能够正确描述环境与 Agent 之间的界限？哪一个动作的定义比较恰当，并阐述其原因？
3. （编程）写一个策略迭代的程序解决汽车租赁问题。在租赁一店，有一雇员每晚需要乘公交车回家，而且她的家离租赁二店很近。因此，她很乐意免费将一辆车从一店开往二店。对于其他要移动的车辆每次仍然需要花费 2 美元。另外，jack 每地的停车场空间有限。假如每地每晚停放 10 辆以上的汽车(在汽车移动之后)，那么就需要使用第二个停车场，并且需要付额外的 4 美元(不管有多少车停在那里)。这类非线性随机问题经常发生在现实生活中，除了动态规划方法，其他的最优策略一般都很难解决这类问题。为了检查所编写的程序，可以先将原始问题所给出的答案复制下来。假如你的电脑比较慢，你可以将汽车的数量减半。
4. 请列出在第 7 节和第 8 节介绍的神经网络里面，哪些是判别模型，哪些是生成模型，他们分别用于建模输入 X 和输出 Y 的什么关系？
5. 前往 http://deeplearning.net/tutorial/网站，设法在你的计算机上运行第一个例子(用 Theano 进行数字分类)。
6. 前往 https://www.tensorflow.org/get_started/mnist/beginners 网站，设法在你的计算机上运行这个例子(用 TensorfLow 进行数字分类)。
7. 前往 https://github.com/fchollet/keras/blob/master/examples/mnist_mlp.py 网站，设法在你的计算机上运行这个程序(用 Keras 进行数字分类)。

第五章习题

1. 简述音高估计都有哪些应用。
2. 简述在音高估计中，YIN 算法比自相关函数法都有哪些改进。
3. 按照方法原理，主旋律提取方法分为哪几类？它们之间具有哪些区别与联系？

4. 简述音乐记谱都有哪些应用。
5. 简述多音高估计有哪些类方法，及各类方法中的代表性方法。

第六章习题

1. 音符起始点检测算法一般包含哪几部分？分别起什么作用？
2. 音符起始点检测中有哪些常用的峰值提取方法？
3. 音乐节拍跟踪算法的一般框架包含哪些内容？
4. 节拍跟踪算法模型包括哪几类？分别是什么？

第七章习题

1. 尝试画出自动和弦识别的一种基本流程。
2. 尝试画出自动调性识别的一种基本流程。
3. 阅读 Takuya Fujishima 在 1999 年关于 ACE 的那篇文献，指出这个 ACE 方法存在什么问题，后人是如何在此基础上进行改进的？
4. 请尝试描述自动和弦识别研究现在存在什么问题？这些问题有什么潜在的解决办法？
5. 安装 sonicvisualizer(http://www.sonicvisualiser.org/)，并安装 Queen Mary 的开源模块集，尝试运行里面的 ACE 和 AKD 程序。（可以看到他们的源代码）
6. 安装 madmom(https://github.com/CPJKU/madmom)，尝试运行里面的 ACE 和 AKD 程序。（可以看到源代码）

第八章习题

1. 简述歌手识别中的识别载体歌声与说话人识别中的识别载体语音的相同点和不同点？
2. 歌手识别中有哪些常用的音频特征？

第十四章习题

1. 请简述颤音和滑音的定义。颤音检测有哪几种主要的方法？分别都有哪几个步骤？滑音有哪几种类型？
2. 自动作曲是否符合图 14-1 所列出的音乐演奏数据与建模的工作框架，为什么？
3. 提出一种对于音乐演奏过程中对于节奏型选择的可视化方案。
4. 如何对不同长度乐句中的节奏变化进行分类？

第十五章习题

1. 如何为一首现有歌曲的歌词重新配置一段新旋律？
2. 为什么需要对算法生成的音乐作品进行质量评估？你知道几种评估机器音乐作品的方法？

第十六章习题

1. 请简述什么是 ASC？
2. 请简述 ASC 系统常见的特征类型。
3. 请简述什么是近邻准则？
4. 请简述什么是交叉验证，为什么要进行交叉验证？
5. 请简述评估 ASC 系统的两个性能指标。

第十七章习题

1. 设计基于分组密码或流密码技术的音频文件加解密软件，要求程序界面友好，可操作性强，对输入的明文音频文件，运行软件后能输出音频密文文件，并能播放加密前后的音频文件。此外，分析加密前后音频波形和文件大小的变化，以及安全性、实时性、相邻采样点的相关性等性能。
2. 编程实现音频频域变换（如 DCT、FFT、DWT、Gabor 变换等），要求具有正反变换，并分析频域变换后能量的分布，不同频域系数的变化对音频音质的影响等。
3. 仿真语音的相关信号处理，如局部语音静音、删除、插入、篡改、添加背景伴奏、回声处理、丢帧、滤波、重采样、重量化、转码等，要求集合多种语音处理，并能播放语音处理前后的声音和方便查看语音信号波形。
4. 从相关网站下载语音编解码开源代码（如 G.723.1、G.729A 等），并运行程序，采用这些开源代码实现自己感兴趣

的语音数字水印算法。

5. 以 WAV、MP3、WMA 等格式音频为载体,分别设计并实现鲁棒音频水印算法和脆弱音频水印算法。

6. 采用 Cool Edit Pro、Gold Wave 等音频处理工具,对音频进行变调,设计并实现音频音调伪造取证算法,并分析算法的正确检测率、虚警率、漏检率、实时性等性能。

分别在办公室、洗手间、实验室、走廊和消音室等不同环境录制一定数量的音频文件,设计并实现音频录音环境取证算法,并分析算法的取证效果。

第十九章习题

1. 请简述普通语音与专业歌声的主要参数差异。

2. 现有某专业歌手的清唱曲库,包含若干首歌曲,且歌词内容覆盖了汉语的大多数发音,现在需要合成一首曲库外的歌曲,已有材料为其歌词及曲谱,以及一名未受过歌唱训练的说话人可以朗读歌词。

(1) 如果需要按照曲库中专业歌手的音色进行歌声合成,请画出合成方法的流程图,并进行解释;

(2) 如果需要按照朗读歌词者的音色进行模仿专业演唱的歌声合成,还需要采集什么类型的语料库?请画出合成方法的流程图。

3. 请简述基于参数模型的各种歌声合成的异同点,并对其优缺点进行评价。

4. 请自行选取一首歌,选取你最感兴趣的一种歌声合成方法进行合成。

第二十章习题

1. 在 FM 合成中,为了获得主频率为 440 Hz,频谱分布遍及 440 Hz 的整数倍的声音,应该选用何种频率的载波信号与调制信号?

2. 在 Modal 合成中其中的一个分量采用了形式如 $y[n]=x[n]+0.895y[n-1]-0.81y[n-2]$ 的滤波器,采样率为 8 000 Hz,则这个分量的频率为?

3. 录制一段吉他单音,观察其频谱结构,与使用两点均值滤波器的 Karplus-Strong 算法所生成的声音的频谱做比较,会发现吉他的高阶谐波消失得依然比 Karplus-Strong 算法生成得声音要快,请问有什么方式可以提高 Karplus-Strong 算法所生成得声音的高阶谐波的消失速度?

第二十一章习题

1. 简述声景的概念及研究范畴。

2. 声景的三要素是什么,它们之间是什么关系?

3. 声景评价的常用方法有哪几类,它们分别适用于哪些场景的评价?简述这些方法的评价思路。

4. 声景评价的客观声学参数有哪些,它们与听觉主观感知量间的关系是什么?

5. 选择一例典型的声景,并选用合适的方法对该声景进行评价。

6. 进入一个相对封闭的室内空间(如卧室、教室、办公室,等等),聆听室内的声音,指出至少 5 种环境声,并比较不同空间中声音元素的特点。

7. 录制三种非语言的人类口头声音(如喘息声、打嗝声、叹息声、哭声,等等)。录制三种动物叫声(如鸟、猫、狗、马,等等)。将人类的声音和动物的声音进行混合,每一种混合要包含至少三个素材,制作出三种新的声音,并观察结果的表达。

第二十二章习题

1. 现场实况录音是否属于同期录音?

2. 模数转换的步骤是什么?

3. 如果一只传声器比另一只传声器能拾取到更大的音量,能否说明这只传声器拥有更高的灵敏度?

4. 平衡式传输为什么更不容易产生干扰噪声?

5. 监听音箱重放是否优于耳机重放?

第二十三章习题

1. 请说说你对声音艺术的理解。

2. 计算机交互技术应用于声音艺术的创作对其概念有哪些影响?

3. 音乐和艺术的作用主要表现在哪个方面?

4. 什么是"被控制的偶然性"?请举例说明。

5. 声音艺术作品的四个要素是什么?

参 考 文 献

1. 埃塞姆、阿培丁著.范明译,《机器学习导论》,机械工业出版社,2016。
2. David Sonnenschein 著,王旭峰译,《声音设计——电影中语言、音乐和音响的表现力》,浙江大学出版社,2007。
3. 冯寅,《计算机音乐技术》,科学出版社,2018。
4. 桂文明、刘睿凡、邵曦,"基于匹配追踪的音符起始点检测",《电子学报》,2013,41(6):1225—1230。
5. 李伟、李硕,"理解数字声音——基于一般音频的计算机听觉综述",第六届全国声音与音乐技术会议(CSMT 2018)论文集,《复旦学报》(自然科学版),2019,58(3)。
6. 李伟、李子晋、高永伟,"理解数字音乐——音乐信息检索技术综述",第五届全国声音与音乐技术会议(CSMT2017)论文集,《复旦学报》(自然科学版),2018,57(3)。
7. 马大猷、沈嚎,《声学手册(修订版)》,科学出版社,2004。
8. 沈嚎等,《音频工程基础》,北京工业大学出版社,2002。
9. 史季民、龚肇义,《乐理新教程》,上海音乐出版社,2003。
10. Benetos E, Dixon S, Duan Z, et al. "Automatic Music Transcription: An Overview," *IEEE Signal Processing Magazine*, 2019, 36(1):20-30.
11. G. Peeters, "A large set of audio features for sound description(similarity and classification) in the CUIDADO project," *CUIDADO I.S.T. Project Report*, 2004.
12. K. Shirota, K. Nakamura, K. Hashimoto, K. Oura, Y. Nankaku and K. Tokuda, "Integration of speaker and pitch adaptive training for HMM-based singing voice synthesis," IEEE International Conference on Acoustics, Speech and Signal Processing(ICASSP), Florence, 2014:2559-2563.
13. Schafer, R. Murray and H. Westerkamp, *The Vancouver Soundscape*, Vancouver: Simon Fraser University, 1973.
14. W. H. Tsai and H. C. Lee, "Singer identification based on spoken data in voice characterization," IEEE Transactions on Audio, Speech, and Language Processing(TASLP), 2012, 20(8):2291-2300.

后 记

基于内容的音乐信息检索MIR技术以数字音乐为研究对象,覆盖几乎一切与数字音乐内容分析理解相关的研究课题,是多媒体、信号处理、人工智能、音乐学相结合的重要交叉学科。相似的技术框架扩展到一般音频后,统称为计算机听觉。从学科角度讲,计算机听觉与语音信息处理最为相关,而且都以物理声学为基础。

音乐信息检索技术在听歌识曲、哼唱/歌唱检索、翻唱检索、曲风分类、音乐情感计算、音乐推荐、彩铃制作、卡拉OK、伴奏生成、自动配乐、音乐内容标注、歌手识别、模仿秀评价、歌唱评价、歌声合成及转换、智能作曲、数字乐器、音频/音乐编辑制作、计算音乐学、视唱练耳、乐理辅助教学、声乐及各种乐器辅助教学、数字音频/音乐图书馆、乐器音色评价及辅助购买、音乐理疗及辅助医疗、音乐版权保护及盗版追踪、音视频融合的内容理解与分析、心理疏导、医学辅助治疗等数十个领域都具有应用。

一般音频信号具有丰富的信息,在很多视觉、触觉、嗅觉不合适的场合下,具有独特的优势。声音信号通常被认为与振动信号具有较大的相关性,但声音信号具有非接触性,避免了振动信号采集数据的困难。基于一般音频/环境声的CA技术属于AI在音频领域的分支,直接面向社会经济生活的各个方面。在医疗卫生、安全保护、交通运输、仓储、制造业、农、林、牧、渔业、水利、环境和公共设施管理业、建筑业、采矿业、日常生活、身份识别、军事等数十个领域具有众多应用,是一门非常实用的技术,具有无限广阔的发展前景。音频音乐技术除了自身的应用,还可以与视频相结合,衍生出更多的应用。

与自然语言处理、计算机视觉、语音信息处理等相关领域相比,计算机听觉在国内外发展都比较缓慢。几个可能的原因包括:

(1)数字音乐涉及版权问题无法公开,各种音频数据都源自特定场合和物体,难以全面搜集和标注。近20年来,计算机听觉跟其他学科一样,绝大多数方法都是基于机器学习框架。数据的获取及公开困难严重影响了算法的研究及比较。

(2)音乐和音频信号几乎都是多种声音混合在一起,很少有单独存在的情况。音乐中的各种乐器和歌声在音高上形成和声,在时间上形成节奏,耦合成多层次的复杂音频流,难以甚至无法分离处理。环境声音具有非平稳、强噪声、弱信号、多声源混合等特点,一个实际系统必须经过音频分割、声源分离或增强/去噪后,才能进行后续的内容分析理解。

(3)计算机听觉几乎都是交叉学科,进行音乐信息检索研究需要了解最基本的音乐理论知识,进行基于一般音频的计算机听觉研究则经常需要了解相关各领域的专业知识和经验。

(4)此外,作为新兴学科,还存在社会发展水平、科研环境、科技评价、人员储备等各种非技术类原因阻碍计算机听觉技术的发展。

基于音频音乐信号的研究不仅仅是一个理工科的科研领域,还涉及部分艺术类学科的相关科研。音频音乐技术是典型的交叉学科,从顶层的应用需求到底层的信息技术支撑,二者缺一不可。本书历时两年,由全国32位大学老师及公司博士、23位国内外硕士博士研究生联合编著。本书面向基于内容的音乐信息检索技术、基于一般音频的计算机听觉等新兴科研领域,全面介绍其发展背景、基本概念及原理、典型算法及应用。对于科研工作者、产品研发人员、艺术创作人员,在理论、开发、创作等方面都具有重要的参考价值。对于在校学生,则可以作为教材,使其对音频音乐技术迅速有一个全面而详细的了解。几十年来,我国在音频音乐技术领域,无论是底层的技术研发,还是高层的艺术创作,都严重落后于欧美、日本等先进国家,希望本书的出版能为改变这一现象,加速推动音频音乐技术在国内的发展尽一份应有的力量。

在本书即将出版之际,惊闻本书的第一任编辑张咏梅博士于2018年末不幸因病辞世。本书的编著离

不开张咏梅博士最初的介绍、安排和策划，谨以此书代表全体作者最诚挚的谢意和最深切的悼念！愿天堂里不再有痛苦，安息！

李伟

代表"音频音乐与计算机的交融——音频音乐技术"教材编著编委会

2019年10月于复旦大学

编委会简介

主编:李伟。副主编:李子晋、邵曦。

1. 李伟,复旦大学,教授/博导,weili-fudan@fudan.edu.cn。研究方向:音频音乐技术、音频信息安全。实验室主页:http://homepage.fudan.edu.cn/weili/fd-lamt/。
2. 张莹,上海大学上海电影学院,副教授,luciez@163.com。研究方向:影视声音的技术开发与艺术创作、虚拟现实声音开发、游戏音效互动增强等。
3. 王晶,北京理工大学,副教授,wangjing@bit.edu.cn。研究方向:语音和音频信号处理、多媒体通信。实验室主页:www.commlab.cn。
4. 李子晋,中国音乐学院,副教授,li_zijin@sina.com。研究方向:音乐声学、乐器学、MIR及音乐生成等AI技术在音乐领域中的应用。
5. 吕兰兰,厦门理工学院,讲师/博士,lanlanlyu@xmut.edu.cn。
6. 邓俊祺,阿里音乐,博士,dengjunqi06323011@gmail.com。研究方向:音频音乐算法。个人主页:http://tangkk.github.io。
7. 张维维,大连海事大学,讲师,dlzhangww@126.com。研究方向:主旋律提取、音乐记谱与音乐检索等。个人主页:https://www.researchgate.net/profile/Weiwei_Zhang77。
8. 邵曦,南京邮电大学,副教授,shaoxi@njupt.edu.cn。
9. 桂文明,金陵科技学院,副教授,guiwenming@126.com。
10. 朱碧磊,字节跳动,博士,bileizhu@hotmail.com。
11. 关欣,天津大学,副教授,guanxin@tju.edu.cn。
12. 陈晓鸥,北京大学,研究员,chenxiaoou@pku.edu.cn。研究方向:数字音频及多模态信息处理。实验室主页:http://www.icst.pku.edu.cn/szypxxclsys/。
13. 杨德顺,北京大学,副研究员,yangdeshun@pku.edu.cn。研究方向:音乐信息检索、音频信号处理。实验室主页:http://www.icst.pku.edu.cn/szypxxclsys/。
14. 徐明星,清华大学,副教授,xumx@mail.tsinghua.edu.cn。
15. 王宏霞,四川大学,教授,hxwang@scu.edu.cn。研究方向:多媒体信息安全、信息隐藏与数字水印、数字取证、智能信息处理等。个人主页:http://ccs.scu.edu.cn/jscc/201809/249.html。
16. 李果夫,平安资管,博士,li.guofu.l@gmail.com。
17. 李圣辰,北京邮电大学,讲师,Shengchen.li@bupt.edu.cn。
18. 杨璐威,阿里巴巴,博士,262008@163.com。研究方向:推荐算法和系统、表征学习等。个人主页:luweiyang.com。
19. 冯寅,厦门大学,副教授,fengyin@xmu.edu.cn。研究方向:计算机音乐(算法作曲,人声哼唱旋律自动识别)。个人主页:http://information.xmu.edu.cn/portal/node/89。
20. 夏光宇,上海纽约大学,Assistant Professor,pkuxgy@gmail.com。研究方向:音乐科技。
21. 段淑斐,太原理工大学,讲师,15834154405@163.com。研究方向:声音信号处理、病理语音识别、自动物种识别。实验室主页:http://www.tyut.edu.cn/cie/szysp。
22. 王翠,太原理工大学,讲师,tracywang0428@126.com。
23. 肖仲喆,苏州大学,讲师,xiaozhongzhe@suda.edu.cn。研究方向:1.情感语音研究:研究语音与情感的关系,包括语音情感模型、语音情感合成/转换模型等。2.音乐计算:以音乐情绪表达为核心的音乐计算。个人主页:http://web.suda.edu.cn/xiaozhongzhe/index.html。

24. 张建荣,上海大学上海电影学院,高级实验师,0856@shu.edu.cn。研究方向:计算机音乐制作与数字音频处理。
25. 张克俊,浙江大学,副教授,channy@zju.edu.cn。
26. 邢白夕,浙江工业大学,讲师,457656674@qq.com。
27. 张乐凯,浙江工业大学,讲师,467240911@qq.com。
28. 唐纯,华东理工大学,讲师,ChuntangMusic@hotmail.com。
29. 李荣锋,北京邮电大学,讲师,lirongfeng@bupt.edu.cn。
30. 班文林,中国音乐学院,讲师,banwenlin@yeah.net。研究方向:电子音乐、交互式声音艺术。
31. 黄一伦,中国音乐学院,讲师,allan0924@qq.com。研究方向:录音技术与艺术。
32. 张添一,上海大学上海电影学院,讲师,13488758345@163.com。研究方向:录音技术与艺术。
33. 梁贝茨,腾讯音乐娱乐集团,博士,beici.liang@foxmail.com。研究方向:音乐科技。个人主页:https://beiciliang.github.io。
34. 罗艺(Columbia University,博士生),yl3364@columbia.edu。
35. 赵天歌(UIUC,博士生),zhaotiange820@hotmail.com。
36. 吴益明(Kyoto University,博士生),wuyiming30@hotmail.com。
37. 张旭龙(复旦大学,博士生),daleloogn@126.com。
38. 于帅(复旦大学,博士生),18110240029@fudan.edu.cn。
39. 高永伟(复旦大学,博士生),gaoywei@126.com。
40. 梁晓晶(中国音乐学院,博士生),lxj123456789886@126.com。
41. 刘京宇(中国传媒大学,博士生),drumking@126.com。
42. 万源(中国音乐学院,硕士生),183031357@qq.com。
43. 杨波(中国音乐学院,硕士生),bo.yang@vuw.ac.nz。
44. 高月洁(复旦大学,硕士生),c.g.1994@163.com。
45. 李娟娟(复旦大学,硕士生),404214026@qq.com。
46. 邓晋(复旦大学,硕士生),13022555585@qq.com。
47. 江益靓(复旦大学,硕士生),527860316@qq.com。
48. 王磊(复旦大学,硕士生),alen1996@qq.com。
49. 曹正煜(复旦大学,硕士生),18210240050@fudan.edu.cn。
50. 李硕(复旦大学,硕士生),524656367@qq.com。
51. 张阳(北京理工大学,硕士生),408300509@qq.com。
52. 林明泰(厦门大学,硕士生),120001761@qq.com。
53. 吴晓婷(厦门大学,硕士生),734208937@qq.com。
54. 陈轲(复旦大学,本科生),retrocirce@126.com。
55. 许萌(西北工业大学,本科生),549922905@qq.com。